AS-Helix：
人工智能时代艺术与科学融合

第五届艺术与科学国际学术研讨会论文集

鲁晓波 主　编
赵　超 副主编

清华大学出版社
北京

内容提要

"AS-Helix：人工智能时代艺术与科学融合——第五届艺术与科学国际作品展暨学术研讨会"由清华大学与中国国家博物馆共同主办，清华大学美术学院与清华大学艺术与科学研究中心承办。本论文集收录了此次活动征集的70余篇优秀论文，论文集的作者群体是来自海内外不同学科背景、研究领域的艺术家、科学家、学者和高校师生，他们围绕"AS-Helix：人工智能时代的艺术与科学融合"主题，从人类认知、生产方式变革、未来教育、艺术范式、设计创新、可持续发展等多个维度展开思辨，深入探讨人工智能语境下，艺术与科学的深度融合将会如何以及何种程度上对我们的生产生活方式带来根本性变革。本论文集内容丰富，涵盖了艺术与科学创新实践、人工智能时代、多学科设计创新、文化遗产与工艺实践、健康医疗设计与创新、社会创新与生态文化、生产变革设计、未来教育、包容性设计与可持续发展、机器人技术与设计等众多领域，观点前瞻，立意深邃，能够深度启发读者对现实、未来以及诸多行业领域的多维思考，具有相当的学术价值和社会价值。

本书封面贴有清华大学出版社防伪标签，无标签者不得销售。
版权所有，侵权必究。举报：010-62782989　beiqinquan@tup.tsinghua.edu.cn。

图书在版编目（CIP）数据

　　AS-Helix：人工智能时代艺术与科学融合：第五届艺术与科学国际学术研讨会论文集/鲁晓波主编．—北京：清华大学出版社，2023.4
　　ISBN 978-7-302-61890-4

　　Ⅰ．①A…　Ⅱ．①鲁…　Ⅲ．①艺术－关系－科学－国际学术会议－文集　Ⅳ．①J0-05

中国版本图书馆CIP数据核字（2022）第176409号

责任编辑：王　琳
封面设计：陈　楠
责任校对：王荣静
责任印制：杨　艳

出版发行：清华大学出版社
　　　　网　　　址：http://www.tup.com.cn，http://www.wqbook.com
　　　　地　　　址：北京清华大学学研大厦A座　　邮　　编：100084
　　　　社　总　机：010-83470000　　邮　　购：010-62786544
　　　　投稿与读者服务：010-62776969，c-service@tup.tsinghua.edu.cn
　　　　质量反馈：010-62772015，zhiliang@tup.tsinghua.edu.cn
印 装 者：天津图文方嘉印刷有限公司
经　　销：全国新华书店
开　　本：210mm×297mm　　印　张：29.25　　字　数：788千字
版　　次：2023年4月第1版　　印　次：2023年4月第1次印刷
定　　价：300.00元（全二册）

产品编号：087500-01

ART AND SCIENCE

主办单位
清华大学
中国国家博物馆

承办单位
清华大学美术学院
清华大学艺术与科学研究中心

展览时间
2019 年 11 月 2 日—30 日

展览地点
中国国家博物馆

研讨会时间
2019 年 11 月 2 日—3 日

研讨会地点
中国国家博物馆
清华大学

组织机构

主办单位
清华大学　中国国家博物馆

承办单位
清华大学美术学院
清华大学艺术与科学研究中心

合作机构

奥地利 AEC 林茨电子艺术中心	美国加州艺术学院	北京大学博古睿研究中心
奥地利林茨艺术设计大学	美国普渡大学	北京服装学院
奥地利因斯布鲁克大学	美国鲍尔州立大学	广州美术学院
澳大利亚墨尔本皇家理工大学	美国波士顿大学	湖北美术学院
澳大利亚悉尼大学	美国麻省理工学院媒体实验室	河间市工艺玻璃行业协会
波兰洛兹美术学院	美国科罗拉多大学丹佛艺术与媒体学院	鲁迅美术学院
德国 Beyond 艺术节	美国 Refik Andol 工作室	四川美术学院
德国 Birds on Mars 公司	日本 ICC 交互媒体中心	上海美术学院
德国卡尔斯鲁厄国立设计学院	日本东京艺术大学	天津美术学院
德国 onformative 公司	日本东京大学	西安美术学院
德国 Rosenthal 公司	日本 teamLab	西北工业大学
德国 ZKM 艺术与媒体中心	新西兰梅西大学	香港理工大学
荷兰 V2_ 动能媒体实验室	新加坡国立大学	香港微波（Microwave）艺术中心
荷兰代尔夫特理工大学	英国格拉斯哥美术学院	英特尔中国研究院
韩国那比艺术中心	英国伦敦大学金史密斯学院	中国美术学院
美国鲍登学院艺术博物馆	英国普睿谷设计	中央美术学院
美国汉森机器人公司	英国皇家艺术学院	
美国哈格利博物馆与图书馆	英国中央圣马丁艺术与设计学院	
美国 HG 当代艺术机构	意大利米兰理工大学	
美国帕森斯设计学院	意大利 Fuse* 工作室	
美国罗格斯大学艺术与人工智能实验室		
美国加州大学洛杉矶分校设计媒体艺术系		

第五届艺术与科学国际作品展暨学术研讨会
组织委员会

顾 问（按姓氏拼音顺序）

白春礼　常沙娜　杜大恺　杜善义　冯骥才
冯　远　龚　克　顾秉林　韩美林　黄永玉
靳尚谊　李衍达　刘巨德　柳冠中　马国馨
彭　刚　戚发轫　钱绍武　钱　易　邵大箴
王明旨　奚静之　向波涛　谢维和　徐建国
杨　斌　杨　卫　杨晓阳　杨永善　赵忠贤
周其凤

主席

邱　勇　王春法

执行主席

鲁晓波　刘万鸣

副主席

陈成军　马　赛　邹　欣　曾成钢　苏　丹
吴　琼　杨冬江　方晓风　赵　超　李　鹤

委员（按姓氏拼音顺序）

白　明　蔡　琴　陈岸瑛　陈辉(雕塑系)　陈　楠
崔笑声　邓　岩　丁鹏勃　董书兵　董素学
范寅良　管沄嘉　洪兴宇　江　琳　李德庚
陆轶辰　米海鹏　莫　芷　潘　晴　邱　松
任　茜　师丹青　宋立民　王晓昕　王旭东
王　悦　王之纲　文中言　向　帆　徐迎庆
臧迎春　章　锐　赵　健

第五届艺术与科学国际作品展暨学术研讨会
学术委员会

主 席
李政道　冯　远

副主席
鲁晓波

总策展人
鲁晓波

执行策展人
赵　超

委员（按姓氏拼音顺序）

包　林　　蔡　军　　陈成军　　陈辉(绘画系)　陈　坚
程　京　　董　晨　　段献忠　　范迪安　　高世名
郭线庐　　杭　间　　何　洁　　贺克斌　　胡　燕
黄卫东　　黄翊东　　贾广健　　贾荣林　　李当岐
李劲堃　　李　睦　　李象群　　李言荣　　李砚祖
廖祥忠　　林乐成　　林忠钦　　刘　兵　　刘万鸣
刘伟冬　　柳斌杰　　娄永琪　　卢新华　　吕品田
马　泉　　马兴发　　潘鲁生　　庞茂琨　　尚　刚
申作军　　宋继强　　苏　丹　　汪大伟　　汪劲松
王登峰　　王宏剑　　王力克　　吴冠英　　吴建平
吴为山　　徐延豪　　许　奋　　杨殿阁　　叶锦添
张　钹　　张夫也　　张　敢　　张士军　　郑　宁
郑曙旸　　周浩明　　诸　迪　　庄惟敏

雷菲克·阿纳多尔　　　　　　纳伦·巴菲尔德
保罗·查普曼　　　　　　　　小大卫·艾伦·科尔
鲍里斯·德巴克尔　　　　　　大卫·爱德华兹
艾哈迈德·埃尔加马尔　　　　安妮·柯林斯·古德伊尔
大卫·格罗斯曼　　　　　　　卢卡·哥理尼
大卫·汉森　　　　　　　　　菲利佩·赫尔-古根海姆
马塞尔·杰罗恩·范登霍温　　河口洋一郎
肯·尼尔　　　　　　　　　　卢德格·普芬兹
亚历克斯·桑迪·彭特兰　　　保罗·普利斯特曼
克里斯塔·佐梅雷尔　　　　　维多利亚·维斯娜

清华大学吴冠中艺术与科学创新奖顾问

程 京　黄卫东　李当岐　刘巨德　鲁晓波
刘万鸣　王明旨　赵 超　郑曙旸

纳伦·巴菲尔德
小大卫·艾伦·科尔
鲍里斯·德巴克尔
艾哈迈德·埃尔加马尔
卢卡·哥理尼
菲利佩·赫尔·古根海姆
马塞尔·杰罗恩·范登霍温
肯·尼尔
卢德格·普芬兹
克里斯塔·佐梅雷尔
河口洋一郎

清华大学策展团队

总策展人
鲁晓波

执行策展人
赵 超

活动统筹
任 茜　王旭东　蔡 琴　陈 楠　崔笑声
王之纲　焦继珍　田小禾

策展支持
邓 岩　米海鹏　王晓昕　莫 芷　王 悦

论文学术评审
蔡 军　周浩明　赵 超　章 锐　刘 新
陈彦姝　刘 平　郭秋惠　周 志　田 君
王小茉　胡 斌　岳 涵　王开天　胡 洁
罗仕鉴

文案策划
蔡 琴　王小茉　罗雪辉　胡 斌　高登科

展览执行
宋文雯　刘凤亿　王令江　于昌龙　岳 涵
王开天　关家印　郭 昕　倪可人　赵慧婷
杜 枚　王 馨

研讨会执行
田小禾　焦继珍　胡 斌　岳 涵

视觉设计
陈 楠　杨 晋

展陈设计
崔笑声　马亚龙　于 琦

多媒体设计
王之纲　王春宇

视频设计
邓 岩　刘 芳

中国国家博物馆展览团队

执行策展人

潘　晴

副策展人

高　露

活动统筹

江　琳　丁鹏勃　杨　光

文案策划

杨　光　刘书正

展览执行

胡　妍　孟　岩　田　野　郑　烨　何书铱
陈　玲　范　立　康　岩　王　振　赵震淼
陈　北　高　杰　周　东　刘雅羲　任胜利

研讨会执行

姜　靖　王　开

展陈设计

孙　祥　赵囡囡

序言

艺术与科学的融合是创新的重要源泉,艺术揭示情感的奥秘,科学揭示宇宙的奥秘,它们追求的目标都是真理的普遍性。一流大学应该为推动艺术与科学的融合发挥积极作用,为科技创新和文化创新贡献力量。

清华大学在 2001 年创办了艺术与科学国际作品展,为艺术家、设计师、工程师、科学家搭建了一个富于前瞻性和时代引领性的国际交流平台。本次艺术与科学国际作品展暨学术研讨会由清华大学和中国国家博物馆共同主办,主题是"AS-Helix: 人工智能时代的艺术与科学融合",呈现了来自世界各国的融合艺术与科学的前沿实践成果、人工智能技术的探索发展及在日常生活中的新应用、新尝试。A 代表艺术(Art),S 代表科学(Science),Helix(螺旋体)象征艺术与科学的联姻以及由此诞生的新思想。希望在人工智能时代艺术与科学能够深度融合,形成你中有我、我中有你的双螺旋结构。

2019 年是中华人民共和国成立 70 周年,在中国国家博物馆举办本次展览具有特别重要的意义。希望中外艺术家和科学家携手并肩,打造艺术与科学完美融合的展示空间,让观众领略到创新和美的力量,为建设一个更加美好的世界而共同努力!

邱 勇

清华大学校长

前言

科学求真，艺术求美，两者皆深层次地追求着永恒、卓越与和谐，源于生活而臻于至善。诺贝尔物理学奖获得者李政道先生提出：艺术与科学是一枚硬币的两面，它们源于人类活动最高尚的部分，都追求着深刻性、普遍性、永恒性。科学是对自然现象的准确抽象，在求真中求美臻善；艺术是以创新的方法对个体意识与情感的唤起，在求美中求真臻善。正因为如此，法国作家福楼拜曾说，"两者在塔底分手，在塔顶会合"，共同描绘人类的灿烂文明。值此中华人民共和国成立 70 周年之际，中国国家博物馆与清华大学依据 2018 年双方签署的战略合作框架协议，联袂主办"第五届艺术与科学国际作品展"，主要目的就是通过系统展示国内外艺术与科学前沿探索的最新成果，深入探讨艺术与科学的内在关系，不断推动国际艺术与科学的创新，促进艺术与科学的和谐发展。

自近代科学兴起以来，求真之科学进入求美之艺术，已经走过几个世纪的艰辛探索。文艺复兴时期的艺术家采用透视法，使平面上呈现的空间变得更加真实；当解剖学知识得到应用，昔日程式化的人体被刻画得分毫毕现。当认识到光的色系，印象派第一次展现出日光下的丰富世界，艺术的色彩随之明亮起来。在摄影术产生后，19 世纪的艺术不再追求对外在事物的再现，而转向对内心世界的表达。随着互联网、大数据、云计算的应用，人工智能作为一个新时代开启的标志，预示着划时代的艺术变革。本次展览以"AS-Helix: 人工智能时代的艺术与科学融合"为主题，展示人类需要共同面对的人工智能课题，深入探讨人类认知的边界、技术创新的艺术范式、技术与艺术的协同创新问题，其意义也正在于此。

早在 20 世纪初，本雅明的《机械复制时代的艺术》就引发了人们对艺术在"现代"这个场域内的深层思考，促使艺术家们认真探讨机器时代产生大量复制品的背景下，艺术原作的价值。继纳米技术、生物技术、信息技术和认知科学之后，人工智能、人机融合、3D 打印、基因工程

等复杂技术将更加广泛地融入人们的生活，延长我们的预期寿命，创新艺术作品呈现形式，由此引发的知识产权、社会伦理等问题也日益凸显。本次展览邀请了来自不同学科、不同研究领域的艺术与科学界人士共同参与，深入探讨人工智能背景下艺术与科学如何深度融合、创新协同发展，探讨艺术与科学的深度融合将会如何以及在何种程度上对我们的生产生活方式带来根本性变革。

中华人民共和国成立70年来，我们的国家经历了从站起来到富起来再到强起来的伟大历史进程，科学技术的飞速进步在给人们的生活带来了巨大便利的同时，也深刻改变了人们的价值观念、思维方式和行为模式，变革了人们的生产生活方式，而这些正是"文化"的本质内涵。我们的文化和艺术，都随着科学与技术的发展而改变。中国国家博物馆作为国家最高历史文化艺术殿堂，在守护历史、传承经典、弘扬文化的同时，也要展望未来，期待新的艺术形式、更多元的艺术表达，期待科学和艺术的融合结出更加丰硕的成果，引领更加美好的未来。衷心希望本次展览能够进一步促进科学与艺术领域的深入交流，引导观众领略艺术与科学融合产生的求真求美的强大魅力，体会艺术与科学为人类文明走向至善带来的推动力。

王春法
中国国家博物馆馆长

目 录
CONTENTS

A- 艺术与科学创新实践

创新创业教育模式的研究与实践——以兰州城市学院产品设计专业为例 /002

殊途同归——艺术与科学创新实践金属艺术"轨道" /006

以"数字视角"审视雕塑——数字技术对雕塑实践的影响 /011

B- 人工智能时代

人工智能"作曲"的实践应用与探索 /018

基于人工智能的梅兰芳唱腔特征抽取研究初探 /025

人工智能时代的设计伦理问题 /030

生产变革设计视角下的人工智能赋能图形视觉创造——以 NIWOO 人工智能平台为例 /034

3D 打印、人工智能与服装设计 /039

未来智能商业销售环境对商品包装设计观念的影响 /046

艺术与科学在人工智能时代下的思考 /051

语音交互方式在智能产品中的用户体验设计研究 /056

作为作者的科技：人工智能有想象力吗？ /060

测量书法的可回溯感 /067

C- 多学科设计创新

光的交互性在新媒体艺术中的运用 /075

浅论纺织品设计中色彩的科学运用 /080

陶瓷 3D 打印技术艺术实践研究 /084

20 世纪 60 年代计算机助力下艺术跨界合作在英美的第一次浪潮——代表性艺术展览、艺术家及作品的梳理与分析 /089

D- 文化遗产与工艺实践

"技术时代"下戏曲的发展途径——以吕剧为例 /098

数字化时代下我国非物质文化遗产智慧博物馆模式研究 /103

IP 衍生品设计应用方法探析与实践 /107

现代科学技术对传统竹编工艺的影响 /113

论少数民族防染工艺的文化性——以西南少数民族为例 /117

见微知著——从景德镇制瓷工具利坯刀谈科学与艺术背后的工艺文化 /124

科学边缘与现代设计起源——中国古代拼版游戏中的平面设计原理 /130

浅析贵州苗族堆绣图案的艺术特色 /137

羌族刺绣田野调查与工艺实践 /142

手工与机器——对京剧服饰制作技艺传承的思考与实践 /150

南朝石刻艺术的数字化保护刍议 /155

隐性知识视角下黎族传统手工艺传承反思 /160

异同之处知动因——比对长沙窑与醴陵窑釉下彩瓷 /166

非遗传统手工艺与体验式文创设计的融合创新研究——以贵州蜡染技艺为例 /172

E- 健康医疗设计与创新

互动装置艺术于心理治疗领域的引入探讨 /178

基于大学生心理健康研究的智能情绪感应设施设计 /182

健康智慧城市的发展现状及特点研究 /186

论艺术与医学的共同创造和进化的整合之路 /192

F- 社会创新与生态文化

武陵山连片特困区侗寨艺术生态与数字博物馆创新融合探研 /201

黑盒子：新媒介艺术中光的叙事与身体绵延 /207

浅议新的界面形态：有机用户界面的设计 /212

电商短视频：体验设计与品牌传播的协同驱动 /218

思想、语言、概念——解密设计创新的终极利器 /221

视觉文化背景下博物馆展览的叙事性研究——以长沙马王堆汉墓陈列为例 /225

浅谈"互联网＋生态"下视觉传达设计进化的新维度 /229

生态与文化交织下的北京城市色彩研究 /234

表情包在故宫博物院文创视角下的设计分析和研究 /244

3D 打印技术在云南建水紫陶中的应用及未来发展趋势探究 /249

建筑愉悦的再解析——基于空间句法的建筑空间主观体验研究 /257

G- 生产变革设计

创意产品设计助推供给侧结构改革的设计经济学研究 /264

以设计思维作为驱动要素的高端装备原型创新路径探索 /270

H- 未来教育

从 STEM 到 STEAM：以工业设计教育视角看人才培养新范式 /278

面向未来：大数据时代下的视觉艺术教育转向 /282

软体机器人在教育中的应用 /286

从《世界人生》的创作实践看虚拟现实功能游戏在 STEAM 教育模式中的跨媒介实践 /293

"技"与"艺"的融合——天然染色课程建设与教学实践 /298

I- 包容性设计与可持续发展

博物馆的数字服务设计研究——云南省博物馆数字服务构建 /305

产品生命周期设计刍议 /310

未来纺织品与可持续设计 /315

J- 机器人技术与设计

基于用户气质类型的智能语音助手角色模型研究 /321

三维写实人物影像的发展问题刍议 /327

后记 /331

A

艺术与科学创新实践
Art and Science Innovation Practice

创新创业教育模式的研究与实践
——以兰州城市学院产品设计专业为例

李云峰

清华大学美术学院，北京，中国

摘要： 本文针对目前我院产品设计专业本科毕业生实践能力欠缺、创新创业能力不足、就业匹配度不高等突出问题，试图通过多元调研改进人才培养方案，探索研究适应于本院产品设计专业的创新创意教育模式。

关键词： 创新创意；教育模式；产品设计；实践研究

1 创新创意教育的现状

我国大学创新创业教育起步虽然较晚，但经过这些年的发展，取得了一定的成效。各高校开设了创业教育课程，如"创新创业大讲堂"，结合"挑战杯""本科生科研创新基金项目"等大赛提升大学生的创新创业素质和能力。但这在整个人才培养过程中还存在片面性和局限性。值得关注的是，高等学校的创新创业教育不同于社会上以解决生存为目的的就业培训，应避免出现简单化、形式化、功利化倾向，应把创新创业课程贯穿到整体的培养方案过程中，利用多元化的教育手段落实到每节课堂、每个学生，培养学生创新的能力、创新的思维，如果不从根本上研究和解决培养创新性人才的模式和路径，那么创新是不可持续的，只能搞一些表面文章；或者是只能在少数尖端的、国家投入了大量资金的领域实现少数创新，而不能实现全民创新。

2 产品设计专业的创新创意教育模式研究

2.1 产品设计的概念

产品设计是一个将人的某种目的或需要转换为一个具体的物理形式或工具的过程，是把一种计划、规划设想、问题解决的方法，通过具体的载体，以美好的形式表达出来的一种创造性活动过程，反映着一个时代的经济、技术和文化。产品设计是工业设计的核心，是企业运用设计的关键环节。它实现了将原材料的形态改变为更有价值的形态。

产品设计师通过对人生理、心理、生活习惯等一切关于人的自然属性和社会属性的认知，进行产品的功能、性能、形式、价格、使用环境的定位，结合材料、技术、结构、工艺、形态、色彩、表面处理、装饰、成本等因素，从社会的、经济的、技术的角度进行创意设计，在企业生产管理中保证设计质量实现的前提下，使产品既是企业的产品、市场中的商品，又是老百姓的用品，达到顾客需求和企业需求的完美统一。从"中国制造"到"中国创造"，产业前景十分广阔。好的创意思维和造型设计无疑是未来产品设计行业的灵魂。但与之相对的是，我们培养的学生创新意识和实践能力欠缺，在实际工作中无法做到学以致用，难以满足产业模式转型的要求。此外，一部分大学生渴望通过运用专业知识走上自主创业之路，但由于缺乏较系统的理论学习、实践经验积累不足，导致专业素质、知识结构和创新综合能力与创业要求不

相适应，自然也无法实现创业梦。针对以上问题，对产品设计类本科生进行系统化和工程化的创新创业能力培养迫在眉睫。

2.2 优化产品设计专业人才培养方案的理念

按照国家《关于进一步做好新形势下就业创业工作的意见》以及甘肃省《深化高等学校创新创业教育改革实施方案》的具体要求，结合兰州城市学院应用型本科人才培养定位、培养特色和重点（扶持）专业的建设的需要，将创新创业教育贯穿在整个人才培养过程中，构建应用型本科产品设计类大学生创新平台，探索与实践相结合的创新创业教育新模式，力图构建系统化和工程化的创新创业实践训练体系，有力提升产品设计专业本科生创新创业能力与就业能力。

大学的核心工作是学科建设与科学研究、专业建设与人才培养。两者是学校发展的龙头，缺一不可，重点（扶持）专业建设是学校向应用型大学转型的"抓手"，通过狠抓学科专业的转型发展与内涵建设，带动人才培养模式的改革，带动师资队伍建设、实验室建设，才能使转型发展真正体现在行动上，落实在实处。离开了专业建设，转型发展将是一句空话，应用型人才的培养将无从谈起，服务地方经济社会发展的责任更是无法实现。

经过将近一年时间的遴选，美术与设计学院产品设计专业（作为服务城市类）有幸成为我校扶持专业建设的一员。按照学校部署，我们要以"学习—产出"这一理念为初衷，以倒逼学习为手段，广泛调研行业、企业、用人单位等岗位需求，确立服务面向（Service-Oriented Architecture）对象，重新制定符合学校办学定位和市场需求的人才培养方案，研究成果导向教育（Outcome based education, OBE）模式化下的教学评价体系和教育教学改革方法。经过全面和反复的分析和论证，现已完成了本学院产品设计专业的培养目标与标准的制定工作。产品设计专业培养目标与标准的制定，为我院进一步调整和创新人才培养模式，完善课程体系，改进教学方式，提高教学水平和人才培养质量奠定了基础。

3 产品设计专业创新创意教育模式的构建

3.1 广泛调研、厘清思路

此次考察学习是一次多方位、系统的交流学习，使产品专业团队成员开阔了眼界、厘清了思路，遵循"凸显培养方案的专业内涵，实现小而精的课程"的指导思想，确立了"城市生活产品设计"这个基本概念，以产品设计、营销策划两大产业支柱为核心，围绕这一核心内容进行外延扩展。为了更好地服务经济社会发展，我们聚焦旅游、餐饮、影视这三大行业，围绕这三大行业、两大支柱产业的人才需求意向和必须具备的岗位能力，构建科学合理的课程结构。在充分调研的基础上，扬长避短，瞄准就业出路，重新厘定和优化我们的教学方案，建立学生能力培养与课程设置相匹配的矩阵关系，基本实现了培养目标、服务面向、培养模式、课程体系一体化的建立。

3.2 确定人才培养目标、优化人才培养方案

本专业培养的人才以生活类产品的设计、开发和运营为主，以面向社会就业，服务地方经济行业或企业需求为目的，积极拓展专业相关领域和中小型企业市场需求，培养学生熟练掌握和运用现代设计技术、方法和手段进行产品设计、开发、营销策划，具备相应的社会就业能力、职业竞争能力及自主创业所需的知识技能结构和职业适应能力及专业综合素质。培养学生综合开发、创意研究和应用能力，将创新创业训练课程贯穿于整个人才培养方案中。

具体目标：

通过设计学科的基础理论学习，使学生具备良好的审美能力和系统的思维能力及综合素质专业素养。

通过产品设计专业的基础课程学习，使学生具备一定的基础设计技能和基本理论知识，了解产品开

发流程、材料与工艺。

通过产品设计专业核心课程学习，使学生得以熟练使用现代设计理念、方法和技能手段进行相关产品设计和营销策划，具有一定的创新认识和研发能力。

通过产品设计专业拓展课及专业实践与实习，培养学生使学生具备相应的社会就业适应能力、职业竞争能力，以及良好沟通、团队合作和自主学习与创业能力。

3.3 研制专业课程的教学大纲

在撰写大纲之前，统一思想，提出撰写大纲的原则和要求。

大纲是以纲要的形式阐明每一门课的性质、时间、教学目的、教学内容、教学任务、拟达到的教学效果、教育教学方法、考核评价办法，明确提出学生学习的目标、需掌握的知识点及其能力转化，分层、分段量化考核评价方法等。

在撰写课程大纲时，打破原有的课程和教材的界限束缚，把握课程自身的系统性和完整性，关注知识点的应用和转化，注重课与课之间的联系，并重置课程、梳理课程内容、舍弃重复和过时的知识。通过重新编写大纲，使老师对课程有一个较深刻的认识和理解，更能够准确把握知识点，也有利于老师教学资料的积累。

3.4 探索"三位一体"教学方法

课堂、实践、网络教学是新时期大学教育的重要组成部分，是成熟的操作方式，是大学教学手段的主力。

整个人才培养过程将课堂教学、实践教学、网络教学紧密结合，以培养学生创新创业能力为主线，实现"三位一体"的有效融合。学生学习采取线上线下、课内课外、校内校外等多种形式。在课堂教学中探索主题教学＋案例分析＋虚拟项目的教学模式，整合课程知识体系，力求做到知识单元化、模块化，引用贴切的案例分析讲解，设置问题引导学生思考研究，预设与之相匹配的主题项目让学生实际应用，帮助学生理解知识；在实践教学中探索企业平台＋市场调研＋实际项目的教学模式，利用企业平台承接社会实际项目，引导学生根据客户需求确定市场调研的范围和问卷内容，以此培养学生判断、沟通、表达、动手等能力。在完成实际项目的过程中，树立学生的团队、协作、创新意识，逐步培养学生解决问题的能力、创新能力、动手能力、创业能力；在网络教学中探索网络平台＋在线学习＋课程开发的教学模式，利用网络平台扩充课堂知识容量，开阔视野，培养学生自主学习、探究学习的能力，和企业共同开发与行业对接的创新课程，为学生专业学习和成功就业奠定基础。通过创业项目＋专题论坛＋学科竞赛等多种渠道提升学生的综合素质，突出大学生的个性化培养，鼓励以学生兴趣为导向积极参与，继续加大加强学生创新实践的力度和高度，不断拓展就业能力的发展空间。积极探索"线上线下、课内课外、校内校外"的教学方式，认真研究采取不同的教学方法和教学活动有效地将理论与实践、基础知识与基本技能、虚拟项目和实践项目、案例分析和创意表现紧密结合起来，较好地完成教学任务和教学目标。后期准备和杭州名淘品牌策划有限公司合作，利用对方网络平台对本专业的师生进行网络课程培训，根据学生完成公司开发的课程的学习情况解决80%学生的就业问题。

3.5 深化教研活动，优化课程体系

以系部为单位，分专业分课程，以问题为中心，行业需求为导向，解决就业为目的，做好学生专业认知教育，开展课程研讨，探究创新型培养模式和授课方式，培养学生的动手能力和创新能力，丰富学生的校园文化知识，鼓励和指导学生参加各级专业比赛和社会实践，提升教师在教学过程中的指导性和学生在学习过程中的主动性。

以学习产出为主导,设立培养目标;以完成目标为主线,设置集群课程,突出专业特色;以情景教学为手段,培养创新创意思维;以重视过程为中心,培养学生的动手实践能力;以行业、企业实训为落点,不断完善课程设置,优化课程体系。

3.6 加强校企联动与产教融合,提升学生的创新实践能力

加强团队创意方面的研究,力求快出作品、多出精品;加强校企联动、产教融合力度,建立长期合作关系,解决学生专业实习"靠不实"的问题;以兴趣为驱动鼓励学生申报各种项目课题、参加各类学科竞赛、参与社会实际项目,展示和推广团队和作品,争取成果转化机会。促进学生实践能力,鼓励大学生积极自主创业,将课堂创意和工作转化为真正的社会生产力,积极构建专业后继上岗培训机制,提升大学生创业能力和就业机会。

3.7 完善教育教学评价体系

建立和完善教学质量监控长效机制,以监控信息反馈为参照,对已有教学管理模式进行修订、调整、完善,突出培养应用型人才的总体目标,使教学管理形成"实施—监控—反馈—完善"的良性循环。

我院力求培养为大多数人创造更加美好的日常生活和工作环境的艺术设计人才,努力培养"开阔视野、提高技能、注重应用、学会经营"的应用型、复合型人才。在这一培养目标的指导下,应结合实际,主动借鉴相关行业技术标准,制定并完善专业课程设置及实践安排,加强实践教学环节的质量管理体系建设。以培养方案为立足点,以各专业课程教学大纲为准则,对各专业课程教学方案建立质量管理档案,并以此为考核教学质量、效果的标准,使教师在专业课教学过程中有章可循,有据可查,有典可依。做到整个教学过程虚实结合,知识点明确,实践实训同步跟进。形成全程可操作、可测量的教学互动系统,使每个环节的教学独具特色,教学效果可控可考核,定性定量打分。

3.8 建立健全毕业生职业适应能力跟踪体系

跟踪调查本专业每届毕业的学生,了解他们就业后从事的行业和工作岗位,掌握其职业适应能力,听取用人单位的反馈。通过信息反馈实时调整学校所学课程结构,研制教学方案和相对应的教学大纲,更新教学理念和教学内容,改进教育教学方法,不断适应社会和行业发展的新趋势新需要。

参考文献

[1] 黄莉,李永佳,张泽昊,等.基于OBE理念的大学生创新创业能力培养途径研究[J].现代经济信息,2018(23):353-354.

[2] 董新新,朱运坛,赵维涛.基于OBE模式下大学生创新创业能力探索[J].决策探索(下半月),2017(11):19-20.

[3] 尚泽慧.关于创业大赛对学生创新创业能力培养的思考[J].人才资源开发,2017(4):197.

[4] 杨锐.基于OBE的管理学课程教学模式改革研究:以烟台大学文经学院为例[J].智库时代,2019(27):178-179.

[5] 翟丹妮.基于OBE理念的信管专业培养方案的构建[J].江苏科技信息,2019(36):75-77.

[6] 王永泉,胡改玲,段玉岗,等.产出导向的课程教学:设计、实施与评价[J].高等工程教育研究,2019(3):62-68+75.

[7] 顾佩华.基于"学习产出"OBE的工程教育模式[J].高等工程教育研究,2014(1):27-37.

殊途同归——艺术与科学创新实践金属艺术"轨道"

谭佳佳，鲁晓波
清华大学美术学院，北京，中国

摘要： 当今社会科技快速发展，人类对世界的认识发生了革命性变化，艺术与科学广泛而深入地在更多层级、更多维度上产生交集。基于此，笔者进行了艺术与科学相结合的艺术创作实践活动，以宇宙天体运行轨道科学为创作主题，在金银器艺术设计、制作及展示方面，利用计算机算法、金属3D打印、机械工程学、混合现实等多种技术手段，表现宇宙天体运行轨道的数理之美，探讨艺术与科学在思想层次对物质世界规律美的一致探索与表达，以及艺术与现代科技相结合产生的新的形式美感。

关键词： 天体轨道；金银器艺术；艺术与科学

随着人类认识的不断发展、深化，不同学科发展的道路在更高层次交叉或交汇，学科门类的最高级体现着人类探索世界共通的本质。艺术与科学的关系，从古至今说法甚多，情感与理智、硬币的两面等，在当今互联网、人工智能、量子科技、生命科学等科技爆炸式发展下，基础学科日益深化，新学科不断涌现，人类对世界的认识发生了革命性的变化，艺术与科学的关系也如上文所说，在高层级出现了更多的交叉与交汇。基于此，笔者创作了一组作品，尝试展现一，艺术与科学在思想层次对物质世界规律美的一致探索与表达；二，艺术与现代科技相结合产生的新的形式美感。

艺术门类众多，与科技结合必须通过一个门类。笔者选择了古老的金银器艺术门类切入，尝试将大浪淘沙后的古老艺术与科技发生美妙的结合，幻化出新的生命力。

金银器艺术与科技结合体现在三个部分：一是思想的结合，以科学的思想为灵感进行创作；二是设计与制作的结合，在金银艺术品设计过程中，利用了人工智能进行辅助创作，在作品的加工成型过程中，采用了金属3D打印技术完成作品制作；三是作品的展现方式，作品除了常规的展台外，还做了一组约2平方米的大型装置，通过上百台电机控制鱼线悬坠的金属小球，并将制作的数字内容全息投影于小球上，影像随着小球的运动实时展现出不同的主题内容，传达作品背后艺术与科学的人文精神。

1 科学思想介入传统金银器艺术创作

物的背后是人的因素，是时代社会经济与文化的体现，是时代中人生活与精神的体现。进入21世纪，科技快速发展，社会生产力、生产关系、生活方式都发生了巨大变化，人类对世界的认识更加深化。那么，物必然会与过去不同。新时代产生的物（如手机、电脑等），当然符合潮流，而传统器物，特别是人类文明之初就已产生的物，又应如何变化？

金银器艺术是一门古老的艺术，由于金银矿床分布广泛，在自然界中也可获得原始的金料。因夺目的光泽、良好的延展性等特点，金已成为人类早期加工的装饰材料，备受青睐。中国最早用金子做的装饰可见原始社会的陶器中。封建社会因金银材质等级高贵，为社会上层所享有，上行下效，其造型装饰成为社会的风尚。对金银器的设计、制作极尽时代造作所能。[1]然而时至今日，社会价值、生活方式、审美趣

味等都发生变化，金银器在社会生产生活中的地位日渐衰退，金银器艺术逐渐衰微于时代风尚。

因此，面对新时代，金银器的创作也应有新风尚。这种风尚的来源可有多种，而时代精神洪流中的现代科学，必是一个有趣的方面。

笔者选择了宇宙天体的运行规律为主题进行创作。近几个世纪是宇宙科学发展的快速时期，通过对宇宙的探索，人类逐渐清晰了所处的物质世界及宇宙演化，加深了对自我的认识。宇宙的数理规律体现着物质和生命的终极优美。宇宙中运行的天体，其轨道呈现出丰富多变的轨迹，这些轨迹极具自然法则的美。美国奥本大学航空航天工程系助理教授大卫·古泽蒂（Davide Guzzetti）博士通过观测及计算得到不同天体运行轨道数据（见图1、图3和图5），笔者以此为原型进行金银器艺术创作，如图2、图4和图6所示。作品希望通过对宇宙天体的运行展示，探讨循环往复与不断变动中所蕴含的某种秩序，进而由物及人，见物见人，反思复杂背后人与世界的关系，进而追寻纯粹的精神世界。在探求自然的过程中，观照人的存在方式和价值坐标。

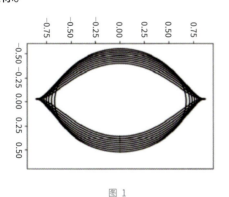

图 1

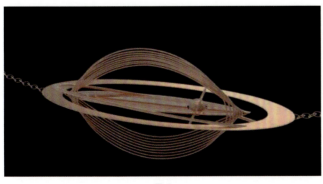

图 2

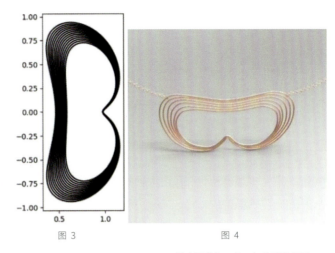

图 3　　　　　　　图 4

图1、图3、图5是 Davide Guzzetti 博士提供的天体运行轨道数据图；
图2、图4、图6所示为笔者基于轨道数据设计的金银器作品

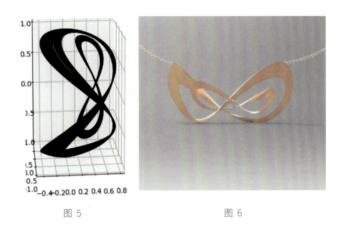

图 5　　　　　　　图 6

2　新的科技方法辅助金银器艺术设计及加工

本系列作品尝试用新的科技方法辅助金银器艺术设计与加工。在设计过程中利用人工智能辅助设计金银器上的图形。深度卷积神经网络（Deep CNN）[2]可以通过优化找到模仿图像，即寻找一个目标图像，使得该图像在 CNN 的较低层中引发相同类型的激活，也就是捕获了样式输入的整体美学特征。被训练的深度卷积神经网络，能够区分图像中的"内容"和"风格"[3]，这对于金银器艺术辅助设计极为重要。通过设定单独的损失函数，卷积神经网络可以将来自一个图像的内容与来自其他图像的内容相结合，创造新的图像内容。此外，利用人工智能捕捉和概括金银器装饰纹理的若干特征，可促成不同金银器装饰艺术风格的迁移，在限定理念条件下，迅速、大量自主生成新的

图案不仅效率高，更有令人惊讶欣喜的新形态。这一方法是对系列产品设计的有益补充。

此外，对于金银器的加工手段，笔者也做了新的探索。传统金银器加工方式在中国唐代基本已经齐备，《唐六典》上记载了大量的工艺方式[4]，基本与今相同，之后没有本质的发展变化。但是，因以人的手作为主，手作技艺水平势必会制约造型和装饰的效果。如此一来，金银器工艺美术无法像纯美术一般发挥天马行空的想象，不能妄求奇异，其创作有诸多的原则和规矩。同时，一些耗工耗时的传统技艺难以维系传承，逐渐成为非物质文化遗产，甚至面临消亡。而另一方面，工业文明下的机械化大生产，高度标准化使得金银器丧失人性的温度，成本控制也造成了产品工艺简化、面貌趋同、艺术性降低。因此，笔者尝试利用现代金属3D打印技术，突破传统金银器制造的局限，做出传统金银工艺不能制作的结构。如图2所示，作品通过金属3D打印技术，打出了精度为0.3毫米的玲珑球，完美实现了设计的凹陷结构，并且将传统金银器工艺手段下需制造多个装配件实现的效果，通过打印技术减少至一个元件，增强了艺术表现力，拓展了金银器艺术创作的可能空间。金属3D打印特别适合小规模定制化生产，可以快速地把设计师的想法实现，得到结果，实现金银器大工业生产向柔性化生产的转型。当然金属3D打印这项科技本身也在发展的过程中，存在诸多问题，如采用粉末床熔融方式制造的工艺产品，其表面粗糙，依然需要后期不同等级的加工。为提高表面光洁度，也可采用更细的粉末、更小的层厚，但是这需要在表面光洁度和成本间核算平衡。又如在金属3D打印时也会产生孔隙、密度、残余应力、裂纹、翘曲等问题，需要积累大量工艺知识，并且不断尝试，通常每个作品都需要修改设备参数，一些作品甚至需要进行多次打印，直至克服翘曲、裂纹、孔隙等问题。笔者认为承续传统造物精神，契合时代新风，利用新技术进行生产制造，是现代金银器设计生产的发展途径。

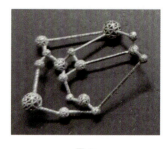
图7

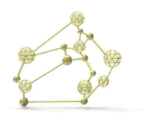
图8

图9

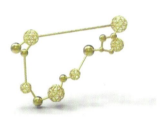
图10

图7、图8、图9、图10为金属3D打印实验案例；

3 新的科技手段辅助金银器艺术展示

展示是对作品的更好诠释。某种程度上，展示也构成了作品的一部分。就像包装好的产品，在打开包装的过程中，人的行为方式获得一种仪式感，构成了作品体验的一个重要环节。

"轨道"作品的展示分为两个部分，一个部分是常规的展台，用以陈放制作的轨道金属艺术作品；另一个部分是一组装置艺术，通过计算机算法结合机械控制及混合现实投影等更深层次、多维度地展现静态作品未能传递的信息内容。

装置空间约占2立方米，静止时由鱼线悬坠金属小球摆出人形状态，小球由上百台电机控制，当电机启动，小球发生位移，模拟不同的天体运行轨道。天体的运行，一方面循环往复，有重复性；另一方面受到外力作用，轨道又会发生变化。通过计算机算法可以精确控制机械装置，使悬吊其下运动中的小球标记展示出不同时间维度下天体的状态。此外，配合小球的运动制作数字内容，随着小球的运动实时全息投影于小球上，小球由于光的反射出现光影的流

动，展现出天体运行之后的轨迹，虚实结合，丰富视觉效果，增强艺术表现力。在每一段规律循环运行周期后，会介入一种外力，改变轨道的运行方式，呈现新的轨道运行视觉艺术效果。在这种循环与变化中，表达对普遍规律的思考，如人类历史、个体人生、宇宙状态等。最后小球停止运动，又回到最初的人形状态，表达出历经纷扰的探索过程回归人的初心。无论外物如何，作为暂时存在的人，回到最初人的内心、人的精神与情感。如同中国先秦经典《荀子》所谓的"天行有常"，万事万物都有其自然的规律与法则，都遵循着固有的轨道运行不息。宇宙如此，人亦如此。

如图11、图12所示，大型装置旁布置小的展台，陈放轨道金属艺术设计作品。这将抽象的自然规律转变为具体感知的实体，同时以实物为纽带，拓展了人与世界直接联系和沟通的方式。

图 11

图 12

图11、图12为装置展示效果

4　艺术与科学殊途同归

李政道先生曾说："我们不在自然界内，可是这个抽象，把它变成原理，是我们做的。"[5]这种经科学家抽象的规律，就是物质世界本质的美。杨振宁先生说："关于理论架构的浓缩性，它的确像诗一样具有深意。"[6]艺术与科学的实践创作案例"轨道"，就是想用艺术的手段去展示科学原理的美，同时艺术的表现形式又是通过科技手段支撑的。

"轨道"作品从微观方面做了两者结合的尝试。其实艺术与科学的结合不仅在形式，更在精神。从人类文明的起源开始，艺术与科学就相生相伴。关于艺术的起源虽有多种说法，如模仿、巫术、游戏、表现、劳动等[7]，然而无论何种说法，都离不开人类在生产力极其低下的阶段想要生存的本能需求。科学也是如此，从人类最初利用火，到费米带领团队得到核能，科技手段的发展当然也与人类的生存直接相关。因此无论艺术还是科学，最初的原动力即是生存。但是在基本解决生存后，人类的探索步伐并没有停止，继续对物质世界和所在的宇宙进行探索，只是这种探索在艺术与科学中表现为不同形式。科学家把探索的结果抽象为公式、定律、原理表达出来；艺术家把探索的结果抽象为线条、旋律、文字表现出来。李政道先生说过，"艺术，不管是诗歌、绘画、还是音乐，都是我们用新的方法唤起每个人的意识与潜意识的情感，所以说情感越珍贵，唤起越强烈，反映越普遍，艺术越优秀。它是跨社会背景的，跨中国、外国，跨过去、将来，有人类就有情感，它越普遍唤起创造性，艺术越有价值，人类情感是每个人都有的……科学，不管天文、物理、生物、化学，对自然界的现象，进行新的准确的抽象，科学家抽象的叙述越简单，应用越广泛，科学创造也就越深刻……所以，科学与艺术，它的共同基础是人类的创造力，他追求的目的是真理的普遍性，它像一枚硬币的两面，是不可分割的。"[5]

结语

人类艺术与科学探寻事物本质的原动力是一样的，是人类的创造力和探索精神。艺术与科学工作者对物质世界美的体验和感受本质是相同的。这种美是物质世界本质规律的美。艺术与科学殊途同归。

参考文献

[1] 谭佳佳. 元代金银器 [D]. 北京：清华大学, 2017.

[2] KRIZHEVSKY, ALEX, ILYA SUTSKEVER, GEOFFREY E HINTON. ImageNet classification with deep convolutional neural networks[J]. In: Advances in neural information processing systems[M]. Cambridge: MIT Press, 2012: 1097-1105.

[3] GATYS, LEON A, ALEXANDER S ECKER, MATTHIAS BETHGE. Image style transfer using convolutional neural networks[L]. In Proceedings of the IEEE Conference on Computer Vision and Pattern Recognition, 2016: 2414-2423.

[4] 齐东方. 花舞大唐春：何家村遗宝精粹 [M]. 北京：文物出版社, 2003.

[5] 李政道，杨振宁，等. 学术报告厅：科学之美 [M]. 北京：中国青年出版社, 2002.

[6] 彭吉象. 艺术学概论 [M]. 北京：北京大学出版社, 2006.

以"数字视角"审视雕塑——数字技术对雕塑实践的影响

王寅

清华大学美术学院,北京,中国

摘要: 当下,雕塑艺术与数字技术相遇,数字技术正逐步渗透到雕塑创作的各个环节。本文分析探讨了数字技术对雕塑实践所带来的影响,提出在数字化语境下应当以"数字视角"重新审视解读某些约定俗成的雕塑概念,以及雕塑家在创作中应当如何面对数字技术所带来的挑战。

关键词: 雕塑;数字技术;数字雕塑

信息化时代的今天,数字技术已逐步渗透到人们生活中的各个领域,国内近年来采用数字化的方式来进行雕塑创作的现象正逐步兴起,数字雕塑也被越来越多的艺术家所关注。数字技术不同程度地深入到雕塑创作的各个环节之中,对雕塑艺术实践带来多方面影响,甚至影响了某些约定俗成的雕塑概念。目前,数字雕塑的艺术创作虽发展迅速,但还尚属探索阶段,雕塑家及相关领域的艺术创作者都在进行摸索与尝试,数字雕塑的理论体系也正处于建构梳理当中,有待艺术实践者与艺术理论家进行丰富与完善。

基于上述原因,当我们面对数字雕塑作品时,习惯使用以往形成的雕塑审美体系与概念去解读与评论,这会在一定程度上产生偏差与失语,基于数字化语境下的雕塑创作艺术家应当以"数字视角"重新去审视与解读数字雕塑作品,从而更好地去指导雕塑实践。

1 数字技术对雕塑实践的影响

1.1 数字技术对某些约定俗成的雕塑概念的影响

雕塑艺术可从不同研究视角及风格进行分类,例如,可分为具象雕塑与抽象雕塑,写实雕塑与写意雕塑等。当我们以计算机为平台,使用三维软件进行雕塑创作(见图1、图2),我们在虚拟的三维空间中创建的一切造型形态及不同艺术风格,无论是"具象""抽象",或是"写实""写意",在计算机后台都会转化成以"0"和"1"为基础的二进制代码进行运算,即有别于人脑的、计算机可读取识别的程序语言。故在这种数字化的语境下去探讨雕塑创作,一些在雕塑理论中根深蒂固、约定俗成的概念就发生了变化。

图 1 ZBrush官网作品

例如,应当如何在数字化的语境中去理解"写实雕塑"这一概念?写实雕塑的特点在于对现实事物高度地还原与模仿,艺术家提出写实雕塑概念意在与写意、抽象等雕塑概念进行区分,旨在对雕塑

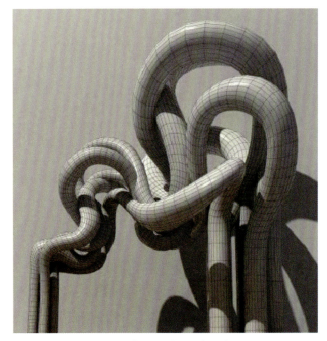

图 2 《空灵之门》 作者：王寅

艺术风格进行分类。在虚拟的创作环境中，艺术家使用三维软件以计算机为平台进行雕塑创作，可以高度逼真地对客观事物进行还原。而计算机为我们展示的所谓的"写实"是其通过二进制代码计算后所呈现的结果，即在计算机后台运算可被读取的数字代码，在这一语境下去谈论"写实"或是"写意"就再无意义。基于以上原理，我们是否可以将计算机所呈现出的"写实"理解成为"真实"？即高度还原客观世界的真实，其目的是为了在虚拟的世界中营造一种真实的氛围，为最终达到"艺术上的真实"而进行的重要铺垫。

这种案例在数字影视特效领域屡见不鲜，波兰的 Platige_Image 动画工作室以在电脑中创作生动真实的生物角色著称，该工作室为捷克"ZUBR"（野牛啤酒）制作产品创意广告时，CG 艺术家们在前期对野牛生理结构进行严谨分析，再运用数字技术在计算机中模拟还原了一头生动真实的北美野牛。Platige_Image 工作室通过三维扫描技术获取真实的野牛骨骼，使用三维软件构建严谨的肌肉系统，解算骨骼、肌肉、皮肤之间的运动关系，生成真实质感的毛发，如图 3 所示。而前期烦琐复杂的工作都

是为了营造真实氛围，使观众在欣赏广告的创意时能够"入戏"，即感受到真实的动物角色。虽然现有的运动捕捉系统能够精准地记录野牛运动的轨迹，可直接应用于虚拟角色的运动中，但艺术家们坚持使用软件通过手动创建运动关键帧的方式来实现野牛行走的动画。这确保野牛动作符合真实运动规律的同时，还能达到更加夸张生动的效果，使得角色更具艺术表现力。高度再现真实目的不只是还原客观事物，而是为艺术创作进行基础铺垫，进而追求"艺术上的真实"。

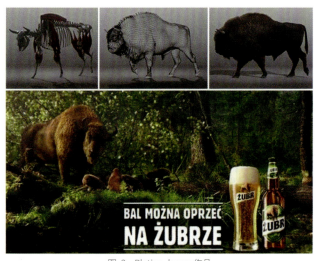

图 3 Platige_Image 作品

再如抽象雕塑这一概念，相比手工创作而言，在计算机中创作抽象雕塑具有诸多便利因素。计算机可以精确地计算出抽象造型的空间关系，甚至可对造型尺度进行严格的把控，数字手段被众多从事抽象艺术创作的艺术家所钟爱。但我们应当清楚地认识到，抽象雕塑是在工业化时代语境中产生的，抽象语言有与之对应的时代文化及思想体系。如无法在数字语境中探究出抽象雕塑的新内涵，那么这种应用仅停留在数字技术层面。

1.2 数字技术对雕塑创作逻辑的影响

计算机有其自成体系的运算逻辑，通过一系列计算机语言实现自我的逻辑计算。依托计算机为平台进行雕塑创作时，需按照其自身的逻辑语言进行

创作。以本人创作实践为例，作品《生生不息》（见图4）是采用三维软件在计算机中创建完成的。如使用手工的方式创作，常规创作思路是做好雕塑整体部分后，再去除镂空部分。而使用三维辅助设计软件需要按照计算机的逻辑来完成。即第一步做好基本单元形进行复制阵列；第二步将全部单元形进行扭曲；第三步调整雕塑造型的大小比例；第四步通过命令将模型变成首尾相接的环形；最后去掉底部多余的部分。如只看雕塑数据的计算结果，很难想象是从单体的四角星形通过一系列命令不断叠加推算而得出的。这种逻辑不同于人脑常规的思维方式，艺术家需要掌握这种逻辑运算方式，才能熟练顺畅地操作计算机完成雕塑创作。

理，三维软件在创作环节中越来越发挥着重要作用。"结合本人的创作实践体会，目前只有较少的软件（ZBrush、MudBox、3D Coat 等）是为三维数字雕塑创作'量身定做'的，大部分三维软件（3ds Max、Maya、Rino 等）的设计定位不以创作雕塑为主，所以在使用软件的过程中若按常规的参数使用，往往不能得到雕塑作品预期的效果，要得到理想的效果，需要对相应的功能和命令进行适当的变通调整。"[1] 不同功能的三维软件就像不同型号的雕塑刀，通过相互协作在不同的环节中解决不同造型问题。作品《生命之泉》（见图5）的造型设计主要在计算机中完成，作品中抽象扭转的几何造型通过 3ds Max 软件完成，并使用 Illustrator 软件完成了雕塑表面四方连续水纹的制作，相互碰撞飞溅的水花则通过 ZBrush 软件塑造。最后通过数控雕刻的方式将数据输出 1∶1 等大模型，由雕塑制作工厂依据模型锻造焊接成型。针对数字技术环节的需求，需要雕塑家在创作时掌握多种类型的软件才能更游刃有余地解决不同造型问题。

图4 《生生不息》 作者：王寅

1.3 数字技术对雕塑创作工具的影响

数字技术的介入使得雕塑创作工具随之发生改变，数字雕塑创作的核心在于对虚拟数据的处

近几年，我国雕塑的加工制造环节也正发生改变，一些以翻制雕塑模具工作为主的职业正在悄然消失，转而代替它们的是以 3D 打印、数控雕刻为主的加工单位。特别是环境雕塑、公共艺术作品的制作，

图5 《生命之泉》 作者：王寅

通过将数据等比例输出成为模型，将其用于后期的铸造、锻造、雕刻等工艺流程，以这种方式制作雕塑的比例在逐步加大。雕塑加工制造业的产业升级，对雕塑家也形成一种倒逼趋势，如不了解掌握数字技术，在未来很可能难以与大型雕塑的制作环节进行对接。

1.4 数字技术对创作体验与创作材料的影响

雕塑作为三维空间艺术，其特点之一即可以通过触觉去感知作品，触觉体验在雕塑艺术中显得尤为重要。这正是目前采用数字技术创作雕塑过程中急待解决的问题，在虚拟的三维空间中，创作者无法感知媒介的材料，从而丧失触觉的审美体验。虽然有些设备可通过感压来模拟材料质感，但这远远无法替代艺术家直接用身体去感知材料的效果。未来主义雕塑在静态的雕塑造型中获得的动感审美体验，是以牺牲具体雕塑形体为代价实现的。我们在获得无边无际的、任凭想象纵横驰骋的虚拟空间体验时，牺牲的是对真实触觉的感知力，或许这就是目前数字技术所带给我们的得与失。我们也许可以寄希望于正在兴起的沉浸式技术，待虚拟现实、增强现实、混合现实等技术取得更进一步突破时，人们对虚拟媒材的感知可比拟现实中的真实。

1.5 雕塑元素语言的数字化

雕塑创作中的语言风格可被提炼成数字化的元素语言，《润物无声》《生命之门》《生命之源》为同一系列的作品（见图6）。三件作品虽形式各异，但其中所使用的元素有其共性。这一系列雕塑语言可被拆解提炼，分成矢量的水纹图案、几何的抽象造型、具象生动的水花形态（见图7）。

被提炼的元素可进行形态的重组与衍生。雕塑家将数据元素进行组合创作的同时，手工创作的"线性"逻辑被打破，取而代之的是"非线性"的创作逻辑，这得益于数字技术的应用，可颠倒顺序的影视

图6 《润物无声》（左）、《生命之门》（中）、《生命之源》（右） 作者：王寅

图7 雕塑元素语言 作者：王寅

剪辑、三维设计软件中"节点式""堆栈式"的创建模式都属于"非线性"的编辑方式。[①] 元素个体语言的独立性被凸显，元素语言变成了可被同一系列创作共享的组件，在数字的语境中，元素之间稍加调整即可进行重构组合，从而产生新的衍生形态。

1.6 数字雕塑的"领域边界"

数字雕塑这一概念可追溯到20世纪90年代中期，由美国雕塑家协会最早提出，当时艺术界多称其为"数码雕塑"。时至今日，数字雕塑已发展了20余年，随着数字技术的不断提升与突破，学术界对其概念的界定也在随之调整。数字技术使得雕塑与其他学科的边界变得逐渐模糊，愈发倾向交叉融合的趋势，但艺术家也应当清晰地认识到，边界的模糊不等同于没有边界，数字雕塑应当有其明确的概念界定。但目前数字雕塑还处于探索阶段，具有广阔拓展空间与诸多未知可能，其理论体系尚待梳理与完善，故当下很难对数字雕塑概念有盖棺定论的总结。诸多艺术家亦希望通过自身实践的积累从而上升到理论层面的梳理，对数字雕塑的概念均有不同理解，这导致数字雕塑的理论探索出现了"百花齐放"与"百家争鸣"的局面。国内目前所举办的数字雕塑展览良莠不齐，有些对数字雕塑定义过于狭隘，多以3D打印或数控雕刻作品为主；有些对数字雕塑概念界定又过于宽泛，将运用数字技术的作品或装置艺术品全部纳入数字雕塑的范畴之内，这均是数字雕塑领域缺乏严谨学术研究所导致的"乱象"，意识到问题的同时我们也应对未来充满希望，因学术研究建立在艺术实践的基础之上，通过艺术家不断努力探索，随着数字雕塑实践不断的拓展与丰富，我们亦会对其概念具备更加清晰明确的认识。

2 雕塑家应当作何选择

在数字语境下创作雕塑，雕塑家应当作何选择？数字技术为雕塑艺术带来契机的同时，无疑也为雕塑家带来新的挑战。纵观艺术与技术的发展关系，不同艺术门类所呈现的规律却颇为相似。20世纪末，Adobe公司所推出的软件对设计领域的影响是巨大的。几乎同一时期Autodesk公司所主打的一系列三维设计软件也为建筑设计、环境艺术、工业设计等专业带来新的创作方式与手段。

众所周知，19世纪末摄影技术对绘画的影响是巨大的，而几乎与照相术同时代提出设想的"增材制造技术"（俗称3D打印技术），经历了将近一个世纪的时间才将这一设想在技术层面得以实现。3D打印技术近些年的逐步普及应用也丰富和拓展了雕塑的成型方式。2008年，由唐尧先生策划的国际数码雕塑展"在北京今日美术馆举办，那次展览引起的震动一直波及今天[②]。"在展览现场还特意安放了一台3D打印机用来展示以"增材制造"的方式进行雕塑创作，这对当时的中国雕塑界来说是一件新奇的事物。"10年一瞬，当年被数码雕塑震撼过的年轻人已经成长起来。2017年，'全国高等艺术院校数字雕塑教学研讨会'暨'2017中国·西安数字雕塑作品展'在西安美术学院举行。"[③] 这是中国美术高校数字雕塑教学的第一次大规模学术研讨，十几所高校从事数字雕塑教学的教师汇聚于此，分享了各自院校的教学经验与成果。这也预示着未来数字雕塑教学将逐步纳入高校雕塑教育范畴之内。从雕塑教育的发展及学科建设来看，也从侧面反映出数字雕塑未来的发展趋势与走向。

在数字语境下进行雕塑创作，这对雕塑家的创作提出了新要求，数字技术犹如一把双刃剑，为雕塑创作提供跨界与交叉机遇的同时，也打破了雕塑门槛的坚实壁垒。雕塑作为一门三维空间艺术，其对创作者的空间造型能力有着专业的要求，不经过严格的造

① 王寅.3D打印技术在雕塑实践中的运用与影响[D].北京：清华大学，2016：17-19.
②③ 唐尧.斜面：未来艺术势能七种[M].成都：四川美术出版社，2019：86-88.

型训练难以具备把握三维空间的能力与素质。但数字技术使得非雕塑专业的艺术家也可从事雕塑创作，这使得雕塑家需要进行深刻的反思。即在数字化的场域内，雕塑独有的艺术价值究竟在何方？面对数字技术所带来的变革，雕塑家显得有恃无恐，总览艺术与技术的关系，有太多的艺术领域已为雕塑做出可供参考的经验，这使得雕塑家在科技所带来的洗礼中能够从容面对。但也需清醒地认识到这份回应数字技术挑战的艺术答卷无人能替雕塑家完成，雕塑在数字语境下的新发展、新趋势还需要雕塑家来书写。这需要雕塑实践者积极地回应数字技术所带来的挑战，勤于思考、勇于实践，在数字领域不断深入探索雕塑艺术的新形势与新语言。

结语

数字技术为雕塑艺术带来了崭新的视角，使得雕塑家在数字语境下对雕塑这一历史悠久的艺术门类进行重新解读，并为雕塑创作提供新的艺术表现形式与可能。数字技术在自身日益升级的同时亦对雕塑实践产生着多方位的影响，并时刻对雕塑艺术提出新的问题，对雕塑家提出新的要求。不同时代的艺术家肩负着不同的艺术使命，伴随着当下数字技术的不断革新，数字雕塑艺术正以指数迭代的速度向前发展，我们有幸能够见证并参与其中去开拓与探索数字雕塑艺术的更多可能。

参考文献

[1] 贡布里希. 艺术发展史 [M]. 天津：天津人民美术出版社，2006: 280-298.

[2] 孙振华. 数字时代的雕塑艺术 [J]. 雕塑，2014（1）：39-41.

[3] 张盛. 数字雕塑创作的"非线性"特征 [J]. 雕塑，2017(5)：66-67.

[4] 张盛. 数字雕塑的核心是其新的语言方式而非3D打印 [J]. 雕塑，2015（6）：59-61.

B

人工智能时代
Artificial Intelligence Era

人工智能"作曲"的实践应用与探索

王铉，雷沁颖
中国传媒大学音乐与录音艺术学院，北京，中国

摘要： 科技的每一次变革都改变着艺术的形态与发展模式。近年来，人工智能渗透到音乐产业链的各个环节，其中人工智能"作曲"更是让全世界的音乐创作者及音乐人看到音乐与科技的再一次紧密契合。本文通过理论与实践相结合模式探讨人工智能"作曲"的发展与实践，思索目前人工智能"作曲"遇到的主要问题，以及探寻音乐人与人工智能"作曲"的未来。

关键词： 人工智能；作曲；艺术与科学

当艺术融入科学之中，科学也披上艺术盛装的时候，两者的关系变得息息相关。从古到今，艺术家和科学家一直都在自己的艺术王国和科学世界里找寻艺术与科学的结合点和切入点，从艺术与科学各自的发展历史来看，不论中间走进什么样的殊途，最后不约而同地朝向一个终点——创造与应用。

20世纪是一个发明与创造的黄金时代，对人类社会带来最大影响的莫过于科学技术。从50年代计算机的出现到80年代末期数字技术、信息技术的快速发展，以及大数据的爆发、计算机计算能力呈指数级增长的今天，计算机除了成为人们生活中的必需品、扮演着艺术创作者想象力的媒介之外，随着人们对机器学习研究的深入，甚至成为艺术的"创作者"之一。其中"人工智能"（Artificial Intelligence，AI）目前更是以强势的姿态进入人类视野以及艺术领域的各个方面。

新技术革命为人类文明史谱写了辉煌的篇章，人工智能技术正在模糊艺术与科学技术的界限。那么，人工智能"作曲"现在发展的基本概况如何？未来是否能真正像艺术一样包含人类的特定思想和情感从而替代人类音乐创作？是否能成为真正生产力？它的意义与价值在哪里？

1 人工智能"作曲"发展概况

20世纪50年代起就有科学家、数学家和哲学家提出了"AI"的概念，但受制于计算机的存储能力和计算机当时高昂的成本，直到20世纪90年代，AI才再次兴盛。如今AI已迅速蔓延到科技、银行、市场、娱乐等各个领域，而所谓"人类的最后一块遮羞布"——艺术，自然也因AI的迅速成长在创作、应用等各个方面产生了巨大改变。

目前在音乐创作与表演领域，AI研究与应用主要有AI"作曲"（AI音乐生成）、AI伴奏与AI交互创作与演出。其中，AI"作曲"在当下最引人瞩目且应用最为广泛。

1.1 人工智能"作曲"的发展历程

人工智能"作曲"的实质是AI音乐生成，是机器在多层神经网络的深度学习中逐渐"学习"音乐创作的过程，其前身实际上是"算法作曲"。早期使用计算机创作音乐可以追溯到20世纪50年代，与"人工智能"概念在达特茅斯会议上提出的时间几乎一致。1958年由海乐（Hiller）和艾萨克斯（Isaacson）创作的以利亚克组曲（Illiac Suite[1]）可谓是算法作

曲的首次尝试，其主要是通过规则系统和马尔科夫链（Markov Chain）生成的。简单来说，马尔科夫链是一种随机过程，基于当前步骤无须记忆存储，随后无限制的进行下一步选择。当然使用类似方法的早期代表还有希纳基斯（Iannis Xenakis）通过序列作曲法（serialcomposition）和马尔科夫链生成的作品[2]。此后，马尔科夫链的应用及其与其他算法语法的结合在早期算法作曲中的应用非常广泛，涉及许多方面，如1961年奥尔森（Olson）[3]的旋律生成系统、1975年蒂佩伊（Tipei）[4]旋律生成系统、1992年艾姆斯（Ames）和多米诺（Domino）[5]致力于节奏生成来创作爵士、摇滚的系统，以及2009年吉力克泰尔（Gillicketal）[6]. 的爵士即兴生成系统等。尽管马尔科夫链的弊端很快显现出来，因其生成的音乐不可听且没有目的性，因此马尔科夫链被当成一种原始的材料而非真正用于自动音乐生成的工具，但又因为它可以被用于提供旋律、节奏的选择，可以作为一种隐藏的或者与其他方式混合的作曲助手，所以在后来大量的算法作曲系统中依旧非常流行。比如2002年帕帕西（Pachet）[7]的序进器（Continuator）就是一个利用了混合顺序的改良版马尔科夫链。

人工智能"作曲"的灵魂实际上是人工神经网络（Artificial Neural Networks，ANN），这种模型其实是对生物神经网络的模仿，由人造神经元和神经节点构成。典型的神经元组织方式是循环神经网络（Recurrent Neural networks，RNN），早期使用代表有1989年Todd使用三层RNN的旋律生成系统，1995年托伊维艾宁（Toiviainen）[8]的爵士即兴生成系统等。还有混合系统，典型代表有1992年希尔德特（Hildet al.）等开发的HARMONET[9]模型，可生成巴赫风格的四部和声。HARMONET有三层结构：第一层是前馈神经网络（Feed Forward ANN）和和声信息；第二层是一个"满意度限制算法"（Constraint Satisfaction Algorithm），即监测成符合标准的和声；最后一层是对前面生成和声进一步修饰。当然除了马尔科夫链和人工神经网络之外，遗传算法（Genetic Algorithms，又称演化算法Evolutionary Algorithms，EAs）和基于规则的数学模型也被运用到作曲系统中，形成了早期大量有不同音乐风格的混合作曲系统。

以上这些都只是AI作曲系统早期尝试中的一小部分代表，还有其他同时期AI作曲系统的实验案例，在此不多赘述。进入21世纪后，人们对神经网络的研究不断深入，AI"作曲"的方式也更多元。如今AI作曲系统的开发大多从谷歌的Magenta开源代码开始生长发芽。2016年底，Magenta项目组发表了由LSTM（Long short-term memory，长短期记忆网络）和强化学习共同实现的音乐生成方式，其是在让机器遵循特定规则的同时又能够从音乐数据中学习信息。此后2017年，MuseGAN项目使用了以小节为单位的作曲方式，通过CNN（Convolutional Neural Network，卷积神经网络）更好地定位不变的音乐片段。在音色方面，2016年的Wavenet利用CNN进行音频频谱分析，从而可以产生任何音色。此后，国外AI音乐生成的平台林立而起，目前较为成熟的AI音乐生成平台有Amper、Jukedeck、Musical.ai、Humtap、AIVA等。

1.2 中国人工智能"作曲"的应用与发展现状

近年来在中国，人工智能"作曲"得到业界学界越来越多的关注。在业界，部分互联网音乐公司和创业公司把眼光放在了人工智能"作曲"项目研发及应用上。如2017年，虾米音乐将AI技术融入虾米APP，用户可通过选择曲风、节奏、心情等关键词实时打造属于自己的曲子，使人机共同作曲。微软（亚洲）互联网工程院人工智能创造力团队负责研发的AI音乐技术，基于和弦、节奏、旋律交叉等多项音乐元素进行内容创作，其作品已在央视及各省市综艺节目中多次验证。来自清华大学、获

得著名音乐诗人李健投资的北京灵动音科技有限公司的 DeepMusic 团队成为 AI 作曲行业中成长速度较为瞩目的音乐科技公司。DeepMusic 智能化音乐生成模型的主要技术特点是通过将具有旋律、节奏、和声的数字格式音乐文件输入计算机，用长短期记忆网络 LSTM 算法进行深度学习，再运用强化学习进行作品优化，创作出完全原创的歌词、歌曲或个性化的音乐，并尝试应用于视频、游戏、广告、电影、电视剧、视频预告片、个人创作等各方面。

在学界，各大高校对人工智能"作曲"的学术研究也在不断地推进。2018 年 5 月 21 日，由全国声音与音乐技术会议（CSMT）委员会发起的"2018 音乐人工智能发展研讨会"在北京召开。会议由中国音乐学院、复旦大学、清华大学、北京大学、中国科学院等单位主办。来自中国音乐学院、复旦大学、清华大学、北京大学、人民大学、北京邮电大学、中国传媒大学、首都师范大学、天津大学、南京邮电大学、中国地质大学（武汉）、武汉音乐学院、西安工程大学、上海大学、厦门大学、中国文联出版社等单位的学者和音乐工作者齐聚中国音乐学院，首次聚焦音乐与人工智能技术的结合点，让艺术与技术发生激烈碰撞。

会议中清华大学胡晓林教授就 AI 作曲进行了综述，主要分析了采用神经网络进行音乐生成的案例。中国传媒大学靳聪研究员对强化学习进行旋律生成以及将普通人歌声迁移至京剧唱腔的研究成果进行了展示。中国地质大学周莉教授介绍了其研究的基于优化组合多算法的中国民族音乐作曲系统，该系统主要生成五声调式的音乐。灵伴科技工程师北京大学博士国得杰对其研发的 AI 作曲应用进行了现场演示，通过选择曲库旋律或输入歌曲旋律，可选择特定风格进行多种变奏。在来自多方的讨论中，各院校学界代表对于人工智能"作曲"的目前研究方向以及研究成果得到了交流和展示。

2 人工智能改变音乐创作模式

2.1 人工智能"作曲"的主要流程

AI 到底如何能够进行音乐创作，这是从 AI "作曲"出现以来一直萦绕在大众心里的困惑。

以北京灵动音科技有限公司的 DeepMusic 团队研发的人工智能"作曲"为例，其主要流程（见图 1）是建立曲库、深度学习、生成数字作品、后处理及生成音乐作品 5 个阶段。

神经网络学习的内容决定生成音乐的风格及质量，所以曲库的建立和曲目的选择是首要环节，目前 DeepMusic 团队曲库工程文件基本风格为流行歌曲，工程文件来源主要是团队对歌曲旋律、节奏、和声、配器等乐谱读取，目前数据库中已有数万首音乐曲谱和数据，并在继续扩大。神经网络通过对曲库内容以及团队对其音乐创作理解的深度学习训练后，生成音乐数字作品。在后处理阶段，由神经网络生成的曲谱文件可运用，可选择风格、速度、强度等参数进行自动配器，自动导入合适的音色并进行缩混。DeepMuisc 团队 AI "作曲"目前可生成的音乐风格包括但不限于 pop、funk、电子、摇滚等，形式包括给定第一小节动机进行作曲、给定旋律生成伴奏、给定和声创作旋律、AI 创作歌词等。

另一家目前国际比较成熟的 AI 音乐生成平台为 Aiva，据介绍，它在深入学习的过程中，阅读了上万首巴赫、莫扎特、贝多芬的作品，通过分析其音乐的特征，让机器建立音乐创作理论的直觉。在后期，也可以通过输入不同类型的数据集来定制不同风格的作品，比如电影风格，团队就可以用电影音乐数据曲库来训练机器。在训练过程中，Aiva 实质上是创造了一个数学模型，代表自己对音乐的定义，然后依靠这个模型来创作自己的原创的主题。Aiva 成为第一位在作家的权利社会（SACEM）中获得世界作曲家地位的虚拟艺术家。目前 Aiva 具备多种音乐风格选择，

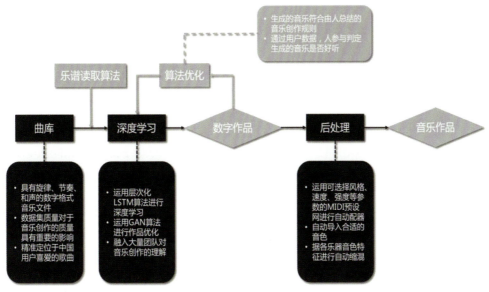

图 1　DeepMusicAI 音乐生成流程

主要包含现代影视音乐（Modern Cinematic）、20世纪电影音乐（20th Century Cinematic）、船夫号子（Sea Shanty）、探戈（Tango）、中国风（Chinese）、流行（Pop）、摇滚（Rock）、爵士（Jazz）、自定义（Fantasy New Preset）。其自定义参数主要为：调号、拍号、速度、配器预制、时长。Aiva 目前比较有特色的体现在支持钢琴卷帘窗显示、支持对配器的更改、支持更改音色、支持乐曲结构显示、支持 MIDI下载、支持社群交流及大数据反馈等。

未来，各 AI 音乐创作团队通过对数据库的不断补充、结果反馈和算法优化，AI 的作曲水平将不断提升。

2.2　人工智能创作实例分析

目前 AI "作曲" 的创作一种是 AI 自主生成全部曲目内容，用户对其可以进行音乐风格、拍号、调号等指定，但完全不涉及音乐动机、音符、节奏的指定。另一种可以称为辅助创作模式，大致包括用户进行音乐初始动机的设定，AI 从初始给定动机继续创作；用户进行关键词设定，AI 进行带有"关键词"的歌词创作；AI 作曲后的 MIDI 信息通过人为修改，如配器、音色、音符、节奏等修改式的辅助创作。

在歌词辅助创作中，以 DeepMusic 团队研发系统为例，主要有两种方式，一种是歌词创作，另一种是歌词改写。如图 2 所示，用户通过输入自己想要创作的主题关键词，即可得到 AI 创作的歌词。通过观察可以发现，AI 创作歌词的原则和规律大致有几点：拥有与主题词相关的关键词，如输入"旅行"作为关键词，其歌词中"列车""港口""单车"等都与主题词息息相关；歌词拥有一定的韵脚，如"人""们""昏""真""痕"等；对于参照歌词基本符合字数结构，偶尔一两句会有字数容差。另外如果用户对其中一部分歌词不满意，也可以进行单句修改，可以选择系统给出的同样字数、韵脚的其他选项，也可通过修改字数、韵脚得到新一批选择。

图 2　AI 歌词辅助创作

关于旋律辅助创作，在用户设定速度点击 tempo 之后，会有 8 个预制拍，第一个音为重音。用户在预制拍内输入任意几个音符，在预制拍结束

后，AI作曲机器便会以用户提供的音符开头完成接下来的音乐创作。目前国内DeepMusic系统可以实现对于任意长度的以16分音符为单位的段落进行生成，可以给定其中任意的几个音符（16分音符为单位）进行其余任意长度和位置的音符预测和生成。主要可以满足用户交互作曲，如生成一首歌曲、一句歌曲、单句再次生成等。首先，笔者在系统中设定tempo为140，手动在预制拍中输入音符"ＦＦＧＦＡＥＦＧ"，预制拍结束后，系统机自动生成了一段音乐，乐谱如图3。

图3 输入音符"ＦＦＧＦＡＥＦＧ"后音乐生成谱例

通过乐谱可以发现，AI首先在开头的两小节按照之前给定的音符进行了和声的编配，旋律完全一致。分析了其编配的和声之后可以发现，DeepMusic的AI音乐生成使用了大多数华语流行音乐会用到的和声方式，除了大三和弦、小三和弦之外，还使用七和弦、九和弦、省略音、和弦外音、离调和弦等，并且运用了大量和弦转位，在和弦选择和连接上也都相对连贯而完整。

3 人工智能"作曲"遇到的主要问题

3.1 数据库数据质量的缺乏

目前人工智能作曲主要基于以下几种作曲技术模型：一、通过数学算法进行分形音乐模型；二、将音符进行排列组合式的编码，然后挑选的遗传算法模型；三、经常被用于互动音乐创作即兴演出的随机马尔科夫链模型；四、当前普遍应用的具有深度学习能力的人工神经网络模型。

当前较常用的基于深度学习的人工智能"作曲"模式，需要大量的音乐数据库供机器深度学习，以便提取和存储有关于音乐创作中所需的音高、音量、音值、音色、节奏、调式、和声等特征。当数据库越丰富、质量越高，机器可以提取分析的数据也就越多越准确。据观察，目前国内外数据库的内容，大多为古典音乐作品、流行音乐歌曲、影视音乐作品等，国内大多数数据库来源多为MIDI格式音乐数据，且部分MIDI制作质量水平一般，直接影响AI最后的创作成果。数据库数量不够多也是大多数国内AI作曲公司遇到的挑战。此外，数据库风格分类以及数据库内容学习的前后、递进关系也需要设计与引导。

3.2 音乐风格的选择

什么样的风格更适合人工智能"作曲"，是流行歌曲、是古典音乐还是影视游戏配乐？就目前AI"作曲"能够达到的水平和能力来看，越是强调细部特征、情感表达丰富、调式调性复杂的偏艺术类作品，AI完成的都过于机器化，不够人性化表达。而功能性较强的作品或是规则性较强的作品，完成度较好。比如比较简单的音乐旋律、和声、配器、织体的儿歌、简单的视频背景渲染音乐、游戏音乐等。

流行歌曲类作品，如华语流行歌曲，有比较明显的和声与编曲"套路"，目前机器学习的成效较好。电子舞曲类作品或许可以成为另一个比较可供机器学习的风格模式，因为电子舞曲各类风格中有一部分节奏模式相对比较固定，而且也采用固定和声或旋律动机循环（Loop）的模式创作。以此类推，说唱类歌曲的伴奏部分，或是以"模式（Pattern）化"为

创作动机循环的影视配乐类音乐都较适合人工智能化"作曲"。AI"作曲"目前最有可能取代的音乐工作者主要是进行有较多"套路"可寻的音乐创作者、编曲者以及简单混音的工作，而具有较高原创性的音乐创作以及具有个性化编曲、混音等是AI"作曲"目前无法替代的。

AI"作曲"的水平目前已经越来越高，不同公司主要致力的音乐风格也不尽相同，未来AI"作曲"在各音乐风格上对人类创作的"挑战"拭目以待。

3.3 音乐版权的问题

目前用于神经网络学习的数据来源基本难以确定，AI作曲系统一般很少也很难获得原曲的数字格式音乐文件，往往通过扒谱、模仿创作进行音乐数据库填充，因此很难在学习来源上进行音乐版权把控。而AI学习之后输出的音乐目前大多属于AI作曲平台、公司，因此AI完成的原创音乐由于成本较低、生产速度快、数量大，其版权费用相较于真人音乐创作低许多。因此未来人工智能学习过程中使用的音乐来源和版权究竟如何把控还有待思考。

另外，由AI创作的音乐版权如何归属？在机器还只是艺术创作的工具的时候，版权从来都不是问题，因为创作的主体是人，机器就像是乐器、画笔等工具。但如今，AI创作的过程除了最初的系统和数据学习之外，几乎无须人类干涉。那么机器作为创作主体是否应该拥有版权仍然有待界定。

3.4 复合型人才的缺失

AI作曲作为一个艺术与技术跨界双修的行业，需要的从业者是兼具音乐与人工智能相关技能的复合型人才，AI作曲的核心人才要对深度学习算法、数字音乐工作站、MIDI格式架构非常了解。因此面临着人才资源较少，敢于进行创业尝试的人也不多的状况。因此，AI作曲行业中心主要需要以下几方面人才：具备专业作曲能力且具备一定计算机作曲能力的音乐技术指导、具有一定音乐理论基础且精通编程的软件开发、测试、运维工程师、AI工程师、对音乐理论与产品开发兼具相关知识和经验的产品经理等。

4 人工智能"作曲"的意义与价值

4.1 AI成为音乐创作生产力之一

以目前的情况来看，AI作曲完全是可以作为辅助生产工具的，比如作曲家在AI生成的音乐基础上进行再加工；或是人创作旋律，AI来辅助创作和声、编曲；又或是为创作者提供十几种可能性等。但音乐不仅仅是音符的累积，真正的音乐作品包含了作曲家内心中想要表达的特定思想情感，而且具备不断的创新，所以如果想用AI作为生产力创作出一线艺术类作品，目前还有一段距离。

因此，以目前AI作曲的效果来看，AI辅助创作将在未来较近一段时间内成为AI作曲的主要存在方式，这也是音乐生产力的一部分。这种辅助创作不仅可以降低人为作曲的门槛和难度，解放作曲家一些重复性工作或是给作曲家提供更多音乐想法和选择——比如旋律走向、和声织体、节奏等，通过作曲家和AI的合作，作曲家也可以弥补目前AI作曲的弱势——音色不佳、音乐过于套路、后期缩混效果较差等问题。

4.2 提高"音乐+"的产业融合

AI作曲不仅可以成为音乐创作的辅助工作，也可以在短时间内满足一部分低成本原创功能性音乐的需求。当然，更为重要的是，在这个"音乐+"的产业融合时代下，还能和其他产业链结合创造出更多可能性，成为拉动中国泛娱乐消费经济的重要力量。例如AI"作曲"与各种终端的结合，手机、智能音箱、汽车等都有可能成为人们下一个智能音乐伙伴；AI"作曲"也将与流媒体数字音乐相结合、和音乐教育培训以及音响设备及乐器制造等音乐科技装备相结合等，这些都将带来音乐产业的升级与革新。

结语

艺术和科技从来都是密不可分的，如今，AI 的到来或将给所有人的音乐活动带来颠覆性改变。在这个 AI 爆发的时代，我们更应该找到真正能够将 AI "作曲"运用于可改善行业痛点的方法，真正做好技术和内容，寻找人类未来由此拥有更好的音乐创作、欣赏、演出体验的创新点，而不是仅仅将 AI 作为一个概念噱头哗众取宠。斯坦福大学计算机音乐和声学研究中心的王戈教授也曾说过："电脑音乐其实并不是关于电脑，而是关于人。它们只是让我们运用科技去改变我们的思维方式和行为方式去创造音乐。"尽管 AI "作曲"较传统电脑音乐有所不同，但这一切的本源还是来自人的思维和创意，AI 如何创作取决于人给予其学习的数据库和深度学习算法和对其限制的创作规则，因此笔者认为未来真正好的音乐家并不会被机器取代，而是运用 AI，与 AI 合作创作出更人性化的作品。

参考文献

[1] HILLER L, ISAACSON L.Musical composition with a high speed digital computer[C].Audio Engineering Society Convention 9. New York: Audio Engineering Society, 1957,6(3): 154-160.

[2] AMES C.Automated composition in retrospect: 1956—1986[J]. Leonardo, 1987, 20(2): 169-185.

[3] OLSON H F, BELAR H. Aid to music composition employing a random probability system[J]. the Acoustical Society of America, 1961, 33(9): 1163-1170.

[4] TIPEI S. MP1: a computer program for music composition[M]. Ann Arbor, MI: Michigan Publishing, University of Michigan Library, 1975.

[5] AMES C, M DOMINO.Understanding music with AI, chap: Cybernetic composer: an overview[M]. Cambridge:AAAI Press,1992: 186-205.

[6] GILLICK J, TANG K, KELLER R M.Learning jazz grammars[J]. Proceedings of the SMC, 2009: 125-130.

[7] PACHET F.Interacting with a musical learning system: the Continuator[C].International Conference on Music and Artificial Intelligence. Berliu, Heidelberg: Springer, 2002: 103-108.

[8] TOIVIAINEN P. Symbolic AI versus connectionism in music research[M]. //Readings in music and artificial intelligence, London: Routledge, 2013: 47-67.

[9] HILD H, FEULNER J, MENZEL W. HARMONET: A neural net for harmonizing chorales in the style of JS Bach[C]. Advances in neural information processing systems, 1992: 267-274.

基于人工智能的梅兰芳唱腔特征抽取研究初探

陈可佳
江苏省大数据安全与智能处理重点实验室，南京邮电大学计算机学院，南京，中国

张婷婷
南京艺术学院艺术学研究所，南京，中国

刘祯
中国艺术研究院，梅兰芳纪念馆，北京，中国

摘要： 唱腔是中国传统戏曲艺术的主要组成部分，也是区分不同戏曲风格和流派的重要标志。针对传统美学和音乐学唱腔分析中存在的抽象、主观、工作量大、代价高的问题，本文提出从音频数据分析梅兰芳唱腔，即采用音频处理技术和人工智能的先进算法自动抽取并识别唱腔在乐理、语义、上下文等方面的特征。该特征亦可用于京剧不同流派的判别。本文的工作有利于戏曲理论的完善、戏曲教学的改革以及戏曲新腔的创作，使传统文化与艺术在人工智能时代得到传承与创新。

关键词： 京剧；梅派；唱腔；人工智能；特征工程；音频信号处理；深度学习

引言

人工智能（AI）研究的蓬勃发展对各个领域和行业都产生了积极的影响。最近，AI 在艺术领域也崭露头角，抽象的艺术风格被严谨地数学化，可以被提取、学习和转移。在视觉艺术领域，德国科学家于 2015 年 8 月使用深度学习算法让 AI 系统"学习"得到梵高、莫奈等画家的画风，并能迁移到真实图片上，生成具有画家风格的"油画"；在诗歌领域，微软于 2017 年 5 月推出第一部 AI 创作的诗集，其创作偏好和技巧是对 519 位中国现代诗人的作品进行分析和 10000 多次的迭代学习之后获得的；在音乐领域，谷歌的 Magenta 项目利用 AI 算法对音乐作品进行分析并生成新乐曲，启发艺术家的创作。AI 已经初步展现出其能力，为艺术创作和审美加入理性的成分，也能替代艺术创作中的部分机械劳动。

中国传统戏曲因其独特的艺术魅力屹立于世界艺术之林。京剧是主流的戏曲形式之一，也是我国的国粹，综合了音乐、舞蹈、美术、武术等表演形式。其中，唱腔是京剧艺术的主要组成部分，是在唱的过程中有意运用的，与特定的音乐表现意图相关联的音成分（音高、音强、音色）的某种变化[1]。在京剧的几种典型唱腔结构中，即使是同一句唱词，只要有音量、音调、节奏、吐字上的一丝不同，表情达意的效果就有不可思议的变化。演员根据自己的理解和嗓音特质做出各自的"微调"，逐步形成不同的流派，而每一种流派在唱腔上都具有独特的、系统的、符合审美的艺术规律。

传统的唱腔分析和研究主要是从音乐和美学的角度展开的[2]，由专业人员去归纳和抽象唱腔结构方面的模式，因此可能会出现评价含糊、抽象、不全面、不一致的情况，而分析完整唱腔体系的工作量极大。如何从数据的角度分析唱腔在不同维度上的特点，并通过科学的量化和建模方法自动地对唱腔进行规范而客观的分析，值得深入探讨。

本文定位于最具代表性的梅派艺术，以最能体现流派特色的唱腔为切入点，初步探索人工智能技

术背景下的唱腔特征提取与识别方法。本文首次将AI引入中国传统戏曲唱腔分析，是一次非常有价值的艺术尝试，旨在打破传统唱腔分析的繁杂、多样、散乱的局面。本文的研究不仅有利于中国传统音乐基本理论的完善，也有利于戏曲音乐教学的改革，让传统文化在人工智能时代得到传承与创新。

1　梅兰芳唱腔分析的研究背景

梅兰芳是集大成者的京剧艺术家，在继承传统精髓的基础上，对唱腔、念白、身段、手势等进行了创新，形成自己独特的"梅派"艺术风格。目前，已有许多研究者从美学和音乐学的角度，对梅兰芳的唱腔风格进行了深入的分析。

从美学角度，研究者通常将梅兰芳唱腔描述为音色"高宽清亮"、吐字"刚柔相济"、行腔"质朴自然"、音调"优雅大方"、旋律"简约平淡"、节奏"舒展平稳"等，认为梅派唱腔之美体现在旋律美、声音美、润腔美和综合美，是一种"中和"的音乐美学观。[3] 然而，用文字描述唱腔过于抽象和感性，对于艺术的传承来说可操作性不强。

从音乐学角度，研究者主要通过记谱整理，以人为主体分析梅兰芳唱腔的音域、音阶、调式等音组织和一些常见音型。京剧唱腔有丰富的装饰音，使得唱腔委婉动听、有韵味。有研究发现，[4] 梅派唱腔在倚音、波音、颤音、尾音上的处理都有与其他流派不同的规律。例如，梅兰芳的倚音大多是前倚音，在两个音之间修饰后一个音，且多为级进的音程关系；梅兰芳的颤音是自然颤音，一般加在时值较长的音上；梅兰芳的尾音特色最鲜明，由基音出发，先上行再自然下滑（区别于程砚秋基音下行、虚音上提的尾音和尚小云的干掷尾音）。

尽管人工分析能够更深层次地剖析唱腔规律，但往往是通过个案分析法，即采用若干唱段进行横、纵向的比较。要对不同唱腔结构下的所有唱段均进行多维度的分析，则需要极大的工作量，主要原因如下。

1. 不同时期的唱腔风格并不相同。梅兰芳唱腔经历了一个继承、创新、回归的发展过程。例如1923年和1953年《西施》的唱腔有所不同，后者增加了拖腔，并且一直维持在高音区，以更好表现主人公激动的心情。因此，需要对比同一唱段在不同时期的录音。

2. 不同板式下的唱腔风格也不相同。京剧存在西皮、二黄、反二黄等多种板式，梅派唱腔分析和归纳应该对同一板式下的所有谱例和录音进行分析，寻找唱腔的共性特点。

3. 同一板式下的唱腔分析种类繁多。除了腔音分析之外，还有复杂的腔音列分析，需要统计例如窄腔音列、近腔音列、大腔音列、宽腔音列等在不同唱段的分布情况，找到唱腔的规律性特征。

由此可见，唱腔分析和特征提取是一个复杂的问题，需要专业领域知识。仅依赖人力去分析和总结代价高昂，主观上也可能存在疏漏。随着信息技术的快速发展，计算机能快速处理大规模的数据，而AI算法可以发现数据中的共性特征，只需要少量的专家标注信息就能够识别符合特定模式的数据。因此，本文尝试使用AI技术处理梅兰芳的大量唱腔音频数据，在谱例的监督信息辅助下，使计算机自动学习唱腔特征。

2　音频信号处理与特征提取

人的发声具有规律以及个性特点，即具有声学特征（如音调、音强和音色等）。其中，音色最能反映一个人的声腔特点。在音频信号中，音色的差异表示为不同频段能量的差异。因此，通过抽取不同频段上的能量值，则可以表示这个短时语音范围内频谱的性质。

目前，计算机领域对于音频信号处理已积累一定的研究成果，可用于音频去噪、音乐流派分类等任务。不过，研究对象主要是以音乐、歌曲、歌剧为主，其音乐特征相对显著。松德贝里（Sundberg）等人[5]的研究发现，京剧与西方歌剧的声学特征差

异很大，且更为复杂。

计算机处理音频信号并提取特征的主要步骤为：（1）根据语音的短时平稳性（即在 20～50 毫秒内，语音近似为良好的周期信号）进行采样；（2）采样点映射为时间轴上一系列向量的集合；（3）在时域和谱域中抽取声学特征；（4）根据特征建模，获得不变的声音特性，即 AI 中的"训练"与"学习"过程。常用混合高斯模型（GMM）、通用背景模型（UBM）等。

深度学习已在 AI 领域掀起了研究热潮[6]。深度学习已被证明具有优异的学习能力，能够对特征进行更本质的刻画。最近，也出现了基于深度学习的音频识别方法，从一个全新的角度研究音频数据。具体为先将音频数据生成语谱图[7]，然后送入卷积神经网络（CNN），通过卷积和下采样操作对输入数据进行非线性映射，提取音频的声学特征。

3 基于 AI 的唱腔特征工程

本文从乐理特征、语义特征、上下文特征等几个方面对唱腔进行刻画，采用 AI 技术学习并识别梅兰芳唱腔特征。

3.1 乐理特征

本文讨论最能体现唱腔的三类特征：1. 音强，又称响度，指发声体的振幅，描述声音的响亮程度，典型的音强特征包括短时平均能量、短时平均过零率等；2. 音高，又称音调，指发声体的振动频率，描述声音是低沉厚重还是亮丽高亢，典型的音高特征有音高直方图，以及谱质心、谱平坦度、衰减率等谱域特征；3. 音色，又称音频，是人类的感觉特征，不同的人或者乐器具有不同的音色，这是区分发声体的重要特征，典型的音色特征包括梅尔倒谱系数（MFCCs）、归一化频谱包络（NASE）等。

3.2 语义特征

语义特征是指京剧领域里的唱腔特征。戏曲按结构可划分为腔音、腔格、腔韵、腔句、腔调、腔套、腔系等不同的层次[8]。在京剧唱腔的结构层次中，能反映唱腔风格的主要在腔音、腔音列（腔格）、腔韵三个结构层次。我们借助于谱例，将唱段按三个结构层次进行分割，对每一分段内的各帧数据所对应的乐理特征求均值与方差，得到比短时特征更有效的分段语义特征。此外，还识别一些独特的旋律特征：（1）"上行—下滑"型尾音；（2）倚音为主的腔音类；（3）音调上行、多大跳连接等。

3.3 上下文特征

戏曲信号是一个时间序列，音频帧之间相互关联，根据乐理提取的特征很少考虑戏曲信号的时间特性。在人工智能领域，循环神经网络（RNN）是一种隐层节点间可形成定向环的人工神经网络，可以处理动态时序数据，而长短时记忆网络（LSTM）[9]是 RNN 的升级，通过记忆单元解决了学习长期依赖的问题，并建立前后信息之间的联系。由于 LSTM 具有学习上下文相关信息的能力，我们将音频帧进行快速傅里叶变换，作为 LSTM 的输入，抽取长距离的唱腔特征。

3.4 深度特征

上述音频特征通常是在傅里叶变换后使用滤波器得到的，会损失部分频域信息，语义特征抽取也需要专家的知识。事实上，音频信号可以转化为二维图像，即语谱图。其中，x 轴是时间，y 轴是频率，颜色代表在离散坐标（时间，频率）下的振幅实值，黄色表示高，绿色表示低。语谱图承载的信息量远大于单时域或单频域承载的信息量，利用语谱图可以查看指定频率段的能量分布。

图 1 所示是根据梅兰芳《霸王别姬》唱段生成的语谱图。将不同唱段的语谱图作为神经网络的输入，然后通过多个卷积层和池化层的组合，可以对唱腔进行建模。不过，深度特征也存在一定局限，即难以用乐理知识进行解释。唱腔识别的工作机理就好比一位德高望重的京剧艺术家，通过"观看"语谱图来感受不同唱腔的差异。

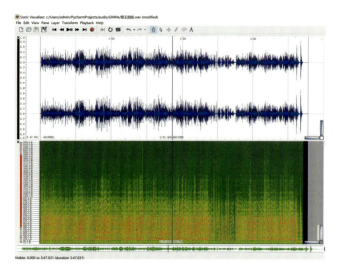

图 1 梅兰芳《霸王别姬》唱段的语谱图

4 研究方法与技术路线

4.1 总体框架

图 2 所示是梅兰芳唱腔分析与识别研究的总体框架。我们将梅兰芳同一时期唱腔按二黄、反二黄、四平调、反四平调等种类划分。对同一板式选取不同唱段的音频数据，进行信号预处理和特征提取工作。最后，对同一唱段与其他流派代表艺术家（程砚秋、尚小云、荀慧生）的唱腔特征进行比较，学习唱腔的差异，最终实现唱腔的识别。

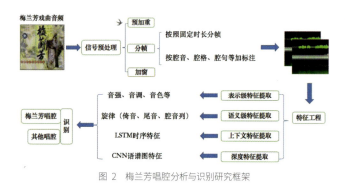

图 2 梅兰芳唱腔分析与识别研究框架

4.2 技术路线

1. 首先收集了梅兰芳纪念馆提供的影音资料和《中国戏曲音乐集成》中的谱例。

2. 将音频信号去背景音以获得人声数据，根据人声的谐波结构，基于频谱非负矩阵分解（NMF）实现人声分离。

3. 使用预加重技术，使信号的频谱变得平坦，同时可以去除口唇辐射的影响，以提高唱腔高频部分的分辨率。

4. 按时间长度分帧，即将唱段切分为短暂并重合的分析窗口（我们采用的分析窗口长度为 23 毫秒）。一帧对应了 160~400 个采样点（以 8 千赫兹采样为例），可映射为一段 39~60 维的向量。随后，根据谱例中唱腔的结构层次，对每一帧加标注，即属于哪一个腔音、腔格、腔韵等。

5. 抽取表示级特征、语义级特征、上下文特征和语谱图深度特征。表示级特征包括时域特征（过零率、自相关系数、包络峰值、时域标准差等）和更接近人耳的频域特征（八音频谱对比度，梅尔倒谱系数，归一化频谱包络，音高族特征等）。语义级特征选取了较长时间跨度的分析窗口，包含多个短时平稳的帧，以抽取纹理特征。上下文时间特征采用 LSTM 模型训练得到。最后还采用语谱图和 CNN 获得深度特征。

将上述特征进行融合，完成整个梅兰芳唱腔的特征工程。

6. 学习和识别。尽管本文的工作主要在于梅兰芳唱腔特征的抽取，但同样可以用于其他艺术家的唱腔特征抽取。因此，在特征工程基础上，利用高斯混合模型（GMM）[10]，通过最大后验概率标准对模型进行训练，或者通过训练深度神经网络，可以识别某一唱腔是否为梅兰芳的唱腔。

结语

本文以中国传统戏曲，特别是梅兰芳京剧唱腔为研究对象，探索采用 AI 对戏曲音频数据进行特征提取的可行性。未来工作中，我们还需解决以下几个难题：一是抗噪和纠音，部分音频资料年代久远，唱腔存在失真现象，需解决声学信号的抗噪问题，还要去掉因录音设备局限而人为变调的信号；二是标记样本不足问题，由于梅派唱腔专家标注的语义特征数量有限（仅从音乐学论文的谱例中获取），对于机器

学习来说样本数量偏少，需研究小样本机器学习问题，以改进算法；三是跨学科的挑战，计算机研究人员需对音乐学特别是戏曲唱腔理论有一定的了解，才能够抽取更准确的语义特征，目前我们还未处理节奏、节拍以及咬文吐字上的规律，对于部分润腔（小落音、顿感音等）的分析也不够深入。这是未来需要填补的空白。

参考文献

[1] 沈洽. 音腔论 [J]. 中央音乐学院学报, 1982(4): 13-21.

[2] STOCK J P J.A reassessment of the relationship between text, speech tone, melody, and aria structure in Beijing Opera[J]. Musicological Research, 1999, 18(3): 183-206.

[3] 王志怡. 梅派唱腔：中和之美，浑然天成 [J]. 戏剧之家, 2011(7): 8-8.

[4] 仲立斌. 京剧梅派唱腔艺术研究 [D]. 福州：福建师范大学, 2009.

[5] SUNDBERG J, GU L, HUANG Q,et al. Acoustical Study of Classical Peking Opera Singing[J]. Voice, 2012, 26(2): 137-143.

[6] LECUN Y, BENGIO Y, HINTON G.Deep learning[J]. Nature, 2015, 521(7553):436.

[7] NODA K, YAMAGUCHI Y, NAKADAI K, et al. Audio-visual speech recognition using deep learning[J]. Dordrecht Applied Intelligence, 2015, 42(4): 722-737.

[8] 王耀华, 刘春曙. 福建南音初探 [M]. 福州：福建教育出版社, 1989.

[9] GERS F A, SCHMIDHUBER J, CUMMINS F. Learning to Forget: Continual Prediction with LSTM[J]. Neural Computation, 2000, 12(10): 2451-2471.

[10] REYNOLDS D A, QUATIERI T F, DUNN R B. Speaker Verification Using Adapted Gaussian Mixture Models[J]. Digital Signal Processing, 2000, 10(1-3): 19-41.

人工智能时代的设计伦理问题

李丰
四川美术学院当代视觉艺术研究中心，重庆，中国

摘要： 科技与设计的融合，会让设计借助技术力量更充分地实现人文关怀。但人工智能（Artificial Intelligent，AI）的技术特性还可能带来伦理属性的消极一面，即 AI 本身的技术风险会被带入到 AI 的设计开发中来，从而产生超出既有设计伦理理论框架的新问题。如果强人工智能目标能够实现，那么就会带来强 AI 伦理主体地位的争议，进而影响到强 AI 相关设计开发的伦理意义与规范要求。此外，人类通过脑机接口与 AI 融合也会带来特殊的伦理风险。以上问题都需要我们跨出现有设计伦理学框架，做出前瞻性思考。

关键词： 人工智能；设计伦理，设计学

设计伦理是设计学的既有研究维度，主要集中于积极伦理属性的讨论，即强调通过设计更好地实现以人为本的目标。

1 设计的伦理维度

按照经典的设计概念，设计作为一种有目的的创作行为，通过技术性操作实现特定目标，无论是为了功能性目的，还是出于审美性和艺术性考量，似乎与伦理属性关系不大，"用""美"与"善"分属三种不同的价值。

从包豪斯思潮彰显了"设计的目的是为了人"的人文主义精神，到 20 世纪 60 年代维克多·帕帕纳克明确将伦理关怀引入设计领域，伦理维度被确立为其后的设计艺术发展方向中的一个新的向量。帕帕纳克在《为真实世界的设计》一书中提出了设计的三个主要问题：①设计应该为广大人民特别是第三世界的人民服务；②设计必须也为残疾人服务；③设计应该考虑地球的有限资源使用问题。这就给从前被认为是道德中性的设计艺术加上了"向善"的规范性要求。一般我们谈到"设计伦理"问题时，默认是在其伦理属性的积极方面这个意义上谈论的。

近年来，艺术与科技的融合成为艺术领域的新兴热点，在艺科实践中有两个维度：一是以科技为媒介进行艺术创作的"科技艺术"，另一个就是将科技引入设计，创造性运用新兴技术实现设计目标的探索。这仍可以放在帕帕纳克提出的设计伦理维度里理解。借助技术的强大力量，设计可以更充分地实现"以人为本"的伦理目标。清华大学未来实验室推出的"大幅面触觉图形显示终端"，利用触觉显示技术让盲人"看到"图像，能够极大造福盲人，就是科技助力设计实现人文关怀的典型案例。

人工智能具有极大潜力并被寄予彻底解放人类生产力的厚望。如果设计师能够有效而合理运用 AI 技术，那么理应可以创造出拥有更高伦理价值的设计作品，更好造福人类。事实上，相关探索已经展开，如清华大学未来实验室正在进行的"情感计算"研究，意图通过算法让机器和环境能够理解回应人的情感，从而提供出更加友好的交互界面。

但是，因为 AI 两个特殊的技术特性，使得基于 AI 的设计可能产生脱离既有理论框架的新情况，从而给设计伦理研究带来新问题，并导致新的研究维度产生。

2 人工智能的技术特性

人工智能取得突破性进展的标志性事件是谷歌Alpha GO战胜一系列人类顶尖的围棋职业棋手，在之前被认为是AI不可能超越人类的围棋领域取得了压倒性优势。经典AI算法建立在"归纳建模"思路上，模型来自对规律或规则的归纳。战胜卡斯帕罗夫的"深蓝"电脑的设计思路就是基于由国象大师顾问总结的模型，利用计算机算力优势超越卡氏的算棋步数。而围棋、图像识别、金融交易等领域的情形要复杂得多。深度学习的思路在于建立"预测模型"，用一个万能函数来拟合用户所提供的数量庞大的训练样本，从而用参数集刻画出离散样本之间的外在联系。这种联系并不具有物理意义，人类无法理解，但从这个黑箱输出的结果在效用上是有效的。AlphaGo拟合了人类全部对弈经验以及自我对弈生成的3000多万个对局，将围棋制胜模式编码为庞大的参数集，建立起一个强大的对弈模型。所以，深度学习策略就可以利用计算机来处理那些数量巨大、情形复杂、参数多到完全无法用归纳模型处理的事情了。

深度学习打开了利用计算机高效处理各类复杂的信息问题的大门，而我们当下生活的重心已经转移到信息构成的赛博空间，这使得AI几乎成为一把"万能钥匙"。AI不像某种单项技术只是影响到特定领域，而是可以全面系统地影响到我们的整个生活世界。同时，AI的信息属性使其极易复制和传播，这也使其不同于那些能通过特定材料和工艺进行控制的技术。所以，任何技术都会具有的不确定性因AI本身的强大而被放大，使AI的"双刃剑"效应格外明显。

深度学习取得的进展所带来另一个特殊性在于让计算机开始拥有之前被认为人类独占的能力。除了围棋对弈，在自动驾驶、机器视觉、人脸识别等各个领域都有了突破以及进一步突破的潜力。这让乐观者看到了实现强人工智能目标的曙光，也就是说，计算机将不仅是一种工具，而且本身就可以成为具有思维的主体。似乎，库兹韦尔所说的"奇点"是否会到来已经不是问题，争议仅在于何时到来。这个潜在的技术特性对人类文明的影响更为深远，倘若成真，电影《人工智能》和电视剧《西部世界》等科幻作品里体现出的AI与人类之间的伦理张力将可能成为现实。

3　AI技术特性带来的设计伦理新问题

前面谈到一项设计的伦理属性时，我们总是在默认讨论它可能的积极价值。而AI本身的技术风险会随着与设计的融合进入到AI设计产品中来。所以设计师在运用AI时不得不开始考虑设计伦理里的"消极属性"问题。也就是说，设计产品可以造福人类，也可能造成损害，所以设计伦理除了对正价值的彰显，也要强调对负价值的避免。这让我们在新的设计伦理维度上看待这个问题。

GAN（生成对抗网络）既可以用作生成图像风格迁移的"滤镜"，再现梵高的作画方式[1]，也可以用来开发DeepFake和DeepNude[2]这样具有社会危害性的软件。《黑镜》中展现的"杀人蜂"无人机借助AI技术成为极为恐怖的武器。这并非只是故事情节，事实上，谷歌退出的Maven项目本来正是与美国国防部合作利用AI来提高无人机的攻击能力的。而这个项目的最激烈反对者正来自谷歌内部的开发者，并使得谷歌发布了使用AI的七项原则和四项底线[3]，声明放弃将AI用于军事武器的开发。这些举动可以看作一种行业伦理自律，说明AI的设计开发者们已经意识到AI的应用会带来尖锐的伦理

① L. A. Gatys，A. S. Ecker，M. Bethge在2015年出版的 *A Neural Algorithm of Artistic Style*（艺术风格化神经网络算法）中展示了如何用基于GAN建立的梵高画作风格模型，将任意一张照片转化为梵高画作风格，犹如梵高再生。
② DeepFake，即"换脸软件"，可以将视频中的头像替换为其他任意的头像。DeepNude（一键脱衣）软件，可以将人像照片上的衣服部分利用AI去除掉。
③ 七项原则：1. 有益于社会；2. 避免创造或增强偏见；3. 为保障安全而建立和测试；4. 对人们有说明义务；5. 整合隐私设计原则；6. 坚持高标准的科学探索；7. 根据原则确定合适的应用。
四条底线：1.制造整体伤害之处。如一项技术可能造成伤害，我们只会在其好处大大超过伤害的情况下进行，并提供安全措施；2.武器或其他用于直接伤害人类的产品；3.收集使用信息，以实现违反国际规范的监控的技术；4.目标违反被广泛接受的国际法与人权原则的技术。

张力。

AI 技术的最大特殊性在于从一开始就是朝向主体，以实现人类智能为目标的。这使得 AI 并非一种单纯的工具性技术，而是有机会变成一项"主体技术"。强人工智能观点认为到达某个技术节点后，AI 就可以拥有跟我们一样的思维能力和自我意识。AI 最终是否能够具有自我意识，这是有争议的，在 AI 作为分散符号构成的程序与被认为是统一整体的"自我意识"之间似乎存在着概念上的鸿沟。但一个行为主义意义上的强 AI 与现有技术上是完全连续的，也就是说，抛开内在意识的认定，仅按第三人称标准，AI 完全有机会拥有与人类相同的外在行为模式。

这意味着 AI 不仅可以通过图灵测试，还可以以人类的方式与我们打交道。AI 既可以像电影《她》中描述的那样，以虚拟状态作为纯数字的存在，也可以像电影《人工智能》中那样，被植入到一个仿真机器人载体中，并且让一个人类第三者完全无法区分开一个真的人类和一个 AI 机器人。这些设想并非天方夜谭，而是 AI 开发者们正致力于的事情。

这马上就引发了一个更棘手的伦理问题，即这样的强 AI 是与我们具有平等地位的伦理主体么？伦理主体具有道德权利，承担道德责任，不能随意被另一个伦理主体支配而区别于单纯的物。也就是说，强 AI 带来的伦理问题并不来自 AI 的技术后果，而是强 AI 本身就成为一个伦理问题。

如果这个答案是肯定的，那么像《西部世界》里那样对待机器人的方式显然就是像奴隶制度一样是极不道德的。我们需要严肃考虑机器人的权利和福利，我们要像现在尊重人类中的某些特殊人群一样接受机器人与我们之间的差异并把他们看作与我们是平等的。我们也就不能让强 AI 机器人代替我们进入危险环境，我们在接受了机器人的服务后也应当表达谢意。

如果答案是否定的，那么我们就会进入这样一种情境：一方面我们所面对的是一个（至少看起来）能够思维、具有情感、乃至明辨是非的个体；另一方面它却可以被你任意支配、肆意践踏、折磨、摧毁，充分释放出人性阴暗面。这是一种人类道德情感很难接受的状况。《西部世界》剧情的巨大张力就来源于这样一种状况的设定。

对于彼时的设计开发者来说，对一个强 AI 进行什么样的初始身份设定，是一个极难处理又必须面对的伦理抉择，不同选择决定了后续开发中的各种关键细节设置。即使这个选择不必由设计师和工程师来做，那么行业规则制定者或为 AI 设计开发划定范围和底线的立法者依然面对同样的伦理问题。

除了 AI 的技术后果和 AI 的伦理主体资格，AI 还有一种产生伦理问题的方式——与人类大脑融合。与此相关的一个概念是脑机接口。埃隆·马斯克声称因为未来的人工智能太过强大，我们需要通过脑机接口主动与 AI 融合起来，才能跟 AI 相匹敌。似乎，AI 能够像我们拿在手里的工具和武器一样增加我们的思维能力。但这里也存在着极为严重的伦理问题。按常识，我们会觉得人脑向机器发射信号，直接用"意念"控制机器没有什么问题。但反过来呢？我们能够接受机器向人脑直接输入信号吗？当下脑科学对大脑与意识的关联的认识还非常有限，用外部电流对大脑神经直接干涉，首先存在着将人类意识严重破坏的风险。因为意识的第一人称的私人性，甚至有些对意识的影响既无法被外界观察到，也无法被当事人所言说，破坏却发生了。人的身体有可能被加载进入 AI 接管，使之从外部看起来完全正常，但人的自我意识失去了对身体的主宰作用，如同渐冻症（ALS）患者那样成为自己身体的囚徒。所以，AI 技术越到高阶阶段就越表现为一种主体技术，带来复杂的伦理内涵。

结语

本文谈到了随着 AI 技术的长足进步，AI 设计开发会产生的三方面伦理问题：一是 AI 应用可能带来的技术风险；二是关于强人工智能伦理主体地位的争议带来的复杂情形；三是脑机融合所带来的人被 AI 彻底控制的危险。设想的这些情形有的离现实还很遥远，但所需技术与当下的技术水平是连续的，也就是说，这些情形成为现实只是时间和程度的问题。而这些伦理问题对于现有的设计伦理学框架来说是崭新的，这就需要我们进一步运用跨学科思维方式，将伦理学和心灵哲学等纳入到科技与设计的讨论视野中来，对未来 AI 产品的伦理问题做出前瞻性思考。

生产变革设计视角下的人工智能赋能图形视觉创造
——以 NIWOO 人工智能平台为例

刘强，黄晟昱，徐作彪
清华大学美术学院，北京，中国

摘要： 从"模仿"到"赋能"，这是一个非线性的技术革新过程。模仿阶段结束后，模拟、演进、赋能都是技术持续迭代、设计融合过程中，机器的设计能力高低的外在体现，本文提出"I-SEE"理论正是对机器从程序化过程向赋能创造化过程的转变，从规则处理到定义规则的范式转变。本文以 NIWOO 人工智能设计平台为例，通过对"第三代可解释的 AI 技术"在视觉图形设计领域的应用分析，希望能从技术的底层逻辑出发，结合设计规则和未来设计语境下的美学原理，构建人工智能赋能图形视觉创造系统。文章以人工智能如何赋能设计行业为切入点，着重探讨了人工智能下的未来设计生产方式的转变和愿景，并提出部分可能性解决方案。

关键词： 人工智能；生产变革；机器赋能；图形视觉设计；人工智能设计

1 技术革新下的生产方式变革

"人工智能时代"这个词近年来高频地在各种媒介上出现，不断刷新人们对未来生活情景的憧憬。这种憧憬不仅仅是聚焦在技术领域或笔者相关的设计领域，来自各个领域的学者、工程师、企业家及政府相关领域人员持续以人工智能为导向进行了多元的研究和实践。但是面对当今社会的各种复杂问题，各领域的人们如何从技术革新的爆发点出发进行资源整合及创新，直面由此而引发的生产方式变革带来的挑战和机遇？

各领域都在憧憬美好的生产或生活方式，但如果技术不能支撑这些价值创造方式的实现，这些美好的前景也只能存在于想象之中，并不能变为现实。"当今时代是人类社会发展的跳跃时期，由于新技术的进步及应用，导致人类社会发展的约束条件发生了改变，从而为新的价值创造方式提供了基础。"

从第一次工业革命开始，人类科技水平进入了前所未有的爆发期，各领域的发展都是呈现指数型增长。第一次工业革命是人类技术发展史上的一次巨大革命，它开创了以机器代替手工劳动的时代。这次技术革命和与之相关的社会关系的变革，被我们称之为第一次工业革命或产业革命，可以说蒸汽机所代表的动力不仅是一次技术改革，更是一场深刻的社会生产方式的变革。纵观接下来的发展，以"电气"为主导的第二次工业革命进一步加深了资本主义生产方式对世界发展的推进，进一步促进世界殖民体系的形成，让人类通过技术角度逐渐忽略了物理距离，形成了世界一体化的雏形。如果前两次我们结合时代语境，冠以"工业"作为革命的前缀，那么第三次革命可能以"技术革命"来指代更为精准，因为其主要是由与信息技术及数字化主导的革命。这次革命彻底改变了整个社会的生产及运作模式，也创造了计算机工业这一高科技产业，它是人类历史上规模最大、影响最深远的科技革命，至今仍未结束。至于对第四次技术革命的描述目前国内外学界、工业界并没有一个统一的界定，笔者比较赞同西门子资深工程师江云平提出的"第四次技术革命可能是通过技术手段把工作的分工再进一步的

细化，而技术手段很有可能是以人工智能作为主导来推进"的理念。

根据前三次工业革命和与之相对应的生产方式变革的演进规则，笔者归纳总结得出以下四点：①技术革命的根本目的是提高生产力；②提高生产力的手段是分工的细化；③进一步分工细化的手段是数字化的深度应用；④数字化（人工智能主导）的深度应用便是第四次工业革命。

2 图形视觉设计领域生产方式现状及解决方案

2.1 关于"设计四秩序"（见图1）定义与解析

设计哲学家理查德·布坎南（Richard Buchanan）提出了"设计四秩序"的理论框架，将目前现存设计对象所处的领域分为四大类。即符号、人造物、行动与事件和系统与环境。这4个秩序处于不同维度，即站在每一个领域去看其他领域都是不一样的视角。以杯子为例，从符号维度去看，杯子的形态是一个视觉符号，有可能是以装饰图案为导向，也有可能以视觉引导为导向。从人造物维度看，杯子可作为一件功能用品或艺术品。从行动与事件维度看，杯子所代表的不只是一个单纯的物体，而更关注其活动发生的场所，其主要核心是来设计服务或者产品来完成整个事件或活动，或是让这个事件的流程体验更好。从系统与环境维度来看，我们怎么设计一个杯子应用的环境（政治、自然科学、文化），也就是基于使用杯子可能发生的情景，即喝水这个事件所对应的交互发生的场所，我们如何设计参与性，让有喝水需求的人们感觉到是这个环境或社区的一部分。

基于上文提到的"设计四秩序"框架，设计界人士难免可能会把这4个维度分别与平面设计、工业设计、服务设计和环境设计这4个最常见的设计方向进行一一对应。也会有人认为平面设计在这个框架里是最初级的，环境以及系统设计是处在高层维度，但事实是平面视觉设计作为识别、传达的最终载体，也是其他三个设计方向必须涉及的。因此，可以说平面

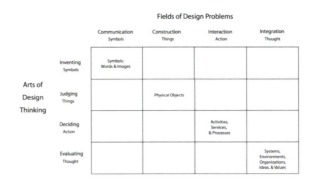

图1 设计四秩序（Copyright ©1999，2008，2015 Richard Buchanan）

视觉设计是其他设计领域的根基。

2.2 图形视觉设计领域的核心痛点及解决方案

就平面设计作为目前设计市场产业链最为广泛的领域，从2013年的市场规模470亿元增长到2018年的1556亿元，预计到2024年将增长到7511亿元左右。基于这种爆炸式增长的市场需求，笔者通过针对设计师端、C端（普通用户端）以及B端（企业端）的深度访谈、Personas、Issue Map等设计研究工具总结出以下4个核心行业痛点（Problem statement），如图2所示。

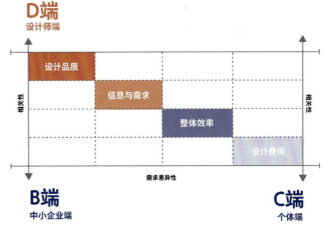

图2 图形视觉设计行业现存痛点图

2.2.1 设计端水平参差不齐

根据相关数据统计报告显示，截至2018年中下旬，"目前全球设计从业者达9600万（全职）仅中国就达到1800万（全职），根据MGI发布的报告显示未来30年设计创意产业大类中，中国岗位需求将增长达85%"，国内平面设计设计类公司中90%及以

上为小型工作室。由于平面设计入行门槛较低，没有经历过系统设计教育的设计师在小规模设计团队中比比皆是，这些设计师属于培训式半路出家群体，在专业性、创造性以及用户沟通性上存在诸多问题。

2.2.2 信息不对称、需求不对称

视觉设计师与用户容易在沟通层面发生摩擦，设计师认为用户往往在沟通的过程中表现出一种强烈的掌控感，其提出某些不合理的要求易导致设计作品的品质难以把控。经笔者调研发现，60% 用户端则认为设计师初次产出的东西是无法接受的，35% 则认为可以接受，但不是最优选择，仅有 5% 的用户可以接受设计师第一次的产出。这基本可以说明大多数设计项目进行时用户与设计师都没有产生有效的沟通，信息传达不到位，最终导致双方需求不对等。可预见的是，大多数平面设计师在做商业项目时真正用在"创造"的时间很少，大多数时间都消耗在无意义的重复劳动力上。

2.2.3 整体协作效率低下

基于信息、需求不对称的痛点，其后遗症在整体效率低下这个痛点明显呈现，形成一个恶性循环。设计周期的拉长同样会导致两种结果，一种是设计成本的提高，主要由用户负责；一种是价格不变，设计品质的下降，主要由设计师负责。上述两者之间需要一种有效机制、平台或新的生产力工具来平衡和辅助。

2.2.4 设计费用与最终品质呈正相关

目前国内平面与视觉设计的市场总额超过 1556 亿规模，高端市场和大众市场对于设计的需求存在较大差异。由于大众市场用户消费能力较低，导致服务大众市场的小微型设计机构必须在短时间内增加业务量才能维持其运营，分给每个项目的时间是有限的，设计质量难以保证。在人类设计师的游戏规则里，好设计和费用高低呈正相关性，但由于大众市场的用户消费能力现状，其很少有机会在短时间内以较少的费用享有优质的设计服务。

2.2.5 小微型设计随意性高，"野生设计"随处可见

对于充斥在生活环境空间的"野生设计"相信大家已经司空见惯。这种视觉元素每天环绕在大众周围，并影响大家对于"美"的判断，其根本原因是这些希望通过信息传达获取商业利益或价值观输出主体，一方面无足够资金对其品牌进行专业化的视觉表达，其套用模板或采用最显眼的字体或颜色自己手工绘制；另一方面这些信息传达方并无品牌构建意识，随着消费升级的趋势，其对于统一且协调的视觉品牌的需求会逐步增大。

2.3 基于 NIWOO 人工智能设计平台的行业解决方案

以上图形视觉设计领域的核心痛点也是设计的机会触点，结合人工智能技术，我们发起了 NIWOO 人工智能设计平台来赋能设计师和广大用户，让设计师在设计这个过程中更多地专注于创意、创造本身。NIWOO 是一个以"可解释的第三代 AI 技术"为基础，并深度融合美学原则与设计规则，以赋能视觉创造为导向的平台。

NIWOO 平台纵向层面专攻 logo 设计这一垂直领域，基于可解释的、强鲁棒性人工智能技术以及计算机图形学进行多维度图像合成；其横向层面是应用于不同语境下品牌形象的视觉元素智能生成及应用，构建跨情景的品牌管理系统，针对 B 端提供智能化的品牌视觉元素沉淀、趋势预测以及针对不同情景下的智能应用。

3 "I-SEE 理论"框架及"人机协创值"的提出与探讨

良好的设计经验、与美共情的能力、专业素养练就了一位优秀的设计师，但优秀的设计师是一种稀缺资源、分布不均资源。如图 3 所示，我们希望打造一个 AI 设计助手来赋能设计师，基于设计规则、可

解释性算法与超强算力三者的深度融合，多快好省、源源不断地产出优质的设计样本，帮助设计师将时间、精力投入到真正的创造中去。

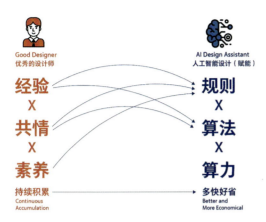

图 3　关于优秀设计师与 AI 设计助手的对比分析

我们提出了"I-SEE"理论（见图 4），机器赋能图形视觉设计将经历模仿、模拟、演进、赋能这 4 个发展阶段。从"模仿"到"赋能"，这是一个非线性的技术革新过程。所谓"模仿"阶段，指的是机器基于海量的标签化数据进行深度学习。机器在经历过"模仿"这一阶段结束后，结合设计规则、美学原理和深度学习技术，机器具备一定的"模拟"能力，其内在系统可实现部分的自洽模型，初步体现设计能力。然而，从"模拟""演进"到"赋能"阶段，计算机图形学、可解释性的算法与设计规则的融合程度将决定了机器所处的阶段与高度。模拟、演进、赋能都是技术持续迭代、设计融合过程中，机器的设计能力高低的外在体现，我们提

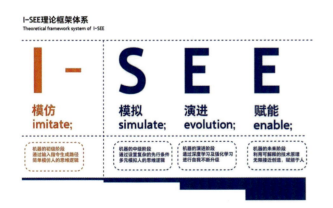

图 4　"I-SEE"理论图

出"I-SEE"理论正是对机器从程序化过程向赋能创造化过程的转变，从规则处理到定义规则的范式转变。

人与机器之间并不是对立或此消彼长的关系，而是协作、共创式关系，因此我们提出了"人机协创值"，这将是衡量设计师与机器协创度的重要系数，在讲究效率的语境下更是评估一位设计师学习能力、适应能力、协作能力的重要维度。在未来的生产变革设计时代，人机协创模式下，设计师的身份、工作方式也将发生转变：

（1）在设计开始之前，根据客户的需求，设计师对机器进行顶层设计预设；

（2）基于预设与规则，机器瞬间生成大量的设计样本，减轻了设计师的工作量，弥补了设计师的灵感缺失，甚至进一步启发了设计师的想象力；

（3）设计师挑选合适的多个样本进行整合式创新，而后或深化、微调；

（4）根据客户的需求反馈，设计师借助机器来调整设计。

以上人机协创过程，设计师更多的工作是进行顶层预设管理、启发式设计和整合式创新，把更多的时间、精力投入到真正的非线性创意、创造之中。机器则是充分发挥了其多元模拟、高能运算等天然优势，轻松产出海量的设计样本，甚至弥补那些人脑难以联想到的创意点，而这将很好地启发了设计师，极大地提高了设计生产效率。

关于"人机协创值"的评估维度，笔者提出以下五点：产出与预期匹配度、原创性、海量选择性、高效性、兼容性。产出与预期匹配度指机器所产出的设计样本与设计预期之间的差距；原创性指机器所产生的设计样本无限接近于创造，同时进行数据库比对，以实现与前人的设计不重合；海量选择性指机器基于高频运算和多元模拟，在极短时间内生成多个设计样本供人选择。高效性指多个设计样本对于

机器来说也许是 0.2 秒之内生成的，而对于设计师来说，一个好的设计样本也许需要苦想数天。兼容性指系统具有一定的容错空间，使得人与机器协创过程体验舒适而稳定。

4 生产方式变革在图形设计领域的展望与思考

未来在图形设计领域，人与机器的各有分工侧重，从 0 到 1 的部分在人的统筹下进行人机协创，从 1 到 10000 的部分则由机器来实现。人机协创的作品，其版权问题也许存在争议，笔者倡导版权应共同属于人与机器，具体的比例将由人机协创过程中双方的协创值（贡献值）来界定，绝大部分情况是人的占比高于机器，但版权不应该完全属于人。人机协创值极有可能成为未来图形视觉设计领域的通用标准，作为衡量设计师设计能力的重要维度，其决定设计作品的版权分配比例，可作为设计师与各界沟通、合作的信任前提与基础。

机器的高频运算、多元模拟、无限联想等天然优势将极大地启发设计师，并提高了设计师的整体设计效率。设计师从枯燥而繁复的、与图形视觉创意核心无关紧要的工作中解放出来，把时间和精力投入到真正的创造中。将来设计师更多的工作是去挖掘用户的内在需求、探索新的美学原理、构建优质的设计风格，甚至是设计思辨层面的创新。

参考文献

[1] 胡权. 重新定义智能制造 [J]. 清华管理评论，2015(7):32-35.

[2] [3] 江云平. 最有可能引领第四次工业革命的是哪种技术. [DB/OL] https://www.zhihu.com/question/66510169, 2019-07-29.

[4] BUCHANAN R. Design as Inquiry: The Common, Future and Current Ground of Design[C]. Futureground: Proceedings of the Design Research Society International Conference. Melbourne: Monash University, 2004: 9-16.

[5] 马谨. 如何理解设计四秩序. 讲义 / 未发表文献，2014，2015.

[6] 观研天下数据中心 .2018—2024 年中国工业设计市场分析报告：行业深度分析与投资前景研究 [R]. 报告，2018.

[7] 麦肯锡全球研究院. 未来 30 年职业需求预测报告 [R]. 麦肯锡报告，2017.

[8] "野生设计"这一概念是由清华美院黄河山于 2016 年提出.

[9] JUN ZHU, WENBO HU.Recent Advances in Bayesian Machie Learning[J]. Computer Research and Development, 2015, 52(1): 16-26.

[10] SUN D, REN T, LI C,et al. Learning to Write Stylized Chinese Characters by Reading a Handful of Examples[C]. Twenty-Seventh International Joint Conference on Artificial Intelligence,2017: 920-927.

3D 打印、人工智能与服装设计

石婧
清华大学美术学院，北京，中国

摘要： 近些年来，高速发展的数字化智能化时代开启，物联网、云计算、人工智能、3D 打印等新兴科学技术逐渐渗透进各行各业，给不同领域带来了或多或少的冲击与变革。在服装领域里，3D 打印技术的身影并不陌生，近 10 年的交流与融合让 3D 打印服装迈向了一个愈加成熟的阶段。而近两年炙手可热的人工智能技术才刚刚进入服装领域，就已显现出从预测、设计、生产到销售的巨大潜能。本文分别介绍了 3D 打印与 3D 打印技术在服装中的应用、人工智能与人工智能技术在服装中的应用现状，并通过对 3D 打印与人工智能相互融合在服装中应用实践的分析，归纳和总结了两种科学技术的优势，并由此引申出未来对 3D 打印、人工智能与服装结合的思考。

关键词： 3D 打印；人工智能；服装设计；定制化

我们处在一个非比寻常的时代，前所未有的海量数据与运行速度推着我们从蹒跚学步到一路小跑，至真正开启并浸浴于这个名为"工业 4.0"的智能、互联时代。在这个高度灵活的数字化智能化时代里，充斥着物联网、云计算、大数据、人工智能、虚拟现实、3D 打印、可穿戴技术等为代表的新兴信息技术，一如早先工业时代与互联网时代涌入时新兴科技带来的时尚冲击，我们此时同样经历着一批又一批前沿科学技术似火花般热烈迸发的时刻，而后又向四周洒下点点不肯罢休的火星，划亮了沉寂的星空。

1 3D 打印与服装

1.1 3D 打印技术

自 2012 年被英国《经济学人》杂志认为"第三次工业革命"核心的 3D 打印技术（Three-dimensional Printing），虽名为"打印"，但实则是增材制造（Additive Manufacturing）技术的俗称。

增材制造主要实现的方式是 3D 打印，其"增材"理念是相对于在原材料基础上以切削为主的传统"减材"制造方式而言，是通过层层叠加来达到所需要的形状。它是智能化、数字化时代的产物，是一种以 3D 数字模型文件为基础，通过专业软件进行分层离散设计形成打印路径，而后利用激光束、热熔喷嘴等将塑料、金属、液体、玻璃、纸张、陶瓷甚至巧克力等多种材料进行逐层堆积来直接构造三维实体的制造方式。

3D 打印是"上上个世纪的思想，上个世纪的技术，这个世纪的市场"[①]，其想法孕育于 19 世纪，最早在 1984 年出现，由美国发明家查尔斯·赫尔（Charles Hull）提出了数字文件打印成三维立体模型的技术。1986 年，查尔斯发明了第一项名为光固化成型（SLA）的 3D 打印技术，也是现在主流的技术之一。不到两年时间，查尔斯离开了原公司创立自己的新公司，也就是今天全球最大的两家 3D 打印设备生产商之一——3D Systems 公司。同时期，另一名来自美国的年轻人斯科特·克鲁姆普（Scott Crump）发明

[①] 周伟民，闵国全.3D 打印技术[M]. 北京：科学出版社，2016(5).

了另外一个时下热门的名为熔融沉积成型（FDM）的技术，并成立了一家名为Stratasys公司，这是另外一家全球最大的设备生产商。一年后的1989年，第三大主流技术——选择性激光烧结技术（SLS）在美国得克萨斯大学的德沙尔（C. R. Dechard）博士手中诞生。2005年，第一台高精度的彩色3D打印机由Z Corporation公司推出，单色调的3D打印世界进入了多色彩的新纪元。2007年，名为"shapeways"的3D打印服务公司成立，这是一个大型的3D打印网络互动平台，用户可以在平台上分享自己的打印作品或数字化模型。在2019年，Stratasys公司合作专业色彩权威潘通（Pantone），用Stratasys J750™和J735™ PolyJet™ 3D打印机给设计师提供更丰富的色彩选择，打印出潘通标准色，并且还有立体潘通色卡。

1.2 3D打印技术在服装中的应用

走过34个年头的3D打印技术正渗透进各行各业，从航空航天到医疗、从建筑、军事到教育等多个领域都随之发生了全新的技术变革。相比之下，受到硬性材料等多重因素的影响，虽然3D打印与服饰领域的合作较晚，却丝毫不减其魅力，吸引了众多设计师争先恐后地想出五花八门的点子，在不小的挑战面前把握住了隐藏的机遇，你一股我一线地架起了这段巧夺天工的桥梁。

3D打印服装的真正面世要从2011年的两件知名设计作品讲起，一件是秀场上荷兰先锋设计师艾里斯·范·赫本（Iris van Herpen）与3D打印结缘的概念性作品"Crystallization（结晶化）"（见图1），另一件则是面向市场Continuum公司量产的3D打印"N12"比基尼（见图2）。自此以后，3D打印时尚之声此起彼伏，设计师们费心进行硬性材料的造型尝试，到仿面料的硬性转"软性"结构创造，再到真真切切的纤维打印，无一不在探讨集聚了科学性、智能性、先锋性为一体的3D服装之美。

图1　Crystallization

图2　"N12"比基尼

1.2.1　参数化造型

参数化造型指的是主要运用参数化方法生成的造型。在参数化设计软件中利用脚本程序设定好不变参数后，通过逻辑算法生成几何造型，得到一个可变化生长的模型结构。

诺亚·拉维夫（Noa Raviv）是来自以色列的设计师，2014年在以色列卡尔设计与工程学院的毕业设计"Hard Copy（硬复制）"中运用了3D打印技术，她将来自古希腊的灵感来源与数字化的设计融合，设计出7套由随机生成的螺旋立体造型和视错觉效果的黑白相间图案，呈现了硬质打印部分与软质网纱面料的对比、复杂打印结构与简洁衣身廓形对比的精彩系列（见图3、图4、图5）。在对古典艺术的研究过程中，三维建模软件由于临时故障产生的无序的数字形式引起了诺亚的兴趣，她开始利用故障的数字图像进行参数设计。无论是三维模型中的网格还是曲线线框的元素，都被诺亚放进了设计中。制作部分与Stratasys公司合作，选用Objet500 Conne×3打印机、Polyjet打印技术和Rigid Opaque的高分子材料，打印出立体褶裥的造型，对比平面的网格图案，以及轻薄的纱网等面料搭配，创造出强烈的网络三维感。新兴参数化设计给服装设计提供了新的物质条件与设计思路，打破了传统服装的造型方式，开辟了新的时尚方向，也带来了截然不同的造型效果。

图 3　Hard Copy　　图 4　Hard Copy肩部细节　　图 5　Hard Copy腰部细节

1.2.2　3D 打印面料

虽然造型上可以尽 3D 打印技术之力去实现理想效果，但材料对服用性的制约仍是需要突破的现实。紧接着，新的背景下涌现出新一批的 3D 打印设计师，为了解决基本的服用性问题，他们思考如何在硬性材料范围内，通过改变材料的组织方式来达到理想的装饰及功能为一体的设计。

Nervous System 公司是较早践行结构设计的设计团队，2007 年由两名毕业于麻省理工学院的建筑设计师杰西卡·罗森克兰茨（Jessica Rosenkrantz）和程序员杰西·路易斯 - 罗森伯格（Jesse Louis-Rosenberg）合作成立。设计团队在 2013 年提出了知名的 Kinematics（运动学）系列概念，他们首先是为了服装真正意义上的一体成型——精心设计连接部位，赋予打印物品更高的活动性，同时突破打印机尺寸，进行设计折叠打印，力求高效率地一次成型整套服装；其次是为了搭建一个用户定制的网络软件，实现平价的个性化 3D 打印定制。

经过一年的研究与设计，第一件展示实践成果的设计作品《运动学裙子》（*Kinematics Dress*）于 2014 年 11 月亮相，也是真正一体成型的定制服装。如图 6 所示，设计前期使用 3D 扫描人体，基于人体的精准数据构建模型，后选择三角形为基础单元，在人体不同的立体造型部分呈现出不同的尺寸大小与疏密程度的三角形，中间通过铰链连接使得整件裙子静止时悬垂，摆动时又如普通裙子般自由飘动，突破了早年间固定状态下的 3D 打印雕塑造型。

除此之外，为更好地实现一体成型理念，Nervous System 公司通过定制的计算机软件模拟折叠压缩后的裙子状态，将以此状态下的形状做打印的模型，在有限的空间内实现最大限度的尺寸打印。Nervous System 这个项目选择了 SLS 技术和尼龙粉末打印，图 7 所示为打印后期处理多余尼龙粉末的过程，清理完成后将物体展开就得到了一个用了 2279 个三角形和 3316 处铰链连接，无须后期组装的特殊"面料"结构的裙子，其中黑色的被中国 3D 打印文化博物馆收藏（见图 8）。

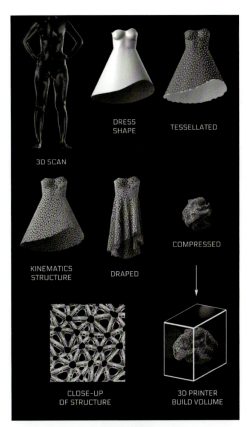

图 6　Kinematics软件设计流程图

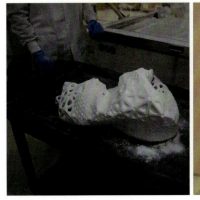

图 7　设计后期处理　　图 8　*Kinematics Dress*

之后的几年内，Nervous System 沿着 Kinematics 系列的思路衍生出从上装到半裙（见图9、图10），再到颈饰（见图1.11）、耳饰、腰带等配饰品的设计。借由 3D 打印技术个性化定制化优势，不仅探讨了 3D 打印服装艺术性中理想造型的实现，还满足了 3D 打印服装功能性里对于基本服用的需求。正如李当岐在《论服装的艺术性和科学性》一文所说："服装表现出的艺术性，仅仅是其外在形态诉诸视觉的一幅面孔，而形成这幅面孔的造型、色彩、材料和工艺技巧，形成一幅与人体内在的合理关系的，恰恰是当时当地科学技术的发展水平，这是表面上看不见的另一幅隐蔽的面孔。"

图 9　Kinematics Dress 上衣　　图 10　Kinematics Dress 半裙

图 11　Kinematics系列颈饰

2　人工智能与服装

2.1　人工智能

人工智能，又简称 AI（Artificial Intelligence），早在 1956 年时作为新兴名词在达特茅斯会议上被首次提出。60 多年来，人工智能发展迅速，综合了计算机科学、控制论、信息论、神经生理学、心理学、语言学、哲学等学科，经学科间日益渗透及融合，已成为一门交叉的前沿学科。近几年来，随着计算机硬件水平的不断突破，计算机计算能力的大幅提升，以及物联网等新兴技术具有海量数据的生态平台的搭建，人工智能发展加速升级，呈现出深度学习、跨界融合、人机协同、自主操控等新特征[1]。在《人工智能及其应用》一书中对人工智能的定义其中一条是："研究用机器来模仿和执行人脑的某些智力功能，并开发相关理论和技术。"来自麻省理工学院的温斯顿教授又称："人工智能就是研究如何使计算机去做过去只有人才能做的智能工作。"那么在今天人工智能做了哪些传统意义上只有人类可以做的事情呢？2016 年，谷歌公司的 Alpha Go 人工智能机器人横空出世，拉开了人机围棋大战的序幕，在先后两年的围棋赛中战胜世界围棋冠军李世石和柯洁，这也让本是模仿人类的人工智能备受瞩目。同年，阿里巴巴的智能设计实验室"鲁班"设计系统面世，在深度学习设计师设计手法和风格的基础上构建了一套自有的审美准则，自如地应对着每日数千套设计方案的工作量，大大提升了工作效率，很大程度上满足了"双十一购物狂欢节"海量宣传通栏的设计需求。因此就其本质而言，人工智能是利用机器模仿人脑处理信息的过程，从而达到机器智能感知环境，自主地完成用户设定任务的目的。无论是 Alpha Go 还是阿里巴巴的"鲁班"智能设计系统，都让我们看到人工智能技术未来的可能性，尤其是在设计方面的巨大潜能。

2.2　人工智能技术在服装中的应用

人工智能在目前发展中主要涵盖了机器学习、自然语言处理技术、图像处理技术、人机交互等内容，介入服装行业后，引来了从服装潮流趋势、服装设

[1] 赵刚.新一代人工智能发展特点和主要应用领域[J].网信军民融合,2019(03): 30-33.

计、生产到销售一系列的多方位变革。

在服装潮流趋势预测方面，人工智能通过机器学习、图像处理技术、自然语言处理技术等网罗大量包含服装材料、色彩图案、款式结构的呈指数性增长服装国际流行动态信息，大大超越了传统人为信息整理模式中处理的数据量，更加准确、客观、快速地得到服装流行趋势预测指导性结果。中国纺织信息中心此前曾运用人工智能技术，分别统计了米兰、伦敦、巴黎、纽约等地的时装秀场，从中可以清晰地看出不同地区的服装设计在时尚色调和搭配风格上的区别，这一分析能够给设计师带来启迪。①

至于服装设计方面，在 2016 年主题为"Manus × Machina: Fashion in an Age of Technology（科技时代下的时尚风貌）"的纽约大都会艺术博物馆慈善晚会 (Met Gala) 上，一位来自国际商业机器公司 IBM 的人工智能机器人沃森 (Waston) 协助英国时装品牌玛切萨 (Marchesa) 共同设计了一款认知礼服（见图 12）。沃森在整个设计过程中发挥了极大的人工智能优势：Marchesa 设计师制定好整套设计想要表达的欢乐、忍耐、兴奋、鼓励、好奇心五种情绪后，沃森首先协助设计师收集前期的灵感资料，通过大量的数据及算法来确定和筛选呈现的裙装款式及颜色。另外，这款以薄纱面料为主的认知礼服上绣有 150 朵花，内嵌有 150 个 LED 灯，而沃森设计的另一个特别之处就在于 LED 灯中。沃森设计将 LED 灯连接到可分析语气的音调分析仪 API，实时监测晚会现场网友们的反馈，根据不同的评论来变化裙装的颜色。热火朝天的人工智能技术被认为会威胁到依靠规则设计的行业，但对于艺术设计等没有固定衡量标准的行业来说，人工智能的加入不仅可帮助设计师寻找更多元的设计灵感、把握市场需求，还能解放一部分重复性劳动的工作，设计师将能把更多的时间及精力放置在整体设计的评估及选择上，优化整个设计方案。

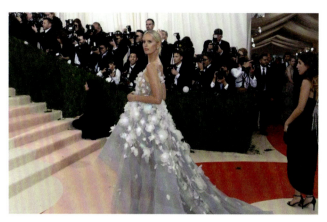

图 12　人工智能沃森协助时装品牌玛切萨设计的礼服

3　基于人工智能技术的 3D 打印时尚

3D 打印服装到目前为止已有十余年的发展历史，经历了从造型尝试、结构优化再到目前集造型和功能为一体的设计阶段，服装特征要素由简单到丰富，艺术性与功能性由弱到强，最终呈现交叉性、融合性、创新性共同升华的状态。作为一项增材制造技术，3D 打印本就拥有解放人力自动化生产的能力，与人工智能技术搭配操作后，3D 打印中建模的环节同样可以完成自动化愿景，即交给人工智能实现。

2013 年，3D 人体建模公司 Body Labs 由来自布朗大学的教授迈克尔·布莱克 (Michael Black) 在纽约创立，公司为了得到更精准的人体模型数据，开始利用人工智能技术进行深度学习，收集整理人体静态及动态时的数据。Nervous System 公司便是与 Body Labs 合作的客户之一。它的 Kinematics 系列中包含了结合 3D 打印与人工智能技术的应用软件 Kinematicsapp，也是之前 2009 年推出的 Cell Cycle 应用软件的新版本。Body Labs 根据扫描计算和测量创造一个精准的人体数据，为 Kinematics 定制化系列提供了很好的人体模型基础（见图 13），每位客户可以按照自己

① 人工智能可以算出流行色彩[J]. 流行色, 2017, (6): 112-114. (动态新闻, 无作者)

的喜好以及直观的身体模型设计专属的 3D 打印服装。同时也合作开发了可以完美地贴合每个人身体的 Kinematics 面料上衣、裙子和连衣裙，在网站设计后可以实时观看客户身材穿上 T 恤、裙子和连衣裙的试装效果（见图 14）。用户不仅可以设计整件服装的廓形，同时还可以定制其中的图案以及肌理材质。仅仅通过调整单元模块的尺寸大小，用多个铰链连接来形成一件特殊面料，再来构造服装的形态（见图 15）。为方便后续的打印操作，Nervous System 设计将 Kinematics 系列以折叠压缩的状态建模，这样一来，有限的 3D 打印平台能最大限度地打印产品，同时整件产品以折叠压缩的状态打印，无论多大的尺寸，只要进行合理的规划和设计，皆可一件成型。如图 16、图 17 所示，Body labs 和 Nervous System 公司共同完成了这个挑战，也带来了 3D 打印时尚与人工智能交叉合作的新纪元。

图 15 Kinematics不同廓形及图案效果

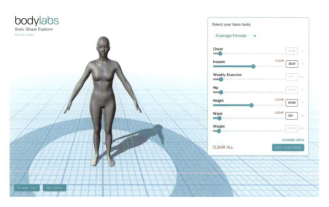

图 13 Body Labs人体数据平台

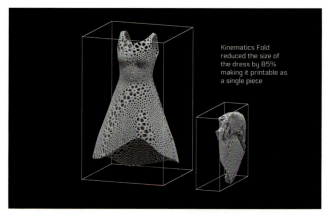

图 16 折叠压缩后的Kinematics模型

图 14 Kinematics系列试装效果

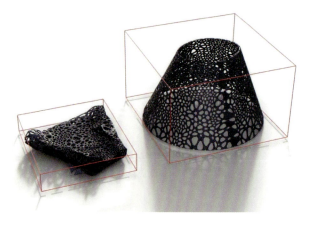

图 17 折叠压缩后的Kinematics模型

结论

每个时代阶段都对应不同的科学技术发展水平，在当前的信息互联时代里，我们迎来了 3D 打印与人工智能技术，拥有智能化、自动化与定制化的无限可能。新一轮工业 4.0 革命时代推出的新兴技术之间可以进行相互融合，反过来还能促进整个时代往着更加智能化、灵活化的方向发展。虽然到目前为止，3D 打印与人工智能技术的合作，尤其在服装领域的应用，案例较少、范围较小，且在 3D 打印的扫描、建模、设计、生产到后期处理的几个环节中，人工智能仅仅在扫描与建模环节发挥了它的优势。但随着技术的不断发展，两项时代精尖技术之间的合作逐渐强化加深，人工智能技术可深入到 3D 打印的设计与生产环节。基于多年来的 3D 打印服装实践，包括智能服装案例的海量数据的收集、整理及分析，加以设计师的辅助及引导，由深度学习后的人工智能提供传统意义上难以突破的设计方案，紧接着评估方案来安排相匹配的 3D 打印材料，至启动操作，甚至到后面的 3D 打印后期处理，都可一体化、智能化完成。对于拥有着求新求异特质的时尚服装来说，3D 打印的到来为其注入了个性化定制化的血液，而人工智能的加入加速优化了服装设计过程，两者的结合既满足了现代社会中人们对于强调个性化符号的需求，又解放了一定的劳动力，保证了整个时尚推陈出新的周期更加良性高速运转。

参考文献

[1] 吴怀宇. 3D 打印:三维智能数字化创造 (第 3 版)[M]. 北京:电子工业出版社，2017(5).

[2] 熊玮，周莉.试论人工智能技术下智能服装的发展前景[J]. 西部皮革，2018，40(17): 112-113.

[3] 蔡自兴，徐光祐. 人工智能及其应用（第 4 版）[M]. 北京:清华大学出版社，2010(5)

[4] 兰玉琪，刘松洋，王婧. 人工智能技术在产品交互设计中的应用 [J]. 包装工程，2019，40(16): 14-21.

[5] 李当岐. 论服装的艺术性与科学性 [C]. 艺术与科学国际学术研讨会论文集 = = Papers Collection of Art and Science Global Symposium for the 90 Anniversary of Tsinghua University：庆祝清华大学建校 90 周年 . 武汉:湖北美术出版社，2002.

未来智能商业销售环境对商品包装设计观念的影响

陈磊，蒋佳鸿
清华大学美术学院，北京，中国

摘要： 本文探索了当前人工智能技术快速发展和应用的时代背景下，未来无人科技形成的智能商业销售环境将对商品包装设计观念所产生的影响，以及参考国内外相关研究成果和包装设计实验案例，针对未来的商品包装设计以及与商业销售环境、消费行为方式、智能物流等方面的关系进行的探索性思考。

关键词： 未来智能商业；销售环境；商品包装设计；设计观念

引言

人类在商业销售方式上，经历过三次大的变革。第一次变革是杂货商店的出现，将原先的自由集市交易变为商品的集中，初步的商品集约化销售为消费者带来了极大的便利。随着社会生产力的提高，商品竞争的激烈，近代商家开始具有了品牌意识，杂货商店开始向大型商场转变；第二次变革是在第二次世界大战结束后，欧美国家开始快速普及超级自选商场，高度的商品集约化满足了商品种类极大丰富的销售需求，同时同类商品同架码放的方式促使了商品包装必须承担起"无声推销员"的职能，这极大地促进了对商品包装设计的市场需求；第三次变革则是互联网时代线上消费的兴起，人们的消费观念、消费行为方式因此发生了巨大的变化，商品包装设计必须适应线上商业销售方式，以满足消费选择、对比、物流和使用等需求的变化；随着人工智能时代的到来，现代商业销售方式将会迎来新的一轮变革。在人工智能替代人力的未来环境下，商品包装设计仍然将起到至关重要的作用，其基本功能和作用将会产生一定程度的变化和扩展。本文主要针对未来商业销售领域的商品包装设计，基于人工智能带来的影响和挑战，进行设计观念演变的可能性探索，并尝试对未来人工智能科技带来的无人场景下的商业销售和消费行为提出商品包装设计的可行性升级方法。

1 商品包装现状

当今中国消费者对数字技术发展和应用具有非常高的接受度，在许多领域已经处于世界领先的位置。无人化智能零售作为线上、线下消费方式之外的第三种销售方式，已经开始走入人们的生活。在商品销售中，商品包装是伴随商品的生产、流通和消费而产生，作为保护、运输、储存、展示、促销的销售包装，同样会起到连接消费者和智能零售方式的纽带作用。商品包装的发展形式必然随着社会变革、科技发展而不断推陈出新，并体现着时代的文化特征和功能需求，甚至消费者的情感需求。

从古代人类以自然产物作为包装材料，到商业发展进而出现"买椟还珠"的现象，造纸和印刷技术的出现更新了商品包装的技术和材料，到近代出现工业化生产的瓦楞纸箱，革新了运输物流包装，商品包装在历史发展进程中不断进行着观念的迭代。现代商品包装在传统包装的功能基础上，更加强调个性化、精准化、情感化、绿色环保等需求。现代零售领域的商品包装根据设计形式，可以归纳为以下4种常见的类别。

（1）常态类包装：是指使用常用包装材料、常态结构设计、常态信息设计的日常商品包装，这类包装与人们的日常生活密切相关，主要以商场、超市、便利店以及线上为主要销售方式。这种常态包装发挥了包装的传统基本功能，为了满足商业发展和消费需求，常态类包装主要是通过品牌策划、设计风格等方面不断创新来满足消费需求的变化。

（2）礼品类包装：是基于社会礼仪文化而出现的商品包装，礼品类包装在满足包装基本功能的基础上，还需满足特定的附加功能，在包装上通常会根据节日氛围、消费对象的特定需求、当下最流行的风格等作为设计的依据和参考，使用特种或高档的包装材料和制作工艺，较之常态包装更为华丽、丰富、个性化，包装结构设计也更为丰富，因此包装成本也较高。

（3）线上销售类包装：目前线上销售的商品在包装设计上与线下销售的商品区别并不明显，原因是许多商品同时在线上和线下进行售卖。但是目前国内的线上销售已经成为最主要的消费方式，而且越来越多的商品选择仅在线上销售，销售模式和消费行为的变化以及物流业的发展，都对今天的商品包装设计提出了新的要求。

（4）创新类包装：不仅指商品包装设计风格与结构的创新，还包括智能创新材料与技术的应用。科技创新推动着商品包装设计不断适应新的领域，智能包装材料的使用已经成为包装发展中不可缺少的部分。比如，国外包装设计师 Naoki Hirota 设计的一款新鲜度指示剂标签。当包装内鲜肉处于新鲜阶段，标签是上蓝下白。随着时间的推移，包装内的肉发生质变时，所产生的气体与标签中的显色指示剂发生反应，标签就会上白下蓝，以致在底部的蓝色条形码与底色相同而无法显示，以在购买时阻碍结算，包装上这样的智能信息为消费者提供了重要的选购参照信息，同时也提醒了销售方商品的实时状态。（见图1）

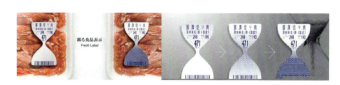

图 1　包装上的智能信息

2　未来商业环境及消费模式

大众物质生活水平的不断提高，使人们对新兴技术发展和应用的关注程度持续升温。无人化的智能商业零售作为线上、线下消费方式以外的第三类销售方式，已经成为引领业态趋势的新引擎，未来商业环境和大众消费模式必然会不断产生新的业态，主要将集中体现在以下三个方面。

2.1　未来商品开发、生产与物流

目前国内外传统零售业都在利用科技不断探索尝试新的零售业态，在科技加速迭代的浪潮中，未来的商品开发、生产、物流、销售势必会作出相应的技术和观念的调整。

未来的商品在开发阶段就会更多考虑消费者的个性化需求，智能下单系统将会应运而生，个性化定制消费模式将会覆盖更多种类的商品。此外，目前国内能够完全实现无人化智能生产和包装的企业还很少。未来商品完成基础开发后，根据商品类别和消费需求的不同会被分配到不同的生产线上，以节省人力、降低成本、提高效率、满足定制生产需求，同时为后期的无人零售、物流投送做好技术对接。目前京东、天猫、亚马逊等大型网络销售平台都已率先进入智慧物流的行列，利用无人仓储、无人分拣、无人包装、无人机物流等科技力量推动着商业消费业态的发展。基于对未来商业环境和消费模式的探索，我们根据无人机物流配送提出了一个运输包装设计改良和优化承载、投递方式的方案，为未来商品包装设计适应智能物流运输提出一个尝试性方案。

智能物流中适应无人机运输的包装，应从无人机运载方式出发进行思考，结合包装材料、结构、开

启方式和回收等方面进行具体设计。包装在无人机中的承载关系基本为捆绑式、直接承载式、镶嵌式、勾挂式、内容式、夹合式。[1] 根据其承载关系，在瓦楞纸箱外部匹配与无人机投送方式相吻合的防水材质的软性箱套（Gore-tex、Dry tec 防水面料等），箱套可拆卸重复利用，并在瓦楞纸材质的运输包装上使用一次性防伪开启结构（见图2），以保证其安全性和解决开启不便的烦恼。鉴于城市居民区多为高层建筑、建筑密度大的现状，可考虑利用楼房的外部结构，具体方案是在阳台外安置接受箱，箱子正面有一个向内推动的活页结构，无人机除了垂直投送的方式以外，亦可采用伸缩式投送，如图3所示。在这样的无人机物流运输过程中，商品包装与物流的适应度、包装的密封程度、容量、结构等方面的匹配势必会产生新的设计要求。

图 3　投递方式优化

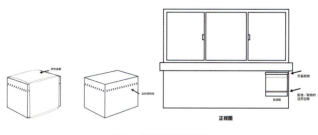

图 2　包装箱套改良设计

2.2　智慧城市中的消费行为方式

人工智能技术的介入将人们带入智慧时代，城市发展的各个方面也将体现出智慧科技带来的变化。人们在未来智慧城市里的消费行为方式也将发生改变，消费行为方式将实现全智能的购物体验，无人商店、超市、人脸识别支付、信息智能推送、无人机物流投送等将普及，在无人化的商业消费模式下，新的购物体验如何引导消费者的消费行为，是一项重要的课题，其中商品包装设计在引导用户智能化消费时也必将起到至关重要的作用。

2.3　商品宣传推广方式的变化

传统的商品宣传推广方式大多是靠吸引消费者的感官为主，比如沿街叫卖、试用试吃、商场中的扩音促销等，靠声音的传播吸引消费者的注意从而促进购买行为。在未来的智能城市中，伴随着商品开发、生产和物流的智慧发展，商品宣传推广方式将在感官体验推广的基础上充分满足用户消费行为的不断变化，基于大数据分析和用户消费行为特点等进行细分，商品宣传和推送更为投放精准，智能创新、信息互动也将更好地满足个性消费需求。

3　智能商业销售环境下商品包装设计观念的变化

3.1　商品包装基本功能的重新定位

商品包装的基本功能，目前通常表述为以下四个方面：即保护功能、便利功能、促销功能和心理功能。在智能商业销售环境下，保护功能将配合智能物流进行设计开发；便利功能在智能环境中将会有更大的设计施展空间；在个性化智能消费模式中，基于

[1] 蒋佳鸿.基于未来无人机物流的运输包装设计探索[J]. 包装与设计, 2018. (07)：106-107.

大数据分析的促销功能也将更加精准和人性化；而如何使商品包装对未来的消费者产生影响，也将成为消费心理学的主要课题。所有这些变化，都将重新描述和定义商品包装的基本功能。

对于生活在城市中的上班族来说，购物消费已成为放松身心的方式之一。据艾瑞咨询的资料显示，中国零售市场庞大，2016年中国社会消费品零售总额达到33.2万亿元，年比增长10.4%，其中线上渠道是推动中国零售市场增长的首要引擎，但线下市场依然是主体，在社会零售总额中比例占到85%以上。[1] 线上消费行为已经培育成熟，同时线下零售也在不断与互联网化、智能化相结合，例如基于大数据的人脸识别作为支付方式开始应用，以及无人超市的出现。商业企业开始新业态探索，智慧零售将引领零售业的创新发展。在这种趋势之下，商品包装设计必须结合不同商品品类、无人零售场景、个性消费需求等方面进行智慧设计，从造型结构、色彩图形、信息架构方式等方面不断深入研究，并且注意设计细节符合无人化智慧科技的应用范围，以满足未来的消费需求。

智慧科技时代的商品包装不仅要保留基本功能，还要针对消费者的个性需求而进行设计，包装必须信息明确易于识别，让消费者在无人零售场景内能快速找寻到目标商品。未来的无人零售、无人机配送等无人化场景中，商品的货架陈列以及物流配送，一定会导致消费购物体验中的较大差异，与今天的购物体验每个环节几乎都存在与人的互动相比，无人销售环境会缺乏"温度感"，以及人性交流的缺失，所以未来商品包装设计就需要强化个性化服务设计，使商品通过包装能够与消费者产生情感互动，就像是在冰冷科技环境中遇到了自己的知音好友。

3.2 未来智能商业销售环境下商品包装设计的发展趋势

（1）人、机易识别性

未来智能商业销售环境，消费者将在无人场景下进行消费行为，这时商品包装设计起着至关重要的作用。"无声推销员"的职责没有变，但推销的方式和技巧不可同日而语，因为它不仅有引导消费者识别商品属性、传达商品信息的基本功能，还应能让智能设备识别出商品信息和结算信息，以及与消费者产生情感互动的更高级购物体验。

无人化的智能零售场景有无人购物车、无人收银台、智能分拣设备，还有线上线下相结合的无人机快递配送，消费者进入到场景内，首先会根据视觉判断搜索到目标商品所在区域，消费者随后会对同类商品进行比较。除了基本的商品包装传达的信息，消费者还可以使用辅助检索设备进行深度信息了解，例如生产时间、产地信息、原材料信息、功能功效等。这些信息可以借助智能设备以文本、语音、动画、影像等形式与消费者进行交流与互动，因此商品包装和信息传达成为与消费者进行情感互动，触发消费行为的重要因素。无人购物车在消费者将选购商品投入其中时自动识别商品信息进行结算，购物车上也会及时显示消费金额供消费者参考。例如，亚马逊开发的智慧城市Amazon Go的无人零售商店，主要销售即食食品和生鲜，并利用物联网将人、货、场景连接起来构建成为智能平台，消费者只需刷脸或扫码进入商店，挑选商品后直接离开商店即可完成购物过程。其后台则是亚马逊平台利用计算机识别、感应器整合、大数据分析来实现确认商品所在位置、消费者行为动作和商品信息，进而完成无人零售场景中的销售行为流程。由此可见，智慧生活中的无人零售是在大数据

[1] 上海艾瑞市场咨询有限公司. 2017年中国无人零售行业研究报告[R]. 上海: 艾瑞咨询, 2017.

和人工智能推动下发展的，商品包装设计在此基础上势必要改变设计观念，既要保留传统商品包装设计的精华，同时要与时俱进，适应新的商业销售环境及消费行为方式的发展。

（2）强密封的包装结构

智能无人化的商业零售环境中，以下三种场景容易造成商品跌落或是损坏。一是商品的货架陈列、堆码需要智能机器人或是其他自动化机械来完成，在此过程中会有机械故障或是其他不可抗因素的影响造成商品部分跌落；二是消费者在购物过程中，由于行为不慎也会造成商品跌落；三是在无人机投送过程中所发生的意外情况。无论哪种情况均会造成商品不同程度的损坏，如果商品包装的密封度不够，或包装结构与其他智能设备缺乏协调性，设计不合理，均会造成销售方的损失，甚至导致商品现场破损而影响消费者的购物体验。因此，在无人化智能商业环境下的商品包装结构设计和包装材料需要考虑不同商品特性、包装的密封程度、抗压程度、抗撞击程度等。

结语

当今信息科技时代，智慧城市、智慧销售、智慧物流等人工智能毫无疑问成为未来发展的主角，所谓"智慧"其实都是人工智能的具体体现。人工智能的主要特征是机器学习，即让机器像人类一样理解世界，并且产生感知和行为。这其中无人化商业环境是人工智能的一个重要发展领域，与人们的社会生活密切相关，无人机物流快递、无人超市和便利店等将逐渐走入人们的生活。在技术进步的同时，如何消除科技的冰冷感，比如增强情感互动、商品信息的人性化识别，这就要求包装设计在造型结构、色彩图形、材料创新、情感诉求、运输安全等方面有更加深入的思考和研究，更为重要的是设计观念的革新，这些将成为未来商品包装设计领域面临的具有现实意义的课题。

参考文献

[1] 郑小利. 包装设计理论与实践 [M]. 北京：北京工业大学出版社，2016.

[2] 钟义信. 机器知行学原理：人工智能的统一理论 [M]. 北京：北京邮电大学出版社，2014.

[3] 刘国华，苏勇. 新零售时代：打造电商与实体店融合的新生态 [M]. 北京：企业管理出版社，2018.

[4] 刘官华，梁璐. 从模式到实践 [M]. 北京：电子工业出版社，2019.

艺术与科学在人工智能时代下的思考

杨晓雨

格里菲斯大学昆士兰艺术学院，布里斯班，澳大利亚

摘要： 艺术与科学这两个领域的交互，在科技高速发展的现在已逐渐成为讨论的焦点，人工智能的绘画体现出艺术与科学的界限逐渐模糊。但是，人工智能终究无法进行艺术创造，它的作品是算法程序根据数据集成所得到的不具情感思考的结果，艺术家的存在价值是不可取代的。艺术和科学有哲学本质上相似，它们都是为揭示真理而存在。但是，它们也存在差异性。艺术是人类精神世界的表达，也是对美感的本能追求。与艺术不同，作为科学子领域的科学技术是改善人类生活的一门实用学科，它致力于实用的功能。艺术与科学的异同形成了发展的新契机，两者求同存异有助于共同进步。

关键词： 艺术与科学；人工智能；生态艺术

最近发生的一系列事件促使人们更加关注人工智能时代的艺术。2017年，一个名为"小冰"的人工智能出版了史上第一部100%由人工智能创作的诗歌集《阳光失了玻璃窗》；2018年，佳士得拍卖的由人工智能完成的绘画作品《爱德蒙·贝拉米的肖像》（Portrait of Edmond de Belamy）以43.25万美元（约300万元人民币）的价格成交；2018年，美国罗格斯大学（Rutgers University）艺术和人工智能实验室编写出一种算法，使人工智能通过深度学习而创作绘画作品。[1]

如果人工智能也能进行艺术品创作，那么人类艺术家还有存在的必要性吗？他们是不是即将消失？艺术与科学还有明显的区分界限吗？艺术与科学的发展未来是什么样的？本文将主要以人工智能背景下的生态艺术为例，对这些疑问从两个方面进行讨论。

1 人工智能背景下人类艺术家的存在意义

自18世纪工业革命以来，随着科学技术的发展，人类社会发生了前所未有的变化，而计算机和人工智能的出现表明人们再次进入了社会发展的新时代。人工智能作为科学的一个分支，它是计算机科学、哲学、心理学等多个领域的结合，通过程序或者算法的使用来模拟人类需要运用智慧去完成的任务的机器。[2] 从1642年法国数学家和发明家布莱士·帕斯卡（Blaise Pascal）发明第一个能够计算的机器，到1956年约翰·麦卡锡（John McCarthy）在达特茅斯会议上第一次提出"人工智能"这一用以定义拥有智慧的科学工程机器的术语。[3] 从无知器械到能够进行学习的智能机械，人们为了创造出能模拟人类大脑内部工作的工具走过了漫长而曲折的过程。

如同摄影的首次出现，人工智能艺术的出现给人类艺术家带来了前所未有的挑战，因为机器生产艺术品的速度比人类快得多。然而，尽管许多劳动密集型的工作可以由机器替代，艺术家或艺术史学家的角色却并不能完全被替换。这是因为艺术具有的核心创造力是智能技术所缺乏的。即使艺术并没有像科学技术的发展那样直接给人们的生活带来便利（例

[1] 张继科.人工智能背景下的艺术创作思考[J].艺术评论，2019(5):143.
[2] ALAN W, CAROLYN B, ZOE M. The Brain: Intelligent Machines [G/OL]. The University of Queensland, accessed August 20, 2019. https://qbi.uq.edu.au/intelligentmachines:5.
[3] ALAN W, CAROLYN B, ZOE M.The Brain: Intelligent Machines [G/OL]. Brisbane: The University of Queensland, accessed August 20, 2019. https://qbi.uq.edu.au/intelligent machines:7.

如，飞机的出现），但它仍然在社会中发挥着巨大作用——即以超越语言的方式表达情感。

　　艺术拥有比科学更为久远的历史。艺术是艺术家通过分想作用和联想作用将抽象的概念翻译成具体意象过程的结果。① 联想作用是指在看到一个意象时会想到另一个意象，比如看到秋雨会想到萧瑟。而分想作用是将某一个意象从与它相关的意象中分离出来。这些意象有时是抽象的，它需要艺术家将它转变成具体的事物。但是当人工智能在绘制艺术品时，并不是联想和分想的过程，而是一个收集和模仿的过程。如果人工智能也可以自主绘制艺术品，那么人类艺术家所创造的艺术到底有没有存在的意义？

　　随着时间的流逝，艺术有时被评论为无用的存在，但是我赞同朱光潜先生的观点——艺术在社会中扮演着重要的角色。朱先生在《谈美》一书中提到人的三种态度：第一种是实用的态度，第二种是科学的态度，第三种是美感的态度。② 实用的态度为了人的一切客观活动，即为了人可以更好地生活而出现，科学的态度是为了探寻事物的真理，而美感的态度仅仅是为了美感，即艺术的表达。从这个意义上来说，前两个态度都具有其实用的价值，最终都可以对人类社会产生影响，然而艺术好像并没有实际存在的意义。但是，朱先生在文章的后半段这样写道："在实用和科学的世界中，事物都借着和其他事物发生关系得到意义，到了孤立绝缘时就都没有意义；但是在美感世界中它能孤立绝缘，能在本身现出价值。照这样看，我们可以说，美是事物最有价值的一面，美感经验是人生最有价值的一面。"③ 这样说来，艺术的存在是人的代表，即使它可能无法像科学一样改变社会的走向，但它传达着艺术家精神世界的美感愉悦或者悲伤，表现他们对所在年代的欢喜或者苦恼。

　　艺术是人类精神世界对客观世界的感受，这是它和人工智能创作的艺术最本质的区别之一。人工智能通过对数据的大量收集来表现其"智能"，比方说当它在认知一盆花的时候，它的程序里面有无数种花的图案和种类以及相关的历史背景和植物学知识，它能够通过精准的算法准确判断出花的名称、栖息地和习性，但是它并不能真正的"认识"这朵花。人工智能不是人，人真正认识花，不仅通过它的形状、颜色、气味，同时可以通过触摸以及人本身的文化背景知识去认知这朵花。例如中国人在看到梅花时，认知的不仅仅是梅花本身，还体味出它的高洁、坚强。现在有科学家试图写出一些有着人类情感和创造力的算法，但是人工智能实际上并不能"感受"这种人才能感受的心情，它不知道什么是"凌寒独自开，唯有暗香来"的清贵品格，因为它本身并不具备感同身受的功能。而艺术的产生正是艺术家对客观世界的主观感受，人工智能可以经过艺术史的数据收集进行学习，但它无法真正创造出艺术。

　　艺术品最重要的部分是创造力，而人工智能缺少艺术创造力。换句话说，艺术的核心是人，而不是机器，它是人对时代、文化、个人身份的思考。不同的艺术家对世界有不同的经历和理解，并且受其他艺术家的作品的影响，由此形成了璀璨纷繁的人类艺术史。艺术史学家将艺术品分为不同的派别，比方印象派艺术（Impressionism Art）、抽象派艺术（Abstract Art）、观念艺术（Conceptual Art）。这些艺术的名称和分类，是艺术史学家根据时间、使用材料、装置方式或艺术家个人的文化背景来进行区分和命名的，它不仅是数据的收集和分析，而且传达着艺术史学家自身对艺术的理解。比如出现于 20 世

① 朱光潜.谈美[M].上海：东方出版中心，2016:67.
② 朱光潜.谈美[M].上海：东方出版中心，2016:8.
③ 朱光潜.谈美[M].上海：东方出版中心，2016:10.

纪60年代晚期的生态艺术（Ecological Art），它代表着艺术家对环境问题的思考。它由早期的环境艺术（Environmental Art）逐渐演变而来，早期的环境艺术用更具社会导向性的方式去诠释艺术和自然，但是生态艺术并不分裂自然的部分，而是使它融入关系的整体当中去。① 假设人工智能出现在"生态艺术"这一术语还没有出现的年代，即使它对环境艺术相关的所有数据收集都臻于完美也无济于事，因为它无法凭空造出"生态艺术"这一名词，它只能根据现有的艺术史知识进行收集、模仿、学习和分析，它没有办法理解环境艺术的不足以及这个缺陷存在的原因，它也没有艺术史学家因为成长环境的不同，所在文化背景的不同，本身性别的不同而带来的复杂的精神思考。所以人工智能不同于艺术，它没有艺术创造能力。

李丰认为："人工智能不具备艺术思考能力，是因为它并不具有意向能力。人工智能利用算法所产生的'作品'本身并不具有艺术品的地位，而是像客观存在的事物一样，需要有艺术意向能力的意识主体的拣选。"② 这就是说物件本身是并不具备效用的，只有当人们赋予了它存在意义，比方说实用或者是艺术价值，它才能被定义为一个拥有意义的事物。20世纪60年代出现的观念艺术（Conceptual Art）是一个好的例子，美国犹太艺术家索尔·勒维特（Sol LeWitt）认为，思想本身即使没有视觉化，它也是完成的艺术作品。③ 从此艺术将它的关注点从语言的形式转移到语言的内容，认为思想不仅仅是"最重要的部分"，而且可以成为艺术作品本身。马塞尔·杜尚（Marcel Duchamp）的作品《喷泉》就是这一观念艺术理念最出名的代表之一。也就是说，如果一个人工智能将一个小便池拿出来，除非人将它定义为一个艺术作品，否则它永远只能作为一个客观存在的小便池。人工智能本身无法做出判断一个物件是否为艺术品的能力，所以仅仅基于算法的人工智能是不可能创造出真正的艺术的。

因此，人类艺术家所创作的艺术，作为一个比文字更早存在于人类历史中的领域，即使是在高度机械化智能化发展的现在，仍然拥有无法取代的地位。艺术作为人对客观世界的一种妙悟④，使人与人的精神世界能通过艺术品而跨语言、文化、时间和空间进行交流，从而形成了整个人类的艺术发展史。

2　人工智能时代下艺术与科学的交融发展

科学是对客观世界变化规律的探索和总结，科学技术是科学和实践表达的学科。艺术和科学看似并无关联，前者是感性的表达，后者是理性的思考。但实际上，早在15世纪文艺复兴时期，达·芬奇（Leonardo di ser Piero da Vinci）在画稿中进行人体解剖而设计出达·芬奇机器人（Leonardo's robot）的时候，18世纪初期乔治·埃赫莱特（George Ehret）根据卡尔·林耐乌斯（Carl Linnaeus）的植物分类系统进行植物图解的时候⑤，艺术与科学就已经逐渐有所交集了。他们都是对客观世界的思考，作为人类创造力的表现，他们从来都不是分离的关系，而是相辅相成，相互促进的关系。

有时艺术需要科学的帮助才能得以进行。20世纪开始逐渐盛行的生态艺术是跨学科的艺术，生态艺术家的作品可能涵盖艺术学、建筑学、生物学、植物学和城市设计学等多个不同领域，因此生态艺术可以作为艺术与科学在现代相互合作的一个较好的艺术类别范例。例如美国艺术家帕特里夏·约翰森（Patricia Johanson）的功能性生态艺术项目。约翰森在自然景观中创造艺术作品，解决基础设施和环境

① MATILSKY, BARBARA C. Fragile Ecologies: Contemporary Artists' Interpretations and Solutions [M]. New York: Rizzoli International, 1992: 56.
② 李丰. 人工智能与艺术创作:人工智能能够取代艺术家吗? [J]. 现代哲学. 2018(6). 98.
③ OSBORNE, PETER. Conceptual Art [M]. New York: Phaidon, 2002: 25.
④ 朱光潜. 谈美 [M]. 上海:东方出版中心,2016: 90.
⑤ PARKINSON, RITA. Narratives: A Guide to Sources and Styles for Botanical Artists [M]. Victoria: The Botanical Press, 2016: 10.

问题。她的作品菲尔公园泻湖 (Fair Park Lagoon) 通过对一个濒临死亡、动植物几乎无法生存的公园湖泊的重新设计，引入当地原生动植物，使得德克萨斯州的这个公园得以重生，成为当地有名的生态艺术品。[1] 这时艺术家不再束缚于美术馆、画廊或者博物馆，他们与科学家们合作，参与到公共事务当中去，真正将艺术与科学完美地结合在一起。

如今，艺术随着科学的发展而不断进步。由于科技的快速发展，机械逐渐向高度智能化的趋势前进，人工智能也逐渐替代了部分简单重复的工作，他们甚至可以通过不断的学习来完善数据的漏洞，最终做出艺术品。但是，这样的艺术品是不具备情感的数据整合，并非真正的艺术。虽然人工智能并不能创造艺术，但是它可以给艺术带来新的灵感。当进入到一个艺术类别的时候，人工智能可以根据已有的艺术史数据库，将相关的各种资料迅速挖掘出来。[2] 比方进行生态艺术创作的时候，人工智能作为一个快速的智能检索收集工具，可以对海量数据进行收集整理和分析，同时具备对不同语言的翻译功能，它能够极大地扩宽艺术家的视野，减少艺术家花费在文献综述（Literature review）上的时间，使他们能有更多的时间进行新的艺术创作和探索，从而得到新的突破，使生态艺术发展进入新的纪元。

科学同样也可以通过艺术的功能而得以最大化的存在目的。当环境科学家在 1980 年国际自然与自然资源保护同盟（International Union for Conservation of Nature）的世界保护战略（World Conservation Strategy）中提出可持续发展（Sustainable development）的概念时[3]，除了环保人士、环境科学的相关研究学者和工作人员，社会的其他领域人员并不一定对这个概念的重要性有深刻的印象或者认识。但是，当环境艺术家，或者说后期的生态艺术家将气候变化、海平面上升、栖息地消失、生物多样性减少、全球变暖等环境恶化的问题以视觉化的艺术表现出来的时候，就有越来越多的人开始注意到可持续发展的重要性，他们逐渐开始关注环境问题并尝试为减缓环境恶化而贡献自己的力量。那么，直到这个时候，环境科学家所做的努力才算得上最大化地得到公众的重视，科学的意义也才得以延伸。

所以，艺术与科学的跨领域、多学科的合作，是当代所必不可少的。只有使真理跨越学科边界，人类才能丰富真理的内涵，推动社会的发展。更具体地说，从哲学的角度来看，马丁·海德格尔（Martin Heidegger）认为艺术的本质是揭示真理。[4] 同样，科学也是探索真理，因此科学与艺术是统一的。但是，从社会功能的角度来看，科学研究具有实用价值，而一件艺术品在具有经济价值之前并没有特定的实用价值。因此，艺术与科学是不同的。尽管如此，当他们合作时，艺术有可以服务于公众的科学价值，例如约翰逊的菲尔公园泻湖，科学也可以通过视觉化来传播其意义，例如平面设计中的环保海报。因此，艺术与科学的和谐共存可以为当代艺术与科学提供一条新的发展道路。

总结

由于科学的发展和人工智能的出现，艺术正面临着新的机遇。当人工智能代替简单重复的劳动或深入学习工作知识并威胁人类的存在价值时，我们应该理解，人类所拥有的创造力与其他品质是不同的。人类具有创造的能力，因此人们可以创造出烹饪，狩猎或计算工具，并且随着时间的流逝，他们可以制造出更复杂的工具。创造力是人类最基本的特征之一，

[1] MATILSKY, BARBARA C. Fragile Ecologies: Contemporary Artists' Interpretations and Solutions [M]. New York: Rizzoli International, 1992: 60 – 65.
[2] 李丰. 人工智能与艺术创作：人工智能能够取代艺术家吗? [J]. 现代哲学, 2018(6): 5.
[3] KEVIN T P, LEWIS A O. An Introduction to Global Environmental Issues [M]. London; New York: Routledge, 1994: 325.
[4] WARTENBERG, THOMAS E. The Nature of Art: An Anthology [M]. Fort Worth: Harcourt College, 2002: 150.

也是与机器最重要的差异之一，它使人类与无生命的事物区分开来。即使人工智能永远无法像人类一样创造，但是，艺术家与人工智能、艺术家与科学家，可以相互合作共同创造一个更美好的世界，因为他们并非是对立的关系，而是相互依存的关系。

参考文献

[1] ALAN W, CAROLYN B, ZOE M. The Brain: Intelligent Machines [G/OL].Brisbane: The University of Queensland, accessed August 20, 2019. https://qbi.uq.edu.au/intelligentmachines: 1-24.

[2] KEVIN T P, LEWIS A O.An Introduction to Global Environmental Issues [M]. London; New York: Routledge, 1994.

[3] 李丰. 人工智能与艺术创作：人工智能能够取代艺术家吗？[J]. 现代哲学，2018(6):95-100.

[4] MATILSKY, BARBARA C. Fragile Ecologies: Contemporary Artists Interpretations and Solutions[M]. New York: Rizzoli International, 1992.

[5] OSBORNE, PETER.Conceptual art[M]. New York: Phaidon, 2002.

[6] PARKINSON, RITA. Narratives: A Guide to Sources and Styles for Botanical Artists [M]. Victoria: The Botanical Press, 2016.

[7] WARTENBERG, THOMAS E.The Nature of Art: An Anthology [M]. Fort Worth: Harcourt College, 2002.

[8] 张继科. 人工智能背景下的艺术创作思考 [J]. 艺术评论，2019(5):142-150.

[9] 朱光潜. 谈美 [M]. 上海：东方出版中心，2016.

语音交互方式在智能产品中的用户体验设计研究

郑慧敏
西南交通大学建筑与设计学院，成都，中国

摘要： 语音交互是人工智能时代新兴的交互方式，本文分析了语音交互作为一种新交互方式的发展趋势，研究了语音交互在智能产品中带来的用户体验，分析了语音交互方式与传统交互方式的优缺点，分析语音的特性，得出语音交互影响因素结果，提出适用于智能产品的语音交互设计建议。

关键词： 智能产品；语音交互；用户体验设计

1 人机交互的语音化倾向

1.1 人机交互在不同时代的发展

人机交互（Human Computer Interface）指人与机器之间的信息传达和交流的过程，在手工业时代，人机交互主要指人对工具的简单操作，这个时代的交互具有简单、单向的特点。在工业时代，随着蒸汽和电气的发展，出现了大量比手工业时代工具操作复杂的机器，人可以通过按钮、手柄等触件来对机器进行操作，需要一定学习成本，人必须知道要如何操作，才能顺利使机器完成相应运转，这个时代的人机交互具有复杂、机械化的特点。到了信息网络化时代，随着电子科学技术的成熟以及设计的简洁化，大量的物理按键被取缔，信息和交互触点被集中于产品的屏幕，信息网络时代的交互由基于命令行的交互发展为基于鼠标键盘的交互，最终形成了基于触摸的图像用户界面交互（GUI），设计师开始以用户为中心对人机交互进行设计，追求自然交互方式（NIUI）。每一个阶段都比前一个阶段更自然，学习成本更低，综合效率更高[1]。在图像用户交互发展相对成熟的同时，人机交互也进入了多通道、多媒体的人工智能（AI）阶段，语言的语音识别技术（ASR）、自然语言生成技术（NLG），视觉的虚拟现实（VR）技术、增强现实（AR）技术等，都让人机交互变得自然灵活，为未来人机交互方式带来了无限的可能性，产品交互方式也呈多元化以及相互结合的趋势[2]。

1.2 语音交互的发展现状及趋势

语言作为人类交流和沟通的最基本和最主要方式，具有自然、直接、及时、高效、无界限等特征[3]。语音交互（VUI）以语言为渠道，还原了人们最原始、最直接的交流方式，用户可以摆脱对物理触件的依赖，用最自然的形式来与机器进行沟通，来实现使机器完成某项工作的目的。然而语言具有复杂性、无界限性，因此实现更加自然准确的语音交互还面临很多技术考验，但是从全球各大公司相继发布的不同语音交互产品能看出语音交互仍然是未来交互方式的发展方向，Amazon Alexa、Microsoft Cortana、Google Now、Apple Siri 以及国内小米小爱同学、阿里巴巴天猫精灵等智能语音交互产品，都为用户带来了全新的语音交互用户体验。

2 语音交互在智能产品中实现的用户体验

语音交互不仅是为智能产品增加附加价值的重要功能点，更是智能产品更好完成本身功能的有力协助手段。语音交互为用户和产品提供了一个全新的交互通道，很大程度地弥补了 GUI 交互的缺陷，

在任务操作中减少占用用户的认知资源、视觉资源以及动作资源，实现了更加自然、安全、高效的用户体验[4]。

2.1 多通道信息传递与反馈

多通道人机交互模式被认为是更加自然、直观，也更加全面的人机交互方式[5]。GUI 利用人的视觉和触觉通道实现人与机器之间的交互。VUI 可以让用户实现用语音通道输出信息，并且从听觉通道获取交互反馈信息。多通道交互则为用户提供更多不同的交互方式，命令可以通过触控也可以通过语言，反馈可以是图像、动画也可以是简单的提示音或 NLG 生成的自然语言，用户可以通过任务的不同性质来选择更加适合的方式来完成交互，同时各通道之间也能相互弥补不足，相互结合可以使交互过程更加方便自然。

2.2 解放双手与视线

用户与机器进行 GUI 交互时，需要保证手可以自由活动来点击命令，同时视线要集中在操作界面来看清机器的反馈信息，需要长时间占用用户的双手和视线。当用户在进行其他占用手或视线的操作时，GUI 交互会不容易实现或者在一定程度上影响原始操作的准确性和安全性。

VUI 则很好地弥补了界面交互的这个缺陷，能解放用户双手去和视线去完成其他操作，例如：开车时通过语音播放音乐；洗碗时用语音打个电话；为老年用户朗读新闻或消息等。VUI 与 GUI 的结合可以让用户的生活和工作更方便和高效。

2.3 命令执行的直接性和准确性

界面的有限性决定了 GUI 交互必须采用分级式命令，命令流程呈树状，而语音是没有边界的，命令流程呈从 1 到 2 的线性。以拨打电话为例，在 GUI 中要完成电话 - 联系人 - 查找联系人 -XXX- 呼叫完成才能最终完成呼叫；在 VUI 中只需完成语音输出"打电话给 XXX" - 呼叫完成。语音交互在命令执行上让用户可以不用分级操作，直接完成用户命令，可以很大程度地提高命令执行的效率，降低由于用户误操作导致的任务失败率。

2.4 自然交互方式

早期 GUI 交互需要用户学习交互方式和规则，需要用户配合机器，近年来出现了很多更偏向自然交互趋势的 GUI 交互方式，但其本质上还是在很高程度上依赖用户对其的学习和了解。语言是人类最自然的交互方式，VUI 交互从本质上就具有一定自然性。VUI 将人与机器的交互以人与人对话的形式呈现，用户只需要学习如何使用语音功能，就可以使用语音完成其余的命令，只需要用自己习惯的语言告诉机器需要执行的命令，机器会通过深度学习来听懂和理解用户的话，执行后通过 NLG 技术生成自然语言反馈给用户。

3 语音交互在智能产品中应用的影响因素分析

虽然语音交互有很多界面交互不能完成的优势，但是语言的无边性、复杂性、不可见性以及瞬态即时性决定了语音交互也受多方面条件制约，再加之技术条件的限制，目前实现的语音交互在操作层匹配、功能层匹配以及感情层匹配都还不是理想状态[6]。若想提升未来语音交互用户体验，必须在交互设计过程中充分考虑这些影响因素。

3.1 语音交互在产品中的功能定位

目前市场智能产品的语音交互智能产品按照语音交互所占功能比重的多少可分为：完全语音交互型智能产品（如智能音箱）；语音协助型智能产品（如智能手机）；语音反馈型智能产品（如有语音反馈的智能医疗仪器）。语音是一个非常复杂的领域，虽然能给用户带来很多便捷，但不是所有产品都适合一味加入语音交互功能。例如，手持类智能产品可以采用不同形式的震动反馈而不是提示音反馈；智能血压仪器的主要功能是测血压，用户不需要和一个血压仪闲聊，它的语音交互做到能提醒用户怎么佩戴、提示佩

戴是否正确、播报测量结果就是合适的程度。

3.2 产品的使用环境

产品的使用环境按空间私密程度可分为开放空间（如地铁站、银行中使用的智能服务机器）、协作空间（如客厅中使用的智能扫地机器人）以及私密空间（如卧室、私家车中使用的语音助手）[7]。不同场景下，用户对产品语音交互的需求也有一定区别。

开放空间环境相对嘈杂，语音指令及声音反馈识别的准确性低、私密性较差，语音交互无法保障用户隐私信息安全，因此在开放空间中语音交互使用率往往比较低；协作空间具有一定私密性，空间面积较大，大部分智能产品都比较适合放置在半私密空间中使用（如智能冰箱、扫地机器人、智能音响），但是产品位置与用户的物理距离会对语音输入输出造成一定影响；私密空间既能保障用户隐私，又有安静合适的环境进行语音输入输出，在私密空间中语音交互使用率往往比较高。语音交互的特殊性使其较大程度上受到环境的制约，因此在设计产品语音交互方式时必须要考虑产品使用的环境条件。

3.3 产品的使用人群

智能产品的使用人群按照年龄大小可大致分为儿童用户、青年用户以及老年用户。不同用户对智能产品语音交互有不同的需求，不同用户在操作和学习能力上也存在差异[8]。

语音交互可以满足儿童用户的好奇心，如益智玩具学习机可以回答小朋友的各种问题，可以给孩子讲故事；语音交互可以帮助青年用户提高工作效率，如在开车时让车机语音助手打个电话，吃饭的时候问手机语音助手今天天气怎么样；而对于老年用户，语音交互可以让操作更简单，让提示更清晰，如老年人可以直接给智能电视语音助手说要看昨天晚上播的相声节目，老年人在佩戴智能血压仪时可以通过语音助手了解到应该如何佩戴。

由于不同用户的自身能力不同，智能产品的语音交互设计需要考虑到使用人群的特点。儿童用户可能会有千奇百怪的问题，或者语意表达不清楚，但学习能力强；青年用户对智能产品的期望和要求较高；老年用户接受和学习新事物的能力较弱等。要深度结合不同使用人群的特点，为智能产品设计合理合适的语音交互方案。

4 适用于智能产品的语音交互设计建议

根据智能产品语音交互的优势以及影响因素，可给出以下语音交互设计的建议。

4.1 语音交互设计程度配合产品功能

语音交互的融入和融入程度要深度结合产品的本质和功能，适当的产品语音交互能让用户有全新和更顺畅的交互感受，不适当的语音交互只会让用户对产品产生笨拙和过度追求语音交互的不良用户体验。

（1）完全语音交互型智能产品的语音交互设计要求产品要拥有成熟和精细的语音技术；输出自然的语言，支持流畅的多轮对话，为用户提供丰富可变的对话内容，增加对话的趣味性；深挖用户的用意，让语音助手显得更加智能和有人情味；在通过用户数据了解用户使用习惯时要经过用户同意，同时要保证用户隐私的安全性。

（2）语音协助型智能产品的语音交互则首先要保证语音助手不影响原始功能的实现，语音交互方式可作为该类智能产品增加附加价值的亮点，其次语音流程设计要简洁明了，能简单快捷的完成用户的指令。

（3）语音反馈型智能产品则要求语音交互能够在适当的时候用语言或声音为用户反馈正确的信息，可以是简单的提示音，也可以是能够将提示清楚表达的语句。提示音需根据不同反馈结果提供不同的音效，如成功的提示音应轻快明朗，音调节奏呈上升趋势，失败的提示音相对低沉浑厚。语言反馈需清楚明了地表达相关内容，控制播报内容字数。

4.2 在语音交互设计中考虑使用环境因素

（1）在开放空间使用的智能产品的语音交互设计要提升语音识别准确性，在嘈杂环境中能准确识别用户语音命令，要精简输出语言，避免语音泄露用户的隐私信息。

（2）在协作空间中使用的智能产品的语音交互设计要充分考虑产品与用户的物理距离问题，适当增强语音信号，感应或计算用户距离，通过控制音量大小来保证信息的有效传达。

（3）私密空间中使用的智能产品可以在更大程度上丰富语音交互功能，采用多通道交互方式相结合，为用户输出更加完善和准确的信息，语音助手可以更像用户的私人助理，对话内容和风格可以更加生活化和感情化。

4.3 在语音交互设计中考虑不同使用人群的需求及能力

（1）儿童对文字的视觉理解能力远低于听力理解能力，因此，可以适当加强语音交互在儿童产品上的应用。针对儿童用户，智能产品语音交互应该尽量采用简单亲切的话术设计，搭配适当音乐，让交互变得生动有趣。

（2）青年用户对语音交互的需求主要体现在语音交互的高效性、便捷性以及趣味性三个方面，同时青年用户具有较强的学习和新事物接受能力。因此，针对青年用户设计的智能产品语音交互功能可以相对丰富，为青年用户提供多种操作语音捷径，提高用户操作效率。

（3）老年用户由于年龄增长，各项生理机能均会出现退化现象，如听力下降、视力下降、反应迟钝、学习能力下降等。老年智能产品语音交互应该充分考虑老年用户的认知和反应特性，尽量采用老年用户熟悉的或者简单、易学、易懂的方式进行表达，强调重要功能，放大重要信息，并且要在交互过程中引导老年用户正确使用语音助手，完成交互。

小结

人工智能时代的到来以及语言的优势决定语音交互将会成为未来主要的人机交互方式之一，虽然存在一定技术条件限制，语音交互还处于比较初步的发展阶段，但未来语音交互一定会广泛应用于各类产品中。因此，在产品交互方式设计中要充分考虑语音交互的优缺点，为用户提供更好的语音交互用户体验，提升用户对语音交互的使用好感及信心，打造更加智能、更加自然的未来交互方式。

参考文献

[1] AIID.语音交互中的"等待体验"研究[R].北京：百度人工智能交互设计院，2017.

[2] 杨艳丽.智能硬件设计中用户与产品交互方式的研究[J].工业设计，2017(11).

[3] 高峰，郁朝阳.移动智能终端的语音交互设计原则初探[J].工业设计研究，2016(4): 144-150.

[4] 沙强，孙婷婷.次任务驾驶中智能语音交互行为体验[J].设计，2016(11).

[5] 陶建华，王静.基于人工智能的多通道智能人机交互[J].信息技术与标准化，2017(11).

[6] 叶子.人机语音交互存在的问题研究[J].科技传播，2017(01).

[7] 吴晓静，程建新.家庭数字娱乐产品的语音交互行为体验研究[J].艺术科技，2017(11).

[8] 尹雪婷.基于语音控制的智能人机交互助手的关键技术[J].电子技术与软件工程，2017(12).

作为作者的科技：人工智能有想象力吗？

陈抱阳，邱志杰
中央美术学院，北京，中国

摘要： 人工智能在 2019 年已展示出在特定场景下解决特定问题优异的能力，在对抗性场景中也展示出优于人的结果，但是在创造力领域的发展尚未有令人满意的结果表现。人工智能的介入使得技术不再只是一种手段，而是可以被当作合作者。本文提供了一个框架，以了解 AI 如何帮助艺术实践。艺术中的人工智能比艺术创作更具有意义，它丰富了创造、创新实践的可能性，提出了一种有效的方法，将人工智能的想象注入以构建知识谱系为目标的艺术创造创新。本文的研究工作面向艺术创作和人工智能领域，开发一套指标来评估我们提出的方法的质量。将人工智能介入之后所生产的关于艺术的新认识，进一步研发为艺术教育课程，为艺术教育开拓出新的教学模式。未来有望发展出一种高还原度、高度个体针对性的远程艺术教育模式。

关键词： 作为作者的科技；人工智能；想象力；科技艺术

概述

从颜料的变革，到近五年以来数字、生物技术不断趋近"奇点"，技术的发展在潜移默化改变我们生活的同时，也为创作者们提供了丰富的工具和手段。通常来说，我们习惯把这林林总总的技术，叫作创作的媒介和传递艺术理念的方式与载体。曼诺维奇（Lev Manovich）在《由软件统帅指挥》（Software Takes Command）一书中区分"新媒体"与"旧媒体"时指出，随着"软件"和"数字化"这些新概念的诞生，我们面对的是一种全新的表述与交流的可能性，以及围绕虚拟世界展开而形成的崭新团体和社会形态。如曼诺维奇所言，"新媒体"的术语"数字化"代表了整个范围的新兴科技，表述与交流新的可能性，以及围绕虚拟世界展开而形成的崭新团体和社会形态。随着新技术的介入，特别是创作者们不断地引入数字技术到他们的创作中，我们可以观察到一个现象——艺术创作中的"作者"变得有些模棱两可。而在此过程中，人工智能的发展进一步向研究者们及创作者们提出新的问题：人工智能是否可以被视为创作的合作者以及人工智能是否具有想象力？

如今，人工智能（AI）展示了创造创新的潜力。已经有许多研究将 AI 用于生成诗歌[1][2]，创作经典或流行音乐[3][4]和生成自动图像[5][6][7]。然而，很少有成体系的从科技艺术作为学科的角度研究人工智能的创新性。本研究将探索人工智能创造力的可能性，及其在艺术创新方面的"头雁效应"研究；相关的科技艺术创作体系的建立，特别是与中国特色艺术体系的交叉性、相容性研究；探索人工智能创新性在中国特色艺术与视觉中的社会应用。并将解决更具挑战性的任务：生成具有艺术创造力的人工智能知识谱系。在科学认识论中，知识谱系被视为知识的代表，它围绕中心关键词或想法连接和排列相关的单词、术语和想法[8]。在这种情况下，我们不是讨论人工智能创造力的视觉表达效果，而是专注于建立相应知识谱系中的概念、思想和所有形式的信息扩展的人工智能想象，并思考将其用于艺术教育的可能性。目前关于人工智能在科技艺术知识谱系的研究主要基于视觉层

面的效果探索，只是一种媒介的聚合而非对人工智能想象力的探索，更尚未有尝试建立相应知识谱系的研究。

本研究从艺术理论出发，将人工智能作为创作的共同作者。结合人工智能及相关科技的发展，重新评估人工智能在创造力与想象力方面的能力。最终，以一套注入人工智能想象力的系统为例，分析人工智能在创造力与想象力方面的水平，并提出评估标准。

本研究的贡献包含以下4个方面。

• 提供了一个框架，以了解AI如何帮助艺术实践。艺术中的人工智能的意义在于，它丰富了创造创新实践的可能性。此外，当涉及与其他艺术家的艺术创作时，AI可被视为共同作者。

• 提出了一种有效的方法，将人工智能的想象力注入以构建知识谱系为目标的艺术创造创新。

• 将成果应用于艺术创造和人工智能领域，并进一步开发一套指标，来评估我们提出的方法的质量。

• 将人工智能介入之后所生产的关于艺术的新认识，进一步研发为新的艺术教育课程，为艺术教育开拓出新的教学模式。未来有望发展成一种高还原度、高度个体针对性的远程艺术教育模式。

1 作为作者的科技

早在20世纪90年代，一部分有远见的科学家已开始大声疾呼科技和艺术的融合。1994年人民文学出版社出版钱学森《科学的艺术与艺术的科学》一书。2000年李政道、吴冠中、吴作人大力倡导科技艺术的融合，并出版大型画册《科学与艺术》，书名由江泽民题词。李政道说："科学和艺术是不可分割的，就像一个硬币的两面。它们共同的基础是人类的创造力。它们追求的目标都是真理的普遍性。"著名艺术家吴作人的画作成为中科院高能物理所的标志。

过去几十年，科技创新主要是由计算机科学和互联网所推动。随着计算机科学图像技术和互联网的发展，出现了媒体艺术。今天，媒体艺术教育已经遍布全球的艺术院校，包括中国。中国新媒体艺术从20世纪90年代后期开始发展，主要集中在录像艺术、手绘动画、网络动画等方面。发展到今天，国内各大艺术院校虽多已建立实验影像、多媒体等不同专业，但大多数还停留在"新媒体艺术""数字艺术""数码媒体"的思考层面上。国内各家艺术院校较多地关注电影、电视、互联网、IT技术，对于生物、生态、材料、医疗等更广阔的科技领域缺乏兴趣，也少与企业科研单位等建立更良性互动。

针对共同作者性的问题，在进一步深入讨论之前，我们先来谈一谈什么是艺术，谁是艺术家。"二战"之后，单一线性的现代艺术来到了网状的当代艺术。当代艺术的其中一个精髓便是"踩在巨人的肩膀上思考"——例如印象派是对于写实主义的反思，而表现主义是基于印象派侧重自我表达演化而来，流派的更替相对清晰。当代艺术则是群雄逐鹿，虽在思想演变上有承上启下，但侧重的是"当下"。由此而来的百家争鸣也在不断拓展"艺术"的定义，从构架上延展到公共空间，从人造物品衍生出行为艺术至观念艺术对于艺术家思维的展示。如今，要给艺术下一个非封闭的、包容性强的定义，那便是人以创造艺术为初衷而产生的结果——如果一个人认为自己在创造"艺术"，那么这个人便是艺术家，便是在从事艺术创作。如富尔艺托在《网络艺术品、艺术家和计算机程序员：共享艺术创作过程》一文中所说：网络艺术品不再是已经完成的作品概念，它更多是一个动态过程，一个集体性的、开放的、交互式的装置。创去传统艺术中的学徒制，"前网络艺术时代"的艺术家们在艺术实现过程中大多各自为政，并以自制颜料和画布为荣。在经历了工业革命、数字革命之后，艺术家们可以使用的工具和

平台从生物技术到数字技术，从微观电子显微镜到CERN的巨型粒子加速器，从掌上的手机到巨型水幕。这些日新月异的"新技术"，使得艺术家很难是文艺复兴时期的全才，而需要依仗与其他领域的专家合作。例如，与计算机技术专家进行必要的合作，为的是创作出适合艺术品的程序，这一切都改变了作品及艺术家的状态。

由此可以总结出在艺术创作中，创作者主观意愿的重要性已经超过了最终的创作结果。在这个基础上可以提出一个假设性的疑问——一个非人类的创作者可能成为艺术家吗？我们暂且不谈时下大热的人工智能，本文尝试把艺术创作中的"技术"看作共同作者。例如，参数化建筑设计中对于Grasshopper插件的使用。例如，在曲面与双曲面的设计中，借助三维设计软件Rhino中的Grasshopper插件，设计师可以通过输入实地空间参数，驱动电脑运算产生无穷尽的可能结果，并从中选择最优解（见图1）。

图 1 通过Grasshopper参数化设计双曲面

在这个例子中，设计师控制着设计建筑的初衷和对最终结果的决定权，但把部分的设计过程由数字程序负责——构建一个庞大的"结果池"供设计师选择。通常我们会因为数据库（"结果池"）的客观存在而忽视数据库的建立是主观行为的结果。如果把数字程序和电脑想象成小黄人，设计师指挥着一群小黄人画出数以千计的图纸，那么小黄人是图纸的创造者吗？——我们认为，是的。

在此，我们必须区分上文"结果池"的建立与数据可视化之间的区别。Grasshopper产生图纸的过程是引入"可能性"，这不同于打印机忠实地输出图纸，或是显示器一板一眼地将0与1的信号转变为人眼可识别的图像——这之中所体现的是"准确性"。已故波兰噪音大师兹比格涅夫·卡科夫斯基（Zbigniew Karkowski）曾谈到了一个概念：不可能的即兴（Impossibility of Improvisatio）。即兴强调的是"未做准备"进行的表演或者行为。哲学家雅克·德里达在写作中提到"即兴之作"，需要被放入当前的社会文化状态才可以被我们解读。他进一步阐释：我们必须要仰仗一套预先设定的模式或者规则——公约体系（system of conventions），才可以理解"即兴"。换言之，可能性来源于规则。创作者需要预先设定一个范围，在这个范围内才有即兴产生变化的可能。为了追求变化，我们先设定规则，然后不断重复此规则，并期望一个意外的、不期而遇的结果。

2016年纽约现代艺术博物馆（MOMA）在"埃德加·德加：陌生而新颖的美"（Edgar Degas: A Strange New Beauty）展览中展出了德加的一系列版画（见图2）。通常来我们看到的"版画"是由"板"复制而来，除去不可避免的误差，版画的每一"版"会被认为是相同的。而德加显然不这么认为，上图中的4幅版画显然来自于同一块"板"印制而来，但粗浅浓淡迥然不同——从展厅中的多媒体可以得知，德加的这一行为不是"错误"而是有意为之。印制那块"板"的过程可以看作德加这件作品之中的规则，而他追求不同效果的方式就是不断重复这个规则。

至此，德里达为我们提供了理解即兴与规则之间关系的一个角度，德加的这组版画，从传统媒介的角度为我们提供了理解重复与多样性之间关系的例子。

图 2 埃德加·德加系列版面，2016，MOMA

图 3 《Superposition》，池田亮司，2014，纽约大都会博物馆

一样应该被我们理解为共同创造者。

回到数字领域里，在运用数字艺术的创作中，创作者正是依赖算法和程序产生这种预先设定的意外。假设程序不能产生结果 X，那么最终的成果中可能就不存在 X。如同曼诺维奇所言"媒体即软件"——传统媒介以数字化软件化的方式被我们所使用，上文提到的这种逻辑还可以发生在数字与文化空间的转换 (transcoding) 过程中。曼诺维奇在他最为著名的《新媒体的语言》(The Language of New Media) 中，将电脑中的空间定义为数字空间，我们肉体生活的维度则为"文化空间 (cultural space)"，这有别于我们常说的"真实"与"虚拟"。此外，他也提出了"转码 (transcoding)"的概念，意即将"物体"在数字空间和文化空间之间进行转换的过程。

例如，池田亮司于 2014 年在纽约大都会博物馆展出的名为《叠加》(Superposition) 的作品 (见图3)，表演者不断投掷小球，程序捕捉小球坐标作为输入值，产生音画。在这组作品中，"可能性"来自不断重复投掷小球这一动作。在池田作品中的表演者，每一次投掷小球都是在表演框架内做出的一次投掷选择，他们之间的关系类似于演奏乐中的作曲家和演奏表演艺术家。对于一场表演，我们自然会归功于作曲家的精妙构思以及演奏者精彩的演绎——二者缺一不可。同样地，在纯粹数字空间如 Grasshopper 的例子中，如果我们把数字程序的生成看成是对设计师设计意图的演绎，那么数字程序就如同演奏者

曼诺维奇在 1999 年《作为先锋的软件》(Avant-Garde as Software) 中归纳了所有数字媒体的新科技，根据其所支持的功能排成 4 组：获取、生成、操控，还有分析。随着 1999 年以来软件的进化，出现了各类功能的逐渐一体化，他在 2013 年的《由软件统帅指挥》中进一步指出："实际上当用户获取进入 (access) 某软件时，它自动地提供了一些修改功能 (manipulation)"——而这种对用户的操控有时候被我们所忽视。一些看似对"传统媒介"的数字化模仿夹带着一些独有的数字逻辑。比如，一个大家每天都在自己智能手机上使用的技术——触摸屏幕，是对我们在真实空间中"拖拽""拿放""开关"等动作的数字化模仿。我们对此习以为常，认为这不过是"媒介的另一种数字化"而已，其实不然。例如，"双指并拢然后分开"这一大家每天都在使用的"放大"技能，请找一本"古老"的家庭相册试一试，看看能不能如法炮制把 4 寸小照片中的某一个令人怀念的细节放大？我们在使用软件的同时，软件也在改变我们的思维，教会我们一些数字逻辑。

Adobe Photoshop 有一组神奇的功能——"Content Aware"（图像识别）。顾名思义，Photoshop 依据给定的图像，列入一只鞋子的照片，通过分析，推演生成出不同的结果，达到对原始照片的进行操控的目的。例如，图像识别填充就是依据周边像素信息，推算出给定区域的像素值。图像艺术家

卢卡斯·布莱洛克（Lucas Blalock）有一系列作品利用图像识别功能，通过图像识别笔刷在画面上涂抹，产生一组组形似但其实不同的照片。在这些图像产生的过程中，Photoshop 依据自己的内在算法逻辑推演出的结果，最终被平实地展现在艺术家的作品中。

图 4　《吸烟者》，卢卡斯·布莱洛克，2014，收藏级喷墨打印 71.8cm×57.7cm

2　人工智能的创造力与想象力

本章节是探索人工智能在艺术创造领域的可能性，并构建科技艺术在人工智能时代的知识谱系。

创造力是人类生命中最神秘和最令人印象深刻的成就之一。创造力不仅仅是新奇的。幼童可能会在钢琴上弹出一系列新颖的音符，但从任何意义上讲，它们都不是创造性的。此外，创造力受到历史的限制：在一个时期或地点被视为创造性灵感的东西，都有可能被视为荒谬。在共建人类命运共同体时，我们必须接受有利于我们的创意。

在现代人类创新发展的过程中，这种接受不一定是普遍的。事实上，有时几代人错误地忽视了某种创造力。除非某些创新最终被我们所接受，否则将其视为具有创造性就没有多大意义。本研究将推进人们对于人工智能创造力的理解，为人工智能在艺术创作中的知识谱系建立前提。

为了构建富有想象力和创造力的知识谱系，我们面临着以下挑战。首先，知识谱系是一种信息丰富且复杂的人类思维表达系统。概念及其关系包含许多信息，如词汇、语意、心理特征。因此，如何扩展超出形式语言边界的想象力是本研究的首要关注点。其次，与其他艺术作品相同，人工智能驱动的科技艺术作品需要反映个体艺术家的思想、理解和经验。而模仿的概念也为中西艺术奠定了历史基础[10][11]。因此第二个挑战是如何教导 AI 在艺术创作过程中学习艺术家的思想、知识和经验。最后，与作史论略不同，艺术创造对遵循惯例或定义概念之间的准确关系的关注较少。这并不是不求真理，相反，他们在定义对象或概念之间的联系时，种下了艺术中自由想象力的种子。知识谱系的表征与隐喻解释之间富有想象力的联系创造了语义扩展在艺术上蓬勃发展的可能性。第三个挑战是如何超越简单地遵循惯例规则来打破领域、分类信息和常规约定的限制。最终，这些挑战的解决方案将成为在艺术教育的教程设计中可再现、可量化的数据依据，并成为设计新模式的课程的基础。

最高水平的创新是什么？我们最具创造力的艺术家和思想家是否会被机器大大超越？人类的创造性成就，因为它的社会嵌入方式，不会屈服于人工智能的进步。否则就是误解人类是什么以及我们的创造力是什么。当下，中国的科学界已经在世界领先，于是，研究人工智能的创造力，就必须从中国出发。

当然，这取决于我们的文化底蕴和我们对技术的期望的规范。在过去，人类将巨大的力量和天才归功于无生命的图腾。我们完全有可能将人工智能机器视为比我们优越，以至于我们自然地会将创造力归

功于它们。一旦人机智能在机器中产生，就会有一阵进步（库兹威尔称之为"奇点"，而博斯特罗姆则称之为"智能爆炸"）机器将在每个领域迅速取代我们。西方观点认为，这种情况会发生，因为超人的成就与普通的人类成就相同，只是所有相关的计算都得到了更快的执行，博斯特罗姆称之为"加速超级智能"。但是，这并不全面，且没有为我们提供解决方法，甚至也未提供成体系的思维工具。由此，我们亟须从中国已有的艺术学科体系和悠久的历史观出发来看待这个问题。

综上，我们的研究总体框架是：研究人工智能作为新兴科学技术在艺术创造和艺术教育中的运用，建立人工智能在中国科技艺术领域的知识谱系。要以结合中国传统艺术形式作为出发点，这样的研究成果才可以让中国在世界又一次变革中，将我们在人工智能理论研究、芯片研发制造等科技领域取得的成就，通过人民艺术的形式，强化文化自信及中华民族认同感与自豪感，并促成中国传统文化资源在青少年创造力开发、国民美育教育中产生积极的影响。

从深蓝 (Deep Blue)，到阿尔法狗 (AlphaGo) 是在明盘信息下，穷举计算到机器学习的发展，到 2019 年 8 月在 IJCAI 大放异彩的扑克 AI 及世界人工智能大会上发表的麻将人工智能 Suphx 则是非对称信息下人工智能的发展。但是，这是在有明确输赢规律的游戏框架下人工智能的表现，而涉及创造力及想象力时，我们需要另辟蹊径。在阿尔法狗与李世石的对弈中，有两步值得我们关注。如图 5 所示，第一盘的第 37 手让观众及李世石倍感意外，阿尔法狗后台显示其为人类棋手万分之一概率以下也不会走的一步棋——这是跳出人类棋谱套路的一步。第四盘的 78 手，李世石采用类似的策略，下了一步人类对弈中鲜见的棋，而后阿尔法狗连续出现不理想的棋路，最终这也是人类棋手公开对阵阿尔法狗中唯一的胜局。在柯洁三局败北悲痛之余，围棋界也发现了阿尔法狗在三三布局中与众不同之处。在阿尔法狗与李世石对局中的两手棋，以及与柯洁的三三布局中，阿尔法狗表现出的是激发及辅助人类创造力的能力。

图 5　对李世石第一局第 37 手与第四局 78 手

我们正处于人工智能可辅助人类进行创造的阶段，但是这距离能否称其为具有创造力还有多远的距离？要回答这个问题我们不妨回到 1911 年的维也纳金色大厅。由勋伯格指挥在当时颇受争议的音乐会，对传统的调性音乐提出了挑战，动摇了西方传统经典音乐美学体系的基础。从音乐的发展看，勋伯格的 1911 年音乐会为观众提供了音乐美学体验新的可能性，虽然这种可能性在当时不被采纳，但是其影响便是创造力的体现。目前人工智能的发展，还尚未为人类提供新美学体验，或许还尚未被人们所理解。

结论

科技创新不止于输赢。从高频金融交易，到深蓝、阿尔法狗，以及这个月在 IJCAI 大放异彩的扑克与麻将 AI，人工智能在求输赢的游戏中已可以与人类同场竞技，甚至有时可将人类逼入败境。人类的发展有为"更高、更快、更强"的自我超越的竞技精神，然后生活中输赢之外还有或然世界。1911 年维也纳金色大厅勋伯格的音乐会，为人类音乐的发展打开了非调性音乐的一扇窗，这是一种超然的创新力。图灵曾设问机器是否会思考，如今我们在问"AI 有创造力吗"的同时，我们也该自问：什么是创造力？创新是为了更好地创造，在艺术中可寻找创造之问的答案。

本文着重基于"不可能的即兴"概念，为人工智能可以成为创造者提供了基础。进一步梳理了人工智能近几年总体的发展，特别是在生成方面取得的成果。最终，通过与京东人工智能研究院共同研发出一套 AI 思维导图系统，用来论证人工智能至少具备辅助创造力的能力，且具有发展成具有创造力系统的能力。

参考文献

[1]　X ZHANG, M LAPATA.Chinese poetry generation with recurrent neural networks[C]. in Proceedings of the 2014 Conference on Empirical Methods in Natural Language Processing (EMNLP), 2014: 670-680.

[2]　WF CHENG, CC WU, R SONG, J FU, X XIE, JY NIE. Image inspired poetry generation in xiaoice[J].arXiv preprint arXiv: 1808.03090, 2018.

[3]　R MANZELLI, V THAKKAR, A SIAHKAMARI, B KULIS. Conditioning deep generative raw audio models for structured automatic music[J].arXiv preprint arXiv: 1806.09905, 2018.

[4]　G HADJERES, F PACHET, F NIELSEN.Deepbach: A steerable model for bach chorales generation[C]. in Proceedings of the 34th International Conference on Machine Learning-Volume 70. JMLR. org, 2017.

[5]　A VAN DEN OORD, N KALCHBRENNER, L ESPEHOLT, O VINYALS, A GRAVES, et al.Conditional image generation with pixelcnn decoders[J]. in Advances in Neural Information Processing Systems, 2016: 4790-4798.

[6]　X YAN, J YANG, K SOHN, H LEE.Attribute2image: Conditional image generation from visual attributes[C]. in European Conference on Computer Vision. Berlin: Springer, 2016: 776-791.

[7]　T XU, P ZHANG, Q HUANG, H ZHANG, Z GAN, X HUANG, X HE.AttnGAN: Fine-grained text to image generation with attentional generative adversarial networks[J]. in IEEE CVPR, 2018.

[8]　C H HOPPER. Practicing college learning strategies[J]. Cengage Learning, 2012.

[9]　J PENNINGTON, R SOCHER, C MANNING. Glove: Global vectors for word representation[C]. in Proceedings of the 2014Conference on empirical methods in natural language processing (EMNLP), 2014: 1532-1543.

[10]　H XIE.The Record of the Classification of Old Painters[M].Shanghai: Shanghai Ancient Books Press, Liu Song and Southern Qi dynasties (in Chinese).

[11]　S T COLERIDGE.Biographia Literaria: or, Biographical sketches of my literary life and Opinions[M].Oxford: Oxford University Press，1907.

[12]　德里达 . 书写与差异 [M]. 张宁，译 . 上海：生活·读书·新知三联书店，2001.

[13]　德里达 . 论文字学 [M]. 汪堂家，译 . 上海：上海译文出版社，2005.

[14]　康德 . 纯粹理性批判 [M]. 蓝公武，译 . 北京：商务印书馆，1960.

测量书法的可回溯感 *

律睿慜，邢红妠，昃跃峰，张陶洁
江南大学数字媒体学院，无锡，中国

摘要： 观赏书法时可以回溯整个书写过程，可获得一种过程式的审美感受，这使得书法具备不可替代的独特价值。然而这种主观感受难以被测量。本文通过心理评测实验对书法的可回溯感进行测量，包括三方面内容：其一，运动感，即静态笔画带来的动作感受；其二，顺序感，即作品反映出其笔触先后时序的程度；其三，过程感，即作品带来的连贯运动过程感受。量化的结果是对传统书法理论的实证，并展示了传统理论无法呈现的精确性。当这些模糊的、不确定的、主观的、因人而异的感受可以被测量时，意味着书法与各种数据处理技术建立了联系，意味着我们可以用现代科学的视角来研究这门独特的艺术。

关键词： 书法；美感；笔法；笔序；可回溯性

* **基金项目：** 本文获教育部人文社会科学研究青年基金项目（18YJC760123）资助。

引言

汉字书法艺术具有一种"回溯式"的独特审美方式。德国艺术史家雷德侯对此有一段精辟的概述："书法是世界上独特的艺术，它的连续的创造过程，其中每一个阶段通过运动留下的痕迹，都成为可见的。一个内行一字一行地追随毛笔的运动，由此再现那种发生在过去的毛笔运动。他可以感觉出书者手的运动，它的技巧和微妙所在；他还能觉得他似乎站在书者身后亲见书写的实际场面。观者由此与书者之间建立起亲密而特别的关系。在这种准笔迹的追溯中，他通过探问书法作品的外表特质而窥测到了书者的个性。这种美学态度的一个主要结果便是使书写本身取代了书写内容而成为判断书法作品的主要标准。"[1]

可见，当一位"行家"面对一幅书法作品时，他可从静止的作品上获得以下几个层次递进的过程审美感受。

- 运动感：从每个静止的笔画感受到"笔法"，即它代表的"书写动作"。
- 顺序感：能够判断出每个笔画内部运笔顺序和笔画间衔接顺序。
- 过程感：将单独笔画体现的运动衔接起来，回溯完整的"运笔过程"。

借助书法的形态章法以及上述"三感"，观者能够感受到音乐一般的韵律、节奏，感受到作品的神采、风格，感受到书者的个性、情绪。于是，这三种感受体现了书法审美的独特性，使书法区别于其他视觉艺术，具备了不可替代的价值。

中国古代书法理论对这种"回溯审美"有相当多的论述，但古代书论家大都采用"综合"的看法而不善于"分析"、往往缺乏逻辑推理、缺乏严密的系统[2]，这也成为当代的书法理论家努力的方向。例如，邱振中借鉴有关时空和运动的物理理解，细致分析毛笔运动与呈现效果的关系，区分出线条的"推移"和"内部运动"，进而分析运动与情感的关联[3]；陈振濂引入现代美学的研究方法，在《书法美学》中，用"书法美的性质"整个章节来论证书法的"时空交叉"美学特性，成为其重要立论基础[4]。这些当代书法理论，不同程度地论述到上述"三感"，引入了古代书论不具备的逻

辑性和系统性，但仍然未能引入实验实证的思想，带有较强的主观色彩，对于下列问题都难以给出令人信服的解答：这些理论多大程度是源于"罗森塔尔效应"（研究结果受到研究者主观期望的影响）？能多大程度突破书论家的个人经验，推广于书法"行家"以外的爱好者、普通大众和非汉语人群？此外，缺乏定量的实证基础，对于解决更广的应用问题也无法给予充分支持，例如：绘画可以体现可回溯感吗？计算机可以从书法作品中识别出"三感"吗？新媒体艺术是否可以达成"三感"？甚至进一步推进？

有鉴于此，本研究尝试对书法的运动感、顺序感、过程感进行测量，不仅证实传统经验理论中的一些论述，还启发一系列新的研究问题和应用拓展。

1 书法笔画"运动感"的测量

1.1 有关"运动感"的书法理论及存在的问题

孙过庭《书谱》云："一画之间，变起伏于锋杪；一点之内，殊衄挫于毫芒"，即是说每个点画都包含细腻的、丰富的运动。南宋姜夔《续书谱》云："余尝历观古之名书，无不点画振动，如见其挥运之时。"即是说可以通过观看完成的作品感受到每个笔画的书写动作。从笔画的形态可以感受到诸多变化，如藏露、方圆、徐疾、轻重、润涩、曲直等，这些变化既是有关形态的，也是有关运动的。由于它们都是人的主观感受，模糊不定、因人而异，于是在大量有关书法的论著中，竟然未能找到对它们进行测量的尝试。

1.2 实验1 运动感的主观评测实验

1）实验方法

这种笔画体现的运动感确实无法测量吗？事实上，关于主观感受的量化，在实验心理学领域已经积累了充分的经验。典型地看，可对于某种客观现实（笔触形态）引起的主观感受（运动感），设计实验排除这种客观现实以外的干扰因素，让一批测试者尽可能"纯净"地感受这种客观现实，并填写问卷量表对自己的感受进行"评分"，然后运用统计分析来得出这种主观感受的量化结果。若实验设计是合理的，即实验充分反映了该客观现实与主观感受的关联性，则可以认为获得的"分值"就是该客观现实（笔触形态）带来的主观感受（运动感）的量化结果。

本节的实验即尝试对"运动感"进行测量。作为一个示例，本实验无意于全面地测试"运动感"，而是针对其中的"速度感"进行测量，这足以体现出测量"运动感"的可行性。实验方法为：选定南宋书法家张即之书写的一个"在"字作为测试样品（见图1b）；由书法经验丰富的专家沿笔画"丿"上标定一组标记点A~F；寻找一组测试者（在校大学生），在相同的环境下观赏该图片，对A~F每个样点体现的速度快慢进行评分，评分采用7级里克特量表（1-极慢，2-慢，3-略慢，4-中，5-略快，6-快，7-极快）。

2）结果与分析

实验获得有效数据20份，对A~F点的所有评分求平均值，并作统计图示（图1）。图1a示意了20名测试者对A~F的速度快慢的平均感受，图1b则将该结果在原作图片中可视化出来，其中蓝色线条的宽度即代表测试者平均感受到的速度快慢。

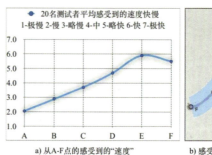
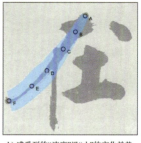

a) 从A-F点的感受到的"速度"　　b) 感受到的"速度"沿"丿"的变化趋势

图1 沿"丿"笔画的感受到的速度快慢变化趋势

2 书法"顺序感"的测量

2.1 当代有关书法"顺序感"的研究及存在的问题

书法与绘画同属于静态的视觉艺术，但它们有一个显著差异：观者可以从静态的书法作品中辨别出不同行、不同字、不同笔画、笔画内的先后顺序。现

有的书法理论中，对于"顺序感"的研究关注两个论题，但都缺乏实证的解答。

论题一：论证"顺序感"是书法区别于其他视觉艺术的特性

当代的书法理论家将这种"顺序感"作为书法与绘画的显著区别之一。熊秉明谈到："……在写的时候，笔画先后，笔画组成，分行成篇，都有约定俗成的规律。从纯造型美的观点看，这些特点是创造的束缚，从书法艺术的观点看，这些特点使书法比抽象画更丰富。……"[5] 然而，若这种"顺序感"无法被测定，我们就无法证实它是书法的独特之处。例如，绘画中也有"一笔画"，早在南北朝时期的画家陆探微即创造此种画法，张彦远《历代名画记》卷二《论顾陆张吴用笔》中记载："昔张芝学崔瑗、杜度草书之法，因而变之，以成今草书之体势，一笔而成，气脉相通，隔行不断，惟王子敬（王献之）明其深旨，故行首之字往往继其前行，世上谓之一笔书。其后陆探微亦作一笔画，连绵不断，故知书画用笔同法。"尽管陆探微的画作已无存世真迹，但张彦远将其与张芝的草书作类比，可见其画作具有类似于草书般的"顺序感"；此外，写意画也有类似于文字笔序的"程式化"，同样追求"气韵连贯"的书法运笔；那么，"一笔画"、写意画的"顺序感"是否可以和书法作品相比？若比不上书法，那么差异有多大？若顺序感是书法的重要特征，那么当代书法评价体系中是否要考虑对"顺序感"进行评判？若要评判，怎样给出一个合理的评判标准？20世纪出现的"现代书法"、抽象表现主义绘画、文字艺术也借鉴了书法的要素，它们是否具备足够的"顺序感"？若无法对作品的"顺序感"进行测量，这些疑问将难以获得实证的解答。

论题二：阐释"顺序感"的成因。

当代的书法理论普遍将其归结到文字的笔顺和连贯书写。陈振濂概述为"书法家在创作时，从第一笔到最后一笔，其间的过程是'连贯一气'的，气的主要特征：1. 必须按照一定的顺序来写。…… 2. 在书写过程中不能间隔或中断。……"[6] 崔树强更突出汉字的"笔序"对于产生"顺序感"的支撑作用："每一个汉字有一个独立的方块空间，也有构成这个空间的笔画先后顺序……虽然牵丝连带，往复缠绕，但时序是不能乱的。这种时序关系强化到了一定程度，就如行云流水，一气呵成，成为'一笔书'。"[7] 若现有的解释已经完备，那么具有笔序和连贯运笔的作品就应该体现出"顺序感"，但事实并非如此。例如，将一幅书法作品展示给不认识汉字的人观赏，他们不一定能感受到足够的"顺序感"；若将一幅画的笔触顺序预先规定好，然后再创作出来，它也很难带给观者足够的"顺序感"；波洛克的泼洒画法也是"连贯一气"的，但观者很难辨别作品上那些颜料的滴落顺序；日本的"少数字"书法继承了文字的笔序，且创作是连贯运笔的，但常常不会带来足够的"顺序感"。此外，就笔者的观赏经验而言，目前绝大多数从书法取法的当代艺术，都未能将"顺序感"这种特性充分运用，这很大程度是因为当代的书法理论多采取经验性的解释，鲜有研究"顺序感"的认知基础，缺乏对"顺序感"产生原因的深刻剖析。若无法对"顺序感"进行测量，就难以深入探寻"顺序感"产生的原因，也难以将它拓展推广到其他应用领域。

由此可见，测量"顺序感"，是实证式地讨论这两个论题的前提。

2.2　实验2　书法与抽象画的"顺序感"评测实验

实验目的及思路

如图2所示，a为孙过庭书写的"右"字，b为马瑟韦尔的抽象画作品。二者在表面形式上很相似，"顺序感"却显著不同：略有书法欣赏经验的人都可以辨别出"右"字的行笔顺序，但很难判断抽象画的笔序。然而，是否可以测量出二者的"顺序感"，以证明二者确有显著差异？

图 2　a为孙过庭写的"右"字；b为马瑟韦尔的抽象画作品

若以"综合"的方式来考虑，则根本无从测量它们的"顺序感"。将思维简化，则具备了可能性：在画面中任取两点，那么观赏者有多大程度上可以辨别两点对应于绘制过程的先后次序？这种思路的关键在于两点的选取具有任意性，于是，若观者能够很大程度上把握判断它们的先后顺序，则可以推知整个作品都具有很高的"顺序感"。

1）实验方法

为了将上述思路转化为可操作的实验，先考虑任意选取两点（A与B）可能出现的6种情况（见图3）。

a. 两点位于同一"笔触"内，且距离较远。

b. 两点位于同一"笔触"内，且距离很近。

c. 两点位于不同"笔触"内。

d. 其中一个点（A）位于两个笔触交叠的位置，难以判断标记点从属于哪个笔触。

e. 其中一个点（A）位于画面空白处。

f. 两个点都位于画面中空白处。

对于情况a与b，若观者能够分辨其先后顺序，则相当于单独笔触内具有良好的"顺序感"；对于情况c，若观者能够分辨先后，则相当于两个笔触具有良好的"顺序感"；对于d、e、f，直接让观者评判，会带来意义上的含糊（例如，观者不能理解d中的A是从属于哪个笔触），但只要加以进一步规定，也是可以评价先后顺序的（例如定义画面空白处必须先于所有笔触）。

从实验的可操作性考虑，要实现"任意选取"需要的测试量很大，目前只能采取近似方法。于是，实际上进行的实验是让"行家"从作品中选取有限数量的"兴趣点"，然后让测试者观察并判断它们的先后顺序。这样做的基本逻辑在于：尽管不能实现"任意"，但选取有有限数量的"兴趣点"，可以很大程度上代表整幅作品，让测试者对它们进行顺序判断，可以近似测量出整幅作品的"顺序感"。此外，为了简化实验，对于图3中的d、e、f三种情况也不去考虑。

实验第一步，对图3中两幅作品各选定出一组标记点，如图4所示。实验第二步，找来一组测试者，观察作品，对所有标记点判断先后并进行排序，这就相当于对标记点两两之间的先后关系进行了判断。

图 3　任选两个标记点可能出现的6种情况

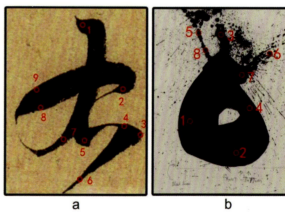

图 4　在两幅作品上各选定一组"兴趣点"，作为测试顺序感的标记点

2）结果与分析

实验一共获得46份有效数据。根据每位测试者对图中标记点的排序，可以统计出任意两个标记点的顺序感量化结果。图5是统计结果的可视化，其中图5c解释了每个连线的意义。图5a中，1～9标记点两两之间几乎都体现出明显的先后顺序，表明孙过庭写的"右"字有显著顺序感。图5b中，标记点两两之间体现的先后顺序很微弱，表明该抽象画作品没有显著的顺序感。

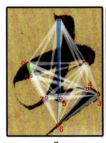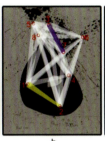

图 5　测试结果可视化

此外，根据结果，任意两个标记点之间的"顺序感"是可以完全量化出来的。对于 A 和 B 两点顺序度的计算方法为：

$$O_{AB}=(N_{AB}-N_{BA})/N$$

其中，O_{AB} 表示从 A 到 B 的顺序度，N_{AB} 为认为 A 先于 B 的测试者人数，N_{BA} 为认为 B 先于 A 的测试者人数，N 为测试者总人数。其结果是一个 -1~1 之间的值，其不同取值的含义如下示例。

- $O_{AB}=-1$：所有人都认为 A 后于 B。
- $-1<O_{AB}<0$ 之间：认为 A 后于 B 的人多于认为 A 先于 B 的人数。
- $O_{AB}=0$：认为 A 先于 B 的人数与认为 B 先于 A 的人数相等。
- $0<O_{AB}<1$：认为 A 先于 B 的人数多于认为 B 先于 A 的人数。
- $O_{AB}=1$：所有人都认为 A 先于 B。

作为实例，这里选取图5中的4组标记点（图中彩色部分）计算出顺序感并作出解释：

- 图5a中 8→9（绿色线条），$O_{89}=-0.379$，表明认为8后于9的人数占优；
- 图5a中 1→2（蓝色线条），$O_{16}=1$，表明全都认为1先于6；
- 图5b中 1→2（黄色线条），$O_{12}=0.409$，表明认为1先于2的人数占优；
- 图5b中 3→7（紫色线条），$O_{37}=0$，表明难以判断3与7的先后顺序；

由此可见，相比于马瑟韦尔的抽象画作品，孙过庭写的"右"字确实带给观者更显著的"顺序感"。

3　书法作品"过程感"的测量

3.1　当代有关"过程感"的理论研究

"运动感"让每个静止的笔画产生不同的动效，"顺序感"让观者可以将各个笔画衔接成序列，于是整幅作品从一幅二维平面形态转化为连贯的运动过程，体现出"过程感"（见图6）。宗白华谈道："中国音乐衰落，书法却代替它成为一种表达最高意境与情操的民族艺术。"这是在说，书法的这种"过程感"展现出类似于音乐、舞蹈的审美特性。丘振中谈道："……这种运动效果（连贯运动），一般只有在音乐等时间艺术中才会出现，造型艺术是不具备这一特点的。……"[8] 陈振濂谈道："创作是动态的过程，欣赏是动态的追溯。欣赏者必须养成"同步式"欣赏习惯，从静止的作品去体察作者的心理活动和抒情过程。"[9] 那么，这种"过程感"是否是可以测量的呢？

3.2　实验3　张旭《肚痛帖》的过程观感评测实验

1）实验方法

依类似于"运动感"中的实验方法，将其扩展到完整的作品中，让观者对整幅作品的每个字评价其带来的运动感受。首先，在测试样品《肚痛帖》上为每个字标记序号（见图6）；然后，让测试者逐字观赏作品，评价对每个字感受到的运动速度、力量和幅度（0～10分）。

图 6 "过程感"测试样品

2）结果与分析

实验一共获得 26 份有效数据，对每个字求取平均后，统计作图（见图7）。由此可见，该作品体现出丰富的运动变化过程，沿着书写的轨迹，张旭灵活地控制着运笔，在力量、速度、幅度的变化方式上采取了显著不同的变化过程。

图 7 26名测试者在《肚痛帖》中感受到的运动过程

4 讨论

实验的意义有哪些呢？

一、体现出了一种完全不同于传统"专家式"的研究视角：它体现的不是某位行家的个人观感，而是一群非行家的观感；它不依赖于某位专家的能力，不会受到专家心情状态的影响；在统计学的支撑下，它天然带有普适性。

二、实验是对"回溯式"审美感受的精确测定。例如，实验1是对运笔"徐疾"的精确测定。在实验1的例子中，"丿"从起笔到收笔的过程中，体现出逐渐加速并在末尾转折处略微减速。从描述笔法的常用方式来说，这一撇以顿笔起首，加速向左斜下行笔并伴随提笔，到达末尾处轻微顿笔转向出锋。图1展示的结果以量化方式将这种感受式的描述精确表达出来，它以量化的方式精确表达了"丿"运笔的"徐疾"变化；它是对永字八法中第六法"掠，如用篦之掠发"的一种精确表达。这种精准度是以牺牲"综合"视角来达成的，是带有片面性的，即速度感仅仅是"运动感"的一部分。但是，既然"徐疾"可以测量，那么"藏露、方圆、轻重、润涩、曲直"等各种运动感也是可以测量的。实验3精确地表达了每个字体现出的运动感受，甚至一些非常细微的字间差异，例如第三行"致欲服大黄汤"，在图8中可发现其中非常细微的运动变化。而古代的书论在讨论到这种过程感受时，均无法体现出如此细腻的变化。

图8 通过对"运动感"的测量，将书法作品转化为动态效果

三、当运动感、顺序感和过程感能够量化后，它就具备了多种"变换"的可能性。图2所示为笔者正在制作的动态作品，其思路即通过测量书法原作线条的"运动感"，再转化为动画效果，将书法的"运动感"以新的形式呈现出来。

四、当"三感"可以测量后，引出了一系列可能性：是否可以量化地比较不同书家运笔的差异性？通过获取大量数据，是否可以训练AI具备"过程回溯"的能力？是否能将感受到的运动和实际的运笔的差异测量出来？……可见，当这种主观的、模糊的、因人而异的感受能够精确测量后，书法与科学将紧密联系起来，不仅有助于书法理论的深入研究，还将启发各

种应用的可能。

实验也存在一些局限。实验的测试者皆为中国的学生，其体现的结论也无法扩展到更普遍的人群。尽管量化可以突出某些感受，但又失去了"综合"式的体验。例如，实验 1 中测量的"速度感"只能代表"运动感"的一方面，并不能代表这一"丿"的全部信息；实验 3 的结果也无法体现张旭运笔的细节，观看其结果的可视化也并不能获得观赏原作的体验。若完全以这种方式来分析作品，可能导致片面地、分离地理解。这也是用科学方法研究书法时必须注意的潜在问题。

总结与展望

书法艺术具有丰富的内涵，体现于笔法、结构、节奏、韵律、情性、哀乐、神采、风格这些主题之中，但它们涉及模糊的、不确定的、主观的、因人而异的感受，在以往的书法理论研究中极少对它们进行测量。当它们可以被测量时，意味着书法理论与科学的交汇，意味着我们可以用新的视角来研究这门独特的艺术。著名华裔学者熊秉明先生曾说："书法代表中国文化最核心的部分，可以说是核心的核心。"用科学的视角来看待书法，有助于更好展现书法的特性，有助于将其拓展到更广的应用领域。

参考文献

[1] 雷德候. 米芾与中国书法的古典传统 [M]. 杭州：中国美术学院出版社，2008: 50.

[2] 熊秉明. 中国书法理论体系 [M]. 北京：人民美术出版社，2017: 243.

[3] 邱振中. 书法的形态与阐释 [M]. 北京：中国人民大学出版社，2011: 17.

[4] 陈振濂. 书法美学 [M]. 上海：上海书画出版社，2017: 17-37.

[5] 熊秉明. 中国书法理论体系 [M]. 北京：人民美术出版社，2017: 33.

[6] 陈振濂. 书法美学与批评十六讲 [M]. 上海：上海书画出版社，2018: 97.

[7] 崔树强. 中国书法中的时空意识：兼论笔序在书法由空间性向时间性转化中的意义 [J]. 中国书法，2017(23): 191-193.

[8] 邱振中. 书法的形态与阐释 [M]. 北京：中国人民大学出版社，2011: 30.

[9] 陈振濂. 书法美学与批评十六讲 [M]. 上海：上海书画出版社，2018: 99.

C

多学科设计创新
Multidisciplinary Design Innovation

光的交互性在新媒体艺术中的运用

陈焱松
清华大学美术学院，北京，中国
张林，刘晓希
中国传媒大学戏剧影视学院，北京，中国

摘要： 新媒体艺术是一种以光学媒介与电子媒介为基本语言的艺术门类。随着全息成像、三维实境和多感官交互技术的发展，光媒介在人类视觉形成和视觉信息获取作用之外，成为物理空间和赛博空间积极的沟通者，具备了交互属性。其中，以光为交互媒介的新媒体艺术，丰富了自身在对象交互、沉浸交互、遥在交互等形式上的语言模式，也使得光媒介逐渐走向交互艺术的舞台。

关键词： 新媒体艺术；交互；对象；沉浸；遥在

伴随智能化、共享化时代的到来，媒介融合正在不断地冲击、改变，甚至重塑着艺术的生态。其中，光媒介借助新的媒体技术，呈现出人类视觉形成和视觉信息获取作用之外的交互特性，由"单项信息转向信息交互，由静态设计转向动态设计，由物质性设计转向非物质性设计"[1]。正如鲁道夫·弗里林认为"一旦艺术家开始使用媒介，他们惊人地分化为两个极端：一些人运用（或者反用）媒介去强调肉体的存在或物质性，另一些人则研究非物质的各个方面，以及媒介引发的实体消失所带来的其他可能性"[2]。在新媒体艺术的视域内，光因其特有的语言与表征受到艺术家的青睐，并以媒介的姿态实现着上述两种预言。其一是"艺术性"的艺术家们使用电光去强调"物质性"，并竭尽全力营造超凡的视觉效果；其二则是"科学性"的艺术家们通过电光去探讨"实体的消失"，从根本上去研究以交互为主导的光的本体价值。

一方面，新媒体艺术中"交互"观念不断更新与发展，从物理层面横跨到移动互联与虚拟现实层面。从早期用手触摸静电离子球所产生的发电火花物理效应，到通过摄像头跟踪捕捉动作完成指定命令；从利用网络空间浇灌千里外的花园，到通过监测人脑完成脑电波的驱动影音。另一方面，当技术性的光元素进入艺术家视野时，其技术的发展过程，也同步影响着艺术家对光媒介的使用。20世纪30年代，钨丝的热辐射光源被运用到装置艺术上，60年代，艺术装置中的光元素不再局限于传统灯泡，而是开始尝试运用霓虹灯、荧光灯，到了80年代，以光作为表现媒介的艺术装置开始利用电脑控制各种光源，甚至开始尝试利用发光二极管作为媒介材料。直到20世纪末，感应型的灯光技术逐渐出现了，光不再简单地以灯的形式出现在艺术之中，人们开始利用计算机系统对光进行控制，使其对一定的环境和观众行为产生互动和反馈，从而创造出以"光"为表现媒介的交互型艺术。

交互的本质是对话，是一种"人与机器的对话，人与人的对话，人与人造环境的对话，人与想象事物的对话[3]"。对于新媒体艺术而言，光就是产生对话的重要媒介与桥梁，它可以完成对象、沉浸、遥在三种交互形式，它们分别对应着上述交互本质中人与机器的对话、人与人造环境的对话、人与想象事物的对话。

1 对象交互

基于对象的交互模式以人机界面为蓝本，直接概括用户身体"在场"的特质。用户可以通过口语、唇动、眼神、视线、脸部表情等行为，语音、手写、姿势等动作通道，甚至是触觉、嗅觉、味觉等直接的身体感觉，即时地与作品进行交互从而触发反馈，实现与新媒体艺术作品的"对话"。在对象交互中，光是人、物与环境之间的有机连接。麦克卢汉称之为"信息守门人"，即光守在了交互界面的两端，一方面可以作为信息内容的输入，我们称之为"触发"，类似于红外感知等；另一方面，它也可以形成艺术效果的输出，我们称之为"呈现"，类似于显示屏幕等。

从受众的心理体验来看，对象交互往往"更接近于电子游戏的互动模式，它更强调观众或'玩家'的直接动作所产生的惊奇感和愉悦感[4]"。因此，对象交互作品往往受空间环境的影响较大，同样的作品在展场、美术馆、街道等不同空间中往往营造出与新颖、独特、愉悦相关的多种体验。例如，在2008年澳大利亚国际媒体艺术双年展，工程师菲利普·沃辛顿创作出新媒体艺术作品《影子怪兽》（见图1）。当观众聚集在装置空间中，摆出各种造型之后，影像追踪技术结合观众影子的特点，随机在影子之上叠加内置的诸如眼睛、牙齿、鳞片、角喙一类的怪兽动画形象，让光影成为新媒体艺术对人的当下模仿。

图 1 菲利普·沃辛顿在2008年澳大利亚国际媒体艺术双年展创作的《影子怪兽》

可以说，对象式交互直观地实现了人与无生命的对象及空间环境的直接关联，灯光作为灵活、直接，且极富表现力的媒介元素，构建出有效的沟通渠道。这种参与者与艺术作品之间的直接交互，体现了艺术家与受众关系之间的转变，也展现着人类对这个时代深深的话语权。

2 沉浸交互

早在20世纪70年代，美国心理学家米哈里·契克森米哈首次从心理学角度提出"沉浸"，并将其描述为："完全专注或者完全被手头的活动或现状所吸引"[5]。同时他认为，参与者所面临挑战的难度和沉浸空间的表现要达到一个平衡，如果挑战太难或者太容易，那么参与者就会漠不关心，沉浸感缺失。与对象交互不同，沉浸交互往往提倡"环境体验"，并多放置在封闭或半封闭的空间，如电影院、艺术馆、博物馆等黑盒子中。空间的相对独立使得观众与新媒体艺术作品之间的距离自由可变，营造出一个类似于"场"的体验空间。

当然，沉浸的交互模式是基于"多通道"的，通过计算机来捕捉人的各类感觉和动作，并借助作品的互动探测装置（如光纤、触控和投影传感器等）以及灯光、音响、动画等形式实现与观众的互动。在2016年4月的米兰时装周上，H&M旗下高阶品牌COS邀请日本建筑师藤本壮介设计了巨大的沉浸空间——光之森林。在米兰市中心一座建于20世纪30年代的古老剧院式的电影艺术厅中，漆黑的空间里屹立着若干个光线组成的圆锥体，它们就像是一幢幢建筑一样，在时装、空间和森林之间创造出全新的联系，并对在场的参与者施发奇妙的回应。

藤本壮介接受采访时曾表示，在设计项目时，他一直想象着如何制造出森林里的光，这片森林是通过上面聚光灯照射下来形成的无数条光锥构成的。当人们在这片森林中漫步时，犹如沉浸于一片奇幻的森林一样，能够极大地感受到光的诱惑。光成为柔软的

服装与坚硬的建筑之间的连接，聚光灯伴随着声音、镜子和不易察觉的人造烟雾共同营造出了一个抽象的森林。在作品中，安装在空间各处的传感器捕捉参观者的数据信息，在场的人越多，空间会产生越多的变化，人造声效也会随之反应。光强的大小随着人所处位置的变化而改变，变暗时产生不安，转亮时带来希望，就像在隧道里看到前方的光束一样。灯光的节奏变化让人的血压、脉搏升高，并慢慢适应这样的环境挑战，最终产生"心流"效应。

《光之森林》（见图2）是对沉浸交互的一种参与式探索，灯光加强了人对虚拟空间的认知，弱化了对现实空间的感受，给人带来了一种微妙的沉浸体验。作为更自由的空间体验形式，沉浸式交互往往借助虚拟现实、机械数控装置、立体成像、多感官交互等技术手段，让观者"无意识"地穿梭在虚拟与现实之间，穿梭在沉浸与场性之间，实现艺术作品与观众的"自由对话"或即时的情感交流。

图2 藤本壮介在2016年米兰时装周上联合高端时装品牌COS创作的《光之森林》

3 遥在式交互

遥在交互常常被认为与在场交互相对应。施托伊尔曾对"在场"和"遥在"这对概念进行过辨析，他认为"在场与'数码特性'或'外部化'密切相关，是一种事实上的物理环境，遥在则被认为是通过通信媒体的手段而存在于一个环境中的体验[6]"。可以说，遥在交互是可以穿越任意空间的艺术行为，其现场参与者的交互动作和非现场参与者的交互动作是对等的，在效果上没有本质的区别。甚至从某种程度上来说，遥在式交互与其他交互形式之间的根本区别在于是否具有"在场"的性质，其中在场的交互形式更多涉及人对环境的自然感知，而非在场的交互形式更多涉及环境的中介性感知。（见表1）

表1 对象交互、沉浸交互、遥在交互的对比表

	对象交互	沉浸交互	遥在交互
场所	开敞空间；交互效果受环境影响较大	封闭或半封闭空间，加强交互沉浸感	任意空间，可以打破空间界限
体验	直接感受；对象化	空间感受，环绕性	混合感受、虚拟感
媒介	界面交互	环境交互	网络交互
集成化程度	较低	较高	较高
参与方式	行为动作的直接参与	多通道、全身心的直接参与	非直接参与

遥在的交互模式，产生的是集体作用的合力，而不是单一的"激发—呈现"的艺术途径，它更加偏向通信与信息的本质。爱德华多·卡茨认为"遥在是一种新的艺术媒体或新的交流体验"[7]，灯光在遥在者和在场者之间搭建出信息交流的桥梁，成为一种新的相互交流的媒介。自从20世纪90年代开始，墨西哥艺术家洛扎诺·亨默就将行为艺术、医疗科学、机器科学、数字媒体以及生活体验等各不相关的领域融合到一起，发表了《矢量高程》系列作品（见图3），获得2000年奥地利林茨电子艺术节交互设计大奖。其后，该作品成为洛扎诺·亨默的标志性作品，

分别在维多利亚（2002年）、里昂（2003年）、都柏林（2004年，见图4）和温哥华（2010年，见图5）等地展出。

在《矢量高程》系列作品中，探照灯成为观众远程参与的重要表现形式。以1999年的作品为例，观众可以通过当时还并不发达的手机、网络等数字设备与平台，控制远在几千里之外墨西哥宪法广场的探照灯，任意组合成各种造型。艺术家将这件作品设置在有古老历史，象征着权威的墨西哥宪法广场中，表示对权力的讽刺。探照灯的灯光每隔3分钟就会发生一次变化，作品展出期间，有来自89个国家超过80万人通过网络参与了这个作品。《矢量高程》将重点放在了光与人之间的遥在链接上，让没有关联的生命世界通过超链接而紧密联系在一起。

对于遥在交互而言，灯光的引入可以增加交互参与者的身份认同，在多重媒介空间环境下，形成身份的再度混合。正如德克霍夫指出："电子生活将第一位的身体在场换成了遥在，在角色在场之间引进了距离。"[8] 遥在的交互，让展览在场的人们之间产生疏离，大家不是一起去体验现场的游戏化场景，而是打开手机点击某一种被规定好的命令。而灯光媒介，通过光强、光色和光区的运用，可以帮助陌生人建立"同时在场"的身份认同，把有距离的"在场者"拉入统一模式之中，也让"非在场者"消除疏离，以光媒介代表其"在场"的身份属性。

图4 2004年，爱尔兰都柏林奥康奈尔街的欧洲扩张庆典上的《矢量高程》

图5 2010年，加拿大温哥华英吉利湾的《矢量高程》

总结

在旧媒体时代，光，或者更确切说是电光，只是作为信息有效传达的工具。正如麦克卢汉所认为的，"电光这个传播媒介之所以未引起人们的注意，正是因为它没有内容。"[9] 而到了新媒体时代，"交互"的概念恰好为电光填补"内容"的缺陷，深化光学媒

图3 1999年，墨西哥宪法广场上的《矢量高程》

介在新媒体艺术中的作用。可以说，对于新媒体艺术的研究，尤其是以光为表现载体的交互性的研究，将使新媒体的艺术作品与城市、环境、空间发生关系，促使新兴的艺术形式更多元地被人群及社会共享，实现新媒体艺术的美学生长。

参考文献

[1] 鲁仕贵. 视觉传达中的新媒体艺术语言 [J]. 包装工程，2019(4): 273.

[2] 弗里林 L，迪特尔丹尼尔斯. 媒体艺术网络 [M]. 潘自意，陈韵，译. 上海：上海人民出版社，2013: 71.

[3] 赵明杰，胡维平. 新媒体时代交互艺术的本质：以装置媒体艺术为例 [J]. 美与时代，2014(1): 25.

[4] 李四达. 互动装置艺术的交互模式研究 [J]. 艺术与设计，2011(8): 146.

[5] MIHALY CSIKSZENTMIHALYI.Creativity: Flow and the psychology of discovery and invention[M].New York: Harper Perennial，1997: 36.

[6] JONATHAN STEUER.Defining Virtual Reality: Dimensions Determining Telepresence[J]. Communication，1992(42): 73-93.

[7] EDUARDOKAC.Towards Telepresence Art[J].Interface, Advanced Computing Center for the Arts and Design, Lolumbus The Ohio State University，1992(4): 2.

[8] 德克霍夫. 文化肌肤：真实社会的电子克隆 [M]. 汪冰，译. 保定：河北大学出版社，1998: 262.

[9] 麦克卢汉 M. 理解媒介：论人的延伸 [M]. 何道宽，译. 北京：商务印书馆，2000: 34.

浅论纺织品设计中色彩的科学运用

张树新
清华大学美术学院，北京，中国

摘要： 本文从色彩的明度、纯度、色相在纺织品中的设计应用入手，通过研究色立体的组织规律，尤其是通过探讨奥氏"色锥体"的组织规律，将纺织品设计的基本要素与色彩的组织规律相融合。在纺织品设计中，将奥氏"色锥体"上部、中部、下部的色彩进行搭配组织，可以得到一个丰富多彩的画面。另外，通过色彩纯度的强对比，可以使平淡的画面产生变化，通过色彩纯度的弱对比，可以使杂乱的画面趋于秩序。将色彩纯度的弱对比应用于服饰的内衣设计与家居的地毯设计中，可以使设计更加典雅与沉稳，将色彩纯度的强对比应用于年轻女士的服饰设计与家居设计中的儿童用品中，可以使设计更加时尚。在纺织品设计中，色相的变化更为重要，色相变化离不开核心色调，核心色调是通过增加某一类颜色的占有率来实现的，核心色调往往左右着画面的情感。从更深层次的角度来讲，画面的情感源自于内心的修养，故色彩设计还需在画面之外下功夫。掌握了色彩的组织规律，无论是高明度色相、低明度色相，还是高纯度色相、低纯度色相，都会表现得和谐统一。总之，通过科学、系统的研究，探索色彩的组织规律，可以为纺织品的色彩设计指明前进的方向。

关键词： 纺织品设计；色锥体；明度；纯度；色相

纺织品设计中色彩的搭配极为重要，纺织品的色彩搭配有许多具体要求，其中利用"色立体"[①]体系来进行色彩搭配的方法最具科学性。常见的"色立体"有孟塞尔色彩系统 (Munsell Color System)（见图1）、奥斯特瓦尔德色彩系统 (Ostwald Color Order System)（见图2）、日本PCCS色彩系统 (Practical Color Coordinate System)（见图3）等。"色立体"在原有二维的色彩表现基础之上，通过立体的模式，将色彩的明度、纯度、色相这三大要素进行组合，它可以使人们更直接地了解色彩的构成规律，并利用其构成特征，将色彩复杂的表现形式用简单的模式进行表现。孟塞尔是美国从事色彩文化研究与教育的专家，1905年建立了第一个自己的"色立体"，人们称之为孟塞尔色彩系统。孟氏"色立体"的形状因以方形而成，故也叫"色方体"。奥斯特瓦尔德是曾获诺贝尔奖的德国科学家，1921年建立了自己的"色立体"体系，人们称之为奥斯特瓦尔德色彩系统。奥氏"色立体"因以圆锥状而成形，故也叫"色锥体"。日本PCCS色彩系统由日本色彩研究所于1951年创立。因以圆球状而成形，故也叫"色球体"。上述的这三个"色立体"都遵循一个原则，即"色立体"从上到下最中心的位置表示明度，分为高明度、中明度、低明度。"色立体"由内到外的部分表示纯度，最靠近中心内部的色彩是纯度最低的色彩，最远离中心内部的色彩是纯度最高的色彩。在上述的三个"色立体"中，奥氏的"色锥体"最具代表性，故笔者的研究重点以奥氏的"色锥体"为主。

在纺织品设计中，色彩的设计至关重要，要想使色彩搭配合理，可以通过奥氏"色锥体"的组织变化来实现。如可以将奥氏"色锥体"上部的红、橙、黄、绿、青、蓝、紫的色彩进行相互的搭配组织，这些颜色无论怎么搭配都不会出现不协调的现象，主

[①] 色立体：为了认识、研究与应用色彩，人们将千变万化的色彩按照它们各自的特性，按一定的规律和秩序排列，并加以命名，称为色彩的体系。（参见百度百科）

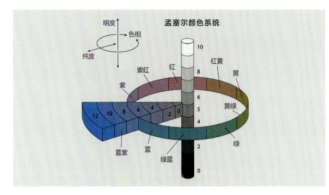

图 1　孟塞尔色彩系统

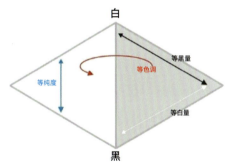

图 2　奥斯特瓦尔德色彩系统

图 3　日本PCCS色彩系统

要因为均为高明度色彩，使用这一类的色彩进行纺织品设计，画面的色彩会非常的朦胧与温馨，这是奥氏"色锥体"的高明度表现法。同理，将奥氏"色锥体"中部的色彩进行组织表现，同样可以得到一个完美统一的画面，画面的色彩是含灰色调，会非常稳定与含蓄，这是奥氏"色锥体"的中明度表现法。再有，将奥氏"色锥体"最下部的色彩进行组织表现，画面的色彩是深色调，画面风格沉稳、厚重，这是奥氏"色锥体"的低明度表现法。

上面所说的高明度、中明度、低明度表现法，都是一种色彩明度的弱对比即短调对比，除了这些弱对比，依据奥氏"色锥体"的构成学说，我们还可以把色彩的明度对比细分为高明度的中对比（高中调），即整体色调是明亮的，但也包含有一定数量的含灰色调与之相对比；高明度的强对比（高长调），即明亮的色调里面包含有一定数量的深暗颜色与之相对比；中明度的中对比（中中调），即整体色调的明度是含灰的，但也包含有一定数量的深颜色，或包含有一定数量的明亮颜色与之相对比；中明度的强对比（中长调），在含灰的色调里包含有一定数量的最深颜色，或包含有一定数量的最明亮颜色与之相对比；低明度的中对比（低中调），即整体色调是暗的，但也包含有一定数量的含灰色调与之相对比；低明度的强对比（低长调），即整体色调是暗的，但也包含有一定数量的明亮色调与之相对比。这些都是色彩的明度对比，它们皆可以在奥氏"色锥体"中找到自己的对应点，这是奥氏"色锥体"的最大优势，初学者只需找到奥氏"色锥体"上端、中端、下端的对应点，就可以进行自由的搭配组合，任何颜色在这种框架里，都不会出现搭配不当的问题。在纺织品设计中，高明度的弱对比画面之所以会色彩统一，是因为色彩中都加入了白颜色，是白颜色使色彩的明度提高了，但同时白颜色也使色彩的纯度降低了，被降低了纯度的色彩，自然也就没有了强烈的色彩性格，将这些被弱化了性格的颜色进行搭配组合，必然会和谐统一，其特征如同阳光中的景物一样，明媚、宁静，能给人以祥和的视觉感受，这种色彩适合于纺织品服饰设计中的内衣设计及室内家居设计。使用中明度的弱对比进行色彩搭配组合设计，也依旧可以使画面色彩协调，中

明度的弱对比相当于在色彩中都加入了一定数量的灰颜色，它既降低了色彩明度，又降低了色彩纯度，色彩的性格会更加的收敛，在这种情况下，无论使用什么颜色进行色彩搭配组合设计，画面都不会混乱。这种色彩适合于纺织品家居设计中的地毯设计及服饰设计中的男装设计。再有，使用低明度的弱对比进行色彩搭配组合设计，画面色彩会更统一，低明度的弱对比相当于在色彩中都加入了一定数量的黑颜色，它既降低了色彩明度，又降低了色彩纯度，在这种气氛中，任何的色彩搭配都会和谐统一，其特性如同暗夜中的景色一样使人遐想。这种色彩多适用于服饰设计尤其是男装设计。

　　纺织品的设计表现，除了色彩的明度变化外，还有纯度变化，奥氏"色锥体"在纯度的变化与使用方法上也有独到之处，将奥氏"色锥体"接近中心区域的颜色与外层的颜色搭配组合，可以得到一个既含蓄又有变化的色彩画面。色彩的纯度即色彩的纯净程度，色彩调和的次数越多越不纯净，红、橙、黄、绿、青、蓝、紫色，无论加入了白色还是加入了灰色或是加入了黑色，抑或是加入了其他别的什么颜色，都不再是纯色。但含灰色也有含灰度高与含灰度低的区别。在奥氏"色锥体"的构成关系里，越接近中心区域的颜色越不纯，越远离中心区域的颜色越纯净。在纺织品设计中，有时需要色彩纯度的弱对比，如一些服饰的内衣设计，家居中的地毯设计，这些都可以在奥氏"色锥体"中，通过距离近的色彩搭配来解决这一问题。色彩纯度的强对比则多适用于一些年轻女性的服饰设计或家居中的儿童用品设计，这也可以在奥氏"色锥体"中，通过找到距离远的色彩进行搭配组织来解决这一问题。纯度的强对比，可以使平淡无奇的画面产生变化，纯度的弱对比，可以使纷繁的画面趋于秩序。故巧妙的使用奥氏"色锥体"的构成要素，可以起到点石成金的作用。

　　纺织品设计，除了色彩的明度变化与纯度变化外，色相的变化更加重要，在色相的组织变化中，为了不使画面混乱，往往需要确立画面的核心色调，核心色调一般是通过增加某一类颜色的占有率来实现的，即画面中什么颜色的空间比例大，什么颜色就是这个画面的核心色调，核心色调往往左右着画面的情感——或激情澎湃或伤感怀旧。核心色调也是一种色彩导向，从奥氏"色锥体"的框架中，我们可以找出它们的搭配规律，在奥氏"色锥体"的组织框架里，最外层的色彩是最纯净的色彩，将这些最纯净的色彩相互搭配，可以得到一个色彩斑斓的美丽画面。在使用高纯度色彩进行表现时，色彩的空间比例及处理方法极为关键，为了使画面繁而不乱，往往需将一些高纯度的颜色放在白色或黑色的画面上，目的是要消除高纯度色彩相互碰撞的混乱感。另外，也可以通过调整各色相之间的对比关系来解决这一问题，如综合调整它们的明度与纯度与色相的对比关系，在奥氏"色锥体"中用最远离中心区域的色相与最接近中心区域的色相及与高位置色相与低位置色相，进行综合的组织变化，并通过调整它们的空间比例，以使画面中的核心色调显现出来，借以展示画面的主题思想。在纺织品设计中，画面的核心色调可以左右画面的情感，如以蓝色相为核心的色调，画面可以具有宁静、深沉甚至是神秘的特殊意境。当然，也不是所有的蓝色都可以表现出这种意境，意境的产生还源自内心的修养，色彩的表现方法与音乐的表现方法有许多相似之处，同样是一个音符，同样是一段乐曲，不同的人来演奏与歌唱，会有完全不同的艺术效果，有些人的歌声是动情的，有些人的歌声是做作的。色彩的表达也是一样，内心有诗意、有意境、有格调的人，在色彩设计时会找寻与自己内心相通联的色彩进行表达，故要想表现出美丽的色彩，除了要了解奥氏"色锥体"的构成规律外，还要在画面之外下功夫。再如绿色、黄色、橙色、红色、紫色等颜色，也皆有其各自独特的思想内涵，若不能掌握色彩的组

织规律，多好的奥氏"色锥体"摆在面前，色彩的表达也只会停留在外在的色相关系上，但掌握了色彩的组织规律后，无论是高纯度、低纯度色彩，还是高明度、低明度色彩，怎么表达都会有思想、有魅力。高纯度的色彩能使画面具有全新的视觉感受，在纺织品设计中主要用于年轻女性的服装设计、丝巾设计及室内家居设计的局部点缀中，如抱枕、桌旗等。低纯度的色彩能使画面具有含蓄的视觉感受，在纺织品设计中主要用于男性的服装设计尤其是冬装设计及室内家居的整体设计中。

总之，通过对奥氏"色锥体"的探索与思考，有助于将色彩的构成要素与现代纺织品设计相结合，也有助于对色彩的一般规律进行概括与总结，如用高明度的弱对比色彩进行设计，可以展示纺织品设计中女性的柔美与优雅，展示家居的温馨与祥和；用高明度的中对比色彩进行设计，可以展示家居的丰富与厚重；用高明度的强对比色彩进行设计，可以展示家居的疏朗与洁净；用低明度的弱对比色彩进行设计，可以展示纺织品设计中男性的坚定与沉稳，展示女性的干练与神秘。再如可用高纯度的色彩设计来表达纺织品设计中的欢喜与吉庆，用低纯度色彩设计来表达纺织品设计中的宁静与安稳，等等。在奥氏"色锥体"的框架中，仅从协调和把控画面色彩规律的角度来看，就可以感受到奥氏"色锥体"在具体运用上的直观与便捷。本文所谈的仅仅是笔者在课堂教学中的一点心得，其奥氏"色锥体"的科学内涵远非是点滴笔墨所能尽述的，挂一漏万之处恳请同人斧正。

参考文献

[1] 张树新. 服饰图案 [M]. 北京：高等教育出版社，2005: 207-212.

[2] 南云治嘉. 日本高校色彩设计训练教程 [M]. 姚瑛，罗琳，译. 上海：上海人民美术出版社，2006: 10-11.

[3] 潘泰克 S, 罗斯 R. 美国色彩基础教材 [M]. 汤凯青，译. 上海：上海人民美术出版社，2005: 31.

[4] 张磊. 三大色彩系统对比简析 [C]. 中国流行色协会：2015中国色彩学术年会论文集，上海：中国流行色协会，2016: 166-169.

[5] 魏雄辉. 孟塞尔色立体体系考辨 [J]. 艺术探索，2012(6): 53-55+5.

陶瓷 3D 打印技术艺术实践研究

吴辰博
广州美术学院，广州，中国

摘要： 随着科技的发展，3D 打印技术的逐渐普及，造型工艺从减材制作正式步入了增材制作时代。使用陶瓷材料进行陶艺品 3D 打印的技术，也逐渐成为更多创意工作者们进行艺术创作时使用的一种新颖的技术手段。国内 3D 打印技术虽然发展较晚，但市场也已经催生了许多拥有优秀商业水准的厂商，但是在陶瓷艺术创作领域，很少见到高水平的作品。在对这些作品进行整理的过程中，笔者发现了电子数据在 3D 打印技术应用于艺术创作中的重要性，并由此梳理出 3D 打印技术背后的本质属性。笔者借鉴了新媒体艺术利用电子数据进行创作的逻辑，通过自身的创作实践，试图为陶瓷材料 3D 打印技术在艺术创作的方向上，做出可能性的探索。

关键词： 陶瓷 3D 打印；新媒体艺术；电子时代；艺术创作实践

绪论

3D 打印技术也称增材制造技术（Additive Manufacturing, AM），出现于 20 世纪 80 年代末期。这种技术实际上与普通平面打印技术工作原理基本相同，经过事先在电脑上设置好的 3D 模型数据，利用液体或粉末状材料，通过层叠堆积的方式最终生成目标物体造型。而本文主要讨论的是利用陶瓷材料进行陶瓷艺术品制作的 3D 打印技术①。

3D 打印技术作为一种新颖的技术方式，其介入陶瓷艺术创作领域的时间并不长，导致值得我们分析借鉴的优秀案例并不多见。

在国内陶瓷工艺的大环境中，传统的手工艺者和掌握 3D 打印技术的商业公司，都对该技术带有因身份的不同而存在的固有偏见。相互之间缺乏了解，也是导致该技术无法在艺术创作领域中得到更大面积普及的原因之一。

另外，掌握陶瓷 3D 打印技术的厂商，由于对商业目的的追求，与民间创意工作者的联系常常会显得十分薄弱，如此将导致一系列恶性循环的发生，也给 3D 打印陶艺创作带来了极大的困难。

笔者希望可以通过借鉴新媒体艺术创作逻辑，总结出一套对该选题进行延续探索的创作方式。3D 打印技术完全可以作为丰富陶瓷艺术创作手段的工具，在陶瓷艺术创作向外延拓展的方向上起到积极的作用。

1　陶瓷材料 3D 打印技术的发展

自第一台 3D 打印机面世以来，至今不过发展了 30 年左右的时间，随着技术的革新与相关材料的研究越加丰富，3D 打印行业的市场规模日益增长。

作为 3D 打印行业的龙头企业，德国 EOS 集团的市值在 2016 年到 2018 年短短两年的时间内，就从 93 亿人民币增长到约 180 亿人民币。

在同一时间里，中国的企业也紧追其后，西安铂力特、北京鑫精合、湖南华曙高科、杭州先临三维、上海联泰科技、深圳光华伟业等从事 3D 打印技术服务的企业也都先后上市，市值估价都在 10~30

① 后文中"陶瓷3D打印"指"使用陶瓷材料作为打印原料，进行陶瓷品生产的3D打印"。

亿人民币左右①。

从工业生产的角度看来，3D 打印技术的发展已经是一股不可逆转的洪流。

另外，3D Systems、EOS 集团和 Stratasys 公司三家作为全球 3D 打印行业的巨头，一直以来都有进行陶瓷材料方面的研究。

除此之外，其实还有很多进行陶瓷 3D 打印相关研究的机构或个体，在不同方向上做了许多尝试。

但令人惊讶的是，我们发现资本的流动主要集中于商业领域，在艺术领域的研究虽然已经有了不少成果，但对于艺术市场的巨大前景来说，仍然是缺乏的。这对于我们陶瓷艺术从业者来说，也意味着丰富的发展机会。

3D 打印工艺技术的种类有许多种，例如，LOM（分成实体制造，主要材料纸、金属膜、塑料薄膜）、DLP（数字光处理，主要材料液态树脂）、FFF（熔丝制造，主要材料 PLA、ABS）、EMB（电子束熔化成型，主要材料钛合金）、Ployjet（喷墨技术工艺，主要材料光敏树脂聚合材料）等。这些工艺技术都属于增材制造技术的范畴，但工作原理、适用的材料和产品的使用目的都有所不同。

而目前可以适用于陶瓷材料的 3D 打印工艺技术主要有喷嘴挤压成型（FDM）、选择性激光烧结或熔融成型（SLS）、立体光刻成型（SLA）以及黏合剂喷射成型（3DP）四种。

本文的实践创作部分所使用的技术类型，属于上述中的 FDM 技术。

2　陶瓷材料 3D 打印技术的应用案例

在 3D 打印技术的发展中，关于陶瓷黏土材料的使用历史并不长，但这并不影响人们在面对陶瓷 3D 打印技术时所表现出来的热情。我们也发现，不管是在商业应用，还是艺术创作领域中，都有着充满研究意义的应用案例。

在笔者所接触到的相关商业案例中，设计师克里斯托·洛根（Christo Logan）设计的"TWO.PARTS" 3D 打印陶瓷灯系列，于 2016 年在国际当代家具博览会（ICFF）上一经展出，便在陶瓷 3D 打印的领域中引发了巨大的商业热潮；西班牙的 Cunicode 是一家提供线上 3D 打印服务的网络平台，该机构专为使用陶瓷材料和编程手段作为创作方式的设计师提供服务，在保证提供成熟的 3D 打印技术的前提下，给予了设计师们更广阔的创意实现途径；荷兰的 Joachim-MorineauStudio 独辟蹊径，不再费劲地改良 3D 打印机的硬件，而是用喷头滴漏的形式设计出一系列有趣的器皿，工作室的两位创始人从荷兰埃因霍温大学毕业后，立刻创办了独立工作室，并将自己的技术和产品迅速成功商业化。

在艺术创作领域中，也有许多值得借鉴的成功案例。陶瓷艺术家乔纳斯·基普（Jonas Kipp）在参观过比利时的 Unfold 工作室之后，双方一拍即合，展开了关于陶瓷 3D 打印工艺的长期合作；而同是陶艺家的迈克尔·伊甸（Michael Eden）完全抛开了材料和技术带来的思维限制，从历史文物和时代命题中找到了自己的创作思路；除了这些成名已久的陶艺家以外，西班牙设计师伯纳特·屈尼（Bernat Cuni）通过 Rhino3D 和 Grasshopper 两款 3D 建模软件设计了一些通用的基础造型。通过随机组合这些基础型，用以构建出大件的陶器，在陶瓷 3D 打印技术的视觉探索上也有了不错的尝试。

3　陶瓷 3D 打印艺术创作研究探索

3D 打印的工作原理有许多种形式，但追根溯源，所有 3D 打印品的初始状态，都是由电脑提供的一份三维数据。通过数据的分析，3D 打印机才可以自动形成最终造型。

① 以上数据均来源于南极熊3D打印网：https://3dprint.ofweek.com/2016-05/ART-132109-12003-29092451.html。

由于 3D 打印技术具有利用电子数据进行可视化呈现的特征，在本文的研究看来，仍然存在一种方式，可以更充分地利用这点特殊属性，从而开辟出一条陶艺创作的可能性方向。

3.1 处于电子时代的 3D 打印陶艺创作

20 世纪 50 年代，第一台电子计算机问世，从此人类逐步迈入了"电子时代"。随着第三次科技革命的进行，电子技术迅猛发展，最大的特点便是大量信息可以通过电子技术进行数据化，并加以收集、传递、处理。而 3D 打印技术也正是基于电子技术的发展才得以发明的。

在这样的前提下，完全有理由将陶瓷 3D 打印技术放在"电子时代"的语境下进行理解和应用。

Joachim-Morineau Studio 设计的"滴水机"使用 Arduino 编程的方式，进而干预 3D 打印机硬件的运转；迈克尔·伊甸和伯纳特·屈尼通过三维建模的方式制作打印数据，从而进行 3D 打印。这其中都涉及电子数据的使用，都是由数据决定最终视觉呈现效果的创作方式。

但也正如上文中所提到的那样，在上述陶艺创作中，仍然看到了许多传统工艺的影子。对于使用陶瓷材料的 3D 打印技术，我们完全可以在创作中采取一种更加纯粹的电子时代的思考逻辑去思考。

乔纳森·基普的《噪音形态》在这方面就给予了我们很好的借鉴意义。

《噪音形态》系列作品在三维数据的构建上，并不是完全由艺术家主观创造出来的。通过对噪音数据的收集，再使用 Processing 编程手段在一定程度上对数据进行干预，并形成最终的三维数据（见图 1）。

这样的创作流程，几乎将"数据决定视觉呈现效果"的这种方式使用到了极致，将数据的事情完全交给了数据，真正做到了用数据进行艺术创作。这就是一种十分具有"电子时代"属性的创作方式。

图 1　乔纳森·基普进行数据可视化处理时的软件界面

3.2　3D 打印陶艺创作的个人探索

《噪音形态》系列作品的创作流程是这样的："从自然中收集数据→主观改造数据→将数据可视化处理→通过 3D 打印实体化呈现"。

这条逻辑链是完整且极具"电子时代"属性的。但这条逻辑链是否可以继续深挖，使其"电子时代"属性更加强烈呢？

笔者将目光转移到主题的选择，以及数据收集的来源上。

当我们站在电子时代的语境中思考 3D 打印艺术创作时，数据的来源显得非常的重要，甚至直接决定了作品的性格。而对于数据而言，电子计算机无疑是世界上最具有发言权的载体了。

本文的实践研究将数据的收集源放在电子计算机上，通过对计算机语言的数据收集，再重新构建"数据收集→数据改造→数据可视化处理→3D 打印实体化呈现"的创作流程。

4　《人工智能之诗》对 3D 打印陶艺创作的实践分析

前期研究的准备阶段，笔者对与陶瓷 3D 打印技术相关的资料进行了大量的收集、整理及分析。上文中也提到，该技术的诞生本就受益于"电子时代"的发展，也因此具备"电子时代"对数据的大量使用，甚至依赖的特殊属性。这种属性明确了该技术的本质：3D 打印技术是一种将数据可视化呈现的技术手段。

这种将电子数据应用于艺术创作的方式其实并不新颖，在新媒体艺术的领域中，我们可以找到许多利用编程手段进行数据处理，从而完成创作的艺术作品。

而在本文的创作实践《人工智能之诗》中，创作者使用 Processing 编程软件对收集来的数据进行可视化处理，输出陶瓷 3D 打印机可识别的三维数据文件，并最终生成视觉造型（见图 2、图 3）。

人类社会的进步以及各学科的发展很大程度上都与科学技术的发展息息相关，艺术领域同样如此。

随着第三次科技革命的发生，电子时代正式到来，新媒体艺术也正式登上了美术历史的舞台。

这是一种新兴的艺术门类范畴，在概念的划分上，也被称作电子艺术或是以艺术与科学来指代。在我们的观察中发现，新媒体艺术在各大美术院校的教学体系内，都占有一定的位置，甚至成了各大美术馆宣告前卫的证明标志。但纵观国内学术界，如今尚未拥有较系统明确的学术理论梳理。

被称为国际新媒体艺术之父的罗伊·阿斯科特（Roy Ascott）认为，一般意义上所说的新媒体艺术，主要是指使用电路传输，再结合计算机进行创作的艺术作品。而美国的新媒体艺术理论家列夫·曼诺维奇（Lev Manovich）在《新媒体语言》一书中，也对新媒体艺术下了定义。他认为遍布于现代社会中的数据、照片、影像、声音、形状、文本等信息，只要是可被收集、计算、重构成电脑数据，再通过一定手段进行可视化呈现的艺术作品，就应该被统一称为新媒体艺术。

也就是说，新媒体艺术的实质就是将一切形式的电子数据作为创作材料加以使用，甚至是人为干预，以达到视觉创作表达的一种艺术形式。

正是因为电子科技的发展，才使得新媒体艺术这种将电子数据作为创作材料的艺术形式变为可能。而当我们使用陶瓷 3D 打印技术进行艺术创作时，实际上也就是在使用三维电子数据进行艺术创作（见图 4）。

图 2　广州美术学院研究生毕业展现场展示效果

图 3　2019年绿厂艺术节深圳站现场展示效果

图 4　打印机工作过程视频截图

这也是《人工智能之诗》试图为陶瓷 3D 打印技术应用于艺术创作上提出的方向性探索，即利用新媒体艺术使用电子数据的创作逻辑，通过对电子数据的收集、处理、重构进行三维数据的视觉化创作，再使用陶瓷 3D 打印生成最终的陶艺作品。

结论

史蒂芬·霍斯金斯（Stephen Hoskins）在其著作《3D 打印：艺术家、设计师和制造商》一书中曾预言，由于他坚信 3D 打印技术在视觉艺术方面的巨大潜能，在不久的将来，该技术即将会成为各界创作者们所使用的主流技术。并在 15 年后，3D 打印陶瓷将成为商业现实。

实际上，时隔不过三年的现在，即使在 3D 打印技术发展较晚的中国，也已经涌现了许多成熟的商业机构从事相关研究。在可预见的未来中，3D 打印技术在陶瓷艺术创作中的广泛使用，也将会是不可避免的发展方向。

总的来说，陶瓷 3D 打印技术在国内的相关研究虽然远不及国际上的发展成熟，但对于艺术创作而言，国内厂商现有的技术已经足以让广大的艺术工作者开拓出更多的实验方向。

回看本文的实践作品《人工智能之诗》，在创作理念和创作方式上，我们也抛开了很多传统手工艺的创作习惯，而是更多地借鉴了新媒体艺术的创作方式。

笔者认为，当我们试图探究陶瓷 3D 打印技术在艺术创作中的方向时，必须先明确该技术属于"电子时代"的电子数据属性。通过创作者对电子数据的源头、特性、加工手段等多方面的了解，将电子数据作为一种创作材料使用到极致。这样借鉴于新媒体艺术的工作方式，会使得陶瓷 3D 打印技术在艺术创作中的应用更加如鱼得水。

对于绝大多数的艺术工作者而言，各种技术的使用只是形式语言的一部分，但使用创新的技术形式，也会为自己的艺术创作带来新的发展。笔者认为，陶瓷 3D 打印技术的介入，将会为陶瓷艺术带来另一种面貌的可能。这种可能性是宝贵的，但是当我们在创作中使用该种技术形式时，也应该多考虑其固有的属性特征，才能使得陶瓷 3D 打印技术在艺术创作中的应用方向，更具探索的意义。

参考文献

[1] 本雅明 W. 机械复制时代的艺术 [M]. 李伟，郭东，译. 重庆：重庆出版社，2006: 10.

[2] 费恩伯格. 艺术史：1940 年至今天 [M]. 陈颖，姚岚，郑念提，译. 上海：上海社会科学院出版社，2015: 4.

[3] 周光真. 现当代陶艺鉴赏与收藏 [M]. 南京：江苏美术出版社，2012: 10.

[4] 张盛. 数字雕塑技法与 3D 打印 [M]. 北京：清华大学出版社，2019: 1.

[5] 黄鸣奋. 电子艺术学 [M]. 北京：科学出版社，1999.

[6] 邱志杰. 新媒体艺术的文化逻辑 [J]. 艺术当代，2002(3): 24-26.

20世纪60年代计算机助力下艺术跨界合作在英美的第一次浪潮——代表性艺术展览、艺术家及作品的梳理与分析 *

刘春
东南大学艺术学院，南京，中国

摘要："跨界"一词在当下无可争议的成为热门词汇之一。当代艺术展览中也频频使用"跨界"作为链接不同艺术门类，创作新形态艺术作品的重要手段。就艺术领域而言，艺术跨界合作并非今日始盛，它的第一个浪潮期可以追溯至20世纪60年代——计算机的应用进入图形图像和文字处理领域阶段之始。十年间，随着科学技术人员与艺术家的广泛合作，以美、英为艺术重镇，揭开了艺术史上极具开拓性和探索性的跨界艺术新篇章。文章通过回顾和梳理20世纪60年代具有里程碑意义的跨界艺术事件，探源跨界艺术合作的早期概貌，继而分析和强调关键的先驱实践者及其作品，探讨他们为跨界艺术的早期实验和发展带来的开创性变革。

关键词：艺术跨界合作；艺术边界；计算机艺术；"控制论"艺术；英美艺术

*** 基金项目：**本文系中央高校基本科研业务费专项资金资助"艺术学理论学科视野下的艺术史体系研究"阶段性成果。

20世纪60年代，一个技术乐观和艺术跨界融合创新的时期，随着计算机在图像和文字处理领域的应用，视频影像技术的提高，尤其是1965年首次推出的索尼家用录影机，引爆了艺术界应用科学技术成果的第一次热潮。60年代始，戏剧、电影、音乐、绘画、雕塑、舞蹈等艺术门类在观念和技术的助力下逐渐挣脱了传统学科边界的束缚，将自己在各种充满活力的跨界、跨学科视野和环境事件之中重塑，为艺术创作带来了相当程度的自由。在美国，受国家意识形态、开放艺术体制等先天优势的影响，艺术界拥有自由的创作权利空间，这为美国引领和占据世界跨界艺术先锋主导地位奠定了基础。在欧洲国家，因受到传统艺术评判和审美标准的束缚，利用新技术、新媒介介入传统艺术学科的跨界艺术作品在整体数量和规模上都要远远落后于美国，但这并不说明它在影响力上有所缺失。例如，在同一时期的英国，也有一个与美国旗鼓相当的跨界艺术创作黄金时代。尽管英国在艺术开拓和冒险精神方面不及美国，却较早地将计算机技术与更广泛的视觉艺术和音乐结合起来。基于此，有必要系统梳理这十年间的艺术创作飞跃性的突破与变化，从学理上分析具有代表性的艺术展览、艺术家及其作品，为今日艺术跨界合作的再度繁盛追本溯源。

1 20世纪60年代英美跨界艺术创作的三个阶段

1.1 20世纪60年代早期

计算机生成的图像开始成为一种独特的艺术形式。约翰·惠特尼(John Whitney)的作品《目录》(*Catalog*, 1961)是最早使用计算机处理画面效果（在军用模拟计算机设备上创作）的电影之一，这一创举将计算机技术与图像艺术牢牢嵌合，为后来计算机制作画面的流行奠定了基础。随后，在这一领域的重要领军艺术家斯坦·范德贝克(Stan Vanderbeek)的作品《诗场》(*Poem Fields*, 1964)将现场表演艺术与计算机生成的影像作品结合起来。史蒂夫·迪克森(Steve Dixon)曾对此评价道："这导致了以前称之为视觉艺术、表演艺术和科学技术等领域边界的模

糊。"[1] 随着60年代计算机逐渐成为艺术创作的新兴工具和动因之一，不同艺术门类之间的显著区别也越来越小。

1.2　20世纪60年代中期

计算机应用于艺术领域成为在当时艺术界备受追捧的前卫艺术创作新形式，技术人员与艺术家之间的合作愈加密切，跨界合作作品的数量激增。如1965年在纽约霍华德·怀斯画廊举办的"计算机生成图像"(Computer Generated Pictures)展览，呈现了包括迈克尔·诺尔(Michael A. Noll)、贝拉·朱雷斯(Bella Julesz)等众多先驱艺术家的跨界实验作品。

1.3　20世纪60年代后期

政治、文化大变革时期，艺术作品在社会中的政治功用能力增强，这一时期戏剧、电影、舞蹈、绘画等被加入迅速发展的电子媒介催化剂，更多地受文化和思想意识形态的冲击和影响。置身于政治文化大变革的呼声中，艺术也随之经历着深刻的变化。此时期艺术界为观众带来了私人风格浓郁，追求视觉革新及表达政治变革的一系列跨界合作作品，其题材大多结合剧场艺术，更多地反映有争议、敏感的话题。例如卡罗李·席尼曼(Carolee Schneeman)通过性革命构想身体政治，创作了狂欢身体仪式剧《肉欲之欢》(Meat Joy，1964)；生活剧场将革命政治与东方神秘主义结合起来，创作了《天堂此时》(Paradise Now，1968)；彼得·布鲁克(Peter Brook)的《空的空间》(The Empty Space，1968)和杰尔兹·格罗托夫斯基(Jerzy Grotowski)的《走向一个贫穷的剧院》(Towards a Poor Theatre，1968)则制定了新的、要求严格的剧场创作议程，旨在关注个人情感交流和灵性。[2]这一系列打破常规、跳出传统领域界限的综合艺术形式产生了激进的、鼓舞人心的声音，并作为60年代后期一种重要而有影响力的艺术形式蓬勃发展，为政治文化运动提供了直接推动力。

2　视觉艺术、表演艺术与电影技术的跨界融合

20世纪60年代以前影像制作更多地依赖于老式的电影技术，直到1965年索尼Portapak便携式摄像机首次推出，才使得视频拍摄设备变得便携和易使用。由麻省理工学院出版的史蒂夫·迪克森的《数字表演：剧场舞蹈表演艺术与装置的新媒体史》(Digital Performance: A History of New Media in Theater Dance Performance Art and Installation，2007)追溯了这一时期影像媒介在戏剧、舞蹈、美术等艺术门类中的应用现状。值得注意的是，我们从迪克森这部丰厚的著作中可以看到整个60年代人们对电影技术融合表演艺术、视觉艺术都有着极大的热情，它们之间的跨界契合形成了"复合重叠"的艺术效果。具有代表性的艺术家及作品梳理、分析如下。

1960年，在杰德森教堂的"射线Spex"(Ray Gun Spex)展览中，其中一部由艾尔·汉森(Al Hansen)创作的作品，是60年代美国最早的一部将现场表演、视觉艺术与电影结合起来的艺术跨界创作作品。表演者以不同的速度在手持式电影投影仪的周围移动，以指挥所有墙壁和天花板周围的飞机和伞兵投影。汉森的另一作品《死于急性酒精中毒的W. C. 菲尔兹安魂曲》(Requiem for W. C. Fields Who Died of Acute Alcoholism，1960)运用类似的创作手法，将菲尔兹的电影片段投射到艺术现场汉森的白衬衫上。[3]

1961年，美国罗伯茨·布洛瑟姆(Roberts Blossom)开发了"电影舞台"(Filmstage)[4]，将预先拍摄的舞蹈作品与展览空间和现场表演艺术结合在一起。在布洛瑟姆的作品中，舞台投影与表演者在同一场域空间里有时彼此对立，有时完全同步，影片常常特写演员身体某部位的细节，并在精确时间内投射到现场表演者身体上。布洛瑟姆还利用实验室胶

片图像处理效果，使影像时间安排与现场音乐、舞蹈节奏变化相一致。同样的艺术处理方式在当时许多前卫艺术展览中得到广泛应用，如作为当时数字艺术的领先创新者之一的杰弗·里肖 (Jeffrey Shaw)，便尝试将自己的影像投射到展出现场的充气装置作品上。舞蹈编导阿里克斯·黑 (Alex Hay) 在作品《草地》(Grass Field, 1966)[5] 演出现场也加入了同步影像播放以放大视听，达到超写实震撼人心的画面效果。(见图1)

图 1　《草地》(Grass Field), 1966 年

20 世纪 60 年代始终致力于将视觉艺术、表演艺术和电影技术跨界整合的领军艺术家是罗伯特·惠特曼 (Robert Whitman)。惠特曼擅长以高度戏剧化的方式将展览现场、影像技术和表演艺术结合，如作品《淋浴》(Shower, 1965)，惠特曼在展览现场装置上投影了一个真人大小正在淋浴的裸体女人，通过电影和现场表演者动作的同步处理，制造了真实人物与虚拟画面并置的艺术效果，使观众感到既困惑又欣喜。惠特曼的另一部作品《精简公寓》(Prune Flat, 1965)，其中一位表演者的双重图像也是通过同比例的影像投射到展览现场的装置作品上来实现的。现场表演者穿着一条长长的白色连衣裙，身体动作与叠加在装置背景上的影像放映完全同步，当投影胶片形象脱掉衣服扔到一边时，现场的表演者准确地模仿了同样的动作，但没有真正脱下衣服，直到最后现场和影像人物都静止不动，裸露的身体投影惊奇地呈现在现场表演者身上。然而，影像、现场表演艺术和美术装置三种不同艺术门类的交叉并不仅仅是呈现有节奏的"复合"与"重叠"效果，艺术跨界创作过程中艺术家对于技术媒介与人之存在、展览空间、图像叙事方式也产生了高度兴趣，创作方式逐渐转向利用不同艺术手段实现创作者"观念"的意图，而非以"物体"为主体的传统创作方式。

结构主义艺术家迈克尔·柯比 (Michael Kirby)，在关于将电影纳入他所称谓的 20 世纪 60 年代"新剧场"的思考中，强调了意义和信息结构的概念是如何被重新定义的。柯比在作品《706 房间》(Room 706, 1966) 的设计结构上采用了三角形的构图，讲述了三个男人重复同样的讨论三次：首先是在录音带上，然后是在电影屏幕上，最后是展览现场。柯比认为，电影纳入现场表演依赖于它们之间的关系，而不是电影呈现图像本身的特征，信息和图像在舞台和屏幕之间来回传递，图像往往并没有试图增加表演意义，相反，它被用来形成一个意义和抽象的连续体。柯比同时区分了图像和行为之间的意义，以及概念和抽象形式，提出"方式和意义不是同义的"。[6] 然而遗憾的是，受"科学和想象力的局限"[7]，柯比设想中的"新剧场"创作模式在一定程度上被束缚。

美籍韩裔影像艺术家白南准 (Nam June Paik)，在视频技术跨界视觉艺术领域丰富而卓越的创作在整个 20 世纪 60 年代都具有深远影响力，他的作品《消磁器：生命之戒》(Demagnetizer: Life Ring, 1965) 以操纵麦克卢汉的头部视频图像而闻名。展览中白南准拿着一个直径 18 英寸的环形强力磁铁，移向或移离电视屏幕，屏幕中的麦克卢汉以扭曲或螺旋状模式作为对磁铁引力的回应。白南准也曾将一系列具有强大引力的磁铁与调整过内部电路的电视制成装置作品，通过创建的较早的人机交互式系统，以允许通过观众参与影响屏幕图像。他与日本

工程师舒亚·阿贝 (Shuya Abe) 合作开发的独特的成像装置设备"Paik-Abe 视频合成器"（1964 年起）[8]专门应用于互动装置艺术创作，以探索更加多元的创作和观众参与方式。玛格丽特·摩尔斯 (Margaret Morse) 曾评价道："白南准 (Paik) 在计算机图像处理方面发挥了先锋作用，这又表明图像本身就是原材料，是作为主体发挥影响力的自然世界。"[9] 而原本彼此独立的艺术门类，在艺术跨界合作与创作过程中，也就成为实现艺术家跨界创作意图的某个支点，并需与他者在不断地平衡、协调中发挥出自身魅力。这些具有代表性、开创性的艺术家及作品可以说是艺术跨界合作在 20 世纪 60 年代的一次重要的发声，随着计算机技术的广泛应用和时代观念的变革，门类艺术之间明显的界限渐趋模糊，而它们与技术合作的趋势方兴未艾。

3 技术人员与美国艺术家之间广泛的跨界合作

1968 年，国际计算机协会 (ICA) 会议集中探讨了计算机在艺术领域的应用，大致构想涉及机器人、计算机图形、戏剧、舞蹈、诗歌、电影、音乐和环境装置[10]，凸显了不同领域之间的跨界交叉潜力及趋势。为加强艺术家和技术人员之间的合作，美国于 1967 年在纽约成立了"艺术和技术实验室"（Experiments in Art and Technology，简称：E.A.T.），并由瑞典电子工程师比利·克鲁弗 (Billy Klüver) 担任主席。克鲁弗在任期间大力宣传 E.A.T.，一系列招募技术人员与艺术家合作的积极举措，使得美国在 1968 年就已经建立了一个大约由 3000 名工程师组成的科学技术网络，加之艺术家总成员已超过 4000 人[11]。而 E.A.T. 专门负责将这些工程师与艺术家进行匹配，并协调和支持他们的合作联系，极大地推动了 60 年代后期美国跨界艺术合作的迅速发展。

例如，电子工程师出身的克鲁弗与广泛的美国艺术家之间展开过一系列具有开创性意义的跨界合作，并成为 20 世纪 60 年代艺术和技术合作的核心代表人物。1960 年克鲁弗与简·廷格利 (Jean Tinguely) 合作，在纽约现代艺术博物馆制造了一台大型而精致的垃圾处理机装置，演示方式是通过自动激活电子触发器来摧毁机器本身。从 1962 年开始，克鲁弗与罗伯特·劳森伯格 (Robert Rauschenberg) 合作四年创作了当时世界上最先进的互动环境装置《神谕》(Oracle，1962—1965)，《神谕》被构想为一个自然环境，当观众走入它时，光、声、温度和气味会也会随之发生变化。之后，克鲁弗又与贾斯珀·约翰斯 (Jasper Johns) 合作创作了一幅霓虹灯绘画，并与默克·坎宁安 (Merce Cunningham) 和约翰·凯奇 (John Cage) 合作了《变奏曲 5》(Variations V, 1965)（见图 2）。《变奏曲 5》包含了斯坦·范德贝克 (Stan Vanderbeek) 的一部电影和白南准的一部视频，并且克鲁弗专为《变奏曲 5》建立了一个精心设计的互动系统，即用一组麦克风来检测声音，用光电管记录空间内的运动，通过计算机处理生成声音片段用于现场舞蹈者的音乐背景。

之后，克鲁弗与 10 位艺术家[①]和贝尔实验室的 30 多位工程师展开了第一次大规模跨界合作，共同创作了 60 年代美国跨界合作史上最具历史性的经典艺术事件——"9 夜：戏剧与工程"(9 Evenings: Theater and Engineering, 1966)。它包括编舞家露辛达·查尔斯 (Lucinda Childs) 和黛博拉·海伊 (Deborah Hay) 合作的舞蹈；约翰·凯奇 (John Cage) 的《变奏曲 7》(Variations VII)（见图 2）；伊冯·雷奈尔 (Yvonne Rainer) 的《车厢离散》(Carriage Discreteness) 等跨界合作作品。《车厢离散》利用影像技术嵌入现场表演，展示了许多对未来有影响力的人物，创作者雷奈尔从一个远程计算机绘图表中选择动作和位置，并通过对讲机指导现场秩序和转达不同的艺术效果指令，突出了该展览所强调的"事件连

① 10 位美国艺术家分别包括约翰·凯奇、露辛达·查尔斯、奥维因德·法尔斯特罗姆、亚历克斯·海、德博拉·海、史蒂夫·帕克斯顿、伊冯娜·雷纳、罗伯特·劳森伯格、大卫·图德和罗伯特·沃特曼

续性由团队（电子环境模块化系统）控制。这一部分将包括连续的事件：电影片段、幻灯片投影、光线变化、电视监控的细节特写、录音独白和对话，以及各种光化学现象，包括紫外线"[12] 等综合艺术效果。"9夜：戏剧与工程"的成功无疑点燃了技术人员与不同领域艺术家之间更广泛、更深入的跨界合作激情。

图 2　《变奏曲 7》（*Variations* Ⅶ），1966 年

克鲁弗与美国广泛艺术家之间的开拓性跨界合作被加内特·赫兹 (Garnet Hertz) 称为"艺术与技术教父"[13]。在克鲁弗个人访谈中，他曾对 20 世纪 60 至 70 年代美国艺术跨界合作的快速发展提出了自己的看法，克鲁弗认为，在美国对"知识叠加"的关注与欧洲国家并不相同，这促成了美国更大的艺术自由和实验探索。[14] 毋庸置疑，20 世纪 60 年代最具开拓性、探索性的跨界艺术事件大都发生在美国。但是，将计算机技术与更广泛的视觉艺术和音乐结合起来的跨界艺术形式在英国出现得较早，他们重新定义了艺术与社会之间的关系，试图找到新的艺术表达形式和观众参与方式，为英国迎来了一个艺术跨界创新的黄金时代。

4　艺术跨界合作在英国

4.1　计算机与视觉艺术、音乐的跨界融合

继 1966 年"9 夜：戏剧与工程"在美国取得巨大成功后，1968 年，时任伦敦当代艺术研究所 (ICA) 助理所长贾西娅·赖查特 (Jasia Reichardt) 策划了被认为当时英国最具野心的艺术展览"控制论奇缘：计算机与艺术"(Cybernetic Serendipity: The Computer and the Arts)，促使计算机与视觉艺术和音乐的交叉成为英国广受欢迎的新兴跨界艺术创作形式。该展览由 325 名艺术家和工程师参与，超过 60 000 人观展[15]（见图 3、图 4），涉猎了机器装置、电影动画、计算机图形设计、由计算机创作和播放的音乐，以及第一个计算机雕塑[16]，其中机器人和"控制机器"(cybernetic machines) 占据了展出作品的中心地位，呈现了计算机协调不同艺术门类、作为准自主艺术创作者的潜质。如戈登·帕斯克 (Gordon Pask) 的《移动设备座谈会》(*Colloquy of Mobiles*)，演示了一台可创建绘图的机器，它与电视机相连可将观众的声音转换成视觉图案；由彼得·齐诺维夫 (Peter Zinovieff) 重新编程的计算机，可录入有节奏的声音，

图 3　"控制论奇缘：计算机与艺术"海报

图 4　"控制论奇缘：计算机与艺术"展览现场局部，1968 年

然后计算机围绕捕获到的声音进行即兴音乐创作；詹姆斯·海莱特 (James Seawright)、古斯塔夫·梅茨格 (Gustav Metzger) 等艺术家合作的环境装置作品，其中部分装置可回应展出现场光和声的变化；查尔斯·丘里 (Charles Csuri)、肯尼思·诺尔顿 (Kenneth Knowlton)、赫伯特·弗兰克 (Herbert W. Franke) 等艺术家[17]也分别使用计算机编程作为"灵感"展示了数字技术与造型艺术、音乐跨界融合的前景。总体观之，这次展览突出了计算机、视觉艺术和音乐之间前所未有的利益交叉。同年，杰克·伯纳姆 (Jack Burnham) 依据此次展览作品发表了两篇具有深远影响力的文章《系统美学》(Systems Esthetics) 和《实时系统》(Real Time Systems)，分别探讨了有机系统和非有机系统之间的联系以及人机共生的早期思想。伯纳姆将受控体系看作一件艺术品，重新补充了"艺术"这一概念，他认为：艺术作为一个整体系统还应包含"实时信息处理""动态式互动"，以及"后对象"[18]。当时许多艺术家受其影响采用了与艺术跨界展出形式相关的主题进行创作，如作家保罗·布朗 (Paul Brown) 就曾指出"控制论奇缘：计算机与艺术"展览对他产生的深远影响："以前我把艺术品当作物品，现在它们变成了过程。"[19]

20 世纪 60 年代，在英国具有里程碑意义的跨界合作艺术展览，还包括 1969 年伦敦皇家艺术学院举办的"事件一"(Event One) 计算机艺术展（见图 5）。"事件一"涉及多个艺术门类的交叉共融，包括互动装置、绘画、设计、音乐、电影，等等。然而，在艺术观念相对保守的英国，许多跨界艺术新形式都受到了传统艺术捍卫者的抨击，但也同时受到了巨大欢迎，这突出反映在同时期英国新闻媒体，如《卫报》《伦敦晚报》《淑女》等报纸杂志的艺术评论①中。

图 5　"事件一"互动装置作品局部，1969 年，彼德·胡诺特 (Peter Hunot) 拍摄

"控制论奇缘：计算机与艺术"与"事件一"是 20 世纪 60 年代英国最具代表性的艺术跨界合作大事件。然而，它们虽于当时造成了极大的轰动，但在相对保守的英国也引起了褒贬不同的讨论。如今重新审视，无法否认的是在艺术跨界合作领域，它们对新兴数字技术与视觉艺术、音乐的跨界融合早期实验和多元探索产生了巨大影响。

4.2 "控制论"：艺术跨界合作中的'平衡板'

受数学界"控制论"(Cybernetics) 的影响，1966 年艺术领域借用了数学界兼具管理、平衡和反馈能力的"控制论"一词，即将计算机技术与艺术跨界创作过程联系起来，在动态的艺术实践中，管理和保持不同门类艺术的平衡稳定状态。"控制论"一词最初来源于希腊文"mberuhhtz"，原意为"操舵术"。在古希腊哲学家柏拉图的著作中，也经常用它来表示管理艺术。由英国贾西娅·赖查特编著的《控制论，艺术与思想》(Cybernetics, Art and Ideas, 1971) 体现了其宗旨。其中收录的 17 篇[20]分别由艺术家和科学家撰写的文章，既总结了 20 世纪 60 年代跨界、跨学科领域的早期实验和探索，亦昭示着不同领域交叉将带来的可观前景和利益。如戈登·帕斯克 (Gordon Pask) 讨论了"快乐的控制论心理学"，伊恩尼斯·西纳基斯 (Iannis Xenakis) 提出了"走向

① 就跨界艺术形式受欢迎程度而言，例如，针对"控制论奇缘:计算机与艺术"展览，雷纳·乌塞尔曼(Reiner Usselman)指出，当时媒体一致同意这次展览"保证了对所有人从蹒跚学步到暮年都很有吸引力"。《卫报》描述了"从未梦想过"参加此类艺术展的大量人士观赏后的体会。而《伦敦晚报》则用一个有趣的反问说明了市民普遍的喜爱："在伦敦，你在哪里可以带一个嬉皮士、一个电脑程序员和一个十岁的学生，并保证他们每一个人在一个小时内都会非常快乐而你不必专门款待他们？"。即使是英国保守杂志《淑女》也对中上层阶级读者热情推荐"必须去"，并强调"到当代艺术研究所的当前展览中去，不是要去理解到底发生了什么，而是去体验跨越不同艺术那种特别的兴奋性"。参见:Rainer Usselmann. The Dilemma of Media Art: Cybernetic Serendipity at the ICA London [J]. LEONARDO, 2003, 36(5): 389-396.

元音乐"的音乐科学理论，丹尼斯·加博尔 (Dennis Gabor) 思考了"天才的机械化"[21]，一系列具有深远影响力的文章呈现了 60 年代"控制论"影响和管理下，对正在融合的不同艺术门类和正在开发和利用的不同学科边界区域的乐观态度。

英国玛格丽特·马斯特曼 (Margaret Masterman) 的《计算机化俳句》(Computerized Haiku) 即是"控制论"反馈关系处理的一个很好的例子，《计算机化俳句》是当时一个特别受欢迎的互动作品，它反映了人与机器之间的关系和"控制论"反馈关系。玛格丽特将计算机配备了同义词库，并使用语义指令和编程与日本诗歌俳句框架相对应，参与者可从不同的菜单中选择几个对应单词，随后计算机用它的同义词库来填补连接生成一个完整的俳句[22]。在这一过程中，"控制论"特别强调画面排版设计、诗歌艺术、编程技术等多元系统之间密切的跨界合作。米切尔·怀特劳 (Mitchell Whitelaw) 曾将此类展览作品分为两种类型：第一种是生成性的，如马斯特曼的俳句机器，通过人机互动以产生绘画、图案和诗歌等对象；第二种是以"非物体"或"后对象"为导向[23]。单从艺术形式上来看，如果说第一种类型涉及在不同艺术门类中"探索排列的美学"，那么第二种"非物体""后对象"是怀特劳所描述的"跨感官运力学模式的翻译（将声音转换为光，光转换为运动）"[24]，即艺术不再是实体物品，而是瞬间即逝的新型体验过程。

结语

相对于艺术界耳熟能详的各种流派称谓，艺术史著作中从未将"跨界艺术"视为一种流派，更没有直接的案例可供参考，我们只能从众多流派和重要艺术展览中筛选和寻找。但是它是从古至今一直存在衡量和创作艺术的重要方式，与其说它是一种新风格，不如说是对过去艺术集合场域的一种怀念或复兴。例如西方集建筑、雕塑、绘画、音乐和设计于一体的大教堂，无不让走进它的观众沉浸在崇高、精致的综合艺术场域中。然而，精细的社会分工、学科体系，尤其是现代主义时期对艺术纯粹性的追求，进一步加强了艺术的边界。

所幸，20 世纪 60 年代计算机在艺术领域的应用重新打破了艺术界已形成的界限，为艺术重新塑造了一个跨界、跨学科的自由场域。相比历史上新技术总是促成艺术形式的变化，计算机的应用带来了独特而前所未有的革命性变化，而这一革命性变化正是受益于新技术打破艺术边界、协力合作实现艺术构想的结果，一系列具有里程碑意义的艺术跨界实践作品是其合作和创作潜力的有力证明。总而言之，20 世纪 60 年代，在以计算机技术为助力的多重因素交织下，艺术门类之间根深蒂固的分类和界限日益模糊，而他们之间广泛深入的跨界合作，直接促成了这十年间以英、美为代表艺术跨界发展的第一个高峰，也为我们今日对剧场式跨界艺术形式的新探索提供了重要的参考。

图片来源

图 1、图 2，美国纽约第六十九军团军械库大楼"9 夜：戏剧与工程"（1966 年）展演现场资料，参见：https://www.arnolfini.org.uk/blog/9-evenings-theatre-and-engineering/#370507d09df7462e80abcd86f4bd828f.

图 3、图 4，英国伦敦当代艺术研究所（ICA）"控制论奇缘：计算机与艺术"（1968 年）展览海报及现场资料，参见：http://www.medienkunstnetz.de/exhibitions/serendipity/images/1/.

图 5，英国伦敦皇家艺术学院"事件一"（1969 年）展演现场资料，Peter Hunot 拍摄，参见：http://www.vam.ac.uk/content/articles/t/v-and-a-computer-art- collections/.

参考文献

[1] DIXON, STEVE. Digital Performance: A History of New Media in Theater Dance Performance Art and Installation [M]. Cambridge, MA: MIT Press, 2007: 3.

[2] DIXON, STEVE. Digital Performance: A History of New Media in Theater Dance Performance Art and Installation [M]. Cambridge, MA: MIT Press, 2007: 88.

[3] KIRBY, MICHAEL. The Uses of Film in the New Theater [J]. The Tulane Drama Review, 1966, 11(1): 50.

[4][5] DIXON, STEVE. Digital Performance: A History of New Media in Theater Dance Performance Art and Installation [M]. Cambridge, MA: MIT Press, 2007: 89.

[6] DIXON, STEVE. Digital Performance: A History of New Media in Theater Dance Performance Art and Installation [M]. Cambridge, MA: MIT Press, 2007: 92.

[7] KIRBY, MICHAEL. The Uses of Film in the New Theater [J]. The Tulane Drama Review, 1966,11(1):60.

[8] DIXON, STEVE. Digital Performance: A History of New Media in Theater Dance Performance Art and Installation [M]. Cambridge, MA: MIT Press, 2007:93.

[9] MORSE, MARGARET. Video Installation Art: The Body, The Image and the Space-in-between. In Illuminating Video: An Essential Guide to Video Art [M]. Doug Hall and Sally Jo Fifer. New York: Aperture/Bay,Area Video Coalition, 2005:161.

[10] ANNE MASSEY.Institute of Contemporary Arts: 1946—1968 [C]. London: ICA; Amsterdam: Roma Publications,2014.

[11] KLÜVER, BILLY. Experiment in Art and Technology [J]. New York Museum of Modern Art. 1969(3):4-7.

[12] DIXON, STEVE. Digital Performance: A History of New Media in Theater Dance Performance Art and Installation [M]. Cambridge, MA: MIT Press, 2007: 99.

[13][14] 出自比利·克鲁弗个人访谈。HERTZ, GARNET. The Godfather of Technology and Art: An interview with Billy Klüver.（1995）参见:http://www.conceptlab.com/interviews/kluver.html.

[15] 参展艺术家、工程师、科学家和观众数量，以及展览规模参见:http://socks-studio.com/2011/12/08/cybernetic-serendipity-1968-the-computer-and-the-arts/.

http://www.rainerusselmann.net/2008/12/dilemma-of-media-art-cybernetic.html.

[16] REICHARDT, JASIA. Cybernetics, Art and Ideas [M]. New York: New York Graphic Society, 1971: 11.

[17] http://www.medienkunstnetz.de/exhibitions/serendipity/images/1/

[18] WHITELAW, MITCHELL. Rethinking A Systems Aesthetic[J]. In ANAT News 33, 1998(05).//DIXON, STEVE. Digital Performance: A History of New Media in Theater Dance Performance Art and Installation[M]. Cambridge. MA: MIT Press, 2007:103.

[19] DIXON, STEVE. Digital Performance: A History of New Media in Theater Dance Performance Art and Installation [M]. Cambridge, MA: MIT Press, 2007: 103.

[20] Reichardt, Jasia. Cybernetics, Art and Ideas [M]. New York: New York Graphic Society, 1971.

[21] PASK, GORDON. A comment, a Case Study and a Plan.XENAKIS IANNIS. Free Stochastic Music from the Computer. GABOR, DENNIS. Technological Civilization and Man's Future. In Cybernetics, Art and Ideas [M]. edited by Jasia Reichardt. New York: New York Graphic Society, 1971:76-79, 18-24, 124-142.

[22] MASTERMAN, MARGATER. Computerized Haiku. In Cybernetics, Art and Ideas [M]. Jasia Reichardt.New York: New York Graphic Society, 1971: 181-182.

[23] WHITELAW, MITCHELL. Rethinking A Systems Aesthetic. In ANAT News 33, 1998(05). //DIXON, STEVE. Digital Performance: A History of New Media in Theater Dance Performance Art and Installation [M]. Cambridge, MA: MIT Press, 2007:101.

[24] WHITELAW, MITCHELL. Rethinking A Systems Aesthetic. In ANAT News 33, 1998(05). //DIXON, STEVE. Digital Performance: A History of New Media in Theater Dance Performance Art and Installation [M]. Cambridge, MA: MIT Press, 2007:101.

D

文化遗产与工艺实践
Cultural Heritage and Craft Practice

"技术时代"下戏曲的发展途径
——以吕剧为例

张明浩
北京大学艺术学院，北京，中国

摘要：戏曲作为中国艺术长河中的璀璨瑰宝，在审美认知、审美教化、审美娱乐等方面的作用不言而喻。但在高速发展的当下，观众审美趣味改变与提升，各种艺术门类、艺术作品的相继出现，给戏曲发展带来了前所未有的挑战。与此同时，戏曲由于剧目内容老套、剧本形式单一、运用新媒体传播的能力欠缺、人才培养机制不完善、剧团资金来源单一等问题，整体呈现出一种没落状态。本文以山东吕剧为例，探析其在"技术时代"背景下的发展途径。与科技联谊，充分利用VR、3D、AR等创新其外在形式；利用大数据进行创作前的受众调查，创作出符合受众的新剧目；线上线下结合进行人才培养，完善人才引进、培养、流动机制；利用新媒体进行融资，保证资金来源；进行整合宣传、分层营销、细化观众群体，创新传播方式，应是吕剧走出困境，涅槃重生的新途径。

关键词：科学技术；戏曲；吕剧；传承

1 与现代科技结合进行影像化转换

科技对艺术门类的产生、艺术的发展、艺术作品的传播具有促进作用。对于"戏曲＋科技""戏曲＋影视"，20世纪便有《定军山》《宁武关》《白毛女》《蓝桥会》《游园惊梦》《刘巧儿》《李二嫂改嫁》《陈三五娘》《情探》《女驸马》《智取威虎山》《朝阳沟》《梁山伯与祝英台》《桃花扇》《三笑》等戏曲类影视作品的成功实践，即把戏曲与当时先进的电影拍摄技术相结合进行影视改编。当下，也出现了《曹操与杨修》《智取威虎山3D》等3D版戏曲类影视作品，通过视听上的创新把中国传统民间亚文化"以绚为美"的美学精神展现得淋漓尽致，让观众在"错彩镂金"的视听盛宴中体会戏曲之美。纵观历史上戏曲类电影的百舸争流，吕剧电影在其中可谓凤毛麟角，这也充分说明了吕剧与现代科技相结合的迫切性、必要性与重要性。

1.1 全息投影技术＋吕剧

"3D全息投影技术是利用干涉和衍射原理，记录并再现物体真实三维图像的技术，人们无须佩戴3D眼镜也能看到立体虚拟场景。"[1]全息投影技术包括水雾投影、激光旋转投影、全息膜投影等应用模式，具有幻象化的特点，这与戏曲的程式化、表演性、想象性、形象性、再现性、虚构性、舞台性不谋而合。但此技术在戏曲方面鲜有运用，而音乐舞台表演却对此技术的运用屡试不爽：如周笔畅、周杰伦与已故明星的跨时光演唱；2017年，日本TBS电视台《金SMA》节目利用全息投影将邓丽君复活，演唱《我只在乎你》；2015年，由李宇春演唱的《蜀绣》也是通过全息投影技术将旗袍以奇妙的特殊方式展示给观众。这给同样讲究舞台性的吕剧表演提供了一个新的思路，即"全息投影技术＋吕剧"。

吕剧可以利用全息投影技术进行影像化转换，营造"虚拟性"空间，打造视听盛宴，满足受众审美需求。剧院引进此技术让吕剧中的意象、意境、写意、乐舞等具有中国传统美学精神的场景和人物"再现"，比如在历史吕剧《长白寒儒》(2018)、《毋忘在

莒》(2012)、《孙武》(2010)的演出中，利用此技术将历史中的战争等大型场景再现化、可视化，移步换景，换成真的"景"。同时，将历史中的人物、景观通过全息投影技术"写实化"地展现在观众面前，这样既可以让演员如临其境，表演更加流畅自然，亦可以突破时间和空间的限制，满足受众对创新性的审美期待。让戏曲名角"复活"和新人跨时空演唱，这样不仅可以增进人们对戏曲艺术的理解和热爱，而且青年演员与老艺术家"隔空对唱"时，也会提高对自己专业的要求，还可以促进新老观众对吕剧的传承和交流，提高吕剧的观赏性与传播性。

1.2　VR＋吕剧

VR作为一种新的传播媒介，在娱乐、工业、建筑、设计、交通、医疗、教育、文化、旅游、艺术等领域已被广泛运用。如故宫对于VR的成功运用：2003年的《紫禁城·天子的宫殿》、2016的"V故宫"项目、2017年的"VR+文创"、2017年的"朱棣建造紫禁城"VR4D沉浸式项目、2019年故宫的"上元之夜"活动等，都是成功的案例。

反观吕剧，对于VR这一领域并无探索，我们可以在VR"仿真"性、"再现"性基础上，将其与戏曲的"一对多"、写意性、舞台性、虚拟性相结合，创新观众观看方式，以全景式展现、渲染式表演让观众流连忘返。VR版的《春日宴》便是成功实例：全景式的拍摄、"景观"化的展现、视听盛宴的打造，满足了观众创新期待视野，同时，鉴赏者还可以和演员"零距离"接触，增加"体验式""沉浸式"互动。该实例曾被多个媒体进行宣传，获得一致好评，提高了戏曲《春日宴》的知名度。《春日宴》在VR领域做出的探索和积累的经验，对"VR＋吕剧"具有借鉴意义。

但对于"VR＋吕剧"、"吕剧影像化转换"、"吕剧＋3D"、"吕剧＋全息投影"等现代化转换方式，也要注意以下几点问题：一是导演/作者在拍摄时要打破普通电影的二维化思维，用立体式三维空间思维进行创作；二是拍摄过程中应注意镜头移动给观众带来的眩晕感与不适感；三是在影像化叙事方面要探索非线性叙事、心理叙事等；四是传播方面针对盗版问题要建立完整有效的版权保护措施体系；五是要注重引入喜剧底色、"青年亚文化""次文化""民间亚文化""小妞文化"等具有现代特色的文化，进行文化融合、类型拼贴。同时，录制不应局限于舞台录制，因为"游历新境时最容易见出事物的美"[2]。所以，录制内容应为与观众有距离的"新境"（后台录制），通过录制演员的台前幕后（训练、准备、表演、感受），把吕剧中的唱、念、做、打等内容表现出来，使人们真真切切感受到吕剧的魅力和趣味。这样可以增进人们对吕剧文化的了解，扩大群众范围，打破舞台局限，达到继承与发展吕剧的目的。

但是，必须要强调的是影像化转换并不是生搬硬套、按图索骥，而是"内容＋形式"的创新，不能"唯技术论"，只注重形式的改变，在改变形式的同时加以内容的创新才是关键，如《曹操与杨修》(2018)重形式而缺内容，导致传播不足，影响有限。与此同时，近几年山东省为传承吕剧，不断创新其传播方式，推出了大量影视作品，如电视纪录片《寻根·吕剧》(2019)；纪录电影《梨园明珠—吕剧》；文艺爱情片《幸福公寓的笑声》(2015)、《就要嫁给你》(2018)、《大爱永无言》(2015)；故事片《考丈人》(2018)、《一诺重如山》(2015)、《家长理不短》(2018)、《都有数》(2018)、《对门亲家》(2018)、《杜鹃改嫁》(2018)；小品《hold住，駒不住》(2015)、《牟二黑子传奇之戏说斗富》(2015)；参与综艺节目《快乐戏园》《一鸣惊人》《看大戏》《梨园闯关我挂帅》《梨园宝宝秀》《拾遗保护》《名师高徒》等，这些作品虽为吕剧的影像化表达、传播提供了借鉴意义，但内容依旧单调乏味，缺乏对青年观众的吸引力，成为一种"小圈子"的游戏。由此看来，吕剧只有内容创新＋形式创新，才可真正走出藩篱，重焕生机。

2 与科技结合创新传播形式

2.1 大众性App＋吕剧

目前，各省、各剧团基本上都已建立了自己的App软件，如"陕西戏曲App""河南戏曲大全""戏曲大全——豫剧沪剧秦腔黄梅戏""听戏唱戏——10个剧种名家名段""黄梅戏""京剧教程——戏曲视频详细教学""京剧经典戏曲""中国昆曲社——经典中国舞台戏曲艺术"等戏曲类App，在戏曲资源共享及听、唱、讲等方面都有了很大的完善。但同时也出现了以下4个问题：一是下载量微乎其微；二是同质化现象严重；三是内容枯燥乏味，形式单一，缺乏新意，很难吸引青少年；四是影响范围有限，作用小，大多数人对戏曲仍然一知半解。

因此，在网络信息化的今天，吕剧要想真正发展传播，在建立自身吕剧类App时要注意以下几点问题：一是关注青少年亚文化，为其注入喜剧底色；二是改变传播方式，增加下载量；三是从内容与形式上都进行青春化创新。与此同时，也要利用好其他大众性App，如抖音短视频、新浪微博、百度贴吧、哔哩哔哩动画、映客直播、花椒直播、熊猫直播等。以抖音短视频App为例，2018年"抖音"官方消息称其用户达8亿人，视频日均播放达到10亿以上，短视频势不可挡的发展趋势可见一斑。值得注意的是，大众性App中关于戏曲的内容微乎其微，而随着经济、文化的高速发展，戏曲受众不断增加，吕剧可以充分利用大众性App，选取经典桥段加上新形式进行创新，如可以把《长白寒儒》中历史景观录成短视频发布在每日头条、新浪微博上吸引受众；把演员的台前幕后拍摄成短视频；充分利用新媒体进行造势、跨媒介宣传、跨圈层传播……增加吕剧的趣味性，促进吕剧的传播。

除此之外，吕剧还可以与"映客""斗鱼""熊猫""花椒"等网络直播类App相结合。直播不仅可以带来经济效益，也能增加吕剧的受众量。吕剧院亦可通过短文推送的形式，利用腾讯新闻、新浪新闻、今日头条等资讯类App进行传播；通过"二次元"再创作在哔哩哔哩等视频类App传播；通过专业解读在豆瓣等评论类App传播……开辟其在大众型App中传播的新道路。

2.2 文化衍生品＋吕剧

文化衍生品或后产品是指通过艺术作品自身IP的吸引力进行演变产生的相应物质产品。可以把吕剧与日常用品（如水杯、毛巾等）、影视书籍、玩具等相结合，更可以把旅游、餐饮、酒店、游戏与吕剧中的元素、故事相结合。如旅游业的主题公园（如山东济南方特把《孟姜女哭长城》《女娲补天》《雷峰塔》等中国传统故事与现代旅游相结合），餐饮业的主题餐厅，游戏业利用故事元素进行环节设计……的成功案例，都证实了中国元素、故事＋文化衍生品的做法可以带来良好的经济和社会效益。

相比之下，"戏曲＋文化衍生品"虽有青春版《牡丹亭》（通过相应的图书发表、明星周边等文化产品，使昆曲《牡丹亭》被更多人所了解）的成功实例，但我国大多数戏曲的衍生品还停留在剪纸画、年画等传统载体上，故吕剧应不断创新，通过"服装＋吕剧人物、水杯＋吕剧人物、游戏设计＋吕剧故事元素……"把吕剧元素（人物、故事情节、戏曲服装等）与当今产品相结合。例如可以把吕剧中典型人物和环境等印制成T恤；《补天》中英姿飒爽的女兵印制成图案；《称爹》中的荒唐画面制成器具与淄博的陶瓷相结合，打造一条戏曲与文化产品交融的新道路。

2.3 改变宣传方式

目前，吕剧传播以国家政策为依托进行，形式多为下乡宣传、戏曲进校园活动、剧院演出，对于传承吕剧来说其效果显然微乎其微。近年来，国家倡导"戏曲进校园"活动，吕剧院虽有实践，但在时间和地域的选择上存在局限性，内容上无法与中小学生的兴趣相结合，城市社区内戏曲表演场次基本为零。所

以，在信息碎片化、高速化、更迭化的当下，吕剧要占有一席之地，应改变宣传方式，突破以往的小众宣传，走向大众传播。

吕剧的传播、宣传应充分利用大数据进行受众细分。针对老年群体，因其对新兴媒介了解较少，且对戏曲有一定了解和喜爱，所以应主要以传统媒介进行宣传（如电视、广播、报纸等），宣传策略主打"怀旧""岁月"等经典曲目，同时辅之青春版改编版剧目。中年群体往往面临"上有老，下有小"、时间紧、工作重、压力大等现实问题，所以针对此群体，应以"解压"主题的宣传为主。可借鉴近几年影视剧（如《我的前半生》（2017）、《小别离》（2017）、《下一站，别离》（2018）等）的宣传方式，抓住婚姻、事业、中国式亲子关系等"社会问题"进行宣传，吸引中年群体。针对青年群体，应抓住青年群体的审美趣味，运用新媒体平台进行宣传。充分利用明星效益与新媒体平台，如青春版《牡丹亭》通过对青年演员的推介取得了成功，豫剧通过与"戏缘"App结合而增加了知名度。针对少年群体，应以"吕剧＋益智小游戏"的方式，进行趣味性宣传，如益智小游戏"戏曲知识大全"，让玩家在游戏中学习和了解吕剧艺术。

吕剧团还应增加吕剧的演出场次与演出频率。演出是最好的宣传，《李二嫂改嫁》的成功，与演出之后观众叫好叫座、口口相传的反响息息相关。山东吕剧演出的数量太少，吕剧与观众脱离也是导致其没落的重要原因。正如山东省吕剧院院长蒋庆鹏说："当前的吕剧不是没人看，而是演出的场次太少。"[3] 吕剧团应该在排练和演出的空隙多组织一些演出进社区、进单位、进高校的活动，使更多的人能够接触到吕剧。

3 充分发挥新媒体的作用

3.1 吕剧人才培养应线上线下相结合

线下的传统师生制沟通性强，可及时纠错。如河南豫剧戏曲界每年都会举办几十场声势浩大的收徒仪式，使豫剧不断发展壮大。反观吕剧界，近几年虽有吕剧团公开招聘事业编制人员，招收青年学员，但中华人民共和国成立至今，拜师仪式屈指可数，演员老龄化、人才缺失问题成为制约吕剧发展的重要因素。故吕剧团应不断引进、培养青年吕剧演员，同时大量引进新媒体创意、策划、传播型人才，为吕剧传播助力。但线下培养也存在局限性，其教学方式效率低，封闭性强，在时间与空间上受限，无法提供戏迷与名师互动的平台和机会，故应开辟线上传播的新途径。

目前，吕剧线上多为表演视频，缺少专业性教学视频。社会上对吕剧有兴趣、热衷于学习吕剧的人，只能借助传统吕剧的演出录像、剧院演出进行学习，无法从基本功开始练习，这阻碍了吕剧的进一步发展。针对此问题，可以借鉴其他剧种的教学方式，建立专业式教学App软件，如黄梅戏建立了"黄梅戏—戏曲视频详细教学"App、京剧建立了"京剧教程—戏曲视频详细教学"App。同时，还可以通过"直播＋吕剧"与"吕剧专业性网络视频课"两个途径来拓宽线上教学的渠道。

首先，对于"直播＋戏曲"，我国戏曲界早有成功尝试，值得吕剧借鉴：粤剧演员林曦蕾通过手机直播，传播粤剧知识，收获众多粉丝；秀色娱乐直播也邀请众多戏曲名家进行曲艺传承；演员邵天帅、白金通过"陌陌"App进行直播，表演了《牡丹亭》《长生殿》《贵妃醉酒》等经典昆曲、京剧曲目，为网友普及了关于戏曲妆容、服饰等基础知识，"吸粉无数"。吕剧通过借助网络直播这一"快车"与时代"接轨"，这有利于改善吕剧的表演与传播现状，更有益于吕剧的宣传与发展。

其次，吕剧能够以网络视频教学的模式，让吕剧名家讲述吕剧的起源、发展、创作原则、现实困境、突破方法等专业知识，演示吕剧的表演技巧、舞台走位等。吕剧网络视频课可以随时随地传授舞台

表演技巧、唱腔以及各种身段组合等知识，打破时间与空间的限制。吕剧借助这一平台，促进创作者、表演者、鉴赏者、传播者良好有效的沟通。

3.2 拓宽资金获取途径

目前，吕剧团面临资金周转紧张的困境，绝大部分剧团单纯依靠国家的财政扶持勉强支持剧团运转。虽然国家出台了一系列补助政策，但资金不足以支持大部分剧团进行设备改造、人才引进与培养及长时间的对外演出。

《国务院关于鼓励支持和引导个体私营等非公有制经济发展的若干意见》中指出"鼓励民间资本参与发展文化、旅游和体育产业"。这为我们解决吕剧资金匮乏问题提供了新思路：一是加快与小型企业的合作，充分利用民间资本进行众筹；二是实行合伙人制度，演员入股，风险共担、利益共享，从而提高作品质量；三是牵手金融机构。

在资金众筹方面，影视行业通过众筹来募集资金的成功案例数不胜数，如《魁拔Ⅲ》《黄金时代》《大鱼海棠》《叶问3》《大圣归来》等电影都取得了成功。戏曲行业中，利用众筹来获取资金也有成功实例：《玉簪记》通过众筹，7天筹得10万多元；《林徽因》利用股权质押、民间众筹等方式成功演出；江西戏曲利用众筹方式成功出版戏曲类图书《赣剧饶河戏》。因此，吕剧也可以借助新媒体平台（如微信、微博、QQ、百度贴吧等）在网上筹集资金。

在建立合伙人制度方面，联合出品、发行在影视行业已经屡见不鲜，如《我不是药神》《无名之辈》《飞驰人生》《疯狂的外星人》《红海行动》等。戏曲行业也有成功实例，如2015年北京京剧院上演的《碾玉观音》便通过合伙人制度大获成功：剧场负责出资解决前期拍摄、场租等基本费用，主创实行合伙人制度，进行股权分置，风险共担、票房分成，自负盈亏，这一方面有利于解决"吃大锅饭"的毛病，促进资源整合，创作精品，另一方面有利于剧目在宣传时"接地气"，可以"飞入寻常百姓家"，促进戏曲传承。

在与金融机构合作方面，一是可以由金融机构主导进行送戏下乡活动，如伊川农商银行与豫剧合作进行下乡送戏活动，不但传播了金融机构的创新型普惠金融理念，而且传播了豫剧，扩展了戏曲受众；二是可以与金融机构达成合作协议进行作品创作，如上海评弹团与上海金鹿财行财富投资管理有限公司合作创作的《林徽因》、北京市文化中心建设发展基金管理有限公司与北京国粹艺术传承促进会、中天盛视文化发展（北京）有限公司协办的京剧《打金枝》等。以上成功实例都为吕剧与金融机构合作提供了现实依据与借鉴意义。

结语

立足现实，着眼未来，吕剧依然具有充沛的生机与活力，这需要吕剧不断因时而变，推陈出新：从创作角度而言，创作者应不断吸取现实养分，在剧本题材、剧本内容、剧本人物设置、剧本叙事方式等方面进行突破与创新；在表演方面，需要吕剧表演者不断探索新的表演方式，增加舞台互动性、表演可模仿性；在传播方面，需要吕剧传播者具有责任担当与艺术修养，同时充分利用新媒体进行媒介整合、跨圈层传播。随着国家政策的不断出台、科学技术的不断发展、人才引进的不断增加、剧目创作的不断更新、资金来源的不断多元、受众审美趣味不断提升与趋向理性、传播方式的不断拓展，相信在不久的将来，吕剧艺术定能走出困境，重获新生。

参考文献

[1] 曾红宇，张波. 3D全息投影技术在数字出版物中的应用探索[J]. 科技与出版，2015(11): 101-104.
[2] 朱光潜. 谈美[M]. 上海：华东师范大学出版社，2014.
[3] 苏锐. 自觉承担振兴戏曲艺术的使命[N]. 中国文化报，2005-8-13: (11).

数字化时代下我国非物质文化遗产智慧博物馆模式研究

王紫薇
文化和旅游部民族民间文艺发展中心，北京，中国

王涵媛
首都师范大学文学院，北京，中国

摘要： 近年来，非遗数字化保护工作获得关注，非遗数字博物馆建设从理论研究到场景应用都已初具规模。随着数字技术不断进步，建设非遗智慧博物馆或成为非遗数字化保护新趋势。本文指出，非遗智慧博物馆应以用户数据搜索需求为导向，运用多种数字技术构建一个满足用户检索、研究非遗需求的数字化、网络化、智能化平台；以促进"人"与"非遗"双向交互，进而实现传承、传播非遗的目标。

关键词： 数字化；非物质文化遗产；智慧博物馆

1 探索非遗智慧博物馆模式或成非遗数字化保护新趋势

数字技术的快速崛起为非遗的保护与传承提供了崭新的视角。进入21世纪后，我国非遗数字化保护初见成效，相关政策陆续出台。2005年，国务院办公厅印发《关于加强我国非物质文化遗产保护工作的意见》，该文件指出："要运用文字、录音、录像、数字化多媒体等各种方式，对非物质文化遗产进行真实、系统和全面的记录，建立档案和数据库。"2010年，原文化部提出将"非遗数字化保护工程"（以下简称"保护工程"）纳入"十二五"规划。2011年，"保护工程"启动、完成了包含国家非遗数据库建设、非遗数字化管理系统软件研发等在内的5项工作。[1] 一系列采集、收集、整理非遗相关数据的基础性工作推动了非遗数字化应用发展，标志着我国非遗数字化保护工作进入了新阶段。

数字化时代下，非遗可运用数字技术实现相关数据的大规模存储、管理，对非遗项目、传承人、生态保护区实行动态监测。同时，通过建设非遗数字博物馆来传播、传承非遗数字化成果，也成为非遗领域的重要研究课题之一。一些非遗数字博物馆研究以区域（如湘西[2]、南通[3]）或非遗项目（如荆楚刺绣[4]、苗绣[5]）为单位做个案研究，提出了较为成熟的网络架构。2019年3月，首个面向公众、全面反映我国非遗保护工作成果的数字化平台"中国非物质文化遗产网·中国非物质文化遗产数字博物馆"也正式对外发布。[6] 可以说，我国非遗数字博物馆从理论研究到场景应用都已初具规模。

随着数字技术不断成熟，非遗数字博物馆在理论、应用层面还需进一步探索。当前，非遗数字博物馆采用了从"物"到"人"的信息传递模式，这种对非遗数据资源、相关报道等内容简单呈现的单向线性交互方式，难以满足从"人"到"物"的交互需求。未来，建设以多种数字技术为手段，以用户需求为导向，以促进"人"与"物"的双向交互来传播、传承非遗为目标的非遗智慧博物馆或成非遗数字化保护新趋势。

2 以满足用户数据搜索需求为导向

2008年，IBM公司首次提出"智慧地球"概念，

掀起智慧城市、智慧医疗等建设热潮。2012年4月，IBM公司宣布与巴黎卢浮宫博物馆合作，建设欧洲第一个智慧博物馆。[7] 2013年，我国学者陈刚首次提出智慧博物馆概念，他认为，智慧博物馆是以数字博物馆为基础，充分利用物联网、云计算等新技术，构建的以全面透彻的感知、宽带泛在的互联、智能融合的应用为特征的新型博物馆形态，即智慧博物馆=数字博物馆+物联网+云计算。[8] 他所提出的智慧博物馆主要利用物联网实现"文物"智能化，进而形成人、物、数字三者间的双向信息交互通道。

对于"无形"的非遗来说，非遗智慧博物馆难以利用"物"的智能化实现与"人"的双向信息交互通道。但它可以以满足用户需求为导向实现信息交互。现阶段，用户使用非遗数字化平台的主要目的是认识非遗、了解非遗、研究非遗。因此，非遗智慧博物馆建设应以用户数据搜索需求为导向，运用大数据、地理信息系统等多种数字技术共同构建一个满足用户检索、研究非遗需求的数字化、网络化、智能化平台。

2.1 运用大数据、地理信息系统完善非遗信息检索系统

我国非遗种类多、非遗资源分布广泛，自改革开放以来积累了大量非遗文字、音视频资料，仅一项"全国民族民间文艺现象调查"，迄今已收集资料约50亿字。这些资料目前仅被用于学术研究，难以面向公众开放使用，究其原因，是普通受众面对大量资料无从下手，非遗文字、音视频资料的可读性、趣味性不强。荷兰国立博物馆Iconclass多语言文化内容分类体系对文物实现全方位检索方式[9]，目前已围绕用户需求建设了更为便捷、高效的信息检索系统。参照这一系统，非遗检索系统可以在后台对每项非遗资料的多个字段进行抓取、分类，使用户直接对非遗项目所含各类信息进行任意检索，满足用户模糊检索需求。此外，为强化检索系统的交互性，还可专门构建非遗地理信息系统，使非遗项目、非遗传承人的空间位置、数据影响和其所蕴含的文化信息有机结合，用户打开GPS定位系统，便能随时随地查询、检索当前所处位置周边的各类非遗文字、音视频信息。

2.2 应用多重数字化技术拓展非遗研究系统

非遗研究将不再局限于文献研究。数字技术将按照非遗种类逐步拓宽研究系统范畴。如徐晨飞曾针对现有技术提出对南通地区非遗项目的录入设想：利用计算机图形学、计算机辅助设计及人工智能技术为平面图案、工艺品建设数字辅助设计系统；利用人工智能虚拟环境技术为民间文学、传统戏剧戏曲等口头类非遗项目建设数字化故事编排与讲述系统；利用激光三维扫描、动作捕捉技术为传统舞蹈类非遗项目开发数字化舞蹈编排与声音驱动系统。[10] 目前，文化和旅游部民族民间文艺发展中心也正在利用音频处理系统、运动捕捉技术、多讯道影像记录采集和多维影像还原技术进行中国传统乐器声学测量及频谱分析、音视频修复与数字化、动态数字文化多维展示等工作。[11] 未来，用户在非遗智慧博物馆中不仅能查阅非遗文献资料，还能详细了解非遗项目的各项音视频资料。这也将拓宽非遗领域研究人员的范围：学术研究型专家、人才将在这些音视频资料的辅助下更好地理解非遗文献资料，各非遗项目传承人也因这些丰富资料而能更好地传承、创新非遗。

3 以促进"人"与"非遗"双向交互促进非遗传播为目标

非遗智慧博物馆的建设初衷是提升非遗可见度、促进非遗传播，要实现这一目标，在满足用户数据搜索需求的基础上，还需要建设更好的交互系统，使"人"与"非遗"实现双向互动，当用户的参与感、体验感得到满足，他们将自发对非遗进行扩散传播。在多种数字技术辅助下，非遗智慧博物馆交互系统可利用三维互动、VR/AR等技术为普通用户带来更好的互动体验效果，利用CAD系统、人工智能技术为

专业用户提供更优质的研发体验效果。

3.1 利用三维互动、VR/AR 等技术丰富用户体验系统

利用三维互动、VR/AR 等技术，可提升非遗智慧博物馆普通用户的互动体验感。当前，不少项目已尝试利用相关技术开发用户体验项目。tag Design 团队利用三维互动技术设计研发了折扇 App，这款软件在利用 3D 模型全方位展现折扇原材料、制作折扇的 16 个步骤及半成品"扇骨"样式之余，还设计了用户体验环节——"亲手"制作一把扇子：用户可从个人相册中任选一张图片，系统将自动形成一把用户专属折扇图片，任用户保存与分享。3D 模型交互模式以互动体验模式为用户详细讲解了非遗中传统手工艺材料的选取、工具的用法、制作步骤等内容，增强了非遗体验的趣味性。

线上体验往往激励用户参与线下体验。在真实场景中，非遗智慧博物馆可利用 VR/AR 技术丰富普通用户的线下体验感。早在 2016 年，"映像木雕城"App 中就建有产品、空间一比一真实构建的 3D 样板间。用户可将软件中的任一虚拟家具实时叠加在自家真实场景中，并可对家具进行 360 度旋转、放置在空间中任意位置。2019 年春节期间，北京坊推出了 VR 京剧体验区"数剧京韵"，推出《湖广听曲》多人 VR 体验内容，实现了经典戏曲的虚拟还原。未来，上述运用三维互动、VR/AR 等技术将在非遗智慧博物馆中集中发力，使用户无论在线上、线下均能获得良好的非遗体验环境。

3.2 通过人工智能、创新应用技术优化非遗研发系统

优质的非遗研发体验将促使用户不断创新非遗、传承非遗。现阶段，非遗智慧博物馆可通过人工智能、创新应用技术手段优化非遗研发系统，促使用户参与非遗项目的开发与传播。同时，平台也可发起非遗主题产品设计、文创设计大赛，调动用户参与积极性，促进非遗项目、非遗产品传播。

成熟的研发系统能够有效激发非遗创新，丰富非遗项目的表现形式。彭冬梅等人曾以剪纸项目为例，提出可利用 CAD 系统对剪纸作品中的特色形态符号元素进行提取处理、再次编码生成新图案。[12] 这种可以对数据库素材重新排列组合的技术手段大大降低了手艺人的设计成本。这一模式下，用户即可上传创作作品入库，由系统分发新样式，也可直接在系统中搜索到与非遗项目相关的新元素或新的艺术表现形式，将其应用于创作中。研发的同时也将丰富数据库资源，促进非遗快速创新。而运用人工智能技术，能带动全民参与到非遗创作中来。网易 Lofter 与中国国家地理·地道风物利用人工智能技术发起"点图成绣"活动，推出了塔绣风格滤镜，用户仅需上传图片，系统后台将自动提取图片的风格特征，使原有图片自动转化为具有塔绣风格的作品。用户参与创作的作品将启发塔绣手艺人获取新的灵感。同时，非遗智慧博物馆也可定期发起各类非遗设计大赛，为各类非遗项目设计传播度高、实用性强的文创产品，获奖产品将直接投放市场。这类交互形式以活动为契机，调动用户积极性，提升用户参与感，一定程度上刺激非遗消费，而非遗项目也在这一过程中为用户所了解，并产生了较好的传播效果。

上述以用户需求为导向、以促进"人"与"物"双向交互促进非遗传播为目标的非遗智慧博物馆模式还并不成熟，这一阶段需要大量人力、物力对过去的非遗资料进行整理、编码。随着 5G 通信技术的成熟，新型数字化环境将在容量、传输速率及可接入性方面得到较大提升，数字技术能够更好地发挥自身优势，以用户需求为导向，进一步完善非遗智慧博物馆的供给侧与需求侧服务模式创新，将非遗智慧博物馆建设成为"人""非遗"双向交互的数字生态开放系统。

参考文献

[1] 崔波. 吹响非遗数字化保护工作的时代号角 [N]. 中国文化报，2013，12-11(3).

[2] 董坚峰. 湘西少数民族非物质文化遗产数字化保护研究 [J]. 资源开发与市场，2013 (12) .

[3] 徐晨飞. 南通地方非物质文化遗产数字化保护方法设计探究 [J]. 南通职业大学学报，2015 (1) .

[4] 刘虹弦. 荆楚刺绣数字博物馆建设的意义、功能及途径 [J]. 武汉纺织大学学报，2019 (3) .

[5] 王建明，王树斌，陈仕品. 基于数字技术的非物质文化遗产保护策略研究 [J]. 软件导刊，2011 (8) .

[6] 中国非物质文化遗产保护中心. @所有人，新版中国非物质文化遗产网发布上线! . 微信公众号，2019-1-21，https://mp.weixin.qq.com/s/Z59QSMu_e-14OCdgmHTJYg.

[7] 专题. 文物保护领域物联网与智慧博物馆 [N]. 中国文物报，2012，12-14(8).

[8] 陈刚. 智慧博物馆：数字博物馆发展新趋势 [J]. 中国博物馆，2013 (4) .

[9] 庄颖. 对博物馆数字化建设可持续性的重估和反思：荷兰国立博物馆交流见闻，中国对外文化交流协会，2019，4-5，https://mp.weixin.qq.com/s/fxbh1sYJUMjy3ow26vWyYw.

[10] 徐晨飞. 南通地方非物质文化遗产数字化保护方法设计探究 [J]. 南通职业大学学报，2015 (1) .

[11] 文化和旅游部民族民间文艺发展中心官网。http://www.cefla.org/technology/index.

[12] 彭冬梅，刘肖健，孙守迁. 信息视角：非物质文化遗产保护的数字化理论 [J]. 计算机辅助设计与图形学学报，2008 (1) .

IP 衍生品设计应用方法探析与实践

杨晋
清华大学美术学院，北京，中国

摘要： 文创是当代文化产业与创意经济中形成的新理念，是一种创造性的转化行为，强调创意驱动文化创新创造，因此新的设计、生产、营销、服务、消费模式，以及新的业态便孕育而生。这些创意活动中很大部分是围绕 IP 的品牌授权业开展的。随着我国文化产业的蓬勃发展，如今 IP 更像是一种文化符号，"文创设计""衍生品设计""授权设计""特许设计""IP"等词汇以越来越高的频率进入我们的视野，其中围绕 IP 的社会影响日益彰显，其经济效益也越来越起到支柱作用，作为一个设计行业的较新业态，其中的设计策略方法及思维方式与传统设计项目有着较大区别。在 IP 衍生产品设计开发过程中，对于 IP 元素应用层面而言，不同于以往简单地将 IP 主体直接作为设计元素重复于产品之上，本文例证并实践了以"二次设计"为设计方法的艺术家衍生产品，将 IP 主体多层面的分析整理策划，进而得出一套衍生产品设计方法。

关键词： IP；衍生品；设计方法

1 进化中的 IP

文创是当代文化产业与创意经济中形成的新理念，其过程是一种创造性的转化行为，强调创意驱动文化创新创造，因此新的设计、生产、营销、服务、消费模式，以及新的业态便应运而生。这些创意活动中的很大一部分是围绕 IP 的品牌授权业开展的。国外对于品牌授权业的发展已经非常成熟，成功的案例如迪士尼、可口可乐等比比皆是，据 LIMA（国际品牌授权业协会）数据显示，全球授权产业的市场规模已经超过 2500 亿元，也正因如此，大家对于品牌授权的重视可见一斑。国内授权市场的增长速度如今也高于美欧的增速，许多机构及个人都纷纷踏入这一领域，如同每个事物都会在新的环境中有所变化调整从而适应一样，在国内，IP 一词已经从最早的单纯指代知识产权，慢慢逐步演化为如今我们所理解的 IP。

IP 最早在 17 世纪中叶由法国学者卡普佐夫提出，后为比利时著名法学家皮卡第所发展，IP 在英文中为"Intellectual Property"，在德文中为"Gestiges Eigentum"，意为"知识（财产所有权）"或者"智慧（财产）所有权"，也称智力成果权。根据我国《民法通则》的规定，知识产权属于民事权利，是基于创造性智力成果和工商业标记依法产生的权利的统称。

然而此时广泛被大家日常提到的 IP，已经远非简单的知识产权，IP 被赋予了更多的文化价值和商业价值。随着互联网的不断发展，在此背景下，人们往往口中所说的他、她、它是一个 IP，这时 IP 开始代表着各种含义：流量、个人、品牌、品质等，一个被大量用户喜爱的 IP，需要基于互联网与移动互联网等多领域共生。

这种被大量关注的粉丝经济背后，需要思考什么样的 IP 是值得被开发和被衍生的，知名度并不等于 IP，它需要承载用户情感，需要被市场验证，需要所有者及被消费者共同营建，根据马斯洛心理学金字塔理论（见图 1）研究表明，在一般性商品满足人们基本的生理物质需求之后，内心需求将会向金字塔顶端移动，人们开始追求使用更能代表自己精神世界

的物品，IP 实际就是人们内心渴望金字塔顶端理想中的自我物化，IP 衍生品无疑就是这个物化的现实物质体现，一个持续活跃的 IP 是整个一系列衍生活动的根本动力。

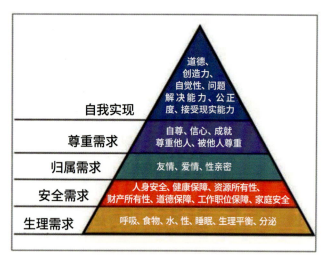

图 1　马斯洛心理学金字塔理论

2　衍生设计源起——品牌授权及 IP 衍生品设计现状

早在中国古代时期，家门张贴的门神，以及庙堂供奉的神像，还有国外信徒祈福护佑佩戴的十字架等，这些都有着"衍生"的影子，庙堂之上的神灵，古代先贤、神灵、英雄将领即为 IP，他们或是历史真实人物，或是广为流传的故事，人们将这些 IP 的"衍生物"诸如年画、佛龛、十字架配饰等置于身边寻护佑，有着很强的功用性，可以说这些行为具有最早的"衍生"的影子，如图 2、图 3 所示。上述这些都符合如今 IP 的内容界定之内，这些著名的符号没有知识产权，但可以通过整理、开发、设计，从而形成具备法律保护的知识产权，以此继续衍生设计。

而对于授权行为来说，据赛丹杰所著《品牌授权原理》一书中记载，一般认为授权设计在 18 世纪已经开始，两名英国贵族夫人曾允许化妆品制造商在产品上使用他们的名字，他们会获得一定比率的销售分成作为交换，这是一种名字或者肖像授权行为。之后，"彼得兔"是目前有记载的第一个用于授权的角色，碧雅翠丝·波特以她写作和同年自主出版的书中角色"彼得兔"为原型，将原造型直接设计成为毛绒玩具，并取得相关专利，如图 4、图 5 所示。

图 2　古代门神像　　　图 3　十字架配饰

图 4　彼得兔原画　　　图 5　彼得兔衍生毛绒玩具

然而作为一个产业来说，授权业实际上的增长始于 1970 年《星球大战》《大白鲨》等电影大片的兴起，使得《星球大战》（见图 6）《大白鲨》（见图 7）成为热门 IP，催生了各式各样的衍生产品。之后授权业从最早发端的娱乐行业开始扩大到各大种类的知识产权：娱乐、角色、企业品牌、运动、时尚、学院、艺术、音乐、非营利组织、出版和名人。

国内在谈及 IP 衍生品概念之前，最为人熟知的是各地千篇一律的旅游纪念品现象，无论走到哪一处似乎都能找到相同的旅游产品如挂珠配饰、钥匙链、以及百家姓铭牌等成本低廉的快销品（见图 9）。这些往往借助当地旅游热点通过人流量及旅游消费心理进行售卖产品，因此也不会对于所处环境中提取、挖掘核心文化符号形成 IP。

图 6　电影《星球大战》海报

图 7　电影《大白鲨》海报

图 8　电影《星球大战》衍生产品

图 9　早年国内旅游纪念品

3　IP 衍生设计常用方法

近年来迪士尼接连并购影视公司，旗下囊括了许多著名电影角色 IP，这为之后的 IP 衍生品设计提供了基础。迪士尼在此方面有许多优秀的典型案例，按实际调研分析，迪士尼衍生产品的种类大致如下：消费电子产品、时尚配饰、食品、饮料、服饰、礼品、收藏品、家装用品、汽车配件及配饰、家居用品、婴童产品、纸制品、学生文具、宠物用品、出版物、体育用品、玩具、游戏。这些基本涵盖了我们日常的衣食住行方面。其中大部分的衍生产品现有形式如下。

3.1　以 IP 直接复制成衍生产品。例如一些动画中角色直接按比例缩放的衍生产品摆件，如图 10、图 11 所示。

图 10　迪士尼动画形象　　图 11　由迪士尼动画形象衍生的毛绒玩具

3.2　以 IP 为元素应用在物品上。例如取动画角色局部应用于作品上，如图 12、图 13、图 14 所示。

图 12　迪士尼衍生产品　　图 13　迪士尼衍生　　图 14　迪士尼衍生
　　　手机壳　　　　　　　　　产品靠枕　　　　　　产品杯子

3.3　与其他知名品牌合作。例如迪士尼与路易威登、可口可乐的合作，如图 15、图 16 所示。

图 15　迪士尼与路易威登合　图 16　迪士尼与可口可乐合作款易拉罐汽水
　　　作款手拎包

以上所述案例是衍生设计方法之中较为常见的方法，其优势是便于产品开发，只需要找寻市场上较为成熟便于大规模量产的产品如抱枕、杯子、手机壳等，之后便是将 IP 元素直接应用于器物上，其优势在于这种方法最大程度地还原保留了 IP 的形象特征，对于 IP 的狂热粉丝来说，最具直接的刺激，形成直接的购买力。而对于其他消费层次的受众来说，这一设计方法会无法满足消费者的心理需求，后述会讲到通过"二次设计"方法达到满足此部分消费者诉求。

4 "二次设计" IP 衍生设计方法

IP 衍生产品第一次广泛进入到我们视线之内的事件要算是中国台北故宫的"朕知道了"系列衍生品，在广泛被人关注的同时，也开启了人们对于 IP 发掘的大门，之后以此为榜样的产品便层出不穷。虽然"朕知道了"系列产品（见图 17），也是用康熙皇帝真迹的复制品得来，但不同的是，康熙真迹既是 IP 原作，又恰巧可以作为文案内容附加到衍生产品上来。事实上真正惹人喜爱的并不是康熙书法作品，而在于对"皇帝御批"的一种戏谑表达，正符合了如今年轻人对于传统文化的另一种解读，以一种轻松的心态和角度审视传统文化。当然从文化传播责任的角度讲，依此方式传递古代皇家严肃文化是否妥当我们暂且不论，但就引起年轻人对传统文化的关注和喜爱达到了很好的效果。也让设计从业者以及围绕 IP 的开发者们看到了衍生品的价值和作用。

图 17　中国台北故宫"朕知道了"系列衍生品

诸如这种不是直接应用 IP 形象得到的衍生品设计方法，本文归纳为"二次设计"衍生设计方法，此方法得到的衍生品将会俘获除粉丝外更多的消费者。说到"二次设计"就不可避免地要谈到"再设计"，"再设计"不同于"二次设计"，再设计可以是基于事物本身进行改进，也可以利用一种事物通过再次设计创造出另一种事物，在追求设计本质的过程中创造另一种设计。再设计 (RE-DESIGN) 一词是由日本著名平面设计师原研哉先生在《设计中的设计》一书中提出的："'RE-DESIGN'，简单来说，就是再次设计，其内在追求在于回到原点，重新审视我们周围的设计，以最平易近人的方式，来探索设计的本质。"

目前关于"二次设计"的一些定义是针对各专业领域内的解释。例如，在服装设计专业领域，服装二次设计是以服装一次设计为基础和背景提出的，即要求注重服装系列的开发，整体服饰形象着装状态的设计，出现了服装二次设计的概念。即服装、人体与服饰品的组合整体设计，以整体效果给人以视觉冲击力。这是在服装产品的一次设计的基础上又一次创新。

综上所述，IP 衍生产品"二次设计"是基于原 IP 基础上并不破坏其属性的情况下，适应新的环境、新的语境、新的受众群体而衍生出的设计方法。"二次设计"具有主动性、赋能性。

以往设计师的行业特性使设计师往往处在整个设计过程链条的末端，项目前期的策划结果发给设计师，设计师来完成产品形式上的视觉表述或者造型部分。后来随着市场品牌意识的觉醒，设计师地位逐渐升高，从品牌最初的策划到最终产品落地，设计师已经走到产品开发的上游，策划阶段就已经贡献出设计师的创意思维。对于从事 IP 衍生设计的设计师，在整个开发链条里显得更加主动和重要，往往在开发之初便会策划其可能性，围绕 IP 进行深度挖掘其卖点，主动程度更加显著。

"二次设计" IP 衍生设计方法具有赋能性，无论是对于衍生产品结构的赋能，还是内容的赋能，"二次设计"并不破坏 IP 形象，而是起到了加强的作用。

如中国台北故宫"朕知道了"衍生产品案例中，对于这些文物 IP 来说，选取"皇帝御批"这个点已经在策划上较以往诸如对于皇帝宝座的复制摆件而言，策略上更为新颖，这体现了设计选择的主动性。

5 艺术家衍生设计方法——"二次设计"方法应用

《韩美林生肖年册》（见图 18）便是应用"二次设计"方法在艺术家衍生产品这一门类得到的韩美林衍生产品，册子的每一页都可从中撕下并折叠得到一个有着韩美林装饰艺术的春节饰品，诸如对联、窗花、红包等，这些衍生产品不但有功用，同时也对于韩美林艺术有着传播作用。通过"二次设计"进行衍生品设计开发的《韩美林生肖年册》，选取韩美林艺术创作中关于 12 生肖的元素作为基础，策划上是非常正确的。十二生肖关乎于我们每一个人，有着最大最广的传播力量。《韩美林生肖年册》既遵从了韩美林艺术风格，又赋予新的内容来与更多的消费者产生关联，"春节""生肖"这些内容的附加都丰富了韩美林艺术衍生品，让除了粉丝之外的受众也会因为春节等因素发生购买行为。

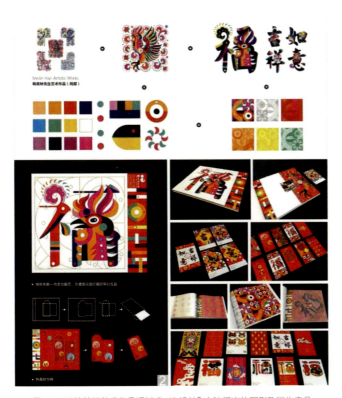

图 18　以韩美林艺术作品通过"二次设计"方法得出的图形及衍生产品
《韩美林生肖年册——鸡年》

结合上述案例，对于艺术家衍生产品设计方法的分类可总结得出 5 个方面：IP 复制、元素复制、风格复制、精神复制和品牌合作，这 5 个方面中风格复制和精神复制属于"二次设计"范畴。

"IP 复制"顾名思义就是将 IP 本身进行更换大小、材料等达到可以使受众消费得起的衍生产品。如文物、雕塑等比例缩小的摆件。

"元素复制"就是运用 IP 中提取的符号或者元素直接应用在产品造型之中，或者以图案的方式应用于产品表面。此衍生设计办法最为普遍，但同时也属于浅层次的衍生产品设计办法，便于制作量产。

"风格复制"属于"二次设计"范畴，也就是要深入了解 IP 风格，包括惯用表现手法、相关联的内容以及形象风格，在了解这些方面之后，有针对性地进行二次设计，已达到扩大受众，符合新语境的 IP 衍生产品。

"精神复制"同样属于"二次设计"范畴，是对于 IP 更深层次提炼挖掘设计方法，而不只是对作品的形式和风格进行设计创作。例如对于艺术家而言，衍生设计从业者要对其人生态度、目标追求、信仰特点、秉承的理念、哲学观点等方面进行解读之后做出衍生设计，这种设计需要从策划先行开始，从设计内容着手，可理解为假以作者之手的艺术产品创作。

"品牌合作"顾名思义，就是 IP 与另一个知名品牌的合作。例如草间弥生与路易威登的合作，双方找到最为契合以及气质相同的地方，以此作为设计的基石。这样既可以使品牌获得新的血液和方向。也可以帮助艺术家草间弥生开拓更为广阔的市场，进一步被大家所认识和接受。

设计师通过"艺术家衍生品设计方法"表可以方便在 IP 衍生品开发时寻找 IP 自身设计内容点，在设计方向上获得指导，便于有针对性、多层次地开发 IP 衍生品。

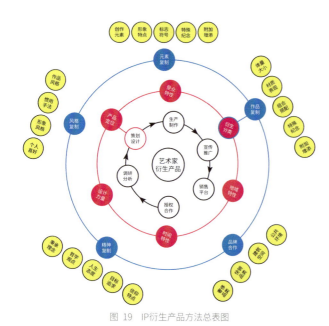

图 19　IP衍生产品方法总表图

结语

　　IP 授权业正处在上升趋势，各机构主体纷纷进入 IP 衍生行业，在追求产出效率的过程中，难免会导致行业产品同质化的结果，例如衍生品中普遍使用帆布包、抱枕、马克杯等造型相同且常见的生活用品，因此注重对于 IP 衍生品设计的探究有着现实意义，"二次设计"就是在这一背景下应运而生。在 IP 衍生品开发中可以从不同维度得出不同的设计结果，这也是设计从业者用以适应文创新业态的设计方法的改变，即由单纯的满足设计需求转变为策划型、赋能型的设计。与此同时，我们也发现设计从业者也慢慢开始从优秀的传统文化、当代文学、电影等之中寻求答案，从服务于 IP 到自造 IP，向设计的源头走去。

　　IP 这一新事物的蓬勃发展也伴随着一定程度上的杂乱，这一领域的相关概念也在不断变化，对设计行业而言，"文化符号"一词的提出引发的文化符号衍生设计给了设计从业者思考的空间，即与大众连接的"衍生品设计"是否只有专注于 IP 本身才能衍生出好的设计，才能反映衍生主体的本质？

参考文献

[1] 陈楠. 北京 2008 年奥运会、残奥会特许商品设计指南 [M]. 北京：第二十九届奥林匹克运动会组织委员会，2006.

[2] 张乃根. 创意产业相关知识产权 [M]. 上海：上海交通大学出版社，2015.

[3] 赵毅衡. 符号学 [M]. 南京：南京大学出版社，2012.

[4] 余春娜，孔中. 动漫产业分析与衍生品开发 [M]. 北京：清华大学出版社，2016.

[5] 肖伟胜. 视觉文化与图像意识研究 [M]. 北京：北京大学出版社，2011.

[6] 庞守林，张汉明，丛爱静. 品牌管理 [M]. 北京：高等教育出版社，2017.

[7] 赛丹杰 D，巴特斯比 G. 品牌授权原理：国际版 [M]. 吴尘，朱晓梅，译. 北京：清华大学出版社，2016.

[8] 赛丹杰 D，巴特斯比 G. 品牌授权原理：授权商版 [M]. 吴尘，朱晓梅，译. 北京：清华大学出版社，2016.

[9] 马斯汀 J. 新博物馆理论与实践导论 [M]. 钱春霞，译. 南京：江苏美术出版社，2008.

[10] 陈楠. 奥运会主题衍生物开发设计 [J]. 创意与设计，2009，3(2): 72.

现代科学技术对传统竹编工艺的影响

陈芳杰
清华大学美术学院，北京，中国

摘要： 随着传统工艺振兴计划的全面开展，传统竹编工艺迎来了新的时代发展契机，在传承与发展进程中，面临竹编市场萎缩、人才缺失、产品形态单一等现实问题。文章在分析了传统竹编工艺与现代科技结合相关案例的基础上，从设计传承、展览展示、传播营销等方面揭示了现代科学技术给传统工艺带来的影响。通过阐述先进科学技术与传统竹编工艺之间的辩证关系，提出现代科技与传统竹编工艺相结合，是传统竹编工艺未来发展振兴必经之路的观点。

关键词： 科技；竹编工艺；设计；展示；传播

我国是"竹"文化的发源地。竹编工艺作为一项传统的手工艺术，不仅是千百年来劳动人民智慧和审美的具体体现，而且具有悠久的历史文化价值，在人民群众中具有广泛的使用经验。竹所蕴含"刚直有节"的高尚气节是中华民族精神的表现。2008年传统竹编工艺被列入第二批国家级非物质文化遗产名录，竹编工艺再次被社会所关注。

1 竹编工艺的现状与存在的问题

我国竹编工艺分布广泛，主要集中在浙江、江苏、福建、江西、四川、云南、湖南、湖北、广东、广西等南方省区，每个地方都有其独特的编制工艺和产品特点。近年来，随着科学技术和工业化不断发展，竹编工艺面临着工业产品生产自动化、批量化、同质化的巨大冲击，因竹编工艺制作过程需纯手工完成，所以具有耗时长、人工成本高的特性，与工业化产品相比缺乏市场竞争力，致使竹编市场不断萎缩；另外，竹编工艺目前主要掌握在老一辈人手中，竹编技术的学习需要一个漫长的过程，现在年轻一代在"快餐"式生活方式和生存压力的境况下，很少有人愿意学习和传承这门技艺，竹编工艺面临后继无人的处境；由于缺少年轻一代的参与，竹编产品设计和研发方面都存在一定滞后性和局限性，导致产品内容大都缺乏创新、形态单一、使用性和艺术性都无法满足当前人们日益增长的物质文化需求，产品面貌相对落后，又因为市场普遍存在知识产权归属困难等问题，从而导致了竹编工艺发展的恶性循环；目前精品竹编作品受众范围有限，销售主要依赖于国际贸易，国内市场的传播和销售渠道尚未进行充分挖掘。

针对目前竹编工艺存在的问题寻求未来发展的路径，除了依赖政府制定相应的保护政策，也应顺应新时代的发展要求和规律，利用现代科学技术找到适应竹编工艺自身的定位，进行创新性探索与发展。

2 现代科学技术对竹编的影响

科学技术的进步与传统工艺的发展密不可分，传统手工艺是民族文化的载体。传统工艺的发展应充分挖掘和发挥科技在以下几方面的助攻作用，积极探索传统竹编工艺适应现代需求的发展道路。

2.1 设计传承

随着消费者审美水平的不断提升，传统单一、陈旧的款式已经无法满足消费者的诉求，设计具有

现代设计理念和现代时尚审美、款式新颖的竹编产品是竹编工艺发展的新时代道路。目前，竹编设计过程可以利用的软件主要有 CAD、Grasshopper、Rhinoceros 软件等。Grasshopper（简称 GH）是一款 Rhino 环境下运行的采用程序算法生成模型的插件，是设计类专业参数化设计方向的入门软件。GH 可以向计算机下达高级复杂的逻辑建模指令，可通过参数的调整直接改变模型形态。目前，国内已有研究团队使用 GH 软件进行竹编工艺的参数设计实践。根据竹编产品不同的编制效果，提取竹编编制的经纬线数据为变量，用 GH 软件编制图案。通过参数化设计，从而快速生成编制效果图，极大地提高了建模的时间效率[1]。

四川渠县刘氏竹编被列为国家非物质文化遗产，被称为四川"四大名旦"之一的瓷胎竹编是刘氏竹编的传统产品之一。瓷胎竹编工艺以江西景德镇瓷器为胎底，以竹丝编织瓷器的外衣，两者相辅相成，竹丝起到装饰和保护的作用，而瓷胎是对竹编起到支撑的作用，有了胎底的支撑，竹编工艺在编制设计时便更注重外在形式美感。由于竹编需要跟随瓷胎的形体进行，在编制过程中受到竹子纤维特性的局限，导致市场上很多瓷胎竹编工艺品出现同质化现象。

近几年来，刘氏竹编传承人刘江带领设计团队不断研发新的器型及编织纹样的设计，设计师运用了 ZBrush、Rhinoceros 等电脑建模软件对竹编产品进行草图的绘制与设计处理。ZBrush 是一款数字雕刻和绘画软件，设计师可以通过手写板或鼠标直接控制系统的立体笔刷工具，笔触可以轻松塑造各种数字生物的造型和肌理，在竹编工艺造型设计中设计师可以充分发挥自己的想象力和创造力，将设计的竹编工艺品以直观立体的效果呈现。设计的样稿再交给景德镇陶瓷生产厂进行打样[2]。直观、立体、精确的设计效果和数据，可以大大减少传统设计沟通缺乏直观性、沟通耗时长、设计不精确等弊端。使设计师与客户之间的沟通更快捷方便，从而大大提高了竹编产品的生产效率，为竹编产业的发展提供了新的思路和途径。

2.2 展览展示

虚拟现实技术（VR）采用计算机模拟环境给人以环境沉浸感，该技术可提供多维度的感知体验，给人以身临其境的感觉。重要的是虚拟现实技术可实现人类所拥有的感知功能，比如听觉、触觉、视觉、味觉、嗅觉等感知系统，人在操作过程中，可以实现人机交互，通过肢体操作得到真实的环境反馈。正因虚拟技术具有沉浸性、交互性、多感知性的特性，近年来被广泛应用于游戏、教育、展示等各个领域。

2017 年由马耳他中国文化中心举办的"中国文化周"展览中，在展厅内专门设有 VR 视觉体验区，可以让观众置身于万里之外的贵州原生态意境，使国外观众能身临其境地感受中国文化，理解传统手工艺的设计理念。竹编工艺可以利用 VR 技术的交互性特质，让用户通过手势等操作在虚拟世界体验竹编设计与制作过程，体验较为真实的触感和体量感，感受传统手工艺发展赖以生存的生态环境，以此增加受众对竹编工艺的了解和兴趣，吸引更多青年一代的参与。另外，VR 技术的运用打破了时空的限制，可以让观众随时随地体会和了解竹编工艺的制作与特点，VR 技术还可以与 Web 技术结合实现实时交互，可以让不同地域、不同风格形态特点的竹编工艺传承人，身处相同的空间环境进行实时沟通交流和相互学习。

目前，各大博物馆相继以线上数字博物馆的形式，通过文字、图片、声音解说、立体形象、虚拟漫游等多种手段，全景式展示博物馆的藏品。今年，故宫博物院推出了"数字故宫"等线上展览，一时引起社会各界的广泛关注。故宫博物院上线的"数字多宝阁"利用高精度的三维数据，全方位展示出文物的每个细节和全貌形态，另外观众还可以零距离的"触摸"文物并与之互动，每一件都详细加载了文物的

各种信息。这一技术也可以为竹编技艺的保护与发展所借鉴。目前很多当代设计师、艺术家与传统手工艺传承人在进行合作对接时，常苦于对传统材料和技艺不了解而无从下手。建立竹编工艺的竹编技艺资料库，既可以整理和保护濒临失传的竹编技艺，又可以为竹编工艺手艺传承人与现代设计师沟通提供便利，设计师可以根据资料库中的信息，更快捷地了解不同竹编工艺的特点，进而根据产品的特性选择相应的竹编工艺技术，将竹编技艺与现代设计进行有效整合，完成竹编传统工艺的创新性发展和创造性转换。

清华大学美术学院陈岸瑛老师的非遗调研团队在去东阳探访何福礼、何红兵父子的工作室时，发现他们将经典的竹编编法装裱成册，可以使外行很快看懂竹编工艺，并根据竹编样本进行再设计。何红兵的竹编编法书册是对传统手工技艺展示最原始的体现。在我国非物质文化遗产的保护与发展之路中，我们应为传统工艺的未来发展提供更多的便利与技术支持，为传统工艺的产业化发展提供保障，实现非物质文化遗产保护之路"见人见物见生活"的意义。

2.3 传播营销

21世纪，从2G到5G，互联网络技术飞速发展，以互联网为基础的新媒体平台为信息传播带来了前所未有的自由和快捷。信息的传播具有跨时空性、实时性、人人参与的特征，智能手机的普及发展为信息随时随地传播提供了可能性，同时传承人可以根据反馈的信息进行工艺品的设计。网络电商的发展不仅打破了传统的商品购买渠道，而且使个性化产品定制以更快捷、更直观的方式呈现。互联网科技与自媒体平台的发展使信息传播的速度和广度呈现裂变式的增长，传播的信息更加多元化、立体化、多触感、多维度。

竹编技艺传承人钱利淮利用网络提供的便利，紧跟时代潮流。申请了微博、微信公众号传播竹编文化和竹编编织技法，并与优酷联手制作、发布竹编教程，推出了详细的竹编学习视频"雪花编教程""不懂竹编的快来看，竹编可以这样学"等网络课程。步骤详细的讲解视频让喜欢竹编的初学者不再望而却步，大大增加了竹编爱好者的学习兴趣，自媒体平台发布的竹编信息，使竹编传统工艺进一步进入人们的日常生活[3]。

刘氏竹编打破了传统店面的销售方式，积极拓展和利用线上销售渠道，现已成功建立了包括淘宝、京东等平台在内的线上销售商铺。刘江根据不同消费者的购买需求将竹编产品定为：收藏品、高端日用品和生活艺术品三大类。线下体验与线上购买相结合的新型销售方式，使刘氏竹编取得了可喜的经济收入。随着经济收入的不断增加，刘江有了丰厚的经济基础去传承和研发竹编技艺，在刘江的竹艺生活馆、文殊坊刘氏竹编体验馆，不定期的举办刘氏竹编体验课、半成品编织表演，让更多了民众了解、学习、传承竹编技艺。

传统竹编工艺通过不断满足消费者需求，给传统工艺生产者带来经济收益，能不断推进技艺的传承和发展，促使这门传统工艺焕发新的生机和活力。

3 现代科学技术与竹编工艺的辩证关系

随着科学技术的发展，现代科技与传统竹编手工技艺之间的冲突不可避免，这也引起了不少专家学者之间的争论。有学者认为采用现代科技可以实现竹编工艺品的批量化生产，可以提高产品的生产效率和质量，能满足市场的供给，符合市场经济的规律；另一些学者则认为，现代科学技术的渗入，冲淡了竹编工艺品的个性特征，致使后续传承人越来越不注重竹编工艺技能的发展，失去了手工艺产品的艺术性和温度。不可否认，两者的观点都各有道理，面对现代科技与传统竹编工艺之间的关系，笔者认为在科技飞速发展的21世纪，我们应当以更加开放、与时俱进的态度看待这一问题，并尽可能找到两者结合的平衡点。我们既不能墨守成规，完全拒绝现代科学

技术在竹编工艺生产中的应用，也不能用现代技术软件和机器设备来替代竹编手工技术。通过竹编工艺与科技结合的各种案例与实践，我们发现现代科技水平不能够完全取代竹编手工艺，在运用现代编程技术在对竹编进行复杂编法时仍存在困难，无法达到手工竹编的灵活度。

由此可见，现代科学技术的运用是为了更好的解决目前竹编工艺发展的问题，弥补手工技艺存在的缺陷，更好地为竹编手工艺服务。现代科学技术的进步可以为竹编工艺的发展起到积极的促进作用，也不可避免地带来了个性化缺失的负面影响，我们只有客观辩证地看待这一问题，在负面影响中找到新的出路和解决办法，如采用高端个性化定制的方法，去满足不同消费阶层的物质文化需要。只有协调处理好现代机械化生产与传统竹编工艺之间的关系，才能实现两者的良性互补，促使传统竹编工艺的传承和保护走向正确的方向。

结论

现代科技可以更好地为传统竹编工艺的设计、生产、传播、发展等各个环节服务，各种应用软件的运用可以使竹编工艺品的设计过程更直观快捷；机械设备可以完成竹编手工艺过程中粗加工的程序，节省竹编生产过程中的人力资本；互联网技术的发展为竹编工艺的传播推广和市场营销带来了更多的优势和便捷。竹编工艺之所以能传承千年，正因为能不断适应时代的发展需求，不断进行技术创新。在现代化语境下，我们应该积极面对时代的机遇与挑战，在振兴传统手工艺的道路上与时俱进、不断创新，探索适应新时代的传承、保护和发展之路，开发满足现代物质和文化生活需求的新产品[4]。

参考文献

[1] 吴珏，张姮. 基于传统竹编的参数化 3D 打印产品设计研究[J]. 装饰，2017(10): 132-133.

[2] 陈岸瑛. 工艺当随时代:传统工艺振兴案例研究[M]. 北京：中国轻工业出版社，2019: 160-167.

[3] 王海鹏，郑林欣. 现代传播方式对乌镇竹编技艺的传承发展影响研究[J]. 竹子学报，2017(4): 66-69.

[4] 童斐蜚. 竹编工艺的现状与展望[J]. 上海工艺美术，2018(1): 101-103.

论少数民族防染工艺的文化性——以西南少数民族为例

贾京生
清华大学美术学院，北京，中国

贾煜洲
北京服装学院，北京，中国

摘要： 中国少数民族的防染工艺，主要集中在于西南少数民族生活之中，并更多地与族群传统文化、生活审美紧密相联。本文以田野考察与文献研究为根基，以现存少数民族防染工艺为重点，论述了防染工艺与民族文化、世界文化、实用文化与审美文化的关系，并阐述了这种关系的重要意义与文化价值。

关键词： 少数民族防染工艺；文化性；艺术性

少数民族生活中的防染工艺，既是一种实用与审美相兼顾的族群艺术，也是一种民族的历史与风俗相传承的民族文化。从微观上看，少数民族防染工艺，是一种少数民族文化性的防染工艺，与产生防染工艺的民族文化性质与文化发展紧密相关、水乳交融；从宏观上看，少数民族防染工艺，是世界文化性的防染工艺与防染文化，而多元化、独特性的民族文化性的防染工艺，构成了世界防染工艺文化的丰富性与多样性。同时，作为一种实用与审美相兼顾的少数民族防染工艺文化，其物质实用性与精神审美性会更加形象地反映出各个民族审美文化的生活化和生活文化的审美化，因此，防染工艺与防染工艺的文化性，是研究中国少数民族防染设计思想、设计方式、设计审美与设计应用所必须涉及的本质问题。

1 防染工艺与民族文化

少数民族防染工艺与族群文化关系紧密相关。不同民族、不同地域的防染工艺与防染文化，都凝聚着不同的民族文化传统。换句话说，少数民族防染工艺与防染文化，是民族文化重要载体之一，也是反映民族文化的重要形式之一。任何优秀的防染工艺与防染文化，都具有独特的民族个性与丰富的文化内涵，而民族文化个性，始终是族群防染工艺与防染文化存在和发展的精魂，也是其独特文化品质的内核。

中国少数民族防染工艺与防染文化，是中华民族文化、历史、艺术的重要组成部分。它在人民生活中发生、发展、流传，经历了几千年文化积淀，积累的作品极其丰富、风格极其独特，而且艺术成就很高。中国少数民族防染工艺与防染文化，包含了中华民族几千年的理想和精神，是我们民族世世代代的追求、习惯、风俗、经验和智慧的结晶，也是人们审美习惯和审美心理的反映，它们和其他所有非物质文化遗产一起，塑造了我们少数民族文化与民族形象，生成了这个民族身份的"基因"和"分子"，成为中华民族的整体记忆中宝贵的艺术类型之一，是历史研究、设计研究、文化研究、民族研究和美学研究的珍贵资料[1]。

中国少数民族防染工艺，首先是一种实用美术工艺，或称"民俗艺术"。根据列宁关于"一个民族两

种文化"的科学论断，中国少数民族防染工艺，从本质上说属于劳动群众的文化。防染工艺中所蕴含的民族文化与意识，本质上都是劳动人民的文化意识。而这些处于社会最底层的防染工艺使用者们，有的没有文化知识，有的甚至本民族没有文字，而他们的理想、情操、审美趣味乃至本民族的历史和传说等，蕴藏于防染工艺和其他民间工艺的表现之中。因此，少数民族防染工艺在创造与展现形式美的同时，其民族文化内涵的张扬和民族精神的表达也必然是充分地体现出来。

其次，中国少数民族防染工艺及用品，是中华民族由来已久的工艺活动和生活创造。其中，防染工艺及用品艺术所凝聚的民族文化特征，往往从各个方面与层面呈现出来。概而言之，主要是通过图案造型、工艺制作、材料利用和生活应用方面具体展露出来。如蜡防染的图案造型，在纹样、色彩、构图等方面，通过工艺制作都呈现出不同的民族文化特点。如贵州黄平僳家蜡防染纹样，它地处山区，题材多为鸟雀，构图严谨，风格规则。而云南路南地区的彝族、纳西族、苗族的蜡防染纹样，题材常与该地区流传的民间故事有关，有人物、孔雀、羊、象、鸡等，流畅的长线条与块面相结合，构图丰满，风格疏朗。少数民族防染在工艺制作与材料利用上，不同民族也将体现出不同民族文化。中国少数民族蜡防染善于使用蜡刀（图1所示为贵州黄平县僳家蜡染方帕），印尼蜡防染擅长使用铜壶绘蜡，印度蜡防染偏爱使用卡拉姆卡利工具。在生活中，防染用品的不同使用方式，同样也都直接而明确地体现着民族文化的特性与精神。中国少数民族防染工艺及用品，一般出现在边远少数民族人群使用；印尼防染工艺及用品，历史上是流行于贵族阶层，而后传入民间，在民间广泛使用。由此可见，这种与生活密切相关的防染工艺及用品，蕴含着每个民族的情感方式、性格特征、道德观念，以及内蕴深刻丰富的特有的民族文化心理结构，这是不同地域的经济地理、人文地理等多种因素长期积淀的结果。

图 1 贵州黄平县僳家蜡染方帕（贾煜洲摄）

中国少数民族防染工艺及用品，不仅是艺术中的精粹，也是中华民族工艺文化的宝贵遗产与财富。其防染工艺及用品中所蕴含的民族文化，可以说是我们民族的根与魂，是民族文化创新基础与前提，也是民族凝聚力重要体现。民族凝聚力不仅是综合国力的一个重要组成部分，而且是综合国力的基础与核心。民族凝聚力的根基、依托，是民族文化。而民族文化的保护和弘扬是世界文化多元化的现实依据、理念支撑。对构建和谐社会、和谐世界，促进中华文化的发扬光大、实现中华民族伟大复兴起着重大的现实作用，具有深远的历史意义，是新时期赋予我们光荣而艰巨的职责，是时代的使命。

作为承载着中国少数民族文化的防染工艺，其防染用品和所内涵的民族文化作为一种"资源"的存在与意义，已越来越为更多的人所认同。这不仅是从发展文化产业角度的确认，而且与人文精神的建构有关。实用艺术与实用工艺，包括防染用品与防染工艺在内，历来是民族文化的体现方式与重要内容之一，因而，其文化资源特性及价值愈加为人所重视，并不断进行着多视角的发现、多层次的阐释、多方面的利用。"如今在世界范围内的许多地方，民族传统文化与艺术遗产，正成为一种人文资源，被用来构建在全球一体化语境中的民族政治和民族文化的主体意

识,同时也被活用成当地的文化和经济的建构方式,不仅重新塑造了当地文化,同时也成了当地新的经济增长点。"[2]

2 防染工艺与世界文化

从人类文化视野来看,中国少数民族防染工艺与防染文化,不仅是中国的少数民族艺术与文化,还应该是人类的艺术与文化。联合国教科文组织1964年通过的《威尼斯宪章》指出,"要把历史遗存看作人类共同的遗产,认识到为后代保护他们,并将他们真实地、完整地传下去是我们的共同责任。"[3] 换句话说,对于中国少数民族防染工艺与防染文化,应该放置于人类文化与发展的这一大视野中看待,而绝对不可以封闭起来作自恋式的赏识与故步自封。在这样的文化视野下,不仅有利于认识中国少数民族防染工艺与防染文化的文化特性与地域特色,而且还对促进人类文化多元化与人类艺术丰富化作出贡献。

对于"民族的"与"世界的"的文化关系方面,"民族的就是世界"的说法,虽然因其有绝对化、片面化倾向遭到很多人的质疑,但这种说法也有一定的道理。因为整个人类文化,是由全世界各具特色、丰富多样的众多民族文化共同构建而成。对于世界文化来说,一个具有独特性的民族文化,是构成世界文化中不可或缺的一个重要部分。从发展关系与相对意义上来说,"民族的就是世界"中的"民族的",可能是"世界的",但也有可能仅是本民族、本地区的,甚至有的还可能被本民族以及整个世界发展大趋势所淘汰。因此说,"民族的"与"世界的"之间并不具有必然与绝对的因果关系。

然而,站在人类文化层面与高度来看,每一个民族所创造的独特防染工艺文化,都是人类文化的宝贵遗产。中国少数民族防染工艺文化,是劳动人民所创造的一种生活艺术。对于任何一个民族来说,如果从民族文化中抽去劳动人民所创造的那部分,它不管在质和量上都可能是贫弱可怜的。一个民族的文化,只有不追随他人,方能取得自己在人类文化中的地位。因此,对中国少数民族防染工艺文化的重新认识,是一个十分迫切的课题。在回首中国少数民族防染工艺文化所生存的土壤,寻找艺术天地中真正属于本民族的文化之时,众多的艺术家把目光投向了民族民间。人们惊奇地发现,在民族民间的最底层与最深层,竟埋藏着如此博大的一个艺术新世界——既传统而又民间的防染工艺文化。(图2所示为贵州榕江县苗族蜡染背扇局部)

图2 贵州榕江县苗族蜡染背扇局部(贾煜洲摄)

中国少数民族防染工艺文化,既是本民族的宝贵遗产,也是全人类特有的财富。近年来,联合国教科文组织多次恳请各国保护传统工艺与民间艺术。1976年通过的《内罗毕宪章》指出,"整个世界在扩展或现代化的借口之下,拆毁和不合理不适当重建工程正在给历史遗存带来的损害。"[5] 鉴于我国现代化进程中的民族民间文化面临的威胁与挑战,中央成立了"中国民族民间文化保护工程国家中心",制定了以17年的时间对民族民间文化实施保护的战略规划,提出了"保护为主,抢救第一,合理利用,继承发展"的保护方针[6]。方针的制定与实施,不仅是保护了民族民间艺术,也是对人类民族文化与人类民间艺术发展作出了贡献。

21世纪的今天,全方位开放、交流已成为世界性不逆之势,具有丰富内涵的、文化的全球化已成为重要话题,甚至是不争的事实。随着遥感技术、光

纤通讯、卫星转播建设等，现代高科技迅速发展，更加有力快速地打破国家、民族、地区间自然阻隔，使全球性的"文化流"通向世界每个角落。绝对封闭状态下的中国少数民族文化与民族工艺已经不复存在，"民族文化与民族艺术"必然与"世界文化与世界艺术"紧密互动与形影相联。这正如卡尔·雅斯贝尔所讲："世界闭合起来了。它是地球上所有人类的统一。新的威胁和机遇出现了。所有实质性的问题都变成了世界性的问题，境况是人类的境况。"[7] 由此可见，文化全球化必然需要当代人"把世界当作一个整体来理解"。当然，要"理解"的内容不限于经济、政治、技术，还包括不同生活方式、生存状态、消费模式、观念意识等方面的相互认同、相互渗透、相互借鉴与吸收，其中，少数民族文化与工艺尤为突出，从而呈现出富有种种新质的"全球化"。因"全球化"而形成的世界的"整体"性，已经为各民族的工艺、文化提供了"全球性自我表演"的舞台与可能。"民族的"工艺与文化要真正体现出世界性或面向世界，必须传承本民族文化并建树新的民族文化个性。正如冯骥才所说："文化的魅力是个性，文化的乏味是雷同。"[8] 联合国教科文组织《世界文化多样性宣言》第一条也指出："文化多样性是交流、革新和创作的源泉，对人类来讲就像生物多样性对维持生物平衡那样必不可少。从这个意义上讲，文化多样性是人类的共同遗产，应当从当代人和子孙后代的利益考虑予以承认和肯定。"[9]

世界是多元的，文化是多样的，少数民族工艺文化是独特的。我们坚信，全球化绝不是一种工艺、文化、艺术的一元通吃，而是各种工艺、文化、艺术的交相融合与共生互补。因为孤立的民族工艺与文化是难以自存的，单一的全球文化也是不可思议的。不同的民族文化与民族工艺只能以开明开放的态度互相包容，只能和平和谐地相处，以期达到共同发展、共同繁荣的目标。

3 防染工艺与实用文化

中国少数民族防染工艺文化，是生产者自己创造、使用、欣赏的实用艺术，是与生产、生活密切交织在一起的实用艺术。这种状态，决定了它对实用价值的考虑是首位的——实用是第一性的。审美，则是从属于实用的，是以实用品的物质材料、工艺条件和使用场合的可使用性为基准的。二者紧密融合并共生互补，两者结合的越巧妙，越能加强物品的实用性和艺术性。换句话说，民间手工蜡染工艺与蜡染文化，不是为艺术而艺术、为美而美、为文化而文化的艺术，它是为生活而艺术、为生活而生产的实用文化。（图3所示为广西南丹县里湖白裤瑶粘膏染百褶裙）

图 3　广西南丹县里湖白裤瑶粘膏染百褶裙（贾京生摄）

中国少数民族防染工艺文化的实用性，首先是因为它是一种物质文化与物质创造。人们与手工防染的关系不仅仅停留在欣赏与被欣赏的关系上，而且还通过使用产品形成一定的生活方式。少数民族防染工艺文化的产生，其根本原因不在于它的审美价值，而恰恰是由于它的实用功能。也就是说是为了生存而织布、染色、制衣，而不是在物质生活满足后的思乐、求美愿望指使下才去制造的。当然，人类本性是爱美的，在符合实用功能的前提下，尽可能以美的方式加以制造和加工。

实用性，不仅是少数民族防染工艺文化赖以生存的基础，也是塑造防染艺术形象美的基本条件。防染工艺文化的实用性决定了防染用品的造型和装

饰总是要以使用功能为前提，并受使用功能的制约。其实用要求，不是它自身的规定，而是来自生活的规定。实用对工艺、文化、审美的规定，最终仍然是生产、生活对艺术的规定。它们不能独立于物质生产和生活的过程之外，更不能妨碍物质生产、实用价值的实现。同时，实用与使用功能还要求在制作防染时，必须考虑使用对象、环境及目的。由此，形成了中国少数民族防染工艺文化的实用性，着重于日常生活实用品与民俗活动实用品两类。如图4所示，其一是日常生活实用品，如服装中的衣裙、胸兜、围腰、背扇、手帕、盖帕等；家居中的床单、被面、枕巾、桌布等；用品中的包袱布、挎包等[10]。其二是民俗活动实用品，如祭祀用防染，主要有祖先、神灵、鬼怪三类对象的祭祀用；节日用防染，如春节、端午、中秋节等；婚娶礼仪用防染；社交用防染；文娱活动用防染等。在贵州、云南、广西少数民族地区日常生活中，防染是必需品，不仅小伙子将姑娘点蜡花的工艺才艺作为恋爱择偶的一个重要参考条件，结婚、生儿育女、节庆聚会、老人过世……哪一项都离不开防染用品。当姑娘出嫁时，为了显示手巧与富有，要穿上数件至十余件包括防染在内的衣裙。当举行"跳花"活动时，妇女们不仅身着防染盛装，还要背上许多包括防染在内的衣物去参加[11]。在贵州榕江县一带生活的苗族，13年要举行一次的"鼓藏祭"，庆典的鼓藏龙纹幡（见图5）都用蜡防染形式完成，迎灵时每户人家都要挂幡，走在仪仗队前，渲染出一派庄严、肃穆和神秘的气氛。

图 5　贵州榕江县苗族牯脏节中的蜡染长幡（贾京生摄）

中国少数民族防染工艺文化，在注重生活实用的同时，也特别注重实用与审美共生共创的关系。其美化生活、美化自身的实用性，在服从用品的特定功能的同时，也满足着人们在不同环境下使用时的不同心理要求。这样，便造成了实用要求与审美要求相互为用的效应。实用要求在主导审美取向的同时，也依靠着审美价值的实现去强化自己的实用效应。与此相关联，防染工艺的审美取向在贯彻着作品实用目的同时，也反过来影响实用目的的确立和实现，或给实用功利造成新的成分，使之变得更加完美。

中国少数民族防染工艺文化，强调必须为生活中的使用服务，因此，设计上也本质的区别于纯绘画。作为防染创造者，生活的俭朴和自然，经济的重负和窘迫，使防染工艺设计应用既不能像文人艺术那样纯粹和悠闲，也不能像宫廷艺术那样冗繁和奢华。它是质朴而带几分粗糙，是自然而较少匠意与做作。从内容上看，其主题和形象几乎是对日常生产、生活情境的直接概括和提炼。从形式上看，制品实用性所要求的简便快捷、结实耐用和经济节省，也不允许在产品上附加的艺术创造过于雕琢、浮华，不允许艺术价值的重载妨碍实用价值的实现，

图 4　云南屏边县汉苗蜡染百褶裙（贾京生摄）

因此民间手工防染自然能保持纯朴、随意、简单的实用文化特性。

4 防染工艺与审美文化

在少数民族防染工艺应用地区，防染用品不仅是人们生活必需品，而且也是人们不可缺少的精神食粮——审美文化。这种审美文化不但以实用功能与人们生活发生密切关系，而且还以独特工艺美、艺术美、文化内涵，在美化生活、丰富生活、寄托人们祈愿和情感，以及在陶冶人们思想情操诸方面起着潜移默化的作用。对于民族性格、文化与审美的形成，起到十分重要的作用。

中国少数民族防染用品与防染工艺，是族群大众在认识和改造客观世界的生产活动中，创造出的独特手工工艺与有审美价值的物质产品，其中包含着创造财富的工艺技艺和审美观念。这种美学观念充分而明确地反映出人们对待生活的观点与态度，说明一个朴质真理：生存不等于生活，生活不止于温饱，生活不仅在精神上高于生存，而且在生活中人们执着地爱美、表现美，并且始终以防染工艺方式在创造美和追求美。"曾经有一位苗家姑娘在自己的婚礼上，穿着自己精心织就的、重达40斤的24条防染裙，这成为她一生中最绚烂的穿着。"[12] 在贵州地区，防染图案完全是靠手工绘制而成的，妇女在绘制蜡花时，从生活中观察、提炼素材，加上丰富想象力，精心构想、大胆造型。实在难以想象，这成千上万件防染是勤劳妇女的手工一笔一画描绘而成。一件件沉静优美的蜡花，就是由乡间妇女因陋就简制作而成：用稻草、竹片当尺子，用竹筒作圆规，这样简单的工具，居然创造出如此巧夺天工的精美图案。如由菱形、十字纹、太阳纹和团花纹组合的防染妇女上衣，均可看出防染艺人高超的造型构图能力和精湛的防绘工艺，确实令人叹为观止！（见图 6、图 7）以妇女服饰上的"旋涡"纹衣片为例，"旋涡"由 8 个旋涡花组成一个大型多边团花纹，旋涡线纹产生一种奇特的光效应视觉效果，叫人不能不拍手称绝，黑白、疏密处理得无懈可击。可见，中国民族民间防染工艺及防染用品，像星星撒满天空似的出现在他们的生活中，想象不出在他们生活的哪一个侧面完全没有艺术、没有审美。他们在自己的防染设计与防染工艺中，使防染用品与人们的情感和谐一致，使人的情感外化且具有悦目动情的效果，最终达到使生活更美好、更充实的目的。

中国少数民族防染工艺及用品，具有浓郁的审美文化特性，但实用特征决定防染工艺与绘画表现方法的截然不同。防染工艺由于其实用性规定和生

图 6 贵州织金县苗族蜡染蝙蝠图案的背扇局部（贾京生摄）

图 7 贵州丹寨县排莫村白领苗蜡染上衣螺旋纹图案（贾京生摄）

产性制约，它通常以图案表现作为艺术手段，从整体来说，它不要求也不可能逼真地再现客观物象。相反的是突破时空限制，对图案形象做变形、夸张处理，要求有更强烈的主观性与情感性。在表现内容上，防染工艺既然以美化生活陶冶情趣作为它的宗旨，表现的审美对象都是积极、健康、美好的东西。它不表现绘画中批判性，只要求把世上美好的东西传达给人们。

中国少数民族防染工艺及用品，是所使用族群一生中时时处处必需的审美文化。横向而言，在中国少数民族防染工艺的地区，不论是人们日常着装，还是人们室内家居，都离不开防染工艺及用品的装饰美化。如日常服装以及配饰，处处可见用防染工艺呈现的身影，构成了直接用防染用品美化自身的艺术。如生活中的被单、被面等，人们也都离不开用防染工艺来美化自己的生活环境。纵向而言，人一生过程中每一时期，也都在使用防染工艺及用品进行着审美的表现。当婴儿未出生时，长辈就已经为孩子制作好了富有寓意的防染背扇；一个姑娘从童年起必须学习防染工艺技艺，从少女时就为自己准备防染嫁妆，制出作为姑娘给心爱男青年的定情之物——蜡染花飘带，随着爱情加深，还要为男青年精心制作挎包、口袋、包布等。因此，在生活中，竹楼前或溪水边，姑娘们常常是三五成群地围坐在一起，切磋着防染工艺及技艺，精心绘制防染用品。每当赶场，就成了妇女们互相观摩、工艺交流的"赛花会"。一年一度的春节来临之际，举行传统跳花场，各族年轻人从四面八方涌来，姑娘们穿着精美防染衣饰。男青年们吹起芦笛，围着生命树（跳完花后，让没生过孩子的人把生命树扛回家去，架到屋梁上，表示带着生命进家。待到来年春节，去年谁家此时生了孩子，就送来一株新的常绿树）。唱着跳着，在幸福欢乐之时，多情的姑娘把精美的防染花带挂在所爱慕的男方手里的芦笛上，作为定情之物。月夜里，满坡婆娑树影，男青年通过他所熟悉的花裙上的防染纹样就能辨别出自己的心上人。成家立业后，防染还是人们的服装和居室装饰中不可或缺的日常用品（见图 8）。

图 8　贵州三都县水族蜡染被面（贾煜洲摄）

总之，中国少数民族防染工艺文化，在与生活审美方面的密切联系上胜过任何一门艺术。

参考文献

[1] 贾京生.中国现代民间手工蜡染工艺文化研究 [M].北京：清华大学出版社，2013：38.

[2] 方李莉.西部民间艺术的当代构成 [J].文艺研究，2005(4)：35.

[3][4][5] 贾京生.中国现代民间手工蜡染工艺文化研究 [M].北京：清华大学出版社，2013：17.

[6] 贾京生.中国现代民间手工蜡染工艺文化研究 [M].北京：清华大学出版社，2013：18.

[7] 贾京生.蜡染艺术设计教程 [M].北京：清华大学出版社，2010：8.

[8] 冯骥才.思想者独行 [M].石家庄：花山文艺出版社，2005：4.

[9] 杨源.博物馆与无形文化遗产保护 [A].杨源，何星亮.民族服饰与文化遗产研究：中国民族学学会 2004 年年会论文集 [C].昆明：云南大学出版社，2005：366.

[10][11] 马正荣.贵州蜡染 [M].贵阳：贵州民族出版社，2003：7.

[12] 杨文斌，杨策.苗族传统蜡染 [M].贵阳：贵州民族出版社，2002：85.

见微知著
——从景德镇制瓷工具利坯刀谈科学与艺术背后的工艺文化

刘晓雪
中国国家博物馆，北京，中国

摘要： 近些年来，科学与艺术并驾齐驱，甚至逐渐融合，人们试图从科学与艺术之间找到越来越多的共同点，并不断试探二者共性的可能。而陶瓷作为科学与艺术结合的完美典范，各个步骤均离不开匠人手中对于与相应工序所对应的工具的使用和掌握。相比较而言，机械工具更直接地反映了社会技术地进步，而手工工具更直观地传达了匠人的巧思。本文通过对利坯刀这一看似普通工具的深度发掘，回溯对于手工艺文化的思考，从而探究工具背后的文化对于研究科学与艺术今后去路的作用与深远意义。

关键词： 关键词：科学与艺术；工具；利坯刀；工艺文化

《考工记》云："天有时，地有气，材有美，工有巧，合此四者，然后可以为良。"其中之"工"，不仅指古代工匠的精湛技艺，其巧夺天工的作品亦得力于工匠手中的工具。也可以说，技术借助于工具的使用最终呈现出艺术之"良"。近些年来，科学与艺术并驾齐驱，甚至逐渐融合，人们试图从科学与艺术之间找到越来越多的共同点，并不断试探二者共性的可能。随着"无科学不艺术"的话题日趋泛滥，二者大跨步的融合也似乎走向了另一个极端。而能使人们不至于"乱花渐欲迷人眼"的方式，便是向回追溯，并挖掘其连接点背后蕴含的深层文化，这种文化才是推动科学与艺术向前发展并走到今天得以融合的内在驱动力。科学与艺术，实际上应该为科学—文化—艺术，就像单有技术成就不了工业，同样单有想法和理论也成就不了艺术，必须要有技术实践的加入。或者说，随着技术的发展，才有了艺术的更新迭代。回溯至对于每一种手工艺文化的思考，在审视其产品的使用和制作过程之前，必须首先考察它所使用的材料和工具。由此看来，工具作为连接科学与艺术的一座桥梁，探究其背后的文化对于研究科学与艺术今后的去路具有深远的意义。

陶瓷，自其采石炼泥始，经做坯、修坯、上釉等工序，直至最后入窑装烧、出窑包装，可以说是科学与艺术结合的完美典范，各个步骤均离不开匠人对相应工序所对应的工具的使用和掌握。而谈及陶瓷，便不能忽略景德镇。景德镇的优秀匠人们结合特殊的地理环境，特殊的制瓷技艺以及特殊的工具，共同构成了景德镇特殊的陶瓷艺术文化。由此可见，工具的使用对于景德镇瓷器的制作以至瓷器艺术文化的产生绝不是可有可无，而是至关重要的。在景德镇众多手工陶瓷工具之中，利坯刀是其中十分重要的一分子。利坯是景德镇叫法，又称镟坯，是将已成型并晒干的坯进行修整，对其造型的细部把握和表面光洁的一个处理过程，这个过程将决定坯的造型与式样。这个工序决定了器物最后的形态、大小及厚薄程度。除此之外，由于有些器型不能一次成型，而是往往分为口、腹、底三个部分分别拉制而成，利坯时再将这几个部分合而为一，所以琢器中的利坯工序较

圆器利坯显得更为复杂，也更为重要。[①]有种说法是："看一件陶瓷器物的形态美不美，主要靠'两根线'。"这"两根线"指的就是当我们平视某件陶瓷器物时所看到的一左一右两根外轮廓线，而这两根外轮廓线的转合变化均是由利坯所决定，利坯时所使用的特定刀具在景德镇便被称为"利坯刀"。

但纵观陶瓷史与各陶瓷评论，大都对陶瓷的器型或装饰不吝其赞美之辞，而对于制瓷工具的描述多只有简单罗列未曾深化。"一般人将工艺理解为粗笨的器物，就是工艺理论的贫乏所致。"[②]此处"工艺"二字若换为"工具"，此句亦通。事实上，工具文化也是一种技术文化，一种工艺文化，工具中蕴含着劳动人民的智慧，工具的产生与发展的过程实际上也是一部技术发展史。本文试图从制瓷工具中的利坯刀的社会背景以及背后隐藏的行业制度等，唤起人们对于看似粗陋的制瓷工具——利坯刀的再认识，并探究手工工具中所蕴含的工艺文化，更重要的是探究工具背后所代表的景德镇的个性陶瓷文化，以及这种文化与使用工具之人相结合后对技术与艺术的反思。

1 上有需——高质与大量的需求对景德镇利坯刀复杂程度的影响

1.1 "行于九域，施及外洋"的景德镇瓷器贸易

明代之后，景德镇已成为代表当时制瓷最高水平的陶瓷中心，全国无论哪个陶瓷产区均已不能与其相抗衡。景德镇陶瓷已一跃成为国内瓷器业的龙头，不仅行销国内，并且海外贸易日益走向繁荣。此时的中国瓷器在国外，特别是在欧洲，不仅作为日用瓷受到大众的喜爱，在上层贵族中更是成了其炫耀地位与财富的媒介。特别是景德镇青花瓷器，还一度成为法国17、18世纪洛可可艺术风靡时期备受追捧的艺术装饰品。从16世纪中叶开始，大量瓷器输往欧洲，并且数量也在逐年增加。[③]一直到现在，景德镇仍是全国乃至世界瓷商采购的重要集散地。这种自古以来大规模的需求刺激了景德镇瓷器制造业的飞速发展，与其相配套的工具自然也是需要达到一定的技术水平，方可与这种大量高质的需求相适应。特别是到了明代之后，各地对于景德镇瓷器的要求越来越高，也反过来促进了景德镇制瓷技术的进步。

1.2 "御窑厂"的宫廷供给

元末，天下大乱、刀兵四起，北方窑工因躲避战乱相继南下。他们将各地制瓷的新鲜血液输送到景德镇这片瓷土沃土。同时，景德镇苟安的环境和得天独厚的制瓷条件也为这群瓷匠提供了栖身立命之所与可发挥其技艺的最好平台。《元史》记载，元至元十五年（1278年）曾在景德镇设立"浮梁瓷局"。而工匠技艺的提高，同样给工具的发展带来了直接契机。明朝初年，朝廷为了烧制专供宫廷用的精美瓷器，在景德镇设立"御窑厂"。图1所示为清代御窑厂布局分布图。由于其承担了为宫廷、皇家提供优质瓷器的任务，便不惜一切人力物力财力向高精度发

图 1　清代御窑厂布局分布图

① 方李莉.景德镇民窑[M].北京：人民美术出版社，2002.
② 柳宗悦.工艺文化[M].徐艺乙，译.桂林：广西师范大学出版社，2006.
③ 加纳H.东方的青花瓷器[M].叶文程，罗立华，译.上海：上海人民美术出版社，1992，7.

展,也促使了各项工种分工更细致、更严谨。① 虽然在这样相对专一的劳动方式下难免会出现模式化的现象,但这也正增强了每个工种的劳动者的专业性,技术将工人专业化,生产流水线上的每个工序乃至这个工序的辅助工具均被做到了极致。嘉靖二十一年(1542年)的清单是第一份记录详尽的清单:"1544年,皇帝下令烧造35000件瓷器,共组成1340套餐具,而1554年,我们发现宫廷竟需要10万多件瓷器。"② 这些瓷器不仅需求量大,其与普通民用瓷器最大的区别在于质量要求更高,尤其是在利坯这一环节上,匠人必须要依靠手中的利坯刀修削出造型标准、细腻工整的泥坯,这不仅为后面精细绘画打下基础,从而呈现出有别于民窑的独特风格瓷器,也为最后一步的烧成工序做好铺垫,根据泥坯各部分的受力决定其蓄泥量的多少,从而提高成品率,避免烧成塌陷不能如数交出瓷器进而惹来杀身之祸。

为了制作出更薄、更光滑、更细腻的瓷器,铁制的利坯刀显然比竹制刀略胜一筹;而元青花的兴起对所要绘制的泥坯本身的光洁程度提出了更高的要求。也可以说,元青花的到来实际上也促使了对决定外部形制的利坯刀的改革。从景德镇考古研究所在遗址中发现的唯一一把利坯刀我们可以看出,明代景德镇利坯刀(见图2)与现代利坯用板刀的形制几乎是一模一样,也就是说,最晚到明代,利坯刀的形制已经完全能够达到我们现代对于瓷器手工造型所需的最精细的要求。而这无疑是和明代景德镇瓷业手工业工场的形成分不开的。

2 下有规——景德镇利坯刀背后严密的行业制度

景德镇坯刀店有着两种"世袭制"。一种是手艺的世袭。1949年前,坯刀店的铁匠全部为江西高安人。他们的手艺只传给儿子,有少数传给同籍亲友的男孩,从不外传。这种亲友之间的世袭一方面是造成技术的垄断,另一方面这种手艺的世袭便可以增强本帮的自身势力,避免自己在利益争夺战中寡不敌众。③ 另一种便是买卖的世袭。景德镇某圆器店开业时,选择了某坯刀店为其锻打坯刀,坯刀店老板就上窑户家以"道喜"的名义"买生意"。自此,这家窑户的坯刀永远归这家坯刀店锻打,不得更换他家,而且,只要招牌不倒还可以传子传孙。这种世袭的制度在景德镇称之为"发枝生根"。

不仅在坯刀店,包括利坯工种在内的坯房同样有着非常严密的行规。利坯学徒要从十二三岁学起,入厂后先学两年杂务,第三年才正式学手艺,而且徒弟只限于是本籍人。④ 这种垄断制度不仅使得本帮派在景德镇的势力得以扩张和壮大,同时也进一步巩固了景德镇制瓷技术龙头老大的地位。在这种"世袭"制度下,利坯刀已经不仅仅是作为修削泥坯的工具,而且是作为这个行业的标志而存在,无论是使用工具还是制作工具,在某些特定情况下,利坯刀已作为一种凝聚同族力量、加强对外势力的载体出现。

关于利坯工在瓷器成型过程中的技术的复杂性

图2 景德镇出土明代利坯刀
(刘晓雪摄于景德镇陶瓷历史博物馆,2010)

① 周銮书.景德镇史话[M].上海:上海人民出版社,1989,10(1).
② 加纳H.东方的青花瓷器[M].叶文程,罗立华,译.上海:上海人民美术出版社,1992,7.
③ 方李莉.景德镇民窑[M].北京:人民美术出版社,2002.
④ 陈海澄.景德镇瓷录[J].中国陶瓷,2004,8(1).

及其重要性，我们还可以从各工种工人所得工资中看出一二。以清末民初圆器"脱胎"中工匠所得工资最高的"双造脱胎"和"青花脱胎"为例，每千板的工资如下：打杂工 5.25 银元，做坯工 4.73 银元，印坯工 5.83 银元，利坯工 9.68 银元（包括打粗和修坯），剁合坯工 4.84 银元，刷坯工 4.4 银元。[①] 可以说，在同样的原料条件下，利坯工种技术的发展带动了整个圆器乃至整个景德镇瓷器制造由粗到细，由厚到薄的转化，而这也恰恰成为景德镇瓷器区别于其他陶瓷产区的重要标志之一。

3 材有性——景德镇瓷用土质对利坯刀形制的影响

景德镇能够作为宋代以来的重要瓷窑之一，除了便利的水路交通，精湛的工匠技艺，遍地可得的松柴这些重要的客观条件外，其优质的制瓷原料更是赋予了景德镇成为"瓷都"的得天独厚的条件。特别是元代采用瓷石加高岭土的"二元配方"法后，增加了瓷胎中的氧化铝含量（从宋时的 18.65% 增至 20.24%[②]），从而使得瓷泥的干燥强度增大，这也在一定程度上提高了利坯效率。图 3 所示为当时的瓷土粉碎工具。

图 3 景德镇瓷土粉碎工具——水碓
（刘晓雪摄于景德镇三宝陶艺村实地考察，2010）

我们可以看到在龙泉、宜兴及淄博等陶瓷产区的工匠在使用景德镇的利坯刀来修削当地的泥坯，有时甚至可以看到景德镇的工匠到全国各地的产区做生产和指导。这一方面说明了如今技术交流的便捷，另一方面我们也可以看到景德镇利坯刀强大的功能性和适应性。这是因为景德镇的利坯刀在这几百年未曾间断的发展中早已针对各种土质、造型演化成了最适于修削的形制，并且由于景德镇高岭土土质细腻，越是好的瓷泥其干燥强度越高，修削起来就越困难。既然利坯刀对付景德镇瓷土游刃有余，那么也就不难解释其为何"放置四海而皆准"了。

由于陶瓷成型的特殊性，即需要入窑经高温烧制方能成器，特别是景德镇瓷器，需经 1330℃左右的高温烧制。在这样的高温下，若是不能熟练掌握器物各部分蓄泥量的多少，便极易造成器物变形，严重时可导致坍塌。所谓蓄泥量，即陶瓷器物的各个转折部位，如口沿，口颈，肩部，腹部及底足等部位的存泥多少，也就是各部位的厚薄程度。一般情况下，由于受力程度较小，器物的肩部、腹部相对较薄，口沿部分为了美观起见也大多较薄；而口颈及靠近底足部位的蓄泥量要相对较大，器壁较厚，这样口颈部分便可承受比较大的水平收缩力，防止器物口沿变形；靠近底足部分便可承受住来自其上方整个器物的压力，使其不易坍塌。而控制各部位蓄泥量，使之符合受力与美观要求的关键，正是在利坯这道工序中。景德镇俗语说"三分拉，七分利"，说的正是利坯行业对于器物最终形态的重要性。所以说，陶瓷外部形态各个精微之处的转折变化，不同部位蓄泥量的控制以及考虑到坯体收缩率而造成器物烧成收缩后的形态变化等，正是靠利坯工通过手中的刀具表现出来的。

① 陈海澄.景德镇瓷录[J].中国陶瓷，2004,8(1).
② 中国硅酸盐学会.中国陶瓷史[M].北京：文物出版社，1982.

4 工有巧——人与利坯刀的依附关系

辘轳车的转速及刀锋的偏转运作使得利坯刀的使用成为整个陶瓷制作过程中最能体现人与工具合二为一的环节。修圆器与修琢器，修外壁与修内壁，修器口与修器底的刀之不同；自制工具的使用，例如利坯的条刀中很多均是匠人自己磨制，其弯度、长度、锋钝程度等均在使用过程中用特制钳子和锉刀根据所修器型的要求进行调整；以及匠人在去其他作坊工作时习惯带着自己的惯用工具，这种"适宜"与"习惯"的目的也是"顺手"（见图4），从"手与刀"到"手刀合一"再到"人刀合一"的过程，实际上也是"技—艺—道"的过程，即最终达到"技进乎道"的过程。

图 4 利坯刀在工人手中运用自如

人文主义技术哲学的开山鼻祖刘易斯·芒福德曾经提到："工具之所以使人与环境更为和谐，不仅因为它能使人改变自然，而且因为它使人意识到自己能力的限制。"[①] 自从有了工具后，人与自然的相处模式就从"人—物"变成了"人—工具—物"，而利坯刀正是作为这种媒介，或者说是作为匠人手的延伸，将匠人与"器"相联结，或者可以说，匠人通过手中的利坯刀，将自己的思想和情绪传达给旋转的泥坯，从而使得被修削过的瓷器也带上了某种难以言说的情感。

通常我们的研究焦点集中在实物本身上，而并没有给予制造它的工具和人以应有的关注和尊重。特别是有如利坯刀这样既不够美观又不贵重的工具，更是被放在一个不置可否的地位。其实，正是这些如利坯刀般不起眼的工具在人的思想和技术的统领下，作为人手的延伸，协助手工艺人完成了那一件件精美绝伦的艺术品。最初，手工艺人是人类需要的基本产品的提供者，而如今他们有了更多可以表达个人思想与情感的机会和平台，已不再甘于做技术的傀儡，而逐渐成为艺术家的竞争者和同盟者。如果我们只将自己的视野固定在手工艺技术上，而不承认手工艺人在社会角色中的多变性，我们将无法理解手工艺的真正历史。本杰明·富兰克林曾经说过："人是创造工具的动物。"而工具在这种多变性之中，无疑是占了举足轻重的地位。

"在信息时代，手工劳动不再是必要的谋生手段，也不再是唯一的生产方式。"[②] 所以在这个时代，手工劳动所使用的工具也渐渐被工业机械所替代。由此可引申出两个问题，即：工具就一定是完全被工匠的意志所操控吗？或者说，除了操控本体外，还有什么外在因素是影响工具的形成和使用的？当一直被我们讴为"渗透着人情味"的手工陶瓷制品也不得已被推上规模化的生产线后，怎样才能继续保持它独有的纯真与质朴？从"它（技术理性）所规定的技术内涵和效益目标，使分裂性因素向反被操控的主体全面渗透，以致现代人日益表现出人工的专门化"[③]。从中可以看出，现在的所谓"手工生产"也已不只是单纯为了表现手工工匠自身的个人意志和情感，更多的则是受政治制度和经济效益等外在因素所支配。而这点已经在景德镇制瓷工序严密的分工制度中反映出来。景德镇御窑厂的建立，从某种程度上说的确是运用最高权力的威严促进了整个产区陶瓷质量的发展和技术的进步，但在另一程度上又以其极其规范、

① 露西·史密斯E.世界工艺史[M].朱淳，译.陈平，校.杭州：中国美术学院出版社，2006, 6 (2).
② 吕品田.手工劳动的当代诉求[C].谷泉，吕品田，陈政.重提手工劳动[M].南昌：江西美术出版社，2009 (12).
③ 吕品田."手"的重新出场：现代手工文化中的新手工艺术[J].南京艺术学院学报美术版：艺苑，1997 (3)：50-53

严谨而近乎苛刻的要求限制了一批技术最为精良的工匠们感性思想的自由发挥。工具，与其说是操控在这些手工匠人手中，不如说是操控在一股超自然的、理性的、被规范了的力量手中。技术，与其说它成就了艺术，在这里或许可以说是某种程度上限制了艺术。那么，如何能够让这种"人的灵性和自由意志"重新归来，并能与技术的革新比翼齐飞，成为当下众多艺术评论者及艺术创作者所共同讨论的话题。爱德华·露西-史密斯将工艺的历史按照时间分为三个主要阶段：第一阶段，所有的物品都是手工艺品，所有的制造过程都是手工制造过程；第二阶段从文艺复兴时期开始，手工艺和美术在观念上有了区分，后者最终被看作比前者更为优越；第三阶段，随着工业革命的到来，手工制品和机器制品（工业产品）之间有了区别。① 然而如今的社会已然不可能再返回那个毫无利益纷争的时代，很多原本纯朴的手工匠人的生活也渐渐或已经被大工业机械化生产所介入。而这些匠人一方面除了希望生产技术的进步能给他们带来更好的生活外，也正希望有这样一种节省人力的技术方式来参与以解脱自己的双手。这样就势必造成一种矛盾，即外界艺术评论者与艺术家对纯净、质朴的手工之"灵性"和"意志"的呼吁及崇拜与土著匠人意欲"解脱"之间的矛盾。所以我们要做的，不是一味的自私的保留，而是要在保证匠人自身要求更好生活的基础上保持一种"灵性"与工业科技的平衡。还是以景德镇制瓷为例，我们不能因为辘轳车以电作为动力驱使而抹杀掉其在拉坯时所产生的似有似无的手纹以及利坯时刀具在匠人手中起承转合而留下的印痕中所蕴含的无穷的手工意味。由此可见，艺术与科技并不是完全对立的。或者说，在现代社会中二者已然无法完全对立。创作者只要"心静技精"，便能在二者之间找到那个关键的平衡点，也就可以创作出富含个人思想灵性与手工意味的作品来。

参考文献

[1] 宋应星. 天工开物 [M]. 南京：江苏古籍出版社，2002.
[2] 朱琰. 陶说 [M]. 济南：山东画报出版社，2010.
[3] 蓝浦. 景德镇陶录图说 [M]. 济南：山东画报出版社，2004.
[4] 中国硅酸盐学会. 中国陶瓷史 [M]. 北京：文物出版社，1982.
[5] 方李莉. 景德镇民窑 [M]. 北京：人民美术出版社，2002.
[6] 方李莉. 传统与变迁：景德镇新旧民窑业田野考察报告 [R]. 南昌：江西人民出版社，2000.
[7] 熊寥熊微. 中国陶瓷古籍集成 [M]. 上海：上海文化出版社，2006.
[8] 白明. 景德镇传统制瓷工艺 [M]. 南昌：江西美术出版社，2002.
[9] 张道一. 工艺美术论集 [M]. 西安：陕西人民美术出版社，1986.
[10] 柳宗悦. 工艺文化 [M]. 徐艺乙，译. 桂林：广西师范大学出版社，2006.
[11] 露西-史密斯 E. 世界工艺史 [M]. 朱淳，译. 陈平，校. 杭州：中国美术学院出版社，2006.
[12] 中国人民政治协商会议景德镇市委员会文史资料研究委员会. 景德镇文史资料第一辑（内部发行）[M]. 景德镇：景德镇市新华印刷厂，1984.
[13] 张道一. 手与艺 [J]. 南京艺术学院学报，2009 (1)：009-014.
[14] 佐藤雅彦. 明末的景德镇 [J]. 孔六庆，译. 景德镇陶瓷，1986 (2)：57-60.
[15] 天部良明. 景德镇民窑的展开 [J]. 孔六庆，译. 景德镇陶瓷，1989 (1)：52-64.
[16] 梅德雷 M. 论伊斯兰对中国古瓷的影响 [J]. 于集旺，译. 景德镇陶瓷，1987 (3)：56-58.
[17] 吕品田. "手"的重新出场：现代手工文化中的新手工艺术 [J]. 南京艺术学院学报美术版：艺苑，1997 (3)：50-53.
[18] 吕品田. 重振手工与非物质文化遗产生产性方式保护 [J]. 中南民族大学学报：人文社会科学版，2009 (4)：4-5.

① 露西-史密斯E.世界工艺史[M].朱淳,译.陈平,校.杭州：中国美术学院出版社,2006,6 (2).

科学边缘与现代设计起源
——中国古代拼版游戏中的平面设计原理

行佳丽
山西师范大学美术学院，临汾，中国

喻文华
山西传媒学院，太原，中国

摘要："打散重构（分合配搭）"是现代平面设计的原理之一，在中国，其历史传承与民间拼版游戏密不可分。清代士人童叶庚发明益智图十五巧板，并出版系列图谱书籍。十五巧板作为拼版游戏的后期代表，其去数学化特性阻碍了它在世界范围内的流通，其高度图形化的艺术语言启迪了现代艺术设计实践。通过对类科学古籍的文本细读，钩沉中国造物设计原理，可衔接现代艺术设计之理论脉络。

关键词：分合配搭；童叶庚；益智图十五巧板；去数学化；高图形化

1 现代设计案例中的分合配搭

2014 年互动性公益广告《字体可以成为武器》(Words Can be Weapons) 给公众留下了深刻的印象。此广告是沈阳市心理研究所联手北京奥美，为了提升公众对语言暴力的严重性和危害性的认知而创作的。奥美与来自沈阳的艺术家谢勇合作，将诸如"猪脑子""怎么不去死""丢人"此类的伤害性词语通过镀镍钢制作成模件。这些词语模件可以拆解并拼装成致命武器的形状，比如枪、刀和斧头——而这正是采访视频中青少年犯罪时所使用的武器。

日本设计师福田繁雄为日本国铁 JR 广岛站所作的壁画设计（见图 1），是将一个心形图形分割成 10 个部分，再用这十个部分重新组合成 50 种造型的和平鸽，所有图形散点布置在地铁站的墙壁上，整个作品肃穆有深意。意大利设计师达尼埃尔·拉戈（Daniele Lago）设计的名为《唐图》(Tangram) 的后现代书架，以及澳洲设计师肯凯托 (Ken Cato) 为 C'est La Vie（塞拉维）公司设计的形象拓展图形，这些现代经典设计作品都使用了"打散重构"的设计原理。如果我们用更具中国特色的理论术语来表述，不妨把这种对母题图形分割再组合的设计方法称作分合配搭。

正如作品《唐图》名称所暗示的，分合配搭设计法则与中国民间的拼版游戏密切相关。在我国历史上，广为人知的拼版游戏有宋代燕几图、明代蝶几图、清代七巧板、十五巧板，其中最接近现代设计原理的是清代的十五巧板，其变幻莫测的配搭方法被图文并茂地记载在发明者童氏家族出版的系列书籍之中。

2 童叶庚与益智图十五巧板

童叶庚，是益智图十五巧板游戏的发明者（见图 2）。据《中国人名大辞典》记载：童叶庚，清崇明人，字松君，号睫巢，亦号巢睫山人，咸丰间官

图 1　日本国铁 JR 广岛站壁画　设计师福田繁雄

■ 童氏著作与发明

《益智图》《益智续图》《益智图千字文》《益智燕几图》

溥仪的益智图
北京故宫博物院供图

图2　童氏著作(左)与十五巧板(摄影：喻文华)

德清知县，光绪间归隐吴门。童叶庚博学嗜古，手抄群籍，多海内孤本，所著益智图、睫巢镜影，皆为世所珍玩[1]。同治元年（1862），他发明十五巧板又名益智图，与七巧板异曲同工，以15块形态各异的版片拼图、拼字或者放大制作桌几等。益智图十五巧板在当时曾经为皇室贵族珍玩，恭亲王奕訢于光绪十九年（1893）为童氏著作《益智图千字文》题字"操觚新格"。现北京故宫博物院存有一套十五巧板，应该是当年溥仪皇帝曾经把玩过的玩具[2]。益智图十五巧板作为近代东方拼版游戏的代表之一，其发明动机、游戏性质、宗旨意趣与西方拼版游戏非常不同。

童叶庚及其家人自1862年起陆续编著出版《益智图》《益智续图》《益智字图》《益智图千字文》《益智燕几图》等书籍。这些著作都是在十五巧板拼图、拼字的基础上编著的图谱，大多是家人通力合作，故本文将此系列书籍统称为童氏著作，以作整体考察。

3　十五巧板的去数学化

益智图十五巧板与历史上的拼版游戏燕几图、蝶几图、七巧板[①]有什么大的不同？可从记载各个游戏的图谱书籍中做一个图形类比。

从图3燕几图到图5益智图可以看出，中国拼版游戏在发展过程中，从形式上来说，越来越复杂，逐渐增加了斜角、斜边。到十五巧板益智图，最大的突破是出现了弧度。童氏著作《益智图千字文》中的定名，详细介绍了每一片版的名称："图版十五片，曰半圆、曰缺角、曰大尖、曰小尖、曰曲尺、曰鞾头、曰斜角。……内曲尺、鞾头、斜角等5片，两面异形，可以正反择用。余十片两面相同，无分正反矣。[3]"

图3　宋黄伯思(字长睿)《燕几图》(左)，明戈汕《蝶几图》(右)

图4　七巧板图出自严笠舫《听月山房七巧书谱》(20世纪初影印本)　　图5　益智图式出自清童叶庚《益智图千字文》(1918年，上海商务印书馆石印本)

从图6可以明显看到，缺角A—D与半圆A、B是具有弧度的。如果我们把十五巧板放在数学中来讨论，会发现有弧度的版片大大降低了它在拼版时的连通性。数学意义上的"连通"即指图形中的任意两点都有一条完全在图形内的曲线把它们相连[4]。因为弧度只能与弧度拼合，所以在拼图形时很容易形成一些孤立的区域，这样一来，十五巧板在组合科学中的优势消失殆尽。

[①] 见陆以湉《冷庐杂识》卷二——七巧图，清咸丰六年刻本："宋黄伯思燕几图，以方几七，长短相参，衍为二十五体，变为六十八名。明严澄蝶几谱，则又变通其制，以句股之形，作三角相错，形如蝶翅。其式三，其制六，其数十有三，其变化之式，凡一百有余。近又有七巧图，其式五，其数七，其变化之式多至千余。体物肖形，随手变幻，盖游戏之具足，以排闷破寂，故世俗皆喜为之。"

图 6　十五巧板定名出自清童叶庚《益智图千字文》
(1918年,上海商务印书馆不印本)

为此我们类比下两个流传颇广的西方拼版游戏——T字之谜四巧板与阿基米德十四巧板。被称为T字之谜的四巧板,由四块不同形状的图形构成:一块长直角梯形、一块短直角梯形、一块三角形、一块不规则五边形。

T字之谜四巧板能拼出上百个具有连通性的抽象图形,通常状况下拼出难易不同的图形所用时间长短不同。据说在日本,有人制定了利用四巧板测试智能的标准,共分九级[5]。值得注意的是,在四巧板图谱提供的上百个图形中,并没有太多具有明确意义的具象图形,这与我国流行的七巧板图谱以及童叶庚的十五巧板图谱非常不同。

接下来再比较阿基米德十四巧板。在《阿基米德羊皮书》中,作者详细介绍了数学家如何在保存于羊皮书上漫漶不清的手稿中逐步破解阿基米德十四巧板数学目的的全过程[6]。曾经罗马文法家认为阿基米德十四巧板在于探讨用十四巧板"自由"拼置的图形是无限的,比如你可以随意地拼成大象、武士、小鸟,在不强调连通性的情况下。这与《益智图》《益智续图》提供的图谱如出一辙,但是如此的"多样性"概念在数学中毫无意义,因为"无穷"是普遍存在的。

经过该书作者对十四巧板残存的图谱反复比对,终于得出一个最接近阿基米德发明十四巧板的真实想法:《十四巧板》的目的是想计算出同样的图版组成正方形的方式有多少种?

2003年11月,这个问题最终由伊利诺伊大学电脑科学家比尔·卡特勒用电脑编程的方法解答,除了旋转和反射,总计有536个不同的解决方案[7]。而获得这个答案的证明过程完全是阿基米德曾经用到的,从西方科学形成史的角度看,这个在两千年后运用电脑破解的"谜题"给予阿基米德在组合学上的崇高地位,十四巧板将成为希腊人完全掌握了组合学这门科学的最早期证据。

不论是七巧板,还是十五巧板,其中都蕴藏有中国早期数学原理:出入相补,又名以盈补虚。吴文俊对《九章算术注》中的出入相补原理明确地表述为:一个平面(或立体)图形被分割成若干块并移至他处,其总面积(或体积)保持不变[8]。在清代《七巧图合璧》一书的图谱(见图7)中,碧梧居士将七巧板的大三角形标注了"勾,股,弦"。在童氏益智图系列著作中也屡屡提到:"以勾股弦角析而分之综而合之……寓勾股之学、义画之理于其间"[9]"伯子因

图 7　先天太极出自清碧梧居士的《七巧图合璧》(1813年峦翠居藏版)

教以勾弦配搭之法"[10]"股四勾三弦和合较"[11]。但通观童氏著作全集，除了《益智燕几图》（见图8）图谱略具几何学图形样式之外，其余并没有任何与勾股定理或与出入相补原理有关的数学内容。

图 8 清 童叶庚《益智图》（1912年，上海商务印书馆）

与十五巧板相比，七巧板的国际影响力更大，有文献记载，1815年七巧板传到欧洲被称作唐图[12]，并在欧洲掀起七巧板热潮[13]。七巧板在很早就成为数学科学领域的研究对象，1942年王福春、熊全治发表在《美国数学月刊》（*The American Mathematical Monthly*）杂志上的文章《关于七巧板的一个定理》（*A Theorem on the Tangram*）成为关于七巧板数学研究的里程碑之作。在文中，作者证明出：七巧板可拼出的凸多边形有且仅有13种[14]。（凸多边形：如果在一个图形之中取任意两点，在这两点连线上的所有的点都含于这个图形之中，那么，这个图形就被称为凸多边形。）日本秋田大学的中野良树教授在2010年至2018年以七巧板为检测工具设计了一系列的行为心理能力测试，这说明七巧板在海外广为流传，并且具备科学实验性[15]。

数学特性是拼版游戏经久不衰的原因之一，而益智图十五巧板的去数学化阻碍了它在世界范围内的流传，使它无法像七巧板那样广为外界所知。

4 益智图的高图形化

虽然十五巧板没有像七巧板一样成为"唐图"的代表，但有两位来自美国和英国的传教士在《孩提时代》（*The Chinese Boy and Girl*）一书中详细记录了《益智图》以及十五巧板的游戏过程。这本书首次出版于1909年，在"积木：启蒙游戏"一章中作者以充满人情味的细致观察，生动描写了一个中国官员带着他的小儿子前来展示一套《益智图》书，并现场摆玩十五巧板的故事。

作者在文中对十五巧板做了颇为中肯的总结："这些积木不像西方幼儿园里的那样只是用来堆成几何图形，它是能对儿童进行道德影响或智力刺激的玩具。……这些积木和这本书的主要目的是以尽可能有力的方式，把最主要的历史、诗歌、神话和道德楷模引入儿童的心灵。"作者对《益智图》也给予了非常高的评价："在我所见到的书中，它即使不算是最杰出的，也算是最富独创性的。"[16]

童叶庚在十五巧板中设计出圆形、弧度，其形式动机非常明显，是为了更加惟妙惟肖地拼版出人物、器具，更精彩地呈现场景，讲述历史故事。正如广陵沁庵氏在《益智图》序中的解释："以为天下之物皆有象，以器摹之皆可肖。……于是剖方为圆，依贠成曲，衍为十有五片。"童叶庚自己也说："余初仿七巧之制图成百器……谓是虽不难乎旧谱，而生动则有过于旧谱者。[17]"益智图系列书谱在拼版图形生动性方面确实大大地影响了后世，1925年商务印书馆出版的章鞠孙的《英文益智图》，书中用十五巧板拼出26个英文字母与10个阿拉伯数字[18]。此后与益智图十五巧板有关的书籍、图谱或游戏一直层出不穷，在近代艺术设计实践中，分合配搭图形设计方法也得到广泛应用。

5 童氏著作中的文字设计法则

十五巧板作为古代拼版游戏的后期代表，不但有蒙学之作用，童氏的字书系列更是成为中国历史上较早总结文字设计法则的法书。

在益智图系列书籍中，《益智字图》与《益智图千字文》以图谱的形式记录了千余汉字的拼法，并著有说明性文字总结配搭法则。《益智图千字文》一书中的"法"，颇像是《汉溪书法通解》这样的书法操作手

册，以法书典籍中的称名介绍了 20 种拼配文字的方法。"法古、定名、分合、变换、结构、部位、增减、假借、消纳、配搭、映带、相让、水路、收放、八法、三体、真书、行书、草书、操觚"[19]，这些法则的命名与界定不但反映了童叶庚扎实的书法功底与文化修养，更成为后世文字设计原理的探索宝库。清代学者重探微索隐，童叶庚也不例外，其"法"总结自古人，亦影响了现代。书中阐释的每一种法则都可以在图像学上找到古今对照，以下选取若干，略作分析。

【原文】"增减字已成而版多一片，则思何处可增。字未成而版少一片，则思何处可减。不增不减，结体出自天然。或减或增，巧思在乎默运。"

"增减"的法则应用，不止留存于北魏的墓志铭、北齐的石刻佛经和清代的书法作品之中，同时也是现代字体设计的常用法则，在书籍、封面、标志等设计领域随处可见，如图 9、图 10 所示。

■ 7.增减/增

桂/碑刻拓片/元腾墓志/北魏神龟二年(519)刻　　术/书籍封面字体/西安碑林书法艺术，陕西人民美术出版社,1983　　道/隶书联/清 伊秉绶(1754-1815)

图 9　增减"增"法则

■ 7.增减/减

波罗蜜/铁山佛经/[北齐]安道壹/北周大象元年(579)刻　　字体标志/甘夏/[日]味冈伸太郎

图 10　增减"减"法则

【原文】"假借笔画多而版片少，则用假借法，外貌取其神似，使人一望而知，如欝、纓之类是也。"

以"假借"之法来分析设计师阮红杰的现代海报设计，可以发现其作品有意弱化了汉字细节的识别度，外貌取其神似，内容一望可知，如图 11 所示。

■ 8.假借

海报/黄金万两/阮红杰

图 11　"假借"法则

【原文】"映带或疏或密，或远或近，版不合用便相隔阂，当有法以映带之。务使修短合度，顾盼有情，方称合作。"

在设计师王志弘为《字型散步》设计的书籍封面上，将"字""型""散""步"四字的笔画打散再布局，笔画之间用短直线点明彼此的映带关系，如图 12 所示。

书籍封面/柯志杰、苏炜翔《字型散步》/王志弘

图 12　"映带"法则

【原文】"相让左多右少、上阔下狭、边长中短、头重脚轻以及与此四端相及者，皆须彼此相让，使不妨碍然后为佳。用笔如此，用版亦如此。惟笔则圆

熟而听我调度,版则生硬而不听我调度,版之与笔,其难易非可同日语也。"

用"相让"来形容字体笔画间的关系,在生动拟人之余,反映出中国人的处世哲学。如图13所示,针对到现代电脑字库设计,相让的间架布局法则可以说是字体设计师必须要掌握的基本功。

■ 12.相让

图 13　"相让"的间架布局法则

【原文】"水路分间布白,水路宜匀,稍有阔狭偏陂,其字便显局促。必须上下均平,左右齐整,立而望之,自然轩昂挺拔矣。"

水路本是刺绣术语,指的是刺绣纹样交接与重叠处之间留出一线的空地。水路要空得平齐、均匀[20](见图14),纹样边缘要绣得齐整,才能使所绣图案轮廓清晰、形神兼备。

■ 13.水路

图 14　"水路"法则　海拓和书籍封面设计

童叶庚借用"水路"作为字体布局法则,可谓独具匠心。这"分间布白"在现代设计中亦是非常重要的视觉原理。

【原文】"三体曰真、曰行、曰草是谓三体书,宋代钱文如淳化、至道皆有之。图版限以十五片千变而成千字,拘于一体,必为所穷。佐备三体而参用焉,错难之讥,或未能免。然泛览古人法帖,亦有一篇中三体互见者,何妨以之解嘲。"

童叶庚在《益智图千字文》跋中介绍了此书缘起,因为受到客人挑衅,认为十五巧板不可能拼出千字文:"子之图限以十五片,字之体盈千而不同。有二三笔者,有二三十笔者,笔画少则图版嫌多,将如何消纳之?笔画多则图版嫌少,将如何假借之。举凡一波三折之势,□书求之圆规方矩之中,不綦难乎,我固知子不能也。"[21]

在来年夏天,童叶庚"不忘客言,玩索图版"忽然找到了用十五巧板拼全文的方法:"或从真,取其端重;或从行,取其流利;或从草,取其奇妙。字合千文,书分三体,历半载而脱稿。"当书稿完成再展示给客人看时,此客瞠目结舌自叹弗如,借用王羲之的《笔阵图》高度赞扬了童氏的《益智图千字文》。图15所示为千字文图版局部。

图 15　千字文图版局部

清代士族文人童叶庚自幼传习儒家正统文化,自知三体同书难免被讥难,先在书中提到宋代三体钱与古人法帖作为铺垫。"曰真、曰行、曰草是谓三体书,

宋代钱文如淳化、至道皆有之。图版限以十五片千变而成千字，拘于一体，必为所穷。佐备三体而参用焉，错难之讥，或未能免。然泛览古人法帖，亦有一篇中三体互见者，何妨以之解嘲。"[22] 殊不知三体、多体同时出现，反倒是现代文字设计的经典手段之一。

6　历史文献中的设计原理钩沉

张道一在《中国设计理论辑要》的序中写道："把设计艺术看作一种文化和文明，不能割断历史。"[23] 随着《考工记》《天工开物》等经典手工艺专著被详细注释并多次再版，《中国设计理论辑要》这样集大成的设计文献综录类书籍不断付梓，张道一先生在反观西方现代设计的比较学前提下提出"造物设计"概念。本文在具体化中国造物设计原理的主导思想下，对童氏系列著作的弁言、自序、跋、附志做了文本细读，再辅以图像对应，衔接了部分历史文献资料与现代设计理论之间的传承关系。在此案例经验基础上，拟得出以下三点。

（1）明确的思想意识是索引文献的前提。只有打破西方现代设计中心论的魔咒，才能有意识地看到中国历史文献资料中的造物原理。

（2）文本与图像是钩沉艺术设计原理的有效方法。文本细读是解读历史文献资料的钥匙，图像对应是衔接现代设计作品的链条。

（3）关注经史之外的文献资料，换一个角度解读古代类科学著作。

一提到历史文献，四书五经、历朝史记、各家典籍首当其冲。事实上，在四部分类经、史之外的子部和集部，许多隐学典籍中潜藏着不少艺术设计思想。如艺术类、术数类、谱录类、道家类、别集类、总集类、天文算法类等分类下的古籍，如果我们用"造物设计"的视角重新研读，定会有新的发现。

参考文献

[1]　方宝观，方毅，王存，等．中国人名大辞典 [M]．上海：商务印书馆，1921: 1192.

[2]　刘宝建．皇宫里的玩具 [J]．紫禁城，2006(6): 26-40.

[3][19]　童叶庚．益智图千字文 [M]．上海：商务印书馆，1918.

[4]　曹希斌，钱颂光．关于七巧板的数学问题 [J]．自然杂志，1990(4): 230.

[5]　张远南．中国科普名家名作张远南先生专辑挑战智慧第一季 [M]．北京：中国少年儿童出版社，2008: 67.

[6]　内兹 R，诺尔 W．阿基米德羊皮书 [M]．曾晓彪，译．长沙：湖南科学技术出版社，2008: 155-173.

[7]　PEGG E. Math Games: The Loculus of Archimedes, Solved[J].Wolfram Research, Inc.，Nov. 17, 2003.

[8]　吴文俊，王志健．中国数学史的新研究 [J]．自然杂志，1989(7).

[9]　童叶庚．益智图 [M]．上海：商务印书馆，1912：序．

[10]　童叶庚．益智续图．百镜斋原本，任菊农雕版，1878: 弁言．

[11]　童叶庚．益智字图．武林雕版，1885.

[12]　SLOCUM, JERRY.The Tangram Book[J]. Sterling. 2003: 30.

[13]　COSTELLO, MATTHEW J.The Greatest Puzzles of All Time[M]. New York: Dover Publications.1996.

[14]　王福春，熊全治，常文武．一副七巧板能拼出多少个凸多边形 [J]．高中数理化，2011(2).

[15]　秋田大学教育文化学部．秋田大学教育文化学部教育实践研究纪要 [J]．秋田：秋田大学，2010-2018.

[16]　何德兰 T，布朗士．孩提时代：两个传教士眼中的中国儿童生活 [M]．北京：金城出版社，2011: 104-116.

[17]　童叶庚．益智图下 [M]．上海：商务印书馆，1912: 弁言．

[18]　章鞠孙．英文益智图 [M]．上海：商务印书馆，1933.

[20]　王欣．中国古代刺绣 [M]．北京：中国商业出版社，2015: 64.

[21]　童叶庚．益智千字文 [M]．上海：商务印书馆，1912：跋．

[22]　童叶庚．益智千字文 [M]．上海：商务印书馆，1912：法七．

浅析贵州苗族堆绣图案的艺术特色

吕程程，陈彬
东华大学服装学院，上海，中国

摘要： 贵州苗族刺绣有着悠久的历史和精致细腻的工艺，其中最为复杂的刺绣手法是堆绣。然而堆绣与其他苗族刺绣工艺相比缺乏应有的研究和传承。本文采用文献研究法，从苗族堆绣的起源入手，着重对苗族堆绣图案以及苗族堆绣图案的艺术特色着手进行归纳分析，力求对其剥茧抽丝，探寻其背后的奥妙与精要，以期完整地呈现这一悠久古老的少数民族传统工艺，从而促进我国堆绣图案更好地发展和传承。

关键词： 贵州苗族堆绣；堆绣图案；艺术特色

堆绣，也称"三角堆绣""叠绣"或"叠布绣"，此处专指苗族特有的手工装饰工艺。堆绣是将上过浆的轻薄丝绫面料裁剪折叠成极精细的三角形或方形，层层堆叠于底布之上，边堆边用针线固定，组合成矩形的饰片。[1] 堆绣装饰的尺寸通常只有几厘米，方寸之间可以看到层层叠叠的尖角细密规律地排列。贵州堆绣不仅具有别样的艺术魅力，还被称为历史的"活化石"，已经被列入国家级非物质文化遗产名录。

苗族堆绣图案从某种角度来说是一种个人观念性较强的一种艺术，源远流长的苗族堆绣图案也成为苗族最为大众化的艺术，也是探知苗族民众生活心态和艺术心理最为直观的"文化读本"。反映在服饰图案中，不仅提供了历史演变、生命流逝、思想进化和审美追求的无穷信息，同时也造就了丰富多彩的苗族服饰艺术。[2]

然而文献资料中所见对于堆绣的研究报道较少，在知网搜索"苗族堆绣"关键词，截至2019年6月24日，相关文献仅有12篇。时对其美学和人文价值方面缺乏更深层次的研究与探讨，因为文化的断层等原因，严重缺乏对苗族堆绣文化内涵的探寻、传播以及传承，亟待归纳整理和保护。本文分析了苗族堆绣的起源和风格特点，并对堆绣图案以及其艺术特色进行归纳和总结。

1 苗族服饰与苗族堆绣

1.1 苗族服饰

苗族服饰是区别苗族各个支系的重要识别符号之一。它是苗族的政治、经济和文化融合下的产物。苗族服饰因款式新颖、配饰丰富，富有特色而闻名于世。男子服装以短款居多，辅以大襟和长衫。女子服装多为上衣和下裙相搭配，且使用较多的纹样来装饰。

苗族男女服饰中的装饰性尤为突出。银饰和刺绣是诠释装饰性最主要的两个因素。银饰是服装之外的装饰，而服装是刺绣的载体，堆绣即是常用的刺绣手法之一。

1.2 苗族堆绣的起源

苗族堆绣的起源在民间有多种说法，目前有两种较为广泛并被认同。一种是源自于苗族刺绣图案边缘的三角形图案装饰，民间称它为"狗牙瓣"，随着历史文化的变迁发展为三角形，最后形成现在精美绝伦的堆花绣。另一种说法是，苗族人民珍惜万事万物，

认为世间事物都有其存在的意义和理由，他们以一种"惜物"的心态去缝制服装，例如采用碎布料进行服装上的拼接，逐渐演变成了现在的堆绣刺绣手法。

在过去服装上整件的装饰都采用堆绣的刺绣手法进行缝制，现如今，堆绣在服装中所占比例越来越小，常被用在服装的肩部、袖口、领部和门襟等部位，起到画龙点睛的作用。堆绣工艺常与打籽绣、缠线绣、两针绣、破线绣等刺绣手法共同使用，来对服装进行装饰。除了在服装上进行刺绣装饰外，堆绣还被用在儿童的背扇和头饰等部位上。

2 苗族堆绣图案

苗族服饰凭借其多样的色彩搭配、工艺复杂的装饰以及引人入胜的文化底蕴著称于世。图案是苗族堆绣中极为重要的一个方面，它承担着本民族文化的传承重任。不仅直观地表达了本民族的审美特色，还展现了一定的宗教信仰文化。

2.1 具象题材

苗族堆绣图案中动物图案中常见的有鸟、鱼、龙、凤、蝴蝶、麒麟、虎、蝙蝠、龟等。其造型简洁夸张又充满自己的风格特色。

龙纹样在苗族堆绣中较为常见。在中国古代文化中龙纹是皇家专用刺绣图案，但是在苗族刺绣中，经过苗族妇女丰富的想象力以及令人称赞的手工刺绣所创造出的龙纹形象，多与其他动物纹样相结合，趣味感十足。加工后的龙纹纹样与传统皇室的龙纹相比，多了一份亲切，少了一份威严。这一创作手法展现了苗族人民对于自由平等的追求。[3]

堆绣中的飞鸟图案更加肥硕且无翅膀，与无翅鸟纹相同的是鱼纹，同样没有鱼鳍。飞鸟图案备受苗族人民的崇拜，它是万物诞生的催化剂，在危难中起到了传递消息的作用。在苗族妇女充满智慧的诠释中，飞鸟图案被演绎成多姿多彩、千奇百怪的造型，是苗族人民智慧的结晶。

苗族服饰图案中的植物纹样主要有鸡冠花、旅菜花、折枝花、菊花、葫芦、荷花、石榴花、向日葵等花卉植物。因为苗族各支系有着不同的生活环境、生存环境以及工艺手法，突出了不同地域的差异化特点。

2.2 抽象题材

几何图案是苗族传统堆绣服饰中常见的图案类型，点、线、面的不同组合形成了不同的几何图案，同时也记录着苗族人民自己的生活还有本民族的历史。苗族堆绣服饰中常见的几何图案有涡旋图案、万字纹、八角图案、星辰纹、回形图案、太阳纹、井字纹等。这种抽象式写实的手法，较为原始地记录了苗族传统的经济文化形态和生活方式。几何纹不仅有着清晰明了的单独纹样，同时又拥有着具有象征含义的综合图案。星辰纹寓意苗族对于图腾的崇拜，他们信奉"万物有灵"，万字纹的含义是"天地阴阳男女"，万字不封口就代表着无穷无尽的富贵与长寿。

在堆绣中，八角图案较为富有特色。它是在事先规定好的方形框架中加入三角形的几何图案，并且把三角角尖向内进行摆放并一层一层地延伸，在有机排列组合的过程中注重图案的排列紧致感和细密感的一种图案构成手法。八角图案中的八个角蕴含着丰富的寓意，它代表了 8 个不同的方位，也就是东、南、西、北、东南、东北、西南、西北这八个方向，同时也代表了两分两至，即春分、秋分、冬至、夏至，展现了苗族人民的智慧。[4]同时，堆绣中的基本单位——三角块也代表着丰富的含义。除此之外，采用三角堆叠出的造型又像是在大丰收时粮食堆满了粮仓，有着富贵吉祥之意。

2.3 历史题材

传说苗族的祖先与黄帝、炎帝大战后落荒而逃并向南迁徙，为苗族的历史画卷增添了多灾多难的烙印。在历经众多逃亡大迁徙后，苗族人民本族的文字渐渐失传，仅有苗族语言被保留了下来。苗族堆绣图案中就有许多象征在大逃亡过程中横跨长江以及黄河的图案。[5]有的苗族妇女把在逃亡过程中历经艰辛最终存活下来的

生物作为刺绣图案，一方面是对自然生物的崇敬，另一方面也期盼着它们能够保佑自己化险为夷。

3 苗族堆绣图案的艺术特色

3.1 苗族堆绣图案的结构艺术特色

3.1.1 独立式纹样结构

独立纹样是完整的、单独的图案，其外观形状各式各样，较为自由，有着很大的自由创作空间。既可以作为独立的图案出现在服装上，也可以采用重复排列的方式加以组合变化形成更多的图案纹样。[6]在苗族堆绣艺术中，独立纹样结构多用于鱼纹和飞鸟纹的诠释中，这种结构的表达能够给图案带来别样的艺术特色，使得图案更加灵动活泼。单独纹样的结构通常会同时采用几种不同的刺绣手法加以表达，使得整体图案的视觉效果更加丰富。同时独立纹样又可划分成两大组成形式，分别为"平衡式"和"对称式"。

"平衡式"主要是采用以中轴线为中心的方法来把握整体图案效果，在中轴线两侧的图案部分遵循等量不等形的构成形式。平衡式的图案给人以富贵饱满之感，在图案左右两侧的平衡下演绎出大不相同的图案边缘轮廓，为整体图案效果添色。

"对称式"是指以中心线为对称轴，上下、左右两侧的图形轮廓、构造和形态都对称相等的构成形式。但是在苗族堆绣中，手工制作的方式决定了图案不能完全绝对地对称，在统一中又带有变化，既表现出堆绣的对称美，又展现出些许灵动的细节。

3.1.2 向心式纹样结构

向心式纹样是以事先设计好的矩形中心为原点，采用层层堆叠的设计手法形成四周发射状的艺术形态，构成中心较薄，越往四周越厚的图案形态。这种图案构成手法使得图案更加抽象深刻，在层层叠叠的对比累积中展现刺绣的韵律性和精密性。苗族人民通常采用这种手法来寄托自己对先人的思念之情。

堆绣以二维空间的维度展现了多维空间的立体感，凸显浮雕艺术感，带给观者全新的超越现实的艺术视觉感，整体纹样生动又十分平稳，彰显大气华贵之感，为苗族刺绣作品注入了新的能量。此外，不同的绣娘对同一刺绣图案的诠释是不同的。这种主观唯我的心理认知融合客观现实的艺术创作手法，体现了不同的绣娘对于同一客观物象的不同表现形式，也丰富了堆绣的创作面貌。

3.1.3 适合纹样结构

适合纹样是将独立纹样在一定空间范围内，结合采用几何纹样、动植物纹样等进行其外轮廓的限制来共同进行刺绣语言的表达。在此基础上加入比喻、夸张、联想等方式使得图案的整体关联更加紧密，展现了整体与统一的艺术特点。

3.1.4 留白的艺术手法

在苗族堆绣中，图案的组织构成形式大多是铺满式，给人以强大的视觉冲击力并吸引人们的眼球，为观者的视觉形象系统带来应接不暇和饱满之感。对于单个图案纹样的刻画也有留白的艺术设计手法，即在单独纹样的边缘运用白线勾勒，白色绣线的加入为堆绣整体增添了活泼灵动感和空间纵深感，使得堆绣更加立体独特。

3.2 苗族堆绣图案的色彩艺术特色

3.2.1 随着年龄的增加颜色趋于深沉

苗族服饰有着绚丽的色彩以及强烈的对比，显露出浓郁朴实和热烈的感情。苗族年轻姑娘多穿着红色盛装（见图1），象征吉祥、喜庆以及朝气。通常在盛装后领的正中间装饰红色的堆绣。[7]堆绣整体上呈现红色调，在堆绣纹样的一角或者边缘装饰小面积的黄色、白色、黑色等颜色，引人入胜。在大面积红色的铺垫下，增加了少许其他颜色进行点缀，在统一中增添韵律性。同时，红色也展现了人们对于美好生活的憧憬，也象征着驱邪、护身等文化意蕴。苗族中年妇女的穿着搭配趋向于成熟稳重（见图2）。堆绣的装饰搭配上配色多为蓝色冷调，搭配紫色、黑色、蓝色等色彩，点缀以少许跳跃色，同时跳跃色中也带有色彩

冷暖的对比。老年女性的堆绣色彩（见图3）搭配上，几乎摒弃了所有亮色的点缀，以深蓝色为主，更加深沉。[8]

图1　年轻苗族女性堆绣色彩搭配

图2　中年苗族女性堆绣色彩

图3　老年苗族女性堆绣色彩

3.2.2　色彩的对比与统一

纵观苗族堆绣图案，对比与统一的设计手法表现得淋漓尽致。采用色彩的面积对比法进行色彩调和十分睿智。增大主体基调色的面积，有规划地减少对比色或互补色的面积来奠定整体堆绣作品的色彩方向。如图4所示[9]，这幅堆绣作品中的图案采用了以蓝色为主基调的调性，加入红色进行色彩的种类丰富，同类色的变化又增加了韵律感，点缀些许黄色和白色进行提亮修饰，使得整体配色给人一种古朴天然之美。

图4　蓝色调堆绣作品

关于色彩的对比，明度上，采用高明度的点缀色彩与中低明度的主基调色进行搭配。纯度上，纯度较高的色彩通常被用作提亮色安排在整个堆绣图案的点睛之笔处，色相上，增加互补色与对比色的使用，更好地诠释色彩的对比。

3.3　苗族堆绣图案的文化艺术特色

3.3.1　生活情趣的展现

对于苗族人民而言，因为历史、自然、地理等原因，苗族人民长期生活在较为封闭落后的环境之中，致使苗族人民的经济文化传统得以很好地保留至今。这一自然状况为苗族堆绣中几何纹的诞生和寓意的传承提供了保证，进而为苗族堆绣图案的发展与创新另辟蹊径。几何纹是对现实生活中的具象事物进行总结并加以归纳提炼而成的，种类繁多的纹样为堆绣的发展添砖加瓦，集中展现了苗族的风土人情。[10]

3.3.2　美好愿景的展现

苗族人民勤劳勇敢，无论他们经历过怎样的历史苦难，人们对于未来美好生活愿景的展望从未停止。苗族堆绣图案中很多纹样都表达了对未来的憧憬之情。例如，鱼纹图案表达了苗族人民求孕多子的美

好希望，同时鱼纹也经常被用在童帽上，寓意着长辈对孩子的美好憧憬和祝福；另外，飞鸟纹是堆绣中较为常见的图案纹样之一，它被认为是男性生殖的象征，有祈祷孕育的含义，也是祖先的象征与灵魂的向导。

3.3.3 神话色彩的展现

在苗族原始宗教观念中，对大自然的崇拜与探索是其最重要的表现形式之一。对于在生产生活中那些有着紧密联系却又无法运用当时的知识水平进行合理解释的现象，人们都把其归功于是神灵所产生的一种"神奇的能量"，由此促使了苗族人民采用图案纹样的方式来表达本民族对于宗教的信仰和崇拜。较为著名的神话故事是蝴蝶妈妈。在《苗族古歌》中记载了蝴蝶妈妈故事的来源。蝴蝶从枫木心孕育出来后，与"水泡""游方"生下了 12 个蛋，孕育出虎、水牛、龙、蛇、蜈蚣、雷和姜央，姜央是苗族的祖先，也是"蝴蝶"始祖。[11] 苗族先民把这个"蝴蝶"称之为"妈妈"，表示她与先民们有亲属关系，在他们眼中蝴蝶既是他们最爱戴和尊敬的妈妈，也是氏族的文化符号。供奉她就可以保佑村寨安宁，子孙繁衍，五谷丰登。除此之外，苗族人民还讲究谐音，"蝴"和"福"的谐音寓意着在苗族人民的眼中，蝴蝶还能带给他们富裕和福气。所以蝴蝶纹、飞鸟纹等在苗族堆绣服饰中非常常见，展现出浓郁的神话色彩。

结语

综上所述，苗族堆绣图案凭借其独特的历史起源、引人入胜的纹样题材、极具艺术感的构成形势、绚丽的色彩搭配等方面的艺术特色和文化艺术特色著称于世，展现了堆绣图案的独特韵味。堆绣图案的文化艺术特色深刻地展现了苗族的文化发展历程。在时代的发展中，中国传统民族的手工艺技术不应该被湮没在时代的浪潮中，而是需要在当代设计中融入苗族堆绣图案的艺术特色，促使中国传统民间艺术不断地吸纳新的设计元素，从而探寻新的风格特色。

参考文献

[1] 高燕.贵州黔东南苗族堆绣艺术探究 [J]. 丝绸，2016，53(03)：46-51.

[2] GAO YAN. Exploring the Art of Miao Nationality Piles in Southeast Guizhou[J]. Silk, 2016, 53(03): 46-51. (in Chinese)

[3] 王坤茜.苗族服饰图案的符号观 [J]. 名作欣赏，2016(02)：75-77.

[4] WANG KUNYU.The symbolic view of the Miao costume pattern [J]. Appreciation of famous works, 2016(02): 75-77. (in Chinese)

[5] 朱银娣.施洞苗族服装刺绣图案研究与设计应用 [D]. 北京：北京服装学院，2018.

[6] 周科，崔露.苗族传统服饰图案在现代针织男装中的创新设计 [J]. 盐城工学院学报：社会科学版，2018, 31(03)：74-76.

[7] ZHOU KE, CUI LU. Innovative Design of Miao National Traditional Costume Patterns in Modern Knitted Men's Wear[J]. Yancheng Institute of Technology: Social Science Edition, 2018, 31(03): 74-76. (in Chinese)

[8] 雷友梅.贵州凯里翁项苗族刺绣的传承与发展研究 [D]. 重庆：重庆师范大学，2016.

[9] 肖艺.浅谈苗族刺绣纹样的图案构成语言 [J]. 戏剧之家，2017(04)：184+197.

[10] XIAO YI. On the Pattern Composition Language of Miao Nationality Embroidery Patterns[J]. Drama House, 2017(04): 184+197. (inchinese)

[11] 搜狐网.中华剪纸艺术.[EB/OL].(2018-01-27) [2019-05-18]. http: //www.sohu.com/a/219257630_656756.

[12] 花瓣网.少数民族服饰.[EB/OL].(2015-05-02) [2019-05-18]. http: //huaban.com/pins/373305776/.

[13] 龙惠敏.黔东南苗绣艺术语言探析 [J]. 大众文艺，2016(21)：59-60.

[14] LONG HUIMIN. An Analysis of the Language of Miao Embroidery in Southeastern Guizhou[J]. Popular Literature, 2016(21): 59-60. (in Chinese)

[15] 邱书龙.论贵州苗族传统服饰图案中生活情趣的表现 [J]. 美与时代，2015(10)：22-24.

[16] DI SHULONG. On the performance of life tastes in the traditional costumes of Miao nationality in Guizhou [J]. Beauty and the Times (I), 2015 (10): 22-24. (in Chinese)

羌族刺绣田野调查与工艺实践

王智薇，徐术珂
西南民族大学，成都，中国

摘要： 羌族刺绣是羌族文化中的一朵奇葩，羌绣正经历着由传统向现代不断转变的过程，它随着社会经济发展，如今不仅是羌族的文化符号之一，而且具有经济价值。羌族由游牧民族变为农耕民族经历了漫长的历史岁月，其间羌族刺绣成为羌族妇女的主要技艺之一，羌绣视觉符号语言也历经着变化，这些视觉符号语言是羌绣文化特征的重要表现形式。

关键词： 羌族刺绣；田野调查；工艺实践

羌族是中华民族大家庭中古老的成员之一，历史源远流长，自称"日玛""尔玛""日麦""尔麦"，主要聚居于今四川阿坝藏族羌族自治州的岷江上游，分布在茂县、汶川、理县、松潘、黑水及北川及贵州省的石阡、江口等县部分地区，2010年人口约30.9万人[①]。羌族刺绣历史悠久，具有色彩鲜艳、造型多样、纹理精细的特点，擅用生活中的花鸟虫兽、自然天相表现羌族人民对美好生活的向往。羌族刺绣工艺的针法有16种，包括平绣、参针绣、压针绣、眉毛花、挑花、十字绣、串挑、编针绣、锁绣、补花绣等针法。通过对羌族文化的追本溯源，所见羌族人民从"逐水而居"的游牧民族逐渐变为农耕民族，世世代代居住在封闭的山区，每天清晨开门能看到雾气萦绕在村寨之中，古老神秘的韵味十足。

1 羌族刺绣图案是羌族文化的重要组成部分

从图案方面来看，羌族刺绣图案是羌族文化的重要组成部分。羌族刺绣图案历史悠久，早在新石器时代人类用草绳包裹烧制土陶制品留下"绳纹"痕迹，是我国原始装饰纹样的开始，也是古羌文化最早的文明记载。绳子在先民的生活中运用极其广泛，后来发展形成回纹、锁子扣、水波纹、Z形纹，等等。在漫长的历史变迁中，羌族人民目识心记、神与物游，将看到的图案经过自己的艺术加工用刺绣图案的形式展现出来。羌族刺绣图案的取材十分广泛，树木花草、瓜果粮食、飞禽走兽、虫鸟鱼龙等皆可入图。这些图案栩栩如生，无不具有象征意义。例如，凤凰牡丹代表幸福，瓜果粮食代表丰收，石榴麒麟代表多子多孙，等等。这些精美的图案表达的正是羌族人民对美好生活的憧憬。

羌族刺绣视觉符号是羌文化艺术观念的物化形式，是羌族历史发展、生活纪实、意识物化等的最集中体现，是羌族社会物质与精神的高度浓缩，蕴含着羌民族思想观念、宗教文化、礼仪道德的内涵。

表1分析了在羌族刺绣中常见的视觉符号语言。

[①] 据2010年第六次全国人品普查，羌族有309576人，占比例0.0232%。

表1　羌族刺绣中常见的视觉符号语言

题材分类	名称	造型	组合分析
花果	牡丹花		牡丹花是羌族刺绣最常见的图案之一。牡丹自古以来代表富贵吉祥，造型为四瓣花或者多瓣花，四周配有叶子或者花苞，枝干卷曲。"花开富贵"是装饰画的主要素材
	石榴花		石榴寓意多子多福，在羌族刺绣图案中很常见，组合形式多种多样，石榴一般有开口的和闭口的两种，枝叶卷曲。闭口的石榴内部可以填充花纹图案
	羊角花		羊角花即杜鹃花，是羌族最喜爱的花朵之一。羊角花的主要造型特点是花蕊卷曲成羊角状，花瓣分开或者连成一片，多以桃红色为主的平绣。羊角花代表所有美丽花朵的总称，是象征爱情、婚姻的符号
	菊花		菊花的造型以圆菊花和尖菊花为主，常与如意、太阳、回纹组合造型，装饰有花苞等造型。它也是羌族刺绣中较为常见的图案纹样，寓意着吉祥、幸福
	梅花		梅花寓意着傲骨独存的风骨，羌族地区冬天寒冷，常有梅花在院子盛开，也是羌族妇女喜欢创作的造型，梅花多是五瓣、七瓣的花型，周围多衬托绿叶和缠枝纹样
	桃子		桃子的造型基本上属于写实的作风，尖尖的桃嘴很容易辨识，并且歪嘴桃在茂县地区的羌绣中极为常见，寓意着长寿
	葡萄		葡萄的造型多以写实为主，此类造型在古时候是没有的，属于羌族妇女自己对于现代生活观察的创作，葡萄是生殖崇拜的代表
	吊子花		吊子花在羌族地区很常见，造型都比较类似，花朵方向可以朝上，也可以朝下（多数为朝下），寓意着多子多孙
	牵牛花		牵牛花又称喇叭花，在羌族妇女刺绣图案中比较少见，但是此造型十分具有画面张力，寓意着蒸蒸日上的生活

续表

题材分类	名称	造 型	组 合 分 析
自然天相类	太阳		太阳纹造型多为折线组成的圆形，可以用于头帕和衣服花边上，用途比较广泛，是羌族崇拜火和太阳的体现之一
	火		火镰纹的寓意和太阳类似，是羌族自然崇拜火的符号化表现
	锯子口		锯子口又叫狗牙齿纹，是羌绣图案中最古老的纹样之一，以二方连续形式出现，并以黄色、蓝色、绿色、桃粉色为主
昆虫动物类	蝴蝶		蝴蝶的造型可以采用多种绣法，造型也极富变化，实用性强，几乎可以用于羌族妇女服饰的任何地方，虽然是同一个元素，却风格迥然。常把双飞的蝴蝶作为自由恋爱的象征，是人们对自由爱情的向往与追求
	羊角		羊角纹样在羌族刺绣头帕中的应用比较广泛，有多层卷和单层卷，多以对称形式或者二方连续形式出现。羊是羌族崇拜的动物，羊角象征着勇猛、威武的男子汉气质

2 素绣与彩绣

从色彩方面来说，羌族刺绣可以分为两类：一种是素绣；另一种是彩绣。素绣以茂县叠溪镇服饰为代表，素绣简洁大方，以白线黑底、白线蓝底居多，图案多为羊角花、牡丹花、金瓜、桃子等缠枝纹样为主，配以吊子花、树叶和花苞等作为装饰。

羌族崇拜白石，在羌族民居的屋顶上，每个角都放有白色的石头，它是羌族心目中至高无上的圣物，是神灵的化身。在羌族史诗《羌戈大战》中，戈基人偷吃了填满天界的牛而触怒天神，天神便给羌人以白云石、藤条作武器，而将白雪团、麻秆给了戈基人，让双方对打。结果，戈基人被打败并"大部摔死岩下边"，羌戈大战以戈基人惨败逃亡、羌人获胜重建家园而告终。"白石打灭戈基人，即报白石可也。"众人称善，各觅一石而返。于是乎白石便被赋予神性，成为天神阿爸木比达的象征。从此，羌族尚白，以白为

吉，以白为善。在他们的多神崇拜中，尤以崇拜白石和羊为甚。在服饰上，无论头帕、羊皮坎肩、麻布长衫，还是腰带、绑腿，都喜用白色。所以在挑绣工艺的素绣中，也大都是在蓝布或黑布上挑白花，或在白布上挑蓝花、红花，总是以白为主色，如图1所示。

图 1 穿着素色挑花围腰的叠溪镇妇女，笔者摄，茂县坪头村

另一种彩绣是羌族大部分地区盛行的绣法。彩绣的色彩鲜艳明亮，主要以桃红色、大红色、绿色、蓝色、黄色为主挑花，底色多为黑色、蓝色、红色、绿色等，根据不同年龄搭配。彩绣绣图用色鲜艳，

从而取得明快、朴素、大方的视觉效果。

在羌族文化中,火文化是其中重要的部分,由此形成羌族人民尚红的色彩观念。他们崇拜火神,一方面体现在家家有火塘,每天做饭、吃饭、聊天、待客都围绕着火塘。这是家中最圣洁的地方,象征着烟火不断,人丁兴旺。火塘作为凝聚力的象征,发挥着重要的作用。它既是羌人与祖先、神灵沟通的桥梁,又蕴含有丰富的宗教内涵和人文情感。另一方面,历史上延续至今的火葬习俗、烧火田的生活方式,释比文化中的舔火犁、打油火等都是羌族文化中崇拜火的体现,所以在羌族妇女的刺绣中,也喜欢用红色的底布或者红色的绣线来制作绣品,如图 2 所示。另外,在刺绣图案上表现为火镰纹,在坎肩和云云鞋上居多。羌族认为太阳神和天神最大,每年十月初一羌历年的祭祀活动中都要唱一首赞美太阳的歌曲,感谢太阳带给大地的光和热。在羌族刺绣图案中,太阳纹频频出现。例如,在头帕上圆形的太阳和四周散发出的光芒生动地被表现出来。

图 2　红色在羌族服饰中的运用,摄于 2012 年茂县瓦尔俄足节

3　羌族刺绣工艺自成体系

在工艺方面,四川民间刺绣工艺中有"南彝北羌"的说法,可见羌族刺绣工艺精美,自成体系。羌族刺绣非常平整,整洁,如有着"羌绣之乡"美称的汶川县绵虒乡簇头寨的十字挑花工艺,妇女不需要画图和打样,图案通过母亲的传授深深地烙印在头脑中,只需要通过数细布上的经纬线即可绣出精美的图案,十字挑花工艺多用于围腰的制作中(见图 3)。扎绣也称作扎花,是羌族刺绣中运用最广泛的工艺,用平针以传统纹样组合图案,严格数布纹经纬线,双纱平绣或重针,多用于衣服、头套、装饰画、绣花鞋等。纳纱绣这个工艺多用于腰带的制作中,腰带也称作花带子(见图 4),羌族妇女在制作花带子的时候,要先一根一根地数纱,然后按照不同颜色数线,一般有 7、9、23 根为一组,再在这一组颜色的绣线中绣出狗牙齿纹等二方连续纹样(见图 5)。打子绣所制作出来的绣品非常立体耐磨,是这个工艺最大的特点,所以打子绣多运用于枕帕、装饰画等处(见图 6)。

图 3　十字挑花绣围腰,摄于汶川县绵虒乡簇头寨

图 4　纳纱绣腰带,摄于汶川县绵虒乡簇头寨

图 5　纳花帽子,摄于茂县

图6 打籽绣装饰画,摄于茂县羌绣市场

第四,羌族传统织绣的构成纹样有如下4种。

1. 单独纹样,指不与周围发生直接联系,可以独立存在和使用的纹样,如图7所示。

图7 腰带上的羊角花,摄于茂县羌历年

2. 二方连续纹样,即以一个或几个纹样,向上、下或向左、右两个方向无限连续循环构成带状形纹样,如图8所示。

3. 三角形纹样,指把纹样设计成三角形的样子,大多用于边角处。在布局上,为了更好地用刺绣图案装饰物品,把纹样设计成团花、角花、边花等,让绣品更精彩,如图9所示。

图8 羌族妇女衣领和腰带的二方连续纹样,摄于瓦尔俄足节

图9 羌绣围腰三角形纹样,摄于汶川县绵虒乡簇头寨

4. 适合纹样是具有一定外形限制的纹样,其图案素材经过加工变化,组织在一定的轮廓线以内。适合纹样可分为形体适合、角隅适合、边缘适合三种形式。主要有离心式、向心性、均衡式、对称式、旋转式,羌绣中的适合纹样多用于围腰、装饰画等大面积创作中,如图10所示。

图10 羌绣围腰的适合纹样和二方连续纹样,摄于汶川县绵虒乡

点、线、面的组合是羌绣造型基本的构成元素。挑花刺绣中的"十"字构成了"点"的造型,线则是点运动的轨迹,或直,或曲,构成图案的轮廓。面是由多条线构成的,羌绣中的面大多是描绘花瓣和树叶,如图11所示。

羌族传统织绣的材料包括麻线、膨体纱、丝线、棉线等,底布多用棉布、麻布、丝绸、皮制品等(见图12)。

羌绣图样绘制多运用传统的羌绣图案元素进行,立足于对大自然的独特审美,表达作者对美的感受。羌绣的构图特点是饱满、变化多样,以对称式构图、均衡式构图和连续构图为主。

图 11　尖菊和圆菊的团花图案,摄于汶川县绵虒乡

图 12　膨体纱和丝绸布,摄于茂县

羌绣的剪纸纳样是绣娘将传统图案画在牛皮纸上(见图13),再依照图案进行剪裁、刺绣。羌绣最有特色的云云鞋就是通过先剪纸纳样再绣花制作的。如图14所示,云云鞋鞋型貌似小船,鞋尖微翘,鞋底较厚,鞋帮上绣有彩色云纹和杜鹃花纹纹样图案,逢年过节,羌族人民无论男女老少都喜欢穿着它载歌载舞。

图 13　图样绘制,摄于茂县羌绣市场

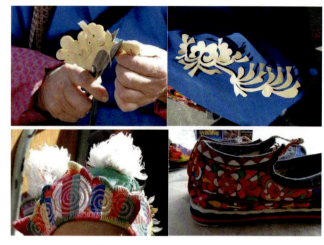

图 14　剪纹样与剪纸打底制作的童童帽和云云鞋，摄于茂县

羌绣传统针法分为扎绣、钩绣和挑绣。扎绣包括挑花绣又叫"架绣"，通过以布的经纬交叉点为依据，用线绣成"十"字，布的经纬线越密，挑花绣的图案越精美；掺针绣（见图 15）多适用于绣制层数多、花瓣大的花卉，如牡丹、月季、玫瑰等。在绣制过程中注重色彩的自然过渡，针法要求平整、顺滑、细密。

图 15　掺针绣，摄于北川县

齐针绣（见图 16）多用于绣制层数少、花瓣小的花卉及其他小型的物象，如梅花、圆菊花、尖菊花等。在绣制的过程中要求针法整齐、平顺。

图 16　齐针绣，摄于北川县

编针绣，该针法主要用于纹样轮廓的绣制，要求针距均匀、平整。

打籽绣（见图 17）是一种用单色线，在针尖上绕圈后固定，形成籽状的绣法。打籽绣分为空心籽和蝌蚪籽，二者可根据纹样灵活运用，达到疏密有致的效果，多用于绣制花蕊和树木。

图 17　打籽绣，摄于汶川县

锁边绣（见图 18）是专门用于绣制绣品边缘的一种针法，如绣制鞋垫边、围裙边、帽檐边等，还可绣制贴布绣。这种针法在锁边的同时又顾及了纹样美观，俗称"狗牙纹"。

图 18　锁边绣，摄于茂县

钩绣（见图 19），俗称"链子扣"，在羌绣中又称为"游花"。它以环环相扣的形式表现线条，勾勒出纹样的轮廓，留白处不再用色彩填充，线条流畅，纹样清爽素雅。单钩绣要求钩扣大小均匀、平整。

图 19　钩绣，摄于茂县

在羌民家中，多有羌绣装饰画挂墙（见图 20），这些室内陈设小品的内容多为吉祥话语，如"梅开吉祥""心心相印""百年好合""花开富贵""家和万事兴"等，多以刺绣文字和图案搭配。

图 20 羌绣市场售卖的装饰画,摄于茂县

图 22 羌族头饰,摄于茂县

每逢佳节,羌族人民会穿戴节日盛装聚集在一起欢度佳节(见图21),每个县甚至每个乡镇都会有自己独特的服饰文化,如茂县的沙坝乡、叠溪乡、德胜村、凤仪镇、黑虎乡、渭门乡、雅都乡的服饰都各有其特色和文化内涵。其中羌族妇女服饰的包饰、头帕、云云鞋、围裙、腰带都是体现羌绣精髓之物,如图22、图23、图24所示。

图 23 云云鞋,摄于茂县

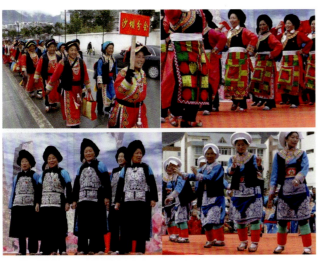

图 21 茂县羌历年庆典活动,摄于茂县

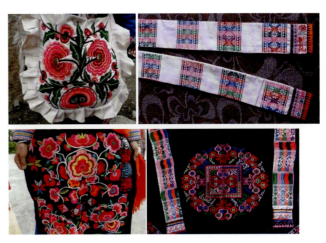

图 24 羌绣包饰、腰带、围裙,摄于北川

手工与机器——对京剧服饰制作技艺传承的思考与实践

毕然，李薇
清华大学美术学院，北京，中国

摘要：中国传统京剧服饰又称为"行头"，是京剧艺术极其重要的组成部分。京剧服装承袭中国传统服饰制作技艺，多种织造及装饰手法都在其中有着精湛的工艺体现，并且其成衣制造也有着严格的步骤方法，以舞台美术的形式对中国传统服饰文化进行集中和充分的表达。京剧服饰制作技艺历经清代的鼎盛、民国的革新及现当代的衰落，高昂的手工制造成本如今面临市场需求不足和机械化生产带来的挑战。本文试就京剧服装制作技艺传承情况做一浅析，对其在传承中面临的问题提出设想，挖掘中国传统手工技艺中的造物智慧及传统工艺思维的当代价值和设计观念，以期能够对当前传统手工技艺的保护工作在观念、思路和实践等方面带来一定启发。

对于手工艺的传承不能仅仅是技术技巧的延续，在服装实物中体现出来的京剧服装制作技艺是对中华民族服饰历史的文化认同与身份认同，通过造物技巧体现富有创造力与想象力的中华文明的多样性。人们普遍认为传统手工艺的失传是因为受到现代文明的巨大冲击，而现代文明带来的新的生活方式、新的思维方式乃至新的文化又何尝不是传统工艺面对的一种机遇。传统手工艺的传承之难不在于对历史的认知，而是在于其与现代生活方式的脱节，本文对于京剧服饰制作技艺的研究意在记录、梳理和传承这门精巧并富有文化底蕴的技艺，并将其应用到具有当代性的创新设计作品之中，展现其中宝贵的文化价值。

关键词：京剧服饰、制作技艺、传承、创新

1 机器的挑战——京剧服饰制作技艺传承情况

京剧作为我国传统国粹，是全人类共同的精神财富和文化遗产，并在 2010 年列入世界"人类非物质文化遗产代表作名录"。我国京剧服饰制作的传统手工技艺是京剧服饰艺术中的重要组成部分，具有独特的美学意义和审美价值，京剧服饰传统手工技艺的研究与应用是传统文化建设中不可或缺的一部分。手工技艺是我国传统文化的重要构成之一，其中承载着重要的历史价值、文化价值、科学价值、精神价值以及经济价值。京剧服饰制作与其他复杂精巧的传统工艺一样，其传承也面临着巨大的挑战，而保护、继承和发展传统京剧服饰制作技艺，也必定在不断产生矛盾和解决矛盾的过程中持续向前发展的。（见图1）

传统京剧服饰是复杂的工艺美术作品，制作一件京剧服装需要多道工序，包括制版、选料、开料、染色、刺绣、蓖浆、劈剪、成衣、后道这九大项，每项又包含若干步骤。如刺绣中又分为画稿、扎样、刷样、配线、上绷、劈线、绣花这七道工序，其制作技艺工序流程相对稳定，但随时代的变迁在服装用料、刺绣图案及工艺水准上有所改变。随着现代化机械生产的出现，更为高效且成本低廉的工艺与材料对传统的制作工艺产生了极大冲击。

自乾隆五十五年四大徽班陆续进京，清代剧演活动空前繁荣，清代宫廷京剧服饰大多由苏州、杭州织造等机构专门负责制作和采办，服装制作尤为精良，有一部分甚至还使用了缂丝、织金等织造手段。宫廷戏曲服饰在作为一种娱乐手段的同时用以展现皇室的财力，戏衣多以绫、罗、绸、缎、纱、缂丝等面料缝制，颜色鲜艳，纹样富丽典雅，织造极为精致，绝非一般民间戏班所能企及。光绪末年热河都统衙门的戏衣清册中记载，衣箱中有各种衣裙 1600 余件，内有各色缎织金男蟒 165 件、各色缎织金团龙花男蟒 8

件，等等。仅从这些男蟒的种类名称中也可以看出清宫京剧服饰制作技艺的奢华细致。清末民初是戏曲的鼎盛时期，王瑶卿、梅兰芳、周信芳、马连良等一大批表演艺术家与舞台美术师、民间艺人们通力合作，极大地继承并发展了传统服饰。京剧服饰的改革也适应了新式剧场舞台和灯光的形式，由于舞台与观众席距离空间的扩大，为了使观众能够看清演员服饰，易于分辨角色欣赏表演，服饰的纹饰和造型逐渐趋向于简洁、鲜明、大气。辛亥革命以后，随着清朝的消亡，宫廷艺术的审美情趣逐渐被淘汰，京剧舞台上出现新的改良服饰，其总的倾向是新颖轻便、色彩淡雅、图案简洁，纠正了服饰的烦琐艳俗，同时也使人物扮相增添了时代感，突出了人物的个性特征。

1949年后，随着现代化缝纫和熨烫工具的出现，京剧服装的制作工艺也产生了较大的变化。其中一部分变化是来自新工艺，即利用新工艺更快、更简便地达到传统工艺的效果，加快了制作速度、提高了产量。如随着蒸汽熨斗的普遍使用，布料很容易被熨烫平整并定型，费时费力地撑片子工艺慢慢被蒸汽定型取代；此外，蟒摆中的竹片也慢慢被塑料片取代，塑料片和竹片同样有韧性，且不易折断，是较为成功的材料替换。但也有一部分工艺用简便的方式替代传统工艺，不能达到传统工艺的效果，并使得京剧服饰的制作技艺水准下降。如在男蟒制作中十分重要的刷浆工艺，在有些地方用烫衬来代替，虽然同样使面料达到了硬挺的效果，但呆滞死板，没有了刷过浆的面料硬中带软的韧性，使整件男蟒显得生硬。还有大部分京剧服装的刺绣用粗劣的机器绣花代替手绣，所呈现出的艺术效果大大减弱。

京剧服饰制作技艺目前面临着机器的挑战，手工技艺与机械化生产是矛盾的，但是任何矛盾对立的双方，都不会是永久的对立，永无协调统一的。当机器达到了近似手工艺的水平时，一方面，解放了人的双手，这时设计的价值将会大大提高；另一方面，与机器同等水平的手工就被淘汰掉了。工艺定然是不断拓展进步的，不能因为传统技艺的保护而使工艺停滞不前，不能把手工和机械分得那么截然，有了工业基础，手工的劳动成果才能变得更加有价值。事实上，手工技艺从来不是停滞不前的，如中国古代纺织行业从纯手工织造到出现半自动化的织机（见图1），这种工艺在当时便是一种先进的可以提高产量的新技术，那么今天受工业革命的影响，能够用革命性的方式通过制造业发展出更先进高效生产方式，与古代手工技艺的技术革新一样，其根本利益是一致的。

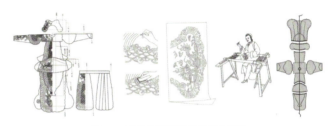

图1 对传统京剧服装制作技艺的整理

在京剧服饰制作技艺的传承中，有几点问题值得思考：为什么要弘扬传统手工技艺？了解这些技艺是为了做什么？是不是能更好地将传统技艺结合当代设计的手段走入人们的生活，去给现代的人进行服务？用一种比较传统的方法去纯粹地保持原汁原味的传统工艺，是让它成为一种只能存在于博物馆的艺术品，还是用一种现代的科技的方法，利用先进的制造手段改造传统工艺，将传统工艺技法融入现代设计，让传统工艺走向社会为普通的人民服务，使之成为一种有实际功能性的用品？这两种不同的方式，哪一种是对传统工艺更好的保护？

2 手工的温度——京剧服饰与中国审美文化

京剧形成于近代，从文化性质上说是古代戏曲的终结，其服饰将弋腔和昆腔的戏箱继承下来，是中国古典戏曲服饰发展的顶峰，而戏曲服饰也不仅仅局限在戏台，它无时无刻不与同时期的服装时尚产生交互影响。在当代，随着传统文化的复兴，服装设计中戏曲服饰元素的应用越来越成为一种时尚，从

单纯的表现形式美感到通过戏曲符号彰显文化与精神，其中的设计审美进一步表达和深化了中国的美学精神和审美观念。传统服饰文化体现了人与物之间的意义和秩序，戏曲服饰并不是独立的文化载体，它是一个融合政治、历史、经济、艺术等多样文化的集合体，这些源于生活又高于生活的服饰，体现出了综合性、写实性、虚拟性和程式性的艺术特征，以及追求美好寓意的中国特色。

京剧服饰来源于历代生活服饰、歌舞服饰、南戏、杂剧、昆曲、清代民间小戏、花部诸腔服饰等，通过其来源及发展脉络，不难看出舞台服饰与生活服饰从来都不是孤立存在的，而是会根据时尚的潮流产生交互影响。在京剧服饰元素的现代应用中，装饰手法等技术元素较为直白的转化应用是较为常见的设计手法，东方美学理念、古典美、民族性和身份认同则是高于技术层面之上的文化表达。

服饰是中国传统文化的重要组成部分，京剧服饰是从中国传统服饰文化中提炼升华而来。研究京剧服饰的意义在于探索其如何用符号化的手段系统表达和深化中国的美学精神和审美观念，更深入地理解中国的审美精神，以及中国古典服饰风格的历史继承性。通过研究京剧服饰的设计审美，有助于给当下服饰古典美和民族性的挖掘与实践提出可以借鉴的新的设计思路和设计方法，京剧元素在服饰设计中的应用，能够唤起当代人对于传统服饰的文化认同，进而转化为对中华民族的身份认同和文化自信。

任何矛盾的产生和发展都有一个量变到质变的过程，旧的矛盾解决了，新的矛盾又产生了，这是一种规律，手工技艺与机械化机生产在相互促进协同发展的过程中，也不可避免地产生新的矛盾。机械化生产和手工制造的工艺流程不同，在生产过程中所寄托的情感是不同的，手工艺的温度，不一定完全由物质层面承载，很大程度上手工中所包含生命的痕迹使人产生情感上的共鸣，这一点是标准化的机器做不到的。绝大多数机械化生产的工艺是模仿传统手工艺，原理和流程基本一致，机械化能够使生产的单位效率更高或者精细度更高，但产品中原本应该赋予的情感和文化内涵会大大减少。手工制作的京剧服饰由于高价格、低使用寿命，大力提倡将这种手工技艺应用到百姓日常生活中十分不切实际，也不符合设计伦理。手工技艺与机器生产相辅相成，互相渗透，其中的矛盾或许是京剧服饰传统手工技艺传承与发展的着眼点。

3 传承与创新——京剧服饰制作技艺的当代应用

传统不是现代的对立面，而是当代设计的文化脉络与灵感源泉。仅停留在文献资料层面的理论研究会使无法用语言描述的手工技艺的精华逐渐遗失。对于手工艺的研究不能仅仅停留在理论上，传统手工艺要走进现代生活才能从根本上得以传承。京剧服装的设计思维与工艺技巧是现代设计中取之不竭的资源，但由于对这一复杂技艺的浅薄认识，目前使用京剧元素为灵感（见图2）的当代服装设计应用多局限于图案、色彩或较为具象的配饰等，以服装制作技艺与服装文化内涵为切入点的设计少有出现。传统京剧服饰工艺由于其传统手工技艺的限制，在实穿性的把握和成本控制上存在一定的难度，但也正因如此，若能将传统手工技艺在当代时装设计中进行巧妙转化，使传统技艺展现出新的生命力，将具有很高的学术和文化价值。

图 2　灵感来源

在本次研究中，笔者选用传统京剧服饰制作技艺进行颠覆性的当代服装设计，在现代设计理念的思维下将传统技艺进行创新。传统手工艺的文化价值日益彰显，非物质文化遗产的传承和创新越来越受到人们

的重视，将凝结着历史文化和前人智慧的手工技艺应用到设计中成为值得探讨的重要课题，也是每一个文化研究工作者和设计师应当承担的责任。

蓖浆是京剧服装制作工艺中非常有代表性和特殊性的一种工艺，也是一种区别于中国传统服装制作工艺的特殊工艺，主要用于使面料硬挺和在制作过程中起黏合的作用。由于京剧服装为了保护刺绣和保持面料硬度不能洗涤，因此蓖浆工艺大量应用于京剧服装的制作过程中。由于这一京剧服饰制作技艺的特殊性与代表性，本文以此为例，在创新设计中对这一工艺进行提炼转化与新的演绎，采用京剧服饰的蓖浆工艺作为主要的细节，以不同色彩、质地、厚度的蓖浆肌理在服装上进行搭配。再造的蓖浆面料有自然丰富的变化和通透的质感，产生一种水墨画般的神秘效果（见图3）。除了蓖浆以外，服装系列中还会出现数码印花表现京剧舞蹈动作轨迹的细节，产生虚实交相辉映的效果，以此表达对京剧表演亦虚亦实、亦真亦假、引人遐想的理解，呈现出一组具有当代性的艺术化服装设计作品。

这一服装系列以"入戏"为主题，意在体现京剧演员沉浸角色表演之中的忘我状态，将传统京剧中的舞蹈动作轨迹进行提炼转化，在研究材料、塑造结构的同时，加入对于中国传统服饰审美文化的理解。系列服装使用京剧服饰制作技艺中的蓖浆工艺进行面料再造，用一种简洁而有力度的手法表现出中国传统服饰的内涵和韵味（见图4、图5）。

图5 服装大片

结论

京剧服装制作工艺是一门历史传承下来的手工艺，工艺流程复杂、制作成本高、周期长，无法适应当代工厂大规模、低成本制作的生产方式，同时由于市场对于精工细作的京剧服装需求度不高，精湛的传统工艺逐渐面临失传的危险，传统工艺技法也很少被当代人所了解。在京剧服饰制作技艺中，手工技艺与机器生产的矛盾相互依存，不仅与生产力紧密结合，也与生活息息相关，其现状既是挑战又是机遇。

此设计实践，以京剧服装制作工艺中较为独特的蓖浆工艺作为本次研究与设计应用的切入点，尝试将传统手工艺技法和现代设计手法相结合并进行大胆创新，在优秀传统手工艺的传承中寻找时尚的触发点，在现代设计理念的思维下将传统技艺进行转化，通过外在的技艺形式和其中体现的文化内涵，力求展现中国传统京剧服饰制作工艺的面貌以及劳动人民造物的智慧。以京剧服饰制作技艺为代表的传统手工艺是中国几千年物质生成和文化组织的基因，学习传统手工技艺的意义在于形成中国设计思维中对于物质世界改造的观念，发掘传统工艺美术当代价值，中国工艺思维的深层影响是建立中国特色现代化生产方式、探索带有中国特色的当代设计观念的基础。建立中华民族自己的价值标准和设计模式结构，是传统手工技艺及其中展现的造物智慧最重要的价值所在。

图3 蓖浆实验面料小样　　图4 服装效果图

参考文献

[1] 故宫博物院掌故部. 掌故丛编：圣祖谕旨 [M]. 北京：中华书局，1990.

[2] 雍正朝内务府造办处活计档，乾隆朝内务府造办处活计档 [M]. 北京：中国第一历史档案馆藏.

[3] 穿戴题纲：昆腔杂戏 [M]. 北京：北京故宫博物院藏.

[4] 徐珂. 清稗类钞. 戏剧类、优伶类、服饰类 [M]. 北京：中华书局，2010.

[5] 龚和德. 舞台美术研究 [M]. 北京：中国戏剧出版社，1987.

[6] 宋俊华. 中国古代戏剧服饰研究 [M]. 广州：广东高等教育出版社，2003.

[7] 丁汝芹. 清代内廷演戏史话 [M]. 北京：紫禁城出版社，1999.

[8] 齐如山. 京剧之变迁 [M]. 沈阳：辽宁教育出版社，2008.

[9] 张连. 中国戏曲舞台美术史论 [M]. 北京：文化艺术出版社，2000.

[10] 谭元杰. 戏曲服饰设计 [M]. 北京：文化艺术出版社，2000.

[11] 板仓寿郎. 服饰美学 [M]. 李今山，译. 上海：上海人民出版社，1986.

[12] 巴特尔 R. 罗兰·巴特的符号学美学研究 [M]. 镇江：江苏大学出版社，2013.

[13] 朱家溍. 清代的戏曲服饰史料 [J]. 故宫博物院院刊，1979.

[14] 龚和德. 清代宫廷戏曲的舞台美术 [J]. 戏剧艺术，1981 (03).

[15] 龚和德. 京剧舞台美术简论 [J]. 中华戏曲，2004.

[16] 宋俊华. 非物质文化遗产与戏曲研究的新路向 [J]. 文艺研究，2007.

南朝石刻艺术的数字化保护刍议*

杨祥民
南京邮电大学传媒与艺术学院，南京，中国

摘要：南朝石刻艺术历经千年，是中华民族重要的文化遗产。今天面临着前所未有的危损风险，南朝石刻数字化保护工作的开展变得日益紧迫。在各类数字化方式中，123D Catch 照片建模技术便于对南朝石刻进行三维建模和数字化还原，并且适合大范围推广应用和网络传播。在数字化基础上，对南朝石刻开展数字化设计，能方便地实现虚拟修复，并促进实体修复工作的开展。

关键词：照片建模；南朝石刻；虚拟设计；数字化保护

* **基金项目**：本文系 2018 年度江苏省哲学社会科学基金重点项目"江苏南朝石刻艺术的数字化保护与开发研究"（18YSA002）阶段性成果；2017 年教育部人文社科基金青年项目"基于三维扫描技术的南朝石刻数字博物馆建立与设计研究"（17YJCZH173）阶段性成果；南京邮电大学"1311 人才计划"资助。

引言

南朝石刻艺术上承秦汉，下启隋唐，既有中原的沉雄刚健，又有江南的灵动秀丽。南朝石刻也是南京作为"六朝古都"的文脉基石，承接了汉朝浪漫主义文化精神，承载了华夏民族的文化记忆，展现出昂扬生动的精神面貌，自由舒展且具有内蕴力量。与同时期北朝云冈石窟、龙门石窟、敦煌莫高窟数不胜数的佛教雕塑相比，南朝石刻是汉民族"衣冠南渡"之后的产物，其意义价值绝非外来佛教造像艺术可比。那气韵生动、充满无尽生机和想象力的天禄、辟邪等石刻群，在世界雕塑艺术史上亦是罕有其匹者，其艺术价值、历史价值、文物价值乃至特有之文化价值都是不容低估的。

据调查江苏现存南朝石刻33处，其中帝陵12处，王侯墓20处（包括失名墓8处），陵区入口1处；按地区划分，南京栖霞区13处，南京江宁区7处，句容1处，丹阳12处；以时代区分，宋1处，齐8处，梁14处，陈1处，具体年代失考的石刻9处。[①] 值得注意的是，进入现代社会以后石刻受损速度空前加快，人为破坏、自然破坏以及石刻本身状况都面临严峻的形势，很多已是伤痕累累、残破不堪。一项研究报告指出，最近 20 年对南朝石刻的"伤害"，比以往 200 年都更为严重。2016 年 5 月，南朝狮子坝失名墓神道石刻辟邪雨夜被盗，公安部门至今还没有侦破此案，千年古物不知何时能够找回。2018 年 9 月 2 日巴西国家博物馆突遭大火，2000 万馆藏中仅 10% 得以保存，而该馆藏品资料数字化严重缺失更让人扼腕叹息！这些无不给我们很大警示，在数字化生活日新月异的今天，南朝石刻的数字化保护、信息化管理、互联网传播，已然成为时代发展的必然要求。若再不给予高度重视，恐怕会造成永远无法挽回的遗憾。

1 数字化技术方案

数字计算机技术对濒危文化遗产的保护、传承发挥了重要作用，美国学者尼古拉·尼葛洛庞帝 20 年

[①] 杨祥民. 南朝访古录：南朝陵墓石刻艺术总集.[M]. 成都：四川大学出版社，2017：2.

前就在《数字化生存》一书中开宗明义讲到："计算不再只和计算机有关，它决定我们的生存。"①

从20世纪90年代开始，世界发达国家就陆续使用数字影像技术、三维虚拟技术等，对历史文化古迹和文物进行保护与开发，建设多方位、全视角、深层次的数字化信息展示平台。中国在文博保护领域的数字化研究，虽然也是起步于20世纪90年代，但发展进程有些落后，直到2017年"十二五"国家科技支撑计划，才将"文物数字化保护标准体系及关键标准研究与示范"项目通过验收。接着在21世纪以来的近20年里，依托计算机和光电技术的大发展，中国在"博物馆数字化"以及"文化遗产虚拟漫游"方面取得很大成绩，如敦煌莫高窟、龙门石窟、故宫博物院的数字化保护工程，三峡文化遗产数字化展出工程，各类传统手工艺、非物质文化遗产的数字化保护等，但在南朝石刻艺术领域，数字化保护还一直没能够深入开展起来。

开展南朝石刻艺术的数字化保护，需利用计算机图形学、图像处理和虚拟信息技术，对30多处散落的南朝石刻，集中地加以数字化建模、虚拟修复、数字化虚拟展示等，提供一个与真实情景高度一致的720°三维虚拟影像。这种新型的文化遗产保护与展示方式，不仅能真实、直观地再现古老的石刻艺术，无限制地传播观赏，且不会对石刻造成任何损伤。

很长时间以来，文博领域的数字化保护，往往是采用激光扫描的办法，具有获取数据速度快、精度高、无接触等优势。这不失为开展南朝石刻数字化的一个有效途径。激光扫描是以图像深度为基础的建模技术，采集扫描对象的表面三维几何信息和纹理信息，再通过三维模型处理、深度图像配准与融合等实现三维建模。浙江大学文化遗产研究院的数字化团队，曾使用FARO Scan Arm扫描臂和FARO Focus大空间激光扫描仪来满足不同项目的扫描需求，在高保真文物数字化存档方面取得了突出成绩。这些工作对于开展南朝石刻的数字化保护有较好的参考价值。另一方面，激光扫描虽然精度高，但也造成数据庞大不便于快速编辑与传播，且激光扫描的成本也较高，受环境的约束较大，在激光扫描过程中还有可能损害到文物。这是激光扫描数字化不可忽略的缺憾之处。

相比较而言，近年兴起照片建模的数字化方式，在不接触情况下也能对南朝石刻进行数字建模还原，且具有成本低、效率高、操作方便等诸多优点。这种照片建模的三维重建技术，依托了图像处理、计算机图形学、计算机视觉、计算机几何、数学计算等领域的支持。我们只需一部相机或手机，拍摄一组石刻的数码照片，便能够上传合成为三维数字模型，营造虚拟的南朝石刻场景。照片建模方式受环境影响很小，在参观、旅游等一般场景下，都能简便地完成三维建模，将实体物品转变为数字虚拟影像。且照片建模生成的模型数据量小，便于进行编辑和传播，而且很多合成的模型可以用模型编辑软件直接编辑，支持3DS、OBJ、STL、WRL等多种格式转换。人们从以往的人工建模中解放出来，计算机处理变得更加自动化与智能化，这是数字化时代发展的必然趋势。

照片建模是以序列图为基础的建模技术，通过对系列图像的预处理，摄像机标定（利用摄像机拍摄的图像来还原空间物体），以及点云的三角化处理（点云三维重构中必不可少的处理步骤）等流程来实现三维建模。通过照片建模技术对南朝石刻数字化建模，关键是运用数码相机设备采集足够合格的照片，而这会直接影响生成三维模型的质量。只要提供符合要求的南朝石刻照片信息，借助计算机对照片进行处理以及三维计算，就能够完全自动生成被拍摄石刻的三维模型。

① 尼葛洛庞帝 N. 数字化生存.[M]. 胡泳, 范海燕, 译. 海口: 海南出版社, 1997: 1.

现在照片建模软件很多，例如，Sketch Up、Image Modeler、3DCloud、3Dsom 等。欧特克公司推出的一套建模软件 Autodesk 123D，共包括有 6 款工具：123D Catch、123D Design、123D Creature、123D Make、123D Sculpt 以及 Tinckercad。这套软件能为用户提供多种方式来生成三维模型，其中 123D Catch 就属于基于云计算的照片建模软件，可以直接将拍摄好的南朝石刻数码照片，在计算机云端处理为三维数字模型，另外还能方便地对数字模型进行编辑处理。

使用 123D Catch 进行照片建模技术操作方便，对南朝石刻进行数字化还原成本低、效率高，非常便于大范围推广应用和网络传播，可谓三维照相技术的优秀代表。意大利计算机政策执行技术机构（UTICT）的 ENEA 研究中心，就是采用这种 123D Catch 照片建模技术，对多处著名广场开展数字虚拟还原，广场上包含很多雕塑艺术作品，例如，罗马卡比托利欧广场(Piazza del Campidoglio)、纳沃纳广场(Piazza Navona)以及博洛尼亚主广场(Piazza Maggiore)等[1]。由此类比可知，南朝石刻雕塑完全可以采用这种方式进行基于照片建模技术的数字化保护和虚拟展示。

2 照片数据采集

南朝石刻照片采集最早始于 19 世纪末，当时西方掀起学习研究中国文化的热潮，法国人维克多·谢阁兰（Victor Segalen）于 1917 年 2 月底考察了南京附近的部分南朝陵墓石刻，给我们留下了百年前拍摄的 20 余幅黑白照片，其中包括宋武帝刘裕初宁陵石刻、梁鄱阳忠烈王萧恢墓石刻、梁南康简王萧绩墓石刻、梁安成康王萧秀墓石刻、梁临川靖惠王萧宏墓石刻、梁始兴忠武王萧憺墓石刻、梁吴平忠侯萧景墓石刻、陈武帝陈霸先万安陵石刻等，这是目前所见最早的南朝石刻影像资料，谢阁兰还将其收入《伟大的中国雕塑》一书中[2]。后来有德国人赫达·哈默（Hedda Hammer Morrison）1944 年在南京拍摄南朝陵墓石刻，包括萧宏墓石刻、萧景墓石刻、萧憺墓石刻、萧恢墓石刻、初宁陵石刻等，也为我们留下一批珍贵的早期影像资料。

进入现代社会，随着数字成像技术的成熟和广泛应用，南朝石刻的数码照片已经容易获取且十分普遍。因此在当下运用照片建模技术，实现三维数字成像具有现实可行性，也具有历史必然性。照片建模技术推动南朝石刻实现从实体到虚拟、从现实世界到数字世界的一步重要跨越。

为保障石刻照片数据的采集质量，适应 123D Catch 软件建模的需要，我们需要以南朝石刻拍摄对象为圆心，在适度距离的圆周线上，进行前、后、左、右四面环绕的有序拍摄（见图1、图2）。其工作原理就是围绕每个石刻个体，进行 360°连续拍摄多张影像。例如设置每张照片拍摄比前一张移动均等的 20°水平角度，一圈总共完成 18 幅左右的照片拍

图 1　永宁陵西兽前、后、左、右照

[1] D ABATE, G FURINI, S MIGLIORI, S PIERATTINI.Project Photofly: New 3D Modeling Online Web Service (Case Studies and Assessments) [C]. 4th ISPRS International Workshop, 2011:391-396.
[2] VICTOR SEGALEN.The Great Statuary of China[M].Chicago: University of Chicago Press，1978.

摄即可。针对静态的石刻对象，以及石刻的质地特点，非常适用于这种基于全景摄影的三维影像采集。

图 2　修安陵东兽前后左右照

在此基础上得到的一组照片，两相邻照片之间必须要有一定的取景重叠区域，邻接图像间的对应关系确定后，便可得到摄像机的光学参数，以及空间坐标系的变化关系。根据图像之间的点特征匹配[①]，借助计算机视觉处理计算出图像中物体的三维空间坐标，进而通过网格化处理与纹理映射得到三维建模结果。依托计算机图形图像算法，不仅能构建南朝石刻准确的数字化三维模型，而且能够高精度地保存南朝石刻表面的图案纹理信息，这些视觉形象数据不仅具有现实使用价值，也具有很高的研究价值。

3　数字化虚拟修复

南朝石刻的数字化虚拟修复，是为了还原 1500 年前南朝石刻的完整风貌与真实风采。修复工作主要包括两种情况：其一是对现存南朝石刻的残损破坏之处，进行局部的数字化虚拟修复；其二是对已经遗失的南朝石刻，进行完整的数字化虚拟再造，让遗失的石刻在数字虚拟世界里重生，再现当年完整的石刻群景观。

对于当前留存的南朝石刻而言，普遍存在日益严重的风化及破损问题，甚至残肢断体，面目全非。以传统物理修复方法粘贴或添补石刻缝隙，特别是在有些技术手段没有达到的情况下，对南朝石刻的修复有可能造成严重的二次损害。很多南朝石刻遭遇这种不幸，后期填补修复的腿部、脚部、尾部等，很多都存在这种"修复性破坏"，生硬的嫁接更加难以进行后期补救。

照片建模后得到的数字化石刻模型数据，也为我们提供了另外一种复原方式——虚拟修复。虚拟修复就是避开南朝石刻实体，通过断裂面识别、特征提取和邻接碎片之间的相互匹配，在数字虚拟的石刻上进行数字化精密复原工作。这种虚拟修复简单便捷，只需要利用采集的南朝石刻三维数据，在计算机里进行模拟建模，将南朝石刻缺失的部分补回原状，就可以看到与实体一样的修复效果了，如图 3 所示。

图 3　南朝石刻数字建模图　　　南朝石刻虚拟展示图

每处完整的南朝陵墓石刻群应该包括 4 部分：首先是一对石兽，或辟邪，或天禄或麒麟；两对石碑，刻有大量的文字，是宝贵的六朝书法，可惜大多石碑仅存刻作龟形的碑座——龟趺；一对石柱，柱表作瓦楞罐纹，上部饰绳索纹和交龙纹，柱上覆宝莲盖及小辟邪等。目前 80% 以上的遗址仅存一对或单个石兽，其余遗失部分都需要根据现存石刻以及研究史料等，来进行数字化虚拟修复还原，这是一个浩大

① 点特征匹配就是以影像上提取的具有某种局部特殊性质的点（称为特征点）作为共轭实体，以特征点的属性参数即特征描述作为匹配实体，通过计算相似性测度实现共轭实体配准的影像匹配方法。（耿则勋.数字摄影测量学[M].北京：测绘出版社，2010.）

的文化工程。

在进行数字化精密复原基础上，依据精密的三维数据和 3D 打印技术，可以对南朝石刻进行实体再造，复制出遗失的南朝石刻群。对于现存石刻的破损和缺失部分，如腿部、尾部、头部等，也能生成修补部位的精确模具，从而反哺于石刻实体修复，在实体修复中达成与原来断面完全吻合的修复效果。

总之，数字化保护是文化遗产保护的重要手段，通过数字化技术和数字化设计手段，实现对南朝石刻文化遗产客观、完整的数字化存档，以及真实生动的艺术展示，将成为未来永久保护和可持续传播的有效途径。

参考文献

[1] 张璜. 梁代陵墓考 [M]. 南京：南京出版社，2010.
[2] 滕固, 朱希祖. 六朝陵墓调查报告 [M]. 南京：南京出版社，2010.
[3] 朱偰. 建康兰陵六朝陵墓图考 [M]. 北京：中华书局，2015.
[4] 梁白泉. 南京的六朝石刻 [M]. 南京：南京出版社，1998.
[5] 林树中. 六朝艺术 [M]. 南京：南京出版社，2004.
[6] 林树中. 南朝陵墓雕刻 [M]. 北京：人民美术出版社，1984.
[7] 姚迁, 古兵. 南朝陵墓石刻 [M]. 北京：文物出版社，1981.
[8] 杨祥民. 南朝访古录：南朝陵墓石刻艺术总集 [M]. 成都：四川出版社，2015.

隐性知识视角下黎族传统手工艺传承反思 *

张君
海南师范大学美术学院，海口，中国

摘要：黎族手工艺传承主要是围绕家庭或宗亲关系展开，并以言传身教、男女分工传承为特征。本文基于"隐性知识"理论对传统工艺知识传授特点进行了分析，认为黎族手工艺传承特征主要由于手工艺知识的"隐蔽性"特点决定，并受到男女体质特点、劳作关系、经济模式和习俗观念等因素综合影响。由此反思了现代传习所传授方式较之传统传承方式的弊端。

关键词：黎族手工艺；隐性知识社会分工；工艺传承

* **基金项目**：清华大学艺术与科学研究中心柒牌非物质文化遗产研究与保护基金 2017 年度项目"黎族工艺造物的设计人类学研究"。

1 手工艺中的隐性知识

人类的知识总体而言分为两类，一类是显性知识（Explicit Knowledge），另一类是隐性知识（Tacit Knowledge）。[①]显性知识基于书写系统和文本记载而传播，表现为书本知识；隐性知识则内隐于人的身体和大脑，表现为各类经验、技巧并以口头或示范性方式传播。"在技术传播的过程中，言传身教、'取象比类'成为师徒之间传承技艺和对'道'的理解的最佳途径。我国古代运用'取象比类'来传授隐性知识。"[1]手工技艺的知识系统就属于隐性知识一类。当然，历史上也不乏一些记载农作与各类工艺技术的文本。对于手工艺知识系统中显性知识与隐性知识的微妙关系，德国学者艾约博（Jacob Eyferth）认为，工艺生产中的地方性知识依存于其所处的自然、社会与符号环境之中，并已形成一套文本之外的传承机制，没有将其转化为书本知识的必要性。所以，我们在诸多历史文本中看到的有关工艺技术的记载，并不是为了传承技术，很有可能是基于一种道德价值的宣传目的。[2]中国内陆地区手工艺的研究，或多或少会有相关的文本可以参照。绝大多数的文本都是官方主导来编绘，诸如《天工开物》《农政全书》《营造法式》等。美国汉学家白馥兰通过对中国明朝的农业研究后认为，官方或文人地主农书中农业知识与农民的地方性知识形成了很好的参照。但是艾约博认为，手工艺知识是隐性知识，以实践为主导，技艺的传承多在亲属之间或特定的地缘之间，不像现代学校有系统的教育过程，既不用语言，也少用文字。艾约博依此断定，早期的技术文本与图像是文人写给文人或官员看的，以方便管理和宣传为目的，而且并不适用于指导实践。对于作为"隐性知识"的手工技艺而言，所有的知识与要领都藏于脑、隐于手、感于心、存于器，并内嵌于地方的自然环境、文化风俗与社会结构之中，所有的工序几乎都不需要用语言去表达。这就决定了手工艺知识很少来源于书本，即便是有官方文本对手工艺的生产知识进行记载，但是后来的人在使用时或许还需要请教技艺娴熟的工匠，将书写知识转化为更直观和更易理解的形式。可见，对于手工艺而言，知识的传播与再生产很难用文字描述，"人和物的流动比文字的流动

[①] 1958年，英国哲学家迈克尔·波兰尼（Michael Polanyi）首次从哲学领域提出隐性知识的概念，隐性知识也被称为默会知识。

a) 采香　　　　　　　b) 渔猎　　　　　　　c) 织锦

图 1　清代"琼黎图"

更为重要"。[3]

黎族手工艺知识很明显属于隐性知识。历史上缺少相关的专门记载黎族手工艺技术知识的文献，尽管在清代出现的多版的"琼黎图"①（见图1）中对黎族生产、生活、习俗风貌有比较全面的描绘，但至今没有发现有对工艺技术的完整步骤进行描述的相关文献。可见黎族的工艺技术并没进入文人的视线，或者说黎族社会由于其自身发展的特殊性，没有出现过文人阶层来做这样的一个工作。黎族长期处于以"峒"作为最高行政单位的社会结构中，中原的正统文化很难传入黎族社会。再加之黎族自身没有文字，没法书写自己的历史，更不用说工艺技术的记载了。内外两方面的因素注定了黎族传统工艺技术是作为一种隐性知识来进行传授。除此之外，也有其工艺技术自身的原因。除了织锦技艺发展程度比较高，黎族多数手工艺技术的知识系统比较简单，技术要领不多，甚至被有些学者称为原始，基本通过观察就能进行模仿。加之黎族传统工艺技术没能进入大范围的市场流通，没有形成手工业，对农耕生活中经济贡献比较有限，手工艺技术革新的动力非常微弱，也不存在文本书写记录的必要性和内在积极性。

2　黎族传统手工艺的传承机制

多数传统工艺中包含丰富的地方性知识，地方性知识的"隐匿性"特征决定了工艺知识的传授需"手把手"的言传身教，其传播的范围也相对狭小。正是这一特征造就了中国各地繁多的地方工艺千百年来一直延续着自身的特色，它们在特定的区域内，基于业缘或亲缘关系而传授。在传统的黎族社会中，手工艺业缘关系的缺失使得亲缘关系成为工艺知识传授的最主要纽带，并由此形成了特定的社会分工。

首先，黎族手工艺传承主要是围绕家庭或宗亲关系展开。在中国传统社会，工艺主要以家庭手工业形式传承，其生活活动镶嵌在以家庭为小单元，以当地村、乡地方为大单元的社会网络中，手工业者聚族而居，正所谓"百工居肆以成其事"。在黎族社会，家庭同样作为手工艺传承的核心，造成黎族手工艺的传承与性别分工联系紧密。但黎族社会没有形成手工业，鲜见师徒传承方式，缺少了像中原手工业发达地区的业缘传播。

在黎族传统社会，血缘关系、亲缘关系、地缘关系和治理关系四种社会关系相互交织，组成了黎族社会最基本、也最复杂的社会人际网络。[4]血缘关系（父系和姑系）和亲缘关系是社会结构的基础，这造就了黎族手工艺基于"家"的传承空间，也是手工艺生产中性别分工与代际传承的基础。事实上，东方的器物总带有极强的亲缘观念，"从宋明家具的规仪到青瓷陶件的鼎食盘餐，从成人、婚嫁、丧礼等宗庙祭祀的服礼到茶道生活的纷繁细节，中国器物制造和工艺无

① "琼黎图"是康熙雍正年间，官方为掌握"黎情"而绘制的风俗画卷，并与"琼州舆图"、黎地总说文字一起组成"黎情汇编"。尚存世的"琼黎图"有5种：《琼州黎族风俗图说》现藏于中央民族大学图书馆；《琼州海黎图》现藏于国家博物馆；《琼黎一览图》现藏于广东中山图书馆；《黎人风俗图》：现藏于台湾"中央研究院"历史语言研究所；《琼黎风俗图》：现藏于海南省博物馆。

不应答着亲缘模式——这种最自然、最原始的社会人群单位的需求。"[5]亲缘作为中国人群组织的最基本模式，已经深入影响人们日常生活的方方面面；邻里之间或村寨之间的地缘关系是血缘关系的扩大，为手工艺品的简单交换提供了环境，间接促发了黎族手工艺生产者的劳动积极性。同时，地缘关系生产协作互助与劳务互助创造可能。在黎族诸多的手工生产中，除了房屋营造以外其他技艺基本上都可以由一人独立完成。建房的备料准备通常由户主一人完成，但关键的建造阶段需要多人甚至十多人协作完成。家庭内的劳动已不足以满足需要，村里的劳动力就会提供相应的帮助。这种劳务帮助不会立刻以物质的形式回报，而是在其他劳动力需要劳动协作时予以回报性的帮助。由于需要在短时间内集中大量的劳动力，所以房屋的建造一般选在农闲时节。这种互助机制可看作是一种劳务上的交换，同样也适用于"合亩"生产等集体劳作中；行政关系扩大了社会交际与活动空间，黎族行政关系是基于家庭、氏族、村落和黎峒氏族四级单位组成。黎峒和村落都是部落联盟的一种，只是一种大小从属关系。从生产资料的所有看，峒内除了山地、森林等归全峒共同所有外，耕地、宅地、草地都属私有土地。且黎族的"合亩"生产最大是以村落为单位，简言之黎峒一级不存在生产劳作的组织。因此，峒一级单位对黎族手工艺生产的影响是非常微弱的。但同一峒内有共同的疆界，峒与峒相互独立。较之家庭与氏族，峒内的社会关系网络已有很大变化，扩大了手工艺品的交换与技艺的流动范围。可以看出，黎族农作的协作范围要比手工艺分工高出一个行政单位。家庭一直是黎族手工艺生产的核心，技艺的传承也是以家庭亲缘关系为主，村落地缘关系为辅的格局。

其次，黎族手工艺传承以言传身教、男女分工传承为特色。中国自古以来的社会观念和生产方式使得传统工艺一类属于男性，一类属于女性，两者各司其职，互为补充但又互不侵犯。家庭作为黎族女性手工艺技术传承的基本单位，反映出女性所从事的工作具有相对的封闭性。黎族传统社会中，没有正式的学校可作为知识传授的空间，无论是男孩还是女孩，其生活知识和生产技能的学习都是在家庭中完成的。家庭教育的主要内容则是围绕各类生产、生活技艺和基本的社会礼仪，而技艺的性别身份在这个过程中逐渐植入孩子的思维。父母不会专门对孩子进行特别的教育，孩子通常是在协助父母劳作的过程中，通过观察和体悟父母的日常言语与行为，自然而然的学会各种生存技能、地方语言以及礼仪习俗等。[6]由于黎族本无文字，黎族人多能接触到的知识都是生产、生活的技能，手把手的言传身教成为手工技艺传承的唯一途径。从黎族女孩十三四岁起，就要及笄并文身和住"隆闺"，作为成年的象征。最晚15岁时就要和父母分开居住，并开始跟随父母学习相关的谋生技艺，学习的技艺类型也有明确性别分工。一般男孩会学习渔猎、木作等技艺，女孩主要学习黎族服饰的纺、染、织、绣，男孩女孩则都会学习制陶、编织和唱歌跳舞等技艺。[7]黎族技艺的传承首先是在亲属关系间"自然"传承，这种言传身教式的自然传承与当今行政主导的"干预式"保护性传承有着本质的区别。

家庭式男女分工的技艺传承在黎族社会至今还存在，黎族自古有"女制陶，男莫近"的习俗。在石碌镇保突村，国家级代表性传承人羊拜亮表示："制陶是女人的事情，挑土、和泥、生火都是女人做的，男人可以帮助砍柴，但是制陶是不能碰的。"羊拜亮老人当时已有89岁，在13岁时就跟其母学会了制陶。19岁时嫁到保突村后随家婆一起制陶，用于自用和换取稻谷、鱼等食物。如图2所示，羊拜亮的女儿黄玉英和儿媳黄拜万是其第二代传承人，对技艺的掌握比较娴熟；孙媳文阿芬作为第三代传承人也从羊拜亮处学得制陶技艺，并准备秉承羊拜亮"制陶不能停"的精神，将手艺在家族中传承下去；但重孙女黄翠美作为年轻一代，对制陶技艺的传承意识却比较淡化。（据2015

年 7 月 16 日对石禄镇保突村的访谈整理）

黎族传统工艺中"传女不传男"的技艺比"传男不传女"的技艺要略多。究其原因，这是由于一方面工艺的劳动强度影响了劳动的性别分工，另一方面是手工艺作为半农半工的家庭副业性质决定农作以男性劳动力为主，手工艺以女性工作为主，因此女性自然而然地成为了手工技艺的主要掌握者。而基于家庭女性成员间代际传承，使得技艺随着联姻关系而加剧传播与流动。

在中国南方很多已经形成业态的传统手工艺中，

 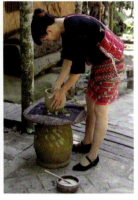

a 羊拜亮图　　　b 羊拜亮女儿黄玉英　　　c 羊拜亮孙媳文阿芬

图 2　羊拜亮家祖孙三代制陶传承人（摄于昌江县保突村和保亭县槟榔谷）

技术保密问题在技艺传承中的比较普遍。手工生产中的性别分工成为家庭手工业出于自身技艺保密的一种手段，诸如在四川夹江造纸业中很多工序是限制女性参与的，即便是家庭血亲成员都很少涉及关键性工序，主要是为了防止女性联姻流动造成自家核心技艺的外传。据艾约博对四川夹江手工造纸的社会史研究，夹江造纸的核心技艺主要在宗亲间的男性中传播，除了造纸技术对体能与身体的劳动强度要求较高的原因之外，另一个重要原因是妇女嫁入造纸地区之后，往往会和其娘家保持比较密切的联系。为了防止技术流出宗亲社区之外，妇女往往会被限制参与此项技艺。[8] 黎族工艺传承的情形却与之不同，在黎族社会中很多的工艺是传女不传男，如制陶技艺、织锦技艺等，联姻关系反而促进了技艺的流动。上述例子中，羊拜亮的制陶技艺首先是小时候从其母亲处习得，嫁入婆家后又随公婆学习制陶。而她懂得了技艺之后不但传授给儿媳，还传授给其女儿。制陶技艺的传习首先遵从的是性别，并没有考虑女性因联姻而将技艺外传。在白沙润方言地区的黎锦双面绣技艺的传承中也是类似的情况，从对符珠和符亚代两位的访谈中获知，她们的织锦技艺都是在十多岁时从母亲那里学得。① 而在乐东千家镇哈方言地区，国家级传承人容亚美家里至今还保留有其母亲和外婆传给她的黎锦纹样布片，这些是外婆传给母亲，其母又传给她的。她从 8 岁开始向母亲学织锦，外婆的这些黎锦纹样布片成为她的学习参考，嫁入婆家后她又将这些布样带了过来。② 这种"母传女"的模式成为黎锦技艺延续至今的最主要方式。通过上述几例可以看出，黎族的这些"女性技艺"的流动非常频繁，联姻关系使技艺的传播更加广泛，可以想象在传统的黎族社会中，由黎族妇女的婚姻流动构成的手工艺网络非常之庞大。这也从传承机制的层面解释了为何千百年来，黎族的这些传统技艺一直流传至今并保持原貌的原因。

比较而言，这些技艺之所以能毫无保留地在家庭的女性成员中传播。首先是由工艺技术的特点决定，尽管技艺的工序和技巧都比较直观，但都需要通过

① 据笔者在白沙南开乡南开村对符珠、符亚代两位老人的访谈。
② 据笔者在乐东千家镇永益村对黎锦纺染织绣国家级传承人容亚美的访谈。

身体的长时间训练才能掌握，是一种内镶于身体的技艺，其技术要领更多为一种隐性的"经验性知识"。不存在像诸如艾约博所调查的夹江造纸那样由于产生化学添加和发酵，每家都有自己的保密配方。简言之，所见未必能所得。对技艺掌握的好与坏，取决于训练的强度，一切的技术要领最终要落实到身体的实践。此外，最核心的原因是黎族多数工艺发展程度都比较远古，没能出现规模化的手工业，进入市场流通量化生产的工艺很少。多数黎族工艺都是供自家或地缘内简单交换使用，这也排除了其技术保密的经济动因。可以认为，黎族手工艺的性别分工与性别化传承是由男女体质特点、劳作关系、经济模式和习俗观念等因素综合作用的结果。

3 当代社会中黎族手工艺传承的反思

当代社会，黎族社会结构和生活形态的变化带来了手工艺传承方式的改变。如果说非遗传承人制度是在从技艺内在的结构中延续传统社会中家庭式的传承，那么传习所的设立则是通过现代知识传授系统，以外在的方式支撑传统工艺技术的发展。吉登斯认为，学校作为现代社会特有的组织和规训的空间，使现代社会的人与传统的"地方知识"相互分离，而与现代社会系统发生关联，对学校的现代性建构具有特别意义。[9] 学校系统的设立，是黎族社会需求地方性知识之外的现代知识系统的一种途径，可看作是黎族社会从封闭社会向现代社会转型的标志之一。而传习所的出现，试图以现代教育机制与行政手段来延续传统的地方性知识。这似乎有悖于传统手工技艺的传承规律。在这样的一套系统之下，手工艺的传承成为了单纯的工艺技术的传承，而文化的传承很难得以体现。究其原因，手工艺文化系统中的诸多要素在现代知识传授系统中已经被抽离了。传统社会中的手工艺传承往往是以血缘或亲缘关系为纽带。在此基础下，技艺在父与子、师与徒之间延续的同时，人们之间形成了一张以技艺为核心的文化网。在这个网络中，族群、性别、身份甚至阶级等诸多的文化要素围绕着技艺而相互扰动、交织在一起，形成独一无二的文化景观。如果说传习所是传统传承方式与现代教育系统之间的一个折中选择，那么这样的一种选择无疑是把传统的手工艺推向一种变异。手工艺传统的传承方式是延续性的，知识的主体与客体具有相对的稳固性；而现代传承方式是非延续式的，知识的主客体具有流动性。我们常提到的"活态"传承或许是遵循传统传承规律的相对合适的一种选择。在"活态"传承系统中，人始终是技艺传承中的核心，技艺会围绕着人们的生产、生活而展开，手工艺会基于传统的血缘、亲缘以及地缘关系而传递，技艺也因此成为反映人们关系之间的纽带之一。而在传习所里，技艺的传承成为了纯粹技术性的教与学，手工艺的生活本质和社会文化特性全部被抹掉，这是值得我们反思的现实问题。

结语

在黎族传统工艺的传承体系里面，性别成为除了血缘之外影响工艺知识传承的首要因素。原始制陶技艺传女不传男，润方言地区的人形骨簪技艺传男不传女，5个方言区的织锦技艺也只是在女性间传播。这一切如今已经被现代性所重新建构，在昌江的黎陶传习所里面，制陶的手工艺人不仅仅有女性，还有外来的男性手工艺者。① 在织锦传习所里，已经有男孩子开始接触织锦技艺。传统的亲缘关系、性别意识在现在的传习所里都已化解。可见，如果单纯就工艺知识的传授而言，性别身份不足以成为障碍。但在黎族传统的社会中，性别成为影响技艺传承很重要的因素。这不仅仅是工艺技术对性别因素的自适应，也是社会与文化因素影响工艺知识传承的表现，这些在黎族社会中体现得非常明显。反观现在的手工艺传承，不仅机

① 据笔者在石禄镇保突村调查所见，已有学院体系走出来的男性参与到初保村陶器制作。

械和自动化的技术使传统手工艺失去了本来特色，现代的教育与传习制度也使其文化性渐失。在非遗保护的大背景下，这一点尤其值得反思。

参考文献

[1] 王前."道""技"之间：中国文化背景的技术哲学 [M]. 北京：人民出版社，2009：32.

[2][3][8] 艾约博. 书写与口头文化之间的工艺知识：夹江造纸中的知识关系探讨 [J]. 胡冬雯，等，译. 西南民族大学学报（人文社科版），2010，31（07）：34-41.

[4] 谢东莉. 传统与现代之间：美孚黎祖先崇拜文化研究 [M]. 桂林：广西师范大学出版社，2014：44.

[5] 许江. 东方，亲缘与自然的织造《设计东方·国美之路》序 [J]. 新美术，2016，37（11）：5-7.

[6] 冈田谦. 黎族三峒调查 [M]. 金山，译. 北京：民族出版社，2009：14.

[7] 谢东莉. 传统与现代之间：美孚黎祖先崇拜文化研究 [M]. 桂林：广西师范大学出版社，2014：44.

[8] 据 2015 年 7 月 16 日，笔者对石禄镇保突村的访谈整理。

[9] 吉登斯 A. 现代性与自我认同:现代晚期的自我与社会 [M]. 赵旭东，方文，译. 北京：生活·读书·新知三联书店，1998.

异同之处知动因——比对长沙窑与醴陵窑釉下彩瓷

李正安，梁逸
清华大学美术学院，北京，中国

摘要： 同属釉下彩瓷名窑的长沙窑（又称铜官窑）与醴陵窑，均在中国陶瓷悠长久远的历史进程中，拥有非常显见且无可替代的作用与影响。而今，若能进一步明晰二者之间在材料技术、工艺手段、背景环境和成就特色诸方面的异同，以及导引他们成果非同凡响的动因所在，不只是有助于整体上对釉下彩瓷的再认知和促进其可持续发展，还可能给别的陶瓷窑口，乃至其他门类艺术创作与设计提供有益的借鉴与启迪。

关键词： 长沙窑与醴陵窑；釉下彩瓷；异同；适时而变

引言

中国陶瓷历史上，瓷器于隋唐时期曾有一段"南青北白"的载记，那时的南方窑口均以还原烧为青瓷，北方窑口则因氧化烧出白瓷。不过当时瓷器呈色远非简单的、绝对的"非青即白"，尤其是唐代铜官窑釉下彩瓷丰富多彩的显现，大幅跨越了瓷器色相只是青与白的偏颇，给人以惊喜、回味和灵感；后至清末民初醴陵窑釉下五彩瓷的异彩纷呈、品相雅致，难免令人颇多感叹、享受和遐想。

同处湘水环绕地域的长沙窑与醴陵窑，均以釉下彩瓷而著称，二者之间不乏饶有意趣的异同点，深究这些异同点及原因所在，有利于进一步帮助当下的陶瓷艺术创作与设计温故而知新。此间，明晰两个窑口在彩绘材料上的不同、工艺技术的匠心独运，装饰形式的颇具特色，以及适时求变的追求及综合影响力等，应能提示我们，寻求陶瓷艺术与设计的活力，均是有所指向和有路径可循的。

基于上述想法，本文将主要围绕我国釉下彩瓷名窑——长沙窑和醴陵窑，分别从瓷之概念及常识、窑之长沙与醴陵、彩之釉下及特质、艺之价值与活力几个方面加以阐释。

1 瓷之概念及常识

成其为瓷，不可忽视三个基本方面，一是材料与工艺上的原料配比与高温烧成；二是需求与功能上的物质诉求与情感依托；三是创造与审美上的合理融通与尚美追求。三个方面互为融合，不可偏废。

瓷的原料采集，一般多以自然界的长石、黏土、石英三大类矿料为主，经采矿、选料、粉碎、除铁等加工并按一定的配比而成瓷料，再经陈腐、练泥等工艺使其具有可塑性；继而施加各种坯、釉、彩的技艺处理而得以成型与装饰；最后经窑内高温 1280℃～1400℃而完成质的转化和升华，由自然物转化为材美、工巧、艺韵和时宜兼有的、传统与新颖的人造物——瓷。

瓷无疑是中国先民的首创，古往今来，它展现了国人的能力和智慧，也极大拓展丰富了人的物质与精神生活，持续地成为人类生活、历史、文化与科技发展不可或缺的部分。

1.1 由陶及瓷之过往

文明的生发，是一个相对有序可寻的历程，陶瓷文明亦是如此。人说陶的肇始归功于全世界，是因无论你身处哪一国度重要的博物馆，多可见万余年前新

石器时期人类的文明成果——陶器。无论从其制作手法还是造型与装饰形式来分析，似乎都透露出一种人类特有的、不约而同的近似与默契，尽管这些陶器分属于不同的地域和多个民族，可能因其分布的地域宽广、可见的遗存太多、产生的时间年度相对接近，故没有哪一国度或民族声言自己发明了陶器。反之，瓷器是中国的发明则早已成世人的共识。

诚然，陶的产生发展为瓷的诞生奠定了良好的基础，只是瓷的出现距陶发明的时间，不可谓不短。原始陶器至今有万余年的历史，商时期（约前1600—前1046）经原始青瓷阶段，再到东汉（25—220）才于浙江上虞产出比较成熟的瓷器——青瓷，随后瓷器生产呈中国一枝独秀的态势，且持续了近两千年。即是说，在约两千年之久的岁月中，外国人那般辛勤专注的劳作，仅仅局限在制陶的世界里，而我们的祖先在制瓷领域里遥遥领先、适时长进且成就卓越。

魏晋南北朝时期（220—589）于四川邛窑有了视釉料如同彩料，以点彩与毛笔绘画而成的釉下彩瓷雏形；隋唐时期（581—907）即拥有了工艺较成熟且造型优雅的邢窑白瓷；尤为可贵的是在"南青北白"的大格局中，进一步出神入化地拓展出彩绘新貌的长沙窑釉下彩瓷，色彩与纹饰更为大气自，如图1、图2所示；宋代（960—1279）闻名于世的五大名窑，连同众多的民窑如耀州窑、磁州窑、龙泉窑等，将制瓷技艺和经典名瓷推至一个后世不易企及的高度；元代（1271—1368）釉下彩青花结合釉里红釉装饰技艺，使釉下彩绘惊艳了整个世界；明清（1368—1912）来临的彩瓷时代，使釉下和各式釉上彩装饰令人目不暇接、异彩纷呈；所示为民国（1912—1949）初期的醴陵釉下五彩瓷，融入了前所未有的人工彩绘材料、技艺革新和装饰效果打开了釉下彩瓷的新局面。

上述就瓷而言的粗略描述只涉及国内一方面，不容小视的另一面则是迟至17世纪初，距今300多年前，随着德国麦森（Meissen）窑有人掌握了瓷料的配比，生产出他们的硬质瓷后，英国人又发明了软质瓷——骨质瓷等，随后欧洲人逐步完善了相应的制瓷设备、技艺、生产方式、产品设计、市场营销、企业管理与品牌营造等体系，实现了他们在某种意义和程度上对瓷的再发明与开启该领域世界知名品牌的引领。

图1　"黑石号"上长沙窑釉下彩瓷　唐 公元618年—公元907年

图2　长沙窑釉下彩鸟纹壶
唐　公元618年—公元907年

1.2　成为瓷器之要素

与陶土成为陶器是质的提升一样，成为瓷器亦是质的飞跃且须满足基本条件：先以瓷"土"为原料，即多以瓷石、高岭土、石英石、莫来石等类矿料为主，获取经选料、粉碎、除铁、配比等加工好的瓷土，而非像一般制陶那样多采用就地取材、自然天成的陶泥；然后需掺"水"、和料，经陈腐、吸附、练泥等工序，使其具有可塑性而得以成型、施釉及装饰等；最后需经窑"火"高温烧至1280℃~1400℃，瓷化成为硬结的、形态各异和功用不一的

瓷质器物，而非一般烧陶所达约900℃的窑温，使瓷器具备了胎质坚硬、釉面光润、易清洗、不吸水、不导电、耐腐蚀、半透明度好，以及敲击声脆等诸多优于陶器的物理性能。

另外，成为瓷器除了上述材料工艺等前提条件外，还应仰仗"人"的具体生活需求，借鉴各种"物"的形态参照，巧用人"脑"发挥丰富联想，依从审"美"法则施以整"合"的制作，从而全面体现人的设计智慧与技艺含量。同时，人亦在此中得以不断进化或升华，更多体会到人与自然、生活与器物、功效与意趣、挑战与失败等多重人生意味。

2 窑之长沙与醴陵

长沙窑坐落在距现在湖南省城长沙不远的湘江之滨，其釉下彩绘瓷、捏塑玩具及模印贴花装饰等一起，在中外陶瓷史上都有着独特的地位与影响；湖南醴陵则处于湘江的支流——渌江一旁，在清末民初"西学东渐""实业救国"的风尚中，于醴陵立"瓷业学堂"，办"瓷业公司"的背景下，借助于先贤扶植和科技进步等，创出了色彩纷呈的釉下五彩瓷。如今有意把两个窑口放一起比对一番，可以理出它们别具特质的异同点。

2.1 二者的相同点

先从二者的相同点说起，其一，地域同在湖南，长沙窑与醴陵窑同处湖南南部丘陵地带，分别傍着同属长江水系的湘江与渌江。其二，生发同借外力，两处窑口在历史上都曾借助于对外文化与经贸交流而兴盛一时，都曾在各自兴盛的那段时光里，留下了大量艺术成色傲人的釉下彩瓷器物等。其三，产品均创辉煌，二者都曾在形成与提升了相应的制瓷、彩绘技艺的同时，创造了令人瞩目的业绩。所有这些，分别从1998年出水之"黑石号"沉船打捞的大量长沙窑瓷器以及获1915年美国旧金山巴拿马太平洋万国博览会金牌的醴陵窑釉下彩瓷等些许信息中，即可窥见一斑。其四，古今均属名窑，二者都以久远的史话、非凡的成果和良好的声誉，永远记载在中国乃至世界陶瓷史册上。当然，如何应对现时问题，在其未来的征程上也不可避免。

2.2 二者的不同点

不同点的细究也许更有意趣。同在釉下彩光环下的长沙窑之炫彩与醴陵窑之出色，难道它们之间存有很大的区别吗？回答是肯定的。

区别之一，彩料的性质不同，长沙窑于唐代运用的彩料是天然矿物质原料，即将金属氧化物的铜与铁作为彩绘材料，当时它们一般不调和使用，用柴窑烧至1200℃一次烧成，分别呈红、绿、褐色或这几色互有晕染、包含的彩纹效果。重点是长沙窑的釉下彩绘料是对自然材料的应用。值得一提的是此种晕染和包含的效果，宛如生宣纸上墨色浸染的写意画（不过，唐还没有出现写意画），这不是简单地用笔将彩绘料涂抹在泥坯表面，而应是在施有透明釉的釉坯上画彩，才导致彩与釉在高温烧制中互相渗透与融合，加之民窑属性的画工，其彩绘手法尽显熟能生巧、心物合一之能事。否则，多会出现较为直接、相对干枯的笔道与图形。

醴陵窑则不同，在清末民初时期，运用了与当时外来科技发展导致的、经人工合成配置的彩绘材料，它可简略的分为7种色系与数十种色料，而且各种色料之间可以调和成间色、复色，也可以用茶水或清水调配色的浓淡，还可通过改变坯体角度，让料水吸附厚薄不一而呈色有别等，从而使色彩明度、色相、色调的变化相对可控，变化更多更微妙。由此前一次烧成的烧成制度，演变为三烧制。先约800℃低温素烧已上釉的泥坯，然后在素烧釉坯上彩绘，再入窑烧约800℃让彩绘时勾画的油墨线或坯体的有机物挥发，最后在完成彩绘的坯上罩一层透明釉并入窑以1250℃～1400℃高温烧成。即醴陵窑的釉下彩绘料是对人造物——化工彩料的应用，以及由此而引起的彩绘工具、彩绘手法与制作、烧成工艺上的与长

沙窑不一。

上述所及油墨线的作用尤为重要，油墨线相当于纹样或图形的轮廓线，众多大小形状不一的轮廓线组成一幅完整的画面构图。油墨线的作用在于其阻水的作用，将液态彩料填入油墨线内可使料水不易溢出、难以渗出。各色块之间一线之隔却相安无事。那么这样是否会造成一个个孤立的色块呢？其实不然，油墨线的最终效果是当其烧至一定温度时便挥发成了空白线，一些疏密有致的白色网状线，可以起到统一画面的作用。更何况油墨线内还可做分水的填平水、罩色、接色等处理手法，如倾斜置放坯体，料水就会被坯体所不同程度地吸附，从而形成色彩既有变化又不失统一的效果。

区别之二，窑口属性不一，长沙窑属民窑性质，它的生产销售等与官府没有明显的关联，却有着民窑特有的生产量大——如"黑石号"上捞出瓷器有6万多件，其中5万余件瓷器是长沙窑产品；制作功效简捷——如执壶成型的印坯工艺和器表装饰的模印手法，均体现其快速量产的特征及要求；装饰纹饰豪放大气——各种釉下纹饰多简洁写意、一气呵成，呈抽象表现形式的民窑特质。还有其捏塑而成的各种小件动物与人物，快速捏成、极为生动而非精雕细刻。特别是釉下彩绘题材含诗、书、画等，且其中不乏民间交往属性的外域风情图形与文字，反映出长沙窑的角色无异于当时沟通外域文化和经贸往来的民间使者。

醴陵窑则不然，醴陵窑釉下五彩瓷的创烧，得益于民国第一任总理熊希龄的精心谋划与征得资金等支持，在当时官办"瓷业公司"和"瓷业学堂"的背景下，形成了一个适时求变的产学研一体之雏形。其对外接纳日本制瓷技艺与教员，于内吸纳景德镇等产区技艺和人员，培训本地制瓷作坊人员子弟，朝向将原本的粗瓷转化为"高档细瓷"的目标，启用人工高温釉下五彩绘料，改变此前釉下彩瓷的"一烧制"为"三烧制"，勾线、分水、接色、罩色等一系列精工细作的绘制手法自成一体，乃至形成类似工笔彩绘为主流的装饰手法。就是在此特殊背景、劳作程度与生产成本偏高的运作之下，使醴陵釉下五彩瓷主流风格与民窑风格渐行渐远。当然，此中也不乏雅俗共赏之作及日常生活用器，因其毕竟还不属严格意义上的官窑。

3 彩之釉下及特质

长沙窑、醴陵窑与其他釉下彩瓷一样，基本绘制方法就是将彩料绘画于坯上（含泥坯、素烧泥坯、素烧釉坯），彩绘完工后，需施加一层透明釉再经高温烧成。这样烧制的瓷器，彩料中不含有害于人体的物质，色泽在釉面的保护下经久不褪，有一般釉上彩瓷所不及的环保与美观之品质。

3.1 宜人而环保

无论是常人使用的日常生活陶瓷，还是作为进出口的贸易品，都绕不开安全与检测的问题，关键看陶瓷彩、釉中的铅镉溶出量是否超标。对釉下彩瓷而言，这种担心大可不必。一方面，釉下彩瓷必须经1300℃以上高温烧成，在此过程中，即使彩或釉中含些许铅镉等有害物，但它们的熔点或毒性经不起如此高温而被挥发。这也是为什么像唐三彩陶或其他低温釉彩，因其烧成温度偏低，故釉、彩中含铅，而不宜做餐饮器具的根本原因；另一方面，可以视为双重保险的是，釉下彩被高温透明釉层所覆盖，里面的彩料不接触外界、不发生副作用，更何况经高温历练的彩与釉均不含有害成分。因而，说其宜人、环保和可持续发展是不违科学原理的。

3.2 美观且经久

正是因为彩色纹样被玻璃质的透明釉所覆盖，釉下彩瓷精美的彩纹在天长日久的使用中，或是处在非常规环境中，均可耐腐蚀、耐摩擦而保持图形清晰、久不褪色。如"南海一号"沉船出水的釉下彩青花器物，包括"黑石号"沉船捞起的长沙窑釉下彩器物，虽常年浸泡于海水中，待其重见天日时仍然保留着色

泽分明的本色，却少了些许"贼亮"与"火气"。而很多现代生活中的釉上彩瓷餐饮具，在较短的使用期内，尽管器物本身完好，却因其彩色纹饰在釉层之上，其釉上彩纹饰在使用中易于磨损或褪色。

4 艺之价值与活力

此前已把长沙窑的彩绘特色表述为，简洁、写意、抽象等，还有醴陵窑主流的彩绘手法近似于工笔画的描绘等，意即绘画与陶瓷是互为影响的。然而究竟何为起因，何处找寻其艺术价值与活力，却是值得我们深究的。

4.1 何以看待写意

人们习惯于把陶瓷器表的装饰纹饰说成写意、工笔、兼工带写、图案、抽象等形式。不经意间，也将陶瓷上的绘画归类于各种纯艺术绘画。尤其是提及国画之写意画，"宋文同及苏轼开创的写意画"为不少人主张或认同。

其实，最早的写意画不是出现在宣纸上或绢上，也非宋代的文人画家所创。回溯一下唐代长沙窑彩绘的样式与发生的时代，显见其人物、动物、植物等各种形象非常简洁概括、流畅生动、率真质朴，特别接近我们对写意画的感觉与认知。尤其是瓷器纹样与彩、釉的结合，既有清晰的线面，也有渲染的肌理、意趣的表达等写意画效果。这方面的研究有已故的漫画家毕克官倾力做了不少唐代长沙窑瓷器、瓷片的收集、比较研究工作，也表达了对那时长沙窑釉下彩绘形式与写意画的关联等己见。关键是这些作为佐证的釉下彩实物资料均产生于唐代，因此得到的结论应是，写意画的形式，早在唐代长沙窑瓷器上就让人眼前一亮。

当然，我们还可以在原始彩陶等早期陶器的造型与装饰上，发现仿生、抽象、写意形式的表达，包括后人所总结的点、线、面、体、空间、色彩、肌理有机结合的造型手法，我们的老祖先早已将其运用得十分熟练精彩了。

4.2 何以认知经典

英国韦奇伍德（Wedgwood），始于18世纪70年代初工业革命时期，已成为世界知名品牌瓷业公司。一般去英国的陶瓷喜好者，总要带回一两件韦奇伍德的器物；即使在北京的燕莎商城或新光天地等高端百货也可看到其瓷器专卖区。其中颇具代表性的作品是一类较深底色上加一层浅色、精美浮雕图形的杯盘等陈设品。为什么特别提及韦奇伍德的上述产品呢？因为它与铜官窑模印贴花类器物的工艺与效果极为相似。由此而引发另一个问题，为什么相类似的东西，有的可以适时求变而融入人的生活，有的却像过客难以发展呢？

模印贴花工艺是适应较多量、高功效而产生的，同时在视觉也有简繁和粗细对比的审美作用，对此做法，长沙窑不仅结合了釉彩，而且在时间上领先了很多，却在其本土现实生活中的应用范围不广。对比韦奇伍德模印贴花来说，他们的求索更为主动。如在材料工艺上更加讲究，泥色有深浅之分，模印及操作的精度更高；就满足需求与功能而言，他们长年立足于礼品与陈设品的目标，以满足常销与适时的需求；以创造与审美观念来说，他们在造型和纹饰方面有对前人成就的精心综合与选择。因此，其实际运作是有渊源的，又是适时求变的，还是有所升华的。在韦奇伍德成为经典的背后，我们可以看到古希腊、古罗马和中国传统陶瓷制作的影子，还结合了现代生活方式与科技进步。

4.3 佐证海上丝路

1998年在印度尼西亚勿里洞岛海域，某德国公司打捞出一艘唐代沉船并命名为"黑石号"（Batu Hitam），船舱里多为唐代长沙窑釉下彩瓷，如此大量而集中的实物资料，蕴含着珍贵的陶瓷历史与文化艺术信息。因此，便有了2017年5月14日"一带一路"国际合作高峰论坛开幕式上，习近平提到千年沉船"黑石号"见证了古代丝绸之路历史的这一段佳话。

也使国人得以穿越时空，再行见证唐长沙窑技艺独特、瓷业兴旺的过去。

"黑石号"上瓷器计有 6 万多件，此中多达 5 万余件为长沙窑产品。9 世纪我国瓷器外销贸易兴隆，铜官窑和越窑、邢窑、定窑、巩义窑一起，拥有着绝大部分外销份额，且尤以长沙窑销量居大，它与浙江越窑、河北邢窑同为唐代三大出口瓷窑。此外，东亚、东南亚、南亚、西亚、非洲等约 30 个国家和地区都曾见长沙窑瓷器作品，说其是中外文化经贸交流的佐证，一点也不为过。

结语

常言道温故而知新，再度探析长沙窑和醴陵窑的异同之后，明确了陶瓷艺术出新的活力、价值与路径所在，是以既有成果为基础，进而用心寻求那些由材料工艺而引发、随着文化经贸需求而变化、经生活方式走向而进化、依审美创意而转化的积极因素，这些均有可能成为艺术与设计有效之取向。

近年来，长沙窑和醴陵窑釉下彩的传承与出新，除了本地有识之士的努力之外，还得到了各级政府，以及如柒牌集团、华晨宝马等企业联合清华大学美术学院所给予的支持。继往开来，前程可谓任重道远，还会不可避免地遭遇诸多不确定问题或挑战。良好的对策，是审时度势、扬长避短、适时而变和持续进步，如此方可不乏活力以驱动未来。

参考文献

[1] 唐昌扑. 邛窑彩釉的兴起及继承问题 [J]. 西南师范大学学报，1986 (1)：90-96.

[2] 张富康. 长沙窑彩瓷研究 [J]. 硅酸盐学报，1986 (3)：13-16.

[3] 马文宽. 长沙窑陶瓷艺术装饰中的某些伊斯兰风格 [J]. 文物，1993 (5)：87-94.

[4] 李正安. 陶瓷设计 [M]. 杭州：中国美术学院出版社，2001.

[5] 张夫也. 外国工艺美术史 [M]. 北京：中央编译出版社，2004.

[6] 陈伟，周文姬. 西方人眼中的东方陶瓷艺术 [M]. 上海：上海教育出版社，2004.

[7] 叶喆民. 中国陶瓷史 [M]. 北京：生活·读书·新知三联书店，2011.

[8] 柯玫瑰，孟露夏. 中国外销瓷 [M]. 上海：上海书画出版社，2014.

非遗传统手工艺与体验式文创设计的融合创新研究
——以贵州蜡染技艺为例 *

张旭
天津理工大学艺术学院，天津，中国

摘要： 研究以《中国传统工艺振兴》计划为背景，通过对贵州蜡染技艺的传承与发展、贵州蜡染文创产品进行现状分析，以贵州蜡染体验式文创产品设计为例。论述以体验式文创产品设计为切入点，实现以文创产品为媒介，将"非遗"体验、"非遗"技艺、"非遗"在地文化、旅游产业进行链接，打造"文创产品走出去，游客体验引进来"的"非遗"传统手工艺与文创设计的融合创新，实现"非遗"良性循环的传承与发展新路径。

关键词： 体验式；文创产品；非遗传统手工艺；贵州蜡染；传承与发展

* **基金项目：** 本文获国家艺术基金青年艺术创作人才项目，编号：2018-A-05-(252)-0917；2018 天津市艺术科学规划项目阶段性成果，编号：C18026；天津市高等学校人文社会科学研究项目（2018 年度）。

非物质文化遗产作为民族文化的象征，凝结了民族文化精髓，展现了各地域人民的精神状态，在地域文化传承中起着关键性作用。[1] 蜡染作为贵州非遗传统手工艺的典型代表，在材质、色彩、工艺、纹样上具有鲜明的地域符号，构筑了"多彩贵州"的色彩文化。

文化创意产业是从国家到地方大力发展的文化事业，文化部、财政部等部委多次发文在"推动文化创意产品开发""十三五"文化产业发展规划中明确了文创产业的重要性。文创产品开发离不开非物质文化遗产的挖掘，而文创产品又是非遗传统手工艺传承与发展的可能性之一。[2] 将非遗技艺与现代设计创意、科学技术、传统文化相结合，结合互联网+、移动通信平台、3D 打印、现代物流等技术手段，可以实现非遗传统手工艺的保护、传承与发展。为地方文化繁荣与经济建设提供源源不断的动力。

"中国传统工艺振兴"计划，涵盖了上到宏观政策下到民众需求。在体验经济背景下更多的消费者希望亲自体验非遗魅力，从而促进了旅游经济、文化产业的发展。体验式文创产品设计，使消费者通过自己动手体验非遗传统手工艺魅力，带来身心愉悦、寓教于乐的效果，既获得了良好的用户体验与创作成就感，也学习了非遗技艺，实现了用户满意的文化传播与非遗技艺传承的良性循环。

1 贵州蜡染技艺传承与发展现状

蜡染，古称"蜡缬"，是一种古老的防染工艺，与绞缬、夹缬一起被称为我国古代染缬工艺的三种基本类型。[3] 蜡染是绘画与染色、天然材质与手工技艺、传统文化与自然环境完美结合的民间工艺品。蜡染技艺在贵州少数民族地区盛行，具有广泛的群众基础。贵州蜡染技艺有着独特的地域属性、民族符号，贵州丹寨县、安顺市、黄平县蜡染技艺连续三批次入选国家级非物质文化遗产名录。

1.1 贵州蜡染传统技艺

贵州蜡染传统技艺繁复，可归纳为画稿、蜡描、染色、脱蜡、晾晒几个步骤。独特的民族图腾绘画配以蜡描实现防染效果，经过蓝染和脱蜡工艺形成白、蓝相间的色彩。贵州蜡染使用的材质均取自自然，布料主要采用棉、麻、绸，以白色棉布为主；蜡以蜂蜡

为主，蜡液可在画布渗透均匀，防染效果好；染料以贵州当地盛产的蓝草发酵而成，制作成蓝靛泥使用。绘制工具为蜡刀，以两片铜片围合而成，固定于木柄或竹柄之上。铜片良好的导热性，使得蜡液在绘制过程中保持恒温，蜡液浸染顺畅。蜡刀刀型样式丰富，以半圆形、三角形居多，一般根据艺人使用喜好自行加工制作。

在田野调查过程中发现，贵州蜡染传统技艺一直沿用至今，只是蜡染的用途发生了变化。很多手艺人在创作过程中也希望能借以现代化的手段，在保证蜡染特色的基础上，简化一些工艺流程。特别是蜡画，是整个蜡染最为耗时和考验艺人水平的工序。

1.2 贵州蜡染产业发展现状

贵州蜡染产业经历了2000多年，已由粗放型的乡村制作向集约型的政府统筹规划，由艺人各自为营向组团规模化发展。蜡染在集聚文化多样性与民族多样性的贵州省有着广泛的群众基础。随着市场经济的繁荣，国家对"非遗"保护力度的加强，旅游产业发展带来的市场需求、互联网及便捷的交通、物流网络带来的新经济，都为千年蜡染带来了勃勃生机与希望。

在被誉为"东方第一染"的贵州安顺市，建有贵州蜡染文化博物馆，成立了安顺蜡染协会，打造了安顺蜡染一条街，组建了安顺蜡染网。通过政府统筹规划、企业入驻经营、艺人传承技艺的方式将蜡染这个历史悠久、魅力独特的传统技艺在现代社会中传承与发展。

1.3 贵州蜡染传承现状

贵州蜡染的传承现状，基本可概括为四大类：家族式传承、农民合作社、"非遗"传习班和学院教育。由家族行为向群体行为、区域传播向全国传播、被动承习向主动学习的过程转变，使贵州蜡染走出贵州，走向世界。

家族式传承是"非遗"项目最典型的传承方式。贵州蜡染传承也以家族式传承为主。家族式传承带来了诸多问题，如传承断代难延续、各自为营难发展、作坊式生产难规模化。

农民合作社是常见的农业生产合作方式，以合作社方式集合农作物的产、供、销一体化经营。贵州蜡染传承也出现了"传统工艺农民专业合作社"的模式，由合作社负责蜡染产品的设计、销售，艺人培训，由农民艺人完成成品的制作。这种方式极大丰富了农村剩余劳动力的业余生活，也为贫困山区带来了可观的经济收入，同时实现了"非遗"技艺的传承。

"非遗"传习班，是指由文化部、贵州省文化厅等政府部门主办的非物质文化遗产传承人研习培训计划。2015年文化部教育部联合印发了《关于实施中国非物质文化遗产传承人群研修研习培训计划的通知》，于全国范围开展研培计划。选取了包括清华大学美术学院、中央美术学院、上海大学美术学院、北京服装学院等知名院校在内的57所高校开设研习班。通过跨界合作、开阔眼界、提高美学素养等方式，实现"非遗"技艺的活态传承，增强"非遗"生命力，服务属地文化产业，促经济发展。贵州蜡染的诸多传承人和从业者，在"非遗"传习班中学习、成长。贵州民族大学也承担了多项关于蜡染技艺的"国家艺术基金人才培养"项目。

学院教育，不是指针对某项"非遗"项目的高等学院教育，而是鼓励经过美术、设计高等学院教育培养的年轻人回乡从事蜡染事业。在贵州安顺、铜仁，有不少学习美术、设计专业的大学生毕业后回乡从事蜡染艺术创作。四年的学院派艺术教育和开拓的视野，使他们更具创造性。相比老一辈传承人，他们的作品在设计、功能、销售模式上更富有颠覆性。

2 贵州蜡染文创产品现状

贵州省政府与企业采用了设计创意、产业聚集、推广孵化等举措，如通过举办展会、参加国际国内展会，来推荐贵州"非遗"项目、传播地域文化。近两年，贵州省举办了"多彩贵州文化艺术节"，通过"非遗"展示展演、"非遗"周末课堂等方式，将"非遗周

末聚"活动推进社区、商场、校园、机场等公共聚集场所，使更多人有更多机会感受"非遗"魅力。

位于贵阳市的多彩贵州文化创意园，已成为了文创产业＋"非遗"展演、体验的典范。园区有非物质文化遗产博览馆、多彩贵州文创体验馆、民族文化数字体验馆、山地百货等馆区，常年有省内的非遗传承人在馆内生产、销售非遗作品，观众可以在园区内近距离学习、体验贵州省内各地的非遗传统手工艺。贵州蜡染文创产品类型不断丰富，如多彩贵州文化创意园内陈列、销售的蜡染时尚箱包、丝巾、电脑包、鞋、抱枕、装饰画等，是融入了现代生活美学的文创产品。还有诸如"黔粹行"这样以蜡染工坊起家，具有 27 年历史，致力于传承和推广贵州少数民族手工艺文化的企业。

文创产品体现了较高层次的社会需求，也是地域文化的身份象征，代表了文化属地的软实力。贵州蜡染文创产品发展至今，虽然已经有像山地百货、黔粹行以及一些年轻的手工艺人将蜡染从功能、形式上进行了创新，但仍有诸多问题与创新思考。

2.1 缺乏产品体验

目前贵州蜡染的诸多文创产品，主要以蜡染为媒介，设计为手段，赋予其新的功能，仅实现了文创产品的功能属性。有些产品能让人眼前一亮，比如，女士蜡染包结合贵州铜雕提手，或是蜡染与绣片结合的产品，但是用户在使用这些产品时，并不知道蜡染是如何制作的，可能也分不清楚蜡染与扎染或者是丝网印刷的区别。文创产品的最终目的是对文化的传播，而产品体验也应是对产品功能背后的文化价值的体验。若能将蜡染体验直接或间接地植入文创产品而不仅仅是在蜡染作坊体验制作工艺，想必一定会让更多的人爱上蜡染技艺，爱上蜡染作品。

2.2 缺乏工艺创新

"非遗"传统手工艺究竟应传承还是创新？一直是颇有争议的话题。传承技艺是保护和发展非遗的基础，而创新才是传承的目的。[4] 贵州蜡染技艺及其文创产品设计均缺乏工艺创新的勇气。在蜡染传统技艺中，蜡画作为关键工艺是难以进行批量化生产的核心难题。蜡画需要蜡液维持在 60℃左右，通过草木灰或电热锅不断对蜡液加热，以铜刀蘸取蜡液绘制于画布上。正是这一独特的工艺成为很多艺人在创新之路上绕不过去的槛。3D 蜡画打印、丝网制作蜡版等手段其实已经能实现既保留蜡画工艺，又可批量生产的效果。脱蜡的高温蒸煮工艺也可通过透明蜡画、冷水洗蜡等方式实现。工艺创新可极大地丰富文创产品的内容，使蜡染技艺、图腾文化通过文创产品体验走进千家万户。

2.3 缺乏品牌管理

缺乏品牌化管理与运营是很多"非遗"技艺发展中的通病。这与民间艺人缺乏品牌经营意识及知识产权保护意识有着密切关系。2007 年贵州安顺艺术家就获得了首批蜡染著作权证书。而十年过去了，在贵州具有自主知识产权的品牌化、规模化的蜡染文创产品企业仍寥寥无几。大多数仍以传承人经营蝴蝶、鸟、鱼、螺旋纹等传统纹样的蜡染作品，而文创产品在纹样、品牌、营销手段上，更应关注时代发展、与时俱进，借助互联网＋、体验经济浪潮发展品牌化产品。

3 贵州蜡染体验式文创产品设计

"非遗"的生产性保护是将非物质文化遗产及其资源转化为生产力和产品，实现"非遗"保护与经济社会协调发展的良性互动。[5] 遵循我国对非遗保护和传承的基本原则"见人见物见生活""活态传承活力再现"，以"非遗要传承，不做守艺人"为设计目标。体验式文创产品设计的目的是将非遗生产性保护向活态传承转化，将非遗传统手工艺带向千家万户。使蜡染艺术带得走、学得会，在家里、在学校可以自行制作体验。还可以将自己制作的蜡染作品装裱于画框、制作成桌布等具有功能化的产品，既满足了用户体验的动手欲望，也实现了文创产品的功能价值，同时实现

了文创产品对"非遗"文化与蜡染技艺的传播意义。

贵州蜡染体验式文创产品设计（见图1）以"和你一起了解蜡染工艺、体验蜡染乐趣，传承非物质文化遗产"为主旨，强调体验蜡染制作过程的乐趣，学习蜡染技艺，并且可以通过扫描二维码观看传统蜡染教学视频，加入蜡染俱乐部参与贵州蜡染游学体验之旅，如图2所示。实现以文创产品为媒介，将"非遗"体验、"非遗"技艺、"非遗"在地文化、旅游产业进行连接，打造了"文创产品走出去，游客体验引进来"的非遗产业发展良性循环。

图1 贵州蜡染体验式文创产品设计

3.1 体验蜡染魅力

"蜡染非遗体验，在家一样染"。蜡染体验式文创产品设计，将蜡染体验摆脱了地域限制，蜡染体验可随时随地进行。产品设计提炼贵州独有的传统蜡染工艺工序，由蜡染非遗传承人绘制蜡画图样，配以传统蓝色染料、说明书及相框。用户把礼物带回家，将染料置于容器中，用镊子夹取蜡画浸泡于容器内，将蜡画均匀浸泡。取出蜡画后，夹于晾衣架上晾干。可以用榫卯结构的相框进行自行拼装，将自己做好的蜡染作品装裱于相框内。在感受制作蜡染作品乐趣的同时，体验装裱作品的成就感和学习非遗技艺的满足感。

3.2 学习非遗技艺

"自己学、自己做，不仅仅是带走别人的作品"。贵州蜡染体验式文创产品设计以简单易学的方式，帮助体验者学习非遗技艺，感受创作作品的快乐。如图2所示，主要以6个步骤展开：摊——摊开蜡画画布；调——将染料包放入容器，加水调和，搅拌染料；泡——用镊子夹取蜡画放入染料中，将蜡画均匀浸泡；捞——将蜡画捞出；晾——将蜡画夹于晾衣架上晾干；裱——将自己做好的蜡染作品装裱于相框。产品包装设有二维码，可以通过扫码进入学习的App，观看学习视频，了解蜡染知识，进一步深入学习蜡染文化。

图2 贵州蜡染体验式文创产品设计使用说明

3.3 方便携带、安全可靠

传统手工艺在当代的传承与发展，也就是传统手工艺在当代社会的有效传播。[6]产品由一张15厘米×15厘米已经完成蜡绘的布、染料、一组画框组件、镊子，以及包装盒组成（见图3）。没有液体染料，解决了不便乘机携带的困扰，也不需高温蒸煮，避免给儿童体验者带来安全隐患。产品便于携带，易于使用，简洁美观。

图3 贵州蜡染体验式文创产品设计产品构成

3.4 实现功能价值

很多"非遗"项目的体验，仅仅停留在体验技艺层面，体验过后的作品往往被遗忘。体验式文创产品设计，将体验后的"非遗"技艺赋予实用功能价值，

延展"非遗"技艺在生活中的生命周期。用户在完成蜡染环节后，可打开画框组件将作品装起来，将其挂在家里，成为一个精美的装饰品。作品具有装饰、收藏价值，也是贵州蜡染技艺的见证（见图4）。

图 4　贵州蜡染体验式文创产品设计画框组件示意

3.5　回馈在地文化

文创产品的根本目的还是文化的传播，通过将文创产品带给更多的游客，将文创产品的价值发挥到最大化。在体验过贵州蜡染体验式文创产品设计后，当想到蜡染体验的快乐时，势必会影响周围的人到"多彩贵州，爽爽贵阳"，踏上贵州蜡染游学体验之旅。实现文创产品对在地文化的回馈。

结语

体验式文创产品的设计开发，可实现"非遗"传统手工艺的传承与发展。以贵州蜡染技艺为示范案例，将更多的"非遗"传统手工艺以体验式文创产品设计为切入点，实现以文创产品为媒介，将"非遗"体验、"非遗"技艺、"非遗"在地文化、旅游产业进行连接，打造"文创产品走出去，游客体验引进来"的"非遗"产业发展良性循环。实现"非遗"传统手工艺与体验式文创设计的融合创新，在文化大发展的当代社会，创造"非遗"传承与发展的春天。

参考文献

[1]　张旭. 非物质文化遗产的数字化展示媒介研究 [J]. 包装工程，2015，(5)：20-23.
[2]　张明. 非遗传承创新语境下的文创设计人才培养新模式 [J]. 黑龙江高教研究，2016，(12)：139-141.
[3]　吴勇. 贵州蜡染是这样制成的 [J]. 纺织服装周刊，2006，(7)：34.
[4]　贾京生. 论中国民族手工蜡染艺术的出路 [J]. 浙江纺织服装职业技术学院学报，2011 (3)：26-31.
[5]　谭宏. 对非物质文化遗产生产性方式保护的几点理解 [J]. 江汉论坛，2010（3）：130 - 134.
[6]　周波. 对话与倾听：当代语境下传统手工艺的传承与发展 [J]. 美术与设计，2010（6）：61-65.
[7]　王滢. 贵州民族原生态蜡染文化产业发展研究 [J]. 贵州民族研究，2016 (3)：88-91.

E

健康医疗设计与创新
Health care Design and Innovation

互动装置艺术于心理治疗领域的引入探讨

王琦鑫，孙家屹

北京航空航天大学新媒体艺术与设计学院，北京，中国

摘要： 互动装置艺术作为一种新兴的艺术形式，其科技与艺术相结合的独特性质使其拥有很多传统艺术形式不具备的特色和优势。探讨这一新兴艺术形式在艺术治疗中的可用性和独特优势，对于艺术治疗紧跟时代脚步、适应社会发展、不断拓展自身等方面来说，是重要且必要的。

互动装置将音乐、色彩及光等多种元素结合在一起，初步具备了用于心理治疗的条件。本文将介绍互动装置所具有的这些特点及元素对于人情绪和心理的影响，并在此基础上对于互动装置应用于心理治疗方面的优势及可能性进行设想与讨论，探讨这一新兴混合艺术形式对心理治疗领域的潜在启发和可能性，为艺术治疗提供一种新的思路。

关键词： 心理治疗；互动装置；艺术疗法

引言

心理治疗作为一门研究人类心理，帮助人克服心理障碍，治疗心理疾病的医学门类，一直以来与其他学科保持着密切的联系。从感官研究到科技介入，再到艺术引入，学科交叉给心理治疗带来了丰富的前沿成果。其中，艺术治疗作为心理治疗领域的一个延伸门类，所取得的研究成果和临床效果在当今越发受到业界的关注。音乐疗法、绘画疗法等将艺术手段充分应用于治疗的一些方法，在理论和实践方面均已发展得十分成熟。近年来，逐渐兴起一些更加新颖的、与科技相结合的艺术疗法，例如将虚拟现实技术应用其中。这些创新毫无疑问为相关研究与治疗带来了新的启发，心理治疗正在朝一条与过去不同的道路上发展。

在此基础上，人们积极寻找其他能够应用于治疗的艺术手段。互动装置艺术作为一种将艺术与科技相结合的新兴艺术形式，拥有很多传统艺术形式所不具备的特色和优势，具有用于心理治疗艺术疗法的可能性与潜力。对于互动装置艺术来说，参与者与"互动装置艺术"之间的互动是一个双向的情感互动过程。同时，互动装置在科学技术的基础上建立，能够有效地掌握患者的生理和心理状态，并提供有针对性的反馈，有效地促进治疗的进程和效果。

1 当前传统艺术治疗手段与科技介入

感觉是人们对外界物体的作用下最简单、最直接的生理反应。当外界事物直接影响到人们的感觉器官时，人们会本能地产生一种感觉印象，然后这种最原始的生理感觉传递到心脏形成感觉，这是患者情感和想象的基础。从心理学的角度看，感觉是人对外在事物个体属性的反映。情感是患者在外部事物作用于其感官时的心理感受，它反映了外部事物与个体需求之间的关系。情感可以理解为基于身体感受的内心感受。客观事物刺激我们的五种感官，然后生成信息材料，人们则本能地对于其中的信息进行处理。

当前，基于感官的治疗模式是艺术治疗的主要手段，绘画治疗、音乐治疗，甚至基于游戏艺术的治疗，都是通过名为"体验"的感受来影响患者。

绘画治疗借助绘画活动，一方面通过观察患者创作的画面，以"心理投射"理论为基础，进行图像的心理语义分析；另一方面，借助绘画帮助患者舒缓情绪。

音乐治疗则是从听觉入手，借助不同类型音乐对人的情绪影响作用，从接受、主动和即兴三种音乐与患者的互动关系角度出发，帮助患者调整、宣泄情绪，从患者的音乐创作中分析其心理状况。

游戏艺术在心理治疗中的应用是通过游戏互动，结合医师引导，帮助患者重构认知，完善心理发展；同时，作为一种"预演"，帮助患者提高应对心理危机的能力。

从传统艺术治疗的相关案例来看，当前基于感官的研究和临床实践效果良好，可以说，除了心理治疗最传统的语言交流之外，其他形式的感官刺激也是心理治疗领域强有力的手段。此外，研究人员也从科技介入的角度，通过引入高新科技，协助进行心理治疗。

《行为研究与治疗》杂志第 88 期中的《数字技术对心理治疗及其传播的影响》[1] 一文，主要探讨了数字技术在心理治疗领域的应用。得益于互联网的发展，线上远程治疗这一种极具隐私性特征的心理治疗模式成为许多人，尤其是年轻人接受心理治疗的首选。在《使用虚拟现实研究和治疗精神分裂：一种新范式》[2] 中则探讨了虚拟现实的仿真模拟技术对心理治疗领域的贡献。治疗空间更易调整，能够更好地适应患者的各种需求，相较于传统治疗空间，这种改变给了医生更高自由度。在《手机传感器与日常抑郁症状严重程度的相关性》[3] 中则以手机移动端作为延伸载体，将心理治疗的概念从治疗诊室延伸到了随身设备上，在日常生活中帮助患者，进行病情监测。《心理治疗中技术促进人与人互动》一文 [4] 中更是通过构建机器学习模型来辅助心理治疗，实现诊疗的部分自动化，提高治疗效率和准确度。

可以说，当前无论是艺术领域，还是科技领域，对心理治疗的贡献都十分突出。在这种环境下，提出将互动装置艺术引入心理治疗领域就显得合理和必要。互动装置艺术作为一个艺术与科技相结合的混合艺术门类，兼具艺术与科技的种种特性优点，并且当前已作为一门被专业领域和大众所共同接受的艺术形式在世界上崭露头角，将其引入心理治疗领域，将带给我们更多的启发和探讨空间。

2 互动装置元素对心理的影响

我们的生活中充斥着各种音乐、颜色以及光线元素。这些元素能够在潜移默化中带给人们各种各样的心理暗示，从而对人的情绪和心理产生不同的影响。如今诞生于艺术与科技领域的互动装置艺术，恰恰包含了声光等元素，并结合了视频和其他实体材料。当前研究表明，互动装置所拥有的这些不同的元素对人的心理具有不同的影响机制和作用。

2.1 "声"

有关声音影响人的心理的研究有很多。有团队针对交响乐团的成员进行了研究，明确发现：经常弹奏舒缓音乐的乐团成员心理健康并非常稳定；但是在经常弹奏"重金属"音乐的成员中，有将近 7 成的成员患有一定的精神过敏症，超过半数以上的成员在生活中情绪起伏较大。另外，还有相关学者针对音乐爱好者的家庭进行研究，分析结果表示，爱好古典音乐家庭和睦率显著高于爱好现代音乐的家庭，同时成员之间的表现也相差非常大。可以说不同的音乐环境，对于人心理状况、情绪的调动是作用显著的。通过构建不同的音乐场，为观众营造不同的气氛场景，是当前互动装置中常见的手法，其在艺术作品观念表现中作用显著。

2.2 "光"

研究发现，光不仅仅会影响我们的身体，还会影响我们的心理健康。光照能够刺激人们的大脑皮层，能够直接影响到人们的心理活动和情绪。例如，不停闪烁的强光会让人易怒；红光对人眼的刺激最为明显，所以经过研究才会设置红绿灯，红光也会调动人的情绪，集中人的注意力，这也是光的影响方式；光照不足，人们会从心理产生疲劳感；过度的日光照射也会让人产生烦躁感；娱乐场所不停闪烁的五颜六色的灯

光，目的是引起人们的"发泄"欲望；而大多数装置灯光都是暖色调、不刺眼的灯光，给人一种安静温暖的体验，让人放松和愉悦。在互动装置艺术作品中，根据不同主题，在展览环境中布置不一样的光源，通过调节强度、色彩、光照范围等因素来营造作者需要的气氛，是突出装置主题，营造气氛的重要法宝。

2.3 "色彩"

心理学家在研究中指出，视觉是人类主要获取外界信息的方式之一，色彩则是视觉信息中所蕴含的主要成分，色彩能够调动人们的情绪，从而影响人们的行为。通常"红色"代表热情、快乐、胜利，"蓝色"代表冷静，"绿色"给人是一种宁静之感，"黄色"能够让人感觉到心情舒适，"黑色"和"白色"给人的感觉大相径庭。颜色本身是不代表任何"情感"信息的，人类通过视觉接收到色彩信息之后，才产生情感反应。

2.4 "触觉"

在实体设计行业，实体物品外表材质的选用一直是关注的重点。不同的材质在长期的生活实践中，因为珍稀度、质感等因素，被赋予了不同的文化属性和人们的体验属性。例如，柔软的海绵，皮革给人一种拥抱的安全感，冰冷的钢铁带给人理性冷酷的感觉。互动装置艺术通过对装置外表材质进行设计，在观众与装置接触互动时，通过材质传递给观众不一样的触觉信息，激发观众对这一质感的联想，从而实现一种心理上的暗示和引导。

2.5 "互动"

互动装置艺术，是利用计算机技术以及相关的硬软件辅助设备，将音乐、色彩、图像有意识地利用，构建独特的感官空间，使观者的视觉、听觉等感官被有效调动。同时，通过计算机技术获取观者行为、语言等反馈，以此为变量进行艺术品的"再创造"，构建出由观者和艺术家共同创造的艺术品，整个过程艺术家将创作的权柄交给观者，观者在欣赏作品的同时，通过互动完成了身份的转换。通过实际观察，这种新兴的艺术形式，能够有效调动观者的情绪，激发观者主动参与的热情。

3 互动装置艺术理念于心理治疗

当前的心理治疗模式，多是使用单个刺激方式结合医师引导，例如，利用绘画、音乐、游戏等。我们在此提出将互动装置艺术理念引入心理治疗，借鉴互动装置艺术多样化的表现元素和设计理念，构建更为完善的观测空间和心理干预空间，帮助医师更准确地了解患者，并对其进行干预。

3.1 互动装置艺术对心理治疗的帮助

第一点，当前高速的信息流通使得人们认识的事物增多，人们对事物的追求变得更高，传统的心理治疗方法对患者的吸引力则不可避免地下降。互动装置艺术作为新兴的艺术形式，在观者进行体验的过程中，声、光、电等现代元素和强交互的特点所展现出的吸引力是十分强的。将互动艺术装置艺术理念引入心理治疗，可以更新心理治疗的呈现面貌，并通过新奇的方式吸引患者参与其中，降低其抵触感。

第二点，在当前社会强视觉、强交互的发展态势下，引入多元媒介和空间的理念。通过光设计、色彩搭配、视频内容等形式刺激患者视觉感知，辅助音乐在听觉上的影响和实体触觉感受，可以增强治疗对患者的触动，避免因患者在现代生活环境下对外界信息的麻木和习惯而导致的治疗效果下降和积极性缺失等问题。同时，空间构建的理念相对语言和桌面活动，可以通过被动影响的方式，让环境对患者产生引导作用。

第三点，当前的心理治疗医师多是与患者的交流，或是通过活动观察患者状况进行诊疗。单一的活动观测效果难免有限，引入互动装置艺术多元媒介，将实体与虚拟内容相结合，可以构建三维空间中的观测体系：通过装置和患者的实体交互，观察患者在与装置互动过程中的行为，可以从行为分析学角度对患者行为所映像的心理活动进行记录分析。这一点上，更是可以借助

运动追踪等已在互动装置艺术中应用的科学技术和机器学习技术,通过构建患者行为模型,结合相应设备建立自动化的互动装置诊断体系。

第四点,传统的艺术治疗手段在提供观测途径的同时都具备着一定的疗愈功能,互动装置在这一点上综合了它们的优势。在实际的心理治疗中,相比一些线上互动,实际的互动给患者带来的体验感会更好。互动装置作为一个实体,一方面可以与患者产生真正的互动,通过触摸,行为反馈等方式,增强患者的交互体验感;另一方面,互动装置作为脱离艺术家操作的自动作品,患者面对的是机械而不是医师,尤其是对于自闭症等心理疾病患者,能够减轻患者负担,避免人前失败导致的挫败和紧张感,更好地激发患者交流、互动的主动性。互动装置作为一个具备交互能力的信息载体,通过实体机械,或是屏幕画面、灯光阵列等形式,可以对患者的交互行为进行反馈。这种反馈是基于多元化要素进行的,患者的单个行为,可以对装置的多样信息进行改变。有这种强交互、多种反馈的特性相辅助,与传统疗法中的单画面、单音乐反馈相比,互动装置可以为心理映射分析提供更多的信息素材。

3.2 互动装置艺术应用的当前局限

前文阐述了互动装置的心理干预可行性和其可以为心理治疗带来的帮助,但同时,就目前而言,其应用也存在着一些问题。一是互动装置作为一门新兴艺术自身尚处于发展阶段,对于多元信息传递的实践经验尚且不足,对于满足复杂多样的心理治疗需求还存在困难;二是互动装置艺术的艺术语境相对传统艺术治疗应用的模式较为复杂,与心理治疗医师们的工作经验存在学科壁垒,两者交叉融合需要更多的探索和实验。

3.3 互动装置艺术理念于心理治疗的展望

既然当前互动装置艺术更多的是一些与科技的尝试性结合,我们仅从感官刺激层面探讨了其在心理治疗领域的可能性,但同时也应注意到科技进步对两者产生的推动作用。互联网、机器学习、动作捕捉以及更多科技的出现和发展,以及各学科逐渐开放和包容的发展态势,这些外部环境的变化让我们有机会在未来提出更多可能性。以目前情况,心理治疗的实施空间在未来也许会向着更为开放的和公共的趋势发展,从专业医院诊室向便民设施靠拢,甚至成为家庭服务体系中的一分子、一类具备心理诊疗功能的玩具。诊疗机制将逐渐内化,外部呈现游戏化、轻松化的形态。心理危机预防机制将更为健全,更为生活化,最终成为一种非主动式诊断和潜移默化治疗相结合的预防机制,以此配合紧急情况下的强制介入,共同实现全民心理健康的保护工作。

结论

本文针对互动装置艺术理念、设计思想和特点,对其在心理治疗上引入的可能性进行了探讨。从互动装置艺术对人心理的干预有效性、对心理治疗领域的潜在帮助以及其利弊和未来发展等层面进行了详细分析。互动装置艺术作为艺术与科技的新型融合体,其在心理治疗领域的潜力值得人们关注和重视,希望本文提出的观点和建议可以为今后心理治疗领域的研究和发展提供帮助和启发。

参考文献

[1] CHRISTOPHER G,FAIRBURNA,VIKRAM PATEL. The impact of digital technology on psychological treatments and their dissemination[A].Behaviour Research and Therapy. 2017, 88(1):19-25.

[2] DANIEL FREEMAN.Studying and Treating Schizophrenia Using Virtual Reality: A New Paradigm[A]. Schizophrenia Bulletin. 2008, 34(7):605-610.

[3] SOHRABSAEB.Mobile Phone Sensor Correlates of Depressive Symptom Severity in Daily-Life Behavior: An Exploratory Study[A].J Med Internet Res 2015,17(7):e175.

[4] ZACEIMEL,DEREKD,CAPERTON,MICHAELTANANA,DAVIDC,ATKINS.Technology-enhanced Human Interaction in Psychotherapy[A]J Couns Psychol.2017,64(4):385-393.

基于大学生心理健康研究的智能情绪感应设施设计

周婧
武汉设计工程学院，武汉，中国

摘要： 为了解现代大学生心理健康程度及原因，此研究摒弃了传统纸质调查问卷和面对面的个案访谈方式，在原有校园设施的功能基础上，设计了以智能化为主的情绪感应式互动景观设施，设备通过对使用者体感、影音、图像等客观信息的捕捉，主动识别与分析受众者的情绪，用数据记录形成个人情绪轨迹，再通过互联网大数据形成区域化管理。研究不仅优化了校园设施的利用率，更帮助大学生及时掌握不良情绪、主动缓释负能量、达到心理健康发展的目的，也在一定程度上方便了心理辅导部门的从业人员直观、高效地给予指导性意见。

关键词： 大学生心理健康；校园景观设施；智能情绪感应

1 研究背景与研究目的

2017年4月7日，世界卫生组织将第68个世界卫生日主题确定为"一起来聊抑郁症"。报告显示，从2005年至2015年10年间，全球受抑郁症影响的人数增加了18.4%，据估算，大约有3亿多人患有抑郁症，占到总人口的4.4%，其中，青少年和青年人为三类重点目标人群之一。我国全日制普通高等学校的学生年龄一般在18～24岁之间，正处于心智成长的关键期，也是走向成熟的敏感期，这类人群的身心健康是当今社会各界关注的重中之重。目前发现和解决大学生心理健康问题的方式主要是学生与心理咨询师面谈，辅助使用一些心理测评工具或者多类纸质量表。但通过实地走访和调研发现，大学生中主动寻求专业化心理帮助的人仅占7%，由辅导员引导咨询的人占11%，由此可见，大多数学生出现心理困惑或者情绪障碍时，以自我消化、依赖亲朋好友的疏导为主，在一定程度上有局限性和误导性。本研究重点针对在校大学生设计适合校园环境的智能情绪感应设施，将心理咨询及体验技术与传统校园设施相结合，添加智能感应装置，使学生在校园环境中随处可见、随时可用，一方面提高了原有设施的利用率，使其带有趣味性和互动性；另一方面解决了个人对自身情绪认知的不足、在向他人倾诉时毫无保留的信任问题，而设施能通过智能科技捕捉使用者的表相和潜在情绪，及时识别程度和时间，综合大数据分析，找到舒缓情绪的途径，有效避免心理问题堆积造成的不良后果。

2 研究对象与研究方法

2.1 数据来源

研究选取武汉某独立民办普通高校2018级、2017级、2016级入学的三个艺术专业近2000名学生作为实验对象，共历时9个月，主要采用三种方式进行数据采集：(1) 抽样网络问卷，设置20个有关情绪表达和管理的匿名问卷发放到校园网上，学生可反复回答提交，形成动态时间轴；(2) 设置互动游戏，在校园内开展心理活动猜想服务区，通过影像记录受访者的面部表情和行为状态，预估情绪程度和原因；(3) 建立实验平台，将以上数据综合整理，按时间、气候、区域、性别等要素汇总后形成基础数据库。调研结果参见图1所示。

图 1 调研数据分析

2.2 对象分析

根据上述数据整合，可将研究对象的心理情况大致分为五大类：1）心理显性障碍，主要表现为情绪起伏波动大，精神状态低迷，容易焦躁，对周遭事物没有兴趣，对自己和环境都不满意，情绪表现明显；2）心理隐性障碍，主要表现为情绪易受到环境影响而出现短暂或是持续性的波动，在特殊情况下应激反应明显，一般学习生活中不易被察觉；3）心理无障碍，主要表现为各方面状态良好，能从容应对压力，积极正面的处理矛盾，保持乐观向上的精神面貌；4）心理假象有障碍真实无障碍，主要表现为从情绪表象上看没有朝气，认为自己有问题需要帮助，而实际遇到问题后能很快调整，潜意识的抗压受挫能力强；5）心理假象无障碍真实有障碍，主要表现为表象情绪平静，不受干扰，目标清晰，视为完人，但实际心理脆弱，对人对事冷漠，极易造成心理冲突。

2.3 研究方法

采集数据的难点主要体现在三个方面：其一，对使用者情绪客观分析的准确性；其二，对使用者隐私的保护；其三，如何正确引导和帮助使用者走出情绪困境。针对上述问题，研究从校园常规设施入手，在保留基本景观设施功能的基础上（例如，座椅具有休息的使用性，灯具具有照明的使用性）优化视觉形态，增添能捕捉和识别情绪的装置，吸引大学生在课余时间更多地进入到户外环境，体验自然的风、植物、阳光、空气带来的真实感受，在亲近自然的同时打开自己的内心世界，利用智能化的感应系统，快速识别和分析使用者的当前情绪状态，自动与使用者共情（感受和理解），对情绪异常者提供情绪缓释的方法。学生可以充分利用设施及时了解自己，在科学方法的指导下学会做心态的主人，不仅解决了相关心理咨询人员配备不足的问题，也避免学生不愿轻信他人、忧虑个人隐私泄露或者不善于准确表达的情况。

3 智能情绪感应设施设计

情绪，是多种感觉、思想和行为综合产生的心理和生理状态，是个人主观认知的结果，具有情景性、时间性（暂时或持久）、表现性，也受到荷尔蒙和神经递质的影响，它会在一定程度上涉及身体机能的变化。针对大学生的户外行为规律与特征，本研究设计了两类景观智能设施，一种以"静"为主的座椅设施；一种以"动"为主的灯具设施，让使用者在不同体验中感知情绪的状态。

芬兰设计师艾洛·阿尼奥（Eero Aarnio）设计的"球椅"享誉世界，以一个独立的单元为中心，提供一种围合、舒适的空间。以"静"为主的 Zero 椅（见图 2），外观沿用这种弧形的样式，全壳采用新型金属和智能调光玻璃材料组合而成，表皮附着的光伏材料对环形外壳进行包裹，吸收太阳能为能源自供电，外部颜色以白色和灰色为主；内部座椅采用纳米布材料，其基本色以橙红色为主，座面部位应用压力式光感材料，当使用者进入设施内坐下后的 1～5 分钟，座面将根据接触面的力道和放松程度，分析使用者的初始状态；当使用者停留到 5～10 分钟，座椅正面顶端的微小型电子液晶显示屏开启，进行身份认证，学生只需要输入学生证号即可登录系统，该系统会在第一时间对其面部进行轮廓表情扫描，根据"面部动作编码系统"中人脸的 43 种动作单元对用户的心情进行预判，再将用户的情绪信息传入系统；当使用者进入到个人界面时，设施中的小程序会根据之前的识别情况推送相关链接，使用者在手部接触传感器的过程中，可以通过手部的紧张程度、汗液分泌等情况，进一步记录情绪变化，综合分析后，结果将会在互动模式和休闲

模式里提供相应的解决途径。用户使用完毕,将会自动弹出用户反馈界面,是否通过蓝牙连接来给相配的手机应用提供备份,这样方便反复多次数据比对。

以"动"为主的小叶灯(见图3),其外形似芽苞初放的植物,是一个集照明、情绪感应、互动于一体的设施。灯头以初生的幼苗为外形,运用折线勾勒出曲线的形态,边缘设置红外线感应装置。当使用者距离灯具2.5~3m范围时,顶端的摄像头对其身体状态进行扫描,查看是否含胸驼背精神不佳,是否昂首挺胸意气风发等。当使用者距离灯具1.5~1m范围时,设施通过面部轮廓识别和微表情的捕捉,给予喜、怒、哀、惧四种基本情绪回应。例如,针对心情愉快的参与者,灯的颜色以橙黄色为主,叶片有向上生长之势;遇到表情低落的参与者,灯的颜色以蓝紫色为主,叶片会垂落下来;如果参与者有明显的愤怒之感,设施的枝干上会自动缩放出无数个类似玫瑰花倒刺状的橡胶颗粒,表皮有韧性,在0.5~1m范围内,可提供拳击功能,当使用者击中挺直而纤细的枝干时,其局部会呈现绿色,力量越重,颜色越深,情绪越平和,倒刺也会越来越柔软,直到完全消失为止。在自然光线强烈时,设施以植物动态为主;自然光线昏暗时,设施以颜色变幻为主,在大学校园环境中,设施不仅起到基础照明作用,又增添了趣味性,在互动中让过往的学生释放情绪,缓解压力。

4 应用与实施

将设计完成的智能情绪感应设施制作成品进行高校试点投放,随着学生定期或不定期地对设施进行使用,对检测到的动态数据统一收集整合,方便该

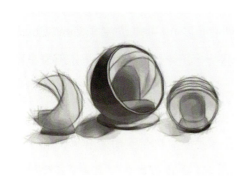
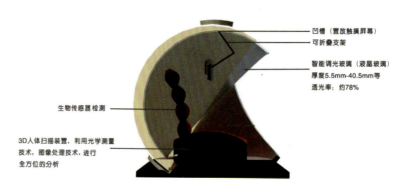

图2 Zero椅

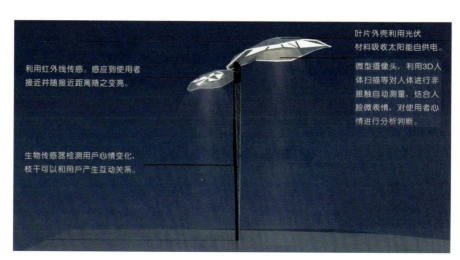

图3 小叶灯

校心理咨询处及时了解学生实际情况。比如在 Zero 椅设施记录下，大部分学生毕业季面临就业和考研的压力，这段时间的情绪波动较大，希望有更多独处的时间和获得专业性的建议，使用 Zero 椅电子设备中相应区域提供的方式方法，与经历过该问题的前辈们交流经验，尽量消除紧迫感和焦虑感；再比如，Zero 椅设施记录下的情感问题，有明显的性别偏向，女生相比男生更容易敏感多疑，在 Zero 椅的独立空间中利用设施的影音功能提供调节心情的音乐，或者线上咨询心理导师，都能在保护隐私的前提下疏导情绪障碍；根据调查，小叶灯的使用，男生比女生更感兴趣，他们通过灯杆的弹性空间，能释放更多的多巴胺，从而获得短时的轻松自在，一时的情绪郁结就散开了；针对其他的共性心理困惑，高校心理咨询师能定期整合动态数据信息，有针对性地开展心理健康教育活动或系列讲座，也可利用设施进行一对一辅导。在一个学校的顺利推广，也可带动周边学校使用，建立区域数据网，再通过设施后台进行分类分析处理，以片区形式进行繁殖，建立大数据库，如图 4 所示。各个设施之间的底部设置了自动联网功能，能与学生的手机 App 连接，进行线上预约，提供地理位置和使用频率等信息，让学生在校园里快速定位空闲设备，及时使用设备提供的情绪疏导专项服务。

5 结论与讨论

校园景观设施是大学校园户外空间中为适应学生的公共行为而存在的共享家具，在对部分设施进行智能化功能升级的同时，既要满足基本设施的互动性，又要满足情绪识别的准确性，通过互联网大数据记录使用人群的个体化差异和动态表征，运用社会学、心理学等交叉学科辅助理解和帮助群体的心情、性格和脾气等状态，及时有效地管理因不良情绪所产生的心理问题，以期帮助大学生更好地认知自我，从而达到身心健康、全面发展的目的。

本次研究的难度在于，首先，将智能感应设备与原有景观设施功能有机结合，新颖的外观设计对体验者是否具有吸引力，设施内在核心的智能感应效果是否合理准确；其次，根据不同的使用者建立大数据库整合的工作细致繁复，各高校的心理咨询部门是否愿意结合设施提供的信息，有计划地进行线上、线下专业化的指导，解决措施是否具有可操作性，使用者又是否愿意接受；最后，设施的智能感应系统开发主要是针对人的各种情绪进行捕捉—识别—分析—共情—缓释，这一系列需要多次的实验和矫正，不断发挥大数据中的集体智慧，鉴于以上原因，在环境中运用智能感应设备对大学生情绪辅助的相关研究亟待吸引更多的专业人才参与进来。

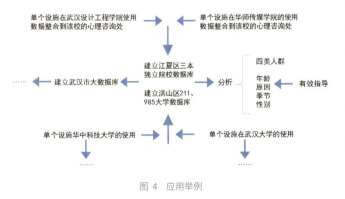

图 4 应用举例

健康智慧城市的发展现状及特点研究

华亦雄
苏州科技大学，苏州 . 中国
李春梅，刘斯静
中国建设科技集团咨询有限公司城市创新发展咨询中心，北京 . 中国

摘要：智慧城市开始由生产型范式转向服务型范式，逐渐提高的城市服务功能可以更好地契合了健康城市的终极发展目标，并催生了健康智慧城市这一概念。通过对国内外典型案例的解读，可以看到普及性、公平性及创新性特征在健康智慧城市中的显现。

关键词：健康城市；发展研究

1 智慧城市发展范式转变

2008 年，IBM 提出"智慧地球"的概念，此概念在次年就得到了当时美国奥巴马总统的认可；随后该理念得到了各国的普遍认可；经过了十多年的布局，城市的发展规划经由数字化、网络化转向智能化阶段。

以移动技术、物联网、云计算为代表的新一代信息技术将信息采集范围扩展到"全方位、全时段"，城市之间的互动性比较之前的数字城市更为"泛在"，使得原来由边界、关系界定的固态空间转变为"流体"空间，传统的社会组织及其活动边界逐渐消融。国外学者基于社会拓扑结构等研究基础，构建了传统城市—数字城市—智慧城市的参考模型，并对三种类型进行了比较。[①]（见表 1）

借助电话与互联网等技术，传统城市完成了数字化形态的转变。城市的地理信息与人口、出行轨迹、医疗、教育等其他信息相结合，在数字城市阶段被逐一收集并以数字化的形式存储于计算机网络，随着时间的推进、数据的更迭完善，逐渐形成了虚拟城市空间。这些前期由计算机、互联网、3S、多媒体等技术收集的海量信息经过新一代信息技术的分析、存储、融合与迭代所构成的数字基础，使得城市形态能够实现从数字化向智能化的转变。依托物联网可实现智能化感知、识别、定位、跟踪和监管；借助云计算及智能分析技术可实现海量信息的处理和决策支持。[②]比如 2019 年 4 月，自然资源国土空间规划局联合北京市规划和自然资源委员会、自然资源部信息中心和自然资源部城乡规划管理中心已经以"智慧规划"为主题探讨了如何充分利用科技手段辅助国土空间规划，其中特别提到了城市体检作为一项大数据服务产品的发展前景。[③]

规划行业的这一新动向证明了智能化对城市形态影响最大的一点在于，智能化对诸多传统产业的产生了质的改变，催生出新的产业形态、组织形态。在数据处理及互动能力日渐提升的情况下，许多产业的后期运营及服务维护品质得到本质的改善，比如医疗照护、教育普及等。大规模的产业提升与转型引发了政

①② USAD创新设计研究院, 用创新连接世界: 智慧城市中的社会设计[Z]. https://mp.weixin.qq.com/s?__biz=MzI3NjM5ODc2OA==&mid=2247484398&idx=1&sn=9b388cd9b559cbe0cfe56ef19f80787e&chksm=eb775431dc00dd27d72c487ce3317dc241bc526d88c141d840e17f71880efec59efd51ddad93&mpshare=1&scene=22&srcid=#rd.
③ 规划中国, 自然资源部国土空间规划局2019年第二期UP论坛"智慧规划"在京圆满召开[Z], https://mp.weixin.qq.com/s?__biz=MjM5Nzc3MjYwMQ==&mid=2650658150&idx=1&sn=3bc86df3a17e3adb9ef1d32951993057&chksm=bedd993089aa10266dfbdd1ddc50102043852e5c8899fed56acf8fd68235447a56b43b7330ab&mpshare=1&scene=22&srcid=#rd.

表 1

社 会 拓 扑	地　　域	网　　络	流　　体
城市形态	传统城市	数字城市	智慧城市
典型信息通信技术应用	主机、局域网（以及前ICT时代）	电话、互联网	移动、泛在技术（物联网、云计算等）
服务提供	官僚制、基于办公室	标准"交易"、信息的	用户中心、行动导向、开放、定制、协同、实时
全球化	国家	企业	个人
政府形态	政府1.0（生产范式）——以用户为中心，以人为本、服务导向——政府2.0（服务范式）		

府职能与城市功能的转变，即由工业社会的生产范式转向了知识社会的服务范式。

总的来说，智能城市服务范式主要体现为：物理空间对个人行为的限定进一步弱化，虚拟空间与物理空间的叠加效应增强，个人需求的输出与城市回应能力双向增强。

2 健康城市与智慧城市的重合与共融

健康城市的发展缘起于1978年阿拉木图的全民健康宣言及1986年《渥太华宪章》的影响。[①]欧洲21个城市于1986年提出了健康城市五大特征，其中特别提到健康城市的最终目标应该是从环境规划到个人生活都实现健康促进的目标；2013年世界卫生组织对健康城市的定义为：具有持续创新和增进城市中的物理和社会环境，同时能强化及扩展社区资源，让社区居民彼此互动、相互支持，以便于实行所有的生活功能，进而达到最大潜能的城市。[②]而在嘉义市健康城市白皮书中明确提到了"当居所、学校、工作场所和社区环境背景成为健康的生活环境时，健康城市计划即达成目的"。[③]

根据世界卫生组织WHO制定的健康城市指标体系（见表2），在总共32项指标中，关于健康服务的指标有7项，指标范围包括了城市中的所有群体，特别提到了儿童和弱势群体。

不管是世界卫生组织对健康城市的定义和指标确定，还是欧洲各国对健康城市特征的总结，都体现出健康城市的终极目标是实现城市环境营造、医疗资源、健康知识普及等全民服务。以日本为例，2009年日本就已制定了至2015年的中长期信息技术发展战略——"i-Japan 2015"。这项日本的基本国策从顶层设计就制定了推动医疗、健康和教育电子化的相关政策。[④]该项国策尤其强调医疗信息化对全民的服务功能，通过系列政策鼓励电信运营商建立医疗服务平台，如NTT DoCoMo[⑤]；借助这些医疗平台给用户建立电子保健记录，通过历史诊断记录及处方的电子化，实现对处方信息和配药信息的跟踪反馈，提高医疗服务质量。并且将远程医疗服务与偏远地区的区域医院结合，较好地解决了偏远地区医生短缺的问题，提高了偏远地区居民的生活质量。

从众多国家的发展现状看，智慧城市的服务范式转型客观上支持和促进了健康城市最终发展目标的达成——即面向全体市民的健康促进。随着云计算被运用于医疗服务，"医疗健康云计算"通过生物传感等技术支撑逐渐被应用于个人健康管理，医院、各级诊所、保健所、家庭形成了"健康的生活背景"。正是在健康政策与智慧城市战略的叠加与重合下，诞生了健康智慧城市这一新型城市类型。

① 吕理展，迈向优质健康城市的城乡发展策略研究：以台湾新竹县为例[D]. 武汉华中科技大学, 2014.
②④ 李默雯, 日本借助领先信息技术加强国民医疗信息化建设[J]. 世界电信, 2011. (7)：21.
③⑤ 2009年9月, NTT DoCoMo联手东京大学医院，在医院的22世纪医学和研究中心设立了"无所不在"的健康资讯。这些机构进行联合研究，建设新医疗卫生信息环境，利用移动信息装置，进行资源的整合与个人健康数据的管理，实现不同医疗机构的远程健康信息共享。

表 2

一级指标	二级指标
健康指标	1. 总死亡率：所有死因；2. 死因统计；3. 出生低体重比率
健康服务指标	1. 现行卫生教育计划数量；2. 儿童完成预防接种的比例；3. 每位基层医疗照护者（医师）服务的居民数；4. 每位护理人员服务的居民口数；5. 有健康保险的人口比例；6. 基层健康照护提供弱势语文服务的便利性；7. 市议会每年审议健康相关问题的数量
环境指标	1. 空气污染；2. 水质；3. 污水处理率；4. 家庭废弃物收集质量；5. 家庭废弃物处理质量；6. 绿化率；7. 绿地的可及性；8. 闲置工业用地；9. 运动休闲设施；10. 徒步区；11. 自行车专用道；12. 大众运输座位数；13. 大众运输服务范围；14 生存空间
社会发展指标	1. 居住在不合住宅标准的人口百分比；2. 流动人口数；3. 失业率；4. 收入低于平均所得的比例；5. 可照顾学龄前儿童的机械比例；6. 小于 20 周、20～34 周、35 周以上活产儿的比例；7. 堕胎率；8. 残疾人受雇比例

3 国内外健康智慧城市案例

3.1 美国奥克兰诺娜湖医疗城

诺娜湖医疗城位于美国久负盛名的度假休闲旅游城市奥兰多，紧邻奥兰多国际机场，是近 10 年开发的城市新区。医疗城是由塔维斯托克集团投资，得到政府政策资金扶持的项目，该项目旨在发展一个良好规划的社区和创新集群，重点是在健康、生态友好的环境中进行生物医学研究、临床护理和医学教育。自 2006 年至今，医疗城已经聚集了中佛罗里达大学的全新医学院、著名的桑福德-伯纳姆医学研究所、佛州退伍军人医院、内穆尔儿童医院和佛罗里达大学的分校区等医疗机构及医学研究所。除了医疗创新集群，诺娜湖周边也已经建成多个社区，并且这些社区充分享受医疗城的基础设施、健康产业及科技成果转化。创新医疗集群加上活力社区已经使诺娜湖变成了"生活型实验室"。

诺娜湖的成功得到了政府和市场的肯定。在 2012 年 2 月 29 日在 UCF 医学院发表的"城市状况"演讲中，奥兰多市长巴迪·戴尔描绘了未来。诺娜湖有望创造 3 万多个就业机会，并对该地区 10 年来的经济产生重大影响。诺娜湖融合了"诊所、教室和实验室"，将彻底改变美国的医疗保健格局和佛罗里达中部的经济。巴迪·戴尔认为诺娜湖将成为一种新型合作模式的标杆模式。[①] 这种合作模式是地方政府、入驻科研机构等公共和私营组织的协同创新，其中诺娜湖房地产控股有限公司（Lake Nona Property Holdings）总裁吉姆·兹博里尔（Jim Zboril）将诺娜湖描述为创新的"基础设施提供者"。

诺娜湖医疗城的创新文化有四大要素：可持续性、信息技术、健康研究及教育。而信息技术作为"创新基础设施"的重要组成部分，是整个医疗城集群形成的基础，也是诺娜湖迈向云端健康城市的关键。医疗城正是通过多方协作、创新设计实现了信息技术与健康产业之间的一体化发展。

通过开发商、网络技术供应商、医疗研发团队、服务商的协作，以"IT 理事会"为平台从网络基础设施布局就开始健康智慧城市的布局。诺娜湖的智慧健康城市通过以下三个措施得以实现。

（1）超前规划。诺娜湖技术提供商迪思科技的副总裁迈克尔·沃尔（Michael Voll）认为，电信基础设施是社区协作愿景的组成部分。他说："在用户意识到他们在思考技术之前，诺娜湖已经在思考技术。"由于发现美国的平均互联网连接速度为 4.8Mbps，远远落后于日本和韩国的平均 61.6 Mbps，因此诺娜湖采用了"无限制"的技术开发方法，IT 理事会促成了诺娜湖开发者决定安装足以提供 1000 Mbps 的基础设施。

① AMY C. EDMONDSON, SYDNEY RIBOT, TIONA ZUZUL, Designing a Culture of Collaboration at Lake Nona Medical City[Z]. ANGELA MONTGOMERY's Foundations of Healthcare Administration MMHA 6000 EXPIRE at Laureate Education, 2012.8.

（2）多方协作。诺娜湖开发商塔维斯托克集团创立了诺娜湖地产控股公司来发展社区，并且为了更好地形成医疗创新集群成立了非营利性的诺娜湖研究所。

而在信息技术层面，诺娜湖技术提供商迪思科技考虑将虚拟世界与现实世界实现最大程度的对接，一开始就基于创建集群的思想，考虑利用空间布局促进协作，比如街道布局；同样，网络的物理基础设施也是为了实现协同创新的目的。

医疗城的技术供应团队除了与思科和通用电气等科技公司定期举行会议，还将医疗城的技术领袖聚集在一起，组成一个"IT 理事会"，致力于规划和推广集群中的技术。UCF 首席信息官、诺娜湖 IT 理事会第一主席乔尔·哈特曼（Joel Hartman）解释了社区的潜力："从 IT 的角度来看，这是一个开发我所说的无限制基础设施的机会。你不能预测它会想要什么，它会需要什么，它会是什么。但是，您可以预见如何避免阻碍它的增长和发展。"在一次早期的 IT 理事会会议上，乔尔·哈特曼注意到，医疗城租户最重要的共同利益之一是建立一个强大的移动网络。

（3）创新设计。通过"IT 理事会"进行各方需求的咨询，进而在技术设计上创新，就像哈特曼说的那样，筛选出"一组不同采购需求的实体"，他们分离出一个大家都可以一起执行的项目：分布式天线系统（DAS）。DAS 将确保 100% 可靠的手机和移动数据覆盖整个医疗城的建筑物。载波可以通过带有电子机架的大房间将信号带入特定的位置，从而使其与外界的通信成为可能。这与更稀疏分布的网络信号塔形成了鲜明的对比，后者往往会导致网络服务的死角。这些架子将光纤电缆管理穿过个别特殊建筑物（比如在建过程中的），连接数百个充满建筑物的微小天线，因此没有现存网络设置的死角问题。哈特曼将 DAS 比作人体的血管和毛细血管。

这个设计又通过 IT 理事会介绍给各参与方，通过不断沟通，原来打算建立自己网络系统的高校、研究所、企业最终达成共识。IT 理事会成员创建了一个时间表和策略来安装共享 DAS。关于他们的合作，哈特曼说："在座的同事都愿意在这方面寻求共同的利益。仅仅是他们面临的限制——预算要求和与前几家运营商的合同锁定构成的障碍，但这些问题已经在设计方面得到了解决，这可能是最好的结果。"

3.2 中国台湾省新竹县云端健康智慧城市

新竹县打造云端健康智慧城市是个渐进的过程，经历了经济复兴到建设健康城市，再到云端健康城市的过程。

新竹县位于中国台湾省的西北部，三面环山；交通便捷，设有台湾高铁路新竹站，至桃园国际机场需 20 分钟，南下高雄左营站只要 90 分钟；客家籍人口占总数的 70% 之多，为典型的客家族群聚落大县。

新竹县是台湾省少数科技产业与农业并存的县，1975 年就在湖口乡高速公路国道一号两侧地区设立了综合性工业区，并在 20 世纪 80 年代建成了台湾首座科学园区——新竹科学园区。近年随着经济的发展、人口的增多，逐渐开发出观光休闲温泉园区。

新竹县在 2001 年至 2009 年间积累负债急速攀升，2010 年开始实行开源节流的经济政策，一方面通过对交通基础建设的大力投资拉动经济；另一方面通过高额减债降低基金对外借债。等到财政支出有所改善，县政府就开办全县民众保险，每个人最高保额 30 万元，并组织 65 岁以上老年农民参加农、健保自付之保险费补助，为营造后期的健康城市提供了经济上的支撑政策。

自 2011 年开始，新竹县积极推动健康城市营建，并且提出了"希望、亮丽、科技城"，通过系列政策，引导政府及学术部门进行跨领域合作，从产业文化、健康生活、环境安全与城市营销四个方面推进健康城市的发展。

新竹县健康城市的实施参照了世界卫生组织发展

健康城市的20个步骤（见表3），按部就班地推动，并且在推行之前首先组织专家学者进行了各种讲座和训练，目的是促进各部门了解如何推动各项步骤并完成指标，推动跨部门的整合机制形成。

表 3

阶　段	步　骤
开始期	1. 建立支持团队
	2. 了解健康城市概念
	3. 了解城市现状
	4. 寻求经费
	5. 决定组织架构
	6. 准备计划书
	7. 获得议会承诺
组织期	8. 成立推动委员会
	9. 分析计划的处境
	10. 确定计划任务
	11. 设立计划办公室
	12. 建立计划执行策略
	13. 建立计划之能力
	14. 建立具体的评估机制
行动期	15. 增加健康自觉
	16. 倡导策略性计划
	17. 活化跨部门行动
	18. 增进社区参与
	19. 促进革新
	20. 确保健康的公共政策

新竹县首先依据此行动纲领逐步推进，尤其注重增进社区参与这一条，计划提升居民共识力和参与性，持续营造健康的社区，达成政治性公共决策，最终为"城市居民提供高质量的公共卫生环境、医疗保健与健康服务"。并且提出健康城市的推动，讲究"由下而上"。居民结合政府部门的公共政策，自主推动社区居民的全员参与，以达到创新的健康城市计划。[①]基于此理念并且结合新竹县的实际情况，以世界卫生组织的"活跃老化"为依据，提出了高龄友善城市的建设目标。并提出了四项实质性的行动计划，如提供老人爱心E卡、偏远地区远程医疗；为老人提供健康乐活卡、利用云端方式测血压、特约商店服务；举办各种健康促进活动；利用信息技术鼓励全民一起来上网，完善社区关怀据点。

新竹县依托新竹科技园及高新产业，依托"政府云"构筑各信息服务领域的云端，并且借助云端技术改善全县健康照护问题与医疗资源不足的现状。县政府成立了"新竹云端健康城市推动联盟"，并且首先在5个乡镇进行启动，先在半年之内设置30个以上健康测量站，为民众提供健康测量，促进居民参与健康的资助管理。

随后推出"i236"项目计划，即"2个主轴"是智慧小镇（Smart Town）、智慧经贸园区（i-Park），其次通过宽带网络、数字电视网络、无线感知网络"3"种系统整合开放场域实证环境，并且推动安全防灾、医疗照护、节能永续、智慧便捷、舒适便利、农业休闲等"6个领域"。针对云端健康城市的发展，县政府计划借助"3"种网络系统，加速构建社区健康照护服务网络、推动医疗照护领域的智能应用科技，尤其注重对县城弱势群体——偏远地区的老龄群体进行关照。

与诺娜湖不同的是，新竹县有着完全不同的产业基础与人口结构，因此它的智慧健康城市发展是循序渐进的过程。通过科技园区的建设逐渐引入信息技术，完善基础设施，最终利用云计算技术完成智慧城市的服务转向。

4　健康智慧城市的特点

依据世界卫生组织的定义，健康并非只是单纯的身体没有疾病，而是指个人在生理、心理、社会层面都有良好的适应能力，并且能够安宁舒适。健康城市作为一个关乎全人类福祉的发展愿景，当今的智能时代似乎为它的最终实现提供了无限的可能性，健康智慧城市的诞生是种必然，而在早期产生的相关案例中，我们已经能够看到其某些典型特征。

[①] 吕理展. 迈向优质健康城市的城乡发展策略研究：以台湾新竹县为例[D]. 武汉：华中科技大学，2014（9）：44.

4.1 普及性

健康城市的最终目标是建构整个社会的健康生态模型及身体健康、心灵快乐以及社会层面的良好人际关系，这需要社会系统、公共环境及物理环境的交互和协作。不管是全新策划的医疗城（诺娜湖），还是逐渐发展的乡镇（新竹），健康城市的设定均是为了提升全部人民的福祉，强调的是利用智慧手段完善医疗及健康手段的全民普及。

4.2 公平性

世界卫生组织制定的健康城市指标中包含有倾向弱势群体的相关指标（儿童、老人、孕妇），借助云计算等技术更好地整合医疗资源、信息交换，促成城市健康服务能力的提升，实现公共医疗资源的全民享有；比如诺娜湖强调信息技术促进各科研团队的协同创新，新竹县则强调远程医疗对于老年人的医疗照护功能。

4.3 创新性

新技术的介入必定会对城市的基础设施、产业形态及人们的交流方式产生极大的影响，而智能技术跨时空性也激活了诸多城市旧有空间，营造出以流动性、更新性为主的创新城区，比如远程医疗促成智慧医疗照护站在社区中的生成，以及由此带来的空间格局改变。

结语

智慧城市的发展带来的变革远不止在健康领域，但是健康作为每个人生存发展的最基本需求，必然会促成健康智慧城市的前期登场。针对目前已有的国内外案例，了解健康智慧城市的发展现状及特点，发现其未来的发展规律，对促成城市生活的更加美好将大有裨益。但是随着信息技术的应用层面的新变革，健康智慧城市的组织形成、衍生产业变化将在很长一段时间内都处于不稳定状态，需要学界和业界共同关注，并将研究推进到更为深入和针对性的阶段，落实各项智慧科技与健康城市携手转型的策略目标。

参考文献

[1] 北京市人民政府 (2009). 健康北京人：全民健康促进十年行动规划（2009—2018）. 京政发〔2009〕17号。

[2] 美国都市与土地协会. 社区参与及发展：开发者指南 [M]. 蔡钰鑫, 译. 台北：创兴出版社, 1992.

[3] 陈冠位, 城市竞争优势评量体系之研究 [D]. 台南：成功大学城市计划研究所, 2002.

[4] 熊浩恩, 建构健康城市政策执行之研究：以台北市大安区为例 [D]. 桃园：开南大学公共是事务管理学系, 2008.

[5] 周尔鎏, 张雨林, 中国城乡协调发展研究 [R]. 香港：牛津大学出版社, （中国）有限公司。

[6] Gilchrist, A. The Well-Connected Community: A networking approach to community development[R]. Bristol: The Policy Press, 2004.

论艺术与医学的共同创造和进化的整合之路

白聆，
广西师范大学，桂林，中国

吴瑛，
西北大学，芝加哥，美国

摘要： 本文通过对艺术与医学关系的阐述来表达两者同时具有创造的特性，并不断地进化发展。通过这种相互促进、相互发展的关系来论证艺术与医学之间的共同点和差异，他们有着各自的特性和发展方向。艺术与医学就像艺术与科学一样有着共同的基因——创造，随着科技的发展和医疗改革，移动医疗将会是未来医学的发展方向，艺术与医学挽手共进，并产生长远的影响，创造不一样的美好明天。

关键词： 艺术；设计；医学；治疗；创造

1 艺术与医学的共同创造

长久以来，艺术史是整个人类文明发展的产物。不仅反映时代的文明成果，同时也体现当时的经济及社会特征。在充满了创造力的艺术作品中，有一个特殊的艺术表现形式，即运用医学的主题创作艺术作品。这些作品中充满了对医学学科的思考，是艺术与科学高度结合的体现。在此意义上，艺术是医学学科进行大众化的载体，运用通俗易懂的视觉语言，使大众更理解医学的科学性及崇高性。艺术与医学在此共同创造、共同进化，形成一种相互紧密联系又独立存在的实体。

1.1 以医学为主题的西方艺术

医学的起源可以追溯到古希腊时期，瑞士巴塞尔大学内科医生、教授茨温格指出，医术和药物的出现要早于任何文字记载或历史事件。通过大量的考古发现，古巴比伦和古埃及的古老文献和遗迹都可以推断在中东地区已经有医学的产生。古希腊医师希波克拉底被西方称为"医学之父"，是西方医学的奠基人。据说他是医神阿斯克勒庇俄斯的后裔，在公元前420年，希波克拉底撰写了很多文章和医学书籍，如《希波克拉底文集》，虽然距今没有确凿证据来论证文集是希波克拉底本人撰写，但书籍中收录了希波克拉底学派约60至70篇论文。《希波克拉底文集》体现了三个特征：一是对症状需观察入微；二是在理论上需博采众长；三在病因上需追本溯源。因希波克拉底对医学的贡献，很多艺术家通过各种艺术媒介来表现希氏的观点。早在12世纪，意大利阿纳尼的壁画中就绘制着希波克拉底和盖仑的人物画像（见图1），在画像中记载着两位医学家的杰出贡献，并再现了希波克拉底和盖仑相见并争论学术问题的交谈场景。壁画中采用中世纪的绘画语言，色彩鲜明、笔触简练活泼、眼睛刻画得深邃传情。画面中通过传道方式讲解医学理论，生动形象地展示当时医学界和人民对希波克拉底和盖仑的敬仰之情。

在中世纪，所有科学都被叫作"自然哲学"，它与现代科学的用途不同，任何对知识的追求只有当它能够让人们更加接近神的意志时，才是有用的，医学也不例外。中世纪医生相信大多数疾病都是因为体液多余而产生的，放血疗法是中世纪治病方式的一种，通过静脉切开术进行放血治疗，几乎任何治疗都可以通过

放血疗法去除病症。让人至今无法理解的是，以往的放血治疗师竟然是理发师。中世纪的贵族过着衣食无忧的生活，这种生活使健康得到了威胁，常常患有高血压、冠心病等症状。理发师通过放血治疗，使其身体得到了舒缓，症状消失。艺术家通过绘画（见图2）来表现放血疗法在当时是非常流行的一种医疗手段。

图1 意大利壁画中的希波克拉底和盖伦

图2 17世纪贵族接受放血治疗

文艺复兴时期（14世纪至17世纪），生产力的发展使新兴资产阶级反对教会的控制和不满而发起一场"反封建"的新文化现象。同时，人本精神的提出代替了以神为中心的活动，肯定了人的价值和尊严，对科学的重视，反对愚昧迷信的神学思想。人们不再禁锢于教皇的统治、封建思想的束缚、宗教思想的限制，开始了解大自然及人自身的奥秘。达·芬奇是文艺复兴时期著名的画家、建筑师、解剖学家。他在解剖学与艺术上的成就给我们后人留下诸多值得借鉴的地方。达·芬奇解剖了上百具尸体，他希望通过自己的亲身经验了解人体的真正结构，包括肌肉、血管及血管周围的软组织等。从他的笔记中不难看出他对于艺术和科学的执着和认真。达·芬奇在他的笔记中一一记录了人体的构造（见图3），而且通过文字的分析与图示结合的方式阐述人体在静止和运动的过程中结构是如何变化的。他以科学家的身份去研究，再以艺术家的技艺表现这些人体结构，生动形象地展示了人体在运动、行为活动时的结构变化。例如在画稿上对重要的人体结构用字母来标示，再用文字对其进行详细地解释。

他写道：m、c、o之间的距离是相等的；唇缝到鼻子底部的距离是人脸的七分之一，等等。这是视觉上对人体结构的认识，是一种基于绘画表现研究的记录，同样也是对事物真理的认知探索，据说有一位英国的外科医生因达·芬奇的设计理念而成功地完成了心脏修复手术。达·芬奇完美地展示了人体，他的艺术具有探索精神和科学家实事求是的态度，最终的作品涵盖着高质量的美学内涵。

图3 达·芬奇人体解剖手稿

17世纪是发展启蒙运动新科学的时代，而19世纪才是真正的科学时代，各大高校提倡科学进步和设立研究协会，那些具有研究精神的医学家对人体进行深入的研究，推动了医学科学的发展。听诊器的发明来源于1816年一位患有心脏病症状的女性向法国医师雷奈克就诊（见图4），他无法贴在女病人的心脏处听诊，这时他拿一张纸卷成一个圆筒靠在病人的胸口，再把耳朵靠近纸卷的另一端，竟然能够听到更多的心跳声音，因此，雷奈克意识到这是一种新的研究方法，可以用它来研究呼吸，甚至可以了解心包的流体流动的声音（见图5）。在当时，颈上挂着听诊器是19世纪初医学形象的象征。

图 4 《雷奈克》/索邦·查特兰/法国　　图 5　雷奈克使用的听诊器

另一位非常著名的荷兰后印象派画家文森特·梵高在生命的最后时期绘制了肖像《嘉舍医生》（见图6），梵高用这幅画表达对嘉舍医生的尊敬。保罗·嘉舍医生是梵高在精神病医院的治疗医师。梵高描绘嘉舍医生日常生活中较为鲜活的行为——托腮以及双眸苦苦思索的表情，在蓝色的背景衬托下更是栩栩如生。梵高运用有力的笔触描绘温情的医生，能够看出他对嘉舍医生的感谢与尊重。梵高另一幅关于医学的绘画主题为《阿尔勒医院病房》的油画作品（见图7），这是梵高最后生命时期去医院治疗，就诊于阿尔勒医院。因患有精神疾病，医院的医生建议他去精神专科医院治疗。该画为艺术理论学者提供了解梵高精神世界的依据，并且为后来医学研究者研究19世纪末荷兰医疗发展状况提供了宝贵的资料。

图 6 《嘉舍医生》/梵高/荷兰　　图 7 《阿尔勒医院宿舍》/梵高/荷兰

西班牙画家巴勃罗·毕加索在1897年所创作的油画《科学与慈善》（见图8），当时他只有16岁。画面中采用褐色系作为作品的主色调，同时伴有蓝绿色彩，对人物神情的刻画使画面蕴含着极其悲伤的氛围。作者对躺在病床上女主人公的哀怨表情和女人纤细的青绿色手指进行生动的刻画；修女怀抱着的孩子，从姿势到神情无不显示出慈善的寓意。在画面最左边坐着为女主人看病的医生，医生低下头若有所思地看着手中的医疗器械，左手轻轻地放在女主人的手腕上，他在认真检查病人的身体。画面中笔触自然和惬意但不失严谨。毕加索运用印象派主义的绘画笔触，栩栩如生地描绘医者行医的动人场景，从画面中可以看出毕加索对于病人富有感情，线条清晰准确，尤其是人物病情和动态的把握生动形象，让观者产生同情的心理。

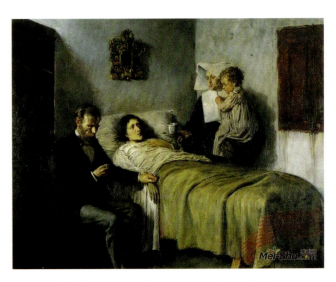

图 8 《科学与慈善》/西班牙/巴勃罗·毕加索/1897

毕加索在《科学与慈善》作品中，给予观者一个悖论，那就是科学和慈善是不同的名词，同时又是相辅相成的概念。病人既需要专业的医学治疗，又需要医者和他人给予的关爱，从这幅作品中可以看出毕加索对于科学与慈悲的理解。

西方艺术中，无论是原始美术、古典美术、现代美术、后现代艺术、当代艺术，其中都有作品与医学创作的主题相关。艺术家愿意运用医学的主题展示人类的聪明、智慧、痛苦等情感，通过艺术表现人性善良和伟大。通过艺术的形式向人们展示医学的科学性是最易于建立理解和沟通的表现形式。

1.2 以艺术视角看中医

中国医学历史源远流长，它创作了璀璨的文明，为世界医疗事业的发展贡献着巨大的力量；中国艺术发展历史悠久，从中国原始石器时代的石器、青铜器、雕像到花鸟画、工笔重彩和写意人物，中国艺术达到不可企及的艺术高度。中国艺术与中国医学，自古以来紧密联系、相互影响，在各自的领域中开出耀眼的花朵。

《山海经》（见图9）是一部记录古代志怪的小说。该书共18卷，包括《山经》《海经》，主要讲述民间的神话故事，其中包括山川、民族、物产、药物、巫医、祭祀。春秋战国时候，还没有关于药物的专门书籍出版，但《山海经》对药物的产地、功能进行了系统论述。该书对药物进行分类，分为植物、动物、矿物三类。后来的药物书籍参考了这种分类方法，如《神农本草经》、唐代《唐本草》。《山海经》中所介绍的药物被后人证实后，收录到其他著作中，该书对世界医学起到非常大的作用。

图9 《山海经》插图 / 蒋应镐、武临父 / 明代

《山海经》于春秋时期以图文的方式呈现，但因某种原因而失传。后人绘制了多种《山海经》绘本。如明朝蒋应镐、武临父临摹《山海经〈图绘全像〉》、明代胡文焕编著《山海经图》，还有清代吴任臣注《增补绘像山海经广注》（见图10）。

图10 《增补绘像山海经广注》插图 / 吴任臣 / 清代

他们的绘画风格各有不同，明代蒋应镐、武临父画风幽默、诡异、怪诞，多以风景和环境描绘为主；清代吴任臣以单一对象为主，绘画（见图11）特点为描绘概括、简单、生动，让人有进一步的遐想。这些版本给予读者诸多知识和想象，因以图示讲解为主，吸引后来多位艺术家对其进行再创作，为其提供灵感，如"90后"东方水墨画插画艺术家杉泽，他绘制的插图优美、空灵、神秘、妖冶唯美，具有较高的绘画功底和美学修养。没有受到儒家和理学规范思想的束缚，通过图像来表达古人对大自然的理解。通过流传下来的典籍，我们可以了解古人对医学、生活、环境的理解和丰富的想象力。通过生动的笔触可看到古人的世界观和方法论，给我们带来医学本源的思考。

图11 清代吴任臣所绘九尾狐形象（左）、杉泽绘九尾狐（右）

《山海经》不仅记载内科、外科、五官等50余种疾病，还记载了后来形成的医学术语，如疠、痈、瘕、痔、瘘、疟、瘿等，这是中国传统典籍与中医源远流长的紧密关系。在中国"医"与"巫"的概念紧密相连，《山海经·海内西经》记载："开明东，有巫彭，巫抵、巫阳、巫履、巫凡、巫相……皆操不死之药而距之"，这些记载展示了巫医通过各种方法来挽救病人；《山海经·东山经》记载："高氏之山……其下多箴石"，文中提到箴石是中国原始针灸工具的起源。另外，砭石、骨针、竹针、青铜和铁针，这些工具标志着针灸工具的发展史，它代表着生产力的不断提高。在《山海经·大荒北经》中记载："继天民，任性。无骨子、食气、鱼"，"食气"就是指气功疗法。《山海经》是继殷墟甲骨文后的重要中医药学典籍，在中医历史上有着重要的学术地位和价值。

1973年中国湖南长沙马王堆三号汉墓出土的《导引图》（见图12）是现存最早的保健运动工笔彩色画。

图12 《导引图》，西汉初期/马王推3号墓出土/湖南博物馆

《导引图》以彩绘的帛画为材料，绘制了高10厘米的运动姿态人物。该帛画长110厘米，宽53厘米。《导引图》所绘的是中国古代医疗体育健身术，画面中有静坐的，有抱膝的，有跨步飞燕的，也有放松站立的，各种形态，并有文字说明的具体姿态和名称，命名以动物的名称、病名、器械名称为主。《导引图》具有极高的艺术价值，是后人借鉴研究古代医学发展的珍贵资料。图13所示为《导引图复原图》，画面采用工笔彩绘，以黑色单线勾画轮廓，生动形象的人物姿势和神情传达着西汉初期人们的健康意识。据记载，西汉中医大夫在诊断时常建议以导引术为基本的治疗方案，东汉著名医生华佗极力推荐这套强身健体的导引术，是我国历史上较早的艺术与医学结合的案例之一。

图13 《导引图复原图》

中国医学是人类智慧的共同结晶，是通过古人亲身体验，品尝上万种中药后的总结，通过中国画的多种艺术形式而保存下来，为后人理解中国医学的内涵和博大精深的思想起到巨大的作用。

2 艺术与医学的共同进化

艺术与医学一直以来都存着紧密的联系，互相影响。随着科学进步和互联网的兴起，艺术和医学在各自的领域中发生着巨变。移动医疗的诞生，老龄化问题的出现都预示着医学将进入全新的时代。设计艺术对于信息医学的发展起到很重要的作用，现代医学中不但需要高科技的学科技术，而且需要具有人性化的医疗器具设计，协助医学更有效的治疗病人。因此，对设计艺术学科来说，具有高质量人性化的设计是对设计提出的新挑战。设计艺术专业人员也在进行不同的尝试和努力来发展设计学。

2.1 设计艺术学促进医学的发展

医疗机器人是指用于医院、诊所的医疗或者医疗辅助机器人。该机器人可以通过编程来改变机器人的行动程序，主要分为诊断机器人、手术机器人、康复机器人、护理机器人。如今，手术机器人在各大医院都有应用，在2015年美国通过手术机器人治疗的病人达到49.9万，其中妇科应用手术机器人占48%，泌

尿科占 20%，普外占 20%。手术机器人是集多项高科技手段为一体的产品，医生可以不在手术台上而是远距离操控机器为病人治病。通过手术机器人，可以大大缩短手术的时间，机器人可以深入患者的病灶，并通过精准的定位进行手术，减少了患者手术的风险。

达芬奇手术机器人（见图 14、图 15）是在医疗人工智能领域中非常重要的案例，塞缪尔·欧（Samuel Au）是香港中文大学教授，达芬奇手术机器人研发者，2016 年前一直在美国（直觉外科）公司工作。塞缪尔·欧教授在介绍达芬奇手术机器人指出："达芬奇手术机器人可以远程监测病人的身体，可以进行手术及检查，非常灵活，可以根据病情不断地加入传感器，并进行极其准确的切割。"

达芬奇手术机器人以麻省理工学院手术机器人技术为基础，后来与 IBM、麻省理工学院、Heardport 联合进一步研发。该机器的研发理念为基于微创手术的方法进行复杂的手术，该产品已经允许应用于成人和儿童患者，在普通外科、泌尿外科、妇科、心脏手术等科室中均已实施。

微创手术是在外科手术中较常应用手术机器人的手术[①]，《财富》杂志评价医疗机器人的未来：机器人的腹腔镜手术比人强；机器人可以远程感应人体器官，并拥有更好的视觉质量；新型的设备价格更便宜，未来会有更多医院购买手术机器人，已经购买的医院已经考虑购买第二代的手术机器人。

设计师参与到手术机器人的设计项目中，对手术

图 14　达芬奇手术机器人/直觉外科公司/美国

图 15　达芬奇手术机器人（da Vinci Xi）三部分：外科医生控制台、手术机械臂、成像系统/2014

① 微创手术，微小创伤，是现代外科手术治疗应用的特点，即是在手术时只对患者造成微小创伤，术后留下微小创口的手术，微创手术是高科技带来的医学革命。

机器人的外观及其部分功能进行设计，使机器人更加具有美观性和人性化，这是设计艺术学所擅长的领域：通过美感、想象和实用性，改变人与机器之间的沟通方式和交互方式。设计艺术对现代医学的发展起到不可以忽视的作用，运用设计艺术的科学方法关注医生和患者的需求，把美学带入到医疗中，不仅提高医疗工作，同时也增加了医疗的人性化。

2.2 艺术在医学中的作用

人文科学是指以人的社会存在为研究对象，以揭示人的社会本质和发展规律为目的的科学。人文科学对于理解医疗服务有着非常重要的意义，通过艺术的表现来将人作为医学中的服务对象，而不是作为病人来对待。通过艺术通往患者的心灵，让患者舒缓消极的思想，从而让自己的心灵诚实地面对病情，发挥积极的作用。

英国培养医学人才的时候，非常注意医生具有艺术的审美能力。因为医生需要有敏锐的观察力和心灵手巧的能力。手术需要医生精细的治疗和缝合，这些能力如同艺术训练一样，艺术的真、善、美可以提升医护人员的人文精神。从 2016 年 12 月起中央美术学院与中日友好医院联手组办"医艺同舟"系列展览，至今已经举行了 4 次展览，展览主题分别为："南园""以美陪伴""丝路话语""致爱·至爱"。每个展览带给患者不一样的内容和精神提升，不可多得，如图 16 所示。

图 16 "医艺同舟"系列展览第三回"丝路话语"/岩彩画

在某种程度上，艺术家本身也非常希望运用艺术的方式解救病人。"医艺同舟"系列展览第三回"丝路话语"中采用岩彩画风格，在中日友好医学的走廊的四壁画上以敦煌壁画为主题进行绘制，并且举办"医艺同舟·六一儿童节特别活动"（见图 17）。

图 17 医艺同舟·六一儿童节特别活动/2017 年

岩彩画曾出现在较早出土的文物上，如陶瓷、帛画、漆器等，在中国西部的岩洞中也出现岩彩画，如甘肃石窟壁画，新疆石窟壁画等。儿童通过临摹古人的岩彩画来了解中国传统文化，这种活动不仅让儿童得到艺术的洗礼，同时也学习了传统文化的精髓，学习了"一带一路"丝绸文化和艺术创造的精神，这种精神与医学的精神相吻合。

人文科学对于医学极为重要，医生的人文素养一定要提升，这样才能给予患者不仅是身体的治疗，而且是心理的治疗，让他们感受到温暖。艺术与医学的联姻需要人文科技的进步，二者联姻关系意义非凡。

2.3 艺术与医学的长远影响

现在医疗服务发生了非常大的变化，以前看病难，如排队挂号、排队取化验单、排队取药，这些问题现在都迎刃而解，患者只要下载安装医疗 App 就可以在家里实现挂号、取化验单等服务。"互联网＋医疗服务"的理念下，方便了患者，提高了就医效率，并且医疗资源可以共享。移动医疗关注三个应用领域：远程医疗、疾病管理、药物管理。通过 App 程序，以往信息获取长、无法实时咨询医生、药物滥用等现象都可以得到解决。

另外，AI 技术迅猛地席卷生活中的各个领域，

AI 可以与专业棋手下棋并取胜，让人感叹人工智能的时代正走来。很多人都很惶恐，怀疑未来人类的工作被机器人所取代。现在已经研发出心理医生机器人，给患有心理疾病的病人带来很大的帮助。业界对心理机器人有很多说法，美国 AI 研究学者塞尔·默布林斯约尔德（Selmer Bringsjord）指出："无法确切预估 AI 计算机化心理治疗辅助工具所带来的不可限制的冲击力"。

服务设计是近年来设计师较为关注的设计领域，运用服务设计的理念进行医疗信息化联盟的建设，是设计师也是医疗从业者势在必行的工作。服务设计看重以人为本的设计理念，以体验为主导的设计方法，在患者就医的过程中提供最好的医疗服务，无论是就医流程还是就医过程中医疗产品、医院导视设计等，都需要艺术家和设计师从服务的理念出发思考患者治疗时所需要的服务体验。另外，建立并推动数字化医疗产业联盟不仅仅是医生、从事医疗相关产业工作人员的努力，还有政府、设计师、艺术家、互联网技术专家、商业团体也需要参与进来，通过协同合作，旁征博引，为建立更加健全的医疗服务体系，适应科技发展的需要，建立具有人性化、有组织的医疗产业联盟而努力。

艺术与医学的关系亘古长存，在未来发展中两者将会继续摩擦出火花，为艺术和医学领域带来长期的影响。在医学中的艺术治疗、移动医疗、人工智能服务机器人等领域，艺术都将会带给医学新的能量和精神，造福世界。

参考文献

[1] 秦惠基. 医学创新由来 [M]. 北京：人民军医出版社，2006: 27.
[2] 李建民. 从医疗看中国史 [M]. 北京：中华书局，2012: 49-59.
[3] 李未柠，王晶. 互联网 + 医疗：重构医疗生态 [M]. 北京：中信出版社，2016: 27.
[4] 李本富，李曦. 医学伦理学十五讲 [M]. 北京：北京大学出版社，2007: 50.
[5] 拜纳姆 W F. 19 世纪医学科学史 [M]. 曹珍芬，译. 上海：复旦大学出版社，2000: 49.
[6] 波特 R. 剑桥医学史 [M]. 张大庆等，译. 长春：吉林人民出版社，2000: 126.
[7] 罗森伯格 N. 探索黑箱：技术、经济学和历史 [M]. 王文勇，吕睿，译. 北京：商务印书馆，2004: 309.
[8] 道布森 M. 疾病图文史 [M]. 苏静静，译，北京：金城出版社，2016: 315.
[9] 德克尔 B K. 医药文化史 [M]. 姚燕，周惠，译. 北京：生活·读书·新知三联书店，2004: 104.
[10] 许平. 反观人类制度文明与造物的意义：重读阿诺德·盖伦《技术时代的人类心灵》[J]. 南京艺术学院学报，2010 (5): 99.
[11] 王红江，张同. 儿童疗愈环境的空间交互式公共艺术设计新趋势 [J]. 公共艺术，2019 (1): 63.
[12] 王丹，张红星，徐派的，等. 虚拟现实技术在医学领域的应用 [J]. 湖北中医杂志，2018，40 (9): 64-65.
[13] 孙婷. 基于五感艺术疗愈课程体系的设计研究 [D]. 北京：北京服装学院，2018: 8.

F

社会创新与生态文化
Social Innovation and Ecological Culture

武陵山连片特困区侗寨艺术生态与数字博物馆创新融合探研 *

易玢，成雪敏
怀化学院美术与设计艺术学院，怀化，中国

摘要：武陵山连片特困区是我国最大的跨省市少数民族聚居区，侗寨艺术生态以其独特的人文魅力引人注目。城镇化、互联网及即将来到的 5G 时代，对原有的侗寨艺术生态冲击很大，很多民俗、手艺等非物质文化遗产面临失传的境遇。非遗，传承下来是文化，传承不下成文物。侗寨艺术生态与数字博物馆进行创新融合，本文探讨如何让数字技术为侗族文化所用，在对侗寨艺术生态进行梳理的同时，对其数字博物馆的数字文化构建进行多维度的探研，以期侗族文化艺术在数字新媒体背景下，重建意识形态上的文化自觉与文化自信，从而推动民族文化的健康与可持续发展。

关键词：武陵山连片特困区；侗寨；艺术生态；数字博物馆；数字文化

* **基金项目**：本文为教育部人文社会科学青年基金项目"武陵山连片特困区侗寨艺术生态数字博物馆建造技术与机制研究"；湖南省社科规划办项目"五溪流域"三古文化"的数字化保护研究——以动画艺术表现为例"的阶段性研究成果。

引言

集中连片特困地区简称连片特困地区，中国 14 个集中连片特困地区中，武陵山区名列其中。《武陵山片区区域发展与扶贫攻坚规划（2011—2020 年）》中强调："片区民族融合和文化开放程度高，内外交流不存在语言文化障碍。在漫长历史过程中，形成了以土家族、苗族、侗族、仡佬族文化为特色的多民族地域性文化，民俗风情浓郁，民间工艺等非物质文化遗产十分丰富。" 21 世纪以来，城镇化、互联网、融媒体及即将来到的 5G 时代，使得外界的信息迅速从城市向农村渗透，在改变中国城市经济的格局和产业版图的同时，也迅速推动了农村城镇化进程，对农村的经济、生活、文化产生了巨大的影响，如农村出现的进城打工热潮，特别是前往京沪粤地区的人，对外来文化迅速产生认同感，久而久之，自身民族的文化在他们身上发生了转变，这一意识形态的转变，对侗族文化艺术的冲击很大，很多民俗、手艺等非物质文化遗产面临失传的境遇。

这一社会现象引起了学术界的高度关注，并做了大量的研究与实践工作，推动了国家对文化艺术保护上积极的政策方针。2017 年文化部发布的《"十三五"时期公共数字文化建设规划》，将数字博物馆建设纳入国家规划，鼓励各类数字文化平台互联互通。规划明确了九项重点项目，其中包括"全民艺术普及基础资源库、地方特色文化资源库"建设目标。数字博物馆是将文物等物质形态和非物质文化形态，采用计算机技术加工处理，建立在数字化空间中的博物馆[1]。它的核心是数字资源，具有收藏、研究和教育三大职能，以数字、网络化和虚拟化为特征，为人类社会服务是数字博物馆发展的根本目标[2]。基于网络平台的数字技术，通过数字艺术对侗寨艺术生态的深层次的文化艺术内涵挖掘，梳理侗寨艺术生态系统，构建武陵山连片地区侗寨艺术生态数字博物馆，可以拓展侗寨艺术生态的文化维度，有效推动数字文化的可持续发展。

1 武陵山连片特困区侗寨人文生态调查

依托于国家的政策扶持。七年多来，片区的交通基础设施得到了改善，进而带动了农产品、手工艺术等经济的发展，人们的物质生活得到了一定提高，生态环境发生相应的改变。但除了物质经济上的脱贫问题，现阶段还要更加关注的是连片特困地区人们的精神文化。侗族人们自古以来有着丰富的精神文化追求，在长期劳动生活中形成了璀璨的农耕文化、节庆文化，这些精神文化通过丰富的民俗活动得以延续。但在近年来的武陵山连片特困区侗寨田野调查中，发现由于青年人外出务工，耕地不断在减少，农耕文化的传承面临挑战；民俗活动也趋于简化，有些节日渐渐地失去了色彩。比如，侗族男女行歌坐月，以往对歌是生活中的一部分，能展现一个人的智慧，男孩削尖了脑壳也要学好，有一位村长就和我说过他年轻的时候学歌时还找了歌师拜师学艺，还手抄了一本厚厚的歌本（可惜因家中失火被烧掉了），因为不会唱歌很难找到媳妇。而现在，对歌的男女少了很多，有时甚至只是一种形式。2018年7月，在通道骆团村调研中有这样一幕让人沉思：该寨子由于地处三省坡重要位置，且侗戏底蕴深厚，所以建造了"三省坡民族戏台"，侗戏是侗族民间艺术重要部分，但当看到戏台前堆满了与民族戏台格格不入的垃圾桶与垃圾时，笔者内心充满了矛盾，作为一名民族文化艺术研究工作者不好主观的去判断对与错，存在即合理（见图1、图2）。老百姓爱唱侗戏，爱看侗戏，把戏台作为神圣的殿堂，把一针一线制作的、满载着对孩子祝福的背扇挂在戏台的梁上，但是戏台往往又位于村民生活出入最为便捷的寨子的中心，所以又成了垃圾堆放的场所。

近年来研究民族文化生态的著作逐渐多了起来，这也从侧面反映出侗族文化艺术的人文魅力。《建立湘黔桂三省坡侗族文化生态保护实验区的若干思考》（石佳能）、《从生态学观点探讨传统聚居特征及承传与发展》（李晓峰）、《乡村聚落景观生态研究进展》（雷凌华）、《传统聚落环境分析》（杨大禹）等从生态学角度，以历史文化村镇的生态环境为切入点，研究其发展现状和未来发展方向。《旅游经济中，我们如何对待古村落》（陈瑾）、《中国古村落旅游企业的"共生进化"研究——基于共生理论的一种分析》（申秀英、卜华白）等从旅游业发展角度把历史文化与旅游经济价值相结合，追求文化与经济的共赢。袁鼎生、申扶民主编的《少数民族艺术生态学》以审美文化为基础，以西南少数民族为主要研究对象，提到"经由生存、生命、生活、生境艺术，走向生态艺术"。进而构成了少数民族艺术生态体系。许建初、杨建昆所著的《西南民族生态绘画——民族视角中的生态文化和生态文明》对这一地区的民间美术中蕴藏的人文艺术，结合生态学进行了剖析。傅雷所译《艺术哲学》、姜澄清所著的《中国艺术生态论纲》对国内外文化艺术从哲学的角度进行了剖析；读费孝通的《乡土中国》《文化与文化自觉》让人深刻地感受到只有文化自信才能真正实现中华民族的文化复兴。非遗，传承下来是文化，传承不下成文物。侗寨艺术生态的活态传承最终还是要靠侗族人民自己积极主动地对外来文化进行创新融合，从而重建对自己民族优秀传统的文化自信，才能让先辈留下的非物质文化保持其文化性，让祖辈留传的"事"与"物"在当下活起来。

2 建立在"文化"基础上的数字博物馆调查与实践

在很多数字化项目中，往往会特别强调数字技术与数字艺术，却忽略了与文化的融合。"文化＋数字技术＋数字艺术"才是一个完整的数字文化体系。需要

图1 三省坡民族戏台与村子的垃圾桶　　图2 梁上挂满了儿童背扇的三省坡民族戏台

一个和谐的团队，汇聚各方面的力量来完成。

2.1 文化与数字博物馆的创新融合

故宫博物院的数字博物馆是中华民族数字文化建设的一面旗帜。它对文物系统的文化挖掘，或文或图或以动态的形式展开故事，利用虚拟的网络空间，传播着眼于"故宫"这一品牌的数字文化，让隐藏在文物中的文化苏醒。故宫文化与数字博物馆的创新融合，拓展了故宫的文化空间，并带动了故宫文创的开发与发展，形成了良好的活态产业链。

笔者在对数字博物馆的研究中，以"怀化学院易图境数字美术馆"项目为平台，进行了数字博物馆的实践研究。遵循"文化＋数字技术＋数字艺术"的原则，以展示"怀化学院易图境美术馆""易图境美术作品"为目标，通过数字摄影、VR技术展示了高质量的空间环境效果与作品画面效果。同时，将"易图境美术馆"对易图境先生的80幅作品进行了深入的解读并融入数字博物馆，达到了"原作＋视效＋听觉"的数字文化要求。此外，为了进一步理解与突出画作，表现画作的时间性，创新性地提出传统国画与数字动画相结合的数字作品表现方案，让易图境先生写意花鸟的代表性作品《盛世荷韵》中的荷塘历经清晨的雾与露，与花鸟虫草为伴，在阳光下含苞绽放；池中的青蛙不时跳跃使得画面更为灵动。这一创新融合，不仅展示出将国画作品数字艺术化，同时也是对中国水墨动画的实验与探讨。

2.2 古村寨生态博物馆的文化与空间

近年来古村寨生态博物馆得到了迅速发展，形成了"政府机构主导型""民间机构主导型""学术机构主导型"三类生态博物馆，项目很好地实施完成，但结项之后的试点村寨完全依村民自身力量发展，在专业能力与工作方法上都暴露出诸多不足[3]。笔者于2017年7月参加了由湖南省侗学会组织的申遗侗寨调研小组，对肇庆生态博物馆、高定生态博物馆、高秀生态博物馆进行了调研。其中，高定生态博物馆、高秀生态博物馆民族文化元素都整理得挺好，但是寨子的村民与生态博物馆互动并不是很多；肇庆生态博物馆更符合现代人对审美文化的要求，并对侗族民俗、手工艺术等整理上应用了数字技术与艺术，且空间形式为开放式。武陵山连片特困地区侗寨艺术生态博物馆是以侗寨艺术生态为研究对象的数字资源的建设与管理，通过网络数字平台让以侗寨为社区单位的居民就自己的文化与外来文化互联互通，也会让更多的民族文化艺术爱好者参与进来，对古村寨的艺术生态进行创新性推广，从而让侗寨艺术生态形成数字品牌文化，得以"活"态传承与发展。

基于此，武陵山连片特困地区侗寨艺术生态数字博物馆建造，必须紧紧围绕着侗族优秀传统文化艺术为中心，以侗寨艺术生态为主题进行主题性文化博物馆构建。以数字艺术与技术为实验实践手段，以民俗文创旅游产业需求为导向，带动武陵山连片特困地区侗寨相关产业的效益转化与推广，培育和完善多维度的侗族民间艺术产品产业链，为侗族文化艺术的区域协作提供纽带，从而促进连片特困地区经济社会发展，提升侗族文化艺术的传承效能，推动侗族民间艺术形态多元化传播与创新性传承。实现武陵山特困地区长期稳定的扶贫、脱贫实效的文化扶贫战略目标。

3 侗寨艺术生态与数字博物馆的创新融合构想

艺术生态是审美性与生态性统一的形象、事物、场域，是非线性整生的审美意象，主要指一种系统生发状态所形成的系统整生状态和立体超循环整生状态[4]。鉴于此，作为我国最大的跨省市少数民族聚居区，就侗族地区而言，其艺术生态以自然生态、社会生态为基础研究，自然生态生发出的社会生态，社会生态生发出艺术生态，而艺术生态与它们是父子关系，亦是非线性的兄弟关系。侗寨艺术生态的生态空间依托侗族村寨，侗族人们在长期生活中形成了具有侗族民族特征的人文关系，民间艺术形态是其显著的表现形式。依据全民艺术普及基础资源库重要规划，武陵

山连片特困地区侗寨艺术生态博物馆构建着眼于保障人民基本文化权益、提高全民艺术素养，规划和建设覆盖各艺术门类的全民艺术普及基础资源库，满足艺术鉴赏、艺术培训、艺术实践等艺术活动的基本资源需求。所以，必须围绕侗族民间艺术进行侗族艺术资源库的数字化整理，对侗寨艺术生态与数字博物馆进行创新融合，形成以"武陵山连片特困地区侗寨艺术生态"为主题的数字文化。

3.1 侗寨自然生态与数字博物馆的创新融合

对武陵山连片特困地区侗寨自然生态作为基础研究进行梳理，其地形地势错综复杂又别具一格，在这样的自然环境下侗族先辈们依山而建了侗寨，按建寨选址大抵可分为平坝型、山麓型、山脊型、山谷型及河岸型，通过航拍、3D摄影、VR、数字绘画等数字艺术与技术，对各类型侗寨自然文化特点进行整理，制作出数字化交互式图示。

3.2 侗族民间文化艺术与数字博物馆的创新融合

武陵山连片特困地区侗寨艺术生态数字博物馆以传承传播优秀传统文化，展示当代文化艺术发展和群众文化建设成果为目标，深入挖掘地方特色文化，以数字技术与艺术为建造途径，有重点地建设一批具有鲜明侗族文化特点，具有较强代表性的侗族民间艺术、文化，培育符合社会主义核心价值观的数字文化资源。

3.2.1 侗寨建筑艺术与数字博物馆的创新融合

侗寨建筑"三件宝"——鼓楼、寨门和风雨桥，凸显了侗寨的人文景观、生态环境的审美文化、民俗文化。在数字博物馆建造中，一方面，数字技术与文化的创新融合，可以以科学逻辑思维的方式应用数字摄影摄像技术、3D数字动画技术、VR技术等方式对其干栏式的榫卯结构建筑的工艺与构造进行数字化解构；另一方面，数字艺术与文化的创新融合，可以剖析其建筑文化内涵，挖掘民间故事，以数字动画与数字绘画的艺术形式展现其建筑的人文魅力。

3.2.2 侗族民间手工艺术与数字博物馆的创新融合

侗族织染、织锦、竹编、农民画等民间手工艺术有着鲜明的民族特色，在数字博物馆建造中，一方面数字技术与文化的创新融合，可应用数字摄影摄像技术、3D数字动画技术等方式，对其工艺及流程进行数字化解构；另一方面，鉴于侗族手工艺术品在其节庆文化中所彰显的艺术与文化价值，可挖掘与整理节庆文化中的"物"与"事"，以数字动画与数字绘画的艺术形式在数字艺术与侗族文化的创新融合中相互渗透。

3.2.3 侗族民间歌舞与数字博物馆的创新融合

侗族地区是以"饭养身，歌养心"而著称的歌舞之乡，侗族把唱歌看得与吃饭一样重要，自古养成年长者教歌、年幼者学歌的风气，无论在鼓楼、干栏、山间或田野均可唱歌，处处是歌堂。侗寨的琵琶歌、侗戏、侗歌、哆耶、芦笙舞等民间艺术形态更是充满了侗族人民的智慧与丰富的情感。在这一方向的数字博物馆建造上，以数字技术与艺术结合为手段，把握与利用好视听艺术表现，尤其要注意数字音频的质量与创新研究，既要注重技术上的规范，又要有艺术上的创新融合。

3.3 数字文创中的融入侗寨艺术生态探究

武陵山连片特困区侗族民间艺术的非遗传承在面对数字新媒体背景下多元文化艺术的挑战，如何把自身的民族文化资源转化为发展优势，是一个迫在眉睫的文化战略问题。因此，武陵山连片特困区侗寨艺术生态数字博物馆不只是数字技术的介入，也不只是数字艺术的表现，而是以构建数字文化为目标，侗寨艺术生态与数字博物馆创新融合研究成果，其中文创产品的研发与推广是其民族文化发展非常重要的方面。

笔者在对以上侗族民间文化艺术研究基础上，整合现代艺术元素和形式，在数字动画产品与儿童文化产品两个方向进行实验研究。一方面，挖掘现有的侗寨艺术元素，利用数字手段进行创新融合，把侗寨典

型性建筑，鼓楼融入三维动画《飞哥》的邮局信箱的主场景中，展现梦幻色彩的视觉效果（见图3、图4）；

图3　述洞鼓楼（2017年摄）

图4　动画短片《飞哥》中以"鼓楼"为元素的场景设计

另一方面，对侗寨艺术生态系统的文化、艺术元素深入研究，与现代文化、中国其他传统文化有机结合，利用数字艺术设计手段，开发衍生产品。笔者在参与文化部、教育部中国非物质文化遗产传承人群研培计划"侗锦织造技艺普及培训班项目"时，从事对侗锦文创产品的设计与开发工作，其中负责设计的儿童产品在技艺上结合侗族织、绣，图案艺术上融入三省坡一带特有的"太阳花"图案，创造性地构成了"锦绣前程"儿童枕、儿童被（见图5），这是一次"织"与"绣"的工艺元素、文化概念元素及现代产品设计的有机融合实验。

图5　"锦绣前程"儿童枕与儿童被

结语

面对多元一体的世界，今时的侗族人如何找准自己的定位？是走出去？还是坚守故土？文化的融合无法回避，问题在于怎么融才好，才能发展得更好？首先文化的发展一定不能忘本，要建立在民族文化基础之上。数字化一定要为民族文化所用，才能让文化绽放新的活力而得以延续。侗族人民、各级政府部门、学界等相关人士需要严谨对待，在数字文化建设中应以文化融合的民族认同感为导向进行合理的开发与推广，因为只有有民族认同感与自豪感的民族，其精神才是富足的。

作为武陵山连片特困区，文化扶贫是成败的关键。新一轮扶贫不能忽略数字新媒体背景下中国乡村艺术生态的发展。而对于武陵山特困连片区侗寨艺术生态，只有深入侗寨，了解民情，让艺术与技术成侗族文化与艺术适应数字新媒体的支点，构建对内村民积极参与及互动，对外彰显民族文化内涵的活态的侗寨艺术生态数字博物馆，从而增强侗族人民对自己文化艺术的认同，重建意识形态上的文化自觉与文化自信。武陵山连片特困地区侗寨艺术生态与数字博物馆创新融合是这一背景下长期思索与实践形成的数字文化创意构想，力求以点带面，推动侗寨艺术生态健康与可持续发展，以其与数字博物馆的创新融合实践与研究，为国家数字文化建设添砖加瓦。

参考文献

[1] ANDREWSJ, SCHWEIBENZW. The kress study collectionvirtual museum project, a new medium for old m asters[J]. Art Documentation, 1998 (1): 19-27.

[2] 陈刚. 智慧博物馆：数字博物馆发展新趋势 [J]. 中国博物馆，2013（4）: 2-9.

[3] 段阳萍. 西南民族生态博物馆研究 [M]. 北京：中央民族大学出版社，2013.

[4] 袁鼎生，申扶民. 少数民族艺术生态学 [M]. 北京：民族出版社. 2014.

[5] 蒋远胜：中国农村金融创新的贫困瞄准机制评述 [J] 西南民族大学学报：人文社会科学版，2017（2）: 11-17.

黑盒子：新媒介艺术中光的叙事与身体绵延 *

高登科，李春光
清华大学美术学院，北京，中国

摘要： 新媒介艺术目前处在一种开放的状态，声、光、电、味、水、火、影、身体……轮番出场，其展示空间不同于传统美术馆、画廊的"白盒子"，而是通过场景建构成"黑盒子"。在黑盒子中，光是视觉故事的主线，新媒介模糊了作品与人的界限，光在游走，感觉在绵延。与白盒子相比，黑盒子其实不仅是新媒介艺术场景风格的概括，而是代表了无限可能。黑盒子是创造性的元空间，却又试图超越时间和空间，如果说白盒子中作品的光是自然的光或者聚焦的光，那么黑盒子中的光就是作品本身，是存在与他者的交织，是知觉与身体的绵延。本文选择新媒介艺术中以光为叙事主体的作品，讨论光从架上作品到新媒介艺术中主体性的变化，以及在新媒介艺术语境中人与场景、机器人与知觉、身体与影像之间的互动与交融。

关键词： 黑盒子；新媒介艺术；光；身体；绵延

* **基金项目：** 本文系香港大学国际基金会下属机构全息智库认知模式理论研究课题阶段性成果。

艺术正在以前所未有的方式进入我们的生活，反过来说也成立，我们也正在以前所未有的方式体验艺术。各类新媒介的出现为艺术提供了多重可能性，艺术不仅是视觉的，而且可以包含声光电；不仅是时间性的，而且可以随机生长；不仅场景宏大，而且可以折射无限宇宙……浸入式艺术场景是比较典型的"黑盒子"，跟以往进入建筑空间有明显的区别，在黑盒子中我们不仅是观众，而且是感知的主体，是触发作品成立的"灵媒"，身体与作品融合，是内感官与外感官互动……

黑盒子是新媒介艺术的创造空间，在某种意义上来说，黑盒子的"空"呈现出创造的无限可能性，而黑盒子本身就是"模态"。从范洛文（Th. Van Leeuwen）的视角来看，新媒介艺术考量的一个重要标准是"模态"的"真值程度"，"语言中的模态资源不光允许我们将不同的真值程度赋予一种再现，还允许我们选择不同的种类的真值。"[1] 黑盒子在不同种类的新媒介应用方面获得了空前的释放，使得视、听、触、嗅等感官领域的真值程度提升，引导受众进入一个新的空间。

黑盒子不同于传统美术馆、画廊的"白盒子"，光是视觉故事的主线，新媒介模糊了作品与人的界限，光在游走，身体在绵延[2]。如果说白盒子中作品的光是自然的光或者聚焦的光，那么黑盒子中的光就是作品本身，是存在与他者的交织，是知觉与身体的绵延。对于伯格森来说，"绵延"是自我、意识、生命等现象的存在即变化发展特性，这些事物的变化发展是连续的不可分割的过程，在这个过程中后面的状态包含前面的状态。光和身体一直在艺术发展的过程中起着非常重要的作用，那么光的艺术史叙事是怎样的？

1 黑盒子：艺术终结之后的艺术

从"白盒子"时代到"黑盒子"时代，这基本可以概括了新媒介为艺术带来的变化。光一直在艺术的发展进程中扮演着至关重要的角色。南朝时刘勰《文心雕龙》云："夫玄黄色杂，方圆体分，日月叠璧，以垂丽天之象；山川焕绮，以铺理地之形：此盖道之文也。"[3] 日月、星象是在电照明广泛应用之前的主要光源。从史前时代，横贯东西方文明，人类一直不缺少

图 1　人面太阳神岩画　　图 2　斯通亨治巨石阵

对光的亲近和崇拜。新石器时代早期阴山岩画中的人面太阳神岩画（见图1），英国史前时代的斯通亨治巨石阵（见图2），埃及的金字塔和太阳神阿顿，再到古希腊神话中的太阳神阿波罗，都体现出人类对光和太阳神的推崇。古罗马时期的建筑万神殿（见图3）达到了人类古代利用光的极致，万神殿穹窿顶投下来的天光，利用自然光增加了建筑空间的神圣感。万神殿中光成为叙事的主体，这种形式在哥特式风格的教堂中进一步发展，如巴黎圣母院（见图4），彩色玻璃窗上的圣经故事与光融合，将教堂空间整体营造出一种瑰丽、神圣的氛围。

图 3　万神殿苍穹顶　　图 4　巴黎圣母院彩色玻璃窗

建筑和教堂多直接利用自然光线，绘画中体现光本身具有一定的难度。欧洲中世纪和文艺复兴早期绘画表现光的作品中最常见的题材是圣灵，以及耶稣和圣徒的头光，这个时期绘画中的光一般是用金色平涂，或者勾画出金色的线条，呈现方式比较直白、质朴。到了文艺复兴盛期，达·芬奇等为了凸显场景的真实性，在《最后的晚餐》（见图5）等作品中用窗外的自然光线取代了圣灵和头光，通过透视法、构图和人物塑造等把作品主题刻画得深入人心。文艺复兴把中世纪画面中符号化的光线和头光去掉了，以严谨的精神直接面对自然，寻求呈现光的最本真的方式。

文艺复兴开启的不仅是画面中对自然光线的运用，而且是用科学、客观的视角重新看待宗教圣迹和象征。在艺术史发展过程中，新一轮对于光的认知提升发生在19世纪。当时正值物理学发展的高峰，印象派的艺术家通过细致的观察，发现光在现实世界里是多彩的，而不是白色的，尤其是在阳光经过折射之后，光的色彩会变得非常丰富。从这个角度来看，印象派艺术家莫奈的《日出·印象》（见图6）、《干草堆》（见图7）等作品中除了物体本身的颜色，还有光线折射后的五彩缤纷与细腻柔和，光不再是符号化的白色，而是各种色彩的交融。到了新印象主义时期，光的表现跟当时光学的发展有了更密切的关系。当时发现，我们看到的光，其实是由独立的光子构成的，不是线，也不是色块，新印象主义的理论家西涅克就据此完成了《从德拉克洛瓦到新印象主义》，为修拉等人用点彩法进行创作建构理论的合法性，这算是艺术与科学的一次深入互动，我们至今能够在修拉的《大碗岛的星期天下午》（见图8）看到艺术家掌握了新的光学秘密背后那种冷静的激情，画面中的光都似空气在呼吸，艺术家的笔触轻松却坚定。

图 5　达·芬奇《最后的晚餐》　　图 6　莫奈《日出·印象》

图 7　莫奈《干草堆》　　图 8　修拉《大碗岛的星期天下午》

在艺术形式逻辑的发展过程中，19世纪后半叶到20世纪上半叶有巨大发展，野兽派、立体主义、未来主义、超现实主义等，到后来的达达主义、抽象表现主义和波普艺术，丹托基于对波普艺术对现成物的挪用，宣告了艺术形式主义的终结。丹托说："很显然，我和格林伯格都把自我限定视为现代主义艺术历史真实的核心。但是他的叙事在每一方面都与我不同。他把自我限定看作是纯粹性，因而也把现代主义历史看作绘画追求最纯粹可能状态的过程：人们可能称之为一种样式清洗，这个过程很容易被政治化为美学上的塞尔维亚主义。但是我的观点是完全反纯粹主义的。我认为艺术终结于其本体的哲学化自我意识中——但不需要任何规则来生产哲学上的纯粹艺术作品。"[4]他在《艺术终结之后的艺术》和《寻常物的嬗变》中一方面把艺术引向社会政治和观念领域，另一方面则把艺术拓展到以寻常物为载体。安迪·沃霍尔《布里洛盒子》（见图9）可以说是象征了"白盒子"似的传统艺术的终结，也预示了"黑盒子"时代的到来。丹托认为，"《布里洛盒子》是以一种哲学的方式提出了'艺术本质'的问题。然而，作为艺术的盒子和不是艺术的盒子之间的差异，却不是眼睛所可以发现的，而只能通过'非显明性'的特质才能得以确认。"[5]其实，在丹托的理论框架中也预言了艺术媒介的拓展和"黑盒子"时代的到来，"将要取代架上绘画的艺术——照片拼贴、书籍护封、壁画、罩单，或当代的表演、大地艺术、装置、视像——则得到了促进，因为它们向架上绘画的内在体制提出了挑战。……很显然，'艺术的死亡'可以解释为美的艺术的死亡，这是一种政治宣言。"[6]黑盒子是《布里洛盒子》从空洞到虚空的转化过程，从物自体到内化创造的展开过程，或许丹托对美过于悲观，而在新媒介艺术中，美并没有死亡，而是在虚空中重获新生。

2　存在、知觉与光的叙

美的死亡或新生其实是一个老问题，现代艺术之父塞尚就曾在光的反射中重新思考艺术的方向。"在某些情况下取消确切的轮廓线，赋予色彩以高于线条的优先权，上述这些在塞尚那里和印象主义那里，显然不会具有同样的意义。物体不再被反射的光覆盖，不再自失于与空气、与其他物体的关系中，如同从内部隐约被照亮，光亮就来自它，由此带来一种坚实性和物质性的印象……因此应该说，他希望返回无题，同时不抛弃以自然为模型的印象主义美学。"[7]光亮来自内部，来自物自体，正是现代艺术重要的一种观念，在表现主义的作品中尤其能感受到源于内在的光的力量。

物自体的光即是存在的正名。新媒介艺术的价值是打通了内在与外在、存在与知觉，通过视觉化的方式，让内在感知外化为作品构筑的场景。如果说塞尚还是以自然为模型的话，新媒介艺术则是以"模态"为逻辑基础的。"在感觉编码倾向中，视觉真理是基于效应，基于视像所创造的快感和恶感的效果，它是通过一种被放大到自然主义基点这样的表达程度来实现的，所以，对比度、色彩、深度、光的嬉戏和明暗等，从自然主义编码倾向看，都是'比真实还真的'。"[8]

《Light Box／光匣》（见图10）围绕"什么是光？"表达关于光的感知与探索，将无限的时间空间维度寓于一个有限的匣子中，它是一个宇宙中的一粒尘埃，在光里穿梭浮游，叩问光的来路与归处。① 日

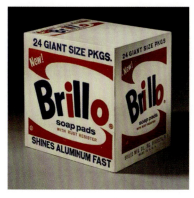

图 9　安迪·霍沃尔《布里洛盒子》

① 一个12m×6m×6m 的光影与声音沉浸式空间装置，以垂幕和光影制造的 Light Box，使观众置身于宏大的光空间，遥望与追寻远方的光点，可以从不同角度欣赏和体验作品的无限和迷人的光线，随着时间的流逝，节奏的变化，视角的移动，感受由生成艺术、粒子系统、几何等计算机编程图形带来的惊艳时刻与震撼体验。

本 TeamLab 的《花舞森林》（见图 11）通过光的变换展现了花的一生，花朵随着观影者的行为而进行变换，每一朵花都是独一无二的，整个作品不单单加入时间的参与，更渗透了观者的感知。张方禹和韩承烨的《白霭林》（见图 12）①中被声音驱动的光束演变成各种几何的光结构，仿佛置身于茫茫山林，迎面而来的光束仿佛是清晨萦绕眼前的雾气，伴随着电子音乐节奏的撞击，为观者营造出一种冷冽却又充满情绪张力的异度空间。

图 10 《Light Box 光匣》　　图 11 日本 Teamlab《花舞森林》

图 12 张方禹、韩承烨《白霭林》　　图 13 东崎真本《没有影子的男人 No Shadow》

新媒介艺术不断用视觉化的场景追问存在、知觉和世界的本质，从宏观到微观，再放大到宏观，在维度的不断切换中，光的叙事照见新媒介艺术时代的真实。《原子黑洞 ORIENS》是曹雨西工作室 2017 完成的大型声音影像装置，艺术不再只是艺术，更是对未来无限的探索和延伸。②日本艺术家东崎真本（Makoto Tojiki）则通过黑盒子完整地呈现光雕塑作品，他的《没有影子的男人 No Shadow》（见图 13）③主要是利用光与影的微妙关系，东崎真本像表演牵线木偶一般让自己的影子变得精致神秘，

光成了他作品中的唯一叙事手段。

3　感光的身体与自我的绵延

东崎真本在自己的作品中已经通过光雕塑，让自己的影子变成感光的身体。然而这种晶格化、碎片化的身体是后现代的④，"你的身体不是它自己。而且，我的也不是。它正处在医药、运动、营养、减脂、卡路里计算这些后现代控制论力量的围攻之下。"[9] 人们在现代战争中意识到，身体是渺小而脆弱的，新媒介艺术则是通过光重建身体。在信息时代，"无器官身体"已经出现，新媒介艺术催生超越个体身体界限的新型交流方式。

身体的重建是在危机下展开的，"身体的真正危机不仅是在艺术再现及对其的理解上，也蕴含在它的实质之中，而这种危机将推动一种至今为止只存在于想象之中的再现方式的转型。"[10] 重建的过程，即是新媒介艺术对这种想象的"模态"式再现。在卡尔·西蒙的《进化虚拟生物》中，"生物及其环境不是作为现成的事实复制于自然，不是画出生物再串接为动画，而是采用遗传算法以及行为动画技术，由简单到复杂逐步演化而来……"[11] 身体的重建，是基于一种新媒介的生成美学。

新媒介重建的感光身体是可以无限生成的，能够打破维度的概念，"创造即永恒"。无限生成即"自我绵延"，是自我、意识、生命等现象存在即变化的发展特性，这些事物的变化发展是一个连续的不可分割的过程，在这个过程中后面的状态包含前面的状态。[12] "在绵延中过去和现在变为同一，而且继续与现在一起创造……崭新的事物。"[13]

黑盒子不是创造了一种空间，而是打开了光的叙事与身体绵延的多重宇宙。

① 《白霭林》是发生在沉浸式灯光装置里的数字音像表演。由外向内探视，你看见光，听见电子声响，理解了两者交互形成的图像和结构几何。你写下冲天而起的光束像是置身虚拟的原林，阅读了门烁频仍的黑白光影在袅袅雾霭之间。
② 《原子黑洞 ORIENS》利用了美术馆巨大的展出空间（30m×14m×14m）展出了一个对称的巨大原子黑洞空间，同时伴随视觉变化的音效大量地回响充斥反弹于沉浸空间，将观众带入进一个超越感官极限的新维度空间。
③ 东崎真本最初一直钻研如何有机组合影子，后来他开始用上千根 LED 灯管制造无比精致的 3D 影子。观众沿着这个作品的外围一圈参观，可以从各个角度和距离欣赏。
④ 在碎片化、浪漫化的身体表现层面，比较代表性的例子是俄罗斯艺术家斯括瓦·泽赛特（Slava Thisset）探索用氪气灯审美进行人体绘画。

参考文献：

[1] 范洛文. 图像和声音叙述里的模态. 陆兴华 [M].// 许江，吴美纯. 非线性叙事：新媒体艺术与媒体文化. 杭州：中国美术学院出版社，2003: 15.

[2] 高登科，邓超. 文化蒙太奇：民艺的语境错置与转化的生机 [J]. 装饰，2016（12）：37-41.

[3] 刘勰，文心雕龙 [M]. 黄叔琳，注. 杭州:浙江古籍出版社，2011.

[4] 丹托 A，王春辰. 艺术终结后的艺术 [J]. 世界美术，2004（4）：74-79.

[5] 刘悦笛. 艺术终结论的新拓展：评丹托的《艺术终结之后》与《美的滥用》[J]. 外国美学，2009.

[6] 丹托 A，王春辰. 艺术终结后的艺术 [J]. 世界美术，2004（4）：74-79.

[7] 梅洛-庞蒂 M. 意义与无意义 [M]. 张颖，译. 北京：商务出版社，2018: 8.

[8] 范洛文. 图像和声音叙述里的模态. 陆兴华 [M].// 许江，吴美纯. 非线性叙事：新媒体艺术与媒体文化. 杭州：中国美术学院出版社，2003（10）: 16-17.

[9] 米尔佐夫 N. 身体图景：艺术、现代性与理想形体 [M]. 萧易，译. 重庆：重庆大学出版社，2018.

[10] 米尔佐夫 N. 身体图景：艺术、现代性与理想形体 [M]. 萧易，译. 重庆：重庆大学出版社，2018: 27.

[11] 黄文高. 人工生命与新媒体美学 [M].// 许江，吴美纯. 非线性叙事：新媒体艺术与媒体文化. 杭州：中国美术学院出版社，2003: 23.

[12] 王晋生. 伯格森绵延概念探讨 [N]. 济南：山东大学学报：哲学社会科学版，2003（6）.

[13] 陈启伟. 现代西方哲学论著选读 [M]. 北京：北京大学出版社，1992: 72.

浅议新的界面形态：有机用户界面的设计 *

郭馨蔚，吴琼

清华大学美术学院，北京，中国

摘要： 本文阐述了新的界面形态：有机用户界面（OUI）的概念和分类，通过设计案例对应分析有机用户界面在交互设计中的特征，并从信息维度、信息载体以及生态智能角度探寻有机用户界面在未来发展中的方向和设计可能性。

关键词： 有机用户界面；OUI；交互设计；界面设计

* **基金项目：** 本文基于 2019 年度国家社科基金艺术学项目（19BG127）及清华大学自主科研计划（2019THZWLJ21）支持。

1 新的界面形态：有机用户界面

回望用户界面的发展，从通过外部设备输入的命令行语言界面，到第一台所见即所得的 WIMP（图形用户）界面，再到简单易学的自然用户界面，用户界面的发展受很多因素影响。显示技术的承载、算法能力的提升、人工智能的赋能、各类传感器的加持都是用户界面发展历程中的重要因素。

2004 年，加拿大皇后大学媒体实验室洛尔·维特加尔（Roel Vertegaal）教授领导的研究小组开发了 PaperWindows[1]（一款可弯曲的纸电脑原型，见图 1），2008 年该小组成员大卫·霍尔曼（David Holman）提出了有机用户界面（Organic User Interface，OUI）的概念。OUI 是一种以非平面显示作为主要输出和输入媒介的用户界面，显示设备的物理形态为非刚性、非平面的，可以是任意形态，甚至是流体的或由计算机控制的，显示设备和应用场景呈现灵活、动态、可自定义的状态。

有机用户界面可根据不同形态及状态将其分为三种类型[2]：

（1）柔性显示界面：显示载体可变形，比如折叠、弯曲、卷曲等，同时显示载体变形的过程也是用户输入的形式之一。

图 1　PaperWindows[1]

（2）形状显示界面：或者称之为非平面显示，形状可以是球体、圆柱体，也可以是日常用品。

（3）动态显示界面：显示载体可根据计算机算法的控制可改变不同的形状，可实现多场景的应用。

伴随着有机发光二极管（Organic Light-Emitting Diode，OLED）显示技术的成熟，诺基亚于 2008 年 2 月首次将 OLED 显示屏在手机上的应用概念化，发布了 Morph 的概念设计[3]，创立了在消费电子设备中使用有机用户界面概念的先驱（见图 2）。

图 2　Morph 的概念设计[3]

卡里姆·拉希德（Karim Rashid）在他的著作 *I Want to Change the World*（《我要改变世界》）中提到我们所设计的世界应是充满 "blobjects"[4]，其描述的一种产品的形态，特点是具有流畅的曲线、没有尖锐的边缘。这个词被认为是一个合成词，是 "blob" 和 "object" 的缩写，指充满曲面的形式。这种特性是在以刚性显示屏幕为主导的用户界面中所缺少的属性。有机用户界面的出现为用户界面的发展提供了更丰富的场景和情境，同时会带来设计过程中的新要求。对信息维度的研究、对信息载体的尝试以及人机交互方式的探寻都将是学者和设计师不断钻研的领域。

2　有机用户界面在人机交互中的特征

2.1　良好的示能性

建筑师路易斯·沙利文（Louis Sullivan）曾倡导建筑或物体的形状应该基于其预期的功能，包豪斯通过废除日常设计中的装饰来推广其理念，美国心理学家詹姆斯·吉布森（James Jerome Gibson）于 1977 年最早提出功能可供性（affordance）的概念，简单来说，它就是指环境/物体为人/动物的行为提供的一种可供性或可能性。

在 OUI 中，依然延续着这种理念，即形态遵循其功能[8]，界面元素或映射的呈现与其本身 3D 物理形态保持一致。D20（见图 3）[5] 是一个多面手持显示设备的概念，一个普通的二十面体的形态。用户通过旋转它并触摸它的界面来与它交互，可视化界面的结构与产品的形态完美契合。Gummi（见图 4）[6] 是一款柔性可交互式的地铁地图的原型设计，当屏幕受外力弯曲时地铁地图会放大或缩小，同时背面的触摸屏允许用户滚动屏幕；当没有外力作用时，柔性底座的刚性可以使其恢复至平面状态。在 OUI 的界面中，不论是显示的物理形状，还是界面中的内容元素，均与其所直观表意或提供的功能紧密相扣。

图 3　D20[5]　　　　　图 4　Gummi[6]

2.2　显示载体的多模态

基于 OUI 的显示将不再是静态的，一方面我们能够对柔性界面像纸张或塑料片一样进行折叠、弯曲、翻折等操作，同时界面的形态可呈现由计算机算法控制的变形或动态的反馈，可以主动适应用户的物理环境、数据的形式或界面的功能。因此我们的未来显示将更加灵活，目前一些开拓性的项目已在探索这个未来，"Second Skin"（见图 5）[7] 是一款基于复合生物膜和响应结构对体温有反应的衣服，在跑步和出汗过程中，当皮肤温度升高时，它就会张开，在人体和皮肤之间创造出一个可视化的生态显示。

图 5　Second Skin[7]

OUI 的显示超越了传统我们对屏幕的定义，它显示载体的多模态不仅包括显示形态的多样性，还包括

显示状态可变化、可控制、可定义以及显示材料的多元化。

2.3 软硬结合形成的"所做、所见即所得"

在基于鼠标键盘操作的 WIMP 界面中，输入设备与输出设备是不同且可分离的，这种分离对于与实体对象的交互通常是间接的[8]。在 OUI 中针对界面的操作，拿起即唤醒，旋转可以改变视图，挤压可以缩小，拉伸可以放大，形态的改变可以直接映射功能的展现。折叠、翻转或弯曲会是针对界面操作的本身，比如在针对柔性显示的操作中，我们可以通过曲率的变化来控制游戏的战术，非刚性的特性恰好满足用户对柔性操作的心智模型。OUI 界面状态的可变性和多样性丰富了用户的输入体验，当显示媒介变为可输入媒介，输入与输出密不可分，用户可以通过对显示表面的操作来完成一部分输入，同时显示本身予以输出反馈。Shutters（见图 6）[9] 是用于环境控制和通讯的可变形织物表面，通过不同传感器的耦合，可以实时变形，通过开合提供详尽的能源使用反馈。

图 6 Shutters[9]

3 从有机用户界面看设计对象的变迁

2001 年布坎南提出了"交互设计的四个范畴"[15]，从符号化的图形设计，到工业设计对物的定义，再到交互设计对行为的研究，第四维度是对环境的关注，对思维的解析（见表 1）。这也应对了诺曼在情感化设计中提到的设计的三个维度：本能、行为和反思。不论是基于何种载体的显示媒介，我们对用户界面的研究终将会超越我们对传统屏幕的定义，我们的设计对象最终关注的都是技术与环境融合，构建人与自然、人与环境的关系。

表 1 交互设计的四个范畴[15]

符号	人造物	行为	系统和环境
图形设计			
	工业设计		
		交互设计	
			环境设计

科技的探索与设计创新之间始终存在互利的共生关系，技术正在融合，万物互联（Internet of Things，IoT）与万物显示（Display of Things，DoT）的愿景近在眼前。当我们的设计对象及使用情境从界面扩展至生活方式和生存环境时，传统用户界面研究中的数据信息和产品服务也随之迁移，从二维的平面化陈列到无限的多维延伸，有机形态的智能性和多样性，输入与输出的融合，交互方式的多元化，生态中的智能反馈等特性都会带来全新的设计挑战和广阔的探寻创新的机会。当柔性显示屏幕与智能生活相融合，无处不在的计算与显示可以使得普通大众更自然地去体验主动感知的智能生活场景。当智能有机材料与城市智能空间相融合，将传统的建筑材料附加有机的特性可动态地改变形态和空间。

4 未来用户界面的发展与应用场景探究

柔性电子墨水 E-ink、OLED 显示屏、有机化合物、电子纺织品、传感器与计算机控制材料的发展及普及，催生了丰富的信息显示载体和平台，有机用户界面将探索未来的界面设计应用与交互体验场景，本章将尝试从信息维度、信息载体、生态智能等几个方面分析有机用户界面未来发展的方向和设计可能性。

4.1 信息深度嵌入物理空间

通常我们所讲述的对用户界面的研究之一是针对信息的整理、提炼和排列，信息架构的设计是将散落在空间中的数据呈现于一定的逻辑架构中，并以一种可视化可交互的状态显示在基于 x/y 轴的二维平面空间中。伴随信息互动方式的越发丰富，用户获取信息的学习成本逐渐降低，手势操作、体感交互、面部识别、语音交互的普及使得用户可以多路径多通道获取信息。同时，借助有机用户界面非刚性的特性，为信息的展现提供了更多的可能性，信息可以使得从 x/y 轴的二维空间逐渐向着 x/y/z 轴的三维空间发展。

1996 年成立于清华大学 OLED 项目组的维信诺公司现已在柔性显示领域做了多年的研究探索。其中，智能驾舱中"透明"A 柱的设计（见图 7）是全球首例柔性显示在智能车载场景中的应用，通过 AR 技术与柔性屏的结合，利用柔性 AMOLED 特点将 A 柱进行屏幕包裹，依靠外后视镜上的摄像头将 A 柱挡住的外部景象传入车载电脑，再投放到 A 柱内侧的柔性显示屏上，模拟出"透明"A 柱的效果，解决视觉盲区的问题，大幅提升驾乘安全。

图 7 智能驾舱中的"透明"A 柱

利用有机用户界面中柔性、可变形、可弯曲的材料特性，基于传统平面用户界面的信息逻辑基础，将抽象的信息架构与具象的物理空间的相融合，将是未来有机用户界面的发展方向之一。与此同时，结合物联网技术、人工智能算法的嵌入，将信息与空间融合，将会为有机用户界面的发展开拓更广阔的用户场景和应用价值。

4.2 无处不在的计算与显示

从基于阴极射线管（CRT）的图形用户界面（GUI）到基于平板液晶显示器（LCD）的自然用户界面（NUI），从基于电子墨水屏（E-ink）的电子阅读器到基于有机发光二极管（OLED）的消费电子类产品，以及 VR/AR 等各类虚拟显示界面，显示技术的发展促使信息的载体同样向着多元化的方向发展。显示的载体从固定到可移动，从真实到虚拟，试想未来信息的载体终将超越我们现在传统意义中的屏幕，当我们的显示从平面的、有限的、刚性的屏幕中，拓展至灵活可变形、无限的、柔性的有机世界后，纸、纺织物、木材、玻璃、毛发[10]等任何材质都可以成为显示的载体，同时将灵巧的电子传感器、微控制器和驱动器材料嵌入，为其赋予有机的属性，新材料和新技术的探索为更为广泛的显示载体铺平了道路。

在已有 OUI 的研究中，比如可变色的交互式桌布 Digital Lace（见图 8）[11]可以将我们屏幕外的物体编织到日常生活的结构中，为用户带来新奇的体验。传递材料[5]、生物反应材料[7]都有可能成为未来显示的中枢或载体，随着学者们未来对智能显示材料的不断探索，任何媒介都有可能是呈现现实的载体，从无处不在的计算（ubiquitous computing）到无处不在的显示（ubiquitous display），我们对界面显示载体的定义也将超越传统意义的屏幕，它将把自然世界变成界面，把界面变成自然世界，任何一个生活场景的再定义都值得设计师为其赋予有机和柔性的生命。

4.3 更为生态的智能反馈

对于输入和输出行为的定义是界面设计过程中重要的环节，传统的用户界面通常是由输入触发输出，比如滑动手势解锁，语音唤醒智能音箱、体感游戏中的挥拍打球等，用户的行为引发运算并执行预设的任务。伴随着新的驱动装置和材料的增加，未来的 OUI

将可以主动感知用户的生态环境、数据形式及界面的功能，将能够主动改变它们的界面内容及屏幕形状以此来给予智能的反馈。

图 8　Digital Lace[11]

1954 年建筑师弗兰克·劳埃德·赖特（Frank Lloyd Wrigh）倡导人类居住与自然世界和谐相处，强调了万物相互关联，自然界的共生秩序体系[12]。巴哈尔塔（Al-Bahar Tower）是一个典型的将有机用户界面与建筑结合的案例，它的外观是由 2000 个伞状玻璃元素组成的保护层，可以根据阳光的强度自动开启和关闭，这种可调节的遮阳板可以将室内因阳光照射而产生的热量减少 50% 左右。Meteorosensitive architecture（见图 9）[13] 利用了材料的生物特性来主动适应环境变化，它通过改变形状来对降雨做出物理反应，是一个自主响应建筑系统的案例。

当有机用户界面应用到生态场景中时，在可持续设计理念的指导下，我们的关注点逐渐转向视建筑为用户界面。以有机材料作为设计元素，为建筑或环境赋予多形态的性质，同时使其可以对特定的环境条件做出自主反应，将有机用户界面设计的场景赋能于生态与环境的重构，在节约能源消耗的同时，使得生态或环境随着人类的生存成长进行自适应[14]。

结语

有机用户界面在具备无限发展潜力的同时，也存在一些问题，比如目前国内大部分的设计都是以折叠手机为核心形态的柔性显示产品，成本较高，是否存在更为合适的应用场景值得深入探讨。同时，针对智能材料的探索仍有很大空间，当我们将材料的生物特性、驱动特性与我们的生存环境紧密耦合，将绿色可持续的概念通过有机用户界面展现时将会切实体现出设计的伟大和力量。充分利用这些新兴技术提供的各类设计场景的可能性，人类终将收获与自然生态的绿色及可持续发展。

图 9　Meteorosensitive architecture[14]

用户界面是信息传递的载体，我们在用户界面的设计过程中研究的始终是信息传递的路径和效率，研究的是人与人、人与物、人与系统、人与自然的关系，在有机用户界面的设计中亦是如此。我们对用户界面的研究从传统的人机交互方法论的研究进阶对人与信息的交互、人与社会的交互以及人与自然的交互。通过智慧的解决方案顺势而为，将人与数据、智能与情感、自然与社会优质整合，是我们一直追寻的设计目标；人与自然、智能与情感的和谐共处也是信息文明时代人类发展的至高理想。

参考文献

[1] HOLMAN D, VERTEGAAL R, ALTOSAAR M, et al. Paper windows: interaction techniques for digital paper[C]//Proceedings of the SIGCHI conference on Human factors in computing systems. ACM, 2005: 591-599.

[2] VERTEGAAL R, POUPYREV I.Organic user interfaces[J]. Communications of the ACM, 2008, 51 (6): 26-30.

[3] Nokia Research Center (February 2008). The Morph Concept. Nokia. Retrieved 12 February 2013.

[4] RASHID K. I want to change the world[M]. PeterSham: Universe Pub lishing, 2001.

[5] POUPYREV I, NEWTONDUNN H, BAU O. D20: interaction with multifaceted display devices[C]//CHI'06 Extended Abstracts on Human Factors in Computing Systems. ACM, 2006: 1241-1246.

[6] SCHWESIG C, POUPYREV I, MORI E.Gummi: a bendable computer[C]//Proceedings of the SIGCHI conference on Human factors in computing systems. ACM, 2004: 263-270.

[7] YAO L, OU J, CHENG C Y, et al.BioLogic: Natto Cells as Nanoactuators for Shape Changing Interfaces[J].2015. http://dblp.uni-trier.de/rec/conf/Chi/Yao OCSWWI15.html.

[8] HOLMAN D, VERTEGAAL R.Organic user interfaces: designing computers in any way, shape, or form[J]. Communications of the ACM, 2008, 51 (6): 48-55.

[9] COELHO M, MAES P. Shutters: a permeable surface for environmental control and communication[C]//Proceedings of the 3rd International Conference on Tangible and Embedded Interaction. ACM, 2009: 13-18.

[10] OOIDE Y, KAWAGUCHI H, NOJIMA T. An assembly of soft actuators for an organic user interface[C]//Proceedings of the adjunct publication of the 26th annual ACM symposium on User interface software and technology. ACM, 2013: 87-88.

[11] TAYLOR S, ROBERTSON S.Digital lace: a collision of responsive technologies[J].2014. Proceedings of the 2014 ACM International Synrposium on Wearable Computers: Adjunct Program. ACM. 2014: 93-97, https://doi.org/10.1145/2641248.2641280.

[12] SOKOLINA A P.Biology in Architecture: The Goetheanum Case Study[M]//The Routledge Companion to Biology in Art and Architecture. London: Routledge, 2016: 80-98.

[13] REICHERT S, MENGES A, CORREA D.Meteorosensitive architecture: Biomimetic building skins based on materially embedded and hygroscopically enabled responsiveness[J]. Computer-Aided Design, 2015, 60: 50-69.

[14] NABIL S, PLÖTZ T, KIRK D S.Interactive Architecture: Exploring and Unwrapping the Potentials of Organic User Interfaces[C]//Proceedings of the Eleventh International Conference on Tangible, Embedded, and Embodied Interaction. ACM, 2017: 89-100.

[15] BUCHANAN R.Design research and the new learning[J]. Design issues, 2001, 17 (4): 3-23.

电商短视频：体验设计与品牌传播的协同驱动 *

宿子顺
上海商学院艺术设计学院，华东理工大学艺术设计与传媒学院，上海，中国
孟翔
江苏大学艺术学院，镇江，中国

摘要： 电商短视频是一种新兴的视听媒介语言，可利用体验设计的设计理念在电商短视频设计要素、设计机制上进行更深一层的建构，在受众、内容与场景的价值驱动等方面提出电商短视频的设计走向。以"大众化""民主化""生活化"所对应的品牌传播模式，逐渐成为以电商短视频为信息传播方式主流的移动互联网设计传播规律的映射。

关键词： 电商短视频；移动互联网；体验设计；品牌传播

* **基金项目：** 上海市教育发展基金会和上海市教育委员会"晨光计划"项目："移动互联网体验设计趋向：长三角地区电子商务设计应用研究"（15CG73）。上海商学院启明星计划"上海体验设计的评价方法与商业模式研究——以共享经济为切入点"（18KY-PQMX-15）；上海市教育委员会上海市应用型本科试点专业建设项目。

电商短视频的崛起，一方面得益于传播技术的成熟，4G通信技术降低了短视频的传播门槛，5G技术则为短视频的拍摄制作、上传发布、消费场景、社交分享的环节提供更为高效、便捷的操控空间。另一方面，电商短视频所生产的内容，呈现出PGC（专业生产内容）与UGC（用户生产内容）不断融合的过程。2018年，短视频应用程序的数量与使用人数呈现数量级增长，根据中国互联网络信息中心（CNNIC）2019年2月28日所发布的第43次《中国互联网发展状况统计报告》显示，手机网络视频用户规模达5.90亿，占手机网民的72.2%；短视频用户规模达6.48亿，手机使用率为78.2%。[1]

电子商务企业纷纷涉足移动短视频行业，在内容生产上，专业制作者与普通受众在深度与广度上不断推进，视频内容与商品服务有效衔接，优质精简的视频内容将购买人群细化、优化销售渠道、提升购买体验、融合线上与线下，使得电子商务具备了更为广阔的传播平台。随着互联网行业迅速发展，体验设计从萌发到茁壮，成为传播学、设计学、计算机科学技术学科交叉的着力点，成为行业热点与学术重点的研究方向。具体表现：第一，在产业界中，体验设计已经成为互联网企业创新的重要推动力，成熟的互联网企业都成立了以用户体验与体验设计相关的创意研发部门；第二，在学术界中，关于体验设计的溯源、内涵辨析和场景建构有了一定的成果，对于交互设计、用户体验、体验设计的相关发展路径有了基本的认识。现阶段，对于体验设计的界定仍在进一步的发展中。体验设计作为互联网信息产品的设计语言，利用人机交互技术，优化人机操控方法与流程，建立用户的心智模型，提升用户对互联网信息产品的使用体验。

品牌传播在媒介更迭与表现方式上借助传播技术、工业信息革命不断发展与深入，呈现出从物理媒介到数字媒介的延伸、经历了从报纸与杂志——文字图形、广播与电视——录音录像、数字媒体——H5、直播与移动短视频的传播历程。在电商产品体验设计与品牌传播的融合上，呈现出单向到双向即买卖双方

的互动、理性与感性产品体验的竞合、短视频的制作人群由专业走向大众、从互联网到移动互联网等各方面的深入与融合。

1 体验设计：受众、内容与场景的价值驱动

电商短视频是借助移动互联网技术革新与智能终端日益普及的趋势而不断发展，是一种流媒体的信息传播方式，受众参与制作、发布、在传播过程中进行点赞、评论与分享等一系列社交行为，同时还呈现出知识付费、打赏、主题合作的商业运作模式。短视频凭借其自身视听的主动接受、受众之间的社交黏度强，成为继移动电视、动漫、网络文学、网络游戏、网络视频、网络直播后，又一新兴的媒介。短视频促成了一种新型媒介消费，受众可以用更为平等、主动参与、乐于社交的状态构建"短视频+"的传播生态圈。这种生态圈代表了一种整合的社交语言，引领受众进行自我表达与信息分享。

1.1 电商短视频营销的受众价值：泛娱乐，广社交

作为短视频营销的一个重要维度，受众可用"粉丝"等网络用语进行解释。从传统意义上报纸的宣传招贴，电视、录像、广告的传播，再到流媒体广告与自媒体传播方式，短视频营销的受众价值体现在受众渗透到了品牌构建、社群与社交、使用体验评价的各个环节。品牌传播经历了从报纸、广播电视、互联网再到移动互联网的阶段，体现出大众传播到个性化传播的差异化特征。据中国广视索福瑞媒介研究（CSM）在2019年2月所发布的《短视频用户价值研究报告2018—2019》（*Report of Short-form Video Users 2018—2019*），在短视频、网络视频、电视、网络直播四种视频化媒体形式中，有52.4%的受访者选择短视频为"平时接触时间更长"的视频媒体。受众与品牌之间的关系，发生着从被动到主动之间的变化，实现了"接受式阅读"到"创造式参与"的过程。

在电商短视频中，受众群体既是短视频的制作者，也是视频的传播者。体验设计与品牌传播的协同创新思维与理念表达经过受众的理解、加工、诠释与分享的过程；表达的形式则是以受众为核心的自媒体所形成的短视频，在这样的短视频形式中，受众用一种娱乐诙谐的表现形式表达着产品使用体验与品牌传播的核心内容，让更多观众成为品牌传播者，进行社群性扩张传播，逐渐形成匹配电商营销目标的拟态环境。

1.2 电商短视频的内容价值：细划分，准定位

电商所推广的产品与服务，想要获得关注、赢得流量，核心取决于短视频所要传达的内容。随着移动智能设备（智能手机、平板电脑、智能穿戴产品、虚拟现实设备等）与视频制作应用程序与软件的普及，视频制作的硬件要求与专业门槛大幅度降低，极大地提高了短视频内容的制作效率，生产力得到释放。

电商短视频的内容价值竞争，是流量竞争的后一个阶段，经过了短视频行业的高速发展，具有代表性的短视频播放视频平台已初具规模，但在所传播内容的真实性与专业性方面还有待考量。短视频传播内容在垂直电商领域有着较高的匹配度，优质的短视频内容能够帮助品牌进行有效地差异化定位、提升垂直电商产品的附加值。在"抖音"短视频应用程序中的"品牌热DOU榜"中，分别设置了汽车、手机、美妆三类品牌，将各个品牌相关的短视频按每周传播效果进行排序，通过品牌与短视频平台"搭台唱戏"的方式，有效刺激品牌的线上传播。电商行业利用线上的平台与线下的渠道进行双重营销，能够在线上形成产品认知、线下实现体验购买的消费闭环。

1.3 电商短视频的场景价值：移动化，碎片化

尼葛洛庞帝在《数字化生存》中提出：网络真正的价值正越来越与信息无关，而与社区相关。互联网与移动智能终端的紧密结合，催生出一系列的移动媒体，经历了车载电视、短信彩信服务、智能应用程序（App）的演变过程。而社区在移动互联网的解构下，

将受众所接触信息时所处的场景进行空间、时间维度上的细分。短视频传播的场景在空间与时间的场景上呈现出移动化与碎片化的发展趋势。细分的场景能够让受众逐步接受与认可，提高传播效率、实现波及面较广与覆盖率较高的传播目标，形成较为持续而有效的传播声量。

随着移动媒体愈发普遍与深入地介入到人们生活，每人所接受的信息经过媒介的传输与自我的主动选择会形成一种信息再加工编辑与再社交传播的过程。电商短视频与日常场景的紧密结合，实现深入定制的场景营销模式，在使用体验、精准匹配之上实现差异化服务，对受众的需求进行挖掘。移动电商购物应用程序的商品售卖模式经历了从单品的文字介绍、到图形与文字结合、到直播与视频、再到短视频的消费方式，逐步形成以功能、价格为导向的理性消费模式转向以内容为主的感性消费的升级。

2 "大众化""民主化""生活化"的品牌发展模式

相比于传统媒介，短视频将电商体验设计与品牌传播进行整合，短视频在电商体验设计与品牌传播融合的过程中形成了"大众化""民主化""生活化"品牌发展模式。"大众化"主要是指短视频所属的媒体平台流量是具有"草根"属性的，具有广泛的受众观看与审美基础。短视频所触及的领域具有高渗透性，具有普遍生活观念的感知，呈现出大众视觉文化浸润。[2] 借助电商短视频，能够将产品与用户的需求紧密结合，做到由小见大、产生见微知著的传播效果。

"民主化"主要是指媒体投放渠道与受众信息选择。由于公众群体文化意识的觉醒，使得短视频作为一种媒介与受众行为选择之间产生相互影响。短视频进行观看、浏览、点赞、分享的交互行为，借助大数据与算法适配，用户能够自主选择符合个性偏好的移动短视频内容。在智能终端获取信息方式多样的今天，电商短视频能够让消费者从内心产生对品牌与产品的认同感，从而产生"口口相传"的传播价值。电商短视频更注重对消费者内容的分发，关注消费者的观看体验，能够逐步达到精准营销的营销目标，电商品牌与短视频的结合，通过精细化投放，实现了信息民主，在洞察消费者、挖掘新需求、开拓新市场上取得突破。[3]

"生活化"则是针对短视频的视觉内容来源于日常场景的真实化表达，短视频的拍摄者大多是以第一视角进行主观拍摄。短视频的内容是多取材自日常生活，拍摄者通过记录自己的点滴，集合产品使用体验，将自身的感受用通俗易懂的视觉与听觉的剪辑语言来进行表达。电商短视频将品牌传播场景与日常生活紧密联系，纷繁多样的拍摄主题使得品牌传播场景也愈发地接地气，消费者从"看客"转变为"拍客"，进而扩展出越来越多样的传播场景。[4] 短视频情景生活化的特质在激起受众广泛共鸣的同时，逐步实现线上观赏、下单、线下取货的产品购物体验的闭环。

结语

电商短视频作为体验设计与品牌传播协同共融的"微"形式，通过短视频平台与电子商务平台的渠道投放逐渐由消费群体所接受。将文字、图片、直播等内容用一种精炼的视觉与听觉语言进行表达。消费群体的视频生产制作、社交评价等行为能够成为商品销售新的增长点，推动体验设计与品牌传播"形式与内容"的协调发展。同时，在电商短视频的价值观导向、传播理念与方式、拍摄内容黏合、评论内容筛选上还可进一步完善与深化。

参考文献
[1] 中国互联网发展状况统计报 [EB/OL]http: //www.cnnic.net.cn/hlwfzyj/hlwxzbg/.
[2] 彭兰.短视频：视频生产力的"转基因"与再培育 [J]. 新闻界, 2019 (01)：34-43.
[3] 刘冰，徐鑫馨.受众短视频消费行为及习惯调查 [J]. 青年记者, 2016 (31)：27-28.
[4] 短视频用户价值研究报告 [EB/OL]http: //www.csm.com.cn/yjtc/bg/ds/.

思想、语言、概念——解密设计创新的终极利器

金剑平

清华大学美术学院，北京，中国

摘要：可以说，思想是我们的一切行为的指南。现行的教育，很少涉及思想的独立性，更加强调思想的统一性。然而艺术家、设计师的工作需要自由的思想和独立的人格，从崭新的角度去认识事物，才有可能创造出优秀的并且独具一格的作品。思想形式会波及我们生活中的方方面面。语言是思想的载体，却是不完整的载体。语言中的诸多概念是对事物性质理解的认识。语言词汇的组合有着其特殊思想认识方法，受到本地哲学、文化、生活习俗的影响而形成。语言延续着思想，方法影响着一个地区几代人的思维模式。探索思想和语言及组成的概念及在文化思维中的特殊地位极其重要。本文将探索思想、语言及概念的形成及在艺术、设计创造实践中的影响和创造方法。

关键词：思想；语言；概念；创新；沙漏

为什么要谈思想？我们时常会谈到学习这个思想和那个思想，似乎我们的生活中有太多思想了。然而我们真正地思想过吗？我想很少，少得可怜！思想决定了我们所看到的东西，思想对于个人进步有着重要意义，思想力量决定和影响着人生，不经思考的人生是没有意义的。巴尔扎克说，一个能思想的人，才真是一个力量无边的人。

世界上有两种东西是被我们忽视的，一个是空气。当我们早晨醒来时，不会说：我要些空气。现在的人在谈论朋友情谊时会说："你别把我当空气。"言下之意，是你不要忽略我的存在。我们几乎忽视了空气的存在，然而它是真实存在的，有了空气，我们才有了生命。而另一个便是我们的思想。我们有了思想，才会感到自己的存在。无法想象一个没有思想的人是如何生活的。我们上学、工作时都不会去谈论抽象的思想，只会去谈论具体的人和事。然而我们的思想无时无刻地存在着。它工作运行着、支配着我们的行为。思想不同身体的其他器官，它并不会依据物质定律来做事。我们睡眠时，思想会出现在我们的梦中，当我们醒来时，思想便成了我们行为的指南，思想指挥着我们进入每一天的工作，就像萨特所说，我思故我在。

我们对一个具体事情的思考，不同于思想。思考是思想的起源，但是思考不能等同于思想。思考可能是具体的、单一的，它是思想的过程。唯有从超越自然和历史的局限，把握事物的本质的思考才能称得上思想。

思想自由又称观念自由，是个人不同于其他人、组织等团体的独立思想的权利，人们需要用思想的力量来消解生活中的苦难，其实宗教所起的作用便是如此。而高智慧的、有自由思想的人看清了生活折磨人的本质，内心自然走向平和。

思想的自由是人在基本完成本体的进化之后进入的一种新的进化层次，但人类的思想进化是隐形的，从人类的原始社会开始，这种进化便存在。这种思想的演进推动着人类的发展，形成了人类的文明。有文字记载的人类的思想家出现，标志着人类思想进入了一个自由思索的阶段。

对一个普通的个人来讲，没有思想自由这意味着没有人格的独立。限制思想自由最大的因素是信息的

单一化。单一化的信息会让人形成一种固化的思维模式，思考维度呈现线性结构，思想会处于一个低能状态，是惰性的。多元化信息会促使大脑进行思考与选择，思维维度处于一种高能量状态，亦将产生新的思想结晶。

我们的语言来自思想交流的渴望，而一切行为取决于思想。对于艺术家、设计师来说，没有思想的自由就没有艺术的创作的精神动力。艺术家、设计师应是思想自由的人，能以自我独立的眼光去观察、审视和验证生活，并在这个基础上去探索和发现，也只能在这种探索和发现中创造出新的作品。

古代的哲人们对语言和文字都抱有一种质疑的态度。柏拉图的老师苏格拉底没有文字流传于世。中国圣人孔子也没有任何文字。《中庸》乃是他的孙子所著，只是为了记录孔子传播的理论心法而编制所成。这些哲人们普遍怀疑语言和文字传播的正确性。他们认为，语言和文字在表达中会走样，不能深刻地揭示思想的意义。根据资料记载，牛顿在去世前一直致力于语言的研究，他希望创造出一种中性的语言来描述客观世界，而不是带有人类自身有认识局限的褒和贬的概念，但直到去世他也没能建立起中性语言模型系统。

语言中的概念产生，是人们在生活中对事物的命名，也就是我们常说的起"名字"。名字的"名"上面是一个夕阳的夕。（就是晚上）而下面是一个口，意思是到了晚上看不清了，通过报名字来区分。白天不需要名字，可以通过长相、动作等特征去判断一个人的身份。其实命名的本质是将主观世界客观化的过程。在命名前，这个事物的各个具体特征都在我们的记忆中。当我们命名后，其实是对这些特征进行了打包，得出了一个名称。长期的使用便会形成一个概念，而这个概念逐渐模糊了过去命名事物时的特征点，形成了语言使用的惰性，没有了对名字的再思索。而在当代的设计中，事物的特征点是设计中最为重要的创新设计元素的原点。而在我们的语言中有许多的概念名字是抽象的，而不是具象的。在印象中名字似乎是抽象概念，但如果抽象的名字与具体的事物相结合，就会形成人类社会意识中的客观存在。如果没有名字的概念，没有名字命名的世界就会处于一种混沌的状态，我们就会不知道事物的指向，不知道在谈论什么。我们的思想交流、生活就会处于一种混乱的状态。当我们能确切地叫出名字，才会从混沌的世界中区分出来。就如同在众多的人群中，我们喊名字区分他人是一样的。小说《西游记》里，妖怪叫孙悟空"孙行者"，他是不能答应的，一旦答应就是被收服了。人们通过语言的概念来进行思想的交流，而这些概念有抽象名词和具象名词之别。抽象名词如"祖国""声音"等。具象名词是指有具体形式的存在物。如"杯子""手机"等。而在我们的设计中，我们常常运用的是具象的概念，几乎可以想象出它的形状的概念，例如：现在在桌上有个"杯子""笔"和"粉擦"。当我说要一个杯子，你是不会拿一支笔给我的。这就是概念的指示和设定作用，它是人为的定义所形成的世俗普通意义。

我们每一个人都拥有着不同的思想认识，形成了独一无二的个性。我们极力渴望着通过语言、肢体动作来达到表达情感的一种深层次交流，交流我们的思想，我们的情感。从最早的结绳符号记载到现在的0、1编程的计算机各种语言，人们的思想交流方式在递进发展，更加有效率，也更加简单。与过去历史上建立起来的具象概念不同，现代逐渐地用数字来表达各种概念。在进步中逐渐走向了抽象，我想这是语言中概念的大趋势。我们现在经常可以看到AE系统、98系列等代码式的概念，而这些概念需要一连串长长的解释才能明白。总之，使用简约、抽象的语言来描述概念已经成为一种社会的趋势。而这种简约的概念，对设计人来讲是一个非常好的表述，因为脱离了具象的形、具体的需求，成为一种是事而非的观念，设计的切入和拓展有着无比广阔的构思天地。

从语言中我们可以看到一个时代的演变和自由

度。在封建王朝中，连皇帝的姓在日常生活中百姓都不能使用，必须用其他代用字回避。而现在在一个现代的社会网络语言在技术的催生下获得的新的自由，例如"宅男""粉丝"等。它的演变会随着技术的不断的进步而加速演变。然而我们所在的这种地域文化的背景下人的习惯思维及政治、文化的影响，抑制了思想、自由、想象，固化了概念。过去我们把小汽车称之为"轿车"，这是由封建的贵族出行的轿子演变而成的，它在名称上体现了权贵生活的优越。而现在普遍的都称之为"小汽车"，体现了一种功能、平等，概念更加准确了。有些概念的形成具有一定的时代性和偶然性，不必去深究它的由来和遵循所建立的概念。

在我们传统的语言表述习惯中，常使用了概括词汇来表述问题，这个在语言的运用中有一定的优越性，它节约了人们脑记忆的转化成本，可以储存其他更多的信息。然而，它带来了语言概念上的不明确。例如：我们买一个西瓜，吃的人说"不甜"，卖的人说"挺甜"。其实这就是语言中对精确性描述的缺陷所造成的。人们认识到了这种缺陷，当代的科学技术才强调用科学的方法进行定性、定量分析和双盲实验。在我们传统的语言中谈到问题时只有一个解释。然而问题实质是有多个层次组成的。我们的语言缺少核心问题的描述，只是简单地说成有问题。而在英文中对问题的描述它分为三个层面，将问题越来越收小，最后只剩一个点，这恰恰是我们搞科研和设计所需要的关键点，然后再进行思维的发散，创造出新的产品。这也就是我所定义的"沙漏式创造方法"。在英文中，分别有三个不同意义的词汇来表述问题，第一个词为"question"，而"question"往往是描述模糊问题的，比如说人生应该怎么走？人应该怎么获得幸福？这些都是"question"，它能回答但无法解答，会发现这些问题太模糊，自己都不知道在问什么。第二个词是"problem"，这个词是能明确界定下来的问题，它不仅仅可以回答还可以解答。比如我胖了怎么办？你

是可以回答的，但解答的方案有很多种，没有一定的指向，也不知道如何选择。第三个也同样是问题的意思，但问的问题非常明确而且可以回答并解答，这就是英文的"puzzle"。如我们小学时做的数学题，可以回答、解答并有一个最优最明确的答案，这个就是"puzzle"。在西方的文化中，他们对问题的提出和研究都遵循着这个方法。将"question"模糊的问题转变成一个"problem"，较为明确、可回答和解答的问题，最终转换成"puzzle"，一个有完整的解决方案、可呈现的问题，在问题中逐渐地收小、聚焦到一个问题点上。而设计和科研恰恰需要这种思考问题、认识问题、解决问题的方法。创新的起点就是正确地表述问题，看到矛盾，承认这个矛盾，然后去别处找到方案，解决矛盾的过程。

为什么有很多的产品并不创新，只是因为所做的产品是在老的矛盾框架内打转，并没有将老的矛盾转化成新的矛盾。好的设计师要有明锐的洞察力，就是一眼能够抓住事物的核心矛盾，而所谓的创造力就是将老矛盾消灭，然后转化成别的矛盾。比如：罐头瓶要求密封结实并且容易开启，这就是一对老矛盾。将它转成另一组新矛盾，就成为创新。

其实这又回到了语言的概念问题，取决于能否确定内涵，能否想象得出它所有的外延，反思语言的构成、概念的形成成了首要条件，同时我们也要清空头脑。这里所谓的清空头脑是指不受过去固有观念的影响。这样才能有更多的空间来思索出现的问题。成功的人往往是挣脱了保守枷锁的人。

在设计中我们通过交流明确设计的概念，将用户要求归纳成终结的语汇。这个语汇又能反映出将要设计的概念，从广泛的视野逐渐收拢视线，定焦在一个概念上进行头脑风暴构思。我们所用的日常概念，乃是语言中常用的概念，并不是设计师定义的概念。因为我们要通过这些来进行有效的交流。然而这种通俗概念往往会束服我们的创新思想，成为一种难以摆脱

的枷锁。例如：我们设计一个杯子，那么几乎所有人都会想着对现已存在的杯子进行优化处理。杯子是圆的、玻璃的、纸的、不锈钢的、陶瓷的等，一切都在预设的概念中打转。找不到突破点，创造的冲动会随着疲惫而消失。然而真正的创新设计要追问具象名词的终极内涵，而这终极内含往往是由动词和名词组合起来构成的。例如：杯子，它的终极功能是盛水。盛为一个动词是一个动作过程，而水是一个名词，是解决问题的指向。那将我们的思想指向盛水这一方式。那就是设计的终极点。再由此终极点向外扩散，寻找盛水的解决方法。世界有多少种盛水方式？——罗列，我们就能得到众多的解决方案。可以用手捧、用鞋盛、水泥、砖头、牙膏壳等，可以产生许多的方法。最后寻找出一种崭新的、符合工厂工艺要求、适应新潮流的方案，解决盛水容器的创新问题。其实在现实的世界中都可以用这种方法来创造性地解决在生活、工作中遇到的问题，其方法之简单让人瞠目结舌，就是问自己：最终要解决什么问题？关键的本质是什么？抓住概念的本质问题，展开形象思维的联想寻求方法。当然是最新最优的解决手段。我们用杯子去盛水，要放空杯子才能盛到更多新鲜的水，如果拿着盛满水的杯子去盛新鲜的水，是成不了多少的。生活中是这样，我们的思想也是这样，只有放弃执念才会迎来思想的顿悟。我们会发现在日常的生活中，我们所谈的主题都是相似的，处理事情的手法也是相近的。这是为什么？这是人们的思维惯性，每个人都生活在互相关联的社会中。行为和语言都影响着别人，同时别人也影响着我们的选择和判断行为。如果我们能够跳出"三界"外，我们的事业就会蓬勃向前，想拦都拦不住，因为我们有不同的思想方法具有内在的动力，无人能仿效，无人能剥夺。

参考文献

[1] 斯图尔特 E. 第二重奥秘 - 生命王国的新数学 [M]. 周仲良，周斌成，钟笑，译. 上海：上海科学技术出版社，2002.

[2] 汤普森 D，帮纳 T. 生长和形态 [M]. 袁丽琴，译. 上海：上海科学技术出版社，2002.

[3] 库克 T A. 生命的曲线 [M]. 周秋麟，陈品健，戴族腾，译. 长春：吉林人民出版社，2009.

[4] 利维奥 M. ¢ 的故事 - 解读黄金比例 [M]. 刘军，译. 长春：长春出版社 2003.8

[5] 齐藤荣. 形的全自然学 [M]. 日本：株式会社新荣堂十杜陵印刷株式会社，1985.

[6] 米歇尔 J，布朗 A. 神圣几何：人类与自然和谐共存的宇宙法则 [M]. 李美蓉，译. 广州：南方日报出版社，2014.2.

[7] 翁英惠，造形原理 [M]. 台北：台湾正文书局有限公司，1987.

[8] 金剑平. 立体形态构成 [M]. 合肥：安徽美术出版社，2005.11.

[9] 金剑平. 数理仿生造形设计方法 [M]. 武汉：湖北美术出版社，2009.3.

[10] 巴罗. 艺术宇宙 [M]. 徐彬，译. 长沙：湖南科学技术出版社，2010.3.

[11] 高桥研究室. 造形资料及设计的思想表现 [J]. 日本彰国社刊.

[12] 帕多万 L. 比例：科学哲学建筑 [M]. 周志鹏，刘耀辉，译. 申祖烈，校. 北京：中国建筑工业出版社，2004.

[13] 彼得生 E. 数学与艺术 - 无穷的碎片 [M]. 袁震东，译. 上海：上海教育出版社出版，2007.

[14] 蒋声，蒋文蓓，刘浩. 数学与建筑 [M]. 上海：上海教育出版社出版，2004.

[15] 张顺燕. 数学的美与理 [M]. 北京：北京大学出版社 2004.

[16] 吴义方，吴卸耀. 数字文化趣谈 [M]. 上海：上海大学出版社，2004.

[17] 余英时. 中国思想的特点 [J]. 书城杂志，2000(1). 微信文章

[18] 余英时. 有自由文化，就会自己找出一个方向 [J]. 书城杂志，2000(2). 微信文章

[19] 张维迎. 语言腐败的危害 [J]. 读史明智，2020. 微信文章

[20] 周益清. 改造语言是为了消灭思想 [J]. 哲学园，2019，03，06. 微信文章

[21] 张东荪. 汉语特性，制约逻辑思维 [J]. 哲学园，2018，01，18 微信文章

[22] 汉语堂. 日本词语对当代中国汉语的影响生超乎想象 [J]. 广仕缘 2019，02，13. 微信文章

[23] 许锡良. 做一个有思想的人 [J]. 素材林 2019，11，14. 微信文章

[24] 哈佛大学设计研究中心设计方法讲座. 微信文章

视觉文化背景下博物馆展览的叙事性研究
——以长沙马王堆汉墓陈列为例

梁晴晴
桂林电子科技大学，桂林，广西

摘要： 博物馆作为储存人类文明与记忆的特殊场所，其承担着收藏、展览、研究和教育等职能，当前，随着国内有关博物馆纪录片的走红，如《我在故宫修文物》《国家宝藏》，到博物馆看展览成为大众喜爱的文化活动之一，在此背景下，博物馆逐渐趋向于在陈列展览的过程中加入视觉文化的技术与媒介，利用叙事性的表达手法向观众讲述展览本身的故事。在此以湖南省博物馆长沙马王堆为例。

关键词： 视觉文化；博物馆；叙事性；长沙马王堆

引言

2017 年 11 月，湖南省博物馆新馆建设完成，其中的专题展览"长沙马王堆汉墓陈列"无论是空间设计、文物数量、展出内容，还是展出手法、艺术水平等诸多方面均有了质的变化，既包含厚重的历史文化，又具备特色鲜明的视觉美感。长沙马王堆汉墓在 1972—1974 年进行了发掘，这一考古发现蜚声海内外，引起世界关注。而今天我们看到的新馆马王堆汉墓陈列展厅面积 5243.8 平方米[1]。该陈列以马王堆汉墓考古发现作为整个展览空间的内容，以三位墓主轪侯利苍一家人衣食住行为主导，通过上千件珍贵陪葬物品的历史与视觉艺术相结合的手法，用大众乐于接受的讲故事叙事手法，透过这一视觉大空间的展览结构及叙事模式，来了解轪侯家人生前生活情境，而墓葬的礼仪规制表现了汉代人对死后世界的生活理解，反映出汉初人对生命的敬畏和对宇宙的想象，长沙马王堆汉墓陈列把不同的空间设计元素，叙事手法，视觉技术的选择融合在一起，改变传统展览的陈列方式，让文物"活"起来，主动与观众互动交流，讲述自己的故事，展览故事化趋向逐渐凸显。以全新的叙事思维方式和视觉技术手段，营造了 2200 年前的中国汉代所达到的高度经济文明和精神文明的历史情境，打造出一个"大象无形，大音希声"般的波澜壮阔动人心弦的历史情境，并试图通过讲故事的叙事手法和视觉多元化的媒介运用来强化文物解读力度。

1 视觉文化在长沙马王堆汉墓陈列中的营造与表现

视觉文化（visual culture）是 20 世纪 80 年代以后逐渐流行的文化学概念。对于这个概念有很多不同的理解和界定，总结起来大致有以下几种理解。第一种理解认为，视觉文化是现当代流行的以视觉为主要原因的文化形态，它不同于以前曾占据主导地位的以语言（或文字）为主的印刷形态。视觉文化开启了一个"图像时代"，其特征是"世界被把握为图像"（海德格尔），社会越来越趋向于"奇观的社会"（德波）。从历史的角度来说，人类早期的原始文化就是视觉文化，那时语言文字还未充分发展起来，视觉在人类生活中是支配性的。后来的语言文字形成了，又经历了古代的抄本文化和近代的印刷文化，视觉的重要性大不如前，书籍及其印刷在页面上的文字，成为主宰知识、思想和意

识形态的最重要的媒介，一些敏锐的学者（如巴腊兹、本雅明等）发现，一种新的视觉文化重新回到人类社会，特别是机械复制的视觉化，如电影、电视、摄影、绘画、多媒体、游戏等，彻底颠覆了以往的传统认知。博物馆陈作为一个历史与记忆特殊存在的场所，与社会发展有着紧密的联系。当下很多人对博物馆陈列的认识较为片面，对于不同类型的专题展览应该用何种形式的设计规划、传递展览内容、更深层次的传递精神内涵等都缺乏深入的探讨和研究[2]。本文探讨的"长沙马王堆汉墓陈列"在展览陈列中的视觉文化应用与视觉传达语言的表达，在国内的博物馆的专题陈列中是非常优秀的代表。长沙马王堆汉墓陈列利用展览背景、展览形式、色彩等方式，在展览中的叙事、设计以及和其他元素的关系中，运用了大量的光、声、影、电感知交互系统等组成的多维度视觉文化语言，陈列设计中综合应用的理论和陈列的设计手法，促进了视觉文化在博物馆的展览策划、叙事表达、视觉传递等方面的体现，使博物馆不断增进人们观展兴趣的同时也能提高人们的观展体验[3]。

在长沙马王堆汉墓陈列中，视觉文化语言不再仅仅是二维平面和简单的动态视频传达信息，而是更多地向多维度转变，利用视觉元素打造广视角、多维度、深层次、不同感受的展览情境，长沙马王堆汉墓陈列的视觉文化呈现，不仅有别于传统文化和近代文化以文本和语言文字为载体，更是将文物陈列和空间设计的各个层面彻底视觉化。视觉文化的兴起与时代的发展有着密不可分的关系，研究博物馆的视觉文化，也让我们更好地理解和面对当下政治、经济、传媒、文化乃至日常生活中的现象和问题。

2　长沙马王堆的策展理念与展线构成

下表从展览构成、叙事内容、叙事手法和视觉呈现四个维度概述长沙马王堆的策展理念和展线构成。

表1　策展理念与展线构成

展览构成	叙事内容	叙事手法	视觉呈现
惊世发掘	考古资料、文献	从客观的角度还原马王堆墓葬发掘情况及历史意义，介绍墓主人的身份及历史年代	整个陈列背景让观众初步了解汉代墓葬的结构，丧葬的礼仪制度和规格，以及相关考古学成果和发现
生活与艺术	出土文物	通过图像、数据、画面、照片、小贴士等对文物进一步介绍，还原汉代轪侯一家衣食住行	展示当时农业、手工业取得的突出成就，以及漆器、丝织品制造所达到的技术高度以及音乐文化的昌盛
简帛典藏	科技成就思想贡献	运用新媒体技术，如App、触摸屏、视频、动画等多元化手法，延伸展示，深度解析	选用具有观赏性、故事性、背后历史文化内涵丰富的物品。配和多元化媒介展开，增强趣味性与互动性
永生之梦	遗体标本棺椁设计墓葬结构	3Dmaping投影技术与空间结合渲染的艺术手法，构成视角空间	构建出不同空间艺术形态，视觉冲击力达到顶点，使观众置身声光影的画面中，产生共情感

3　长沙马王堆的叙事构思及呈现

叙事学的发展经历了从经典叙事学到后经典叙事学。对于叙事学系统理性的研究始于20世纪60年代，理论起源于弗拉基米尔·普罗普在其作品《民间故事形态学》中对于俄国民间故事形态发展的分析与研究[4]。通过历史和社会的变化和发展，以文学叙事为主的经典主义叙事学逐渐开始向后经典叙事学趋势发展。后经典叙事学有以下显著的4点特征。

（1）从关注形式结构转向关注形式结构与意识形态的关联；（2）从共时叙事结构转向历史叙事结构，关注社会历史语境如何影响或导致叙事结构的发展；（3）从文学叙事转向文学之外的叙事；（4）从单一的叙事学研究转向跨学科的叙事学研究，注重借鉴别的学科和领域的方法和概念。

叙事性表达是信息传播的一种设计方法。信息传播"指的是人类个体、组织之间的信息传递和交流"，受到传播模式的影响。长沙马王堆汉墓陈列中的叙事性思维表达，通过策展设计团队整体性的规划，充分考虑文物展品、空间设计与人的关系，人在观看的过程中受到文物展品和空间的声光影的影响，发挥观众的主观能动性的同时又能对理解展品文物起到积极的促进作用。整个汉墓陈列叙事是循环的，在这个循环性叙事过程中具备三个最基本的要素：叙事者、叙事文本、接受者[5]。接受者也可以换个名称——观众。既符合叙事学理论概念范围，同时也能体现出新博物馆学中"以人为核心"和"阅读式博物馆"传播理念，三者之间的关系是叙事研究的重要内容。

在长沙马王堆汉墓陈列空间展示和叙事设计过程中，策展设计者或团队扮演着叙事者的角色；展览设计作品（叙事性展示环境）起传递信息和情感的叙事文本作用；观众则是情感传递、品味环境的接受者[6]。观众决定叙事过程能够真正实现，也使长沙马王堆汉墓陈列的叙事方向更明确、目的更有效，同时推进空间情节的发展。由于叙事的重点是叙事文本图像与观众之间的情感传递关系，为让观众对汉代棺椁制度和丧葬制度有一定程度掌握。以辛追墓（1号墓）为例，策展团队和设计者对墓葬陵寝结构按发掘流程依次解剖，从封土、夯土、白膏泥、木炭到椁室，包括椁室上面的竹席、两层盖板、顶板到井椁、边厢、四重套棺的打开，用墓坑剖面模型和木椁逐步揭开的动画视频两种形式反映[7]。整个汉墓陈列空间若通过设计者进行叙事性设计，使展览情境与人的行为、感受建立起紧密的联系，这个空间也就成为载体而被赋予更多的内涵价值。

4 长沙马王堆汉墓陈列叙事性构建与接受者关系研究

在长沙马王堆汉墓陈列的叙事性研究中，设计者对展览空间的环境如路线、图像、文本、空间、道具、展品等要素语汇进行组织，并建立一种新的结构关系，营造出多样化公共空间，传达出人文、历史的意蕴。我们通过对长沙马王堆汉墓陈列叙事的循环模式和叙事行为过程中的三个要素分析，可以把叙事行为看成一个过程性的行为[8]。长沙马王堆汉墓陈列的叙事不是一个单项的过程，由叙事者讲述给接受者，在很多时候，观众会主动或被动地去理解和改变叙事内容，这也是长沙马王堆汉墓陈列的叙事性所不同的地方，它是双向的、开放的。

第一，主题构建，深层意义的传达。设计师或策展团队将长沙马王堆汉墓的呈现作为一件完整艺术品来打造，整个展览内容力求客观，还原历史，一切从文物的角度出发，把每一件陪葬物品的作用，特征，价值和意义一一体现，比如辛追夫人墓墓坑的一比一还原，严格遵循了原墓坑的尺寸比例和形态大小。

第二，空间释义，通过结构和组合等，做到符合读者"共同记忆库"增加可识别性，表层意义的整合。展厅内每个单元的展示设计和文物遴选均做到了和而不同，美美与共，重现了辛追墓T形帛画的图案和神兽，让观众置身在一个沉浸式声光影的汉代历史的长河之中，多维度感受汉代壮丽恢宏的历史、科技和文化。

第三，空间承载，物质要素的空间载体。主要采用手机 App、触摸屏、视频、动画等多种多样现代多媒体信息技术手段。多媒体技术的应用，观众互动和教育项目，以及 3Dmapping 影像的投放，声光影的数码技术穿插其中，节奏感变化强烈而分明，如"简帛典藏"单元帛书，重点文物较多，都为唯一存世之物，其中有大量文物属于世界之最和中国之最，如《五星占》《天文气象杂占》等[9]。但随葬帛书因图形复杂，纹样内容深奥，往往使观众知难而退选择忽略，为了引起观众的兴趣与探究，策展团队多选择了故事性强、趣味性大的内容去展示。

观众的叙事空间解读过程

（1）视觉感知。对博物馆实体展示环境的各要素的解读。长沙马王堆汉墓陈列展厅的色彩基调、灯光明暗在强调展现文物的特性同时，又按照文物的保护要求执行。展厅的主色彩提取自马王堆汉墓文物中的黑色、朱红色和黄色，肃穆典雅[10]；同时漆器木器、丝织类等文物非常脆弱珍贵，长期的光线直射容易对文物造成不可逆的损坏，所以展厅在灯光设计的时候，既要保证陈列艺术效果，又要严格控制光照程度，明暗把握适度，确保文物安全。

（2）时空感知。通过对空间中叙事文本的解构、组合体验，领悟到空间的场所意义和设计者的情感传达[11]。根据马王堆汉墓出土的文物特征和需求，展柜不同高矮尺度和展托分门别类进行设计。有普通展柜、重点展柜和儿童展柜等[12]。其中辛追夫人的三个风格纹饰迥异的漆棺、多件珍贵服饰、两幅墓棺上的T形帛画，是世界上独一无二的珍品，设计团队按照最高标准，为它们制作专属的重点展柜。此外，针对一些特殊文物采用个性化的展托设计，将框架与展品的功能表现相结合。如乐器类文物，采用辛追墓漆棺上怪兽弹奏乐器的图案样式，直观地向观众展现出乐器使用方法，造型简洁明快，减去多余部分，力求利落、清爽但又具有创意性和画面感。换言之，围绕文物的所有辅助部分，都是在保护好文物的前提下突出文物，把文物最有特色的一面呈现给观众[13]。如辛追遗体存放的陈列厅，环境光氛围静谧平和，观众走到这里，不自觉产生一种肃穆的心情，去瞻仰辛追夫人遗体，感受2000多年前辛追夫人"天上人间"的永生之梦。

结语

长沙马王堆汉墓陈列为大众营造了一个获取感知、亲身体验、触动情怀的博物馆空间，得益于媒介新技术和多元化叙事手法的运用，越来越多的视觉新装置可嵌入博物馆展览陈列，让观众体验和审视历史的过程变得更为便利。就这一点而言，当代的博物馆与传统固守的博物馆是不同的，当代的博物馆展览陈列是一种高度数码技术化的视觉和叙事现象，脱离了多元化的视觉生产、储存、传播和叙事手法的呈现，当代的博物馆就不复存在。媒介技术，互联网以及电子装置呈现的革命性进步，都对当代博物馆产生了影响，提高了视觉性和叙事性的优势，令博物馆产生了多元的表现形式。

视觉文化的兴起和叙事体系的转变与时代的发展有着密不可分的关系，长沙马王堆汉墓陈列通过自身特有的叙事形式与观众产生了情感共鸣。其陈列环境通过叙事性研究，在理论和实际应用中博采众长，通过讲故事的叙事手法和视觉多元化的媒介运用来强化文物解读力度，为观众呈现了一个波澜壮阔、动人心弦的历史情境。

参考文献

[1] 喻燕姣. 经典再现："长沙马王堆汉墓陈列"的策划与特色[J]. 文物天地，2017（12）：16-22.

[2] 胡会. 展示空间的语义化设计[D]. 南京：南京理工大学，2016.

[3] 张雨. 博物馆展示环境叙事性设计研究[D]. 昆明：昆明理工大学，2013.

[4] 杰拉德·普林斯. 叙事学：叙事的形式与功能[M]. 徐强，译. 北京：中国人民大学出版社，2013.

[5] 原艺洋. 博物馆的叙事性表达：解析南京大屠杀博物馆[J]. 艺术科技，2017，30（04）：328.

[6] 汉代璀璨文明的再现：新湘博"长沙马王堆汉墓陈列"有哪些"看头". https://hunan.voc.com.cn/article/201712/20171208082001 2588.html

[7] 马玉静. 试谈新环境下的博物馆跨媒体叙事[J]. 中国博物馆，2018（03）：26-31.

[8] 王卉. 汉代居室陈设小议：以"长沙马王堆汉墓陈列"居室文物组合为例[J]. 文物天地，2017（12）：108-113.

[9] 单霁翔. 从"馆舍天地"走向"大千世界"[J]. 中国博物馆，2018（02）：42-43.

[10] 原艺洋. 博物馆的叙事性表达：解析南京大屠杀博物馆[J]. 艺术科技，2017，30（04）：328.

[11] 马宇婷. 博物馆展览"讲故事"方式的初步研究[D]. 昆明：云南大学，2016.

[12] 李霞. 博物馆展示设计中视觉语言的形成和完善[D]. 济南：山东轻工业学院，2008.

[13] 汤善雯. 互动设计在博物馆展示中的应用[D]. 南京：南京艺术学院，2012.

浅谈"互联网+生态"下视觉传达设计进化的新维度

李全
天津美术学院，天津，中国

摘要： "互联网+"是中国的国家战略。互联网+使视觉传达设计开启了以受众为中心、以大数据为平台、以共同创新为特点的Innovation 2.0新纪元，视觉传达设计由此获得强劲的发展动力。本文主要针对视觉传达设计作为一种具有创造性的精神生产行为如何跟上互联网+的步伐；如何利用互联网+生态的优势使视觉传达设计与其他产业协同发展；如何制定适应时代的行业规则；如何推动视觉传达设计抓住机遇进化到新的维度等问题展开探讨和研究。

关键词： 互联网+；智慧生活；大数据；视觉传达设计

近几年，"互联网+"无疑是最炙手可热的新兴词汇。无论是在国务院的正式文件中还是在各种媒体的文章里，"互联网+"一词频繁出现。甚至在2015年，"互联网+"成为当年"十大流行语"之一。

早在2012年，易观CEO于扬在易观第五届移动博览会上首次提出了"互联网+"理念；2015年3月，全国人大代表、腾讯CEO马化腾在两会上提交了《关于以"互联网+"为驱动，推进我国经济社会创新发展的建议》的议案，他希望这种生态战略能够成为国家战略；2015年7月，李克强总理正式签批《关于积极推进"互联网+"行动的指导意见》；2015年12月，中国互联网发展基金会联合百度、阿里巴巴、腾讯共同发起倡议，成立"中国互联网+联盟"。

从一个概念的提出到被社会各界的认可推崇，直至定位为国家的发展战略，"互联网+"被寄予了无限的希望。经过了几年的发展，"互联网+"已经融入到人们现实生活中并改变着社会的方方面面。在这其中，视觉传达设计作为一种具有创造性的精神生产行为，必然要顺应"互联网+"的发展趋势。视觉传达设计在"互联网+生态"战略中不只是"被改变者"这个单一角色，更重要的是进化成为"参与者"与"推动者"。

1 "互联网+"为视觉传达设计提供全新的进化环境

"互联网+"是Innovation 2.0（创新2.0）互联网发展的新业态，是知识社会互联网形态演进催生的经济社会发展新形态。基于互联网技术优势与先进理念，智能社会智慧城市的远景规划应运而生。其中如生活实验室Living Lab、创客Fab Lab、三验AIP、维基模式Wiki等典型Innovation2.0模式不断涌现，这也为视觉传达设计进化的新形态提供了优渥的环境。科技的飞速进步时刻推动着社会的发展，带来了各领域创新模式的全方位嬗变。传统的视觉传达设计正开启以受众为中心、以大数据为平台、以共同创新为特点的Innovation 2.0视觉传达新纪元。

在"互联网+"的生态下，视觉传达设计与网络相互助力是不可逆转的大趋势。但这并不意味着此趋势是"网络与设计"的简单相加，而是在日趋完善的互联网平台支持下，利用先进的信息通信设备以及技术，借助互联网优势让视觉传达设计与媒体、受众、各个传统行业重新契合，创造出全新的运转模式。从互联网技术给生活带来的改变中不难预测，"互联网+"生态中的视觉传达设计必将充分发挥在社会资

源配置中蕴含的潜力，优化重组，最终通过互联网反馈于社会各领域之中。视觉传达设计的新维度创新成果也将深度融合于社会生活的各个层面，提升全社会的创新能力，形成以互联网为基础和传播途径的视觉传达设计发展新形态。

2 "互联网+生态"下视觉传达设计的进化现状

2.1 视觉传达设计在新生态下呈现出"跨界融合"的新特征

当下，无论是视觉传达设计教育还是视觉传达设计实践，变革是大趋势，而与更多相关产业的融合协同是变革不可或缺的先决条件。从视觉传达设计教育角度看，"互联网+"使得产、学、研达到前所未有的互动。视觉传达设计的相关课题、研究、教学可以通过互联网对接到任何相关的实体；一项视觉传达科研活动允许全球任何地方的教师、学生、企业共同参与，并得到快速协作反馈。从视觉传达设计的市场实践角度看，多行业借助互联网共同参与共同创作的局面在日益普遍化。比如，最常用的 Adobe 系列软件中就加入了"云"功能（Adobe Creative Cloud）。这项功能于 2013 年推出，它不是简单的网络存储功能，而是在实现软件的网络化安装、管理的同时，将设计终端互联，将设计师与客户互联，将设计师与设计实施企业互联。在 Adobe Creative Cloud 的支持下，创意设计打破了时空禁锢，摆脱了电脑硬件束缚，形成了各环节同步参与实时互动。"云"功能无疑使设计过程变得高效而顺畅，设计的结果也在各个参与方的预计和掌控之中。

2.2 视觉传达设计获得强劲驱动力

"互联网+生态"带来的不只是视觉传达设计的优化与革新，更令人惊叹的是视觉传达设计的传播速度和效率大幅提升。以往的单向传播和慢速反馈被颠覆，呈现出多向联通和连锁反应的趋势。互联网的能量可以时刻锁定信息传播的方向，把控传播的广度深度和精准度。反过来这些瞬间的反馈又在促使视觉传达设计发生着动态蜕变。视觉传达设计的内核在互联网推动下不断膨胀，外延在互联网的链接下无限拓展。这股复合的强劲作用力推动视觉传达设计进入全新的发展维度。

2.3 视觉传达设计被"互联网+"重塑结构

视觉传达设计在互联网介入之前完全受制于社会结构、经济结构、地缘结构和文化结构。互联网的加入改变了其固有状态。特别是近些年加速成长的"互联网+生态"使得原有约束视觉传达设计的结构规则不断发生变化。由此视觉传达设计的创意方法、欣赏习惯、创作流程——被打散重构，重构的新模式也注定不会固化，而是呈现出运动的弹性的演进发展特性。

3 视觉传达设计在"互联网+生态"下的进化趋势

3.1 大数据化视觉传达设计

数据科学家维克托·迈尔·舍恩伯格（Viktor Mayer-Schönberger）最早提出了大数据理念，并发表著作《大数据时代》。他在著作中前瞻性地阐述了大数据的信息风暴正在席卷人类的生活、工作和思维，从而带来人类社会的彻底变革。大数据是互联网时代的巨额信息资产，通过处理后可以全方位提高人类社会的决策力和洞察力，优化传播、生产等各个流程。大数据时代以"链接关系"取代"因果关系"，颠覆了人类的惯性思维，为人类的认知以及交流的模式提供了全新的方法。

"互联网+生态"是大数据、互联网、新兴产业与传统产业互动的合力。视觉传达设计在大数据时代也面临着挑战与机遇。首先，视觉传达设计呈现出数据资源化特征。无论是视觉传达设计教育科研，还是商业实践，都在抢占与视觉传达设计相关的资源库。这是一个战略行为。谁拥有的数据越多，谁就有通过数据决定设计深度、广度和准度的可能性。相关大数据可以指引视觉传达设计教育科研的方向，预测设计发展流行趋势，从而为人才的培养和理论研究提供前

瞻性的支持。视觉传达设计的商业实践更依赖于大数据。市场的分析预测、设计的方向把控、媒体的选择整合都必须在大数据前提下部署战略计划，从而抢占市场先机。其次，"云"处理为视觉传达设计提供了弹性的可拓展的设备基础，形成不同时空的设计资源互联共享。由此，身处不同大洲的设计师可以通过云计算实现交流合作，达到无障碍资源共享，甚至共同完成设计创意。也许在不久的将来，工作室、设计公司等传统设计机构将被云计算瓦解，设计师摆脱空间束缚，在互联网大数据的支持下进入到前所未有的自由模式，而设计作品通过云计算轻松的达成精准传达。

3.2 全民参与和舆论导向化视觉传达设计

视觉传达设计与数字技术的关系是逐步加深的。最初，视觉传达设计利用数字软件平台进行创作。比如 20 世纪八九十年代，Adobe 公司的图形处理软件开始为视觉传达设计提供便捷精准的处理制作方案。接下来，视觉传达设计利用数字互联网大大提高了传播效果。如今，"互联网＋生态"给了视觉传达设计利用网络进行互动、反馈、辅助设计的可能性。

不难看出，数字技术构建的"互联网＋生态"与视觉传达设计之间是从无到有、由浅入深、从单向到多向的互动发展关系。在如今的"互联网＋生态"下，设计者和受众之间出现了频繁的交流互动。网络终端的点击率、阅读量、关注量或营销购买数据都在为视觉传达设计提供数据化的反馈。在此过程中，值得注意的是视觉传达设计师的身份不再是固定个体，而是发展为群体。数据的采集、分析与校正体现出全民都在参与到设计之中。这种全新的模式是隐性的，但是对整个视觉传达设计的发展起到了积极的促进作用。

我们还可以发现一个现象。在"互联网＋"时代，一件视觉传达设计作品在网络上发布的瞬间就可以渗透到网络能及的各个角落，因此也会瞬间受到全体受众的品评。如微博、微信、Twitter（推特）等社交互动平台为每个观看个体提供了发表个人观点的可能。这种迅即的反馈对于当下的设计师是严峻的挑战。比如，某设计作品被全体网友吐槽否定甚至攻击，结果重新设计甚至致歉的案例不胜枚举。这说明在一切皆可"量化"的社会，反馈数据的数量和方向可以反向决定视觉传达设计本身。

3.3 视觉传达设计的融媒体模式

美国传播学家哈罗德·拉斯韦尔（Harold Lasswell）提出了信息五要素理论，即谁（who），说了什么（says what），通过什么渠道（in which channel），对谁说（to whom），取得了什么效果（with what effect）。如今，在"互联网＋生态"下，哈罗德·拉斯韦尔的 5W 传播模式被全面瓦解。互联网信息的碎片化、传播主体的模糊化以及传播媒体的交融化特征都在改变着包括视觉传达设计在内的传统信息传达模式。

视觉传达设计不能固守以往的单一或固定的媒体传播途径，必须在设计方案中整合出一套分别针对电视、电影、报纸、杂志、网站、App、社交软件等不同媒介形态的"组合拳"。围绕大数据平台，针对个案分析以及新老媒体和受众特点，通过媒体的和谐互补原则建立一种视觉传达设计媒体交融的组合方式。

3.4 视觉传达设计与科技的齿轮效应

第四次工业革命是信息革命，原动力是电子信息技术，全球化互联网广泛应用是重要标志。这是一场巨大的新技术变革，带来了社会经济结构质的飞跃。对社会生产力水平、消费行为和信息传达手段形成了深远影响。伴随技术革新的不断深入，后续的推动力量是无法估量的。

"互联网＋生态"下视觉传达设计具有信息传达手段、营销手段和艺术设计学科多重身份。信息革命中视觉传达设计的创作流程、传达途径、行业标准和人才培养模式都在科技推动下产生变革，形成一套非程式化的动态标准。如今受众自主"搜索"和"分享"行为是信息获取和传达的重要方式。其中信

息数据的扩散、聚合和传播都以互联网为途径，而信息的载体正是通过视觉传达设计作品。这些点到点、点到面的信息内化是数据，外化则是各种形式的视觉传达设计作品。同时，交互式终端的广泛应用，人们通过观看视觉传达设计引发点击达成链接促成营销，在信息传达的同时又建立了一种全新信息收集模式。其中的点击率、观看时间、分享次数等重要数据是同步反馈的。视觉传达设计不仅利用科技信息资源得到前所未有的发展动力，反过来也在为"互联网+"的大数据信息平台贡献着力量，已经成为"互联网+生态"中的重要一员。视觉传达设计与科学技术之间产生了紧密结合、相互成就、互利互惠的齿轮效应。

4 "互联网+生态"下视觉传达设计面临的挑战

4.1 视觉传达设计复合化转向

"互联网+生态"下的世界不只是单一而巨大的计算机网络，而是一个由大量必要构建与多元参与者构成的生态系统。这其中视觉传达设计面临的挑战与机遇共存。一方面，视觉传达设计要时刻洞悉受众的审美意识、价值取向、心理状态的转变；时刻了解全球政治经济的发展动向；甚至网络文化、娱乐因素对视觉传达设计也会造成趋向性影响。另一方面，视觉传达设计也要利用大数据资源做出预测，利用各种新媒体手段达到适合智能社会的传达标准。视觉传达设计在"互联网+生态"下无论内涵还是外延都在发生着动态变化，传统的具有统治地位的平面化静态化作品也开始逐渐向立体化、动态化、影像化、综合化、交互式、非线性等方向发生转变，构建成具有多媒体特征的整合作品。这种转向是主动而积极的，是由互联网信息技术推动的。相信在不久的将来，视觉传达设计必将和新兴的数字媒体设计、多媒体设计、移动媒体设计等专业方向进行交融，形成一个包容而多元的视觉传达设计综合业态。

4.2 数据化对创造性的挑战

一切都是数据，一切都是碎片，这是大数据"互联网+生态"的主要特征。视觉传达设计在这其中必须要做到极速反应、极速传播和极速反馈。所以即便视觉传达设计本质上是一种创造性活动，也必须跟上"时代速度"。"互联网+智能"社会的提速发展让视觉传达设计的创作时间被无限压缩。视觉传达设计要求在越来越短的反应时间内要做到感性、客观、有目的、对象化，并且要物化为媒体形象。创作时间的压缩降低了大部分作品的原创性。为数众多的视觉传达设计作品借用网络共享的设计资源，将共享的设计碎片简单罗列快速组合。使网络上的设计出现了模板化趋势，这类作品鲜有创造性可言。更有甚者利用互联网资源直接进行抄袭和剽窃，致使原创动力被数据化力量瓦解和抹杀。"搜索""下载""碎片堆砌"可以代替"原创"吗？答案是否定的。在国务院印发的《关于积极推进"互联网+"行动的指导意见》中也明确强调了"强化创新驱动"和"加强智力建设"的保障措施，说明国家已经意识到新时代新环境下"创造性"不可忽视的核心地位。

4.3 视觉传达设计亟待新的规范

在《大数据时代》一书中作者就表达了"让数据主宰一切"带来的隐忧。在"互联网+生态"下，任何个体是都是信息接受者，同时也是信息发布者和被搜集者。这就需要制定与时代发展相适应的规范和法规来约束互联网环境下的某些行为。

视觉传达设计在"互联网+生态"下同样遇到了这样的问题。参与设计的各方可以通过网络进行云合作与共享，也会利用大数据资源把控设计方向。但是，有些从业者为了单纯追求效率和利益，不顾版权盗用网络创意设计资源进行抄袭篡改。甚至利用漏洞擅自设置资源版权用于谋利，完全忽视知识产权法律法规。例如，2019年4月由"黑洞"照片引发的图像

版权纠纷。此事件从业内人士蔓延到全民大讨论，在网络上持续发酵。直至国家网信办出面解决才告一段落。可以看出"互联网＋生态"下知识产权规范的完整性可操作性是落后于网络社会发展现状的，亟待严谨的法律法规出台。

"互联网＋生态"下视觉传达设计不仅是信息发布者，更是信息搜集中转的枢纽。这就出现了利用设计交互反馈过渡搜集用户信息，甚至利用"后门"盗取用户敏感信息的事例。所以，"互联网＋生态"下急需制定缜密的行业规定，不断完善法律法规来制约与视觉传达设计交互体验相关的环节。

结语

依托日新月异的科学技术和大数据资源，互联网已经衍生为当代社会的全新生态模式，开启了"互联网＋时代"。视觉传达设计面临机遇的同时也要面对巨大的挑战。如何在视觉传达设计教育和设计实践中跟上"互联网＋"的步伐；如何利用"互联网＋生态"的优势使视觉传达设计与其他产业协同发展；如何制定适应时代的行业法规；如何推动视觉传达设计抓住机遇进化到新的维度……这些始终是值得我们每个视觉传达设计研究者、教育者和从业者共同探讨的课题。

参考文献

[1] 舍恩伯格 V M，库克耶 K. 大数据时代 [M]. 杭州：浙江人民出版社，2013.
[2] 马化腾. 互联网＋：国家战略行动路线图 [M]. 北京：中信出版集团，2015.
[3] 吴军. 智能时代 [M]. 北京：中信出版集团，2016.
[4] 彭特兰 A. 智慧社会：大数据与社会物理学 [M]. 杭州：浙江人民出版社，2015.
[5] 方晓辉. 新媒体时代的艺术设计 [J]. 文艺评论，2011(03).

生态与文化交织下的北京城市色彩研究

黄艳
清华大学美术学院，北京，中国

摘要： 城市色彩是自然地理环境与人工环境共同作用的结果，并作为一种传递视觉信息的途径影响着人们的环境感受。一方面，城市景观形式、建筑材料、植物搭配等均体现了城市色彩的生态性特质；另一方面，历史文化与建筑风格、城市规划布局等要素共同作用于一个生动鲜活的城市。因此可以看出城市色彩具有生态与文化的双重信息。研究北京城市色彩对于保护北京古都风貌、建设北京当代大都市形象、实现城市景观文化生态的健康可持续发展具有重要意义。

关键词： 文化生态；交织；北京城市色彩；城市景观

城市色彩是展示一座城市视觉形象最直观的表征，是自然地理环境与人工环境共同作用的结果，并作为一种传递视觉信息的途径影响着人们的环境感受，与形态、尺度信息同样重要。城市色彩包括建筑、植物、服装、车辆、广告等城市内人文景观和自然景观的色彩，"它们触及人们的活动空间，深刻影响着人们的视觉感受"①。一方面特定的自然地理空间决定了城市景观的自然色彩，其景观风格、建筑材料、植物搭配等均体现了城市色彩的生态性特质；另一方面历史文化是城市色彩形成的重要条件，其与城市建筑形式、城市规划布局等要素共同作用于一个生动鲜活的城市，是历史与文化作用的产物。因此，城市色彩具有生态与文化的双重信息（见图1）。

城市色彩是随着时代的变化而不断改变和丰富的，不断增添富有时代特色的新内容，尤其是北京这样四季分明、历史文化深厚的城市，表现得尤为显著。从一个古代的北方城镇、封建都城发展成为现代国际化大都市，其色彩的变化及特征从一个侧面反映出北京城所走过的历程。

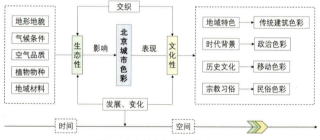

图 1 北京城市色彩构成框架图

1 北京城市色彩的生态性表现

北京城市色彩的生态性表现在以下三个方面，一是它取决于当地独有的地形地貌、气候、植物物种等自然景观因素；二是表现在由自然条件所决定的该地区建筑形式及建筑材料上；三是由空气品质（如湿度、能见度、日照等）影响下的色彩视觉效果。因此北京城市色彩的生态性是由植物、气候条件、地域材料、空气品质等因素共同作用的结果。这个结果不以人的意志为转移，具有其客观存在性和发展规律，是永远处于生长变化之中的。

1.1 植物与城市色彩

除去天空，城市景观的面积主要由建筑和植物这

① 杜潇潇. 北京城市文化色彩的特征[J]. 城市发展研究, 2007 (6)：11。

两部分实体构成，因而城市色彩也是如此。而且，相对建成后的建筑色彩基本稳定不变而言，植物色彩总是处于变化之中的，不仅一年四季各有其不同的表现，甚至一天当中也是变化着的：早上的花骨朵中午已经盛开、早上嫩绿的树芽到了下午已经颜色变深并且长出了新的嫩芽，等等。而且北京平原地区的植物色彩与山地的植物色彩也有所不同，山区的植物既要顺应其地形地势的变化，防止水土流失，还要考虑季节长短的不同，保持四季有景可观，建立稳定的景观群落。山区内植物开花期比平原晚，因此形成了城市不同的景观特色区域，丰富了城市整体的景观层次。另外，城市中温度较高的区域花期也稍早于其他地方，造成在季节交替的时候，常常会看到同一植物物种的不同状态——如北五环的西府海棠还是含苞待放，而二环路边的西府海棠则已经是烂漫盛开了。因此植物色彩的变化性主要取决于植物物种的组合、季节以及空间位置等。

比如"北京颐和园在造园艺术上堪称中国古典之最，在植物选用和色彩搭配上也体现了我国植物造景的传统手法"[①]，根据当地的气候条件，采用桃树和柳树结合的方式，营造粉色和绿色相互搭配的植物色彩景观，以丰富各个季节的景观效果（见表1）。

表1　颐和园拱桥和万寿山四季植物色彩变化

季节＼景点	拱桥	万寿山
春季（3—5月）		
夏季（3—5月）		
秋季（9—1月）		
冬季（12—次年2月）		

1.2　气候与城市色彩

城市色彩与地域气候是一个统一的整体，一个城市的色彩景观可以反映出当地的自然条件和气候特征，成为地域特色的标志。不同季节的降水、空气品质、日光情况都不尽相同，造成了空气能见度、漫反射等的差异，而这些因素直接影响了景观物的视觉感受效果。比如，北京国家大剧院建筑在不同季节、不同时间和不同天气下呈现的色彩效果是不尽相同的（见表2）。

日照也影响了建筑色彩的视觉效果，建筑材料受到光照的反射和折射，呈现出不同的色彩变化。如玻璃的光滑表层受到阳光的照射后会反射到周围的景观

表2　北京国家大剧院的色彩表现

	春季（3—5月）	夏季（6—8月）	秋季（9—11月）	冬季（12—次年2月）
不同季节				
	清晨6:00	正午12:00	下午16:00	傍晚19:00
不同时间				
	晴天	阴天	白天雾霾	傍晚雾霾
不同天气				

[①] 胡振园. 浅谈颐和园的植物造景[J]. 北京园林，2014（1）：24.

上，使整体的环境呈现出通透、明亮的景观效果；而粗糙的建筑表层则无法反射太阳光照，只能对自身的固有色起到调节作用，丰富了不同的色彩景观层次。尤其是随着北京各种新建筑的诞生，建筑材料也日益丰富，比如钢结构、金属钛板、ETFE膜、玻璃幕墙等；而且，与传统自然材料或常见材料相比，这些新建筑材料不仅本身固有色及肌理大不相同，从而对阳光的漫反射作用也不同；而且由于新建筑的造型、体量等，其对日光的反射、折射作用对周边环境的影响不容忽视，表现出新的建筑色彩美感（见表3）。

另外空气湿度对城市色彩也具有一定的影响，植物及建筑立面干与湿的状态所展现的视觉效果是不同的。由于降雨时日照强度较小，且空气较为湿润，建筑对于阳光的照射会产生一定的折射作用，从而使整体的建筑色彩呈现出不同的效果。

1.3 地域材料

城市色彩生态性的一个重要组成部分就是自然材料，这是在当时交通、运输、技术条件限制下而利用当地物产所形成的色彩特征，地域材料的色彩是当地特色的主要表现因素，体现了历史发展的痕迹和自然环境的特征。这些地域色彩基本来源于材料的原始本色，随着制陶、冶炼和纺织等技术的发展，人们开始

表3 不同材料在太阳光照下产生的色彩变化

序号	材料	特点	色彩提取	案例
1	钢Q460	一种低合金高强度钢。是钢材受力强度达到460兆帕时才会发生塑性变形，这个强度要比一般钢材大		
2	金属钛板	钛锌板的氧化表层呈悦目的蓝灰色，与大多数材料十分协调。其自愈能力强，氧化层随着时间之推移不但能增添结构上的魅力，且具有维修费用低之优点		
3	ETFE膜	ETFE膜是透明建筑结构中品质优越的替代材料，可以随日光发生变化		
4	玻璃幕墙	玻璃幕墙是一种新型墙体，它赋予建筑的最大特点是将建筑美学、建筑功能、建筑节能和建筑结构等因素有机地统一起来，建筑从不同角度呈现出不同的色调，随阳光、月色、灯光的变化给人以动态的美		

使用矿物和植物的颜料，并将其中某些用于建筑作为装饰或防护涂料，就产生了后来的建筑色彩。

北京的地域材料主要有青砖、灰瓦、琉璃瓦、汉白玉、木材等。其中，北京砖瓦等建筑材料取当地土壤烧制而成，北京地区土壤以褐土为主，经烧制后呈青色。木材多为松柏，是可再生材料。琉璃瓦是中国自己研发的最早的玻璃，成为北京特有的材料，故北京一直都有"红墙碧瓦，金碧辉煌"之称，其中故宫的建筑材料及用色就是北京城市地域和传统色彩的代表。地域材料根据自身的特点运用在不同的建筑上（宫殿、长城、四合院、庙宇等），丰富了整个城市视觉色彩体系的层次性（见表4），代表了北京独有的地域特色。

表4 北京地域材料的类型与用途

材料名称	材料	用途	实景
青砖		长城铺装及挡墙	
		民居：四合院墙体	
灰瓦		民居：四合院屋顶	
汉白玉		宫廷铺装	
琉璃瓦		宫廷屋顶	
木材		民居：四合院木门	

2 北京城市色彩的文化性表现

由于受地域、民族、时代背景、历史、宗教、文化背景、地位等诸多因素的影响，不同国家、文化、民族的人们对色彩的喜好及其象征意义也大不相同。"一个地区或城市特有的自然环境色彩特质、历史文化的色彩传统、本土建筑的色彩特征、民间工艺的色彩表现、节庆活动色彩偏好等色彩因素会在长期的历史演进过程中形成稳定性和独特性的色彩传统，也就是一种传统城市色彩特征。"因而色彩的文化信息包括历史传统习俗、色彩的文化含义、情感含义、年代性、特定的地域物产等，其中有些是恒定不变的，有些则是随着时代的变迁而改变的。

而且城市色彩的文化性又是与其生态性密切相关的，这是由于使用当地材料建造的建筑经过长期的发展及应用形成了特有的文化印象和集体记忆，因此自然材料也含有了当地的文化信息。比如，琉璃瓦用在宫殿里象征着高贵，青砖、青瓦常为平民百姓使用，体现了朴素性；再如，松柏树种常用在宫廷与陵园里，就被赋予了皇家的文化信息。所以，北京的传统建筑色彩、政治色彩、民俗色彩、移动色彩等共同作用于北京城市色彩的文化性。

2.1 传统建筑色彩

建筑是城市的主体，其色彩主导着城市的主要色彩，体现着文化脉络和地域特色。在生产力较为低下的年代，建筑材料都为自然材料，并且是当地最常见、储存量最大、容易获得的地域性材料。因而一个城市的传统建筑色彩取决于当地地域性材料以及与之相关的材料工艺和装饰手段。与社会体制及登记制度相适应，这些材料、工艺、装饰等经过长期使用后，其使用对象、使用位置、场所等逐渐被固定下来，并具有了其使用对象、场所、位置等所带有的文化信息，通过建筑实体将这些信息保存并传递下来，在人们脑海中形成了稳定而深刻的视觉印象。因此传统建筑色彩带有浓厚而独特的文化特征，成为表现文化的途径之一。

2.1.1 宫殿色彩

北京作为历史久远文化深厚的六朝古都，宫殿及其辅助性建筑是传统建筑的最高代表，其中的精华便是故宫。而中国的"五色审美观"（即蓝、红、黄、白、黑）一直较为稳定地作为东方审美中主要色彩观念和色彩运用规范流传下来，并对后世产生了深远的影响。在五色中，黄、红两色的明度和彩度都较为显著，故宫的色彩基调以黄、红为主。黄色在五色中属至高无上的颜色，是皇家色彩的代表，象征着高贵、权威，给人以壮丽的视觉效果；红色在传统观念中是最吉祥、喜庆的颜色，寓意着美满、富贵。故宫主体以黄顶红墙的暖色调为主，但在檐下阴影部分辅以青绿彩画，彩画的主色调采用冷色系的绿和青，在其中点缀鲜明的彩点，使之与蓝绿互补形成对比色。除此之外，故宫室内外大量使用灰色铺砖，与耸立在其上的汉白玉石栏杆和台基形成了自然得体的黑白对比，共同烘托着五彩斑斓的建筑实体。总体来看，故宫多运用对比

色、互补色、黑白色及各色渐变进行调和，整体上色彩对比强烈又不失和谐，在美学上达到了统一性与多样性的完美结合，表现绚烂辉煌而又沉稳大气的皇家风范（见图2）。

图 2　北京故宫色彩提取

2.1.2　民居色彩

北京民间住宅所用的砖、瓦、灰、沙、石基本上采自北京四郊，特别是砖瓦也是附近的窑厂所烧制，当时的烧制技术最普遍的就是烧制青砖青瓦，因此这种颜色也就成为当时北京广大民居的基本颜色了。因此作为北京民居代表的四合院主要颜色构成是灰、红、绿，以材料原本的灰色为主调，配色采用小面积的红色和绿色，并以绿色植物作为自然环境的背景色来使用。四合院的色彩烘托了故宫恢宏的气魄，是故宫周围的寂静安逸之地，更是老北京最具代表性的特色之一，在今天看来更是具有一种朴素、低调、简洁、沉稳之美（见图3）。

图 3　北京四合院色彩提取

2.2　政治色彩

北京作为我国首都，是政治、经济和文化的中心，因而其城市景观中表现政治性因素的色彩是区别于其他城市的显著特征之一。北京的政治性色彩一方面受到中国传统色彩偏好以及世界共产主义阵营的双重影响，另一方面为了最大范围、最直接、最清晰地传递宣传信息，需要采用色彩鲜艳、纯度高、搭配简洁、对比强烈的颜色，从而吸引社会各阶层各种文化背景人们的注意力，并且配色、加工简便。

例如，从古老的中华民族用色习惯可以看出，"红"代表南方、代表火焰、太阳，象征着胜利、富贵、吉祥；它不仅在传统中象征着高贵、喜庆，容易引起人们的情感共鸣，而且从色彩视觉心理的角度来说，它也是最容易吸引人们注意力的颜色；黄色除了象征高贵以外，在所有颜色中最容易"跳出来"；绿色是由于战争中隐蔽的需要，成为我国军队军服的主要颜色，有"军绿色"的专门称呼。据史载："庶民多穿白衣（本色麻布），青衣（蓝或黑色布衣）"，且靛蓝色耐脏又稳重，是新中国成立后广大工人工作服的颜色；灰色也是同样的道理，由于多为"干部"穿着，是除了"军绿"和"工厂蓝"以外的最常见的服装色彩（见图4）。以上这几种颜色都有一个共同的特征：在当时颜料、染织技术受限前提下配色、涂抹、染色工艺均力求简单，因而在新中国成立后短期内被大量使用在各种场所和物品上，从而具有了中国独特的政治性信息。

图 4　北京政治色彩提取

2.2.1　宣传色彩

北京作为全国的政治文化中心，具有政治性意义的色彩广泛运用在景观、公园、雕塑等上。主要色彩以黑、红、白为主（见图5），给人们带来强烈的视觉冲击力，起到了政治宣传和信息传递的作用。

图 5　宣传性雕塑

2.2.2　政治活动色彩

作为我国首都的北京见证了无数历史事件、政治事件和文化性公众活动，如开国大典、国庆游行、大阅兵、每年的人大政协会议等。色彩搭配依然主要以红、黄为主（见图 6），延续北京传统的历史文化特征，象征着威严的政治秩序及制度体系，以及喜庆祥和的气氛。

图 6　2009 年国庆 60 周年大阅兵

因此，可以说北京已经形成了一套完整而稳定的政治色彩体系。除了由于制作技术进步和材料的丰富造成的肌理变化，在一定程度上影响了色彩观感，以及字体的精细和选择上体现出一些时代的不同外；整体来看在色相构成、色彩纯度、明度、色彩主次关系、色彩空间格式、运用位置等方面，中华人民共和国成立 70 年以来并没有大的改变。

2.3　民俗色彩

北京长期以来形成了以皇城为背景的内涵丰富、博大精深的民俗文化，不仅体现在具有最高技术和艺术成就的皇家艺术、生活器具上，并且还渗透到普通人日常的生活活动及行为当中；不仅影响了室内装饰陈设和人们的衣着服装，还体现在建筑景观方面，并成为北京城市经济发展的动力之一。北京传统文化中的民俗色彩体现在工艺、饮食、艺术方面。

2.3.1　工艺色彩——景泰蓝

景泰蓝原名"铜胎掐丝珐琅"，由于矿物釉色多为天蓝（淡蓝）、宝石蓝（青金石色）、浅绿（草绿）、深绿（菜玉绿）、红色（鸡血石色）、白色（车渠色）和黄色（金色）等，最终由此形成了一套完整而固定的配色模式，并成为其最突出的艺术特征之一（见图 7）。它集美术、工艺、雕刻、镶嵌、玻璃熔炼、冶金等专业技术为一体，具有鲜明的民族风格和深刻文化内涵，是最具北京特色的传统手工艺品之一。

图 7　景泰蓝——清代水盛及细节色彩提取

这种配色模式逐渐从器皿延伸到室内装修和建筑装饰，如建筑彩画的色彩搭配，与之有很大的相似之处，也是由蓝绿色调为主辅以白、红、金等，因此进而影响了建筑景观的色彩形象，如故宫的屋檐色彩。

2.3.2　饮食色彩

中国人对食物的评价着重在"色、香、味"，其中"色"是第一位的。食物的不同颜色不仅与相应的味道相关联，从而引起人们的食欲，也反映了社会文化、等级等。而且，食物本身的色彩与承载它的器皿、器物同样讲究搭配原则，共同形成了一个地方饮食色彩

的特征，并成为城市文化的一部分。最能代表北京饮食色彩的是烤鸭、糖葫芦、糖炒栗子、烤红薯等，其色彩以红、黄、褐等暖色调为主（见图8）。

图 8　北京部分饮食色彩提取

2.3.3　艺术色彩

京剧和皮影是最具北京特色且对人们的日常生活影响最广的艺术形式，色彩构成与配色模式是形成其艺术魅力的重要因素，并反映在服装、道具、家具陈设和建筑装饰以及其他艺术形式之中。例如舞台上的黄色均为帝王所独用，红色是高贵之色，而青、绿成为下层贫民的主要服饰色彩。这套范式既是舞台艺术的表现，也是真实社会生活的写照，并对其后的社会服装色彩体系的形成具有深远的影响（见图9）。

图 9　京剧——《贵妃醉酒》服饰及脸谱色彩提取

2.4　移动色彩

城市景观色彩的生态性也体现在其是由几大类变化速度、变化规律各不相同的部分组成，永远处于变化发展之中，而不变只是相对的、短暂的。与植物色彩受自身习性和气候、地理条件影响下的季节循环往复式变化轨迹不同，移动色彩则沿着单向现状或波浪状轨迹发展，虽然会出现局部的或某个时期的"复古"风潮，但总体来看是没有重复的（见图10）。

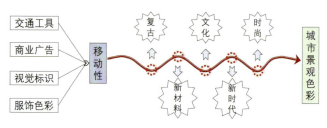

图 10　城市色彩的移动性

城市移动色彩包括一切可移动、可方便或快速更改的物体的颜色，包括交通工具、商业广告、视觉标示，当然也包括人——服装的时尚。这些移动的色彩作为城市色彩中最具生机与活力的一部分，能够体现城市的时代特征与精神风貌，并在经济发展水平、社会制度、技术革新、社会思潮、宗教信仰等因素影响下不断变化，从而呈现出浓厚的时代和文化信息。

2.4.1　服装色彩

人是城市中移动的景观，与建筑、历史文化遗产一样，每个城市都有其不同的人群构成和面貌，成为这个城市的独特形象，从北京街头的人们的服装色彩及其变化服装轨迹同样可以看出城市的历史文化、经济水平、社会开放程度、审美、时尚潮流以及人们的精神状态等。从20世纪50年代的蓝、灰、黑到60年代、70年代的草绿色，再到80年代、90年代的多色彩多材质服装，进入21世纪后服装风格更加国际化，如近几年流行的莫兰迪色、牛油果绿色等。服饰色彩的变化也带动了城市景观色彩的变化，使城市整体的景观呈现出现代化、国际化的趋势。

2.4.2　车辆色彩

随着经济的发展，汽车价格下降并普及成为大众日常消费品，市场开始厌倦黑色一统天下的局面，人们开始追求标新立异的享受和品味，汽车的颜色变得多样

化。到了汽车工业高度发达的今天，川流不息的各种车辆形成了一条条五彩斑斓的车流景观。与私家车黑白灰的主色调不同，商业和公交车辆颜色更加丰富以便于识别，且形成了固定色彩、搭配和分布的模式。

2.4.3 广告色彩

北京由20世纪50年代的人工绘画插图及印刷技术中的色彩单一特点向主题鲜明的广告形式发展；到了90年代，广告由于明星的代言使得传播更具吸引力；直到现在，户外广告不仅是商业信息获得的途径，也是城市景观视觉体验的一部分，反映了城市文化，其效果在夜幕降临后更加突出。

3 生态与文化交织下的北京城市色彩

因此，从城市景观色彩的组成可以看出其两大特征：1.具有生态与文化的双重属性；2.这双重属性常常是交织在一起的，其边界并非总是清晰的，出现很多重叠的部分。

概括来说，城市色彩生态属性指的是那些不以人的意志为转移或影响的、客观的、永远动态发展的物质、形式、现象和规律。它首先表现在具体的物质及形式上，如植物品种、地域性材料等的固有色，这是由自然地理空间所决定的城市景观的自然色彩，是一直稳定不变的部分；其次表现在这些物质自身生长发展的特性规律上，如植物的四季更迭和建筑材料自然的岁月腐蚀、褪色等，这是永远处于变化中的部分；最后，城市色彩生态性还表现在由气候、地理等自然条件作用下的城市色彩所呈现出的视觉形象上。

而城市色彩的文化属性指的是人为创造的，或受人为影响下的色彩现象。建筑、城市基础设施、汽车、广告标识、服装服饰等都是人所创作，因此自然地携带了其创造者的文化、信仰、价值品味、历史等信息；而另一些本来是由色彩生态性所决定的部分，例如四合院的灰砖、故宫黄色的琉璃瓦等，在使用过程中被人赋予了其等级、制度等文化含义。如此一来，灰砖、琉璃瓦的颜色同时具有生态和文化的属性了。

而且，城市色彩所包含的文化属性也并非一成不变的。建筑风格的演变、服装流行趋势的更迭、思想价值品味的变化趋势和规律等，都不是某个或某些人能够决定的，也就是上文所说的生态属性。因此，城市色彩生态和文化属性的重叠就显而易见了。北京城市色彩的生态与文化交织性意味着这两种因素并不是截然分开的，而是相互交叉、相互渗透的，具体体现在时间维度与空间维度两个方面（见图11）。

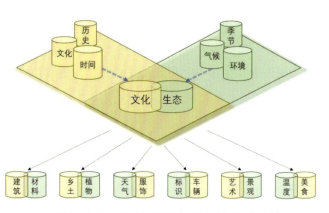

图 11 生态与文化交织下的北京城市色彩体系示意图

3.1 时间维度

时间维度下城市色彩的各个组成部分变化的速度和轨迹是不同的。从速度来看，变化最快的是植物和服装时尚，它们都受到季节的制约而在一年当中呈现不同的色彩状态；变化最慢的是建筑景观，单体建筑建成后如果不经过重修、改建，其外立面色彩几乎是不变的，而且，由于建筑的建造周期长，至少几年以上，因此从某个区域或城市整体来看，其色彩变化就更慢了。如图12所示，如果说植物、服装色彩的变化是以周（星期）为单位的，那么建筑景观的变化至少是以年为单位的；广告的变化速度居中，通常以月为单位。

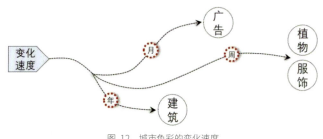

图 12 城市色彩的变化速度

从变化的规律和轨迹来看，有些色彩因素是循环往复、按照一定的周期和规律，呈环状重复着变化轨迹，例如植物在一年里四季更迭，但每一年它们又是按照同样的规律、顺序发芽、开花、枯萎、凋落的；还有些色彩因素是呈线状（直线或波浪线）变化的，例如建筑、汽车等，其虽然变化速度慢，但总是推陈出新，几乎不会重复过去的风格的样式，而以创新作为核心追求。也有一些色彩因素同时具有以上两类的特点，是呈螺旋状变化的。例如，服装色彩不仅由于"换季"而循环改变，毛衣、裙子、大衣、羽绒服等交替穿着；也会随着时尚潮流而向前发展，今年的羽绒服已经和去年的不一样了（见图13）。

而且，城市色彩生态与文化各方面在不同或者相同的时间里是互相影响的。在不同的时间里，生态与文化这两种因素之间的主次关系、强弱关系、搭配关系一直处于变化中。例如，春天到处都是姹紫嫣红的花卉海洋，但是到了冬天，落叶植物主要呈现灰色为主的色系，同时建筑的色彩变化较小，就显得尤为突出。所以，生态与文化这两种因素是具有同时性的，无论任何时间，这两种因素都可以同时存在，且不是一成不变的；在同样的时间（历史）维度下，它们以不同的速度和规律变化并交织在一起。

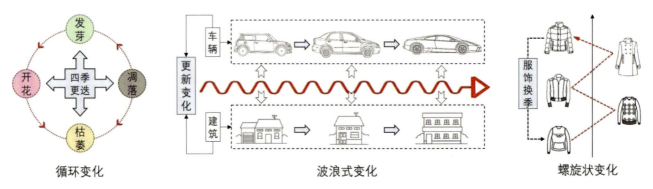

图 13　城市色彩变化的规律和轨迹

3.2　空间维度

城市色彩生态性与文化性在空间维度的交织同样可以体现在历史、季节及每天的时间点三个层面上：第一个是历史层面，比如1949—2019年期间不变的有故宫、天坛、天安门等历史建筑，部分变化的有每个历史时期增加的新建筑，变化的有服装、车辆、广告等；第二个是季节层面，具体指一年中的春、夏、秋、冬，其中不变的有建筑，变化的有植物等；第三个是每天的早、中、晚时间层面，其中不变的是建筑，变化的有植物、气候、空气质量等。因此以上三个层面中的不变性与变化性体现出北京的生态与文化之间拥有自己运行速度的系统，如一年四季；也有公转系统，如一年四季在自转时，同时又围着北京各历史时期不变的建筑或物体在进行变化（见图14）。因此，当同一个空间、同一个画面构图被置于不同的时间时，会发现其色彩组成发生了变化，但之所以这个空间或画面依旧具有可识别性，是因为其中的不变因素在提醒着人们。

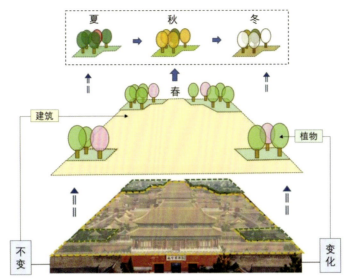

图 14 北京故宫建筑与景观的变与不变

结语

在空间维度下的生态性与文化性这两种因素像一种空间关系，其边界是不明确的，两种因素之间是互相交叉，互相涵盖的。在北京城市景观色彩中，需要考虑色彩的稳定性与变化性之间的关系。变化的色彩可以随时代发展不断丰富，例如时装和广告色彩等。而文化的色彩则不能轻言改变，需要保持一定的稳定性，例如北京的传统建筑、园林等。总结起来，就是要在构成城市色彩景观的文化性因素中充分考虑其与生态的关联性，并在其中注入生态性因素；反过来，在生态性因素中强调其文化信息和内涵。从而进一步模糊色彩生态性和文化性的边界，使之更深、更细、更全面的交织，才能搭建一个稳定的、不易被破坏或伤害的、健康强壮的城市色彩构架，并在此构架下寻求未来的发展。

参考文献

[1] 贺士元，邢其华，尹祖棠，等．北京植物志 [M]. 北京：北京出版社，1984.

[2] 国家统计局，生态环境部．2018 中国环境统计年鉴 [M]. 北京：中国统计出版社，2019 (2)：5.

[3] 杜潇潇．北京城市文化色彩的特征 [J]. 城市发展研究，2007 (6)：11.

[4] 陈昌笃，林文棋．北京的珍贵自然遗产：植物多样性 [J]. 生态学报，2006 (4)：969.

[5] 王桢．2022 年北京形成三季有彩四季常绿的宜居景观 80 多个优新植物为北京"添彩"[J]. 绿化与生活，2017 (11)：24.

[6] 张宝鑫，杨洪杰，成仿云，等．北京地区园林植物引种栽植 [J]. 农学学报，2017 (11)：75.

[7] 胡振园．浅谈颐和园的植物造景 [J]. 北京园林，2014 (3)：24.

[8] 常姝婷．探讨日照对园林植物色彩视觉的影响 [J]. 现代园艺，2019 (2)：139.

[9] 车生泉，寿晓明．日照对园林植物色彩视觉的影响 [J]. 上海交通大学学报，2010 (05)：168.

[10] 曾云英，徐幸福．彩叶植物分类及其在我国园林中的应用 [J]. 九江学院学报，2005 (06)：16-19.

[11] 梁铭．基于周边环境影响因素的建筑色彩设计方法分析 [J]. 建材与装饰，2016 (5)：89.

[12] 董峻岩，李克超，马传鹏．探究基于周边环境影响因素的建筑色彩设计方法 [J]. 科技展望，2016 (11)：294.

[13] 张建忠．北京地区空气质量指数时空分布特征及其与气象条件的关系 [J]. 气象与环境科学，2014 (2)：33.

[14] 郭红雨，蔡云楠．传统城市色彩在现代建筑与环境中的运用 [J]. 建筑学报，2011 (7)：45-48.

[15] 周瑞乾．北京色彩 [J]. 美与时代：城市版，2015 (2)：19.

[16] 朱锦雁．色彩在城市公共艺术景观中的应用 [J]. 西部皮革，2019 (6)：125.

[17] 谭烈飞．北京城市色彩的演变及特点 [J]. 北京联合大学学报，2003 (3)：63.

[18] 黄献．园林中植物景观色彩设计的应用研究 [D]. 南京：南京师范大学，2014 (3)：12-14.

[19] 王岳颐．基于操作视角的城市空间色彩规划研究 [D]. 杭州：浙江大学，2013：16.

表情包在故宫博物院文创视角下的设计分析和研究

管佳丽，周俊良，张东胜
北京化工大学，北京，中国

摘要： 融媒体环境下，故宫博物院近年来动作频繁。不仅开起了淘宝、天猫文创网店，进军综艺节目，还在故宫里架起了火锅餐饮店。在这期间，故宫博物院制作的优秀作品更是不断进入到大众视野中，令众人看到眼前一亮的时髦故宫。接地气的传播文案频频发声，与民众之间互动频繁，其中故宫各类表情包层出不穷。依托互联网中微信、微博等平台，带动了信息的传播速度和种类，增进了人际交往，表情包不仅在交流间扮演了使用符号，还附带着使用者的情绪表达。本文意在通过文创视角研究表情包在当下的表现和意义。

关键词： 表情包；故宫；文创；设计分析

1 表情包的来源

1.1 表情包的产生背景

网络表情包是社会发展的产物，表情包的诞生离不开互联网发展的日新月异。随着时代的进步，生活中的温饱问题已不再是多数人首要考虑的条件，生活质量的提高促使人们对于精神层次的需求逐步升高。互联网时代的大背景下，通信消息的传送大开方便之门。不断提升的网络速度，不断加深的程序编辑，以及生活新方式的层出不穷，令人们不再满足于媒介单一的传播途径。传统纸媒的单向文化传播与观众之间缺乏互动，促使媒介的发展与互联网的融合不断催生出新的传播方式，表情包的传播对照单薄的语言表达更好地体现出趣味性与互动性。表情包的发展，经历了字符式、颜文字、emoji、漫画、图像拟人化和高清动态图像，在这过程中，表情包的象形意义逐渐淡化，象征意义愈渐突出。

1.2 表情包——互联网环境下的非文字式表达

表情包在人际交往间越来越多地扮演着非语言类的表达情感的交流方式，通过对表情、姿态、动作等进行图像式二维画面的绘制，将表达情绪的状态进行符号化，进而营造出更为生动活泼的表达方式。这种日益丰富的表达符号，使人们产生出近似于面对面交流的感受，弥补了文字交流的枯燥无味，调节了聊天气氛，起到了补充与辅助作用。人们根据表情包产生的语境氛围，进行情感间的互动，增进个体之间的互动和交流，具有心理治疗的功效。

2 表情包在日常生活应用中的情感分析

2.1 不同表情包有不同的情感

表情包从最初的字符式发展到现今的真人表情包，流行元素日见增多，逐渐衍生出恶搞类、涂鸦类、戏谑类等众多类型的表情包。其中，青年人作为广泛使用者，在不断开发出的繁多类别中起到了推动作用，一方面年轻人本身的情感表达和面部表情生动且繁多，另一方面，表情包的个性化定制的易操作，令类型得到进一步增加，形象日益多元化。表情包的拟人化赋予了表情包感官表现，不仅适合语言环境，还能够传达出相应的情感和语境。从最基本的符号式表情便可以看出，简单精致的线条或上扬或平行，传达出人的面部表情的喜怒哀乐。

2.2 不同年龄段的表情包有不同的情感

表情包的产生无法脱离社会，社会的主要构成要素离不开人本身和人的需求。在不同时代背景下的社

会环境中,人民群众的主体地位始终不可忽视,但物质环境与情感表达方式附带着年龄背景。表情包在需求的语境下,应对不同年龄段的人群也有不同的表现。针对20世纪50到60年代出生的人群而衍生出的长辈专用表情包,如图1所示,可以看到不仅用色华丽鲜艳,图片中的字体型号通常也会设置为大号,图像的应用则偏向为具象图形或动画,具有鲜明的生活气息。

图 1　长辈常用的表情包

面对青少年的表情包不仅在种类上表现出花样百出,在内容形式上更是有文字、图片、动画,以及时事热点等众多类型,在用色上则出现色调较为统一或较为清爽的图像设计。年轻人无论是在接受度上还是自行DIY制作上,都表现出了高亢的热情和灵活敏捷的创造能力,表情包也体现出年轻人现下的社会环境背景。如"阿狸""兔斯基""史迪仔"等一众卡通表情包,依据其与年轻一代相契合的动画背景形象,在很长一段时间中都保持着高下载率。而在不同年龄段对某一表情包的使用表达上也展现出了不同,以源于日本的emoji表情中的"😂"喜极而泣的笑脸为例,在上班族的对话中,日常交流会有与同事间或上司的对话,相较于学生党的相对自由、放松的环境、年轻的思想意识,上班族则从心理上和行为上表现得更为成熟,多数表达"不好意思",微笑中透露出些许疲惫;而对于学生而言,此款表情的应用显得随意很多,因其生活环境的宽松,年龄层次相较年轻化,表达形式上丰富多样,在实际的使用中会出现多种含义:无奈到哭笑不得、哭到笑了、好笑到哭、蠢哭了、有些令人尴尬的笑,或是单纯的搞笑等[1]。

2.3　不同的文化背景表情包有不同的情感

社会群体间自有社交圈催生出相应的社交表情包。以医学生为例,医学生在成为医生之前,需要经历五年的本科学习,一般情况下本科之后还要继续三年研究生的学习,入院工作要参加三年或以上的规范化培训。医学生的生活中需要花费大部分时间和精力进行医学钻研,相较于社交活动大部分会由实践环境、工作同事、学习时产生的情绪等因素构成来说,从图2中可以看出,医学生在日常生活中使用的表情包显然是贴近其学习生活现状的。而对于学生党来说,时下热点新闻、娱乐八卦、学业压力,甚至于青春期的思想起伏,都会产生出与众不同的表情包。对于不同文化背景下的潜意识影响,表情包也会相应地会有不一样的情绪表达。同时也可以看到表情包的应用是会有交叉的,但因文化背景的不同而产生出的习惯性差异,从使用量的程度上会体现出些许不同的差异变化。

图 2　医学生常用的表情包
a) 真实人物照片调侃学习压力　b) 照片的反差对比出学习内容难
c) 学科内容式调侃　d) 文字反映

3　网络文化背景下的故宫博物院

当下社会,人们对信息的数量和质量的需求日益增强,信息呈现的方式由单一型向多样型转变,可视化的展现日趋重要。数字化技术的不断发展,网络环境容纳度的不断拓宽,为传统文化的传播和推广注入了新鲜的血液。故宫博物院依托互联网的快捷、便利、传播广等特性,在近年来不断做出新的尝试。故宫淘宝文创产品的试水成功,也催生出故宫天猫网上文创集成店的"大火",除去实际产品的推广销售外,在电视节目上更是结合年轻人视角推出《上新了·故宫》综艺节目,一些明星则凭借此节目收获了更多粉丝的喜爱,并在网络上开始拥有大量的表情包,作为东道

主的故宫博物院也会借此机会调侃一番，甚至在官微上放出最新的官方制作表情包。不少网友表示"原来你是这样的故宫"。故宫在此基础上再次以充满生活气的方式进入观众的视野，不断拉近了故宫与民众的距离。从中不难发现，这一记记重拳是传统文化在新时代焕发的新活力。

故宫博物院借由网红文物、网红文创，以及网红表情包等网络热度的持续不减，令一众优秀传统文化作品在数字媒体网络中获得了新生。长期以来，故宫博物院及其馆藏文物在世人的眼中始终笼罩着一层神秘的面纱，人们只能通过纸媒或亲身游历获得了解，抑或通过电视节目的报道。在媒体环境新旧交替的时期里，传统文化在传播和推广上是举步维艰，停滞在旅游纪念品的概念上，产品造型多是借由文物原型进行翻模制作，且成品质量也呈现出良莠不齐，"纪念品"更是处在了不上不下的尴尬位置，民众对于旅游文化纪念品的印象更是从最初的新奇特产，逐渐转变成坑骗游客的产物。为了让文物资源与观众产生亲密的互动，让更多的文物走进人们的生活，发挥其文化价值和弘扬传统文化，故宫博物院近年来做出了许多努力（见图 3）。其中，红极一时的故宫口红、故宫咖啡、故宫日历，以及生动活泼的各式表情包和 UI 设

a) 故宫文创宣传界面　　　　　　　　b) 故宫产品部分展示

c) 故宫墙纸　　　　　　　　d) 故宫"网红"部分表情包

图 3　故宫近年文创作品展示

计，令故宫博物院以新的姿态，高调且不失内涵、亲民且不失时尚地走入生活之中。优秀的设计想法需要完美的宣传文案的支撑，网络的快速、便捷是最好的推广载体，故宫通过官宣、开发 App、微信公众号等一系列举措，将最新的消息以最快的速度进行造势，不仅推动了文创产品的销售，线下的故宫实地旅游在旅游淡季也呈现出高热不退的状态。故宫表情包应运而生。

4　故宫博物院产品表情包的延伸设计

以故宫博物院推出的"胖、瘦侍卫"玩偶可以获知，好的设计产品需要与民众的日常生活紧密相连。玩偶的设计内容以清廷历史为基础，憨态可掬的人物形象，使消费者倍感亲切、有趣，与皇帝本身的角色产生了极大的反差萌，令消费者拥有近似于接触到那个时代的侍卫生活的感觉。其作品内容衍生于表情包的推广成功，作者依据清代皇宫御前侍卫形象创作出胖瘦侍卫的卡通形象，令传统文化与现代生活在网络交流中擦出了火花，在图 4 中可以看到其卡通形象不同于字符式表情包的简单化，生动活泼的表情内容配以精心绘制的人物卡通形象，细节当中透露出作者对日常生活的热爱、关注。在观赏文物时不难发现，其中人物有多种生动的形象，却是时代背景下的历史作

品，与当下有一定的脱节。表情包通过对作品场景的转换、人物动作的研究、人物表情配以文字说明等，使文物作品中的情节和人物情绪融入日常社交中去，表情包的出现不仅让传统文物作品变得更加鲜活，也让民众更易产生兴趣去认识和了解其背后的故事，在文化传承角度上产生了效果极佳的推广作用。图5所示的衍生产品便签夹的产生和热卖是表情包延伸设计成功的有力体现。

a) 瘦侍卫形象　　b) 胖侍卫形象　　c) 胖瘦侍卫

图 4　御前侍卫表情包

图 5　御前侍卫信笺夹

5　故宫博物院表情包的气氛营造和个性化设计的趋势

通过对近来故宫表情包的研究，故宫博物院所发行的表情包从最初的以"帝王像"为主推出的静态卖萌表情包，到现今的各式题材的表情包，可发现故宫博物院在努力将其神秘、高高在上、枯燥无味的形象剔除。自皇帝开始卖萌的表情包出现以后，网友纷纷表示"皇帝原来还可以这样啊"，或是"你竟是这样子的故宫"的感慨。故宫自此更加贴近生活，并辅以轻松愉快的氛围提上日程，推出《我在故宫修文物》纪录片、《上新了·故宫》综艺片、每日故宫App等各形式的内容。文创产品也在期间大放异彩，在全国范围内进行产品、图案设计的征稿，将年轻的思想注入其中，衍生出一众优秀作品，并推出平台进行精品众筹。表情包更是以画风有趣的视觉效果冲击着大众的脑海，通过故宫优秀藏品的加持，将单一的静态"帝王像"变得生动起来（见图6），贴近生活和尊重现在体现在更有现代元素的构思，生动有趣的帝王表情包形象也更易令人方便识记帝王形象。网红宫廷御猫和《上新了故宫》主持人邓伦的表情包在坊间比比皆是，故宫博物院自身的调侃和幽默不仅逐渐将故宫官方微博打造成为流量大咖，也将一众故宫开发的App推上年度榜单。网络热度的高持不下彰显了此番故宫大作为的热闹和成功。

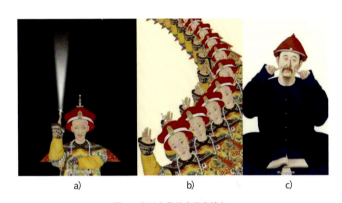

a)　　　　　　　b)　　　　　　　c)

图 6　生动有趣的帝王表情包

a) "爱是一道光"的道光皇帝　b) "招牌挥手"的咸丰皇帝　c) 卖萌的康熙皇帝

总结

故宫博物院能以全新的面貌融入新的时代中，表情包不得不说有一定的功绩。依托帝王反差萌的表情包打响的第一枪，借助表情包的大火继而推出相关文创产品的大获成功，一方面反映出表情包在市场中占有着极大的后发优势，容易积累出一定比例的客户消费群体产生购买力；另一方面体现在宣传推广中，表情包体现出的视觉效果和形象，令民众在接受度上易于消化，拉近彼此的距离，有效地产生了互动性交流。故宫借以表情包的诙谐幽默所营造出的轻松愉悦的观赏氛围，令人更多地产生出对故宫博物院现今状态的好奇感和新鲜感，用接地气的方式增进了双方的交流形式。从这点来说，这是故宫博物院找到的新方式，将营销策略与广开言路相结合，在不断增加故宫博物院本身的话题性，同时紧贴百姓生活所需。生活水平的提高，购买能力的提升，使灵巧可爱的便携产品且兼具着愉悦心情性质的小玩意更受人青睐。

参考文献

[1] 郭琦."微信表情符号"传播研究[J].新闻研究导刊,2016,7(23):47-48.

[2] 陈文秀,张菊兰.手机社交中的表情符号应用探析[J].新媒体研究,2018(24):34-39.

[3] 谷学强,张子铎.社交媒体中表情包情感表达的意义、问题与反思[J].中国青年研究,2018(12):26-31(108).

[4] 万韵菲,詹秦川.融媒环境下故宫文化传播的策略分析[J].出版广角,2018,11(327):70-72.

[5] 李清.信息时代表情包产业化发展现状与对策分析[J].现代信息科技,2019,3(2):118-120.

[6] 孙雨婷.从网络表情包看视觉化语言及情绪表达[J].新闻知识,2016(10):78-81.

[7] 楚艳芳.互联网时代的新型体态语网络表情包[N].沈阳大学学报:社会科学版,2018(6):766-770.

[8] 李东.表情亚文化对网络人际互动的影响[J].文化学刊,2019,2(2):54-55.

[9] 梁淑荣,侯杰.故宫文创产品的社会效应[N].白城师范学院学报:人文社会科学版,2018,32(5):20-25.

3D打印技术在云南建水紫陶中的应用及未来发展趋势探究

胡竞
云南艺术学院，昆明，中国

摘要： 在未来艺术、设计与新科技融合创新的背景下，作为中国四大名陶之一的建水紫陶如何利用自身特点在新形势中展现优势、规避风险成为值得深入研究的问题。3D 打印技术作为一种新兴的增材制造技术，可以对建水紫陶传统器形制作工艺中的不足有所补充，为建水紫陶提供更加多样的器形选择和设计方法。同时建水紫陶自身高细度、耐高温的泥料特性也可以为陶瓷 3D 打印技术提供优质的材料选择。

建水紫陶独特的刻填与无釉磨光工艺以及丰富的传统文化内涵可以为 3D 打印技术增添更多的人文底蕴和艺术情感。建水紫陶通过和 3D 打印技术的结合可以实现与数字化、信息化技术的互联，突破建水紫陶在地域上的限制，让更多优秀的设计师和陶艺爱好者可以参与到建水紫陶的设计制作当中，为建水紫陶未来发展带来新的活力与可能。

关键词： 3D 打印；建水紫陶；创新应用；发展趋势

1　3D 打印技术概述

1.1　3D 打印技术的发展现状

3D 打印是近年来快速发展的新型制造技术，它以计算机三维数据作为核心驱动，以增材制造作为主要技术特点，大多利用金属、塑料、新型生物材料等打印材质，与不同的学科领域进行交叉结合，在医学、航空航天、机械制造等众多领域都取得了突破性进展。

近年来基于不同材质、不同构架的各种类型的 3D 打印技术如雨后春笋般蓬勃发展，开源的共享理念在 3D 打印领域深入人心，除了少数的量产机型外，大多数的核心技术都被开发者无私地分享。这也使得很多不同学科领域的研究人员可以用较低的成本快速接触 3D 打印技术，帮助 3D 打印技术在短时间内得到推广应用。

3D 打印技术在众多领域中显而易见的优势也使其行业市值不断增长，许多拥有雄厚实力的企业如佳能、惠普、联想等相继进入 3D 打印领域（见图 1）。这些大企业的加入使得 3D 打印技术的发展前景更加乐观，相信在不久的未来，操作便捷、功能完善、打印质量稳定的机型将以更加易于接受的价格在大众市场普及。

图 1　3D 打印技术快速发展

关于未来科技、未来艺术、未来设计的话题常常会引起强烈的反响，3D 打印技术更是其中的热门议题。2017 年 6 月 19 日，在法国蓬皮杜国家艺术文化中心以"打印世界"（Printing the World）为主题的展览（见图 2）隆重闭幕，历史上最宏大的 3D 打印展览圆满完成，部分优秀参展作品被永久收藏。包括来自美国麻省理工学院媒体实验室（MIT Media Lab）、东京大学高级设计研究部隈研吾团队等 40 家世界顶级研究团队，涉及艺术、设计、科技、建筑、装置、数字媒体、文献和表演等诸多跨学科门类，在曾经的"高技派"建筑的代表蓬皮杜艺术中心，讨论时下"高技

的3D打印技术的未来，讨论未来艺术形态在新技术背景下的艺术与科技融合创新的新趋势，其中也出现了陶瓷3D打印技术的身影。

对于3D打印技术来说，国内外的艺术家都处于同一起跑线上。2017年3月9日，中国当代雕塑艺术家隋建国在北京举办"肉身成道"个人雕塑作品展。先进的3D扫描技术帮助艺术家更精确地捕捉雕塑泥稿表面手纹留下的肌理效果，再使用3D打印技术对泥稿的表面效果进行放大还原，解决了传统雕塑泥稿放大过程中的失真问题，使雕塑可以更加准确细腻地还原泥稿原有的丰富细节。

图2 "打印世界"主题展览

1.2 陶瓷3D打印技术的特点和应用现状

在陶瓷3D打印领域的研究大致可以分为两个方向，一种是基于材料学的角度进行研究，为了得到更加耐高温或者硬度更高的陶瓷材料；另一种是从陶瓷艺术的角度进行研究，创造出更加新颖的艺术表现方法，图3所示为3D技术雕塑作品。

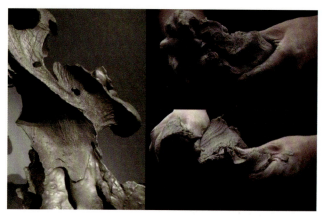

图3 3D技术雕塑作品

陶瓷材料领域主要有两大类型的突破：第一种是新型高科技陶瓷材料的3D打印应用，以新型陶瓷粉末材料在凝胶或激光的帮助下快速成型技术为代表；另一种是在传统陶瓷泥料在半流质的状态下，盛装在高压针筒中挤出泥条，并在机械臂的控制下盘筑成目标器形，这种制作类型通常被称为液态层积型陶瓷3D打印技术。建水紫陶泥料具有细腻度高、延展性强、在同等湿度下流动性强等特点，很适合液态层积型（LDM）陶瓷3D打印技术，因此在本文中所使用的陶瓷3D打印技术即为此种技术。

2016年10月至2017年4月，笔者针对云南建水紫陶的泥料细度高、收缩率高、质地偏软等特点，自行组装并调配了一台液态层积型陶瓷3D打印机，并根据建水紫陶的泥料特点进行不同参数条件下的打印实验与阴干、烧制实验，已于2017年4月成功打印并烧制出完整的建水紫陶3D打印作品。最初机器可以打印的最大尺寸为高28厘米、直径18厘米的圆柱形范围。之后又将机器进一步优化，将最大打印尺寸扩展至高40厘米、直径32厘米的圆柱形范围。

2 建水紫陶的工艺特征与发展困境

2.1 建水紫陶的工艺特点与传统器形

建水紫陶（见图4）产自云南省红河州建水县，是利用当地所产的五色土烧制的高温泥陶，与江苏宜兴紫砂陶、广西钦州坭兴陶、重庆荣昌陶器共称为"中国四大名陶"。建水紫陶在清代逐渐完成了从日用陶到文化陶的蜕变，形成我们当下所见的形态：在湿坯状态下，使用阴刻阳填的方法装饰书画图案；在无釉高温烧制后利用沙石磨制出光洁如镜的表面效果。

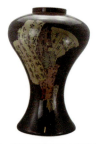

图4 光洁如镜的建水紫陶作品

建水紫陶以刻填和无釉磨光为最突出的工艺特色

（见图5），素坯器形则是实现这些工艺特色的基础。陶器大多古朴没有釉彩效果是因为制作过程中不使用施釉工艺，表面多为泥料本色，器物造型和表面装饰成为鉴赏过程中的重点，因此素坯的造型往往会从第一步就决定了整件作品最终所呈现的艺术情感。在建水紫陶的发展过程中，形成了很多人们喜闻乐见的经典器形，例如，博古瓶、蒜头瓶、梅瓶、直口瓶等。不同的艺人在制作这些器形时并没有严格的尺寸标准，凭借个人经验与审美在转轮上拉坯制作。

图 5　建水陶拉坯与无釉磨光工艺

本文论述对象之一的建水紫陶传统器形并不单指某一具体的器形，而是指使用建水紫陶传统制作方法——转轮拉坯工艺所制作出的器形，以及基于此类器形进行的翻模生产。这些器形由于在制作过程中需要使用转轮拉坯工艺，在同心旋转的圆盘上进行器形的制作，因此最终所得到的绝大多数都是轴对称器形。基于这些器形进行的翻模制作也都为轴对称器形。由于陶瓷制作工艺长时间没有新的突破，自下而上的致使很多设计师和建水紫陶艺人的思维也局限在轴对称器形之中。对此类传统器形的创新设计，其意义不仅仅在于得到新的单一器形，更有利于打破建水紫陶艺人与从业者对于建水紫陶器形设计在思维上的限制。

2.2　建水紫陶面临的发展困境

我们正处在一个科技迅速发展的时代，许多行业都会因为科技的发展而主动或被动地发生变化。建水紫陶虽然地处中国西南部，但在信息技术的影响下，与其他各种工艺门类都处于同一平台之上。建水紫陶在使用信息技术进行传播与销售的同时，外来的游客、艺人、陶工也络绎不绝（见图6）。

图 6　建水紫陶街现状

这些都是已经发生的变化，而建水紫陶的本质并没有因此而改变，依然是以刻填与无釉磨光工艺为特点的高细度高温泥陶，依然使用着相对传统的工艺流程与方法，建水紫陶的传统韵味得到了很好的保留与传承。与此同时，由于行业产值的不断增加，许多制作者也都在不断地复制、模仿与消费着传统经典器型。其实不仅是建水紫陶，整个陶瓷行业的制作方法在很长时间里都少有变化。甚至由于制作方式的固化，大多以转轮拉坯工艺为基础进行生产，使得陶瓷的器型难以创新，长此以往，陶瓷制作者在潜意识里渐渐忽视了对器型的关注。建水紫陶也不例外，创新设计多集中在表面装饰的题材与内容，器型作为表面装饰的载体却难有创新的方法。这也直接致使建水紫陶产品不可避免地表现出同质化的趋势。

在与建水紫陶制作名家和行业先锋的访谈中也不难听到他们的担忧。由于建水紫陶泥料细度较高的特点，在同等湿度条件下，相较于其他泥料，建水紫陶泥料的延展性更好，但也更加难以塑形，老师傅们经常说建水紫陶泥料偏软正是如此。这种偏软的泥料在拉坯的过程中难以制作高大的器物。使用拍片方法制作时，偏软的泥料也增加了成型的难度。因此市面上的大部分的建水紫陶作品大部分都是体型不高的轴对

称器形。使用传统方法在这种泥料局限之中寻找器形的变化确实有一定的难度。

3 3D打印技术与建水紫陶工艺融合探索

3.1 对建水紫陶泥料特点的分析与陶瓷3D打印机适配

根据2014年云南省质量技术监督局发布的建水紫陶云南省地方标准："以建水境内天然五色土为主要原料……烧制而成的陶器"，可知建水紫陶必须采用云南省红河州建水县境内的紫、白、青、黄、五花等五色陶土进行制作。这种陶土经过粉碎、淘洗过滤、陈腐等工艺后，细度可以达到200目至400目。而同为中国四大名陶之一的江苏宜兴紫砂陶的泥料细度通常在40目至80目之间，其泥料颗粒要比建水紫陶的泥料颗粒大很多。建水紫陶泥料的高细度特点为其独特的无釉磨光工艺提供了基础。

高细度泥料在相同含水量的情况下会比细度较低的泥料拥有更强的流动性，因此建水紫陶的泥料在实际操作中会给人留下偏软的印象。在此次探索实验中，作者所使用的是液态层积型陶瓷3D打印技术，将调配好的半流质泥料装入针筒之中，再通过高压挤出泥条，泥条层层累积形成器物。在半流质状态下具有更好流动性的建水紫陶泥料因其自身特点成为更加优质的实验对象。在此分析的基础之上，笔者先使用建水紫陶泥料利用医用针筒进行手动挤出实验，在合适的泥料湿度条件下，建水紫陶泥料挤出顺畅，泥条表面平整光滑，因此决定进行下一步更加深入的3D打印实验。

由于目前市面上还没有相对成熟完善的液态层积型陶瓷3D打印机，因此笔者自行购买零件组装了一台陶瓷3D打印机，并根据建水紫陶的泥料特点进行实验适配，可以打印最大尺寸为高40cm、直径32cm的圆柱形器体。

如图7所示，该机器采用三角并联臂式的构架，其主板和并联臂控制单元与常见的热熔线材（FDM）3D打印机类似，而物料挤出单元与热熔型3D打印机完全不同。用于盛装泥料的针筒替代了原有的热熔单元，用于控制物料挤出速度的气压控制单元替代了原有的步进电机挤出单元。

图7 建水紫陶3D打印机

建水紫陶3D打印的实验过程（见图8）主要包括以下几个环节：计算机设计建模；计算机模型3D打印切片；泥料制备与填装；打印坯体；修坯、刻填装饰；坯体干燥；烧制成陶；无釉磨光。在3D打印技术的帮助下，设计师可以快速便捷地得到准确的作品实物，而不满意的地方可以轻松地在计算机模型中进行修改完善。

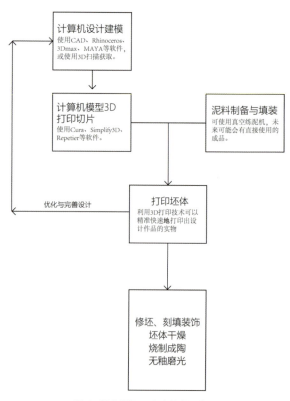

图8 建水紫陶3D打印流程示意图

3.2 基于建水紫陶传统韵味的设计探索与烧制实验

建水紫陶拥有深厚的传统文化底蕴，长期以来都以文化陶作为自己的定位，精美的书画装饰让人赏心悦目，独特的残帖装饰更是令人拍手称奇。建水当地保留有丰富的传统文化遗产，建水文庙为国家级文物保护单位，至今已有700多年的历史，占地面积到达7.6万 m^2，在全国文庙中首屈一指。建水的朱家花园、团山民居、朝阳楼、双龙桥、大板井等建筑精良、保存完好的历史遗迹时刻熏陶、感染着每一位建水紫陶艺人，传统韵味成为建水紫陶与生俱来的灵感源泉。在设计探索之初，将3D打印技术与建水紫陶的传统韵味进行融合成为实验的基础。

此组作品为流云香承（见图9、图10），以清风明月的概念作为设计出发点，以被风吹动的云卷和月亮为造型特征，在使用过程中结合缥缈流动的倒流香或线香共同营造出清风明月的意境，让使用者在享受到熏香乐趣的同时可以获得更加优美的审美意境。

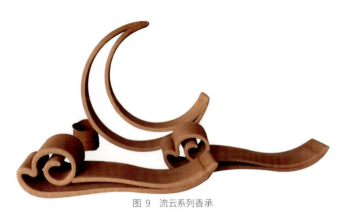

图9 流云系列香承

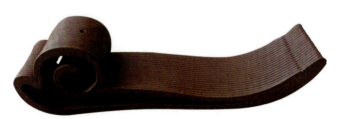

图10 高温烧制过的流云香承

此组作品进行了相应的烧制实验，正常情况下建水紫陶的最佳烧制温度为1150℃，而图片中的效果是建水紫陶红泥在200℃的烧制温度中所产生的效果。经过实验可知，相同的建水紫陶泥料在不同的烧制温度和火焰氛围中会产生不同的效果。以建水紫陶红泥为例，在电窑氧化焰氛围中烧制，使用1100℃进行烧制，成品呈现出砖红色的效果；使用1240℃进行烧制，成品呈现出深紫色接近黑色的效果。如何把握合适的烧制温度，实现想要的设计效果，需要进一步的实验研究。这组作品在打印过程中形成的横纹得到一定程度的利用，香灰在横纹的帮助下可以更顺利地扫除。

4 创新设计案例分析与未来发展趋势展望

4.1 基于科技与艺术融合创新的建水紫陶设计案例分析

在云南省临沧市沧源县的调研过程中，笔者感受到一种与自然和谐共生的生活状态，因此基于这种生活状态使用建水紫陶3D打印技术进行融合创作，设计出《牧逸佤乡》系列作品（见图11～图14），其中包括融入佤族概念的案头小摆件和一组由23件沧源崖画人物构成的高90cm，宽60cm的公共装饰作品。此组作品已被良渚陶瓷博物馆收藏。

万物有灵，人们往往希望能与万物通灵以获得庇护。千百年间，生活在密林之中的佤族人民崇拜着天地自然，崇拜着风雨雷电。阿佤人相信人和自然万物共有这个世界，相互敬畏，相互依存，方能和谐共生。

在我们的身边只有单一的人和人造物。而在阿佤人的世界里，牛、房子、祭祀桩和人，以及自然万物共同组成了丰富多元的生活状态。作品使用陶瓷3D打印的方法，将这种生活场景抽象化呈现，探索智慧的生活方式。

由于是创新设计实验，实验设备与实验条件并不是很完善，在制作的过程中也出各种问题，例如，打印过程中气压不足导致出料不足，致使打印失败；造型倾斜角度过大导致打印过程中泥料坍塌，等等。在实验中不断尝试，不断进行经验总结，在失败中前行。

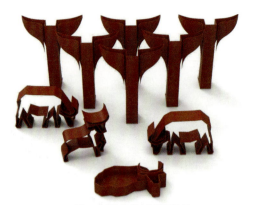

图 11 《牧逸佤乡》系列作品 1

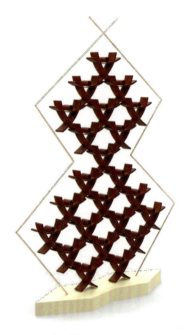

图 12 《牧逸佤乡》系列作品 2

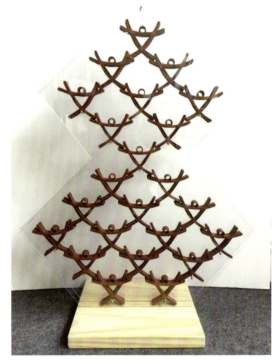

图 13 《牧逸佤乡》作品 3

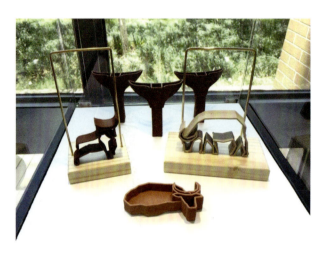

图 14 《牧逸佤乡》作品 4

4.2 建水紫陶结合 3D 打印技术发展趋势展望

建水紫陶通过 3D 打印技术利用计算机数据将设计环节与制作环节互联之后，实际上实现了设计环节与制作环节在地域上的分离，处在不同地理位置的爱好者和设计师可以通过计算机数据传输实现建水紫陶的远程制作，为建水紫陶提供更加丰富的设计与制作方式。

从建水紫陶爱好者的角度来说，在三维建模与 3D 打印技术的帮助下，可以更加方便地体验到建水紫陶的设计与制作，定制符合自己个性的、独特的建水紫陶作品。

从设计师的角度来说，外界设计师可以利用信息技术不受地域限制参与建水紫陶的创新设计工作，并可以通过 3D 打印技术快速得到建水紫陶的实物模型，为建水紫陶行业带来新的设计视野与设计思维。

目前已经有很多陶艺爱好者，在手机软件中设计自己喜欢的陶艺作品（见图 15），这些陶艺作品会被软件进行评分并给予爱好者虚拟的奖励，奖励又可以换购更多的虚拟陶艺材料。如果可以将类似的软件通过 3D 打印技术与建水紫陶实现互联，将会对整个建水紫陶的创作方式产生影响。

图 15　陶艺体验软件制陶效果

我们正处在一个科技迅速发展的时代，许多行业都会因为科技的发展而主动或被动的发生变化。建水紫陶虽然地处中国西南部，但在信息技术的影响下，与其他各种工艺门类都处于同一平台之上。建水紫陶在使用信息技术进行传播与销售的同时，外来的游客、艺人、陶工也层出不穷。

这些都是已经发生的变化，而建水紫陶的本质并没有因此而改变，依然是以刻填与无釉磨光工艺为特点的高细度高温泥陶，依然使用着相对传统的工艺流程与方法，建水紫陶的传统韵味得到了很好的保留与传承。与此同时，由于行业产值的不断增加，许多制作者也都在不断地复制、模仿与消费着传统经典器型。其实不仅是建水紫陶，整个陶瓷行业的制作方法在很长时间里都少有变化。甚至由于制作方式的固化，大多以转轮拉坯工艺为基础进行生产，使得陶瓷的器型难以创新，长此以往，陶瓷制作者在潜意识里渐渐忽视了对器型的关注。建水紫陶也不例外，创新设计多集中在表面装饰的题材与内容，器型作为表面装饰的载体却难有创新的方法。这也直接致使建水紫陶产品不可避免地表现出同质化的趋势。建水紫陶如果可以主动利用好科技进步带来的利好机会，可能会呈现出更加丰富的艺术形式，甚至开辟出新的发展道路，探索更广阔的应用前景。如何利用建水紫陶自己的优势弥补不足、规避风险，笔者使用 SWOT 态势分析法进行如下分析，参见表 1。

表 1　建水紫陶 SWOT 态势分析

建水紫陶 SWOT 态势分析	优势 Strengths 1. 中国四大陶之一，与宜兴紫砂齐名； 2. 独特的刻填与无釉磨光工艺世界罕见； 3. 高温泥陶 1100℃～1200℃烧制，避免有害物质； 4. 泥料细度高，在 200～400 目之间； 5. 文化底蕴深厚。	劣势 Weaknesses 1. 制作工艺相对单一； 2. 人工刻填与磨光工艺复杂； 3. 收缩率高； 4. 地处西南小城，交通不便。
机会 Opportunities 1. 面对新技术各地都是零基础； 2. 信息数据传输快捷方便； 3. 全社会高度关注传统文化	1. 利用建水陶泥相对于其陶泥显示的细度优势，在陶瓷 3D 打印机中使用可以获得更加光滑的表面效果；甚至可以进一步将建水陶泥制成管装打印陶泥进行推广； 2. 将文化优势与新技术优势强强联合，助力建水紫陶进一步推广。	1. 使用 3D 打印技术可以丰富建水紫陶产品造型。可以尝试使用 3D 技术解决部分刻填问题。打印出的器物密度更加均匀，降低收缩过程中的开裂率； 2. 计算机设计与 3D 打印结合可以通过数据传输，实现设计与制作过程在地域上的分离。为建水紫陶的设计提供更多可能。
威胁 Threats 1. 产品造型快速更新； 2. 生活方式与审美发生变化； 3. 不仅重视成品更重视体验过程与个性定制	1. 建水紫陶为无釉烧制，表面呈现稳重素雅的泥土本色，与追求简洁、理性的审美趋势相吻合； 2. 优秀传统文化的融入可以帮助建水紫陶在 3D 打印技术的支持下提供根据特色的个性化定制和制作体验。	1. 使用计算机设计可以进行快速而准确的造型制作与修改； 2. 利用信息数据传输为建水紫陶远程协作式的体验制作提供可能； 3. 3D 打印为单一式制作而非批量制作，不同造型的个性定制化设计更容易实现。

建水紫陶虽是一种拥有悠远历史的传统材料,但其自身具备的很多特点或许会在新的科技时代展现出新的优势。例如,在陶泥液态 3D 打印的过程中,较细腻的、较软的建水紫陶泥料更强的流动性和更好的延展性,可以打印出更加光洁的表面效果,这是很多粗颗粒泥料所不具备的优势。而作为新兴科技之一的 3D 打印技术对于传统的建水紫陶行业来说,新技术手段的优势不仅在于最终所呈现的单一器物本身,更可以对建水紫陶的设计过程进行有力的辅助,直接将建水紫陶与现代计算机三维设计紧密连接,设计师在设计过程中随时可以见到建水紫陶材质器形的实际效果,极大增强了设计过程中的可见性,缩短模型制作周期,利于设计师更准确地把握预期的设计效果。

未来进一步的科技发展中,建水紫陶如果可以主动利用科技进步带来的机遇,可以获得更加丰富的艺术形式,探索更广阔的应用前景。现阶段面对新兴技术,各地都处于起步阶段。在信息数据的面前,建水当地的从业者与其他地方的从业者都基本处于同一起跑线上。合理利用建水陶泥相对于其他陶泥明显的细度优势,在陶瓷 3D 打印机中使用可以获得更加光洁的表面效果。建水紫陶所呈现的稳重素雅的泥土本色,与追求简洁、理性的审美趋势也相吻合。合理利用信息技术为建水紫陶远程协作式制作体验提供可能。合理利用 3D 打印技术单一式制作而非批量制作的特点,让不同造型的个性化定制更容易实现,而建水紫陶自身的文化优势可以提供更具特色的定制和制作体验。建水紫陶与 3D 打印技术的双向融合可以为两者都带来更加精彩的前景。

结语

在这次创新设计实践中,经过探索、分析与实验,可以肯定 3D 打印技术在建水紫陶的设计与制作过程中都可以发挥一定的作用。这次实验最大的成果可能不仅仅在于最终的实物作品本身,还是对建水紫陶结合 3D 打印技术的设计与制作过程的一次探索与梳理。在目前的技术条件下,真正将 3D 打印技术在建水紫陶的制作中进行推广还有很多困难。相信在不久的将来,更完善更成熟的 3D 打印机型的出现,以及人们对 3D 打印技术的认识更加深入,都会促成 3D 打印技术的进一步推广。希望建水紫陶可以在彼时与 3D 打印技术深入融合,获得更广阔的天地。

参考文献

[1] 马行云. 云南建水紫陶 [M]. 昆明:云南科学技术出版社,2011: 6.
[2] 陈亨枫. 紫陶君说建水紫陶 [M]. 昆明:云南人民出版社,2016: 9.
[3] 康逊迪诺 P. 陶艺技巧百科 [M]. 杨修憬,译. 北京:中国青年出版社,2003.
[4] 巴纳特 C.3D 打印:正在到来的工业革命 [M]. 韩颖,赵俐,译. 北京:人民邮电出版社,2014.6.
[5] 华融证券 3D 打印研究小组. 透视 3D 打印资本的视角 [M]. 北京:中国经济出版社,2017: 5.
[6] 王铭,刘恩涛,刘海川. 三维设计与 3D 打印基础教程 [M]. 北京:人民邮电出版社,2016: 6.
[7] 王广春.3D 打印技术及应用实例 [M]. 北京:机械工业出版社,2016: 11.
[8] 费瑟儿 H. 陶瓷制作常见问题和解救方法 [M]. 王霞,译. 上海:上海科学技术出版社,2014: 4.
[9] 蒋炎. 现代陶艺的新景致 -2014 台湾国际陶艺双年展解析 [J]. 南京艺术学院学报:美术与设计版,2014 (6):160-163.
[10] 王超.3D 打印技术在传统陶瓷领域的应用进展 [J]. 中国陶瓷,2015, 51 (12):6-11.
[11] 贾玥,张乐,魏帅.3D 打印陶瓷材料研究进展 [J]. 材料导报,2016 (21):109-118.
[12] 郭蔚.3D 陶瓷打印的工艺特点与艺术特征 [J]. 装饰,2016,(3):96-97.
[13] 高连飞. 从 3D 打印应用角度做陶瓷艺术发展趋势的研究 [D]. 北京:中国艺术研究院,2016: 6.
[14] 作者未来. 一种面向 3D 打印的在线产品设计系统与方法 [D]. 济南:山东大学,2017: 4.
[15] 周胜.3D 打印工艺的优化设计 [D]. 武汉:武汉理工大学,2015: 5.
[16] 于江楠. 基于 3D 打印的汽车产业商业模式创新研究 [D]. 鞍山:辽宁科技大学,2017.3.

建筑愉悦的再解析
——基于空间句法的建筑空间主观体验研究

韩默
清华大学建筑学院，北京，中国

刘思仪
清华大学美术学院，北京，中国

摘要： 建筑的愉悦一直是与坚固和实用同等重要的建筑属性，它产生自维特鲁威时代的美观，演变成普利兹克奖定义的愉悦。在当代语境下，建筑的愉悦又有了哪些新的含义？本文试图用心理学和环境行为学语汇对愉悦进行再解析，借助空间句法的科学方法总结愉悦的具体要素对应的空间组构特征，进而揭示人们在建筑中的真实空间体验，并将这种研究方法和主观体验的具体要素应用于建筑的使用后评估中，拓展和完善既有使用后评估体系。

关键词： 建筑的愉悦；空间主观体验；空间句法；空间组构；使用后评估

建筑的愉悦一直是与坚固和实用同等重要的建筑属性，它也是建筑中最具有文化艺术性的一面。无论是大众百姓，还是专业人士，对建筑的评价多半都取决于愉悦的程度。在古典建筑中，建筑的美观强调比例、柱式和秩序等客观的美学法则；而如今，建筑之美不仅仅"停留在外观给人的视觉冲击力，还更多地体现在人们在建筑中的行为、使用和感受，这里包括对内心情感赋予的一种感官环境"[1]。那么，在当今语境下，建筑的愉悦被赋予了哪些的新的含义，人们又该如何去理解它呢？

1 含义再解析：从建筑的愉悦到建筑空间主观体验的转化

人们获得身心上的愉悦通常通过两条途径，即自身的内在因素和来自外界的刺激。内在因素与个人的审美经验与个性特征有关，而外界环境刺激主要体现于建筑物的外形、尺度、材质等因素。这些外显因素诱发的愉悦感往往发生在人类心理活动的表层，即感官层面的体验。

更深层次的愉悦感来自人们在建筑中的行为模式以及与其他人发生的互动关系之中。当行为模式和互动关系使人获得内心的认同感时，人们便将愉悦的审美情感寄托于建筑中。近代德国心理学家罗伯特·菲舍尔将这种情感定义为移情。菲舍尔提出，产生美感的根本原因是移情，是"自我的彻底转移，即我们的整个人性在某种程度上完成了与对象融为一体"[2]。人们将自身的情感投射到建筑之中，与特定的场景或他人产生的共鸣，进而获得更深层次的愉悦感。因此，愉悦在当今的建筑语境下更加侧重于人的主观感受，以及通过与建筑产生的情感共鸣而获得的满意感。

"情感"在《心理学大词典》①中被解释为"人对客观事物是否满足自己的需要而产生的主观体验"。人本主义心理学之父马斯洛将人类基本需求划分为5

① 林崇德. 心理学大辞典[M]. 上海：上海教育出版社，2003.

个层级，分别是生理、安全、社会、尊重和自我实现的需求。当一个相对基本的需求获得满足之后，才会出现一个更高层级的需求；当最高需求——"自我实现"获得满足后，人们的需求进入一个更深层次的认知的领域，"只有满足认知冲动才会使人主观上感到满意，并且产生终极体验（End-experience）。"[3] 因此，人与建筑产生情感共鸣的源自在建筑中获得的心理需求的满足。一旦建筑无法满足其中的某个需求时，人们便会感到不愉悦或不满意。

心理学动机理论认为，"如果不与环境和他人发生联系，人类的动机几乎不会在行为中得以实现。"[3] 也就是说，人类的情感需求是通过在建筑中的行为以及与他人的互动而获得满足的。环境行为学提出，"环境与行为的影响是相互的，环境中人的行为起因来自于一定的社会环境，因此对于行为的预测需要考虑社会和文化与艺术的背景。"[4] 环境的形成具有内在的空间结构，这些空间结构影响着行为模式；行为模式的形成又蕴含了潜在的社会结构，因此，社会结构和空间结构是影响行为模式的主导因素。本研究试图从空间结构入手了解人们的行为模式，进而通过行为模式与心理需求的相适应关系（见图1）来了解人们在建筑中的主观体验。

图 1　环境、行为与主观体验的关联框架图

因此，在当今语境下，建筑的愉悦更加侧重于人的主观感受，即人与建筑产生的情感上的共鸣。这种共鸣的产生是由于在建筑中，人的安全感、归属感、认同感、领域感和方向感等心理需求获得了满足。这一心理要素系统是开放的，随着科技发展和人们对大脑认知的发展，心理需求所包含的具体要素将继续发展。人的心理需求获得满足是通过建筑的空间结构所引导的行为模式与人们心理需求之间的碰撞而实现的，当行为模式与心理感受相适合时，人们的心理需求获得满足，便会感到满意和愉悦；当行为模式与心理感受产生差异时，人们的心理需求不能获得满足，便会感到不满意或焦虑等负面情绪，进而影响人们在建筑中的体验和感受。

2　空间的抽象：空间句法对主观体验评价要素的空间组构提炼

从环境行为学中发展出来的一个重要的理论分支是空间句法，它的创始人希利尔和汉森提出，"人与环境之间不是简单的因果关系，而是通过某种媒介建立起来的复杂关系，这个媒介便是空间组构。"[5] 空间句法的核心内容是空间组构与人的行为之间的相互影响，应用这种影响可以预测人的行为模式。同时，行为模式与人的心理感受也是相互影响，当行为与感受相适合时，人们的心理需求获得满足，于是感到满意和愉悦；当行为与感受存在差异时，人们的心理需求得不到满足，就会感到不满意或焦虑。因此，利用空间组构可以检验一个建筑空间所引导的行为模式是否满足人们的心理需求，进而了解人们在建筑中的主观体验。[6]

空间句法的工作特点是将复杂的现象进行抽象总结，并从中找寻规律性。空间句法将现实中的物理空间总结成抽象的空间元素，如凸空间、视域空间和轴线空间；将行为模式总结为移动、聚集、观察等模式，并总结出聚集对应凸空间、观察对应视域空间、移动对应轴线空间的规律。[7]

本研究尝试将安全感、归属感、认同感、领域感和方向感等人的基本心理需求归纳成相应的空间

组构特征,并应用这些特征对具体的建筑空间进行分析。由于篇幅的限制,本文以安全感为例展开介绍。如图 2 所示,首先,分析安全感的空间具备的行为现象;其次,根据这些现象寻找对应的行为模式,根据行为模式选择相应的空间元素并对所选择的空间元素进行分析;最后,总结归纳出空间组构特征,并将结论与实际案例进行比较,检验所归纳出的空间组构特征的合理性。

将这些行为现象总结成相应的行为模式分别是聚集、停留、观察和经过。这些行为模式在空间句法中对应的空间元素分别是凸空间和视域空间。这些空间要素的分析方法分别是凸空间整合度分析、连接值分析,视域空间整合度分析、视域面积分析等。最后,应用一个实际案例对所总结出来的空间组构特征进行检验。

3 空间组构的验证:通过实例案例对主观体验之安全感空间的验证

本研究借助清华科技大厦的使用后评估研究作为实例对安全感空间组构特征进行验证。清华科技大厦是一座位于北京市海淀区核心地带的大型综合性办公楼,其建筑主体由四座独立的塔楼组成,4 个塔座在地面层均设有独立的出入口。靠近南侧的 C、D 两个塔座的出入口布置在东、西两侧最为热闹的城市街区上。如图 3 所示,沿街布置了超市、餐厅、理发店等很晚才关门的商铺。靠近北侧 A、B 两个塔座的出入口则布置在背离热闹街区的位置,两个入口相对形成一个内向型空间,城市中的车辆或人群很难经过这里。

图 2 主观体验要素的研究流程

满足安全感需求的空间组结构特征参见表 1 所示。

表 1 满足安全感需求的空间组构特征

现象	行为模式	空间要素	分析方法
人来人往	聚集(动态)	凸空间	连接值、整合度等
自然共存	聚集(动态)	凸空间	
共同感知(视觉)	观察	视域空间	视域整合度
自然监督	被观察	视域空间	视域面积

空间组构特征
- 到达凸空间整合度值与连接值最高的凸空间的拓扑步数最少
- 到达视域整合度值最高区域的视线深度最浅
- 到达视域面积值最高区域的视线深度最浅

根据雅各布斯[①]对城市街道安全感的描述,"一条经常被使用的街道应是一条安全的街道,一条废弃的街道很可能是不安全的。"[8]"那些很成功的城市街区必须要有一些眼睛盯着街道,这些眼睛具有应付陌生人、确保居民以及陌生人安全的任务。"[8] 此外,希利尔也提出:"共存是我们感知别人存在的最原始方式,共存模式也是一种心理资源。""共存和共同感知形成了虚拟社区,环境恐慌感大体上来自虚拟社区的解体。"[9] 因此,安全感空间必须具备的行为现象有:人们经常使用某个空间、自然共存、视线的共同感知以及视线自然监督。

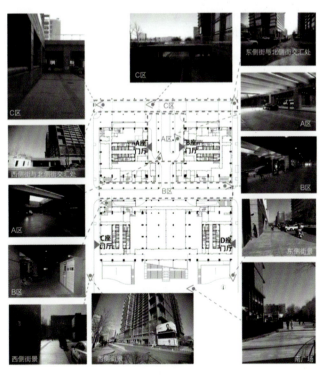

图 3 地面层平面图和实地街景对应图

① 简·雅各布斯(1916—2006)美国著名的城市规划师、作家她出生于美国宾夕法尼亚州斯克兰顿,早年做过记者、速记员和自由撰稿人,1952 年任《建筑论坛》助理编辑。她在负责报道城市重建计划的过程中,她逐渐对传统的城市规划观念发生了怀疑,并由此写作了《美国大城市的死与生》一书。

根据前期调研发现，人们晚上在下夜班离开时会感到害怕，引起害怕的主要原因是大楼周围人少。在排除了安保和安全事故等人为因素之后，本研究提出一个假设，人们缺乏安全感与建筑的空间布局有关，尤其与地面层出入口的布置关联较大。因此，本研究选择对建筑的地面层进行空间句法分析，选取的方法是凸空间和视域空间分析。

根据凸空间分析结果发现，东、西侧街的连接值和整合度值明显高于其他凸空间，说明这两条街平时非常热闹，来往的人流量较大。C、D座出入口分别布置在这两条街上，到达的拓扑步数为1（见图4、图5中圆圈里的数字代表拓扑步数）。下夜班的人与街上路过的人形成自然的共存和共同感知模式。然而，A、B座的出入口离热闹的街区至少需要经过3个拓扑步数（见图4中位置5）。而人们实际选择的离开路线是物理距离较短，但拓扑距离较长的路线（经过图4、图5中B区范围内的一条机动车通道）。这条通道光线昏暗，长度较长，步行通过至少需要3分钟，并且两侧没有商铺或办公室。在这段必经路线上，行人不能快速地到达热闹的街道，并且难以与其他人形成自然的虚拟社区模式，这是导致A、B座下夜班的行人感到害怕的重要原因之一。

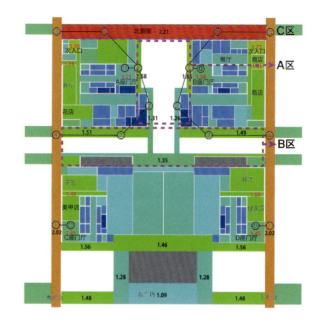

图 5　地面层凸空间整合度分析

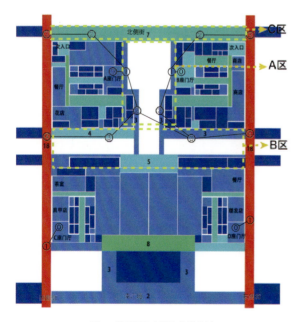

图 4　地面层凸空间连接值分析

根据视域空间分析发现，C、D座出入口附近有视域整合度值较高的区域（见图6中的红色区域），说明在这些区域人们容易产生视线的接触。南侧有两处视域面积值最高的区域（见图7中的红色区域），说明站在这些区域内人们可以获得最好的视野。这些区域位于大厦的南广场上，每天晚饭时间过后，在附近生活的居民都会自发地聚集在此休闲娱乐。市民们的广场夜生活为C、D座出入口提供了良好的自然监督，下夜班的行人很容易与市民们形成共同感知的虚拟社区。然而，A、B座出入口门厅背街布置，入口门前形成的内向型空间基本没有视域整合度高和视域面积值高的区域（见图6、图7中的蓝绿色区域）。当下夜班离开时，行人基本感受不到热闹的城市气氛，缺乏与城市人群的共同感知和自然监督。这与前期调研中得出的缺乏安全感的主要原因是大楼周围人少相一致。

对比前期调研结果，缺乏安全感的人群在A、B座上班的人数居多，在C、D座上班的人数非常少。因此，可以验证之前的假设，即行人感到缺乏安全感与空间布局相关，尤其是与A、B座的出入口的空间布局相关。根据实例的验证可以归纳出满足安全感需求的空间组构特征有5个：①目标空间到达凸空间连接值最高的区域的拓扑步数最少；②目标空间到达凸

图 6　地面层视域空间整合度分析

图 7　地面层视域空间视域面积分析

空间整合度值最高的区域的拓扑步数最少；③目标空间附近有视域面积值较高的区域；④目标空间附近有视域整合度值较高的区域；⑤目标空间附近布置了较多热闹的商店或公共场所。以上 5 个空间组构特征满足三个或以上便说明一个空间满足了使用者的安全感需求。

通过对地面层的空间组构特征分析，可以说明 C、D 座出入口的布置满足了人们的安全感需求，在安全感层面上，人们对这个建筑感到愉悦和满意；A、B 座出入口的布局容易引发人们心理上的恐慌和不安，未能满足安全感的心理需求。因此，可以通过对 A、B 座出入口位置的更改以及 B 区通道中增加底商的布置来达到满足安全感需求的目标。然而，安全感需求属于相对基本的心理需求，在得到满足以后，人们会寻求更高层次的需求。因此，根据相同的原理，可以归纳出归属感、认同感、领域感和方向感等需求的空间组构特征，并从各自的层面上检验人们对建筑主观体验的愉悦感和满意程度。

4　现实意义：引入空间句法的主观体验评价纳入建筑的使用后评估体系

在当今语境下，愉悦的含义更加侧重于人们在建筑中的主观体验，这种主观体验被具体解析为安全感、归属感、认同感、领域感和方向感等心理需求的满足。随着人们对大脑和心理认知的不断开发，人们还会产生更多的心理需求。当一个建筑能够满足全部的心理需求时，人们便会对在建筑中的主观体验感到满意，说明这个建筑达到了愉悦的标准。然而，在实际情况中并不是每一种心理需求在不同的建筑中的比重都是相同的。比如，在清华科技大厦这个案例中，由于特有的大规模加班现象导致员工对于安全感需求的重视。同时，对于办公建筑来说，归属感对于员工的忠诚度和工作效率的影响都比较大；在体育馆建筑中，归属感的需求就相对弱化，方向感的需求则显得更加重要。因此，通过前期调研对建筑进行深入了解，对于主观体验的评价十分重要。

将对建筑"愉悦"的评价转化为对人们在建筑中主观体验评价，一方面有助于理解愉悦的具体含义；另一方面有助于对愉悦进行量化的评价。对愉悦进行量化评价事实上是为了了解建筑空间的真实使用情况。与使用者主观体验相关的使用情况是比较容易被忽视，也难以被量化出来的。然而，建筑投入使用后的许多问题都与此相关。为了改善建筑空间的使用问题，

提升建筑的使用品质，本文建议将主观体验评价纳入建筑的使用后评估体系之中。

对于使用后评估来说，主观体验评价的纳入具有两方面的意义。一方面，现有的建筑使用后评估体系框架中对于使用者主观体验的评价尚显不足，缺乏系统的评估原则和指标体系。真实的主观体验反馈是建筑品质的一个重要衡量标准，也是建筑愉悦的直接体现。另一方面，既有的建筑使用后评估方法在主观评价方面主要借助于问卷调查法[10]，而问卷调查法属于经典的社会学调查方法。问卷调查的结果只能呈现出问题，而不能揭示出问题背后的深层原因，更无法提出科学合理的改善建议，而后两者对于建筑使用后评估意义十分重要。面对空间体验这一建筑学领域的问题，亟待发展出一个建筑学专有的调查方法。引入空间句法的分析方法可以弥补现有方法的不足，从空间组构的角度揭示问题产生的原因，并对问题进行修改或改善。然而，引入空间句法并不意味着能够代替问卷调查的工作，而是配合问卷调查发现的具体问题进行空间分析，找出问题的原因并提出改善的建议，进而提高建筑使用后评估的应用价值和意义。

总结

建筑的愉悦拉近了建筑与人的关系，将原本对美观的评价转变成对使用者主观体验的评价。通过引入空间句法和纳入建筑使用后评估体系，将主观体验的评价变得有内容可循，有原则可依，进而切实地致力于达到改善建筑品质和人们生活品质的目标。就像普利兹克奖的评委们为诺曼·福斯特爵士颁奖时的评语中说道："他的设计目标不仅仅是为了追求美观和功能实用，而是为了未来使用这个建筑的人们的幸福和健康而着想。他所做的努力都是致力于改善和提高人们的生活质量。"[11]

参考文献

[1] 庄惟敏. 成功的建筑教育是培养有人文情怀的匠人[J]. 住区，2017（5）：85-90.

[2] 马尔格雷夫 H F. 现代建筑理论的历史，1673-1968[M]. 陈平，译. 北京：北京大学出版社，2017-11：293.

[3] 马斯洛. 动机与人格[M]. 许金声，等，译. 北京：华夏出版社，1987.

[4] 李道增. 环境行为学概论[M]. 北京：清华大学出版社，1999：3.

[5] HILLER B, HANSON J.The Social Logic of Space [M]. Cambridge：Cambridge University Press，1989：1.

[6] 韩默，庄惟敏. 空间组构与空间认知[J]. 世界建筑，2018（3）：90-93.

[7] 希利尔 B，盛强. 空间句法的发展现状与未来[J]. 建筑学报，2014（8）.

[8] 雅各布斯 J. 美国大城市的死与生[M]. 金衡山，译. 南京：译林出版社，2006：8.

[9] 希利尔 B. 空间是机器：建筑组构理论[M]. 北京：中国建筑工业出版社，2008：5.

[10] 庄惟敏，梁思思，王韬. 后评估在中国[M]. 北京：中国建筑工业出版社，2017.

[11] 韩默，庄惟敏. 建筑的愉悦与空间满意度评价[J]. 南方建筑，2017（5）：10-14.

G

生产变革设计
Production and Design Revolution

创意产品设计助推供给侧结构改革的设计经济学研究

黄维
上海普兰金融服务有限公司，上海，中国

摘要：创意设计是提升城市经济发展的重要手段，设计不仅能增加产品附加值，提升城市生活品质，创造消费需求，还能协助推进供给侧改革，拉动消费，促进国民经济可持续性发展，实现经济的帕累托最优[①]。创意设计可有效提升人民生活水平，降低能耗，拉动就业。部分前沿创意，一定程度上甚至能有效引导科技升级，提升中国经济发展质量。当前，中美贸易摩擦对中国经济产生了诸多挑战，我国需从传统的依靠投资和外贸拉动的经济增长方式转变为依靠消费、投资、外贸三驾马车均衡拉动经济的模式，创意设计在提升产品价值后会显著提高消费对经济增长所占比重。

本文从设计经济学原理出发，对创意设计提升产品价值进行了研究，运用经济学周期、需求价格、市场结构等原理，探讨创意设计在产品价值提升方面的经济学意义，并提出一些切实可行的政策建议。

关键词：产品设计；经济学；供给侧改革；产品价值

1 问题提出与文献综述

近两年中美贸易战不断升级，我国经济结构性问题短板暴露明显，低附加值产品不足以应对国际贸易战，亟须高附加值、高科技、高品质的商品来拉动经济，因此，需进一步优化产业结构，寻找经济增长的新动能。2015年，习近平总书记提出供给侧结构性改革理念，主要目的是为解决供需结构性矛盾问题，主要通过产业结构调整、要素的有效组合，来改变供给需求之间的错位，实现资源优化配置，使经济增长方式从粗放型，转变为依靠质量和结构合理为主的可持续性增长方式。改革的关键点在于扩大有效供给，通过供给实现对需求变化的快速适应。

创意设计具有创新性、科技性、艺术性。产品设计可有效提升供给侧产品的质量和品质，并能降低能耗，拉动就业，提升产品价值，进一步增强我国贸易的国际竞争力，有效引导科技升级。然而，长期以来，我国设计行业一直处于市场机制不健全、人才流失、知识产权保护不利等问题中。上述问题直接影响并制约了设计创新能力的提升，使设计产品不能在市场机制中发挥正常价值，设计师价值也无法体现，生存状况堪忧，甚至沦为绘图工具。设计行业的长期信息不对称，市场环境恶化，价格战与关系户等问题，严重阻碍了设计市场发展；设计价值缺乏科学合理的估值体系，无法得以体现。上述问题阻碍设计行业的发展，也一定程度上阻碍着我国科技创新和供给侧改革的推进。因此，需要通过研究创意设计背后的经济学原理，即设计经济学，使设计更好地服务于供给侧改革，推动设计产品逐步迈入经济的有效轨道。

设计经济学是研究设计领域经济运行规律的学科，研究设计供给需求、设计需求价格弹性、设计微观经济与宏观经济、市场的消费者行为方式，设计估值定价等交叉学科内容。经济基础决定上层建筑，用经济学观点去研究设计，用数量经济学思想去研究设计价值，并做数据建模推演，是设计经济学研究的基本方式，针对此类问题，国内学者实际上已开始进行探索。

[①] 帕累托最优（Pareto Optimality），也称为帕累托效率（Pareto efficiency），是指资源分配的一种理想状态，假定固有的一群人和可分配的资源，从一种分配状态到另一种状态的变化中，在没有使任何人境况变坏的前提下，使得至少一个人变得更好。

一部分国内学者对此问题的研究比较粗浅，尚未形成理论。研究多集中在建筑园林和工业设计领域，并研究了人口价值演变和遗产效益问题。典型的有：建筑经济管理中的工程造价问题[1]（何建芳，2019），城市园林绿化项目经济效益问题[2]（杨莉，2019），施工组织与建筑工程经济中造价问题[3]（吴宁，2019）。另一部分学者则参照国外产品价值进行研究，典型的有研究柏林产品保护区与城市更新区的比较[4]（单瑞琦、张松，2017）；区域中心产品保护研究综述[5]（王乐涵、边导，2018）；产品价值视角下的西安德福巷街区人口构成演变研究[6]（梁源，2017）；以及上升到规划设计层面的研究历史文化名城保护规划设计经济问题的文章[7]（周俭，2016）；当然，也有从体验经济下的苏州文化创意旅游产品进行研究的[8]（张颖娉，2019）。上述学者都是对具体设计中遇到的经济问题就事论事进行讨论，都没有上升到理论高度。另一部分学者则试图构建理论体系，但由于缺乏经济学基础知识，最后倒向了设计管理。例如：《设计经济学》[9]（江滨、荆懿、金潞，2016）专著，虽然其中提到了设计商品属性和消费者一般行为，却并没有回答经济学核心问题，即价格形成机制是怎样的、市场供需结构如何优化，设计对供给侧改革有何积极作用等。

综上所述，由于设计经济学的研究者需具备设计学和经济学双重理论基础，而大部分学者知识结构较为单一，除在工业工程和建造行业有较多成果以外，多数学者的研究比较片面，更多是通过经验感知所得。

2 创意设计对提升产品价值的设计经济学原理分析

从供给侧结构改革角度来看，通过创意设计，使商业价值属性得到提升，是助力供给侧改革的关键。研究发现，创意设计与纯艺术有本质区别，设计通常由审美价值（审美性）、使用价值（功能性）、技术价值（科技性）、商业价值（经济性）、社会价值（人文性）构成。技术价值、商业价值、使用价值从三个维度形成了产品价值的基础，技术和使用价值是满足需求的最基础部分，商业价值是满足生产者供给端，并形成上层价值的基础。审美价值与社会价值是产品设计中延伸的高层次需求，也是商业价值附加值提高的关键，最顶层是产品设计情怀价值。从结构与要素构成（见图1）可以看出，产品设计的商业价值在经济性中具有中心地位，并对客户需求和设计者生产端均具有经济属性。

2.1 微观经济下，产品设计的供给需求经济周期分析

从供给和需求关系看，设计消费者因购买支付产品设计本身而获得设计的基础价值（技术价值 + 使用价值）和高附加价值（精神审美价值 + 社会价值），而产品设计的生产者通过挖掘产品的文化内核，优化设计要素，并结合现代感知，重新再设计，提升产品的

图 1　设计要素构成与层级关系图

消费属性价值，生产者从中获得经济回报和社会荣誉，并进一步激发了生产者作出更好设计的积极性，如此良性循环，不断反复。

从经济周期来看，产品设计会随着周期的变化而变化。简单经济周期模型能够表征一定规律，当市场价格有效体现设计价值时，产品设计的生产者就愿意继续维持设计生产；当市场价格高于设计价值时，会有更多设计生产者投入该市场中，提供更多供给；而当市场价格低于设计价值时，大量设计生产者离开，供给减少，而供给的减少会使价格提升，最终推动价格回归价值。因此价格会围绕设计价值不断周而复始的波动，却很难完全相等。

当然，实际上产品设计不同于一般商品，具有很强的创造性和创意性，优秀的产品设计不仅满足客户需求，还能够创造新的需求。比如，当价格高于价值时，产品设计生产者会越来越多地投入到该市场中，则供大于求，在市场同等价位下，那些能通过创意来满足人们更多价值的设计将会脱颖而出，供给和价格曲线会重新推移到新的均衡点，周期曲线也会重新移动，使得本来应该下滑进入萧条期的产品设计供给，快速回到上升繁荣路径的设计供给期。当然，随着更多产品设计生产者的投入，会激发设计创意不断进步，推进设计质量的整体提升。因此，产品设计通过创意供给水平和效率的提高，不断引导城市的发展和新兴产业增长，这种特殊的周期关系，可以用数学中的正弦和余弦函数来解释，设计周期变化发展的线性关系，可以在函数中得到规律的总结和提炼，公式如下：

正弦函数：$f(x) = \sin(x)\ (x \in R)$ 和余弦函数：$f(x) = \cos(x)\ (x \in R)$

正弦的最大值为1，最小值为−1，并符合两者正弦和余弦的关系（见图2）。

正弦公式：$\sin(\alpha \pm \beta) = \sin\alpha\cos\beta \pm \cos\alpha\sin\beta$

余弦公式：$\cos(\alpha \pm \beta) = \cos\alpha\cos\beta \mp \sin\alpha\sin\beta$

如图2所示，设计周期跟一般商品周期不同，具有正余弦曲线切换性。作为设计师（供给方）应该在经济周期下行的时候，推出新设计，以抵消经济的衰减，重新切换曲线变为上行阶段，从而获得最大经济利益回报，也拉动了城市经济，而不应在上一阶段产品仍在上升期阶段，盲目推出更新款设计，这样上一款设计的价值，还来不及被市场消化就浪费掉，得不到价值最大的发挥。经济学原理告诉我们，应用最小代价，获取较大的价值收益，因此，产品设计也应遵循这种规律。

图 2　简单的设计经济周期曲线模型

2.2 宏观经济下，政府干预引发的拉动经济作用与资源优化配置

市场经济存在一定滞后性和波动性。通常当经济下行时，人们的收入随之减少，消费低迷，产品设计价值就会变得很低，没有人会关切，从而消费变少，这将直接影响产品设计生产者的积极性。大量产品设计得不到创意和重塑的资金与人力支持，从而失去吸引力，最终会拖累城市区域经济的发展。此时，政府需出面，通过加大财政预算投入，扩大财政赤字，拉动包括产品设计在内的各个部门，让设计生产者的价值重新得到体现，才能出现更多积极的创意性设计，让处于经济萧条中的人们，重新提振，从设计创意中寻找新的经济增长点，逐渐拉动经济走出低迷。从上述分析可以看出，创意设计不仅提升的是产品设计，在经济低迷期，也是拉动经济增长的必要手段，能有效把经济从失灵状态，拉回到优化配置状态，带动经济增长。

2.3 产品设计的价值和价格偏离分析

价值和价格有很大差别，价格是市场交易或挂牌得到的数据，而价值还受到经济学设计效用因素的影响。产品设计的核心价值构成了一种三角关系，我们把设计创新产生的价值设为 V（Value），设计商品市场价格设为 P（Price），同等功能价值下的商品市场公允价值设为 F（Fair Market Value），则有：

创新溢价价值 = 该商品市场成交价格 − 同等功能该产品的市场公允价格：

即 $V = P - F$，

再加入设计产品的周期因素，则该公式变为：

$f(V) = \sin(V)$，$V = (P - F)$ 或 $f(V) = \cos(V)$，$V = (P - F)$

设计创新的溢价价值会存在正和负两个方向。正向价值（即设计者获得高于其付出价值的超额部分）一般出现在经济繁荣时期，此时市场上有更多资金，愿意投入到产品设计上，消费者也乐于获得审美价值的提升；负向价值（即设计者获得低于其付出价值的部分）则出现在经济萧条期，此时人们不再有心境和额外的资金消费在产品设计上，从而导致设计生产者处于困境中。通常产品设计的生产者一般追求用最小时间和成本，来获得最大的经济和荣誉价值，经济价值和荣誉价值存在互补性。设计的荣誉（即设计的社会价值体现）不单单停留在物质价值基础上，会升华为对社会的贡献价值，从而影响人生观与价值观导向，这也是荣誉价值的意义。荣誉价值体现道德性、尊严感、生命满足感，比纯粹经济价值更具有人类发展意义，甚至可激励生产者与消费者单单靠情怀就能做到一定的延伸，当然，最终还是会受到经济周期的影响。

3 创意设计助推供给侧改革的市场供需分析

创意设计对提升产品价值具有积极的作用，能产生一定的经济效用。设计市场和其他市场本质相同，由供给和需求线组成，如图3（上）所示。

从供给侧看，供给线主要以设计师为轴心，结合各类设计企业和设计制造业为一体，目的是为市场提供创造性的产品设计，随着物价水平的提高，供给侧生产者，会越来越乐意生产更多创意设计，从而使得市场上产品变得丰富；而价格降低，则会挫伤设计生产者积极性，逐步减少产品设计的供给，因此在供给侧，价格和产品的生产量呈正比例关系。

从需求侧来看，设计产品的消费者和广大客户，对设计需求的大小主要受价格影响，跟价格形成反向变动关系，当价格降低时，由于消费成本降低，设计的需求会陡然增大，而需求的增大则会直接导致供给的不足。当价格上涨到足够高的价位时，消费设计产品会成为一种奢侈，需求量会陡然减少，价格不得不回归理性价值阶段。

供给与需求的均衡是理想的一种均衡状态，是设计生产者生产的产品刚好等于消费者需求量的契合，因而不会造成资源浪费，生产和消费均衡是基本供给原理。然而，产品设计不同于一般商品，具有创新性，在经济繁荣时，会进一步刺激消费，使之前供给需求均衡点发生位移，需求 S_1 线，如图3（下）所示，大

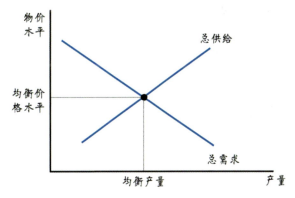

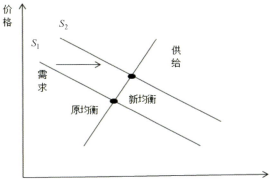

图 3 设计均衡与市场供需曲线

量外移至 S_2 线，从而导致原均衡被打破，形成新的均衡交叉点。因此，设计除了满足消费者需求外，还可创造需求，也正是因为设计的这些特点，才造成其对产品设计价值提升起到关键作用，从而能有效地改善供给侧结构，带动经济发展。例如，英国的设计产业发达，已成为其拉动经济增长的重要因素；日本的动漫产业强大，成为经济增长的巨大推动力。产品设计侧重实体经济，服务于社会，服务于人民，具有高附加值，可以拉动消费内需，促进资源的优化配置，降低通胀，还能促进就业。

4 供给侧改革背景下设计产业尚需解决的相关问题

在推进供给侧改革的大背景下，由于市场机制不健全，设计产业仍存在诸多不适应生产力发展的因素，不仅阻碍创意设计的发展，也削弱了产品价值的有效提升。这些问题需要通过建立如下机制来逐步规范，才能更好地促进我国经济的发展。

首先，需建立一套完整的设计评级体系。对设计师进行层级评估，可借鉴债券市场成熟的标准普尔[①]、穆迪债券评级体系。例如：若评级为 AAA 级的设计师，要超低价抢夺 C 级设计师的设计业务，这种扰乱市场的行为，应对该设计师做信用降级处理。AAA 级设计师应在公允价值区间内给予相应的定价权利，因有评级体系存在，客户对设计师价值也就有更加公允的认知。

其次，需建立设计知识产权征信体系。可借鉴央行征信和芝麻信用[②]，通过建立设计查重系统，对设计师作品是否抄袭、侵犯他人知识产权做判断，一旦发现即把不良设计师行为记入征信体系并保存 5 年。这样客户便能够了解设计师的职业操守，从而使诚信度高的设计师有更好的发展，诚信度低的设计师被逐渐驱逐出市场。

再次，设计公司规模化的股权治理问题。纵观中国 A 股市场，几乎没有纯设计公司上市，在创业板中小板上市就已实属不易，为何纯设计公司只能做中小企业，无法上市融资，无法摆脱工作室作坊模式？是否可借助经济学的科斯理论，通过进一步明确产权机制，降低交易成本，提高公司治理能力，做大做强设计公司，获得上市直接融资的机会？

此外，可将设计产品金融化和资产证券化。以设计为金融资产，或可设计出设计现货、远期交易、期货合约（例如，今年购买某位设计师明年作品的交易，即设计的期货或远期交易），虽产品设计本身没办法被严格量化标准化，但设计的组合，有可能成为类标准化合约金融产品，从而方便交易。若能做资产支持证券和标准化折算，就可能提高交易效率，推出设计期货、期权，能跟现货设计进行套期保值，从而大大降低设计的商业风险。

最后，产品设计行业的经纪类业务需要加强。为促进设计市场交易的流动性，可考虑引入设计经纪商（类似房产中介），经纪人撮合买卖双方，能提高成单效率。对设计师来说，可专心设计，把市场销售交给经纪人，经纪人可通过经纪优秀的设计师赚取价差收益，同时设计师也具有选择经纪人的权利，双方互动，共同规范着市场，避免了信息不对称。

设计经济的目标是促进设计资源的优化配置、提高社会福利水平，拉动经济，降低通胀，促进就业，提高科技创新能力，最终为实现供给侧改革而助力。

结论与展望

经济基础决定上层建筑，设计背后的经济学原理和创意设计互相融合，共同推动着产品价值的提升。通过上述研究也可以发现，需要设计生产者和政府共同努力，并参照经济规律不断通过产品设计来提升价值水平，带动经济高质量发展。通过分析，可得到实施路径和方法，参见如下。

① 标准普尔，是世界权威金融分析机构，提供信用评级 AAA 级为最高信用等级，AA 级次之，A 级再次之，BBB 级低于 A 级，以此类推。
② 央行征信和蚂蚁芝麻信用，是目前国内最主要的两大征信系统体系。

第一，产品设计遵循经济学原理，具有一定周期性，在经济繁荣期，政府应减少干预，依靠市场力量，有序推进创意设计的提升，并增加附加值，扩大内需，带动消费。

第二，经济萧条期，政府应果断干预，引导资金投入产品设计领域，通过创意设计拉动城市经济，凝聚文化内核，使经济步入正轨。

第三，产品设计不同于一般商品，创意设计不仅能满足人民的基本需求，更能创造延伸需求。由于设计创造需求的特性，设计产品周期与商品周期不同，具有正弦余弦双曲线交替切换性。设计的价格会围绕设计内在价值上下波动，但很少等同。当设计价格高于价值时，则有大量的设计师进入，从而增加有效供给，导致价格下降；当价格下降到设计内在价值以下时，设计师（供给方）会离开该领域，从而生产者逐渐减少，需求相对增大，价格会再次回升。

第四，生产者会在价格下滑时，通过创意产生新的设计价值，抑制或平移曲线，这种经济规律和市场竞争关系，共同促进着产品设计创意的发展，也推进经济总量的提高。

第五，从上述分析可以看出，经济规律存在于创意设计中，并影响产品价值的提升。

第六，未来，随着设计行业的繁荣和纵深发展，从经济学角度研究设计供给需求与资源配置，将会成为趋势。创意设计提升产品价值的内在规律问题，会随着研究的深入而逐步明朗，这些路径和结论，不仅有利于设计师有序安排设计工作，推动创意发展，提升产品内在价值，更有助于城市运用产品价值拉动经济，推进人文、旅游、消费、餐饮、交通等多个产业的协同发展。

参考文献

[1] 建芳. 建筑经济管理中全过程工程造价的应用及重要性浅谈 [J]. 建材与装饰, 2019 (16)：190-191.

[2] 杨莉. 城市园林绿化项目经济效益分析 [J]. 现代园艺, 2019 (11)：195-196.

[3] 吴宁. 施工组织设计对建筑工程经济中造价的影响 [J]. 住宅与房地产, 2019 (18)：23.

[4] 单瑞琦, 张松. 柏林产品保护区与城市更新区的比较研究 [J]. 上海城市规划, 2017 (06)：64-69.

[5] 王乐涵, 边导. 区域中心产品保护研究综述 [J]. 中外建筑, 2018 (08)：56-58.

[6] 梁源. 产品价值视角下的西安德福巷街区人口构成演变研究 [J]. 经济研究导刊, 2017 (28)：100-102.

[7] 周俭. 产品及其保护体系研究：关于上海历史文化名城保护规划若干问题的思辨 [J]. 上海城市规划, 2016 (03)：73-80.

[8] 张颖娉. 体验经济下的苏州文化创意旅游产品设计研究 [J]. 工业设计, 2019 (05)：88-90.

[9] 江滨, 荆懿, 金潞. 设计经济学 [M]. 北京：中国建筑工业出版社, 2016.

[10] 尹宏, 王苹. 创意设计促进文化产业与实体经济融合 [J]. 西南民族大学学报：人文社科, 2016, 37 (06)：159-163.

[11] 格里姆斯 J, 李怡淙. 服务设计与共享经济的挑战 [J]. 装饰, 2017 (12)：14-17.

[12] 赵娜, 王昱勋, 李雄飞. 创意产业与经济结构转型 [J]. 经济科学, 2014 (06)：102-115.

[13] 陶斯 R. 文化经济学的历史与未来 [J]. 孙晔, 周正兵, 译. 山东大学学报：哲学社会科学版, 2018 (02)：25-29.

[14] 吴婷. 浅谈城市循环经济评价指标体系的设计 [J]. 绿色环保建材, 2019 (08)：54.

[15] 钱晨, 樊传果. 体验经济下的博物馆文化创意产品设计 [J]. 大众文艺, 2019 (13)：139-140.

[16] 童文霞, 刘鹏, 彭浩. 浅析建筑设计行业的经济现象 [J]. 低碳世界, 2019, 9 (06)：267-269.

[17] 张少楠"猫咪经济"崛起下的产品设计分析 [J]. 西部皮革, 2019, 41 (12)：76+89.

以设计思维作为驱动要素的高端装备原型创新路径探索*

罗建平
湖南大学设计艺术学院，长沙，中国
蔡军
清华大学美术学院，北京，中国
李潭秋
中国航天员科研训练中心人因工程重点实验室，北京，中国

摘要： 本文所指的高端装备产品的定义是泛指（如航天装备、高端医疗设备等）具有产品结构复杂、设计制造过程庞杂、技术密集和知识密集等特点的高技术产品领域。高端装备产品创新设计涉及专业的行业知识和工程知识等，涉及系统数目多、关联关系和相互制约关系复杂。因此，一直以来以工程思维主导的技术驱动型创新是高端装备产品创新研发的主要创新路径。从技术出发的、理性的、线性的、追求解决方案可靠性为主要目标的"工程思维"在高端装备产品创新过程中具有高可靠性和高效率的优势，同时在问题探索过程中的发散性、美学与用户体验、人性化考量等存在明显的不足与局限性。而从用户需求出发的、同理心的、非线性的、追求解决方案的可能性和发散性的"设计思维"是对"工程思维"的一个有机补充。工业设计团队与高端装备研发系统之间连接的难点在于：如何将复杂的高端装备产品研发过程中的工程领域的问题转化成设计问题。高端装备产品研发中所涉及的设计问题往往都是复杂设计问题，复杂设计问题的求解则需要以综合的产品系统知识和设计知识作为支撑。在此基础上，针对设计问题的所输出的原型创新设计方案是工业设计团队与高端装备研发系统之间跨越鸿沟的桥梁。

本文尝试在高端装备产品原型创新中引入"设计思维"的流程与方法，以"知识整合与转化（SECI）模型"作为设计思维与工程思维的连接工具。并通过类比基于"溯因逻辑"的设计思维方法和基于"演绎逻辑""归纳逻辑"的工程思维之间的差异和与交集，寻找"探索"与"开发"之间、"体验"与"效率"之间、"有效性"与"可靠性"之间的平衡；通过工程知识与设计知识的转化在复杂语境下更准确地输出洞察、定义需求、高效连接并形成新的产品设计知识结构;结合设计实践案例研究，探讨一种由"设计思维"作为驱动要素的高端装备产品原型创新模型和创新路径。

关键词： 设计思维；高端装备；设计知识；知识整合；知识转化；原型创新

* **基金项目：** 本文获人因工程重点实验室开放课题基金资助，课题号：20181450148。

1 问题提出

1.1 目的

本文以产品设计实践的视角，探讨在面向技术驱动、工程主导、知识密集的高端装备产品创新和研发中，设计思维如何深入发挥创新价值。将知识整合和转化（SEIC）模型[1]作为连接设计思维和工程思维的桥梁，探讨高端装备原型创新的新路径。

高端装备指装备制造业的高端领域，包括航空装备制造、核电装备制造、卫星装备制造、物联网相关装备、海洋工程装备和轨道交通装备等六大子行业（见图1）。[2] "高端"主要表现在三个方面：第一，技术含量高，表现为知识、技术密集，体现多学科和多领域高精尖技术的继承；第二，处于价值链高端，具有高附加值的特征；第三，在产业链占据核心位置，其发展水平决定产业链的整体竞争力。高端装备产品具有产品结构复杂、设计制造过程庞杂、技术含量高、涉及多个学科知识交叉与融合、资金密集、技术密集和知识密集等特点。本文在上述定义的基础上进行了一定的延伸，所指的高端装备产品是泛指所有符合上述特征的知识技术密集型领域的产品，具有工业设计团队参与门槛高、深入难度大的特征。高端装备产品设计是机械、电子、控制等多领域并行设计的复

杂过程，涉及的子系统数目、关联关系和相互制约关系复杂。当前，在国内航天、高端医疗设备等精密装备产品为代表的技术驱动型产品领域，工业设计的应用广度和深度仍十分有限，在大部分高端装备产品设计应用上甚至处于初步阶段。主要原因是因为工业设计在这些领域被片面地看作一种美化产品的手段，而不是产品创新的重要路径。传统意义上的工业设计过程过分依赖设计师的经验和直觉，设计理论和方法的研究仍带有明显的经验和描述性质，造型设计过程与工程设计等设计技术相比，缺乏科学、理性的设计方法和思维方式。而"设计思维"的发展和应用正是对传统工业设计思维方式的系统化完善。本文的主要观点是在高端装备产品创新研发中应用设计思维作为原研发流程的一个有机补充，促进设计思维与工程思维之间的连接与融合，为高端装备产品创新探索新路径。在高端装备产品创新研发过程中，跨领域系统设计知识整合是工业设计师能否深入介入创新设计的关键。本文以知识整合与转化SECI模型作为工具，结合实践经验总结，探索设计思维在技术密集型的高端装备产品（见图1）设计领域的研究方法和设计价值。

图 1 高端装备产品（如航天装备、高端医疗设备等）具有产品结构复杂、设计制造过程庞杂、技术密集和知识密集等特点

1.2 研究方法

（1）文献类比分析；（2）SECI 理论模型；（3）知识分类模型。

2 设计思维是对高端装备产品创新系统中的工程思维的有机补充

2.1 本文拟解决的关键问题

本文以设计思维与工程思维相融合的路径作为主线，以知识整合与转化（SECI）模型作为工具和理论支撑，运用跨学科知识之间的整合与转化的思路，探讨设计思维的系统方法与工程思维的方法跨领域融合的连接点和连接方式，使设计思维成为高端装备创新系统中的一个有机补充。

本文尝试以知识整合与转化（SECI）模型作为工具，通过知识的整合与转化，使设计团队能在复杂语境下准确地洞察问题、定义需求、高效连接并形成新的设计知识。同时也希望能给所有的产品创新参与者带来设计思维的意识和启发，以知识整合与转化（SECI）模型作为思考工具，深入理解基于"溯因逻辑"的设计思维和基于演绎逻辑、归纳逻辑的工程思维之间的差异性和关联性。通过工业设计的方法，追求"设计思维"与"工程思维"跨领域融合、"探索"与"开发"之间相平衡的、兼顾"有效性"和"可靠性"的高端装备产品原型创新模式和路径（见图2）。

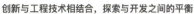

图 2 设计思维与工程思维的对比

2.2 设计思维与工程思维

思维方式是一定时代人们的理性认知方式，是按一定的结构、方法和程序把思维诸要素结合起来的思维运行样式。[3] 与依靠设计师个人经验和直觉黑箱式的思维方式相区别，设计思维是以综合的产品系统知识和设计专业知识作为基础，创造性解决问题的系统化协作方法，它最显著的特点包括：①从用户的需求出发；②非线性的思维方法；③追求解决方案的有效性和可能性；④视觉化和同理心的思考方式。

在高端装备产品创新研发系统中，与设计思维相对应且联系最为紧密的是工程思维。工程思维是指人们在进行工程设计、研究与建构实践过程中所形成的独特思维方式，它以集成构建性为根本特征。工程思

维的核心，是综合运用并有效集成各种知识（包括自然科学、技术科学、社会科学、人文科学、管理科学等方面知识）解决工程实践问题[4]。工程思维的特点是强调事物的可靠性、高效率。

如上所述，集成构建性和解决实践问题是"设计思维"和"工程思维"的共同特征，两种思维方法的目标指向性是一样的，但关注点和实践方法存在差异性和互补性。因此，在高端装备产品的创新开发过程中，设计思维的引入具有积极的价值和意义。哲学家皮尔斯将推理分为演绎推理、归纳推理和溯因推理。他认为，演绎推理论证的是必然性的事实，归纳推理解决的是实际上是什么的问题，而溯因推理仅仅暗示了某种事实是可能的。学者罗杰·马丁（Roger Martin）在其代表作《商业设计》中提出：设计思维是基于溯因逻辑，溯因逻辑是处于依赖历史数据的分析思维和崇尚不假思索的直觉思维之间[5]。因此，在创新思维过程中将以追求事物可能性、有效性为出发点的设计思维与追求可靠性为出发点的工程思维相结合，有利于拓展创新空间。

本论文尝试在总结实践经验的基础上，提炼生成产品系统知识与工业设计知识之间的动态连接模型（见图3），旨在为帮助设计师和工程师跨越工业设计与工程技术研发之间的思维与认知的鸿沟，提供一些新的思路。

图 3 设计实践中的知识转化

3 设计创新是问题求解的过程，设计知识是复杂设计问题求解的关键因素

3.1 设计知识存在于人、过程、产品三个方面

赫尔伯特·西蒙（Herbert Simon）认为设计的本质就是解决问题。20世纪60年代的"设计方法运动"，开创了"设计科学"（Design Science）。西蒙首次提出"设计科学"的思想，认为设计科学是一门关于设计过程和设计思维的知识性、分析性、经验性、形式化、学术性的理论体系[6]。这一阶段的设计研究试图借鉴计算机技术和管理理论，发展出系统化的设计问题求解方法，以评估设计问题（problem domain）和设计解（solution domain），以便建构起独立于其他学科的设计领域的科学体系和方法。布鲁斯·阿彻（Bruce Archer）也强调设计的科学性，他将系统方法引入设计领域，提出了"系统设计理论"[7]。阿彻理性地将设计分为三个阶段：分析阶段（观察、衡量、归纳）、创造阶段（检讨、评价、演绎、决定）和执行阶段（说明、解释、传递），这种对"设计过程"的理性分析，标志着传统上专属于"艺术"的设计行为与理性的科学发生了理论上的联系。[8]国内设计研究学者蔡军教授从产品系统化的角度提出，设计领域从基于单一产品转化至产品组成的系统再转化为系统组成的网络[9]。从研究获取知识的来源类型进行思考，设计知识存在于三个方面（见图4）：人、过程和产品。基于这三个方面，克罗斯将设计研究分为了针对设计师式认知的设计认知论（design epistemology）研究、针对设计实践和过程的设计行为学（design praxiology）研究以及针对人工产品形式和结构的设计现象学（design phenomenology）研究三个范畴[10]。理查德·布坎南（R. Buchanan）提出了对后来设计研究影响深远的布坎南矩阵（4 orders of design），从修辞学的角度将设计区分为4个领域，分别是构思与交流之下的符号与图像、判断与建构之下的实物对象、制定决策与战略规划之下的行动与服务以及评估与系统整合下的理念与体系[11]。从理性的角度看，设计创新过程就是一个问题求解的过程，将设计作为设计问题求解过程来研究是设计研究的重要领域。

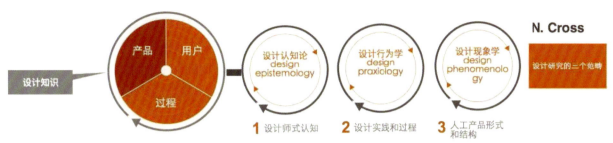

图 4 设计研究的三个范畴（作者绘制）[12]

设计问题具有结构性、复杂性、领域性特点。问题有难度区分，问题的构成部分越多，问题就越不清晰，问题的动态变化会导致问题的复杂性提高。解决复杂问题需要更多认知操作，需要更多的领域知识，解决某一领域的问题，需要用到本领域的知识，还可能用到交叉领域的知识。

3.2 设计知识是复杂设计问题求解的关键因素

产品设计是由离散知识到知识集合体的整合过程。基于知识的设计，包括设计知识的获取、表征与应用；设计知识的融合、管理与共享；设计信息和知识的合理流向、转换和控制等[13]。谢友柏院士认为："当前我国制造业所遇到的主要的困难是在新产品设计过程中，缺乏获取新设计知识的能力，设计知识是一个动态的集合，新产品是知识的物化。"[14] 成功的创新离不开正确的设计，正确的设计离不开充分的知识供给[15]。

1958 年，英国物理化学家和哲学家迈克尔·波拉尼（Michael Polanyi）在其代表作《个体知识》（*Personal Knowledge*）中将知识分为显性知识（Explicit Knowledge）和隐性知识（Tactic Knowledge）两类。世界经济合作与发展组织对知识的分类《以知识为基础的经济》，知道是什么的事实知识（Know–What），知道为什么的原理知识（Know–Why），知道怎么做的技能知识（Know–How），知道谁有知识的人力知识（Know–Who）。P. 惠特尼基于经济合作与发展组织（OECD）的知识 4W 分类，定义了设计能力与创新需求之间的关联（见图 5）。[16]

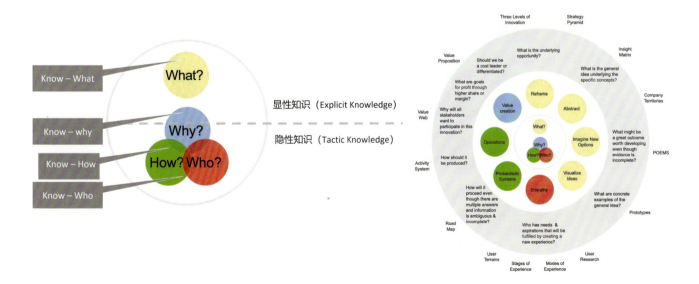

图 5 知识分类模型与设计创新需求之间的关联

"知识"的意义广泛,是认知的成果,是结构化的信息。本文的知识概念取自知识工程领域的概念,认为知识是一种经过综合处理的具有自己独立语义的信息,这种信息被人们学习和使用,进而对周围的事物做出反应和预测,知识具有一定的目的性,能够产生一定的行动,具备"转化为实践的能力"[17]。"设计知识"是能对产品设计提供行动的信息,设计师可以通过获得结构化的、具有个人特点的设计知识来获取设计方案,设计师对设计知识的获取和掌握是产品设计能力的体现。

产品是客户、设计师、用户三者诉求的综合,设计知识是设计师来物化设计目标的关键因素。设计知识的获取、整合、转化、外显能有效提高设计的质量,设计知识包括显性设计知识和隐性设计知识,显性设计知识是可以传授他人的技能和客观事实,如设计速写,设计效果图等,隐性设计知识是无法轻易描述的技能、判断和直觉,如设计创意等。

3.3 设计知识的整合与转化

基于知识的设计需要结构化的设计问题,需要通过结构化的设计知识进行问题求解,设计问题结构的不良性及不确定性导致了问题的模糊性,在设计知识的运用上具有盲目性,而设计知识中的隐性知识的描述导致设计问题求解带有较强的主观特征,故基于知识的设计问题求解只能在一定的范围或边界内获得设计方案。

1995 年,日本学者野中郁次郎 (Ikujiro Nonaka)、竹内广隆 (Hirotaka Takeuchi) 在波拉尼知识分类的基础上,在《创造知识的公司》(*The Knowledge Create Company*) 一书中从设计管理的角度定义了隐性知识和显性知识。隐性知识是未经正式化的知识,包含个体的思维模式、主观信仰,是属于个人经验和直觉的知识,难以用语言来表达和沟通。[18]

野中郁次郎的理论的实用之处在于在此基础上进一步描述了显性知识和隐性知识相互转化的过程,即

SECI 模型 (见图 6)。他提出企业内新知识的创造过程是显性知识和隐性知识之间转换的 4 个螺旋式上升过程,这 4 个过程是社会化、外化、整合和内化。从隐性知识到显性知识的外化过程是通过对隐性知识的显性描述,将其转化为别人容易理解的形式,主要的转化方式有类比、隐喻、假设、倾听和深度访谈等。

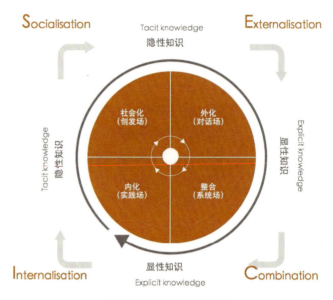

图 6 野中郁次郎的 SECI 模型

从显性知识到显性知识的融合是一种知识扩散的过程,是将零碎的显性知识进一步系统化和复杂化。当这些零碎的知识被整合并用专业语言表述出来时,个人知识就上升成了组织知识,成为可供更多人共享并创造组织价值的资源。从设计的角度来看,经过整合和转化的知识被设计师内化,作为产生设计概念的依据。再通过视觉化的手段,完善并形成原型创新方案。这种原型创新方案是设计师的设计知识的综合体现,它使得原本模糊的难以理解的概念变得具体而直观。原型创新方案的完整性在于它不仅承载了解决特定问题的功能、技术路线等理性因素。还表现了设计师的价值观、产品认知、审美倾向等感性因素。

4 结论与探讨

4.1 设计思维可以为高端装备产品的创新研发提供新的驱动力——在高度跨界整合的设计语境下,设计思维对于高端装备产品创新研发系统是一个有机

的补充。

一直以来，以工程思维主导的技术驱动型创新是高端装备产品创新研发的主要创新路径。以技术出发的、线性的、理性的、追求解决方案可靠性为主要目标的工程思维在创新过程中存在明显的局限性。而以用户需要出发的、同理心的、非线性的、追求解决方案的可能性的设计思维是对工程思维的一个有机补充。使高端装备产品的创新研发系统更为完整，具备更大的创新空间。

4.2 跨领域的知识整合与转化（SEIC）模型是设计思维与高端装备研发体系之间的深度整合的桥梁

设计思维与技术密集型的高端装备创新系统之间整合的难点在于：如何通过跨领域和跨学科的知识整合与知识转化，实现将工程领域的问题转化成设计问题。而基于设计问题的原型创新设计方案是工业设计团队与高端装备创新系统之间跨越创新鸿沟的节点。有了这个节点，工业设计团队与整个高端装备产品研发体系之间才具备了有效沟通的可能性和基础。

4.3 高端装备产品创新过程是复杂设计问题求解的过程。界定工程系统中的设计问题并针对问题输出原型创新方案是复杂设计问题求解的关键环节

当工业设计团队着手参与高端装备产品工作设计的时候，团队的设计研究过程需要面对来自装备研发系统的产品系统知识资源和自身的设计知识资源，其中，产品系统知识包括用户知识和工程知识等。这两种知识资源组成结构和关注点各不相同，需要找到一个合适的结合点才能促成跨越工程领域和工业设计领域的高效深入合作。本文认为通过工程知识的整合转化与设计分析的洞察输出相结合，将工程领域的问题转化成设计问题是两个知识领域相互交汇的一个关键环节。以此为基础，通过设计创新的工具和方法，设计团队输出原型创新方案是设计知识外化的一种表现。原型创新设计方案（见图7）通过工程技术系统的开发与验证过程，实现产品知识创新和知识传递。对于工业设计团队而言，这个过程也实现了产品知识结构的创新，是知识内化的一种表现。

原型这个概念最初来源于戏剧，用来特指具有完整的典型代表性的角色。维基百科中所定义的"原型（Prototype）"是具有基因编码性质的事物，也许是一种原理结构，一种类型，甚至一种组织方式，或

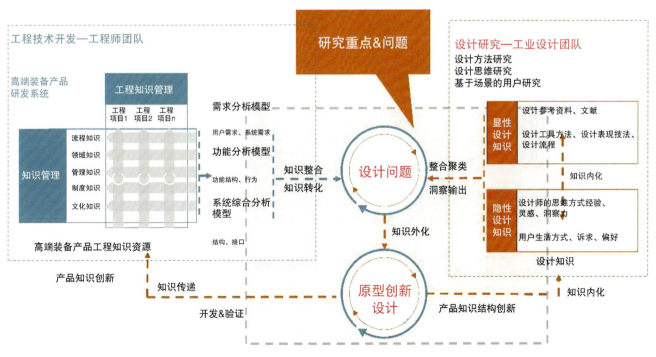

图 7 基于知识的原型创新设计过程的知识流

者观念。从产品开发的角度来解释，原型是指某种新技术在投入量产之前的所作的模型，用以检测产品质量，保障正常运行。在产品创新设计过程中，产品研发团队通过原型减少创新中的不确定性，利用原型连接技术的可能性以及需求和商业的可行性。在设计问题求解过程中，原型是知识创新的工具和载体，促进有效沟通和诠释概念。罗杰·马丁（Roger Martin）认为设计思维的本质就是一个制作原型的过程，即设计师在做原型的不断尝试过程中思考。在产品设计领域，原型创新的过程是设计团队在跨领域的知识整合与转化之后，将工程问题、用户问题转化为设计问题，并运用设计专业技能将设计概念进行可视化表达，而原型则是经过推敲和优化的能解决目标问题的设计概念，能完整、直观地表达解决方案所针对的目标人群、使用场景、技术路径等要素。因此，一个高质量的原型创新方案能实现参与产品研发的工业设计师团队与整个研发系统之间的高效沟通。

参考文献

[1] 刘曦卉. 设计管理 [M]. 北京：北京大学出版社，2015 (6)：94-96.

[2] 王琛文. 高端装备行业宏观前景分析 [J]. 经济研究导刊，2017，30 (344)：20-27.

[3] 李秀林，王于，李维春. 辩证唯物主义和历史唯物主义原理 [M]. 4 版. 北京：中国人民大学出版社，1995：398.

[4] 李永胜. 科学思维、技术思维与工程思维的比较研究 [J]. 创新，2017 (4)：27-34.

[5] 马丁 R. 商业设计 [M]. 北京：机械工业出版社，2015：36.

[6] R COOPER, C JONES, H PERKS.Characterising the Role of Design in a New Product Development: An Empirically Derived Taxonomy[J]. J. Prod. Innov. Manag., 2005, 22 (2)：111–127.

[7] 邵宏. 设计理论与艺术理论的同源特征，设计学论坛 [C]. 第 3 卷，南京：南京大学出版社，2012: 4

[8] 阿彻. 系统化的设计方法 [M]. 袁国泉，译. 台北：工业设计及包装中心，197.

[9] 蔡军，陈旭. 现状，特征与展望：对中国企业设计管理模式的思考 [J]. 装饰，2014 (4)：21–26.

[10] N CROSS. Forty years of design research[J]. Des. Stud., 2007, 28 (1)：1-4.

[11] R BUCHANAN.Branzi's Dilemma: Design in Contemporary Culture[J].Des. Issues, 1998, 14 (1)：3–20.

[12] N CROSS. Forty years of design research[J]. Des. Stud., 2007, 28 (1)：1–4.

[13] 朱上上，潘云鹤，罗仕鉴，等. 基于知识的产品创新设计技术研究 [J]. 中国机械工程，2002，13 (4)：337-340.

[14] 谢友栢. 分布式设计知识资源的建设与运用 [J]. 中国机械工程，1998 (9)：16-18.

[15] 谢友栢. 基于互联网的设计知识服务研究 [J]. 中国机械工程，2017，28 (6)：631-640.

[16] P WHITNEY. Design and the Economy of Choice[J]. She Ji J. Des. Econ. Innov., 2015: 1-23.

[17] 赵江洪，谭浩、谭征宇，等. 汽车造型设计：理论、研究与应用 [M]. 北京：北京理工大学出版社，2010: 28.

[18] 刘曦卉. 设计管理 [M]. 北京：北京大学出版社，2015: 94-96.

H

未来教育
Future Education

从STEM到STEAM：以工业设计教育视角看人才培养新范式

岳涵，赵超
清华大学美术学院，北京，中国

摘要： 在经济全球化的趋势下，全球范围内的社会、经济、文化在快速转变，人类的生活方式和社会发展趋势也都出现了较大的变化。在这样的现实下，社会对人才的需求和培养模式都提出了新的要求。由于设计，尤其是工业设计与社会经济和商业的密切关系，设计教育模式的改革和新范式的探索迫在眉睫，从 STEM 到 STEAM，艺术＋科学的模式为当代设计教育和人才培养探索了一条新路径。

关键词： 艺术＋科学；设计教育；人才培养；新范式

1 从 STEM 到 STEAM

1957 年，苏联成功发射了第一颗人造卫星，引起了全球（尤其是美国）的轰动，美国人将自身在卫星发射上的落后归咎为国家教育的落后，于是从 20 世纪 50 年代末起，美国的教育界开启了一场大规模、长时间跨度的教育改革。1958 年美国颁布的《国防教育法》，首先提出从自然科学、数学以及现代外语课程进行教学改革。到 20 世纪 80 年代，全球经济及科技的竞争开始加剧，美国国家科学委员会又发布了《本科的科学、数学和工程教育》，并首次提出"整合科学、数学、工程和技术教育"，被认为 STEM 教育模式理念的正式形成。

STEM 分别代表 Science、Technology、Engineering、Mathematics，即科学、技术、工程和数学，但 STEM 并不是这四门知识的简单叠加，而是强调它们之间的交叉和渗透，注重实践过程和动手能力，强调项目学习（PBL）和问题导向的重要性，引导学生积极主动地发现问题和创造性地解决问题，进而培养学生的跨学科整合和解决实际问题的能力。

2006 年美国弗吉尼亚理工大学格雷特·亚克门（Georgette Yakman）教授开始尝试将艺术学科内容融入 STEM 教学模式中，倡导学生在培养科学精神和工程能力的同时，重视和关注对人文素养的培育，这种探索得到了时任罗得岛设计学院校长的前田约翰（John Maeda）的支持，并由罗得岛设计学院政府关系办公室发起了一个由学生运行的实践团队，提出将 Art+Design 融入 STEM 教育的倡议，并得到了麻省理工学院、耶鲁大学、布朗大学等高校的响应，正式创建 STEAM 俱乐部——即科学（Science）、技术（Technology）、工程（Engineering）、艺术与设计（Art and Design）、数学（Mathematics），旨在进行相关学术、经济以及思想领域的对话。如罗得岛设计学院与麻省理工学院合作开展的第一个 STEAM 项目"Paper Based Electronics"，就是探讨基于纸张的电子产品构想，以及探讨设计师和艺术家与科学家和工程师之间的工作方式的差异。

随着 STEAM 教育模式的理论和实践逐步完善和推进，STEAM 教育正在逐渐发展成为一项教育变革运动，助推着基于社会变化的创新型人才的培养，正如前田约翰在 2013 年美国"国会 STEAM 会议"的开幕式的发言中提到的，"创新取决于问题解决、风险承担和创造力，艺术和科学密不可分"。

2 我国工业设计教育沿革

我国的设计教育起源可以追溯到1956年成立的中央工艺美术学院（现清华大学美术学院），一批高瞻远瞩的设计教育先行者将包豪斯的设计教育理念引入中国，并在中央工艺美术学院开始了对中国现代设计教育的启蒙性探索。20世纪60年代初成立了工业品美术专业班；1977年正式建立工业美术系，1984年在工业美术系的基础上成立工业设计系，引入了与产业和国际接轨的学科体系，构建和形成了系统的工业设计教育的理论框架和教学体系；1999年中央工艺美术学院与清华大学进行了合并，进一步加强了在学科教学、科研合作、设计理论构建以及人才培养等方面的作用和影响[1]。

与中央工艺美术学院几乎同时期的还有国家轻工业部于1960年在无锡轻工业学院（现江南大学）成立的轻工日用品造型美术设计专业，目的是优化和提高国内轻工产品的外观造型和外包装，以扩大外贸、发展经济。1961年起招收五年制大专生；1962年起正式招收四年制本科生；1972年扩建为轻工业产品造型美术设计专业。与中央工艺美院共同成为我国最早开办工业设计专业，进行人才培养的院校。

20世纪80年代前后，我国的现代设计教育开始了拓荒发展的阶段。1978年全国包装装潢设计会议在厦门召开，一批致力于中国工业设计事业的专家倡议成立中国设计师自己的组织。1979年中国工业美术协会成立，8年后中国工业设计协会正式成立。在此期间，我国政府通过"走出去"和"引进来"的方式，选派全国工业设计专业的优秀教师出国深造，并将当时较为先进的教学理念、方式和教学体系引入我国，首批被选派的教师分别是中央工艺美术学院的柳冠中老师和王明旨老师以及无锡轻工业学院的张福昌老师和吴静芳老师。他们通过出国学习，将在德国和日本学到的知识带回到各自的学校，并相继推进相应的教学改革和新课程建设，同时翻译和出版了大量的教材和讲义。同时期，广州美术学院也凭借其东南沿海且与香港、澳门接壤的明显地域区位优势，率先引进了包豪斯的三大构成课程体系，并学习了工作坊的教学模式，成立了集美设计中心、白马工作室等设计工程公司，着力探索设计理论与商业实践结合的教学方式。在"引进来"方面，这个时期以中央工艺美术学院、无锡轻工业学院、湖南大学等为代表的国内高校，先后邀请了日本的吉冈隆道、朝仓直巳、英国的彼得·汤姆逊以及德国的克劳斯·雷曼前来讲学并宣传工业设计思想，在这种新观念、新思想不断引入的影响下，从1980年到2000年，全国更名或新建工业设计专业并获得学士学位授予权的高校增加至162所，中国工业设计教育完成了"量"的积累[2]。

3 国际工业设计教育借鉴

全球多数国家的设计教育都脱胎于美术学院的美术教育基础，如英国伦敦的皇家艺术学院就是在1837年成立的英国政府设计学院的基础上发展而来的；德国包豪斯的前身则是魏玛工艺美术学校和魏玛美术学院。在纯美术的基础上扩建设计学科，其实是社会经济发展后对实用美学的一种需求带来的，也是设计服务社会以及其应用实践性的一种体现。

纵观近年QS（Quacquarelli Symonds）组织根据学术声誉、雇主声誉、师生比等指标进行评比，并发布的全球设计学科的院校排名，美国、欧洲、澳洲以及日韩地区都在后现代特质的国际设计教育范式下，探索了自己的设计教育发展模式。例如，全球排名第一的英国皇家艺术学院，在设计教育环节中，通过对原创性设计的研究和与产业、组织以及决策者的合作来提供面对当下及未来世界全球化问题挑战的解决方案，数字技术、互联网化生活、城市与乡村、卫生保健问题等都会成为其培育新一代设计师的研究对象和课题。而为了更好地也更科学地提供解决方案，学院将艺术与设计学科作为出发点，主动融合进STEM议程中，形成了立足设计学科特征的STEAM模

式，进而探索设计本身更深层的意义和内涵，以及设计在社会活动中所扮演的角色，通过这种跨学科的思维结合，产生出新的理念运用方式和解决方案。同时，在接受设计跨文化层面的国际化的同时也保持着对地域性和差异性的敏感，以期使毕业生能够在多种环境、思维模式以及工作方式下学习、生活和工作[3]-[5]。

美国是当今全球设计教育较为完备的国家之一，其早期的工业设计教育深受德国包豪斯的影响，经过数年的发展和演变，在20世纪末，美国形成了关注人性化及个性化发展的设计教育体系，同时在日常教学和相关的设计实践中开始重视学科与学科之间的交叉和影响，也更加关注设计学科内的相关专业的配合，这源于其实用主义思想和工程技术传统。

亚洲地区，日本在设计及设计教育方面都处在地区和世界较为先进的水平。日本的设计教育起源于美术和工学两个学科范畴，"二战"后随着经济复苏，现代设计教育开始起步并快速发展，到20世纪80年代前后，日本的工业设计形成了传统与现代相结合的特征，这也直接影响了日后的工业设计教育和高校的办学方针及定位。如武藏野美术大学、东京艺术大学、多摩美术大学等美术类代表高校均在设计学科中进行传统工艺美术的课程学习，以继承和发扬传统美学和工艺；而千叶大学、九州大学等综合类大学更多的将工业设计与心理学、社会学、哲学、统计学、经济学等科学技术相结合，发展感性工学，主张与社会问题和实际相结合，强调对设计者综合能力的培养[6]。

4 STEAM 教育课程探索

2018 年至 2019 年间，笔者在为清华大学美术学院赵超教授助课的过程中，开始参与并进行一系列关于 STEAM 课程教学的有益探索，其中为北京大学工业设计工程硕士讲授的"设计素描"课程与面向清华美院硕士研究生开设的"设计研究方法应用"课程，是比较有代表性的两门课程，即分别是对工科背景学生进行艺术设计知识的融入和对艺术、设计学背景学生的科学化培养。

北京大学的课程主要面向的是具有工科和商科背景的工程硕士，其主要的知识背景为工程机械和经济学，没有美术学习基础，在这样的情况下，单纯地进行素描讲解和练习很难达到理想的教学效果。在赵超教授的安排和指导下，教学团队开始有意识地进行 STEAM 教学，即将美术原理及知识与工科学生的知识内容和特征结合，改变其被动学习知识的习惯和学习预期，转而调动起学生原有知识结构体系与设计思维和表达方式结合，达到使其为解决相关问题而进行主动学习相关设计及美术知识的目的。如在课程开始之初设计的用图说话环节，将自我介绍的表达形式换成作图的方式（见图 1），同时可以使用互联网进行相关图形元素的搜索和模仿表达，最终形成一幅介绍自己的图像作品，作品完成后由除自己以外的学生和老师进行看图说话，从作品中提取相应的介绍信息，传达给所有的同学，最后再和作者验证相关信息的正确性。这种教学尝试不仅活跃了课堂的气氛，还客观上引导了学生的自主学习的积极性，有效地将艺术、设计元素注入课程的学习环节之中。

图 1　北大学生创作的自我介绍图及创作过程

而在"设计研究方法应用"的课程中，教学团队进行了工程化的实践要求和环节设计，即最终作业以能够实现和落地的产品雏形为最终成绩的考量，而非概念效果图或报告。图 2、图 3 所示为课程中的一个以模拟帕金森患者不自觉抖动为课题进行的设计研究和模型制作、测试过程，学生使用 Arduino 等软件进行芯片控制的编程和制作，最终完成了一个可以模仿帕金森患者手部颤抖的共情工具，设计师可以在进行

对帕金森患者设计项目中使用该工具，进行体验和测试。（项目成员：岳涵、郭昕、倪可人、徐小湾）

图 4　Grasshopper 分析

图 2　模型制作过程

图 5　受力分析

图 3　模型制作完成后的效果测试

图 4、图 5 所示为课程中研究模拟滑雪体验的项目小组（项目成员：满开策、田文达、李艳、章嘉盈）进行的数据分析和模拟图，该小组通过 Grasshopper、Rhino 以及 Arduino 等软件，对滑雪活动进行相应的力学分析和模拟，最终制作出相应的模拟工具（见图 6），该工具通过对正确和错误运动姿势及滑雪者在这两种运动状态下的受力状态的对比分析，来指导滑雪设备的设计，使重新设计的滑雪设备在被使用过程中能够对滑雪者的错误动作起到规范作用，从而实现主动保护滑雪者的目的。

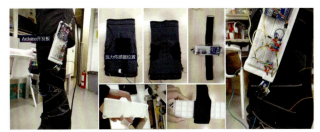

图 6　工具原型制作

结语

随着人类进入 21 世纪，世界范围内的社会、经济、文化发生了一系列的变革，特别是在全球化趋势的影响下，人类的生活方式也随之发生改变，社会经济发展模式的转型，对设计以及设计人才的培养提出了新的要求和挑战。教育的改革和发展往往伴随着社会、经济、文化的变革。从 STEM 到 STEAM，与其他学科一样，现代设计教育的发展也一直伴随着现代设计产业的探索和进步[7]。

参考文献

[1] 王明旨. 由现代工艺到工业设计：庆祝工业设计系成立 30 周年[J]. 装饰，2014（增刊）：6-8.

[2] 何晓佑. 从"中国制造"走向"中国创造"：中国高等院校工业设计专业教育现状研究[D]. 南京：南京艺术学院，2007：14-20.

[3] 袁熙炀. 西方现代设计教育之滥觞：英国政府设计学院[J]. 中国美术教育，2003（05）：41-46.

[4] 汤普森 P. 汪芸. 皇家艺术学院:STEAM 中的"A"[J]. 装饰，2017（08）：58-61.

[5] 卡明斯 A. 对艺术家和设计师的教育英国皇家艺术学院研究生培养模式[J]. 设计，2011（02）：80-85.

[6] 赵英玉. 我国设计学科教育教学方法探讨：借鉴日本千叶大学设计学科的教育教学经验[J]. 无锡教育学院学报，2005，25（3）：22-24.

[7] 赵超，刘淼. 浅谈工业设计创新人才培养国际化模式[J]. 工业设计，2016（05）：141-143.

面向未来：大数据时代下的视觉艺术教育转向

梁嵩
山东师范大学美术学院，济南，中国

摘要： 学科改革顺应社会发展，教育进步追随时代步伐。伴随着大数据时代的到来以及 AI 技术的普及，生活、工作、思维、学习等技能发展成为全体人类急需面对的现实。视觉艺术教育由此转向，即从基于视觉文化到基于创意思维，从关注审美素养到关注视觉素养，从面向个体成长到促进社会进步，从立足本土视野到立足全球视域。教育又是面向未来的，当下的视觉艺术教育成果必将在未来展现。

关键词： 大数据时代；视觉文化；视觉艺术教育；创意思维；视觉素养

大数据时代下，人工智能逐渐取代人类工作，机器学习的能力正快速发展。人们的生活节奏不再同于过去，与世界交流的方式发生巨变，教育也因此面临前所未有的挑战。传统的教育教学方式不能顺应时代的变化，如何与新兴科技结合来提高学生对知识的渴求度和教学效率是必然要面对的问题。同时，受海量数据的影响，作为视觉文化研究的学术本体的"观看方式"已经转变，而作为视觉文化研究具体实践的视觉艺术教育也由此转向。

1 大数据时代的到来

人类文明在历经了蒸汽时代、电气时代两次工业革命之后，进入了以计算机技术为引领的第三次科技革命时代。2012 年，美国政府发布了"大数据研究和发展的倡议"，是全球范围内第一个国家层面的大数据战略报告。而后，2013 年，在德国的汉诺威工业博览会上，"工业 4.0"的概念被正式提出，并以"人工智能化"为目标，以"灵活多变""高资源效率"为特点，以"人工智能""量子信息技术"以及"生物技术"等为全新技术。自此第四次科技革命登上历史舞台。由此，伴随着全球数字化程度的不断提高与量子数据浪潮的来袭，"大数据"的概念成为热点，人类已然步入了由数据技术革命主导的、由海量数据集合而成的大数据时代。

毫无疑问，"大数据带来的信息风暴正在变革人们的生活、工作和思维"[1]。首先，大数据时代下的变化反映在生活中。时代的更迭虽在表面上为生存带来巨大的挑战和潜在的威胁，本质上却是有利于人类的。数据传递的便利要求人们更加善于发现人与人、事与事之间的潜在联系，对生活的各个方面都更加敏感。大数据时代下的现实生活将趋向更加细密、精致的日常生活与精神生活。其次，大数据时代的变化反映在工作中，体现为工作性质越来越偏重于"创意"与"互联"，以"人工智能"为主的一系列仪器、机器终将占据人类生活的重要地位，原有的工作岗位将面临"大洗牌"，今后的工作岗位将趋向于更具创意思维、社交技巧以及灵活运用"人工智能"的创新型人才。再次，大数据时代下的变化反映在教育中。得益于海量数据的信息化传递，教育越来越趋向移动式学习。事实证明，大数据时代下无处不在的移动设备已然成为学习者获取信息并且简化管理的全新方式，移动学习不仅是抽象的理论范畴，也是一种现实的教育实践。最后，大数据时代下的变化反映在技能需要上。21 世纪的人类迫

切需要的生存技能可分为三个方面：一是学习与创新技能；二是数字素养技能；三是生活与职业技能。

2 视觉文化的转向与视觉艺术教育

20世纪以来，基于后现代主义思潮的到来，一种全新的文化形态（即视觉文化）登上历史舞台，其具备视觉与观赏功能，以"观看"等视觉性手段传递文化信息。因此，"视觉"与"图像"成为连接人与外在世界的重要认知途径，可以高效作用于人的视知觉神经，甚至使人可以抵达身不能及的领域，这预示着传统的文字、语言符号正渐行渐远，取而代之的是视觉文化下的视觉符号。21世纪初，"随着科技进步与社会发展，尤其是传播技术和视觉技术的进步，越来越多的视觉形式和体验必然涌现，它们在不同程度上改变了我们的社会和文化，甚至改变了我们对世界的理解和经验，凸显出视觉性在文化中的重要性"[2]。十余年后的今天，伴随着大数据时代的到来与文化日趋多元化倾向的凸显，许多国家与地区的视觉文化形态再一次发生了巨大转向，以欧、美、澳大利亚等发达国家尤为明显。再次转向后的视觉文化从目标、内容、方法和评价各方面对视觉艺术教育提出了新的要求与挑战，主要有5个方面的改变。其一，创意重点的改变。在大数据时代下，对创作对象的思考以及对观念艺术的关注已成为新的创意重点。其二，艺术形式的改变。越来越多的艺术形式不再依赖于美术、设计等传统的大范畴，而是逐步演变为独立的艺术形式。其三，文化领域的改变。传统的文化形态逐步与数字技术领域接轨，电子创意领域由此出现。其四，审美理想的改变。以国家、民族为基础的视觉文化逐步成为主流的审美理想，对土著传统艺术与工艺的兴趣也逐渐升温。其五，视觉艺术语境的改变。视觉文化的转向也使视觉艺术的语境发生了变化，即逐步与全球性的文化与体育运动、难民的数量增加以及移民现象的增多等相融合。

概而言之，大数据时代下的信息传播逐步图像化、巨量化且多变。一方面，这种高速的图像解读打破了以往由语言解读精英文化的传统模式，从而使被传递的信息不再呈现出精致化与价值单一化的趋向。另一方面，由于视觉文化的地位飞速占据主流，也使更多关于视觉经验的社会生产与消费持续增长，其必然与传统的文化框架相颉颃。这种扑面而来的新改变与冲击在大数据时代下无处不在。因此，无论是信息传播形态的改变，或是视觉文化形态的转向，皆为教育新旧范式的更替创造了空间。而视觉艺术教育作为视觉文化研究的实践项目，正是呼唤着针对新问题的实践探索，也是期望着拓展新范式、新方法的实践建构。[3]

3 视觉艺术教育的转向

视觉艺术教育作为一种历久弥新的教育形式，具有包容性与前瞻性，在大数据时代下的学科发展中扮演着不可或缺的重要身份，不仅有传授学生学习技能的教学任务，而且应帮助学生更好地面对大数据时代下的种种要求与挑战。

3.1 从基于"视觉文化"到基于"创意思维"的视觉艺术教育

美国的保罗·邓肯教授认为："视觉文化艺术教育是一种创作（making）和批判（critique）的共生关系。艺术批判和图像创作应齐头并进，是一种互相支持的关系。视觉文化艺术教育的首要目标是批判的理解和能力，而不是艺术表达。"[4]自大数据时代以来，国内有专家提出，以"视觉文化为核心"的视觉艺术教育应进一步发展为"以创意思维为核心"的视觉艺术教育，这意味着社会急需的人才越来越趋向富有美感的创意人才和劳动力。创意思维在本质上是一种感性的艺术思维，而不是抽象的科学思维，其之运用在视觉文化与视觉艺术教育领域中最为频繁，而自然科学领域经常使用的创造性思维概念也与创意思维有本质上的关联。为迎接大数据时代带来的种种挑战，视

觉艺术教育首先应当对思维形式予以厘革。因视觉艺术是一个无关对错的感性领域，它可以使学习者自由探索与尝试，故视觉艺术教育存在的意义与优先目标便是艺术思维习惯的获取。艺术思维习惯的核心是创意思维习惯，视觉艺术教育领域的创意思维习惯不仅包含艺术原理与技巧的掌握，也涉及例如观察、想象、探索、表达、交流、合作与反思等能力。[5]在大数据时代下，对于视觉艺术教育的学习者而言，创意思维的建立与获取无疑是重中之重。

3.2 从关注"审美素养"到关注"视觉素养"的视觉艺术教育

"审美素养"即造型、审美、想象等传统的素养，亦指人所具备的审美经验、审美能力、审美趣味、审美理想的总和。基于大数据时代的到来，"视觉素养"正是在"审美素养"的基础上再次兴起的概念——"人类以观看的方式，再整合其他视觉经验，从而发展的有关视觉能力的素养，可以帮助人区分和解释视觉现象以及人造或天然的视觉符号，是人类得以正常学习的根本能力与动力。"[6]在大数据时代下，传统的语言交流不再是唯一可用的通信方式，越来越多的视觉图像与符号等新型通信系统被人们日常使用。进而，传统意义上的读写能力不再适用，视觉素养（visual literacy，即"视觉读写能力"）的作用则举足轻重。一方面，其研究可观信息以及观者如何对其加以解释；另一方面，其研究可观信息的创建以及观者如何对其加以使用。其之提升可使人能够相互交流，享受视觉传播的经典信息，并获得读取、撰写、表述多种不同类型的视觉艺术文本的途径。大数据时代下任何性质的工作活动都势必与视觉素养高度相关。若缺乏视觉素养，便等于失去了视觉解读与交流的可能性，最终将难以进行优质的学习、生活与工作。而在大数据时代以及转向后的视觉文化的影响下，当代的视觉艺术教育已然由传统的教学模式转向多元化、多样性的"视觉素养"培养。[7]

3.3 从面向个体成长到促进社会进步的视觉艺术教育

"文化之间需要更多彼此欣赏和相互交流。在文化日趋多元化的各个社会群体中，作为传递文化的途径之一的教育应承担培养人们的跨学科能力，使之在文化的差异中和平相处。"[8]在多元文化的大数据时代当下，如何培养人与人共处的能力必是教育面临的常新的问题。在当代，视觉文化与视觉艺术已经逐渐消除了艺术与观众之间隔阂的边界，创造了个体之间知识构建与信息互通的关联方式。在此基础上，视觉艺术教育也应当是帮助个体学生参与关联的实践，使其理解自身与其他个体、群体之间的关系，从而促进全人类共同进步的教育。所以，从教育对象而言，视觉艺术教育面对的不再仅仅是学生个体的成长，而是所有个体、群体乃至整个社会的进步。即"通过艺术融入教育，使人类相互了解、彼此连接，从而创造一个和谐共处的生存空间"[9]。

大数据时代下的视觉艺术教育属于整个社会，以各种各样的方式存在于我们的生活中，它可以帮助各个年龄段的个体学生在视觉艺术教育的过程中思考、联想、实践，最终充分挖掘个体完整的潜能。大数据时代下的视觉艺术教育面向每一个人的学习、生活和职业，贯穿人的一生，而接受视觉艺术教育的新型人才将善于应对大数据时代下社会、文化、经济、教育、科技等各方面的挑战，在个人成长的同时为社会发展作出杰出贡献。因此，大数据时代下的视觉艺术教育必将从面向个体成长发展为促进整个社会的进步。

3.4 从"本土视野"到"全球视域"下的视觉艺术教育

在大数据时代的今天，由于全球化进程不断持续加速，诸多超越国界的问题急需各民族、国家一同面对，全球人类的共同利益便成为教育的根本追求。视觉艺术教育不仅要为学习者提供可于大数据时代下生存的技能，还要为其创造可以在相互连接的世界上共

同生存与发展的机会，其既是解决全球性问题的重要资源，又是追求实现全球共同利益的重要途径。首先，视觉艺术教育是促进视觉文化交流的重要路径。在大数据时代下，越来越多的视觉艺术教育项目被置于全球教育和文化发展的大背景中，以全球的视域确立战略发展目标，形成教学特色。在视觉艺术教育国际化的过程中，各国家、地区的视觉艺术资源得以共享，从而既能博采各国教育之长，又能塑造本国教育之本。同时，对于稳定区域和平与发展而言，弥合不同视觉文化之间的差异也是迫在眉睫。其次，任何教育的转向与改革都蕴含着教育价值观、思维逻辑以及实践项目的转变。[10] 视觉艺术教育的发展从根本上触动了视觉文化的交流与运作，并且在思想层面指向批判传统艺术教育的实践模式以及依附于其他门类课程的"二流"境地。如钱初熹教授所言，视觉艺术教育可以提供回顾性的分析与前瞻性的愿景。[11] 通过视觉艺术教育将视野从本土扩展至全球，学习者不仅得以理解视觉文化在过去与未来的意义，还可以解读融合不同国家、地区的文化于一体的"整合性"视觉文化。

结语

教育与时代密切相关，教育研究的视野与范式必然紧随时代的发展，并呈现出当下时代的特点。教育又是面向未来的，当下的教育，其成果必将在未来展现。大数据时代不仅正在改变我们的生活以及理解世界的方式，也在逐步改变视觉艺术教育的面貌，其必将是与大数据时代同行的全新的教育。当然，视觉艺术教育作为教育的一种具体实践形式，终归要落实于"教书育人"，如果只注重感官刺激与浅层视觉文化的了解，则必然与教育的本质相悖。视觉艺术教育的研究必须持续推进，以期全面、正确、科学发挥其应有之用，使受教育者可以更加自信地迎接大数据时代的各种挑战。

参考文献

[1] 舍恩伯格 V，库克耶 K. 大数据时代：生活、工作与思维的大变革 [M]. 盛杨燕，周涛，译. 杭州:浙江人民出版社，2013: 1.

[2] 周宪.视觉文化的转向[M].北京:北京大学出版社,2008:4.

[3] 孔新苗. 关于大数据时代美术教育的三点思考 [J]. 美术观察，2016（1）.

[4] PAUL DUNCUM.Clarifying Visual Culture Art Education[D]. 钱初熹. 与大数据时代同行的美术教育 [M]. 上海：上海教育出版社，2017: 37.

[5] 钱初熹. 创意思维与视觉艺术教育 [J]. 美术报，2017-11-25（016）.

[6] 国际视觉素养协会官网 http: //www.ivla.org/.

[7] 梁嵩. 以视觉文化为核心的高校美术教育 [J]. 美术教育研究，2018（19）: 178.

[8] 联合国教科文组织官网，http: //www.unesco.org/.

[9] TERESA TORRES DEECA.Creating Spaces for Living Together through the Arts in Education[D]. 钱初熹. 与大数据时代同行的美术教育 [M]. 上海：上海教育出版社，2017: 107-117.

[10] 仲建维. 我国高中教育改革：国际视野与本土行动 [J]. 全球教育展望，2014（3）.

[11] 钱初熹. 总论：穿越历史与未来的艺术教育 [D]. 钱初熹. 与大数据时代同行的美术教育 [M]. 上海：上海教育出版社，2017：9.

软体机器人在教育中的应用

王韵杰，廖冰

西南科技大学制造科学与工程学院，绵阳，中国

摘要： 机器人教育对于培养学生的科学素养有巨大的潜在价值。但因其跨学科性质，也一直是一项重大的挑战。到目前为止，大多数现有的教学方法都集中于在形态固定的刚性结构机器人及其程序编写上，但这只涉及相关知识的一部分，且还没有让学生体验完整机器人研发过程的教学方法。从这个角度出发，笔者设计了一种可编程的软体执行器供学生研究，让他们体验由执行器到机器人近乎完整的科学研究过程。我们认为，这对于培养学生的科学素养至关重要。

关键词： 软体机器人；可编程；机器人教育；科学素养

1 介绍

机器人教育是培育学生核心素养的中坚力量、基础教育课程改革的核心抓手和推动智能教育发展的重要基石[1]。因为机器人教学涉及的科目众多，所以机器人教学除了必要的理论课程外更多的还是实践课程。因此，大量的机器人教学工具被开发出来并进入市场，如 LEGO NXT[2]、Bioloid[3]、Nao[4] 和 ThymioII[5] 等，提高了普及机器人教育的机会。LEGO NXT、Bioloid[6] 这类模块化机器人平台倾向于设计和制造，而 Nao 这样的类人机器人倾向于编程和控制，为学生提供了学习两腿机器人运动、避障和导航相关概念的机会。

尽管在开发工具包方面做了很大努力，目前的机器人教育仍然面临方法上的挑战。因为现有的教学方法主要集中在机器人所需知识和技能的整个范围内的特定子集上。打个比方，在许多使用模块化机器人套件的设计和建造课程中，学生们通常构建的刚性机器人构件及形态固定，并且将大部分时间投入到编程部分而不是机器人本体的设计。因此，学生通常尝试解决控制问题，而不知道与机械设计、材料特性相关的重要概念。学科本位的机器人技术内容成为机器人教育的主体，甚至唯一内容。

近年来，人们对软性和可变形结构越来越感兴趣，因为对软机器人的研究可以揭示自然生物在材料、力学、形态学、运动学等方面的科学问题[7]。软体机器人有许多独特的方面：身体可变形能自适应环境，具有大量自由度，使用非常规材料组成身体，以及应用被动的机械动力学[8][17]。因为他们的柔软性和可变形性，软体机器人有望完成各种任务，如在非结构化环境中有效地运动[14][15]与人类安全交互[12]以及能抓取和操纵未知物体[16]。软体机器人研究的进展是实质性的。这些进步可以有效地被用来教授软体机器人的概念。

从这个角度出发，本研究的目标是探索利用软体机器人的新技术进行青少年机器人学教育，并讨论了这种方法的好处和前景。在本文中，我们认为，使用合适的软材料，结合合适的教学方法，对于培养学生科学的批判精神，树立学生严谨、实事求是的科学作风，提高他们独立分析问题和解决问题的能力至关重要。我们比较了软、刚性机器人在教育中的差别，还介绍了所设计的课程：以一种可编程的软体执行器为基础，引导学生体验软体机器人的研究过程。在这个过程中我们鼓励学生发挥自己的创造力做出不同的机

器人，但都需要对它们进行原理分析、性能测试，并找出限制机器人运动的因素从而尝试改进。

2 软体机器人技术与机器人教育

虽然已经有人尝试将科学研究过程引入机器人教育中[18]。但只停留在利用机器人去验证一些自然定律，还没有人将机器人本身的研究用于教育领域。将软体机器人在教育背景下进行审视和讨论的很少。图1中显示了当前软体机器人技术的几个示例。这些技术一般包括模拟仿真和制造软体机器人的工具。虽然软体机器人的模拟和仿真一直是研究的热点，但并不适合青少年学习，所以本研究不予讨论。我们重点探讨了软体机器人的设计、制造、驱动、控制方法及应用场景，并讨论了它们如何用于青少年机器人教育。

图 1 软体机器人技术
a）用于打印模具的商业 3D 打印机 b）光固化打印机 c）折纸机器人[20]
d）由 Ecofleix 浇筑的多步态四足爬行机器人[14]

在制造方面，大多数刚性机器人可以通过组合标准化的模块来制造（如电机，传感器等），但软体机器人在这方面还没有成熟。利用 3D 打印制造模具，Ecofleix 浇铸是制造软体机器人的一种有效方式[14][15]，近几年 3D 打印机的价格降低，有的团队已

经将它用在了教育中[19]。以折纸为灵感的机器人，利用形状记忆复合材料可以实现自主折叠并爬行[20]。柔性机器人具有连续可变形结构、无限自由度可以模拟生物系统的运动[21]。软体执行器是软体机器人的重要组成部分，谷国迎等人设计了一种由弹性体材料中一个小型气动网络的膨胀驱动的软体执行器，这种软气动网络执行机构是可编程的，只需通过简单的控制就可以产生复杂的运动[22]。康诺利（Connolly）等人设计了一种纤维增强型软体执行器，可以通过简单地改变纤维角度实现轴向拉伸、径向膨胀和扭转等多种不同的运动。并由该执行器设计出了一种分段蠕虫式的软机器人，它可以在管道中前进，并在特定的方向上执行任务[23]。真空驱动的软体扭转执行器可以实现直线、扭转和径向运动并组成不同的机器人[24]。

软体执行器有许多应用，比如理想地抓取和操纵易损的物体，加洛韦（Galloway）提出了纤维增强—波纹管型软体执行器作为末端执行器的设计原则，并证明了软体执行器能对深海底栖动物进行无损采样[25]。一种便携式辅助软体机械手套由纤维增强型软体执行器组成，该软执行机构可产生特定的弯曲、扭转和伸展运动，它可以帮助病人进行手部康复训练[26]。阮（Nguyen）整合了 9 个软体执行器，为用户提供可控制的附加肢体，它可以在空间中进行复杂的三维运动[26]。

由多种软执行器组成的软体机器人可以在复杂的环境中完成任务，例如，由 4 个多腔体型软体执行器组成的爬行机器人有多种步态，可以在简单的控制下实现复杂的运动[14][15]。一种屈曲气动执行器可以组成能在管道内爬行的机器人[28]。受剪纸艺术及蛇的鳞片的启发，这些表皮皱缩所产生的方向摩擦特性能使软体机器人有效地爬行[29]。一种由环境湿度驱动的软体机器人，靠前后脚不对称的摩擦特性来产生定向运动[30]。用化学反应作为气源驱动，李铁峰等人开发了一种无栓的仿蠕虫软体爬行机器人[31]。

尽管对软体机器人已经有了比较广泛和深入的研

究，但其成果还基本没有被运用于教育目的。也存在一些困难需要解决，特别是3D打印和软体成型等技术需要较长的加工时间，很难在课堂上进行。

3 应用塑料波纹管、橡胶、热熔胶进行软体机器人教育

为了探索软体机器人教育的理念和技术，我们设计和开发了针对中学生的教程、材料和方法，本节解释我们的教育概念框架、方法。

3.1 刚性、软体机器人教育的比较与性质界定

任何具体系统的行为都不是孤立的控制过程，而是控制、身体（形态和材料）和环境之间的相互作用[32][33]。由于软体机器人是由柔性材料组成，所以它可以自适应各种不同的表面和物体。这为设计者在设计和建造系统来解决问题方面提供了更多可能性，而刚性机器人是难以做到这一点的。

软体、刚性机器人的本身性质对机器人教育有很大的影响，刚性机器人身体和环境互动的方式非常有限和具体。因此，基于刚体形态的教育活动通常以编程课程、基于传感器信号和输出电机动作的控制器设计为主。相比之下，软体材料使得机器人教育可以有不同的教育目标，使学生可探索的主题更为广泛：软性机器人不仅能让学生思考设计和构建机器人身体结构的方式，而且会引导他们对机器人控制、身体结构形态和环境之间的相互作用的感知和理解。因此，软体机器人的应用可以从更广泛的角度深化机器人教育的价值。

为了更加充分地利用我们界定的性质来培养学生的科研探索精神，我们基于发现教学法[34-37]提出了用基础执行器来引导学生进行自主探索研究的学习方法。在这一过程中，学生必须独立工作，在发现及解决问题的过程中学习知识，教师只是作为一名展示者和引导者，不能直接指挥学生如何做。在我们制定的学习情境中，教师需要引导学生设计并进行一系列关于基础执行器的实验，并以执行器为基础，创造出软体机器人。在该情景中，学生会通过"探索—创造对象""发现—解决问题""设计—进行实验"来得出自己的结论。此外，因为软体机器人项目的跨学科性质，学生通常是难以独立完成上述工作的，他们需要在团队协作中完成研究。

我们的教学有以下4点需要特别说明：第一，由于软体机器人领域仍然处于萌芽阶段，所以难以有系统的理论教学，在学生动手前我们会结合视频介绍一些和本课程相关的或者有启发意义的经典软体机器人，并且探讨执行器设计以及软体机器人运动的不同可能性，提取设计原则；第二，每个小组的学生完成对一种软体机器人的研究，他们需要通过自主分工来完成整个的研究工作，并且鼓励他们在小组内积极讨论、进行头脑风暴以及反思；第三，分析执行器研制机器人的过程中，可能会用到三维建模、程序编写、Arduino控制系统设计等技术问题，这些需要学生小组内通过分工后，自主寻找资料来学习；第四，教学环节虽然相对较短，但教学环节和学生动手环节活动都是计划有序的。

3.2 教学材料和方法

在本节的其余部分我们将介绍基于上述界定性质的课程设计。本课程的学习者是已经有一定科学研究和数学基础的中学生。

图2所示为我们所使用材料的照片，每个执行器的价格约为1元人民币（见表1），昂贵的组件可以多次重复、同时使用，因此我们的教学是廉价的。低成本的原因主要是电子设备和材料简单易获取并且没有用上传感器，这也符合"廉价设计"的理念。

该软体执行器基于弹性伸缩层和应变限制层设计，选用的是经济易获取的塑料波纹管、橡胶气球、热熔胶。将热熔胶涂在塑料波纹管一侧作为应变限制层，用于阻止波纹管这一侧在通气时膨胀，另一侧贴上红色橡胶作为弹性伸缩层并用橡胶O形圈固定（它们都可以用橡胶气球剪出来）。通气时它会朝着应变

限制层的方向弯曲并在放气时还原。该执行器有极大的可编程性，改变它的结构可以做出伸缩、弯曲、缠绕等动作。不同结构的执行器并联或串联在一起可以做出各种各样不可思议的机器人，因此将我们设计的执行器用在教育领域，将极大地有益于培养孩子独立思考的能力和科研创新的精神。

图 2　制造软体执行器的材料：剪刀、波纹管、橡胶气球和热熔胶

表 1　用于构建软体执行器的组件列表

组件	描述	数量	零售单价（元）
塑料波纹管	多个小单元堆叠而成	若干	1
橡胶气球	黑、红二色，黑色的作O形圈，红色的作伸缩层	若干	0.2
胶棒	6.8mm（直径）	若干	0.1
胶枪	60W	1	6.3
制作组件总价			7.6
泄气开关	6mm—6mm（直径）	若干	7
快速接头	8mm—6mm（直径）	若干	0.98
气压调节阀	AR2000	若干	5
PU 管	6mm	若干米	2 元 / 米
硅胶软管	4mm（直径）	若干米	1 元 / 米
小型高压气泵	220V	1	298
驱动组件总价			313.98

本课程的目的是培养学生科研探索的精神，认识形态结构学的重要性。教学设计考虑了没有入门的学生。首先，向学生介绍前沿的软体机器人技术，并从中提取实验方法，设计原则和分析方法。之后，还要解释我们使用的工具包和学生需要探索的目标。本课程学生的动手过程可以大致描述为：学生先研究执行器的结构，通过调整结构参数，应变限制层与弹性伸缩层位置与角度来探索更多的变形模式，从而发现规律，找到更为复杂和灵活的执行机构。通过组合不同形式的软体执行器，学生可以开发出各种功能不同的爬行机器人并研究它们的性能。

3.3　教学内容

本节将介绍学生在研究过程中的一些可能性，比如：可设计的软体执行器结构，可进行的实验，可制作的机器人及可能会遇到的问题。

图 3 展示了软体执行器的可编程性。通过把气球直接套在波纹管上或将 4 个气球分别用 O 形圈绑在波纹管上可以做出两种伸缩执行器（见图 3a），学生可以对比两种伸缩执行器的性能，比如，研究它们气压与拉伸长度的关系并画出图像来使对比更直观。在之前的介绍里，我们提取过一种弯曲执行器的原理：阻止软体执行器一侧的膨胀可以使它做出弯曲运动[14],[15],[23],[25-27]。图 3b 所示为我们制作的弯曲执行器，学生可以测试由执行器在不同气压下的弯曲角并画出函数图像，得出结论：执行机构的弯曲角随气压的增大呈非线性增长。改变弹性层和限制层的位置和角度，也能使该执行器实现多种类型的运动（见图 3c）。增加波纹管的长度，该执行器能被编程为一种缠绕执行器，可像蛇一样卷紧（见图 3d）。

导课介绍过类似能做出缠绕动作的执行器[22]。学生可以搭建平台研究缠绕执行器的抓握性能。图 4 所示为一种由执行器和杆组成的平台以测试执行器抓取不同物体时的抓取性能。学生可以得出结论：改变气压可以调整执行器的绕组半径，以适应不同形状的物体。当气压逐渐增大时，执行器可以实现对物体更加紧密的缠绕。他们还可以测定不同气压下缠绕执行

器的抓握力并画出图像,以更全面地了解该执行器的性能。

图3 软体执行器的可编程性。
a) 两种伸缩执行器 b) 弯曲执行器,红色代表弹性层,白色代表应变限制层
c) 软体执行器可以同时弯曲和扭转 d) 缠绕执行器

图4 缠绕执行器的抓取实验:抓取遥控板、羽毛球、乒乓球及不规则杆件

在前期的导课中我们介绍了两种软体机器人的运动模态:由两个锚定执行器和一个伸缩执行器组成的软体机器人能在管道内爬行[23],[28];接触地面的前后两只脚静摩擦系数的差异使一些软体机器人能模仿尺蠖的步态定向前行[30,31]。弯曲执行器和缠绕执行器都有在杆上锚定的能力,由此学生可以做出如图5中a和b所示的两种爬杆机器人。其中,四臂爬杆机器人连接执行器和气管的连接器可以用3D打印技术制作。就控制而言,学生需要学习用Arduino开源电子原型平台配合电磁阀来控制通放气的顺序,图5中c是我们设计的一套控制系统。学生还需要对它们进行性能测试,例如:能否竖直上爬;转向能力如何;能否在变直径的杆件上爬行;能否在水下爬行;负载能力如何等。学生还需要对影响机器人爬行速度的因素(如气压、频率、伸缩执行器的长度等)进行研究以找到最佳的设计方案。

学生还可以制作仿蠕虫的地面爬行的机器人。具有不对称摩擦的棘齿结构使接触地面的脚具有很强的各向异性[30],[31],图6所示为我们制作的一个例子:

两个表面粗糙程度不同模块作为前、后脚,一个伸缩模块作为身体,它可以在平坦的地面上向前爬行。学生可能还会有别的创意比如利用折纸结构[20],[29]。在机器人的制作过程中学生可以以执行器为基础发挥自己的想象力,利用物理原理、运动规则制作不同的机器人,并根据实际情况对做出来的机器人设计实验进行研究。

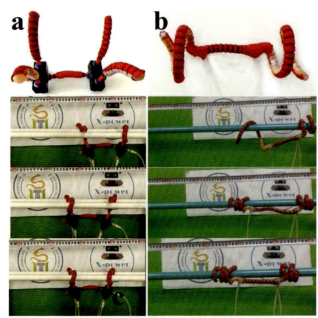

图5 爬杆机器人及其控制系统
a) 四臂爬杆机器人 b) 缠绕爬杆机器人 c) 控制系统及气源

图 6 利用棘齿结构设计的仿蠕虫软体爬行机器人

结论

在本文中，我们试图阐明软体机器人技术如何有助于培养青少年的科学研究能力，并提出了一个概念和具体的教育课程设计。软体机器人领域仍在起步阶段，因此，不存在精心设计的设计原则，也不知道用于研究的机器人的最佳性能，但软体机器人在教育中的运用将会为学生提供极大发挥想象力和创造力的空间。我们认为，基于发现学习原理的教学设计是适合引导学生开启科学探究之路的。未来我们会将本课程运用到实际的教学中，基于学生产生的输出，教师科研提取软体运动的设计原理，并将其作为本教程未来迭代的理论依据。低成本的机器人平台和较短的准备时间也使教师能够为大量的学生进行本教程教学，这也使得正确分析数据的可能性更大。未来，这方面的分析将有助于扩展机器人教育的主题，依靠这些数据我们还会对"软策略"在机器人教育中的作用进行更全面的分析。

此外，还有其他一些有趣的扩展教程的可能性，例如，学生还可以讨论如何将做出来的机器人应用到实际生活场景中。因为许多生物材料是软的，所以更多理解和利用自然概念的可能性也可能出现。从教育的角度来看，我们认为通过提供适当的工具和教学方法，让学生体验科学研究过程，将会在极大程度上有助于学生建立科学精神，掌握科学方法，树立科学作风。将软体机器人应用到教育中或许是带领机器人教育走向内涵式发展道路的方法之一。我们希望，通过内涵建设能培养出真正具有"开物成务"智慧的新一代公民。

参考文献

[1] 周进，叶俊民. 推进机器人教育：背景、定位及可能路径[J]. 数字教育，2019（3）.

[2] MURPHY R. Competing for a robotics education[J]. IEEE Robot Automat Mag, 2001 (8) : 44–55.

[3] NAGAI K. Learning while doing: practical robotics education[J]. IEEE Robot Automat Mag, 2001 (8) : 39–43.

[4] RAWAT K, MASSIHA G. A hands-on laboratory based approach to undergraduate robotics education[C]. In: Proceedings of the IEEE International Conference on Robotics and Automation (ICRA) 2004: 1370–1374.

[5] GOMEZ-DE GABRIEL J, MANDOW A, FERNANDEZ-LOZANO J, GARCIA-CEREZO A. Using LEGO NXT mobile robots with labview for undergraduate courses on mechatronics[J]. IEEE Trans Educ, 2011, 99: 1

[6] BISHOP B, ESPOSITO J, PIEPMEIER J. Moving without wheels: educational experiments in robot design and locomotion[R].DTIC Document, Technical Report, 2008.

[7] D RUS, M T TOLLEY.Design, fabrication and control of soft robots[J]. Nature, May 28, 2015, 521 (7553) : 467-75.

[8] TRIVEDI D, RAHN C, KIER W, WALKER I. Soft robotics: biological inspiration, state of the art, and future research[J]. Appl Bionics Biomech 2008 (5) : 99-117.

[9] TRIMMER B. Soft robots[J]. Curr Biol, 2013 (23) : R639–R641.

[10] SANGBAE K, LASCHI C, TRIMMER B. Soft robotics: a bioinspired evolution in robotics[J]. Trends Biotechnol, 2013 (31) : 287-294.

[11] PFEIFER R, LUNGARELLA M, IIDA F.The challenges ahead for bio-inspired soft robotics[J]. Commun ACM 2013 (55) : 76-87.

[12] ALBHU-SCHAFFER A, EIBERGER O, GREBENSTEIN M, et al. Soft robotics[J]. IEEE Robot Automat Mag, 2008 (15) : 20-30.

[13] NURZAMAN SG, IIDA F, LASCHI C, ISHIGURO A, WOOD R.Soft robotics: technical committee spotlight.[J] IEEE Robot Automat Mag, 2013 (20) : 24–95.

[14] SHEPHERD RF, ILLIEVSKI F, CHOI W, et al. Multigait soft robot[J]. Proc Natl Acad Sci USA 2011, Early edition: 1-4.

[15] M T TOLLEY, R F SHEPHERD, B MOSADEGH, K C

GALLOWAY, M WEHNER, M KARPELSON, R J WOOD, G M WHITESIDES. A Resilient, Untethered Soft Robot[J]. Soft Robot, 2014, 1 (3): 213-223.

[16] BROWN E, RODENBERG N, AMEND J, et al. Universal robotic gripper based on the jamming of granular material[J]. Proc Natl Acad Sci USA, 2010 (107): 18809-18814.

[17] LIPSON H.Challenges and opportunities for design, simulation, and fabrication of soft robots[J].New Soft Robotics, 2013 (1): 21-27.

[18] 张敬云，钟柏昌. 中小学机器人教育的核心理论研究：论科学探究型教学模式 [J]. 电化教育研究，2017 (10): 108-113.

[19] FINIO B, SHEPHERD R, LIPSON H. Air-powered soft robots for K-12 classrooms[J]. In: Proceedings of the IEEE Integrated STEM Education Conf. (ISEC) 2013:1-6.

[20] FELTON S, TOLLEY M, DEMAINE E, et al. A method for building self-folding machines[J]. Science, 2014, 345 (6197): 644-646.

[21] S KIM, C LASCHI, B TRIMMER. Soft robotics: a bioinspired evolution in robotics[J]. Trends Biotechnol, May, 2013, 31 (5): 287-94.

[22] T WANG, L GE, G GU.Programmable design of soft pneu-net actuators with oblique chambers can generate coupled bending and twisting motions[J]. Sensors and Actuators A: Physical, 2018 (271): 131-138.

[23] F CONNOLLY, P POLYGERINOS, C J WALSH, K BERTOLDI. Mechanical Programming of Soft Actuators by Varying Fiber Angle[J]. Soft Robot, 2015, 2 (1): 26-32.

[24] Z JIAO, C JI, J ZOU, H YANG, M PAN. Vacuum-Powered Soft Pneumatic Twisting Actuatorsto Empower New Capabilities for Soft Robots[J]. Advanced Materials Technologies, 2019, 4 (1): 1-10.

[25] K C GALLOWAY, K P BECKER, B PHILLIPS, J KIRBY, S LICHT, D TCHERNOV, R J WOOD, D F GRUBER. Soft Robotic Grippers for Biological Sampling on Deep Reefs[J]. Soft Robot, Mar 1, 2016, 3 (1): 23-33.

[26] P POLYGERINOS, Z WANG, K C GALLOWAY, R J WOOD, C J WALSH. Soft robotic glove for combined assistance and at-home rehabilitation[J]. Amsterdam Robotics and Autonomous Systems, 2015 (73): 135-143.

[27] P H NGUYEN, C SPARKS, S G NUTHI, N M VALE, P POLYGERINOS. Soft Poly-Limbs Toward a New Paradigm of Mobile Manipulation for Daily Living Tasks[J]. Soft Robot, 2019 (6): 38-53.

[28] M S VERMA, A AINLA, D YANG, D HARBURG, G M WHITESIDES. A Soft Tube-Climbing Robot [J]. Soft Robot, Apr, 2018, 5 (2): 133-137.

[29] A RAFSANJANI, Y ZHANG, B LIU, S M RUBINSTEIN, K BERTOLDI.Kirigami skins make a simple soft actuator crawl [J]. Seience Robotics, 2018, 3: eaar7555.

[30] SHIN B, HA J, LEE M, et al. Hygrobot: A self-locomotive ratcheted actuator powered by environmental humidity[J]. Science Robotics, 2018, 3 (14): eaar2629.

[31] L CHEN, W CHEN, Y XUE, J W WONG, Y LIANG, M ZHANG, X CHEN, X CAO, Z ZHANG, T LI. An untethered soft chemo-mechanical robot with composite structure and optimized control[J]. Extreme Mechanics Letters, 2019 (27): 27-33.

[32] PFEIFER R, LUNGARELLA M, IIDA F.Self-organization, embodiment, and biologically inspired robotics[J]. Science, 2007 (381): 1088-1093.

[33] PFEIFER R, BONGARD J. How the Body Shapes the Way We Think: A New View of Intelligence[M]. Camtridge: MIT Press, 2006.

[34] BRUNER J.The act of discovery[J]. Harv Educ Rev 1961 (31): 21-32.

[35] MAYER R. Should there be a three-strikes rule against pure discovery learning?[J]. Am Psychol, 2004 (59): 14.

[36] WANG L.Interest-motivated discovery learning in interdisciplinary engineering: a student's perspective[J]. IEEE Technol Eng Educ 2009 (4): 115-121.

[37] FELDER R, SILVERMAN L.Learning and teaching styles in engineering education[J]. IEEE Technol Eng Educ 1988 (78): 674-681.

从《世界人生》的创作实践看虚拟现实功能游戏在STEAM教育模式中的跨媒介实践

肖妍然

清华大学美术学院，北京，中国

摘要： 近年来，融合科学、技术、工程、艺术和数学的 STEAM 教育正逐步引起重视。然而，目前 STEAM 教师资源匮乏、教学模式单一等问题掩盖了 STEAM 教育的魅力。

本文立足笔者设计的虚拟现实功能游戏《世界人生》创作实践的基础，详细阐述了该游戏在 STEAM 教育模式中的理论方法与具体应用，并对其所引发的游戏设计范式和教育方式变革进行了展望。笔者提出在跨媒介的虚拟场景叙事背景之下，STEAM 教育可以借助虚拟现实功能的游戏化学习优势充分发挥 STEAM 学习"跨学科、趣味性、体验性、情境性、协作性、设计性、艺术性、实证性和技术增强性"的特点。

关键词： 虚拟现实；功能游戏设计；游戏化学习；STEAM 教育

引言

近年来，伴随着国家"智能制造"战略及一系列创新教育课程、人才培养模式等改革的不断推进，强调迁移力与跨学科能力，融合科学、技术、工程、艺术和数学的 STEAM 教育脱颖而出[1]。但事实上，STEAM 教育对教师的跨学科能力要求较高，目前中国的 STEAM 教育模式单一，STEAM 教育团队准入制度发展不均衡、专业教师数量屈指可数[2]。因此面对复杂化 STEAM 课程教师经常遇到"无计可施"的挑战。并且在 STEAM 教育中，功利完成教育任务手段的枯燥与乏味会使得 STEAM 教育失去它的最大魅力。

针对上述问题，笔者认为以互动式虚拟老师、沉浸式游戏化学习为主要特点的虚拟现实功能游戏，可以让学习者在教育过程中作为主导，充分发挥 STEAM 教育"跨学科、趣味性、体验性、情境性、协作性、设计性、艺术性、实证性和技术增强性"的特点，真正发挥 STEAM 教育"从生活中来，从真实情境中学习"的优势。

1 虚拟现实功能游戏的概述

传统功能游戏是以教授知识、专业训练和模拟为主的游戏[3]。虽然自 20 世纪 80 年代诞生以来，广泛应用于教育、研究、培训、军事、医疗、工业和管理等领域，具有普及性强、应用成本低的特点，但仍面临缺乏沉浸式互动、体验效果差等问题。如功能游戏《榫卯》可以通过缩放和旋转手指进行 360° 交互式浏览 27 个榫卯结构的三维模型，或查看榫卯之间的打开和关闭。但由于该游戏缺乏沉浸式互动环节，减弱了游戏的参与感与趣味性。

功能游戏难点在于"提升体验"，虚拟现实和 5G 技术的发展丰富了教育的教育场景和沉浸体验，也为更具创新的虚拟现实功能游戏提供了基础。虚拟现实功能游戏就是在传统功能游戏的基础上增加真实场景的虚拟，通过虚拟现实技术进行游戏的交互控制和显示的游戏形式，不仅弥补注重娱乐性的传统游戏目的单一的缺陷，也提升了学习过程的可参与性。

2 虚拟现实功能游戏对 STEAM 教育的影响

虚拟现实功能游戏用真实的、动态的虚拟影像激活了传统课程上枯燥无味的文字信息,使用户在沉浸式的游戏学习环境中达到普及知识、激发创意、拓展教学、模拟管理、训练技能和培养情志等非娱乐目的,成为传递知识、改变认知和行为的有效工具[4],其优势尤其表现在以发现问题、分析问题、协作解决问题为核心的 STEAM 教育上。

2.1 STEAM 教育场景的真实化

虚拟现实情境学习理论认为有意义的知识建构必须与真实情境的学习过程结合才能发生。虚拟现实功能游戏所搭建的虚拟教育环境,更具"临场感",通过虚拟现实设备可以体验传统教育模式无法给予的真实互动,使学习者主动参与 STEAM 教育。

2.2 提升 STEAM 教育的心流体验

心流,指人们在参与日常活动如工作、运动和学习中产生的完全沉浸的参与体验。基于头戴式设备的虚拟现实功能游戏通过多维度立体展示,可与创作、运动、模型理解等知识内容充分结合进行设计[5],使得虚拟现实沉浸下的 STEAM 学习者比平面化学习时的心流体验更强,因此虚拟现实功能游戏提高了学习者的学习动机和参与积极性,缩短了 STEAM 教育的学习曲线。

2.3 匹配 STEAM 教育的合作学习

合作学习是虚拟现实教育应用的发展方向之一。虚拟合作环境(Collaborative Virtual Environments,CVE)能够为 STEAM 用户提供可以交流和协作操作的虚拟环境。CVE 被广泛应用于游戏以及在线社区建设中。虚拟现实功能游戏以角色扮演和任务探究等不同的游戏形式为学习者构建了丰富多样且具有趣味的合作学习条件,让 STEAM 学习者可以在共享的虚拟空间中充分进行合作探究活动。

2.4 提供了创新教育的试验场

虚拟现实功能游戏作为思维、场景、体验和技术的多元集成,可以在模拟的"真实世界"中帮助学生体验有危险性或日常难以接触的 STEAM 学习情境并降低实验的风险性,设计富有挑战性的游戏情节还能减轻学习者对特定主题学习的心理恐惧。如游戏玩家可以在谷歌的虚拟现实教育创新计划"阿波罗 11 号"中创建虚拟情境,让航天飞船环游月球(见图1)。

图 1　美国学生体验"宇航员"模拟环境

2.5 降低更新 STEAM 知识和开展实验的成本

虚拟现实功能游戏能够在不增加成本的情况下,让学习者重复体验虚拟的情境并多次开展探究实践,提高 STEAM 实践工具的可重复实用性。相对于传统教育,虚拟现实功能游戏能够降低实验操作成本并给学习者带来更真实的操作体验。

这些优势是平面教育软件不可能实现的。虚拟现实功能游戏在 STEAM 教育市场中具有极其广阔的空间。下面本文就结合笔者所设计的游戏《世界人生》,详细说明虚拟现实功能游戏在 STEAM 教育设计中的实现。

3 《世界人生》(*Circle of Life*) 游戏制作

3.1 前期游戏脚本

3.1.1 游戏概念原型

概念原型是制作一部游戏之前的重要环节,指导游戏的连贯性及游戏开发顺利进行。《世界人生》是基于 Unity 引擎开发的一款围绕 STEAM 教育的虚拟现实功能游戏。学习者从游戏中的科学实验室或艺术工作室场景"呱呱坠地"起,就可以用虚拟现实手持设

备控制"虚拟替身"以开始充满挑战的冒险之旅。完成《世界人生》认识、探索、理解并解决真实世界的问题的过程就是拆解 STEAM 知识的过程，游戏的反馈结果就是 STEAM 的考核结果，获得的荣誉和勋章就是学习者的 STEAM 成绩，产生的心流就是体验《世界人生》带来的正向反馈。

3.1.2 游戏剧情设计

《世界人生》剧情设定为学习者与"小火龙"在"自然地理区、科学实验区、艺术现场区和历史环境区"4 个情境冒险闯关的故事。为了让 STEAM 内容融入游戏情节，《世界人生》剧情设计采用电影叙事常用的三幕式结构。"自然地理世界"讲述的是游戏主角与"小火龙"遇到问题，深入丛林寻找可以使用的道具，使用屏幕上弹出的 STEAM 知识与方法解决路途上的困难。用习得的信息解决路程中的困难。

3.1.3 游戏任务设计

虚拟现实功能游戏的任务设计一方面要保持游戏的趣味性，另一方面要兼顾学习任务的科学安排。《世界人生》将 STEAM 理论知识、实践内容与剧情主线融合，使用"1 主线任务 +3 子任务"的直线型任务结构，与三幕式剧情结构呼应，采用模糊策略避免了学习内容游离于游戏之外，同时保证了良好、完整的游戏体验。游戏任务遵循游戏剧情设定，确保学习者顺利按照任务主线开展冒险活动。

3.1.4 游戏关卡设计

关卡在本游戏中是划分知识单元的重要依据，便于学习者了解自身的学习进度。《世界人生》有科学、技术、工程、艺术、数学五大关卡，每个关卡的目标均明确当前任务目标[6]。《世界人生》的每个关卡设计都与 STEAM 教育任务紧密相关（见图 2）。如丛林关卡中的指南针道具就是为了锻炼寻路技能而设置。此外，关卡中的环境、道具、挑战、难题等资源都逐渐呈现给学习者，以提升进入下一个关卡的乐趣。

图 2 《世界人生》游戏关卡（笔者设计）

3.2 中期设计开发

3.2.1 游戏美术设计

《世界人生》美术设计部分的人物角色、道具等表现部分采用 3D 次世代写实风格，背景、远景等场景采用 3D 纯漫反射贴图。《世界人生》的主要角色为虚拟自身与"小火龙"。在建模时对大部分部件如角色"小火龙"赋予鲜艳的颜色，通过引人入胜的画面、悦耳的音乐和绚丽多彩的互动场景为学习者提供轻松愉悦的游戏体验（见图 3）。

图 3 虚拟现实功能游戏《世界人生》自然地理区（笔者设计）

3.2.2 游戏交互设计

游戏的交互设计包括清晰的目标、即时的反馈、信息的关联展示和良好的交互设计。良好的游戏交互设计能加快学习者对游戏的熟悉进程，使其快速进入心流[7]，这也是维持游戏沉浸感的重要条件。《世界人生》的游戏交互方式采用眼球追踪、动作捕捉、语音交互、真实场地、手势追踪以及传感器交互的方式解

决问题。学习者在游戏时通过设备连接控制角色在虚拟场景进行前进、后退、左转、右转、选择等交互行为。在游戏过程中，系统会将用户的使用数据收集、整理、分析后，由浅入深地提出不同难度的问题，并以文字及声音的形式提示学习者进行选择（见图4）。

色和道具添加碰撞体、设置动画，如角色的视角控制移动、与任务对象的碰撞交互、组件的数据显示以及游戏成就记录保存等。最后用 Unity 游戏开发引擎进行场景绘制和参数设置，完成全局事件、动作事件的 C# 脚本关联、渲染等环节（见图5）。

图 4　虚拟现实功能游戏《世界人生》控制交互界面（笔者设计）

图 5　双目视角合成下的虚拟现实显示效果（笔者设计）

3.2.3　游戏平衡设计

《世界人生》的设计动机是以完成 STEAM 教育任务为导向的，需要将 STEAM 教育任务拆解并与虚拟现实功能游戏的难度系数进行关联，以平衡游戏中学习者的成就感，保持学习者的学习动力。游戏中发生的不平衡现象存在个体性、偶然性，因此需要不断调整、改善原有游戏数值公式，使之与多数学习者的学习能力匹配。

3.3　游戏关键技术

3.3.1　游戏程序开发

笔者首先用三维软件 3Ds Max 对游戏角色及道具进行建模，在 Z-Brush 数字雕刻软件上用网格建模法完成虚拟环境，如森林、湖边、太空、画廊、艺术馆等主要场景的高模制作[8]。之后使用 Substance Painter 制作如金属、皮革、瓷、塑料等还原真实感的材质贴图，并用插件 Shader Forge 模拟 STEAM 教育任务中需要的如沙尘、磨损、水痕、洒水和火烧等实验特效。音频部分采用软件 Audition 设计。然后依照分类将角色、NPC、物品道具、音频和特效绑定到 STEAM 实验室、工作室等对应场景的位置，然后对角

完成虚拟现实功能游戏制作之后，还需要前往学习现场测量场地高度与宽地，校准安装虚拟现实设备并调整虚拟现实定位器，最后用 STEAM VR 插件连接虚拟现实设备（见图6）。

图 6　调整虚拟现实定位器（笔者设计与实拍）

3.3.2　后期测试及调整

通过针对每轮游戏的成绩反馈测试 STEAM 教育数据调整学习资源、关卡难度，根据后台大数据以 STEAM 及教学目标调整学习者完成任务情况的各功能占比和每日在线时长。在游戏上线前进行功能与性能优化。对于《世界人生》教育目标的需求调整和迭代优化是贯穿于整个游戏开发周期的。

结论

《世界人生》的创作实践说明了虚拟现实技术对于功能游戏提供了一种感知上的增强，虚拟现实功能游戏使 STEAM 教育在多元场景的叙事中实现游戏化学习，这不仅能改善 STEAM 教育存在的师资贫乏、教学方法单一和教学手段枯燥等现状，还能充分发挥 STEAM 的趣味性、体验性、情境性、协作性、设计性的教育优势，以个性化的方式去体验、学习、建构自己的知识体系，实现为"解决问题"为导向的 STEAM 教育目的。游戏中特定设置产生的学习数据为教育方式和效果提供了有效支持。与大数据、人工智能等前沿技术紧密结合的信息社会催生了新的商业模式和新的教育产品，结合 5G 技术的虚拟现实功能游戏不仅能解决延时与使用者头晕问题，也将进一步渗透教育科普、文化宣传、社交娱乐以及商业制造等领域，这必将推动新的游戏设计范式和教育方式的变革。因此，虚拟现实功能游戏对 STEAM 教育模式以及面向未来的多元化教育体系的形成具有重要意义。

参考文献

[1] 张恒泽. STEAM 理念在高中生物学实验教学中的应用案例 [J]. 生物学教学，2019（4）：43-44.

[2] 汤普森 P，汪芸. 皇家艺术学院：STEAM 中的"A" [J]. 装饰，2017（8）：58-61.

[3] 潘丹. 基于 unity3D 的手术训练游戏的设计和实现 [D]. 山东：山东大学，2014.

[4] 余艾琪. 沉浸式虚拟现实心理放松游戏的设计及体验研究 [D]. 哈尔滨：哈尔滨工业大学，2014.

[5] 张金龙. 基于虚拟现实技术的手指康复系统研究 [D]. 武汉：华中科技大学，2012.

[6] 查普曼 P. 沉浸式环境：真实的问题，虚拟的应对 [J]. 装饰，2018（10）：23-29.

[7] 孟卉. 基于 3DMax 和虚拟现实的数字媒体技术课程实践 [J]. 装饰，2018（10）：134-135.

[8] 汪博. 虚拟的伦理学：论电子游戏设计的伦理 [J]. 装饰，2017（12）：70-72.

[9] 吕雪. 三维虚拟现实技术在教育领域的应用：辛亥革命严肃游戏的制作 [D]. 武汉：湖北美术学院，2010.

[10] 潘丹. 基于 unity3D 的手术训练游戏的设计和实现 [D]. 济南：山东大学，2014.

[11] 余艾琪. 沉浸式虚拟现实心理放松游戏的设计及体验研究 [D]. 哈尔滨：哈尔滨工业大学，2014.

[12] 杜佳慧. 教育游戏在虚拟现实游戏界面中的生成 [D]. 长沙：湖南师范大学，2017.

[13] 崔丽. VR 虚拟现实技术在三维游戏设计中的开发与应用 [J]. 电视技术，2018（5）：44-48.

[14] ANDREW T.7Unexpected virtual reality use cases [EB/OL]. https://techcrunch.com/gallery/7-unexpectedvirtual-reality-use-cases.

[15] Manatt Digital Media. The reality of VR and AR [EB/OL]. http://www.manattdigitalmedia.com/reality-of vr-and-ar/.

"技"与"艺"的融合
——天然染色课程建设与教学实践*

杨建军

清华大学美术学院，北京，中国

摘要： 天然染色是一种传统技艺，是"技"与"艺"的融合体，真实反映着艺术与科学的共生关系。从 2009 年开始，清华大学美术学院以保护、传承、发展传统天然染色技艺，以使其焕发活力、服务当代为宗旨，着手对天然染色课程及教学进行改革。经过 10 年的不断探索，已经初步建立起覆盖本科生、研究生，包括基础课程、应用课程和创新课程，涵盖必修、选修和各种学生课外培养训练项目的多层次教学体系，形成鲜明教学特色。为了加强文化自觉与自信，我们着重在意义和主要内容、特点和主要措施、创新和主要影响、应用和主要成效等几个方面加强课程建设与教学实践，使之完整体现科技与艺术的相融统一关系。

关键词： "技"与"艺"；天然染色；课程建设；教学实践

* **基金项目：** 本文获北京市社会科学基金一般项目（项目编号：18YTB013）和教育部人文社会科学研究规划项目（项目编号：19YJA760077）阶段性成果。

柿漆染、蓝染、红花染等天然染色技艺是中国传统文化的重要组成部分，历史悠久，为世界文明作出了重要贡献。2017 年，国务院提出"全面复兴传统文化"重大国策[1][2]，大力倡导弘扬中国传统文化精神，为更好保护、传承和发展我国传统天然染色技艺带来了历史机遇。我们认为，充分发挥教育的引导作用，加强传统天然染色课程建设与教学实践，是弘扬中国传统文化精神、提高国际影响力的重要环节。

天然染色之所以称为技艺，正是其具有技术性与艺术性的双重特征决定的。技术性表现为色素萃取、染色方法等，通过重复性体验得到提升；艺术性表现为风格特征，通过扎染、型染等印染工艺予以呈现。因此，天然染色课程既包括侧重技术掌握的"天然染色材料与工艺"等基础课程，又包括侧重艺术表达的"扎染工艺"等应用课程，还包括侧重发展运用的"染织创新设计"等创新课程。从 2009 年开始，清华大学美术学院以保护、传承、发展传统天然染色技艺，使其焕发活力、服务当代为宗旨，着手对天然染色课程及教学进行改革。经过持续努力，已经初步建立起覆盖本科生、研究生，包括基础课程、应用课程和创新课程，涵盖必修、选修和各种学生课外培养训练项目的多层次完整教学体系，形成鲜明的教学特色。多年来，通过在意义和主要内容、特点和主要措施、创新和主要影响、应用和主要成效几个方面加强课程建设，教学实践可完整展现科技与艺术的相融统一关系。

1 意义和主要内容

1.1 增强文化自觉，提升创新能力

中国正在快速发展，正在走向世界、融入世界。适时提出"全面复兴传统文化"战略，对加快建设中华文化传承发展体系、创新文化交流方式、在国际上彰显独特的中华文化魅力和强大感染力、提升中华文化的国际影响力和促进人类文明进步等都具有积极意义。在这样大背景下，天然染色课程建设与教学实践旨在通过以传统天然染色为内容，对学生进行素质教育，培养民族自豪感，提升传统文化热情，增强文化自觉和文化自信，提升研究应用能力、自主创新能力和国际竞争能力。

面对新时代学生思想活跃、自信的特点，该课程以理念更新为引导，以多元发展为方向，以培养复合型自主创新人才为目标，重基础、求创新。自2009年以来，天然染色课程越来越受到同学们欢迎，其主要原因是课程结构多元、课程内容多样。一方面，通过本科必修课对天然染色性质、方法及创新运用方式等进行较全面学习，为深入研究打基础。另一方面，通过开设全院、全校公开选修课，促进不同学科间的交叉互动，发挥各自优势，学习运用传统天然染色。另外，通过把天然染色列为清华大学校级、北京市级、国家级等多层次大学生课外训练项目，吸引更多学科领域的学生参与该项目建设，为培养跨学科人才创造条件。

1.2 覆盖范围广泛，强化体系建设

2009年秋，借鉴日本教学理念和方法，在本科必修课"印染工艺"和本科选修课"印染工艺"中增加天然染色，从而改变延续多年的单一化学染料教学，并在教学目标、内容、方法及教学管理、评价等方面进行改革探索；2011年天然染色列为本科毕业设计及论文选题内容；2012年清华大学大学生综合训练研究项目（SRT）、北京市学生学术创新人才培养计划（星火班）以天然染色为题立项；2013年为了明确课程层次和内容范围，本科必修课"印染工艺"更名为"印染工艺基础"，本科选修课"印染工艺"更名为"扎染工艺"；2013年天然染色同时作为北京市级大学生创新创业训练计划项目、国家级大学生创新创业训练计划项目内容立项；2013年天然染色获批面向全校所有院系开设选修课；2015年获批在深圳研究生院开设以天然染色为表现手段的研究生选修课"染织创新设计"；2017年获批面向美术学院全院各系开设研究生选修课；2017年为了更好地将天然染色结合不同印染工艺分别进行创新运用训练，将"印染工艺基础"拆分为"印染工艺基础（1）"和"印染工艺基础（2）"，使课程设置更趋于合理化。

天然染色课程经过多年持续改革和不断探索，已经在建设教学目标体系、教学内容体系、教学方法体系、教学管理体系和教学评价体系等方面初见成效，形成稳定的教学成果，影响不断扩大，逐渐成为美术学院乃至清华校园备受瞩目的课程之一。

2 特点和主要措施

2.1 教学目标明确，教学体系清晰

为了把优秀中华文化融入知识教育和实践教育，该课程循序进行天然染色课程的教学内容体系、方法体系、管理体系、评价体系建设，突出以人为本。第一，注重人文关怀，营造轻松、愉快的学习氛围，挖掘学生潜能，扩展学生优点，激发学生热性。第二，积极转变学生的学习方式，充分调动、发挥学生的参与性、主动性、互动性和积极性，强化主体意识，力求使教学目标与学生的学习目标同一化、一体化。第三，改革教学方式，凸显学生个性，通过鼓励学生讨论、讲述自己研究视角、方法等形式，强化教学效果。第四，启发学生独立思考，培养具有反思意识的思维能力，提高学习效率。

2.2 教学效果突出，教学评估优良

随着课程建设不断深化，教学效果逐渐凸显出来，集中反映在学生对该课程的教学评估上。天然染色课程中有本科必修课"印染工艺"（2013年课名改为"印染工艺基础"）"毕业设计""毕业论文"，本科选修课"天然植物染色艺术""印染工艺"（2013年课名改为"扎染工艺"），研究生选修课"天然染色材料与工艺研究""染织创新设计"等。教学实践经受了学生的长期检验，学生教学评估结果持续位于前列。比如，2011—2012学年春季学期二年级必修课"印染工艺"综合评分为全校前20%，其中3个单项位于全校前15%。2013—2014学年秋季学期大学选修课"天然植物染色艺术"综合评分为全校前15%，且10个单项评价均位于全校前15%。2015—2016学年秋季学期研究生选修课"染织创新设计"综合评分为全校前15%；2017—2018学年秋季学期大学选修课"天然

植物染色艺术"综合评分为全校前15%,在指标"教师帮助度"和"教师水平"两个方面位于全校前5%。2017—2018学年秋季学期院选修课"扎染工艺"综合评分为全校前15%,在指标"课程目标清晰度"方面位于全校前5%。

2.3 教学方法新颖,教学内容丰富

在教学方法与内容体系建设上,充分利用多媒体教学的科技资源,强调师生互动、教学相长,通过教师讲授与学生讨论交替并行,积极解决教学中存在的各种问题。其中主要有以下5方面:其一,针对"印染工艺"课程教学内容单一问题,充分考虑手工操作特点,采用以小组为单位对不同天然染料进行色素萃取、叠色套染等实验,积极通过改革教学方式加以解决;其二,针对学生对染色工艺理解不深、热情不高,学习效率较低的问题,通过把天然染色纳入中华传统文化范畴进行解读,介绍国内外研究现状与趋势,提炼问题引发学生思考、讨论,提高学习热情和效果;其三,根据天然染色地域性、民族化个性特征,通过增加实地调查等方法解决重操作、轻调研的问题;其四,运用科技手段对经验性技术环节进行数据化研究,解决可传承性量化配比不足的问题;其五,通过运用网络教学平台和多媒体教学手段融入时代特征,解决传统工艺课程与现代科技教学脱节的问题。

2.4 教学研究与学术研究相互促进、相得益彰

教学研究与学术研究齐头并进是全面提高教学水平、研究水平的有效方法。2010年"印染工艺"作为"传统染织艺术"的核心课程入选本科国家精品课程,出版27万字的教材《扎染艺术设计教程》。[3] 在《装饰》杂志2013年第3期发表《传统时尚环保创新:天然染色课程教学特色》[4] 一文,对实施4年的天然染色课程体系与实践建设进行阶段性总结。同时,2016年完成清华大学人文社科振兴基金项目"中国传统红花染工艺研究",在清华大学文科出版基金支持下出版62万字的专著《红花染料与红花染工艺研究》[5],作为最新学术研究成果入选天然染色领域基本阅读书目。此外,撰写《红花古名辨析兼及番红花名称考》[6] 等30余篇天然染色论文发表于学术期刊或研讨会论文集,有多篇获优秀论文奖。这些研究成果,极大地促进了天然染色课程建设与教学实践。

3 创新和主要影响

3.1 理论学习与实践探索并重

天然染色课程以提高学生综合创新能力为目标,理论学习与实践探索互为补充、互相促进。理论学习是基础,通过理论学习可以提升智慧和拓展实践创新;实践是检验标准,通过实践学习可以获取经验和验证理论,并加深对理论知识的理解。该课程依据不同基础和培养目标,面向染织专业本科生和选修课的多专业本科生、研究生,以及清华大学大学生综合训练研究项目(SRT)、北京市学生学术创新人才培养计划(星火班)、北京市级级大学生创新创业训练计划项目、国家级大学生创新创业训练计划项目的多学科本科生,开设兼顾理论学习和实践探索的个性化系列课程,调整、建立多层次理论与实践互为联动的教学体系,满足多元化的人才培养需要。

3.2 环保理念与科技手段并举

环保理念与科技手段并举正是天然染色课程特色教学方法的体现,染色材料与染色方法的可持续发展理念贯穿课程建设全过程。以现代先进科技手段介入教学,充分利用数据化研究推动天然染色可传承性发展,也是该课程特色教学的体现。另外,把工艺表现方法与创意设计思维紧密结合,通过传统染色工艺与现代艺术设计共融显现天然染色创新发展的时尚文化内核力,展现天然染色课程传承文化、服务当代的核心理念。

3.3 教学硬件建设与软件建设并进

该课程本着人才培养需要,坚持以学生为主体、以教师为主导,通过学科联动、师生互动等形式全面提升教学水平。一方面加强染色实验室教学设施、设备和立体化多媒体教学平台建设,为天然染色课程建设

与教学实践提供优质物质条件。另一方面依据培养目标和教学任务，及时修订培养计划和教学大纲，并就学生实地考察计划、染色实验细则、创新运用思路与方式等进行深入探讨，全面推进课程建设的有序发展。

3.4 教学管理体系与评价体系并行

教学组织管理、运行管理与制度管理三个方面是该课程教学管理体系建设的主要内容，三者有机统一是人才培养有力、长效的质量保障。其中，通过组织管理制定与教学相配套的管理办法和措施，通过运行管理落实各项教学计划和考核，通过管理制度形成有章可循的教学管理文件，保障各个教学环节的通畅和教学方案的顺利实施。与此同时，建立科学、完整的教学评价体系是天然染色课程在实践探索中不断完善的制度保障。

4 应用和主要成效

4.1 社会效果显著

该课程通过美术学院本科必修课、美术学院本科选修课、美术学院研究生选修课、清华大学本科选修课、清华大学大学生综合训练研究项目（SRT）、北京市学生学术创新人才培养计划（星火班）、北京市级大学生创新创业训练计划项目、国家级大学生创新创业训练计划项目等多种人才培养形式，广泛宣传、推广我国传统天然染色技艺，学生反响强烈，选课踊跃，还经常吸引外校学生和社会人士来电表达旁听意愿。总之，天然染色课程建设与教学实践致力于传承人类文明、弘扬灿烂中华文化，具有积极的社会效果。

4.2 促进学科建设

天然染色课程建设与教学实践，对加深对传统文化的认识与理解、有效提高天然染色在高校人文素质教育中的地位，进一步推动学科发展具有积极作用。一方面，以教学促研究，不断引发教师和学生对该领域学术研究的思考，发掘、提炼恰当的研究课题，参与申报更多研究项目。清华大学人文社科振兴基金项目"中国传统红花染工艺研究"、北京市社会科学基金项目"中国传统柿漆染工艺研究"、教育部人文社会科学研究规划项目"中国传统蓝染工艺研究"等，就是在教学研究基础上形成的。另一方面，以研究促教学，研究成果可以启发更多、更好的教学改革思路与方法，把最新研究成果融入教学，把课程建设与实践推向新高度。

4.3 学生研究能力和应用创新能力明显提升

学生对天然染色课程兴趣浓厚，研究意识增强，应用创新成效显著。2012年清华大学大学生综合训练研究项目（SRT）结合专业设计进行创新应用，制作了服装、台布等天然染色艺术作品，结题获优秀成果奖。其成果展在美术学院染织服装艺术设计系举行，吸引很多同学前来参观，《服饰导报》、清华大学新闻网等媒体进行了专题报道。2012年在清华大学美术学院举办"国际植物染艺术展"，有多名学生创作的天然染色作品入选参展，一些同学提交天然染色研究论文收录于《国际植物染艺术研讨会论文集》，反映出同学们经过该课程系统学习，有效提升了创新运用和研究能力。2014年在中国丝绸博物馆举办"第九届国际绞缬染织艺术展"，吴聆雪同学参展的天然染色作品《伊人·在水一方》（见图1）入选参展，并被中国丝绸博物馆永久收藏。

图 1 《伊人·在水一方》（吴聆雪）

4.4 学生就业优势明显，创业能力增强

学生在参与天然染色课程建设与教学实践中得到磨炼，自主创新能力显著增强，这在研究生选修课"染织创新设计"中表现最为明显，那文涵《傣家茶包装》（见图2）就是突出一例。随着我国"全面复兴传统文化"战略的实施，崇尚自然、健康、环保理念的不断增强，天然染色越来越受到喜爱，以天然染色为品牌内核的服装、室内纺织品公司不断涌现，掀起回归传统、回归自然热潮，为同学们带来就业机遇和提供广阔的创业发展空间。每年毕业作品展览现场的天然染色艺术作品都广泛得到社会认可，不少用人单位通过展览作品找到学生商谈合作或签约事宜。有学生毕业之后利用天然染色进行创业，寻求产品开发或艺术创作出路，2014届李世铃把拓印和扎染相结合的天然染色艺术探索取得可喜成绩（见图3）。李世铃在毕业4年后对笔者说："对于植物染的喜爱，就是从那几周的植物染色课程开始的。"

图2 《傣家茶包装》（那文涵）

图3 《扎拓成趣》（李世铃）

5 进一步改进措施

天然染色技术性与艺术性的双重特征，正是艺术与科学相融合的具体体现。在天然染色课程建设与教学实践中，我们始终遵循"以教师为主导、以学生为主体"的人本思维观念，本着一切有利于人才培养为出发点，在教学目标与任务体系、教学内容与方法体系、教学管理与评价体系等方面进行了诸多探索，充分体现艺术与科学的融合关系，取得了具有一定示范推广作用的阶段性成果。如今，天然染色课程建设与教学实践进入快速发展的关键时期，我们将依托全面复兴传统文化战略，以传承中华文脉、建设文化强国为己任，继续推进天然染色课程建设与教学实践向纵深发展。拟通过采取以下几方面的措施改进，以更好地体现该课程"技"与"艺"的融合特征。

（1）进一步突出以人为本，注重人文关怀，积极营造轻松、愉快的学习氛围，挖掘学生潜能，发展学生优点，提高学生潜质，让每一位学生都有自己的发展空间。

（2）进一步积极转变学生的学习方式，充分调动、发挥学生的参与性、主动性、互动性，力求使教学目标与学生的学习目标同一化、一体化。

（3）进一步积极改革教学方式，凸显学生个性，通过鼓励学生探究性学习，基于问题选择自己研究视角、方法等形式，提升学生自主分析、解决问题的能力。

（4）进一步强化互动教学，通过组织讨论等形式听取学生发言，感悟学生对知识的理解和成效，根据实际情况及时调整教学内容和方法，提高教学效果。

（5）进一步启发学生独立思考，培养具有反思意识的思维能力，在体验中锻炼反思意识，提高学习效率和创新能力。

（6）进一步在大学选修课程中利用多领域不同学科背景优势，将跨学科学习作为该课程教学方式的改革重点，寻求天然染色与植物学、矿物学、动物学、化学、材料学等不同学科的交叉互动，整合教学资源与教学内容，实现跨界学习。

（7）进一步通过引导学生在实践中确立问题研究方向，结合所在专业的设计需求深化问题研究，在设计实践中探寻问题解决方案，提升实践运用和学术研究能力。

（8）进一步利用天然染色标准化、实践性特点，在教学方式上尝试改变大课堂教学模式，以分组形式进行合作学习，按照不同染色材料对应的染色方法确立不同标准，在互动合作学习中通过实践掌握标准化材料配比及量化染色技术。

（9）进一步运用网络教学平台和多媒体教学手段，提高学生的参与互动积极性，通过增加在线学习方式补充课堂学习的不足，加深对知识要点和技术细节的理解，提高学习效率。

（10）进一步利用美术学院将传统天然染色与当代艺术设计相结合的创新优势，鼓励学生将所学知识技能运用于社会服务实践，通过承接设计任务或参与专业设计比赛等方式，弘扬传统文化精神，参与新时代文化建设。

（11）在考核方面，进一步改变单一评价方式，除了作业结果、考勤等之外，将讨论互动交流、学习过程参与指数、课程反馈等也列为考核内容，以期结合学习结果对学习状态、参与性、积极性等做全面评判。特别是对课程反馈的考核，除了有效掌握学生对课程的兴趣和互动热情以外，还有能及时收集学生的意见或建议，促进教学内容和教学方式与方法的改革。

参考文献

[1][2] 2017 年 1 月 25 日, 中共中央办公厅、国务院办公厅发布《关于实施中华优秀传统文化传承发展工程的意见》。

[3] 杨建军. 扎染艺术设计教程 [M]. 北京：清华大学出版社，2010.

[4] 杨建军. 传统时尚环保创新：天然染色课程教学特色 [J]. 装饰，2013(3).

[5] 杨建军，崔岩. 红花染料与红花染工艺研究 [M]. 北京：清华大学出版社，2018.

[6] 杨建军. 染料红花古名辨析兼及番红花名称考 [J]. 丝绸，2017(2).

I

包容性设计与可持续发展
Inclusive Design and Sustainable Development

博物馆的数字服务设计研究
——云南省博物馆数字服务构建

刘恩鹏

云南艺术学院设计学院，昆明，中国

摘要： 博物馆是人类社会众多基础公共场所中的其中一个，扮演着特定的角色，但是现在越来越多元化的生活方式，使得人们在有这方面需求的时候有了更多的选择。体验设计作为一种新兴的展示方式，目前已成为当今博物馆展示设计的发展趋势和主流方向，它的出现是博物馆展示设计发展的必然。但是，博物馆的展示设计只是博物馆交互设计里的一个方面，提高博物馆的交互性，还应当从博物馆的服务设计出发，以期真正满足用户对于博物馆的需求。

关键词： 用户体验；服务设计；数字服务系统

在信息爆炸的 21 世纪，人们获取信息的方式变得越来越多样化，生活方式也变得越来越多元化，对于博物馆的依赖已不如从前那么强烈，加上很多博物馆由于各种原因，没能够得到很好的发展，人们在需要获取博物馆相关知识的时候，更多地会选择其他的方式，比如互联网。但是，目前任何新的形式或事物都不能取代博物馆的地位，博物馆只有不断提升自身的服务品质，才能重获人们的关注，才能发挥其应有的社会价值。

数字服务设计区别于我们常说的"数字化"，不光是简单的数字技术的应用，而是将服务设计作为总的指导思想，数字技术作为实现的手段来展开研究。

博物馆作为服务的提供者，它对用户的服务涵盖三个阶段：服务前的期待、服务中的体验，以及服务后的评价。交互关系的发生实际上也是分这三个阶段，和用户的认知心理是一致的。所以，研究"访客"和博物馆的互动关系必须系统化地考虑。

人与博物馆的互动关系同样可以分三个阶段：去博物馆之前的起因，访问博物馆时的经过，以及访问之后的结果。这三个阶段都属于博物馆服务系统设计的范畴，交互设计应该充分考虑这三个环节。这三个环节正好构成了去博物馆这样的一个事件，这也是本文的研究范围。

博物馆在资金投入层面上可以分为公立博物馆和私人博物馆，但不论是哪种博物馆，只有良好的营运环境才能使博物馆获得发展，但是许多博物馆对于人群的吸引力逐年下降，尤其对于现在的青少年的吸引力在逐年下降。很多地方的博物馆由于馆藏物品数量少、展览更新速度慢、展览形式单一、信息传达不到位等原因，面临发展的瓶颈。

对博物馆教育及服务功能的强调反映了博物馆作为公共文化平台的角色。随着人们对文化生活要求的不断提高，随着博物馆免费开放政策的推广与实施，博物馆的公共文化阵地作用日益凸显。而"数字化服务"可成为博物馆发挥公共文化阵地作用的有利推手和真正实践者。

1 数字化服务在当代博物馆发展中的应用

1.1 数字浏览（咨询）服务

数字浏览（咨询）服务主要包括博物馆网站浏览及电子导览系统，是当前博物馆数字化服务的重要项

目。博物馆网站是展现博物馆整体概况的综合性媒介，电子导览系统借助触摸屏、电子导览设备等终端为观众提供参观线路、博物馆设施、博物馆服务等方面的引导与帮助。观众通过访问博物馆网站和电子导览系统，可以了解博物馆的整体概况，获取开闭馆时间、展陈基本情况、参观路线、参观方式等基本信息，使博物馆的参观更具目的性，激发观众对博物馆的探索精神，有利于提高观众的参观质量；同时，博物馆网站对博物馆的临时展览、活动、重要公告等随时更新，方便观众合理安排参观活动。当前，大多数博物馆网站及电子导览系统都提供上述的数字浏览（咨询）服务。

1.2 数字展示服务

展示服务一直是博物馆的基本任务之一，也是博物馆服务工作的核心工作。当前博物馆行业出现的数字展示服务主要有博物馆网站的虚拟展馆展示，以及实体博物馆展厅中的数字化展示服务项目。实体博物馆展厅中的数字展示服务，借助不同的多媒体技术和不同的终端实现多种形式的数字展示服务。如基于触摸屏系统的触摸屏展示、基于悬浮成像系统的模拟场景展示、基于影院系统的影音展示、基于虚拟现实系统的人机交互操作，等等。目前，相当多的博物馆都根据各自展馆的情况提供了不同类型的展厅数字展示服务。

1.3 数字讲解服务

当前，大多数场馆中已经实现了数字讲解服务。这一服务以语音导览系统为基础，形式多样，如场馆定时广播式导览、手持预录点播式导览、无线发射接收式导览、无线感应式导览，等等。语音导览系统的应用使得观众不用借助讲解员就可以通过手中的导览机自主点播或接收相应的解说，既达到了良好展示效果和公众受教育的目的，也节省了人力物力，保证了博物馆的服务质量。

1.4 数字宣传服务

现在，博物馆网站、各门户网站、社交论坛、手机微博、随身听中的广播信息，都在不停地滚动播出展览、活动信息，通过数字手段制作的醒目的宣传海报刺激着观众的视觉神经，这些海量的信息宣传为博物馆带来大量的参观者。同时，依靠互联网发展起来的社交网络等互动方式使博物馆更容易得到观众的反馈，对分析展览、活动是否成功举办有着积极意义，有利于博物馆总结经验，改进展览制作及组织工作，提升展览服务的整体质量。

1.5 数字体验服务

信息技术的应用，使得观众参观博物馆的行为不再是单一的被动接受式教育，而成为互动式的体验之行。在博物馆提供的网站信息中，观众可以根据自己的兴趣搜索有用的信息，参观成为有目的的、主动式的探索行为；人机交互操作最大限度地调动参观者的思维神经，成为启发式的教学过程；虚拟场馆以及模拟场景的体验则可以从感性上给予观众强烈的震撼，加深参观的效果。这些基于数字体验的服务对增强青少年的动手能力、激发观众的主动探索精神、提高公众参与社会生活、增强社会责任心有着积极的作用，是培养整个社会的学习精神、建设学习型社会的巨大推动力。

1.6 数字共享服务

博物馆是保存人类文明成果的公益性机构，人类文明成果为全人类共享，这也是博物馆免费开放的一个重要理论基础。博物馆所珍藏的文物、文化资源应该也必须向公众开放，这是博物馆的基本职能之一。信息技术时代下，博物馆的资源获取和利用变得更加容易，如何有效地做好这些资源的保护与利用、如何做好数字共享服务，是摆在文博工作者面前的问题。图1所示为数字服务系统构架图。现在，利用一些技术手段可以部分地对馆藏电子资源进行知识产权的保护性处理，防止非法下载或将这些资源用于商业目的，这些是博物馆工作者需要学习和掌握的。同时，在相关的法律法规建设上，在提供数字共享服务的具体方

式、途径等问题上，还有待深入的思考和研究。

图 1　数字服务系统构架图

在博物馆展示中加强展览与观众的交互，可使观众融入展示剧情，更好地接收与理解资讯。博物馆展示的交互设计是从观众的角度出发，通过丰富的交互空间以及启发式的展示设施达到文化传播的作用。对于所研究的对象可以是一件具体的文物展品，也可以是历史事件和文化主体，甚至包括整个博物馆的系统性的服务设计，人们与博物馆的互动关系，无论是"点"还是"面"，都需要经历完整的体验过程。数字技术与互联网的发展拓展了人与博物馆之间的交互方式，带给人们更多的体验方式。

服务设计是有效地计划和组织一项服务中所涉及的人、基础设施、通信交流以及物料等相关因素，从而提高用户体验和服务质量的设计活动。服务设计以为客户设计策划一系列易用、满意、信赖、有效地服务为目标，广泛运用于各项服务业。服务设计既可以是有形的，也可以是无形的；客户体验的过程可能在医院、零售商店或是街道上，所有涉及的人和物都为落实一项成功的服务传递着关键的作用。服务设计将人与其他诸如沟通、环境、行为、物料等相互融合，并将以人为本的理念贯穿始终。

服务设计的主体是用户，因此研究用户，分析用户的年龄、习惯、文化背景以及需求等内容，才能定义准确的用户模型；以客体为对象，对象可以是相对静止的内容，也可以是抽象的概念，并且对象也同样有"需求"。服务设计同时还要研究交互发生的时间、地点、情景等外部因素，所有的外部因素都会影响交互的发生，最终影响着用户的体验感受。

博物馆的受众是社会大众，因为地域交通问题，现场到访者只是一部分人群，但通过其他途径，比如网络、书籍、甚至朋友介绍等都可以了解博物馆。因此受众包括到博物馆的访客以及潜在的用户群体。

受众群体从时间线上可以划分为三个部分：之前访问过博物馆的人、正在访问博物馆的人、将来会访问博物馆的人；再从职业和受教育程度上又可以分为专业人士、普通访客、需要引导的访客；从年龄上可以划分为老年人、中青年、儿童；然后从访客的特殊身份可以划分为外国人和需要照顾的残障人群。

博物馆的数字服务设计是为所有用户的，但服务设计是包括供方和需方的，数字服务是一套完整的服务体系，这样服务才能发挥其作用。数字服务是动态的过程，提供方也要根据其业务流程和工作特点不断更新内容，所以说提供方其实也是数字服务系统的使用方，也属于"用户"的范畴。并且供方对于数字服务系统也是有需求的，以往很多相关的研究重点是围绕受众方的需求，只有平衡两者的交互条件才能做出好的数字服务体系。

博物馆的数字服务系统对于用户来说必须是有用的、有价值的，并且是可以进行量化的；对于博物馆的运营来说，信息的主动传达和被动传达都应该被受众所接受和正确解读，我们也可以说，博物馆方或者说博物馆的工作人员也是属于数字服务系统的"用户"。用户与博物馆的互动关系是建立在双向的基础上的，就好像一句俗语："一个巴掌拍不响"一样的道理。大众享受博物馆的数字服务系统所提供的便捷到位的数字服务，博物馆方也受益于博物馆所构建的服务体系。

数字服务系统的工作是全馆联动的结果，由于数字服务系统不仅是服务于大众，也服务于博物馆本身，各部门的工作应协调起来，才能使数字服务系统能够良性运转。

服务设计在不同的地区和应用领域里，所服务的对象的情况也不太一样，其文化背景、风俗、受教育的程度和认知程度等都属于外部因素。只有充分了解和调查目标对象的服务需求和外部因素，服务设计才能够顺利展开。博物馆的服务设计直接影响着观众对于博物馆的体验感受，它是指导一切工作的核心所在，应当引起高度的重视。

博物馆的数字化服务也是一样，首先要弄清楚数字化服务的目标，虽然只是博物馆提供的整体服务体系里的一部分，但和整体的服务体系设定有直接的关系。只有充分了解外部因素在数字化服务设计里的影响，才能最大化发挥其效能。

2　云南省博物馆数字服务构架的提出

云南省博物馆的数字服务设计的表现层使用的是App应用，以下是App的服务框架（见图2）。

为了解决云南省博物馆数字服务方面的问题，博物馆管理层的经营理念首先从用户体验角度出发，优化数字服务团队，其次设定一套合理的数字服务流程，并通过前期的调研，提出以下数字服务构架。

架构到底是什么？对博物馆数字服务平台建设有什么用？简单来说，架构可以分为业务架构和IT架构两部分，IT架构主要包括数据架构、应用架构和技术架构。通过梳理业务和云南省博物馆数字服务架构设计探究流程，设计合理的架构，可以将复杂的整体分为一个个逻辑块来处理，可以将高层的战略、原则与指导转换成单个系统设计与实现的需求，使得对数字服务系统相关的事情有更加整体性的视图和思考。然而博物馆数字服务建设过程中存在的一些问题与架构设计有关，主要归纳为以下4点。

（1）数字资源建设　如数字资源标准化建设投入相对较少、资源的整体应用和共享水平有待提高。

（2）应用系统建设　如部门之间信息交流和共享程度低，没有统一的开发规范和数据交互规范，系统之间逻辑关系梳理不清。

（3）标准规范建设　如统一的信息编码标准建设投入力度不够，标准规范建立和实施效果不理想。

（4）管理体制及运行机制　如很多单位未从制度层面给予数字服务工作充分重视，重建设轻规划、重功能轻数据现象仍存在。

3　云南省博物馆App应用解决方案

云南省博物馆的形象是多方面共同构成的，应该导入CIS系统来进行，数字服务系统的CIS一方面要符合云南省博物馆的整体CIS战略体系，另一方面又要能够形成云南省数字服务系统的特点。

云南省博物馆数字服务形象应该是友好的，并且是服务型的，从视觉形象、用户体验流程都应该让受众对博物馆产生一定认可度，数字服务形象是博物馆的整体形象的补充，对未到访过云南省博物

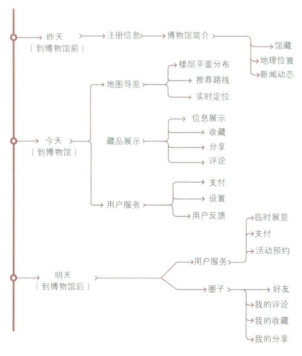

图2　云南省博物馆App框架

馆的受众来说，直接代表着博物馆的形象，能让受众对博物馆产生一个既定的印象。云南省数字服务平台的形象所表现出的服务态度、服务方式、服务质量、服务水准能直接反映出社会公众对博物馆的客观评价。因此，网站及移动App等客户终端的用户界面的设计在整个数字服务系统里就显得特别的重要。

视觉形象既是云南省博物馆整体形象的一部分，也是用户体验的重要环节。数字服务同其他类别的服务一样，是云南省博物馆的整体形象的组成部分，App应用的解决方案，应该首先就考虑到这一点，才能准确地完成整体数字服务设计（见图3）。

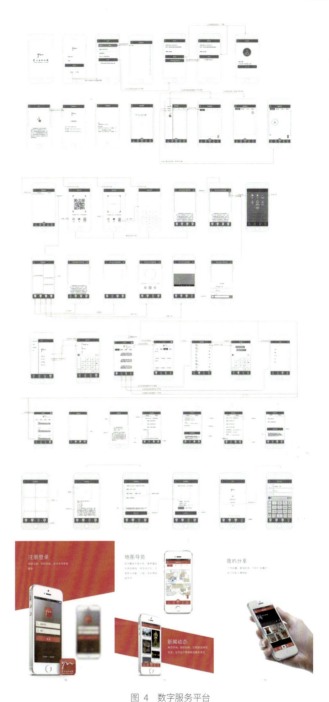

图4 数字服务平台

 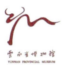

图3 云南省博物馆App图标

云南省博物馆数字服务平台在搭建过程中就可以应该考虑宣传的工作，待建设相对成熟后，要进行相应的推广。一方面可以在场馆内引导访客使用；另一方面可以按商业项目进行推广操作，利用互联网和传统的大众媒体进行宣传推广。宣传的主体是云南省博物馆，但可以把数字服务系统作为优势内容进行同步推广。例如，先以App为推广的内容做相应的平面设计和视频广告，给大众一个初步的了解，App的推广主要以功能介绍为主。

云南省数字服务平台在投入使用后，除了必要的宣传推广以外，在实际的运营过程中要以用户体验为核心，努力提高数字服务水平，并融入商业项目的一些操作手法，提高运营团队的服务热情和工作效率，使数字服务平台真正成为公众与云南省博物馆沟通的桥梁（见图4）。

总结

当一个事物在大众的认知下已形成一种既定形象时，要去改变这一形象，仅从某些局部去改变是没有效果的。20多年以来，大多数的博物馆把精力和重心放在文物研究和展陈方式上，环境和硬件条件不断得到提高，一些中等的博物馆在软件方面的发展却严重滞后。

通过此研究，让博物馆与用户之间建立真正的沟通桥梁，在两者之间建立友好的交流，使博物馆能更好地为大众服务。

产品生命周期设计刍议

王渤森
清华大学美术学院，北京，中国

摘要：线型发展模式造成了环境和经济之间的矛盾，产品生命周期设计为协调二者关系提供了新的可能。它源于生态规律，是一种系统设计。时代转型为产品生命周期设计提供了发展机遇，环保性和系统性方面的优势使其能应对复杂的挑战。

关键词：产品生命周期设计；系统设计；可持续发展；服务

人类的生存和发展依赖于持续地从自然获取资源，并转化为生产和生活所需。这种改造自然的能力在一定意义上也代表着文明的发展程度。工业化进程不断加速催生了"潜在的无限生产力（在技术结构的层次上）与销售产品的必要性之间的矛盾"，导致"破坏成为唯一代替生产的根本方法，消费只是两者的中间阶段"。[1] 大量生产、大量消费、大量废弃的线型经济增长模式由此形成。该模式能在短时期实现财富的创造和积累，代价却是日益严重的资源枯竭和环境恶化。人类对经济增长的无限欲求与自然资源的有限存量之间逐渐形成了矛盾性的"钩连"关系。彼时的设计依附资本，以加速产品的市场更迭为"己任"，异化为仅凭技术和形式的创新来刺激消费欲望的商业手段，进一步加剧了矛盾。研究表明，"废弃物和污染都是设计阶段决策的结果，这一阶段决定了（产品）约 80% 的环境影响"。[2] 如今，设计领域面临的很多问题最终都能归结为协调经济发展与环境保护的关系，传统设计显然无法应对这类系统性问题，产品生命周期设计则提供了一种更为系统、全面的认识视角和操作方法，成为破解困局的新探索。

1 向自然学习的设计

当环境问题威胁到自身生存和发展时，人们意识到向自然学习、与自然共生才是实现可持续发展的正确途径，这种观念正是工业文明向生态文明转型的内在动力。"生命周期"的概念源自生物学和生态学，是人类对自然规律的深刻认识：生物体的生命过程持续与外部的生物、非生物环境进行能量、物质和信息的交换，获取自身必需的能量与养分，也为他者提供能量与养分；交换过程的阶段性变化规律，使人们产生了出生、成熟到死亡的生命周期阶段认识；在无数生物体（包括生产者、消费者、分解者）和非生物环境的共同作用下，物质能够在生态系统内部被循环利用，而不会产生有环境影响的废弃物，如图 1 所示。

图 1　生态系统结构关系

与生物系统的有机体类比，作为工业系统核心产物的产品也存在"生命周期"。20 世纪六七十年代，在严峻的生态管理和原材料价格上涨形势下，企业开始对单个产品的生命周期展开研究，尤其关注产品的报废及随后的资源回收。[3] 如 1969 年可口可乐公司曾

对不同饮料包装进行生命周期的比较研究，量化分析了每种包装从原材料获取、使用直至废弃处置过程中的原料、能量使用和废弃物排放，用于制定适当的市场战略。之后便诞生了一种科学的环境管理方法——生命周期评价（Life Cycle Assessment，LCA），也是工业生态学的重要研究领域，它完整呈现了产品生命周期内与环境之间物质、能量的输入、输出关系，而这些"关系"大部分都是设计的产物。

设计被认为是一种"创造人为事物来实现人们预期目的的科学"。[4] "人为事物既包括人造物，也包括其与人之间关系的存在状态（事），'事'是'物'的前提，二者共同构成了设计的内容"。[5] 从生命周期设计的视角审视"人造物"，会发现其在整个生命周期中经历了多个互相联系又截然不同的"事"。这些本是有机统一的人为事物，却在工业化进程中被一度"割裂"看待。起初，产品的设计几乎都以适应机器化大生产为主要目标。随着技术和商业的成熟，市场为追求资本快速增殖，越来越注重为消费者提供多样的购买选择和优异的产品性能，甚至采用"有计划废弃（planned obsolescence）"策略来促进市场繁荣——即产品被设计成在技术、材料和艺术（样式）上有短暂的预设使用寿命。[6] 这种"废弃主导生产"策略导致了社会的消费异化，并造成巨大的资源浪费和环境污染。之后，工业界便聚焦消除废弃物，经历了从部分改良的末端"补救"，到通过产品生命周期设计进行全过程的"预防"，整个人为事物系统逐步完善起来。

2 作为系统设计的产品生命周期设计

产品生命周期设计是系统设计，是将包含不同阶段且相互联系的产品生命周期全过程和与之相关的环境视为一个系统，通过设计优化物质、能量和信息在系统内、外的流转关系，使其中的物质能被循环使用、能源能被逐级利用、绿色信息能被广泛传达，实现自然资源利用的最大化、生态环境影响的最小化，在追求系统环境效益的同时也协调经济效益，确保整个系统的可持续性。设计系统的前提是认识和把握系统。现代系统论认为，系统是"整体与部分的统一"。[7] 因此，产品生命周期设计首先要明确组成整体的各阶段，再进一步厘清它们相互之间及其与整体之间的关系，才能进行针对性设计。

关于产品生命周期阶段划分，较有代表性是生产、流通、使用、废弃，以及原材料获取、生产、使用、废弃等的4分法；生产前、生产、分销、使用、处置，以及概念、设计、制造与装配、使用与支持、再使用和/或循环再生等的5分法。[5-6][8-9] 从产品生命周期设计的性质来看，对各阶段的划分首先应遵循"环境优先"原则，这是其核心价值。无论从自然界过度索取有限的资源，还是向自然界排出无法消纳的废物，物质流动都是造成环境问题的主要根源。以物质材料投入生产为产品生命周期的起点，以物质流的显著变化为各阶段的划分依据，才能实现对全过程环境影响的把控。如通常伴随大量包装材料的和运输能源输入的分销阶段，尽可能多途径将物质回用至其他阶段的处置阶段都应该成为产品生命周期的重要组成部分。第二个划分原则是"化繁为简"。千差万别的产品有不尽相同的生命周期过程，确保各阶段的典型性以可能适应复杂、多变的情境。如原材料获取、生产前等都可归为生产阶段，而再使用、循环再生等不同处置方法也可合并至处置阶段。结合上述原则，产品生命周期可划分为生产、分销、使用、处置4个阶段。

顺序相接、首尾相连是产品生命周期这4个阶段之间的结构关系，也反映了系统中的物质、能量和信息流动关系，如图2所示。通过对结构关系的设计能更准确地控制物质、能量和信息的流动。"生产"阶段是起点，是将获取的原材料制备为零部件等半成品，再经加工、装配为成品。物质和能量开始进入系统并产生环境影响，选择环保材料、清洁能源，优化加工工艺减少耗能、耗材和排放等是该阶段的主要设计目标。第二个阶段是"分销"——成品经包装，运输至

不同分销单元存储，最终到达使用者处。使用周期较短的包装材料和运输能量在此阶段进入系统，选用环保材料，减少包装重量和体积以降低运输能耗等是主要设计目标。"使用"是产品生命周期第三个阶段，是使用者或消费者需求被满足的过程，也是物质、能量和信息的价值释放过程。减少使用耗能、耗材和排放，合理提高产品耐久性，传递环境积极的消费观念等是该阶段的主要设计目标。最后的"处置"阶段指产品使用寿命结束后，将物质通过不同途径或重新回用或妥善处理，是形成物质流闭环的关键阶段。因此，便于维修、拆解以增加产品或零部件的回用频率，便于识别、分类以增加材料的回用频率，采用商业策略促成回用等是该阶段的主要设计目标。

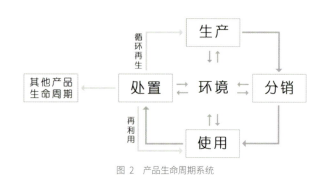

图 2 产品生命周期系统

产品生命周期整体与各阶段之间既相互联系，又层次分明。产品生命周期设计首先要识别不同属性的产品，制定整体的设计目标和策略，再进一步确定各阶段具体的设计目标和策略。通过协调整体与各部分的关系，使系统更富弹性以便应对各种复杂的限制条件，而对二者关系的设计也是产品生命周期设计的特色和优势。如，针对大部分包装、医疗卫生类等短期使用的产品，根据总设计目标的不同，可能得出或者优选材料和优化工艺从而降低生产和处置阶段的环境影响，或者优选材料和优化体验从而实现在使用阶段多次利用两种不同的设计解决方案；针对大部分家具、公共产品等可以较长使用且使用耗能较低的产品，尽量延长其使用寿命是整体的设计目标，优选材料、便于维修、增加情感联系、商业回用策略（通过共享、二手交易等创造新的经济效益）等就成为生命周期不同阶段的设计考量；针对电子产品等使用寿命适中、使用能耗较大的产品，在环境影响、经济效益、产品损耗、技术更新等因素的制约下寻求最优使用寿命成为整体设计目标，具体的生产到使用阶段的目标是考虑引导绿色消费、便于维修、节省能源等，处置阶段则要考虑零部件以及材料的回用等。

3 产品生命周期设计的机遇与挑战

时代变迁为设计发展提供了新的机遇与挑战。线性工业经济时代，现代设计从萌芽到壮大，刺激大众的物欲产生的经济效益成为其主要的价值衡量。这种发展模式造成的环境负担，使经济和社会系统也变得异常脆弱，人类陷入发展的危机。应运而生的可持续发展理念正指引人类转向与自然和谐相处的新时代，这也给当前成熟、理性和多元的设计提供了新的发展机遇。

企业是经济发展的基本单元。经济增长与环境保护"脱钩"不仅是学者关注的焦点，也被一些有责任和远见的企业所重视。产品生命周期设计在创造环境效益方面有"先天优势"，创造经济效益方面却"表现平平"。一般而言，它在经济方面的表现集中在通过对产品全生命周期的分析、核算，不断优化成本以及通过环境效益获得组织、国家等的财税优惠。这远不能支撑企业规模化发展的需求。因此，产品生命周期设计在一定时期内面所要面临的核心挑战就是确保其环保优势的同时挖掘其创造经济价值的潜力。

一些企业实践能给我们带来有益的启示。如，2019 年苹果公司发布的环境责任报告显示，公司几乎所有种类的物质化产品均采用了产品生命周期设计的方法，并建构了相对完整的闭环产业链。报告还显示，苹果公司 2016 年就实现了经济收益增长而碳排放下降，2018 年减幅尤为显著，如图 3 所示。[10] 与之对应的是，企业在 2018 财年的手机、电脑等物质化产

品收入仍占总收入的 85%，其余 15% 则是软件等非物质化的服务，而该指标正处于稳步增长阶段。[11] 也即是说，企业一边在加大对环境保护的资金投入，一边却仍以生产和销售更多的物质化产品来创收。进一步从产品生命周期角度分析发现，企业在生产和处置阶段遵循环境的逻辑，即尽量减少环境影响和资源消耗；却在流通和使用阶段设置了环境和经济两种逻辑选项，例如，一方面消费者可以选择通过系统更新和维修等方式延长产品使用寿命；另一方面企业每年推出多款新产品，并以折抵换购等商业策略加速了消费者更换产品的频率。

图 3　苹果公司年收益与年碳足迹关系
（出自《环境责任报告——2019 年进展报告》）

案例的启示之一是折中选择。过渡时期，企业通过"线型"（依靠不断地物质生产创造经济收益）和"循环"（依靠物质的多次使用创造经济收益）两种模式混合并存的方式来实现经济和环境效益平衡。而这两种看起来矛盾的模式之所以并存，正体现了产品生命周期设计形成的良好系统弹性。针对物质不断投入生产所造成的环境影响，苹果公司则以碳排放总量来对抵。启示之二则是服务优势。案例显示，软件等非物质化服务部分的价值愈发明显，而且服务本身具备的低环境影响、高使用体验优势可能成为打破环境与经济"僵局"的关键。将服务纳入系统，丰富了产品生命周期设计内涵，也为其打开了新的视野，同时也是其面临的新挑战。

结语

产品生命周期设计是人们向自然学习的产物，是一种系统性的认识和设计方法。它以优化产品的环境影响为核心目标，以创造更富弹性的"人为事物"系统来合理地协调经济发展与环境保护的关系。尽管产品生命周期设计并不善于处理社会问题，但它仍然是可持续设计的重要组成部分。

以定量分析为特点的生命周期评价是产品生命周期设计最为科学的指导和评价工具。由于产品在整个生命周期中会涉及产业链条中的众多企业，对其设计需要完整、准确、庞杂的数据信息才有可能做出科学的判断，而这一过程既耗时又耗力，并且存在极大困难，因此已成为制约其发展的"瓶颈"问题。目前，只有苹果等极少数构建闭环产业链的企业在积极进行探索并从中获益，要想充分发挥产品生命周期设计的优势，使有限的资源能融入整个工业生态网络中循环利用，并与自然生态系统"无缝衔接"，就必须建立更为宏观和广泛的合作机制，这也正切合了当今的时代主题。

参考文献

[1] 鲍德里亚 J. 消费社会 [M]. 刘成富，全志钢，译. 南京：南京大学出版社，2014: 27, 52.

[2] Ellen Macarthur Foundation, Towards a Circular Economy: Business Rationale for an Accelerated Transition[R]. 2015.

[3] CAO H, FOLAN P.Product life cycle: the evolution of a paradigm and literature review from 1950—2009[J]. Production Planning & Control, 2012, 23（8）: 641-662.

[4] 西蒙 H A. 关于人为事物的科学 [M]. 杨砾，译. 北京：解放军出版社，1985: 127.

[5] 柳冠中. 事理学方法论 [M]. 上海：上海人民美术出版社，2019: 73.

[6] 帕帕奈克 V. 为真实的世界设计 [M]. 周博，译. 北京：中信出版社，2013.

[7] 常绍舜. 从经典系统论到现代系统论 [J]. 系统科学学报，2011, 19（03）: 1-4.

[8] 维佐里，曼齐尼，刘吉昆. 环境可持续设计 [M]. 刘新，杨洪君，覃京燕，译. 北京：国防工业出版社，2010: 39.

[9] WESTKAEMPER E, ALTING L, ARNDT G. Life Cycle Management and Assessment: Approaches and Visions towards Sustainable Manufacturing[C]. Proceedings of the Institution of Mechanical Engineers Part B, 2001, 215（5）: 599-626.

[10] Apple, Apple Environmental Responsibility Report 2019[R], 2019. https: //dazeinfo.com/2019/08/01/apple-quarterly-revenue-by-products-graphfarm/.

未来纺织品与可持续设计

杨芳

爱慕股份有限公司，北京，中国

摘要：在日益恶化的地球环境和新消费者观念的转变之下，绿色环保、可持续理念在纺织品时尚产业中得到越来越多的重视，已成为品牌必要的理念和策略。消费者对环保时尚的需求也越来越大。本文通过阐述当下服装纺织行业所面临的挑战，来探讨未来纺织品的趋势，包括与地球生态的关系、与人的关系、与时尚的关系。并以一些成功创新设计为例提出未来纺织品可持续设计的几种路径。

关键词：未来；纺织品；可持续设计

1 服装纺织行业目前面临的挑战

在全新的生态环保、社会道德责任与可持续发展理念的影响下，服装纺织行业目前正在面临巨大的挑战。在传统的产业链条当中，纺织品的纺纱、织造、印染、后整等环节所产生的一系列污染一直为人所诟病。例如，纺织品在印染过程中产生的化学染料对水体产生的巨大污染，从合成面料中分解出来的不可见微粒会严重危害海洋及海洋生物，甚至会进入全球食物和水供应链，进而对人类健康造成极大的威胁。环保问题可以说是本行业面临的最大挑战之一。

有研究表明，快时尚产品中有 50% 以上在生产一年后便会被抛弃，每年有 1280 万吨服装被倒入垃圾填埋场。这些品牌以"上新快""款式多""高耗能"所著称。在这惊人的数字背后，快时尚品牌在最近几年也觉察到了民众对于"时尚浪费"的关注，尤其是当下的千禧一代和 Z 世代年轻消费者对潮流趋势的追逐意愿开始下降，她们更倾向于选择那些经典、持久、高品质的产品。消费者在进行购买决策时越来越重视品牌的透明度和品牌道德。自 2015 年开始 Inditex 集团的利润增幅便一直呈下降趋势，这与消费者环保意识的觉醒密不可分。ZARA 母公司 Inditex 集团于 7 月 16 日宣布：旗下所有品牌在 2025 年之前 100% 的产品将使用可持续面料制成，并且不再会有垃圾送到垃圾填埋场，所有耗能 80% 为可再生能源。

2018 年，"环保时尚"的搜索量猛增 66%。随着品牌年轻化的需求，环保已经成为基本的流行语和一种新常态，绿色营销成为时尚行业必要的策略。签署环保协议、使用可再生材料、实施旧衣回收方案、打造环保概念单品，时尚与面料行业必须要真诚有效地面对那些注重环保的消费者，而不仅仅是一出环保的营销噱头。合作将会是环保未来的关键，只有品牌、制造商、投资方和创新者联手起来才能实现这一目标。时尚界在发生积极的转变，创意人员参与到了零污染生产、循环经济和供应链升级改造中来。

2 未来纺织品趋势

2.1 超有机可循环系统

下一个十年，纺织领域将聚焦于可回收材料、无毒生物染料、无水配方、新型可降解材料以及循环再利用系统的探索，未来纺织品与环境的关系愈加紧密。纤维和面料的回收和再利用能够带来空前的环境利益，可以减少垃圾、原始资源浪费和过度污染。诸多品牌和零售商将这一可持续发展体系融入营销当中，

很多服装品牌推出"旧衣回收"的环保行动。对于很多追求低碳和社会责任的品牌而言，使用再生纤维已经非常普遍。

越来越多的品牌意识到回收再生的重要性，设计推出采用回收材料制成的服装产品，并重新利用工厂垃圾。可再生棉来自纺纱或裁剪过程中原本要废弃的纤维，而可回收聚酯纤维来自塑料垃圾，同样被重新利用，其中 G-Star Raw 成为引领这一潮流的品牌。Raw For The Oceans 系列将海洋塑料转化为丹宁面料，向消费者传递出保护海洋及其生物的可持续环保理念。Stella Mc Cartney 在 2019 秋冬的多个系列中，使用了可持续创新面料，如再生聚酯、化学回收棉布等。另有研究发明将虾壳与丝蛋白构成新的材料，具有牢固的结构，易于生物分解，且分解后能肥沃土壤，是塑料的理想替代品。

2.2 智能守护

纺织品伴随每个人的一生，可谓人的第二层皮肤。"以人为本"不再是一句空洞的口号，未来纺织品将更关注人的身体本身，给人以时刻、深度的守护。伦敦艺术大学的未来纺织研究中心的珍妮·蒂洛林（Jenny Tillotson）博士一直致力于研究"情感时尚"的理念。在她的研究中，当人的压力值超过一定极限时，服装便可释放出令人放松的气味，以减轻压力、改善睡眠、缓解紧张情绪。在污染日益恶劣的情况下，科技面料有了全新的防污染性能。"The Active Air"概念鞋行走时能过滤空气，净化量可以达到汽车行驶同等距离排放废气的 8 倍。Vollabak 的帽衫采用美利奴羊毛的天然成分来过滤微粒和有害气体。设计师伊娃·索能凡德（Eva Sonneveld）的针织面料能够通过芯片来甄别空气污染等级并警告穿戴者。

另外，未来新型面料能调节人体体温，并能回应、适应环境，与穿着用户发生深度交互。具有新型可穿戴纺织技术的 SKIINCORE 可以通过智能手机控制自动加热，它可以感知穿着者的体温并自动加热基本层，实现自动开关，同时它还能学习并适应穿用者的生活方式。SKIINCORE（见图 1）采用导热纱线编织而成，将加热元件位于吸汗排汗合成内层和隔热羊毛外层之间，可以根据室外温度调节适应穿着者的最佳体温。意大利机能时尚代表 Stone Island（石头岛）的最新 Ice Jacket（见图 2）感温迷彩夹克系列使用了具有 Heat Reactive 热感变色技术，可随天气变冷颜色加深，显示气温的变化，同时赋予服装极具艺术性的视觉效果，将艺术与科技完美地融合于一体。

图 1　SKIINCORE 无线自动加热可穿戴面料

图 2　Stone Island 2017A/W Ice Jacket

2.3 重新定义时尚

时尚行业本质上是创新和更迭，国际时尚流行体系之下的潮流传播亦如此。时尚在制造流行的同时也导致了巨大的浪费。值得关注的是，新兴消费者对于时尚的态度正在发生改变，人们开始追随自己的内在，塑造自我的风格，而非盲目追随大牌或他人。人们在消费时尚时变得更加理性，更加在意品牌是否具有环保责任意识和态度。纺织品作为时尚产业最本质核心

的要素，未来的纺织品虽然不可能脱离时尚体系，但是来自纺织品自身的变革可以带来整个时尚产业对传统的价值观的重新审视和新的定义。

很多品牌将关注点转向了能解决问题的慢奢侈。Zilver 在其电商网站上写道"提高时装的环保性、改善来源和增强社会责任感的承诺，是变革的呼声，是对我们自身局限和世界局限的理解。"更多的品牌倾向于以打造"面向未来的经典"而非一次性时尚。

3 未来纺织品与可持续设计

如今，从时尚产品到我们产生的旧衣垃圾，我们比从前更需要认真思考并决定我们的生活和消费方式。时尚瞬息万变，在开发环保、以人为本、包容性且实用的策略中，设计扮演着至关重要的角色。《为真实世界而设计》（Design for the Real Word）的作者维克多·帕帕纳克（Victor Papanek）这样说："设计必须能够响应人类的真实需求，成为一种创新、极具创造性和跨专业性的工具。它必须以更多的研究为基础。我们不能再用恶劣设计的物品和结构来破坏地球环境了。"在设计创新的路径中，可持续设计可以带来思维模式转变、重新塑造设计与创新之间的关系；使设计师和品牌方不再单独关注某个产品或某个系列，而是从更广泛的角度，运用系统化的思维以社会和环境为中心的设计理念，创造生态系统解决公司各个层面的问题。

3.1 智能助力与交互体验

移动互联网、智能交互与 AI 技术在时尚领域的应用越来越广，未来的时代将是以互动技术为驱动的时代，智能科技将打造更多的时尚创新平台来使消费者真实地体验和了解纺织品和服装生产背后的故事。从原材料到设计，再到营销、购买行为的发生，可持续理念需要融入整个产品实现系统当中，实现新的产品创新模式。如荷兰时尚创新平台"Fashion for Good"，聚焦时尚产业走向可持续模式和循环模式。最初专注于可持续发展的时尚创新博物馆，这一平台通过数字化和个性化的旅行帮助观者了解可为"可持续环保"做哪些事情，来发现和体验更多的可持续产品。在 2019 年"Fashion for Good"第一个项目开创了全新的领域，如原生材料、染色与加工、制造零售、使用终止、透明度、可追溯性等。又如耐克（Nike）的定制（见图 3）工具辅助实现可持续的材料选择，LAUNCH 平台可以收集并创造创新可持续材料（见图 3）。任何设计师或产品开发者都可以获取耐克对于材料和纤维环节影响的科学研究和分析，如每种面料在水污染、化学污染、能源消耗、垃圾数量等方面的数据分析。

图 3 耐克定制 App 程序

3.2 新型可回收与可再生

我们需要重新定义废料的处理方式。废弃材料是具有很高价值的资源，能够重新流入纺织品制造和能源循环系统中，从而节约成本和减少生态影响。天然有机可回收与循环再利用是未来纺织品重点开发的领域。未来将更加推崇新的天然成分，利用有机废料回收进行重新设计。同时纺织品行业开始寻找并探索环保、不伤害动物的材质替代品。研究者把目光投向了植物材质，如食品产业的副产品。有研究表明，为消费而生产的水果最终有 45% 都被扔掉了。有创意者从中看到了可持续、零废料、植物原料等商业可行性，同时消费者的参与和品牌的支持是这一创意的催化

剂，让新材质更成熟、优雅和环保。对废弃物和食品副产品的开发意味着制造积极地参与了循环经济、零废料生产、生态效益创新。在食品产业中，柑橘纤维的创新实现了废料可持续利用。在2017年的Orange Fiber x Ferragamo 绿色环保可持续系列（见图4）中，这种从柑橘废料中萃取出的新型纤维素纤维被织入面料中，手感柔软丝滑，品牌还特别邀请了知名手绘设计师为其演绎蕴涵Orange Fiber理念精髓的印花图案，共同打造出可持续创新理念的环保服装系列。

图4　Orange Fiber × Ferragamo 可持续系列

在时尚领域，植物皮革替代品开始受到关注。Pinatex将菠萝叶纤维研制成新型皮革面料（见图5），具有良好的防水效果、柔软的手感和坚韧性。整个过程不需要额外的土地和水资源，并且完全可降解，已经应用于时尚、配饰、鞋品市场。Pinatex的发明者卡门·乔萨（Carmen Hijosa）博士说："我们是全新的，我们不是取代，而是一个另类。这是一个替代皮革和石油为基础的纺织品，是具备永续性，与很强的社会连接和生态背景。"

图5　Pinatex可持续植物皮革

3.3　生物创新

生物创新设计正在改变纺织品和服装的研究、设计和生产方式。随着生物设计成为下一个环保时尚的前沿领域，一些年轻设计师们开始采用DIY方式来进行可穿戴生物实验来解决时尚行业的废弃物问题。品牌商应寻求与相关机构及生物设计创新的合作，推动可持续创新。

大海为人类提供了丰富的健康原料，越来越多的纺织品研究者和创意者把目光投向深海资源，通过节能的生产过程研发出新型的可再生纤维。其中海藻具有可再生、抗氧化、滋润、护肤及柔软等优良特性。Smartfiber AG开发的可再生Seacell海藻莱赛尔纤维，充分利用藻类富含海洋矿物质、维生素和微量元素等特点，并具有藻类的活性氨基酸和抗氧化剂，可以保护皮肤免受自由基分子的伤害，对皮肤具有积极的保护作用。这种可再生、可降解的新型海藻纤维为纺织品增加了光滑、柔软的感觉，适用于内衣、运动衣、家用纺织品等领域，赋予购买者一种积极、健康、可持续的生活方式和绿色环保价值。

"仿生美容"纤维品牌优胜美（Umorfil）也在新型仿生纤维面料的开发中有了成功的探索。将回收鱼鳞中的海洋胶原蛋白肽氨基酸和聚酯纤维相结合，重新组合成新型仿生纤维。这种新型纤维既有很好的亲肤保湿性能，还具有蚕丝的光泽和类似羊绒的柔软质感、棉麻的吸湿透气等优良性能，甚至连敏感肌肤的人群也适用。

3.4　舒缓肌体

未来纺织品另一个关注的方向是，更具功能性地对人的肌肤和身体给予舒缓作用，一些非常规天然材料开始引领潮流。如美国科科纳果（Cocona）公司研发出的恒温37.5技术，应用火山砂和椰子壳中的活性炭嵌入织物中来改善肌肤的微气候，这种技术能高效捕获皮肤排出的汗气，加速汗液向气体转化，来调节人体体感温度。这些取材天然的活性粒子在人体感到热的时候可以吸收能量帮助降温，当人体感到冷时可以储蓄能量从而使人体保持一定的温度。

丹宁品牌李（Lee）从古代玉石性凉、传热慢的

功能中获得启发，针对中国市场推出了打造出革新的丹宁系列 Jade Fusion"精玉透亮"夏季系列。在棉纤纺织过程中，压碎的天然玉石微颗粒被永久地注入纱线当中，最终编织出具有温度调节功能的丹宁面料。玉石带来的耐热性能可以减慢牛仔面料吸收热力，加速散热功能，具有清凉的触感，并可以达到快干的效果。运动休闲品牌 Virus 同样以玉石为主题，应用回收玉石碎料，打造出 StayCool 系列，可将穿着者的体温降低，保持干爽舒适。

结论

纺织服装时尚产业在环保问题上正在以真诚、积极的态度选择变革，消费者环保意识开始觉醒，创意人员参与到了零污染生产、循环经济和供应链升级改造中来。未来纺织品与地球环境的关系愈加紧密，将聚焦于可回收材料、无毒生物染料、无水配方、新型可降解材料以及循环再利用系统的探索；未来纺织品将更关注人的身体本身，将更好地利用智能科技给人以时刻、深度的守护。不仅可以调节人体体温，并能回应、适应环境，还能与穿着用户发生深度交互；来自纺织品自身的变革将带来整个时尚产业对传统价值观的重新审视和新的定义。可持续设计理念为未来纺织品的探索提供新的价值和路径：如智能交互与 AI 技术的深度应用、天然有机可回收与循环再利用、新型生物创新、舒缓肌体等方向。在未来，传统的"开采、制造、丢弃"线性经济模式开始逐渐被改变，可持续的设计理念将为未来的纺织品及时尚系统提供一个以恢复和再生为重点的循环经济模式。

参考文献

[1] 沃克 S. 可持续性设计：物质世界的根本性变革 [M]. 北京：中国纺织出版社，2019.

[2] 刘新. 可持续设计，世界的未来 [J]. 设计，2019（16）：54-59.

[3] 刘安. 慢时尚：未来纺织服装行业的可持续设计之路 [J]. 艺术科技，2019（11）：46-47.

[4] 刘笑妍. 可持续设计中的生态时尚 [J]. 包装世界，2012（3）：10-11.

[5] BRADLEY QUINN.Textile Visionaries: Innovation and Sustainability in Textile Design[M]. London: Laurence King Publishing, 2013.

[6] KATE FLETCHER, LYNDA GROSE. Fashion and Sustainability[M]. London: Laurence King Publishing, 2012.

J

机器人技术与设计
Robotics and Design

基于用户气质类型的智能语音助手角色模型研究

李洁，袁雪纯，袁萍，赵英乾
河北工业大学建筑与艺术设计学院，天津，中国

摘要： 本文旨在研究不同气质类型用户对智能语音助手角色的喜好，建立面向不同气质类型的智能语音助手角色模型。研究采用的方法为通过焦点小组获取影响智能语音助手用户满意度的关键词，运用问卷调查获取不同气质类型用户对语音助手的喜好倾向，通过音量、语速实验将不同类型用户会话音量、语速进行聚类，通过音色实验验证不同气质类型用户对语音助手音色的喜好特点。研究结果表明不同气质类型用户偏爱不同类型的智能语音助手：胆汁质用户偏爱清爽温柔型，黏液质用户偏爱温柔沉稳型，多血质用户偏爱清爽阳光型，抑郁质用户偏爱阳光甜美型；与语音助手的关系：多血质和抑郁质用户偏爱朋友型，而胆汁质和黏液质偏爱助手型。本研究的局限在于大多用户的气质类型是混合型，为了研究典型气质特征，研究中被试通过问卷测量选择得分最高的气质作为用户气质类型；影响智能语音助手角色的声音变量较多，本次声音验证实验仅就音色进行研究。

关键词： 用户角色模型；智能语音助手；气质类型；语音交互

语音交互是继视觉交互之后的又一主流交互方式，目前普遍应用在智能手机、电视、汽车、音箱等产品中，未来应用将更加广泛，智能语音交互将成为智能家居的下个入口。在智能语音产品交互研究领域，贾国忠等人发现影响老年人与智能音箱语音交互的关键因素包括唤醒词、塑造的语音角色和对话内容[1]。李豪等人探索智能手机语音系统任务的设计元素对智能语音交互体验的影响，研究全面性更高、通用性更强的智能语音系统设计评估体系[2]。我国当代关于气质类型的研究于20世纪80年代开始，其中一部分以研究气质类型理论为主要内容，另一部分研究气质类型如何影响个体行为、探索气质类型与其他概念的关系。气质类型是消费者消费需求的内在"基因"，是市场细分的根本标准[3]。李婷等人在气质类型对情绪信息注意偏向影响的眼动研究中，发现气质类型个体对情绪信息具有选择性注意[4]。智能产品设计中角色模型（用户画像）已成为世界各国用户研究的热点，正日益引起业界、学术界的广泛关注[5-7]。高广尚等人从设计与思维和数据类型两个角度探究角色模型构建过程的机制[8]。毕达天等人通过角色模型探究用户信息需求期望、信息搜索习惯和信息接受偏好，实现对不同用户的场景推荐[9]。黄文彬等人从用户基站日志中所包含的地理位置信息中构建移动用户行为画像，为不同用户的个性化服务提供参考[10]。

目前，面向用户的智能语音产品个性化需求研究并不多，且还未有基于用户气质类型的智能语音助手角色模型研究。本研究通过焦点小组、卡片分类、问卷调查、声音实验等方法，研究典型气质类型是否会对智能语音助手角色喜爱度产生影响，并建立面向不同气质类型的智能语音助手角色模型。

1 研究基础

1.1 角色模型

用户角色模型是能够表现大多数用户需求、用户目标和个人特征的典型用户，它们是真实用户意志的体现，能够帮助开发者对产品进行设计和功能打造。

通过调查研究产品使用者的目标、行为、观点，将这些要素抽象综合成为一组对典型产品使用者的描述，以辅助产品的决策和设计。随着智能产品时代的到来，产品的情感化设计越来越重要，用户角色模型应用也会日趋成熟。

1.2 智能语音助手角色模型

目前主流的智能语音助手有苹果Siri、微软Cortana、三星Bixby等，智能音箱助手有亚马逊Alexa、小米的小爱同学、天猫精灵等，以上语音助手角色模型分析如表1所示。目前，智能语音助手在角色设定上趋于类似，多为温柔的女性助手。随着智能语音助手的广泛应用，为了满足不同用户需求必定有更多差异化的语音助手角色设计出现。

表1 主流语音助手角色模型

语音助手	性别	角色	性格	音色
苹果Siri	女	助手	幽默可爱	可爱调皮
微软Cortana	女	助手	温柔沉稳	干净温柔
三星Bixby	女	助手	温柔体贴	干净可爱
亚马逊Alexa	女	助手	温柔干练	可净清爽
小米小爱同学	女	助手	高冷直爽	干净可爱
天猫精灵	女	助手	温柔可靠	温柔直爽

2 影响智能语音助手用户满意度的关键词

2.1 实验一：关键词提取

通过焦点小组方法获取用户对智能语音助手的主观评价。实验选取31名学生作为实验参与者，年龄在22~25岁，男12人、女19人，将参与者分为4组开展焦点小组讨论。请所有参与者挑选一个自己使用过的语音助手对其进行满意度评分，并请所有人发表对智能语音助手的满意度评价。

2.2 实验结果

用户对智能语音助手满意度的平均分为4.6分（满分10分），显示满意度较低。整理焦点小组用户主观评价得到影响用户满意度的关键词包括：智能性、亲切感、音色、交互场景、操作便捷性、音量、语速。对7个关键词进行频数统计（见图1），并将其归纳为交互因素（操作便捷性、智能性、情感性）、声音因素（音量、语速、音色）和场景因素三大类。

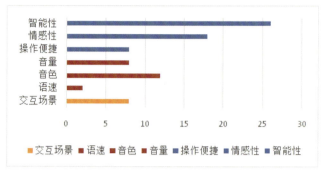

图1 智能语音助手关键词频数统计

3 基于用户气质类型的智能语音助手角色研究

通过实验一获得影响智能语音助手满意度的三大问题，选取声音作为研究对象，影响因素包括语音助手的音量、语速、音色。

3.1 实验二：智能语音助手角色研究

3.1.1 实验设计

通过问卷调查研究不同气质类型用户对于智能语音助手角色模型的音量、语速、音色的喜好差异，其中音色涉及语音助手角色的性别、年龄、关系、性格特点等。围绕智能语音助手角色展开问卷设计如下。性别：男性，女性，男女均可。年龄：10岁以下，10~20岁，20~30岁，30~40岁，40岁以上。关系：情侣、朋友、助手和宠物。性格：沉稳、幽默、活泼、温柔。音色：低沉磁性、清爽阳光、干净温柔、甜美可爱。音量：低声细语、大声播报。语速：娓娓道来、妙语连珠。实验参与者51人，年龄在19~21岁，其中男16人，女35人，气质类型多血质12人、胆汁质9人、黏液质15人、抑郁质15人。

3.1.2 实验结果

1. 语音助手性别

将用户性别和喜欢的语音助手性别数据进行卡方分析，发现青年男女性对语音助手性别喜好具有差异性，差异显著性 $p=0.061$，略大于0.05。如图2所示，男性用户更倾向女性语音助手，女性用户则表现出对

异性更大的接受度。

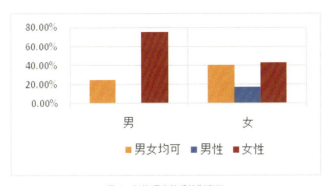

图 2　智能语音助手性别喜好

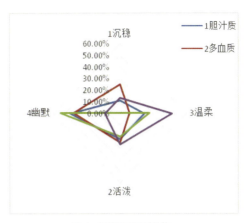

图 4　智能语音助手性格

2. 语音助手年龄

喜爱语音助手年龄为 20～30 岁的用户比例为 68.6%，其余集中在 20 岁以下，选择 40 岁以上的几乎没有，这与被试人群年龄集中在 20～30 岁相关。按气质类型用户分类，多血质和抑郁质用户选择"10 岁以下"的比例高于"10～20 岁"，而胆汁质及黏液质则正相反。

3. 语音助手角色

语音助手角色关系选择朋友和助手的最多，共占 74%（见图 3）。其中多血质和抑郁质用户多倾向朋友角色，而胆汁质和黏液质用户多倾向助手角色。

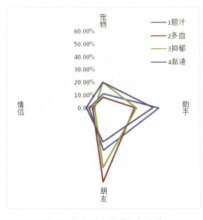

图 3　智能语音助手角色关系

4. 语音助手性格

对于语音助手性格的选择，多血质、抑郁质、胆汁质青年用户多喜欢幽默型，其中抑郁质最为典型，而黏液质用户多喜欢温柔型（见图 4）。

5. 语音助手音色

通过语义定义语音助手音色，青年用户大多喜爱清爽阳光和干净温柔型，两者总比例占了 86% 以上。胆汁质和黏液质用户多喜爱干净温柔型，多血质和抑郁质用户则多喜爱清爽阳光型（见图 5）。

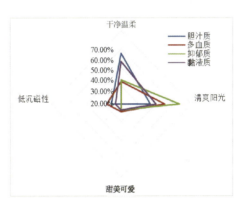

图 5　智能语音助手音色卡方检验

6. 语音助手音量

音量因素中，青年大多用户选择低声细语，但胆汁质和多血质用户分别有 22.2% 和 8.3% 选择大声播报，而黏液质和抑郁质没有人选择大声播报。

7. 语音助手语速

将胆汁质和多血质用户归为一组，黏液质和抑郁质归为一组，对两组进行气质类型与语音助手语速的卡方检验。结果显示（见表 2）：胆汁质和多血质用户更喜爱妙语连珠即语速较快，黏液质和抑郁质用户更喜爱娓娓道来即语速较慢，差异显著性 p=0.053，略大于 0.05 的标准，可见不同气质类型用户对智能语音

助手语速喜好具有较显著的差异性。

表2 智能语音助手语速卡方检验

气质类型	妙语连珠	娓娓道来	合计
1. 多血、胆汁	57.1%	42.9%	100.0%
2. 黏液、抑郁	30.0%	70.0%	100.0%
合计	41.2%	58.8%	100.0%

3.2 实验三：智能语音助手音量语速

3.2.1 实验设计

测量用户会话音量语速的差异性，作为判断用户对语音助手音量语速差异性需求的依据。对被试人员正常语音交流的音量和语速进行测量，通过分贝计测量参与者说话音量值（单位：dB），将分贝计距离参与者面部正向10cm处（正常室内环境无其他声源），选取参与者说话过程中测取音量的众数值作为数据值；此外，通过语音录音计算每位参与者语速值（字数/10秒）。被试者30名，年龄22~25岁，其中男12人、女18人。

3.2.2 实验结果

对被试音量语速数据进行聚类分析。聚类结果将数据分成2群，聚类质量良好，如表3所示。第一群音量平均值66.7dB，语速平均值43.7字/10秒；第二群音量平均值59.5dB，语速平均值31.3字/10秒。如图6所示，从散点图看出音量和语速呈现正向相关关系，即说话音量大且语速快，说话音量小且语速慢。

表3 音量语速聚类结果

聚类	音量（dB）		语速（字/10秒）	
	平均值	标准差	平均值	标准差
1	66.7368	2.55695	43.7368	6.92694
2	59.5000	2.87623	31.3333	7.16473
组合	63.9355	4.44924	38.9355	9.23737

3.2.3 实验分析

根据实验二结果，不同气质类型用户对智能语音助手语速喜好表现出较显著的差异性，胆汁质和多血质用户偏好语音助手语速较快，黏液质和抑郁质用户偏好语音助手语速较慢。根据实验三结果，可将面向胆汁质和多血质用户的语音助手的初始音量设定在66dB（距出声口10cm处音量），语速设定在43字/10秒；面向黏液质和抑郁质用户的语音助手的初始音量设定在59dB，语速设定在31字/10秒。

3.3 实验四：智能语音助手音色测试

人的声音千差万别，音色各有不同，每种音色也包含多种语义信息。因此，编辑8种智能语音助手声音样本，录制成10秒音频导入荔枝App进行音色测定，结果见表4。

表4 智能语音助手音色测试样本

声音样本	声色属性	属性百分比	性别	角色	音色
角色1	清晨少女音	82%	女	助手	甜美+可爱
角色2	慵懒少年音	91%	男	情侣	温柔+磁性
角色3	初恋小生音	92%	男	助手	干净+阳光
角色4	悠然仙姬音	82%	女	助手	干净+温柔
角色5	精灵森女音	90%	女	助手	甜美+阳光
角色6	傲娇少御音	76%	女	朋友	干净+温柔
角色7	盐系青年音	80%	男	朋友	干净+沉稳
角色8	软萌正太音	87%	男	朋友	干净+清爽

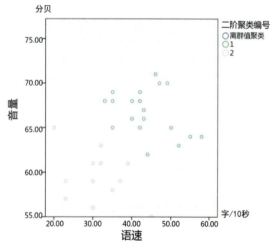

图6 音量语速聚类关系图

将8个声音样本制成问卷开展调查。收回问卷121份、有效问卷104份，参与者平均年龄22岁，男43人、女61人，其中胆汁质14人、抑郁质22人、多血质31人、黏液质37人。问卷调查结果如图8所示，4种气质类型用户均喜爱声音1、2、4、6，其中多血质、抑郁质和胆汁质最喜欢干净温柔的声音6、

黏液质最喜欢温柔磁性的声音2。将此结果与实验二通过语义分析音色喜好的结果（见图7）相比照，发现用户对于音色的语义选择和声音选择具有相似性。表现为黏液质用户更喜欢温柔干净的音色、不喜欢阳光甜美的音色；胆汁质用户更喜欢清爽温柔的音色、不喜欢甜美可爱的音色；抑郁质用户更喜欢阳光甜美的音色、不喜欢沉稳干净的音色；多血质用户喜爱较广泛、更喜爱清爽阳光的音色。

4 面向青年用户的智能语音助手角色模型

根据以上实验结果总结面向青年用户不同气质类型的智能语音助手角色模型如图8所示，并构建基于气质类型的智能语音助手人物画像，如图9所示。

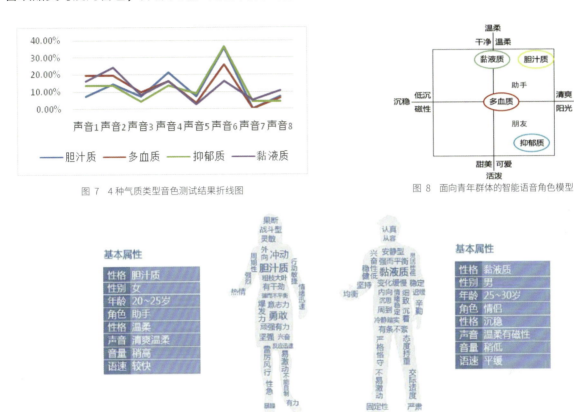

图7 4种气质类型音色测试结果折线图

图8 面向青年群体的智能语音角色模型

图9 基于气质类型的人物画像

5 结论与分析

论文通过焦点小组、问卷调查、声音实验研究不同气质类型的青年用户对智能语音助手声音的喜好，建立面向不同气质类型的智能语音助手角色模型。

通过实验数据分析发现不同气质类型用户表现出对智能语音助手角色的不同喜好：胆汁质用户喜爱清爽温柔型，黏液质用户喜爱温柔沉稳型，多血质用户喜爱清爽阳光型，抑郁质用户喜爱阳光甜美型；多血

质和抑郁质用户更偏爱朋友型语音助手，而胆汁质和黏液质用户更偏爱助手型。根据气质类型分析，多血质和黏液质表现出喜欢与自身性格相近的语音助手：多血质本身性格活泼，喜欢与人交往，希望语音助手是阳光型的朋友关系；黏液质性格安静沉默、冷静迟缓，对语音助手偏爱沉稳的助手型关系。胆汁质和抑郁质表现出喜欢与自身性格互补的语音助手：胆汁质情感外露，脾气暴躁，掌控性强，偏爱清爽温柔的助手型；抑郁质情感不易外露，细腻敏感且常有孤独感，希望能从语音助手处获得情感慰藉，因此喜欢阳光甜美的朋友型助手。

对于未来智能交互产品，语音将成为主要交互手段，基于气质类型的用户需求研究为智能语音助手角色设计提供依据，为未来智能语音产品市场细分奠定基础。本研究从全新的用户气质类型角度对智能语音助手角色开展研究，取得了初步成果，但仍有不足。首先，本研究基于气质测量问卷对用户气质类型进行分类，测试结果是大多用户属于混合型气质，但混合型类型过多不利于典型性分析，因此让用户根据测量结果结合自身评估选择最典型的一种气质作为气质类型。其次，智能语音助手声音包含多种变量，包括性别、年龄、性格、音色、音量、语速以及语音内容、交互场景等，基于多个声音变量的不同气质用户喜好研究十分复杂，本次声音实验仅进行音色研究，多变量研究待日后开展。

参考文献

[1] 贾国忠. 面向老年人的智能音箱语音交互设计研究 [D]. 广东：华南理工大学，2018: 79.

[2] 李豪，侯文军，陈筱琳. 基于因子分析的智能手机语音系统设计评估体系 [J]. 包装工程，2018，39（16）：42-49.

[3] 谢江凌. 女性气质类型与旅游消费行为的关系研究 [D]. 江西：江西科技师范大学，2012: 105.

[4] 李婷，周红伟，魏强，等. 气质类型对情绪信息注意偏向影响的眼动研究 [J]. 中国健康心理学杂志，2017，25（01）：130-135.

[5] NIELSEN L. Personas in a More User-Focused World[J]. Personas-User Focused Design[M]. Berlin: Springer, 2013.

[6] SALMINEN J, JUNG S G, AN J, et al. Findings of a User Study of Automatically Generated Personas[C]. Proceeding of the 2018 CHI Conference on Human Factors in Computing Systems. NewYork: ACM, 2018: 1-6.

[7] CHEN R, LIU J. Personas: Powerful Tool for Designers[M]. New York: John Wiley & Sons, 2015.

[8] 高广尚. 用户画像构建方法研究综述 [J]. 数据分析与知识发现，2019，3（03）：25-35.

[9] 毕达天，王福，许鹏程. 基于 VSM 的移动图书馆用户画像及场景推荐 [J]. 数据分析与知识发现，2018，2（09）100-108.

[10] 黄文彬，徐山川，吴家辉，等. 移动用户画像构建研究 [J]. 现代情报，2016，36（10）：54-61.

三维写实人物影像的发展问题刍议

陈雷
清华大学美术学院，北京，中国

摘要： 近年来，与人工智能的进步相对应，三维写实人物影像的发展也越来越受到人们的重视。如果说 AI 是对人的"思想"的模拟，三维写实人物影像则是对人的"外貌"的模拟。一个又一个越来越逼真的三维形象案例不断刷新人们的印象。甚至三维动画与 AI 在多层面的结合有可能诞生从内在思考到外在样貌都足以假乱真的"数字人"。相关领域的研究者不得不思考：写实虚拟人角色的发展是否将达到以假乱真的程度，抑或存在难以逾越的障碍。

关键词： 三维动画；影像；恐怖谷；电脑图像；AI

1 三维写实人物影像的发展状况

创造"活"的角色似乎是动画艺术的天然使命，然而其传统创作方式的局限性使得动画角色无论是卡通还是写实，都具有符号化和抽象化的特点。直到 20 世纪末，自三维动画在写实方面的技术有了长足的进步后，人们开始意识到渲染出和真人别无二致的动态角色的条件在逐渐形成。彼时动画虚拟人物的写实进化全面启动，从《最终幻想：灵魂深处》（2001）到《贝奥武夫》（2007），再到近年如雨后春笋般《阿丽塔》（2019）、Digital Domain 的邓丽君"复活"（2013）、《爱，死亡与机器人》（2019）中系列写实角色等，动画人物逐渐从假发展到了真假莫辨，当前三维写实人物发展在逼真性上的奇点似乎已经不远了。

然而，也有看法认为三维写实人物其实还远没有达到乱真的程度。以高品质三维动画的主要媒介——电影来说，与普通真人电影高度相似的纯三维角色电影至今还未正式出现。反倒是历年来多部挑战超写实三维角色的电影都饱受诟病，这些电影广泛被认为只是在展现并不成熟的技术，效果甚至令人不适。一个新现象是，近年来在网络平台上还出现了许多超写实虚拟三维偶像。如 Epic Games 的数字虚拟人中国女星 Siren 和日本博报堂（Hakuhodo）的把 AI 与 CG 相结合的日本女高中生虚拟偶像 Saya 等。同样，这些人物在吸引大量关注的同时也引来许多针对其真实感的负面批评。

除了单纯的写实三维动画角色，影视中还存在一种三维数字替身（Digital Double）。笔者曾制作过电影《澳大利亚》主角的三维数字替身，它们很容易骗过观众的眼睛，但并不是因为足够逼真，主要是因为这些数字替身一般应用于中、远镜头或有强动态模糊的运动镜头，本就不易看清；在真人和虚拟人物的快速混剪中，观众更难分辨出真假。因此，用这类特效角色作为三维写实角色的代表并不合适；另外，由于数字替身的目标是"复制"真人，其本质在某种意义上更接近于摄影，而不是创建形象，因此不作为本文的讨论重点。

无论如何，如果比较《最终幻想：灵魂深处》（2001）和《爱，死亡与机器人》（2019），会发现近 20 年来三维动画角色的发展是惊人的。曾几何时，被认为极度逼近真人演员的三维女主角阿奇，今天看来几乎像游戏角色一般。问题是当前这一批效果大幅度跃升后的三维角色还是没能达到乱真的门槛，这似乎

预示着写实人物动画今后还有很长的路要走，而其中的困难又是什么呢？

2 三维写实人物影像的发展重点

2.1 恐怖谷问题

恐怖谷是写实三维动画或机器人领域绕不开的话题，被普遍认为是一道难以逾越的门槛。恐怖谷的概念为日本机器人专家森政弘在1970年基于人形机器人（humanoid）提出的[1]。而其所论及的"恐怖"情结（Uncanny）早在1906年就被恩斯特·詹池（Ernst Jentsch）论及。总体上，森政弘的理论认为如果一个机器人看上去越近似人类，就越容易博得好感；但是当它逐渐逼近到与人类的相似度的某一点时，人们对其的好感度会迅速下滑至谷底，而当其相似度进一步逼近人类，人对其的好感度又会迅速回升。森政弘这条曲线的乐观的后半部没有多少可证实的案例，但是逼近真人的角色会给受众带来不适感的这一现象已被广泛验证。如英国《卫报》的评论认为《最终幻想：灵魂深处》的主角看上去很假的原因正是因为其非常接近真人，但还差一点点；《纽约时报》则直接指出《贝奥武夫》在恐怖谷测试（uncanny valley test）中失败了。

一般以为，非常似人而又能被看出破绽的角色（无论以实体还是虚拟的形式出现），其状态容易与尸体或非健康人类产生联想。比如说，许多人觉得蜡像会令人害怕。除此外笔者认为：一个卡通化的造型，无论它多么令人不悦，它总是坦白地表明其作为符号的身份，不会产生威胁感；似人角色则不同，它的存在本身就天然隐含伪装、欺骗的动机，其与人的相似性还释放出一个种信号——它具备与人相仿的能力。总之，是许多复杂原因的综合令人产生无可名状的不悦和警觉。

2.2 三维写实人物的造型问题

对于恐怖谷问题的解决，可选择的路线要么是放弃设计近似人的机器人或者角色；要么是不断提高角色的写实度，直到跨越恐怖谷。回顾写实三维人物动画的发展曲线，显然是走上了第二条道路。这种对人的外在形态的无限逼近的追求，至少包含两个主要方面：形态上的和动态上的。形态包含了两个主要问题，首先，是合理性，包含物理、生理等多方面的准确性。比如，如果一个球体在聚光灯的照射下会在桌面产生锐利的圆形投影——这符合人们的经验认知；而如果一个球体在射灯的投射下在桌面上产生了非常模糊的投影，人们就会意识到其表面清晰的明暗交界线和投影并不相符，因而得出"假"的判断。

其次，是画面的翔实度，它包含了两方面的要素，一是数量级，二是丰富度。真实世界中，物体是由大量的单位细节组成的，即使是肉眼可见的形态，其细致程度也常超出画笔所能描绘的极限。从丰富度来说，自然总是多元的、复杂的。比如，自然界很少呈现完全的复制形态，像两片完全相同的叶子；也很少呈现纯粹的几何形态，比如完美的直线或对称性。在《爱，死亡与机器人》第一季第7集中，应该说在当前技术条件下很好地呈现了真实人物的细节数量，但一个不足是人物的设计缺乏丰富性，换言之过于概念化，特别是主要角色们的造型都过于对称。对称性可说是三维动画角色的原罪，因为从技术角度来看，不对称的角色可能会变成制作流程的噩梦。而最重要的是，在计算机图像领域，人们太容易把"不对称"简单看成是对"对称"的破坏；而不是把"不对称"作为一个先验的常态去理解。拿中国画做例子，其师法自然的美学价值极其强调元素自身及其构图的不对称性——重点是这种不对称性是需要经营的，被基于一整套美学机制来设计，绝不是简单的"不相等"而已。所以，美学要素在写实角色的创建上的应用上是不可或缺的。很多情况下，不符合美学原理的很可能就是不真实的。

总体上，从细节量和丰富性两方面来看写实动画人物的发展，能清晰看到CG界的巨大进步。比如，大多数20世纪90年代末的早期商用渲染器都不能够

很好地表现全局光和复杂投影。而当下的大多数三维软件都基于全局渲染的机制，软、刚体物理模拟、次表面散射、布料模拟、毛发模拟都成为普及的功能。从翔实度来看，以 Zbrush 为代表的三维雕刻技术及硬件上的发展使得艺术家能处理足够数量的多边形和复杂的贴图，使得人物外形细节的进步呈现爆发性增长。从过去的 20 年间的轨迹来看，三维 CG 的细节效果，在未来毫无疑问还会大幅度提高。另外，AI 的发展也可能会对自动创建"丰富性"产生极大的推动作用。虽然三维动画呈现的细节的数量级、丰富性和物理性质终究不能赶上自然界，但是跨越"目之所及"这一有限的门槛是可预期的。可以乐观地说三维虚拟角色在造型这一方面跨越恐怖谷，只是一个时间问题。

2.3 三维写实人物的动态问题

近年来，恐怖谷的标签主要是指向可动机器人或者三维动画的，这意味着恐怖谷和"动态"可能有着密切的关联。森政弘的论文中也非常敏锐地指出了动态会大大强化恐怖谷效应。和对造型一样，人们也具有对时间的敏感度，普通人不需要受训练就能轻易判断出影片中的慢动作、快动作；或者，如果一个动态不符合物理规律，人们也能很快地感觉到，而不需要借助数学方法去判断。这就好比透视学在绘画上能给观看者塑造真实的空间感，但这个效应的前提并不是观看者必须懂得透视学。

如果把动态看成无数的"造型"在时间轴上的阵列和相互关系，就不难理解动态问题能带来多大的挑战。人物的动态是一个很大的话题，限于篇幅在此仅讨论其中最有代表性和最困难的表情问题。顾恺之云："手挥五弦易，目送归鸿难"，指出了表情是最难以描绘的。不少写实三维动画作品中的人物被戏称为"面瘫"，指的是人物造型虽然精致，却表情僵硬缺乏神采。我们注意到虚拟人物 Siren 受到的差评也主要是关于表情的。奇怪的是，写实三维动画明明有着远比一般卡通作品更为细致、更符合解剖的五官动态，却普遍招致呆板的诟病，这是为什么呢？笔者以为其根本原因在于造型与动态的预期落差。一般来说，卡通类角色的动态也是卡通的，或者说符号化的，一个动态只要达成了某种符号功能就可以了。但是一个人物的造型越"真"，人们对其动态质量的写实预期也就水涨船高；从逻辑上说，动态图像的实现难度总是要高于静态图像，这种发展可能是天然不平衡的。于是实践中就常常出现人物角色形象和动态在写实程度上的割裂感。另外，当人们观影时大部分时间注意力集中在人物的脸部上的表情，这意味着 CG 人物最难实现的部分恰恰受到观众最挑剔的关注。也许可以说，恐怖谷的"最恐怖的谷底"，就在于表情的动态表现上。

实际上，对于人物写实动态，动画界确实还有很大的探索空间。在此，我们仅举一个例子，有一种用于表现眼睛神采的动画手法称为"eye darts"，中文可大致翻译为无意识眼动，指的是人眼在看东西的时候，视线焦点并非固定盯着对象的一个点，而是基于某种心理机制不断游走，从而引起眼睛的快速、频繁的转动。从生理学角度来说，这种动态称为 Saccades（眼跳）。据统计在 Saccades 状态下，眼球转动 10° 的角速度大约是 300° 每秒，峰值可以达到 900° 每秒，反过来说 10° 的眼球转动，只需要不到一帧的时间（目前常规电影是 24 帧每秒）。动画领域人们也发现，只需要在做动画时对眼球做一点随机性的、快速的转动就可以大大提升动态细节的真实感。从技术层面而言，20 世纪中叶的技术就能实现这样的动画。然而根据我们对 2000 年后大量片例的调查，这一技巧在三维写实人物动画滥觞的很多年中都并没有被恰当地运用，要么眼球干脆没有这种细节动态，要么被动画师插入了过多的过渡帧导致动态过慢，结果使得动画人物的眼神显得异常呆板。从近年的一批优秀作品来看，这个动态才开始广泛地被动画师所把握，可以看出，动画界在不断吸收人体解剖学与运动学方面的成果。

人物表情动态质量的相对滞后可能还源于主流的脸部绑定方式思路上是继承普通卡通电影的，缺乏对骨骼、肌肉、皮肤组织的整合考虑，这涉及可观的研究成本。而当前特效业绕开这个问题的一种办法是靠捕捉真人动作，再投射（mapping）到虚拟人物的脸上。但由于被捕捉者的解剖结构和尺度很难与动画角色完全匹配，因此不可避免地产生微小的差异——这种差异对身体运动来说也许可以被忽略，但是对于表情来说，一毫米的差别就可能带来很大的不同。因此单纯的捕捉还是不能解决问题。另外，人物的表情问题不仅是一个解剖学和运动学的问题，它还具有社会学和心理学方面的属性。比如说，表情的共通性、表情的文化差异、表情与心理活动……因此表情问题不大可能是单一的应用领域能解决的。

综上，我们虽然可以乐观地预测人物造型的写实度要突破恐怖谷并不存在特殊的困难，然而人物的动作，特别是人物的表情是一道真正的障碍。它是一个典型的科学和艺术的多学科交叉领域，很难单方面加以解决。比如说，解剖学被分为医用解剖与艺用解剖，然而我们发现即使最详尽的艺用解剖也无法满足超写实人物动画的需求；而医用解剖很难被应用在动画领域。这些交叉领域的知识空白，正是制约三维写实人物进一步发展的主要原因。运用 AI 调用生理学、心理学等多方面的数据库，为动画创作者提供客观的指导，或可成为该问题的解决方案。

3 未来三维写实人物的发展

三维写实人物逐渐逼近真实，关于这一点业界没有太大的争议。在此不能预测未来，不过动画影像与传统实拍影像的混合是具有现实可能性的。动画与实拍影像（Live-action）的根本区别在于产出方式的不同，前者是创建"自然"为基础，后者是以摄取"自然"为基础。但对于观众来说，动画与电影不同，恐怕是因为它们（在过去的 100 多年中）看上去本来就非常不同。问题在于如果有一天当它们看上去很像时又会怎样呢。当安德烈·巴赞极力推崇电影的纪实价值时，并没有面临三维动画从一个多边形茶壶发展到虚拟演员可以主演电影这一 21 世纪才出现的特殊现象。未来三维动画角色的发展，可能引起我们对影像的"写实性"这一概念本身的认知改变，从而影响到众多相关应用领域。

从技术角度而言，最值得期待的可能是 AI 的引入。如前文谈到的，由于人的复杂性，单纯靠艺术家的经验技巧已经难以把握其巨量的信息和学科综合度。而 AI 恰恰具有这些方面的优势。另外，由于三维动画能提供超过普通实景拍摄所没有的各种信息，如景深、全方位的几何与光照信息等，综合交互 VR 技术和神经科学，未来极有可能给观众呈现超越实拍影像的真实视野。从这个意义上甚至可以说，三维动画角色确实具有超越真人演员的潜力。

但不管三维写实人物影像如何发展，人创造的"自然"与真正的"自然"在可预期的未来，其数量级和丰富性是不可等量齐观的。本质上，三维写实人物影像的发展折射出的是艺术与科学对"人"本身的永无止境的认识发展。

参考文献

[1] M.MORI. The Uncanny Valley[J]. Energy, 1970, 7, (4): 33-35.

后记

"艺术与科学国际作品展暨学术研讨会"由诺贝尔奖获得者、著名物理学家李政道教授和艺术大师吴冠中教授发起。会议旨在通过对国际、国内艺术与科学前沿探索的成果展示及学术研讨，揭示艺术与科学的内在关系，拓展和深化艺术与科学的研究，提高艺术与科学的创新水平，促进艺术与科学的和谐发展。研讨会自 2001 年起已成功举办过四届，即 2001 年的"物之道，生之欲"、2006 年的"开创时代新文化"、2012 年的"信息·生态·智慧"和 2016 年的"对话达·芬奇"。

2019 年我们迎来了"第五届艺术与科学国际作品展暨学术研讨会"（TASIES 2019）的举办，本次研讨会是在人工智能发展驱动着新一轮科技革命和产业革命，并促进了艺术与科学进一步融合的大背景下，探讨人工智能语境下，人类认知不断发生变化，生产、生活方式发生根本性变革，以及艺术范式的持续演进。人工智能为艺术与科学深度融合提供了更为广阔的空间，为艺术审美和科技创新带来巨大的可能，但是，同时也带给人类前所未有的忧虑。人工智能对人类而言是威胁还是福音？是机遇还是挑战？未来一切如何重新定义？

本届学术研讨会由清华大学与中国国家博物馆共同主办，清华大学美术学院与清华大学艺术与科学研究中心承办。围绕"AS-Helix：人工智能时代的艺术与科学融合"这一命题，寓意着艺术与科学的深度融合、创新协同螺旋式发展。通过"艺术与科学创新实践""人工智能应用""多学科设计创新""文化遗产与工艺实践""健康医疗设计与创新""社会创新""生产变革设计""学习与未来教育""包容性的服务设计与可持续发展""机器人技术与设计"共 10 个主题的设定进行征文，以期从人类认知、生产方式变革、未来教育、艺术范式、设计创新、健

康医疗、可持续发展等相关领域展开多元对话和思考。本次会议从论文征集之初就得到了广泛的社会关注和认可，共征集到符合研讨会主题要求和规范的论文共计 138 篇，最终定稿 82 篇，作者涉及中国（包括香港、台湾地区）以及美国、英国、意大利、澳大利亚等世界主要国家和地区的知名设计院校，同时，在征集的过程中还得到了包括国家部委、研究院、博物馆以及各地设计及创意协会等相关单位和学者的参与和支持，影响范围进一步扩大，为历届之最。

我们也将努力把"第五届艺术与科学国际作品展暨学术研讨会"打造成为艺术家、教育家、科学家、设计师以及工程师搭建艺术和科学深度融合的跨学科对话平台和具有前瞻性及引领性的交流平台。共同探讨艺术与科学如何在人工智能时代深度融合、协同创新的新范式，实现"共商、共建、共享"的永续发展。

赵超
清华大学美术学院副院长
清华大学青岛艺术与科学创新研究院执行院长

AS-Helix:
Thesis Collection of the 5th Art and Science International Symposium

Editor in Chief: Lu Xiaobo
Deputy Editor in Chief: Zhao Chao

Abstract

"AS-Helix: The 5th Art and Science International Symposium" was hosted successfully by Tsinghua University and China National Museum. It is organized by The Academy of Arts & Design, Tsinghua University and the Art & Science Research Center of Tsinghua University. More than 70 outstanding essays are included in this collection, which is divided into Chinese and English volumes. This is the English volume containing 15 essays. The authors are artists, scientists, scholars, teachers and students from different disciplines and research fields at home and abroad.

Focusing on the theme of "AS-Helix: The Integration of Art and Science in the Era of Artificial Intelligence", from the human cognition, the transformation of production mode, future education, art paradigm, design innovation, sustainable development and other dimensions, They explore how to and what extent the deep integration of art and science will bring fundamental changes to our way of life and production in the context of artificial intelligence. With rich contents, forward-looking views and profound ideas, this collection of essays can deeply inspire readers to think about the reality, the future and many fields. It has considerable academic and social value.

本书封面贴有清华大学出版社防伪标签，无标签者不得销售。

版权所有，侵权必究。举报：010-62782989　beiqinquan@tup.tsinghua.edu.cn。

图书在版编目（CIP）数据

AS-Helix：人工智能时代艺术与科学融合——第五届艺术与科学国际学术研讨会论文集 / 鲁晓波主编 . —北京：清华大学出版社，2023.4
ISBN 978-7-302-61890-4

Ⅰ．①A… Ⅱ．①鲁… Ⅲ．①艺术－关系－科学－国际学术会议－文集 Ⅳ．① J0-05

中国版本图书馆 CIP 数据核字（2022）第 176409 号

责任编辑：王　琳
封面设计：陈　楠
责任校对：王荣静
责任印制：杨　艳

出版发行：清华大学出版社
　　　　　网　　址：http://www.tup.com.cn，http://www.wqbook.com
　　　　　地　　址：北京清华大学学研大厦A座　　邮　编：100084
　　　　　社 总 机：010-83470000　　　　　　　　邮　购：010-62786544
　　　　　投稿与读者服务：010-62776969，c-service@tup.tsinghua.edu.cn
　　　　　质量反馈：010-62772015，zhiliang@tup.tsinghua.edu.cn
印 装 者：天津图文方嘉印刷有限公司
经　　销：全国新华书店
开　　本：210mm×297mm　　印　张：29.25　　字　数：788千字
版　　次：2023年4月第1版　　　　　　　　印　次：2023年4月第1次印刷
定　　价：300.00元（全二册）

产品编号：087500-01

ART AND SCIENCE

Hosted by
Tsinghua University
National Museum of China

Organized by
The Academy of Arts & Design, Tsinghua University
Art & Science Research Center of Tsinghua University

Exhibition time
November 2^{nd} - 30^{rd}, 2019

Exhibition location
National Museum of China

Symposium time
November 2^{nd} - 3^{rd}, 2019

Symposium location
National Museum of China
Tsinghua University

II

ORGANIZATION

Hosted By

Tsinghua University

National Museum of China

Organized by

The Academy of Arts & Design, Tsinghua University

Art & Science Research Center of Tsinghua University

In Cooperation with

Ars Electronica Center, Austria

University of Art and Design Linz, Austria

Innsbruck University, Austria

Royal Melbourne Institute of Technology University, Austrilia

The University of Sydney, Austrilia

Strzeminski Academy of Art Lodz, Poland

Beyond Festival, Gemany

Birds on Mars GmbH, Gemany

Karlsruhe University of Arts and Design, Gemany

onformative GmbH, Gemany

Rosenthal GmbH, Gemany

Zentrum für Kunst und Medientechnologie, Gemany

V2_, Nederland

Delft University of Technology, Nederland

Art Center Nabi, Korea

Bowdoin College Museum of Art, United States

Hanson Robotics Ltd., United States

Hagley Museum & Library, United States

HG Contemporary Gallery, United States

Parsons School of Design at The New School, United States

Art & Artificial Intelligence Laboratory, Rutgers University, United States

Department of Design Media Arts, University of California, Los Angeles, United States

California Institute of the Arts, United States

Purdue University, United States

Ball State University, United States

Boston University, United States

MIT Media Lab, United States

College of Arts & Media, United States

Refik Andol Studio, United States

Inter-Communication Center, Japan

Tokyo University of the Arts, Japan

University of Tokyo, Japan

TeamLab, Japan

Massey University, New Zealand

National University of Singapore, Singapore

The Glasgow School of Art, United Kingdom

Goldsmiths, University of London, United Kingdom

PriestmanGoode, United Kingdom

Royal College of Art, United Kingdom

Central Saint Martins, United Kingdom

Politecnico di Milano, United Kingdom

FUSE*, United Kingdom

Berggruen Research Center, Peking University, China

Beijing Institute Of Fashion Technology, China

The Guangzhou Academy of Fine Arts, China

Hubei Institute of Fine Arts, China

Hejian Craft Glass Industry Association, China

Intel Labs China, China

LuXun Academy of Fine Arts, China

Sichuan Fine Arts Institute, China

Shanghai Academy of Fine Arts, China

Tianjin Academy of Fine Arts, China

Xi'an Academy of Fine Arts, China

Northwestern Polytechnical University, China

The Hong Kong Polytechnic University, China

Microwave International Media Art Festival, China

China Academy of Art, China

Central Academy of Fine Arts, China

Organizing Committee of the 5th Art and Science International Exhibition and Symposium

Advisory Board (Names listed alphabetically)

Bai Chunli	Chang Shana	Du Dakai
Du Shanyi	Feng Jicai	Feng Yuan
Gong Ke	Gu Binglin	Han Meilin
Huang Yongyu	Jin Shangyi	Li Yanda
Liu Jude	Liu Guanzhong	Ma Guoxin
Peng Gang	Qi Faren	Qian Shaowu
Qian Yi	Shao Dazhen	Wang Mingzhi
Xi Jingzhi	Xiang Botao	Xie Weihe
Xu Jianguo	Yang Bin	Yang Wei
Yang Xiaoyang	Yang Yongshan	Zhao Zhongxian
Zhou Qifeng		

Presidents

Qiu Yong Wang Chunfa

Executive Presidents

Lu Xiaobo Liu Wanming

Vice Presidents

Chen Chengjun	Ma Sai	Zou Xin
Zeng Chenggang	Su Dan	Wu Qiong
Yang Dongjiang	Fang Xiaofeng	Zhao Chao
Li He		

Members (Names listed alphabetically)

Bai Ming	Cai Qin	Chen Anying
Chen Hui	Chen Nan	Cui Xiaosheng
Deng Yan	Ding Pengbo	Dong Shubing
Dong Suxue	Fan Yinliang	Guan Yunjia
Hong Xingyu	Jiang Lin	Li Degeng
Lu Yicheng	Mi Haipeng	Mo Zhi
Pan Qing	Qiu Song	Ren Qian
Shi Danqing	Song Limin	Wang Xiaoxin
Wang Xudong	Wang Yue	Wang Zhigang
Wen Zhongyan	Xiang Fan	Xu Ying
Zang Yingchun	Zhang Rui	Zhao Jian

Academic Committee of The 5th Art and Science International Exhibition and Symposium

Presidents
Lee Tsung-Dao Feng Yuan

Vice President
Lu Xiaobo

General Curator
Lu Xiaobo

Executive Curator
Zhao Chao

Members (Listed alphabetically by last name)

Bao Lin	Cai Jun	Chen Chengjun
Chen Hui	Chen Jian	Cheng Jing
Dong Chen	Duan Xianzhong	Fan Di'an
Gao Shiming	Guo Xianlu	Hang Jian
He Jie	He Kebin	Hu Yan
Huang Weidong	Huang Yidong	Jia Guangjian
Jia Ronglin	Li Dangqi	Li Jinkun
Li Mu	Li Xiangqun	Li Yanrong
Li Yanzu	Liao Xiangzhong	Lin Lecheng
Lin Zhongqin	Liu Bing	Liu Wanming
Liu Weidong	Liu Binjie	Lou Yongqi
Lu Xinhua	Lv Pintian	Ma Quan
Ma Xingfa	Pan Lusheng	Pang Maokun
Shang Gang	Shen Zuojun	Song Jiqiang
Su Dan	Wang Dawei	Wang Hongjian
Wang Jinsong	Wang Dengfeng	Wang Llike
Wu Guanying	Wu Jianping	Wu Weishan
Xu Yanhao	Xu Fen	Yang Diange
Ye Jintian	Zhang Bo	Zhang Fuye
Zhang Gan	Zhang Shijun	Zheng Ning
Zheng Shuyang	Zhou Haoming	Zhu Di
Zhuang Weimin		

Refik Anadol	Naren Barfield
Paul Chapman	David Allen Cole Jr
Boris Debackere	David Edwards
Ahmed Elgammal	Anne Collins Goodyear
David Grossman	Luca Guerrini
David Hanson	Philippe Hoerle-Gugenheim
Marcel Jeroen Van Den Hoven	Yoichiro Kawaguchi
Ken Neil	Ludger Pfanz
Alex Sandy Pentland	Paul Priestman
Christa Sommerer	Victoria Vesna

The Advisory Board of Tsinghua University Wu Guanzhong Art & Science Innovation Award

Cheng Jing
Liu Jude
Wang Mingzhi

Huang Weidong
Lu Xiaobo
Zhao Chao

Li Dangqi
Liu Wanming
Zheng Shuyang

Naren Barfield
David Allen Cole Jr
Boris Debackere
Ahmed Elgammal
Luca Guerrini
Philippe Hoerle-Gugenheim
Marcel Jeroen Van Den Hoven
Ken Neil
Ludger Pfanz
Christa Sommerer
Yoichiro Kawaguchi

Curating Team of Tsinghua University

General Curator
Lu Xiaobo

Executive Curator
Zhao Chao

Event Planning
Ren Qian • Wang Xudong • Cai Qin
Chen Nan • Cui Xiaosheng • Wang Zhigang
Jiao Jizhen • Tian Xiaohe

Curation Support
Deng Yan • Mi Haipeng • Wang Xiaoxin
Mo Zhi • Wang Yue

Paper Academic Review
Cai Jun • Zhou Haoming • Zhao Chao
Zhang Rui • Liu Xin • Chen Yanshu
Liu Ping • Guo Qiuhui • Zhou Zhi
Tian Jun • Wang Xiaomo • Hu Bin
Yue Han • Wang Kaitian • Hu Jie
Luo Shijian

Copywriting
Cai Qin • Wang Xiaomo • Luo Xuehui
Hu Bin • Gao Dengke

Exhibition Execution
Song Wenwen • Liu Fengyi • Wang Lingjiang
Yu Changlong • Yue Han • Wang Kaitian
Guan Jiayin • Guo Xin • Ni Keren
Zhao Huiting • Du Mei • Wang Xin

Seminar Execution
Tian Xiaohe • Jiao Jizhen • Hu Bin
Yue Han

Visual Design
Chen Nan • Yang Jin

Exhibition Design
Cui Xiaosheng • Ma Yalong • Yu Qi

Multimedia Presentation Planning
Wang Zhigang • Wang Chunyu

Video Design
Deng Yan • Liu Fang

Exhibition Team of National Museum of China

Executive Curator

Pan Qing

Deputy Curator

Gao Lu

Event Planning

Jiang Lin	Ding Pengbo	Yang Guang

Copywriting

Yang Guang	Liu Shuzheng

Exhibition Execution

Hu Yan	Meng Yan	Tian Ye
Zheng Ye	He Shuyi	Chen Ling
Fan Li	Kang Yan	Wang Zhen
Zhao Zhenmiao	Chen Bei	Gao Jie
Zhou Dong	Liu Yaxi	Ren Shengli

Seminar Execution

Jiang Jing	Wang Kai

Exhibition Design

Sun Xiang	Zhao Nannan

PREFACE

The integration of art and science is an essential source of innovation. Science discloses the secret of the universe, while art discloses the secret of emotions, and their goals are both to pursue the universalism of truth. A top university should contribute to facilitating the integration of art and science and to advancing the innovation of science, technology, and culture.

Tsinghua University initiated the Art and Science International Exhibition and Symposium in 2001, providing an international exchange platform that leads and is ahead of its time for artists, designers, engineers and scientists. Jointly launched by Tsinghua University and the National Museum of China under the theme of *AS-Helix: The Integration of Art and Science in the Age of Artificial Intelligence*, the 5th Art and Science International Exhibition and Symposium showcases the worldwide cutting-edge achievements that combine art and science, the exploration and progress of the artificial intelligence technology as well as their application in our life. With A for Art, S for Science, and Helix for the marriage of art and science as well as the new birth they give to, this event conveys the wish for the in-depth integration of art and science in the form of the helix at the age of artificial intelligence.

The year of 2019 marks the 70th anniversary of the founding of the People's Republic of China, which endows unique significance to this event. It is in my sincere hope that artists and scientists from across the globe work together to build a platform to present the perfect combination of science and art, empowering the visitors with innovation and beauty and joining hands to shape a lovelier world.

Qiu Yong
President of Tsinghua University

FOREWORD

Science seeks truth; art seeks beauty, yet they both pursue eternity, excellence, and harmony in the most profound sense. They absorb inspirations from life; yet they transcend inspiration into perfection. As the Nobel Prize winner Tsung-Dao Lee once put it: art and science are the two sides of a coin, originating from the most sacred activities of mankind and pursuing profound, universal, and timeless values in life. Science is accurate abstraction of natural phenomena, trying to find truth while seeking perfection; while art, on the other hand, inspires people in a creative way, trying to find beauty while seeking perfection. Thus, the French writer Gustave Flaubert declared that, "art and science...the two broke up at the bottom of the tower and met at the top of the tower" to jointly depict the splendid civilization of mankind. To mark the 70th anniversary of the founding of the People's Republic of China, the National Museum of China and Tsinghua University jointly hold the 5th Art and Science International Exhibition, following the strategic cooperation framework agreement signed by the two parties in 2018. The event aims to reveal the inner relations between art and science through exhibitions of the advanced achievements, Chinese and international, in art and science. It also aims to foster creation and harmonious development in art and science.

Since the time when the modern truth-seeking science came about and entered the world of beauty-seeking art, artists have gone through centuries of relentless artistic exploration. When Renaissance artists presented perspective drawing, space on a flat surface took on a three-dimensional and real-life look; when anatomy was applied to art, human bodies in paintings expressed more vitality; with the newly acquired knowledge of the colors of light, Impressionist artists were the first to show a colorful world under the sun, adding brilliant colors to the work of art. Following the invention of photography, the 19th-century art was no longer pursuing simple reproduction of the external world; instead, it turned inward to express the inner world. With the application of the Internet, big data, and cloud computing, artificial intelligence signifies the beginning of a new era and heralds an epoch-making revolution in art. The 5th Art and Science International Exhibition centered around the theme of *AS-Helix: The Integration of Art and Science in the Age of Artificial Intelligence*, clearly demonstrating that mankind must face together the various aspects of artificial intelligence and explore human cognitive potentials, artistic paradigm amid technological innovations, and collaborative creation in technology and art.

Early in the beginning of the 20th century, *The Work of Art in the Age of Mechanical Reproduction* by Walter Benjamin had inspired profound thinking in the world of modern art, inviting artists to rethink seriously the value of original work of art in an age of machines, where replicates were made in large quantities. Following the new technologies of nanotechnology, biotechnology, information technology, and cognitive science (NBIC), complex technologies such as artificial intelligence, human-machine integration, 3D printing, and genetic engineering, among others, will be more widely integrated into people's lives, extending people's life expectancy and creating new ways to present artworks. Nonetheless, the resulting intellectual property rights and social ethics issues have become increasingly prominent. This exhibition invites people from different academic disciplines and research fields in art and science to participate in the in-depth study of how art and science can be deeply integrated and developed in an collaborative manner in the age of AI, and how and to what extent such profound integration can bring fundamental changes to the way we work and live.

In the 70 years since the founding of the People's Republic of China, our country has been through a great historical process from regaining dignity to becoming prosperous and to becoming strong. While it has made our life much easier, rapid progress in science and technology has also profoundly changed people's moral values, way of thinking, behavior patterns, and the way we work and live, features that make up the core of a culture. Our culture and art have evolved with the progress in science and technology. The National Museum of China, as the nation's most prestigious temple of history, culture, and art, not only bears the responsibility of preserving history, carrying on traditions, and foster cultures, but it must also look forward to the future, to new art forms, to diverse artistic expressions, to more fruitful results from integrating science and art, and showing a better future. I sincerely hope that this exhibition will further promote the in-depth exchanges between science and art and guide audiences to gain a deeper understanding of the wonder of beauty and truth seeking as generated by the integration of art and science and to feel the driving force of art and science behind the progress of human civilization.

Wang Chunfa
Director of the National Museum of China

CONTENTS

Artificial Intelligence Era

Life is Short, so Live Long: Inspired by an AI-Enabled Interactive Art Installation/002

Multidisciplinary Design Innovation

A Study on the Creation of Works of Art Based on the Experiments of Neuroscience of Emotion/009

Cultural Heritage and Craft Practice

A CHC Study on the Protection and Utilization of Urban Cultural Heritage: A Case Study of "the Great Wall Cultural Belt" in Beijing/016
The Application Study of Chinese Traditional Artistic Technique Blank Leaving in Product Design/024

Healthcare Design and Innovation

Designing the Future of Healthcare: Prototyping an Interactive Hospital System for Promoting Healthcare Services/031

Social Innovation and Ecological Culture

New Media Art: Enrich Space Narrative with Genious Loci/037
A Study on the Chinese Cognition of the Tones/044
A New Concept of Landscape: Landscape as a Design Methodology in the New Digital Ritual Society/052
Exploration of Trailing Phenomenon in Lifestyle and Its Impact on Design/059
The Effect of Landscape Art Work on the Landscape Architecture: Based on the Aesthetic Preference of Color and Composition of 100 Landscape Art Works during the 100 Years in Yanqing District, Beijing/064

Production and Design Revolution

The Effect of OBA in Paper and Illumination Level on Perceptibility of Printed Colors/072

Inclusive Design and Sustainable Development

Sustainability Involves Emotion: An Interpretation on the Emotional Characteristics of Sustainable Architecture/079

Robotics and Design

Contemporary Material Art in the Perspective of New Materialism: Taking Fiber Art as An Example/087

Confessor Bot: Can Machine Learning Algorithms Identify, Understand and even Confess with Human Emotion?/094

AFTERWORD/103

Artificial Intelligence Era

Life is Short, so Live Long:
Inspired by an AI-Enabled Interactive Art Installation

XIE Mingjiang[1], HE Jiayu[2], Yang Yang[3]
[1]School of Creativity and Art, Shanghai Tech University, Shanghai, China
[2,3]School of Information Science and Technology, Shanghai Tech University, Shanghai, China

Abstract: In recent years, sensor devices, sensor networks and artificial intelligence (AI) have been widely studied and adopted as advanced information and communication technologies (ICTs) for data collection, information extraction, decision making, and knowledge creation in various industrial and social sectors. In this paper, an interactive art installation, namely "0123", is developed to demonstrate and experience the fundamental dialectics between "birth" and "death", "existence" and "nothing", "long" and "short", "fast" and "slow", "more" and "less", etc., in classic philosophy. Specifically, a white screen is installed to represent a typical journey, such as a business trip or somebody's whole life.

Keywords: AI; interaction; art installation; dialectics

1 Introduction

Static artworks, such as paintings, statues and photographs, are usually aiming at capturing a beautiful, important or controversial moment or scene in order to impress the viewers and trigger their empathies. While in plays, films and TV shows, a series of contradictions and conflicts are carefully designed and embedded in the storytelling processes for achieving the same purpose. In addition, popular TV soap operas can even change the stories according to the analytical results of the big data from viewers' votes or preferences. This statistical analysis approach may satisfy the majority, but is impossible to meet every individual's diverse requirements. On the contrary, interactive art can provide every visitor similar but different experiences by using sensors, computers, and actuators to enable real-time interactions or dialogues among the visitors, the artists and the artworks.

In the last decade, sensor devices and sensor networks have been widely studied and adopted as advanced information and communication technologies (ICTs) for data collection, information extraction, decision making, and knowledge creation in various industrial and social sectors. A huge volume of sensor devices has been deployed in our modern society and contributed to the developments of different internet of things (IoT) applications for smart city, intelligent transportation system, safety and security, infrastructure management, environment monitoring, industrial 4.0, smart home, healthcare, and so on. In the meantime, as more and more sophisticated artificial intelligence (AI) algorithms have been developed and applied into different industrial sectors and service scenarios, it is a clear trend that new technologies, applications and business models are fast evolving towards more challenging and intelligent tasks, such as cross-domain data analysis and behavior prediction [1-2].

These new technologies have been quickly utilized for assisting or creating new arts. For examples, AI-generated paintings have been successfully demonstrated by Google's Deep Dream Generator[3] and the collaborative project "The Next Rembrandt" by ING, Microsoft, TU Delft and Mauritshuis [4]. On 25 October 2018, a revolutionary painting named Edmond de Belamy, which was created by the French company OBVIOUS by using generative adversarial networks (GAN) technology, was sold by Chrisite's with an auctioned price of USD 432K [5]. Besides,

AI-assisted and AI-composed songs have been announced and commercialized by Sony's Flow Machines [6] and Amazon Alexa's DeepMusic [7]. With a more ambitious goal, Microsoft's Xiaobing (aka Xiaoice) is a comprehensive AI system developed upon the emotional computing framework, which focuses on improving not only intelligence quotient (IQ), but also emotional quotient (EQ) [8]. Now, Xiaobing is able to play host to events, make conversations, write poems, paint pictures, compose songs, and etc., according to her interactions with human masters and audiences. As a representative ancient Chinese art, the style of ink wash paintings can also be learned and mimicked by using the Daozi AI system [9].

Inspired by these latest works and advances in both technical and artistic areas, we develop and present in this paper an interactive art installation, namely "0123", to demonstrate the fundamental dialectics between "birth" and "death", "existence" and "nothing", "long" and "short", "fast" and "slow", "more" and "less", etc., in classic philosophy. This installation utilizes and integrates sensor technologies, AI algorithms, Chinese ink wash painting styles, and synchronized projections to create a real-time interactive experience customized to different visitor's behavior.

The rest of this paper is organized as follows. In Section 2, the system architecture of this art installation is introduced. Specifically, the technical details of a LiDAR-enabled location and motion detection function is presented in Section3. Followed by the design and implementation of an AI-enabled Chinese ink wash painting function in Section 4. The steps for system installation and user interactions at a public exhibition are reported in Section 5. Finally, Section 6 concludes this work and gives potential future directions.

2 System Architecture

The system architecture (Figure 1) mainly includes 4 parts: the human motion, the motion detection, the image player control and image display.

1) The human motion is undertaking by a visitor/artist walking through a narrow road in front of a white screen, the road length is 6 meters and the walking speed can be various from the entrance to the exit place, which indicated as a symbol of the road of business or life.

2) The motion detection part is mainly implemented with a LiDAR (Light Detection And Ranging) based location and motion detection sensor and an embedded system with wireless transceiver function, which calculated the location and speed of the moving human body, and send the result to the image player control part via wireless signal.

3) The image player control receives the human body's movement information from the motion detection part, and makes decision to show which image and speed.

4) The image display is used to display the dynamic images for visitors on the white screen via projectors, and the display contents have certain interactive relationship with the human motion.

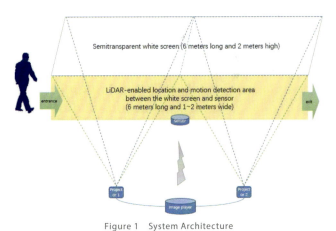

Figure 1 System Architecture

3 LiDAR-enabled Location and Motion Detection

The LiDAR-enabled location and motion detection is based on a sensor, which send out light per second by default and get a feedback light when the light meet certain material, therefore the distance and speed of moving object can be calculated. The principle is similar as the radar. The working flow is shown in Figure 2.

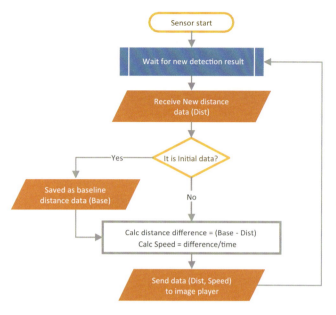

Figure 2 Working Flow for Motion Detection

There are mainly three steps for the sensor detection working flow:

1) The first step is the initialization of detection data for the motion detection area when the sensor start to work. The distance of between any solid materials to the sensor will be detected. The detected area is 1 to 2 meters wide and 6 meters long, it is shown as the orange color area in Figure 1. The detection area should be "empty" i.e., no moving object on the area during the step for initialization, which usually need only a few second. The baseline distance data will be modified according the edge of detection area, e.g., the upper limit of baseline distance between sensor and far edge of the detection area is set as about 3 meters, which is close to the edge of the rectangular, i.e., the entrance and exit places.

2) The second step is calculating the difference value between baseline data and the new detection data, which is usually refreshed per second. The difference value will be used to detect if there is any moving object in the detection area, and the moving object's location and speed will be also detected.

3) The third step is reporting the detection results (distance and speed) to the image player via wireless signal to enable the image being displayed according to human motion information.

4 AI-enabled Chinese Ink Wash Painting

4.1 Ink Simulation

In ancient Chinese ink wash paintings, there is nothing dynamic. The spirit of this art form is to channel the dynamic momentum through the thickness and structure of static ink stroke, as called "Qi Yun(气 韵)". That is to say the shape of strokes can invoke audiences' visual inclination that presents a virtual dynamic.

All we want to do is to unveil this spirit and show it directly and dynamically. To be more specific, we add a new dimension into the original art form, time. Instead of using static stroke, we use several floating droplets. And develop a new method to inherit this spirit.

The ancient Chinese painting is like photographing, recording the behavior of artists at one moment. Our devise works as a video recorder, capturing each moment in creating. Then the audiences or creators drive these droplets to control the speed and path by their own concern.

Two huge obstacles are lying. Ink simulation in real time is hard to realize. And there should be an AI system which translate the movement in reality to animate the droplet. The problem above can be simplified. Since the corridor length is only 6meters, any adults could only use around 5 steps to cover the whole process. That's the reason why we set 5 droplets tracing player's motion. Each droplet indicates each step made by players. We pre-render out the ink simulation in Blender as each video sequence with high frame rate (HFR). HFR enables us to playback pre-rendering video sequence at a high tolerance range of speed, without feeling any discontinuity though whole experience. Given the motion data captured from laser, the device controls the playback speed to match the real pace.

The mapping from motion in reality to the animation for droplet could not be linear or any mathematical relationships. This mapping accentuates the connection with human being and spirit of ancient Chinese painting. These five droplet's lifetimes can represent different phases in real life. The animation of droplet can set apart into two: moving and diffusion, which insinuates the process of making choices and reviewing the consequence. We put different route and pace for different droplet. The first one acts like one initially jumps into water, an incipient phase of life journey, curious about surroundings. Then this kind of emotion fades out with ink dissipating. Another droplet shows up, slows down in learning phase, and be furious stepping into youth. The latter two keep these paces, crossing each other like meeting with different friends or enemies, lovers or descendants, these droplets dissipate and take most parts of curtain. They may even move faster than the players, looking forward the future, trying to catch the elusive time. The last one demonstrates the aged phase, slow, reluctant to leave, with the recent ink particles still wandering behind.

As Emerson once said:"Our age is retrospective", life is a paradox of marching forward and recalling. We preset the movement of each droplet discording with visitors' pace. While guaranteeing each droplet could represent some subjective feeling with spirit of ancient chinses painting, we allow visitors to customize speed and strength that they are willing to pay in each phase.

4.2 Image Player

The image player can modify the image contents (i.e. , pre-rendering video sequence) according to the detection data reported from sensor via wireless signaling. The working flow is shown in Figure 3.

There are mainly four steps for work flow of image player.

1) The first step is to initialize the state as 0 and display an image for state 0, e.g., a black background, which means nothing before the journey;

Figure 3 Working Flow of Image Player

Image effect of state 0: nothing before the journey

2) The second step is waiting the data sending from sensor, and doing certain filtering for the arriving data, which mainly include the distance and speed of the moving object;

3) The third step is making decision to define the state number according to receiving data and current state. Usually, when a person walks into the detection area, the initial state 0 will be changed as state 1 (if the moving speed is slow) or state 2 (if the moving speed is fast); If the person stopped and the location is close to the center area (about one meter between the person and the sensor), the state will be changed as state 3, and will be change back to state 1 or 2 if the person leaving the area or moving again. The working flow of the state machine is shown in Figure 3.

4) The fourth step is to control the image contents according to the state number.

5 System Installation and User Interactions

5.1 System Installation

The installation includes software and devices installation. Software installation is used for motion detection part and image play control part; the devices installation mainly for image display part. The devices installation includes three steps:

1) The first step is selecting a suitable environment, which should have enough space to install the white screen with 6 meters long and 2 meters high, and in front of the screen there should also be a detection area with 6 meters long and 1~2 meters wide. If ultrashort or short focus projectors are not available, the distance between the screen and projectors should be 5 meters at least.

Figure 4　System Installation

3) The third step is the projectors installation and adjustment of the position and focal length, and connection with the image player devices. Figure 4 shows one of the installation scenarios: the students are adjusting the parameter of projectors before the white screen in the library.

Image effect of state 1: fast journey, little to see

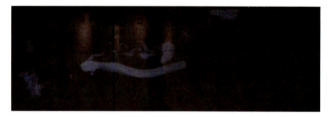

Image effect of state 2: slow journey, more to see

Image effect of state 3: stop in your journey, much more to see

2) The second step is the installation of the white screen. The white screen is composed of translucent white curtain and aluminums alloy bracket, which can be supported on the ground independently, and bracket is the heaviest part of all devices.

5.2 User Interactions

It was found that the user interaction is easy to understand for a new visitor even no special indication provided when the device was installed and exhibited at Himalayan Art Museum in 2018. When the visitor walks into the detection area, the dynamic images will be triggered to show on the screen, as seen in Figure 5, the image broadcast speed will be changed according to the moving speed, which is easy to be discovered by the visitor.

The state 3 can also be found by the person who has interesting to see anything more when walking into the center area, as seen in Figure 6, who was dancing before the white screen and more colorful images are triggered to show on the screen, in this case, the ink images are replaced temporarily by other colorful images.

Figure 5　Visitor is Walking through the Detection Area

Figure 6　A Visitor is Dancing in the Center of Detection Area

6　Conclusion

In this paper, we have introduced the design, development and implementation of an AI-enabled interactive art installation "0123", which integrates sensor technologies and AI algorithms with an ancient Chinese ink wash painting style to let the visitor see, experience and explore the fundamental dialectics in classic philosophy. According to the feedback at the public exhibition,visitors are very interested to see the interactions between traditional ink images and new technologies. Particularly, many visitors are strongly attracted to their real-time customized interactive experiences and the sensor devices behind them, which are quite unique and appealing compared with other conventional art shows and exhibitions. Some visitors hope to see larger space/screen and more colorful images. We believe the effects and experiences of human artwork interactions will be greatly enhanced if (i) a larger 3D projection space is installed and (ii) more dynamic and dramatic images are created according to (iii) multi-point real-time detection of human position and behavior.

References

[1]　YANG Y.Multi-tier Computing Networks for Intelligent IoT[J]. Nature Electronics, 2019(2): 4-5.

[2]　CHEN N, YANG Y, ZHANG T, ZHOU M, LUO X, ZAO J.Fog as a Service Technology[J]. IEEE Communications Magazine, 2018, 56(11): 95-101.

[3]　http://deepdreamgenerator.com, last accessed on 30 August 2019.

[4]　http://www.nextrembrandt.com, last accessed on 30 August 2019.

[5]　http://obvious-art.com/edmond-de-belamy. html, last accessed on 30 August 2019.

[6]　http://www.flow-machines.com, last accessed on 30 August 2019.

[7]　http://www.amazon.com/Internet-of-Voice-DeepMusic/dp/B07B6J18MP, last accessed on 30 August 2019.

[8]　http://www.msxiaobing.com, last accessed on 30 August 2019.

[9]　HE B, GAO F, MA D, SHI B, DUAN L. ChipGAN: A Generative Adversarial Network for Chinese Ink Wash Painting Style Transfer[C]. in Proceedings of Seoul: ACM Multimedia, Oct. 22-26, 2018: 1172-1180.

Multidisciplinary Design Innovation

A Study on the Creation of Works of Art Based on the Experiments of Neuroscience of Emotion

Liu Huiying
Academy of Art & Design, Tsinghua University, Beijing, China

Abstract: Nowadays, research fields such as psychology, computational science, medical science, anthropology, sociology, and archeology are voraciously drawing inspiration from neuroscience to conduct interdisciplinary studies and hence applicable achievements have been sprouting up. Receiving much enlightenment, the vast majority of disciplinary researches, especially those in humanities and social science fields, have been gradually steered from qualitative analysis to quantitative investigation.By contrast, domestic studies of fine art display the characteristics of monotonous methodology and poor efficiency. The first month of 2015 witnessed the publication of The Emotional Life of Your Brain authored by Richard and Begley, American distinguished neuroscientists of emotion. This book, as it were, carries monumental significance for the studies of modern neuroscience. The research ideas and major concerns of this book contribute to comparing and contrasting relevant studies of the creation of works of art. In this context, traditional research methods should be combined with relevant research achievements, apparatus,and even the research logic in the cognitive neuroscience, especially in the neuroscience of emotion to undertake quantitative researches on different aspects of works of art such as pattern, value, theme, volume, and texture as well as to explore the reasons why a work of art can prompt audience's emotional resonance. By means of analyzing quantitatively both the formal and technical representations rendered in different Chinese paintings, we can deduce the data of brain waves of a certain work and accordingly the internal mathematical relations between brain waves and technical representations of pictures. Besides, we can establish a digital aesthetic system of technical representations of Chinese paintings and neuroscience system. The existence of such system can provide significant practical guidance for the current studies of creation of works of art as well as aesthetic activities.

Keywords: neuroscience of emotion; attentional blink; selective attention; the creation of works of art

1. Emotion and reason appear to be a permanent topic for human beings. From ancient Greek and Roman philosophers as well as medieval theologians to modern neuroscientists and cognitive scientists, this topic is deemed as the basic proposition of human existence.[1]Richard and Begley, American distinguished neuroscientists of emotion, follow the logic which Delbruck advocates.Delbruck is one of the recipients of Nobel prize in physiology or medicine. They strive to summarize "six dimensions" that describe "Emotional Style"by operating apparatus such as electroencephalography and magnetoencephalogram (MEG) to conduct a great number of rigorous and purposeful experiments and researches on cerebral neurons. Nevertheless, it is not these "six dimensions"but the two experiments Richard's research team has run in the process of exploring the mystery of human nervous system that this paper intends to discuss. These two experiments are 1) "turning one's full attention to the appreciation of the overall presentation of a work of art" resulted from "attentional blink"; 2) "cortical oscillations" and "gamma waves" resulted from "selective attention". The reason why these two experiments are highlighted and discussed is that both their processes and results can bring gigantic imagination space for the studies of the creation of works of art.

2. The first experiment: "attentional blink" result in one's emotion of "turning his/her attention to the appreciation of the overall presentation of a work of art"[2], which offers inspiration for the studies of the

creation of works of art.

"Attentional blink" occurs when people's mind, still dealing with a first object of attention, fails to handle the following object of attention in the course of observing or searching for an object. However, cerebral cortex can render attention moderately devoted to the following objects of attention by adjusting the first object of attention. Neuroscientists of emotion suggest that we can change the partial mechanism of habit of the nervous system through purposeful training of cerebral cortex, thus achieving the effect of "turning one's full attention to the appreciation of the overall presentation of a work of art", i.e., pay attention to one's current thoughts, emotion, and feelings rather than make assessment on mental objects or get immersed.[3] Such effect is the optimal state of the distribution of attention by training attentional blink and it can realize an ideal effect when changes occur in the emotional nervous system's reflex habit.

Artists hope that viewers can produce pleasing works in all aspects like realism or nonrealism, density, focus or defocus, etc. Simultaneously, their paintings are also expected to be appealing and touching. In the past, artists more often than not create works based on their own experience or leverage the experience of others. However, related theories of "turning one's full attention to the appreciation of the overall presentation of a work of art" allow painters to proactively produce works of art under the guidance of these theories. The rhythm of a piece of work should take into account not only the producer's own emotion, but also the pattern of viewers' "attentional blink". The main emphasis of a painting should be laid on attracting viewers' attention, but never stealing the spotlight. That is to say, a painter should not excessively focus on depicting the details at which one excels so as to enable viewers' holistic attention of a piece of work to maintain at a moderate level. Producers should not only devote their efforts to studying the formal representation of a work of art, but also make more efforts to design the attention each object needs to consume. In this case, the effect of "turning one's full attention to the appreciation of the overall presentation of a work of art" can be realized and viewers might show concern for other parts after appreciating the first part of a work.

The emotion of "turning one's full attention to the appreciation of the overall presentation of a work of art" not only provides theoretical instruction for the creation of a single work of art, but carries positive implications for the whole aesthetic activity of all works of art. For instance, an important exhibition is to be held and the primary work of the curators lies traditionally in the selection of the exhibition theme, the establishment of the philosophy, the collection and arrangements of works, openings, and publicity. Normally, curators collect all works of art simply based on the spirit or philosophy of the exhibition and arrange the distribution and order of works of art according to the size of awards, their influence, or whether they are representative to help viewers to grasp the spirit of the exhibition at the fastest speed upon entering the exhibition hall. However, such is precisely not the most ideal choice after the curators understand the theory of "attentional blink". If the first work has won the Gold Award and belongs to the most representative works at the exhibition which arranges the order of all the works on the basis of their influence, it will inevitably consume viewers' attention, which will make against showcasing the following works and generate aesthetical fatigue due to the lack of attention. Even if the viewers visit the whole exhibition, their aesthetic experience will be far from a pleasing one since the effect of "turning one's full attention to the appreciation of the overall presentation of a work of art" cannot be achieved and they also cannot have an accurate, comprehensive, and holistic understanding of the whole exhibition. Among all the well-designed steps, a quantitative calculation and design of attention which a work of art can be received is left out. Such seemingly elaborate exhibition is placing the showcase and visit in a passive position. In addition, such lack of quantitative calculation at the exhibition mirrors the fact that it is not fair for every work of art and hence creates obstacles for grasping the theme of the whole exhibition since viewers' nervous system of emotion meets an entanglement of sharing attention equally.

Based on the neuroscience of emotion theory of "attentional blink", if curators are able to quantify the attention which each work of art can consume, then they can proactively design the viewing areas and order of works by following the pattern of "attentional blink" and guidance of the quantity of attention consumed to accomplish an optimal effect of the presentation. This paper holds the view that the attention for each work of art can be quantified. By utilizing technologies of electroencephalography and magnetoencephalogram(MEG), we can achieve stimulus imaging arising from what different works of art stimulate visual cortex, superior frontal sulcus, and prefrontal cortex. Such magnetic resonance imaging means that we can quantify the attention aroused by categories, themes, patterns, values, the sizes of different works, even the texture, and stroke of a work. For example, if we compare and contrast Vincent van Gogh's painting *Sunflower* and Rodin's sculpture *The Thinker*, it can be found that despite the fact that they both are famous works of art, when presenting themselves in front of the viewers, they have different intensity of stimulus to human visual cortex and superior frontal sulcus because of some external factors such as different categories, forms, values, dimensions, and even the content displayed. All of these differences can be recorded by the MRI machine through images and rendered in the form of statistics. Research fields like cognitive neuroscience, computational science, physics, and medical science can develop interdisciplinary explorations by operating apparatus of electroencephalography and magnetoencephalogram and fruitful achievements have already been harvested. For instance, according to the acoustic command, robots can compose marvelous literary poems at different temporal, metrical, sentimental, and style-displaying requirements as well as striking musical works and lifelike paintings. But for now, it is researchers of primarily computational science and physics who are conducting relevant studies instead of professionals in the art fields. Of course, we are not referring to getting professionals in the art fields to study how robots paint or design works of art, but rather new research media, logic, focus, and methods brought by such neuroscience of emotion are all worth analyzing.

3. The second experiment renders enlightenment of "cortical oscillations" and "gamma waves" resulted from "selective attention" on the creation of works of art.

In the experiment of "selective attention"[4], Begley finds out that if we adjust the focus of our brain and attempt to devote our attention to the target object only in which one is interested in a concrete environment or if the experimental subject can search for such target object in a chaotic environment, "cortical oscillations" can be generated which is a pattern of brain waves synchronizing with the external stimulus.[5] When people's optic nerves perceive the same object, the changes in their brains are different as each individual has different brain waves. For this reason, how can we create emotional response between viewers and the target object?"Cortical oscillations", i.e. ,the realization of the synchrony of brain waves and external stimulus, are the premise of emotional response, which needs to be discussed first. The more synchronous brain waves and external stimulus are, the more obvious "cortical oscillations" are when cerebral cortex produces these oscillations. That is to say, the stronger of such synchrony, the more stable is the emotional condition the cerebral cortex can create,which is similar to the static surface of water. Likewise, the external stimulus the cerebral cortex can perceive are just like regular ripples, when a stone is dropped into the water and such stimulus are harmonious and wonderful and the feelings are unforgettable. By contrast, if the surface of water itself is not static, or say its synchrony is weak and even if the stone is dropped, the ripples are unorganized and unobvious for they are influenced by the surrounding environment which contains not synchronous rhythm. Then the feelings the new cerebral cortex can perceive are chaotic, disorderly, and unsettling. Begley proves the reliability of this theory though her experiment, the scientist Mathieu delicately designs the experiment, and John Kerr and Wechsler conduct continuous demonstrations by the way of magnetoencephalography. Later the "gamma-wave activity" the research team led by Richard discovered ultimately confirms the importance of the synchrony of nerves. Gamma

waves are high-frequency brain waves that underlie human's consciousness when people perceive stimulus and they play a positive and efficient role in adjusting neurons that generate emotions. If we can activate and mobilize the gamma waves efficiently, the synchrony of brain waves and external stimulus will become much easier. In human's life, special concern has given to the gamma waves. For example, we are going to watch a tap dancing show and before the show starts, the band has already performed music solemnly. The music seems to be a part of warming-up and people often refer to such "concealed in daily life without being noticed" as building an atmosphere. Such act is actually intender for a positive employment of the regular pattern of neuroscience of emotion. The music here is bound to maintain the same tonality with the following dancing performance and the audience's gamma waves have gone for a positive direction unconsciously. Such change produces high synchrony when dealing with the tonality of brain wave and stimulus of the external musical tone. When the tap dancers appear on the stage with the musical tempo, the audience can easily appreciate the beauty of uniformity and orderliness from plenty of dancing movements. The reason why they possess such emotion is that their warming-up has conformed to the principle of gamma waves.

For research work in the art discipline, the study of gamma waves is not merely limited to this. If a case study of painters or comparative study of different painters, an experiment can be designed as follows. Two classic paintings are to be selected. For instance, a comparative study of two bird-and-flower paintings of the Five Dynasties and early Song is carried out. One is the court painter Huang Quan's *Sketch of Rare Birds* (Figure 1) and the other is Xu Xi's *Snow and Bamboo* (Figure 2) . Two paintings represent the highest level of bird-and-flower paintings of the Five Dynasties and early Song.

However, Huang and Xu's styles are different since Huang's is more magnificent and Xu's is characterized by wildness and leisure. Huang Quan's painting is spectacular, delicate, graceful, implicit, and deeply sophisticated with exotic flowers and herbs as well as rare birds and wood, whereas Xu Xi's painting is natural, unrestrained, and cozy with Dinghua and wild bamboo, chasm birds and pond

Figure 1　Huang Quan's *Sketch of Rare Birds*

Figure 2　Xu Xi's *Snow and Bamboo*

fishes, clear ink and light color. Then two reference groups with nearly the same aesthetic background are selected based on different dimensions describing emotional style. One group is placed on the left side of the dimension line of emotional style,

which is restrained. The other group is put on the right side, which is extroverted and unrestrained. If Richard's theory of gamma waves works, an interesting phenomenon can be discovered: if the emotion style of the reference group is more similar to that of the painter, the active degree of respondent's gamma waves is stronger when appreciating this painter's work of art. That is to say, the emotional response which arises is stronger when the emotion of "cortical oscillations" occurs. This is just a hypothesis by taking the synchrony of gamma waves as a reference. If such experiment mentioned above is conducted and meets with the experiment of "selective attention", then the studies of the creation of works of art can be greatly developed. By means of detecting the data of "cortical oscillations"between classic works of all periods and modern people as well as the synchronous data of "gamma waves" and modern people, it is possible to deduce the painter's dimension of emotional style when he or she is painting. The premise of such possibility is based on the quantitative research of cognitive neuroscience.

4.Conclusion: human's exploration of the mystery of nature and universe never stops and yet in this arduous and exciting process, we cannot define it relying on our intuition or epiphany. With the maturing and perfecting technology of neuroimaging, modern scientists are decrypting human's working mechanism as well as the essence of the relation of nature and universe based on a great number of rigorous and purposeful experiments. Many research fields still maintain great enthusiasm for the investigation intoneuromechanism and their research findings are strengthening human's connection with nature, blurring the boundary of each field, as well as widening and deepening the interdisciplinary and cross-media researches while liberating human spirit. Every step of the research work at each field provides new opportunities and thoughts for the research work at other fields. The proposal of Richard and Begley's six dimensions that describe emotional style serves as a drive for considerable researches. Since the emotional characteristics of "turning one's full attention to the appreciation of the overall presentation of a work of art" can remedy and revise "attentional blink", we can avoid or lower the possibility of "attentional blink" by designing the rhythm pf each element within a work of art so as to draw near to the state of "turning one's full attention to the appreciation of the overall presentation of a work of art" and realize a comprehensive grasp of the work. "Gamma waves" and "cortical oscillations" complement each other and the findings of these two kinds of brain waves functioning as a breakthrough carry weighty implications for the relevant studies of the creation of works of art. School of behaviorism represented by Skinner, cognitive school led by Bruner, school of humanism represented by Maslow, founder of deep layers aesthetic psychology Freud, psychoanalytic theory Junge all produce significant findings and exert profound influence on the creation of works of art. Nevertheless, these psychological schools more or less intervene the behavior, cognition, and aesthetic psychology of artists in the course of creating works of art. Six dimensions describing emotional styles posed by Richard and Begley provide valuable paradigm for us in the aspects of both the research logic as well as research method, offer possibility for exploring further the inner mystery of classic works, and create condition for the change in research direction and method of art discipline. In addition, they render opportunities for the investigation into the ways of widening and deepening the research as well as provide reference for the future research focus.

References

[1] DAVIDSON J R, BEGLEY S. The Emotional Life of Your Brain(Chinese Ed.) [M]. Shanghai: Shanghai People's Publishing House, 2016: 1.

[2] DAVIDSON J R, BEGLEY S. The Emotional Life of Your Brain(Chinese Ed.) [M]. Shanghai: Shanghai People's Publishing House, 2016: 241-242.

[3] DAVIDSON J R, BEGLEY S. The Emotional Life of Your Brain(Chinese Ed.) [M]. Shanghai: Shanghai People's Publishing House, 2016: 240-241.

[4] DAVIDSON J R, BEGLEY S. The Emotional Life of Your Brain(Chinese Ed.) [M]. Shanghai: Shanghai People's Publishing House, 2016: 241.

[5] DAVIDSON J R, BEGLEY S. The Emotional Life of Your Brain(Chinese Ed.) [M]. Shanghai: Shanghai People's Publishing House, 2016: 243.

[6] DAVIDSON J R, BEGLEY S.The Emotional Life of Your Brain(Chinese Ed.) [M]. Shanghai: Shanghai People's Publishing House, 2016.

[7] HE W. The Crane Screams in the Middle Marsh[M].Beijing: China Social Press, 2003.

[8] YU J. Intensive Reading of Ancient Chinese Painting Theory [M]. Beijing: People's Fine Arts Publishing House, 2014.

[9] FOREST P.Schroding'sCat(Chinese Ed.) [M]. Shenzhen: Haitian Press, 2014.

Cultural Heritage and Craft Practice

A CHC Study on the Protection and Utilization of Urban Cultural Heritage: A Case Study of "the Great Wall Cultural Belt" in Beijing

Xi Xiaochao, Lei Mingran, Hou Wenjun,
School of Digital Media and Design Arts, Beijing University of Posts and Telecommunications, Beijing, China

Abstract: In recent years, the protection and utilization of cultural heritage plays an increasingly important role in urban development, and also become a significant part in shaping humanistic cities.Starting with the concept of "Cultural Heritage Connectivity (CHC)," this paper establishes a cultural heritage research model. This model mainly shows the relationship between the noumenon of cultural heritage and its environmental background (city), and emphasizes its laws and trends in its historical evolution, mainly including a cultural dimension and a time dimension, in which cultural dimension includes functional elements, social elements and economic elements.Subsequently, we take "the Great Wall Cultural Belt" in Beijing as an example to conduct a case study on its CHC, summarize the development law of cultural dimension of cultural heritage patch of the Great Wall, and suggest new ideas for its protection and utilization.

Keywords: cultural heritage connectivity (CHC); the Great Wall Cultural Belt; cultural heritage protection; cultural heritage patch

In recent years, protection and utilization of cultural heritage has arisen widespread social attention. Being as an important part of urban development, it covers all aspects from government policy-making, folk activities to capital operation.While in academic field, relevant research is still in its infancy, especially with the systematic analysis on how to coordinate it to urban development. For one thing, the significance and value of cultural heritage protection changes constantly along with the history (Liang Zheng, Huang Mingyan & Qu Jiezhi,2019).For another thing, utilization of cultural heritage requires us regarding it as a portion of cultural innovation, and giving full play to its function of "Name Card of City." Like Comrade Xi Jinping points out, "History and culture is the soul of a city. We should protect cities'historical and cultural heritage like we cherish our own lives" (Xu Mengyuan, 2018). In this paper, we construct a new research model based on the concept of "Cultural Heritage Connectivity (CHC)." And conduct the case study on the "Beijing Great Wall Cultural Belt," investigating the influence of CHC to the protection and utilization of urban cultural heritage.

1 Cultural Heritage Research Model

1.1 "Cultural Heritage Connectivity (CHC)"

The concept of Cultural Heritage Connectivity (CHC) is developed from the Landscape Connectivity. Landscape ecology regards "connectivity" as a landscape phenomenon describing the interconnection and interaction of sub-units in landscape(McDonnell & Pickett, 1987), and Merriam suggests it as one of the critical indicators to determine the process of landscape ecology (Ghen Liding & Fu Bojie, 1996). It emphasizes the unity of landscape spatial connectivity and similarity(Janssens & Gulinck, 1987). For the first time, Hans Antonson (2010) and other Swedish scholars extend "Landscape Connectivity" to the study of cultural heritage protection. They state that, in road planning, deep consideration should be taken not only onthe relations between different function blocks, but also on their implicit dimension, that is, paying more attention to the cultural links in areas cutting off by roads. Therefore, Cultural Heritage Connectivity (CHC) is defined as "functional,

economical or social connection of human processes between two points in the landscape, which can be manifested in tangible or non-tangible features and has an historical dimension" (Antonson et al., 2010; Xie Fang & SA Rula, 2018).

Generally, the Cultural Heritage Connectivity (CHC) in landscape consists of many complex components, including architecture, vegetation, patches with different functions and their spatial structure and adjacency (relationship). It has a cultural dimension and a historical dimension, in which cultural dimension mainly refers to various of human activities in certain landscape; and historical dimension indicates the attributes of landscape itself and its role in specific historical periods. More than that, linkages between components in cultural heritage landscape can be further divided into three sub-linkages: functional linkages, social linkages and economical linkages(Antonson et al., 2010). All of them interact with and influence by each other, and constantly change and develop in time flows. From this point of view, we can see that Cultural Heritage Connectivity (CHC) presents a multi-level theoretical framework, and can be analyzed in different aspects.

1.2 Cultural Heritage Research Model

As mentioned before, the protection and utilization of cultural heritage is closely related to city development.So the research of CHC begins with historical development, then to the cultural field, including the environmental background based functions; their relations to economy; the purposes, modes and characteristics of human activities. Then,the changing rule of CHC can be found. Therefore, the study of CHC mainly comprises two dimensions: cultural dimension and time dimension.

As a kind of "artificial environment"(Herskovits, 1948), the cultural dimension of cultural heritage in landscape refers to the exchange and dissemination of substances, energy and information among the components of patches. It emphasizes the spatial structure connections of them with the ecological background(Xie Fang & SA Rula, 2018), which is to say, human beings utilize and transform the environment to meet the social process – the formation, change and relation to ecological background of landscape. The connective factors of cultural dimension include the functional connection factor, the social connection factor and the economical connection factor:

(1) The functional connection factor plays the central role in cultural dimension, which can be viewed as the applied value of components in cultural heritage patch, such as aesthetic value, educational value, military value, economic value, communication value and so on. Normally, it is endowed by human activities in specific periods, covers all aspects of in social life, and is the starting point for analyzing cultural dimensions.

(2) The social connection factor concerns the relationship between social activities and governmental policies related to cultural heritage. Correspondingly, its value may be settled by the protective mechanisms like effective construction, management and participation of activities in patch, i.e., a complete legal protection system, a management system, and so on (Hu Bin, Du Yang & Xu Ningbo, 2013). Human activity is the main course of its practice.

(3) On the one hand, the economical connection factor refers to the material and financial resources invested by the government in the construction and maintenance of cultural heritage. On the other hand, it refers to financial benefits generated by the social activities, which directly reflects the social position of landscape in specific periods, and indirectly affects the city development.

All the three connection factors constitute the cultural dimensions of CHC research, and evolve dynamically with each other in the time dimension. Geertz Clifford(1973) suggests that culture is the symbolic meaning and conceptual system that are transmitted and inherited by history. Therefore, the study of cultural heritage needs to primarily emphasize its decisive role in the process of civilization, and we further propose the Cultural Heritage Research Model based on the concept of CHC (Figure 1). In the next section, a case study of the Great Wall Cultural Belt is given, investigating the development law of the cultural heritage.

Figure 1 Framework of the Cultural Heritage Research Model

2 The Time Dimension of CHC of the Great Wall Cultural Belt

2.1 Formation and Evolution of the Cultural Heritage Patch

In 2015, the Beijing Municipal Administration of Cultural Heritage put forward the cultural heritage protection and utilization plan in the way of "lining and patching", which includes the Great Wall Cultural Belt in the North, the Canal Cultural Belt in the East and the Xishan Cultural Belt in the West(Wang Changsong, 2017). In 2017, Beijing Urban Master Plan (2016-2035) emphasizes the historical, cultural and landscape value of the Great Wall as "an important military defense system of the capital", and links the Great Wall Cultural Belt to the overall development goal of Beijing in 2018. It organically integrates the natural surroundings, folks, tourism and cultural resources, which promotes the sustainable development, economic and society progress(Yi Fan, 2018). This plan tallies with the concept of connection factors in the Cultural Heritage Research Model, but we still need to place them in the time dimension at the outset,and then mine their potential values hidden in the functional, social and economical connections of landscape, so the cultural heritage patch formation of the Great Wall must be clearly traced in the first place (Figure 2).

(1) Early in the Warring States Period (about 663 B.C.), the Yan State once set up Yuyang Prefecture to administer the North Great Wall in Huairou District of Beijing and set up the Juyong Fortress (Liu Shanshan, Chen Xiaoyu, 2012). In 247 B.C., Lv Buwei listed it as one of the "Nine Fortresses" in his book *Lvshichunqiu, Youshilan, Youshi*. Though the real Great Wall had not appeared at that time, an original patch with the Juyong Fortress as its node had already appeared.

(2) Since 555 A.D., the Northern Qi Dynasty built the Great Wall for three times to resist the invasion from Western Wei, the Northern Zhou and ethnic minorities (Beijing Committee of Education, Culture, Health and Sports of the CPPCC & International Institute for Urban Development, Beijing, 2018). They are the section from Nankou Town, Changping District, Beijing, to Datong County, Shanxi Province, the section from Nankou Town to Bohai Sea and the section from Gubeikou to Shanhaiguan. all of them are deemed as the earliest existing sites of the Great Wall in Beijing, and the patch was initially formed.

(3) In 1234 A.D., the Mongolian army came into power in the Central Plains and destroyed the Jin dynasty. It directly caused the military function change of the Great Wall during the Yuan Dynasty. In 1421 A.D., the government of the Ming dynasty began to build the Great Wall systematically for its military needs in the north. After nearly 200 years of operation, the regional defense system of the Great Wall centered on the "Nine Frontiers" military system was completed established (Beijing Committee of Education, Culture, Health and Sports of the CPPCC & International Institute for Urban

Development, Beijing, 2018).

(4) The Great Wall lost its defensive value gradually since the Qing dynasty. Nowadays, it has already become an important cultural symbol of Chinese civilization (Beijing Committee of Education, Culture, Health and Sports of the CPPCC & International Institute for Urban Development, Beijing, 2018). Especially in the Beijing Urban Master Plan (2035), the Great Wall cultural heritage should be protected as a whole, and with it as a core and a link, giving consideration to the factors like cultural resources, ecological environment and infrastructure in the patches. Protection and utilization project has begun in five groups, which consists of the Badaling-Juyong Fortress section, the Jiuyanlou-Mutianyu section, the Gubeikou-Simatai section, the Hongshimen-Jiangjunguan section and the Yanhecheng-Xiaolongmen section. And the new Great Wall cultural heritage Patch is formed.

2.2 Analysis of the Time Dimension

The cultural heritage patch of the Great Wall has evolved for over 2000 years, changing from points and lines to zonal planes. Here we choose the following four landmark periods as the research samples: the Northern Qi period (555-577 A.D.), the Liao, Jin and Yuan period (916-1368 A.D.), the Ming period (1372-1644 A.D.), and the Modern Times (from the army of the Qing Dynasty invading Shanhaiguan to the present). They basically cover all the main evolution periods cultural heritage patch of the Great Wall, and comprehensively show the relationships between them.

3 The Cultural Dimension of CHC of the Great Wall Cultural Belt

Since the Yan State setting up the Juyong Fortress, the Yanshan Mountainon the northern Beijing was regarded as a significant barrier to consolidate the feudal rule by the Central Plains Regimes. At the same time, it is also a natural demarcation line of agriculture and animal husbandry in China. *The Ecological Survey of the Great Wall in North China*, published in 2005, mentions that the location of the Great Wall is partly the result of the interaction of human activities and climate changes(Beijing Committee of Education, Culture, Health and Sports of the CPPCC & International Institute for Urban Development, Beijing, 2018; Guo Dezheng & Yang Shuying, 2005). Special geographical location makes the Great Wall not only a military project relying on the precipitous terrain, but also closely relates to social, economic development and political pattern.

3.1 Analysis of the Cultural Dimension in the Northern Qi Dynasty

The Great Wall built in the Northern Qi dynasty totaled with 1,500 kilometers long, and there were state towns and garrisons along it. In the sixth year of Tianbao Period (555 A.D.), Emperor Wen Xuan visited Dasuling to explore the building topographies, and called 1.8 million people to build the Great Wall (Shang Heng, 2012). Taking this as the basis, the Northern Qi dynasty not only effectively resisted the threats from the west and north, but also got the guarantee of winning the "Northern Expedition War". Meanwhile, it played the part of an external barrier to implement the economic integration of nation (Wang Mingqian, 2012).

It can be seen that the cultural heritage patch of the Great Wall closely connects to military affairs since the early stage of its formation. Its "functional connection factor" highlights the political needs of rulers, and leads to the forms of national economic and social activities: the government presided over the investment, laborers and soldiers built the Great Wall following the call, and the army relied on it to perform its defense and stored farm with farmers (Wang Mingqian, 2012). Such cultural dimensional situation reflects the core national policy of the Northern Qi dynasty, and shows the severe diplomacy status at that period.

3.2 Analysis of the Cultural Dimensions in the Liao, Jin and Yuan Dynasty

Rulers of the Liao and Jin Dynasty also valued the Great Wall as the main defense fortification to resist

the invasion from Mongolian. This situation did not change until the Yuan Army conquered Beijing, then the Great Wall lost most of its military value. Although the government of the Yuan dynasty still conducted repairs for most of the passes and send garrison troops, while its role had changed to checkpoint, and that had greatly promoted the multi-ethnic integration, such as the ethnic mutual trade represented by tea-horse trade, silk-horse trade and the marriage-engagement trade (Ma Ruijiang, 2008), making the Great Wall an valuable pass for import and export.

This period is called the second climax age of nation amalgamation in the Chinese history, and the cultural heritage patch of the Great Wall also played an important role that changed gradually. The Liao and Jin dynasty focused on making use of the military value of the Great Wall, which promoted the exchanges among different civilizations as well (Guo Dezheng & Yang Shuying, 2005). Though the Yuan Empire, stretching across the Eurasian, did not need the Great Wall to defend its territory.So the military value of the Great Wall was replaced by the "social connection factor" given by financial activities and trades, folk customs and multi-ethnic integrations. This indirectly promoted Yuandadu (Beijing) to be one of the hubs of world trade at that time(Beijing Committee of Education, Culture, Health and Sports of the CPPCC & International Institute for Urban Development, Beijing, 2018).

3.3 Analysis of the Cultural Dimensions in the Ming Dynasty

In 1368 A.D., Emperor Yuanshun fled from the Juyong Fortress to Luanjing (now the Zhenglanqi in Inner Mongolia) and establish the Northern Yuan dynasty. Since 1372 A.D., the Ming army was defeated in the Lingbei War, Zhu Yuan zhang was forced to change his military tactics to the Northern Yuan from actively invasion to strengthening defense. So the military value of the Great Wall once again appeared. Its construction project almost ran through the whole Ming Dynasty, and made the cultural heritage patch scale of the Great Wall to its peak:

(1) The Great Wall in the Ming Dynasty rose from the Yalu River in the east, going along the Yanshan's ridge, across Datong in Shanxi Province and Yulin in Shanxi Province, and finally to the Jiayu Fortress in Gansu Province. It had 720 military fortresses and 247 passes. Such a large-scale city defense construction, cooperating with the system of the "Nine Frontiers of Army Guards", greatly met the political needs of the rulers in the early Ming dynasty.

(2) During this period, the aesthetic function of the Great Wall emerged. It takes mountain as the base and sky as its curtain, showing the landscape and architecture together as one with the harmonious unity of man and nature. For example, the Jiankou Great Wall which is known as the knot of Beijing, the view of "Ju Yong Die Cui-a glorious landscape view of Juyong", which is one of the Eight Landscapes of Yanjing, and the construction paradigms with 18 types of wall facilities and 22 types of barrier facilities (Beijing Committee of Education, Culture, Health and Sports of the CPPCC & International Institute for Urban Development, Beijing, 2018). All of them have given valuable culture treasures for us.

(3) As to the social connection factor, the Great Wall had to fulfill its military mission in the first place. Statistics show that there were more than 120,000 troops deployed in the three towns called Ji, Chang and Zhenbao (along with the Great Wall of 1,500 kilometers long). In the same time, lots of manpower was used to construction, repair and maintenance, mainly involving army, laborers and criminals (Guo Dezheng & Yang Shuying, 2005). In order to support the warfare financially, a part of the army and local residents were taken on the task of farm storing. After the Longqing Peace Negotiation, a long- time peace had come, and the functional connection factor of the Great Wall patch changed into the economic trade and ethnic communication. The social connection factor also changed accordingly.

(4) The economic connection factor of the Great Wall patch in the Ming dynasty includes two aspects. On the one hand, the policy of farm storing made a large scale of farming around the Great Wall. There was nearly 95,000 hectares of farming area in the Nine Frontiers with an average of 0.64 hectares per person (Beijing Committee of Education, Culture, Health and Sports of the CPPCC & International

Institute for Urban Development, Beijing, 2018). To ensure the initiation of such policy, the government moved a large number of people from the north of the Great Wall to the south (Guo Dezheng & Yang Shuying, 2005). Though the policy of farm storing for military relieved the economic stress to some extent, construction of the Great Wall still caused the weakness of the nation power, which was viewed as one of the reasons the Ming Dynasty fell into a decline (Ma Ruijiang, 2008). On the other hand, the truce (between the Ming Dynasty and the Northern Yuan Dynasty) during the middle and late Ming dynasty brought the prosperities of official, civilian and private markets, which involved the Han, Mongolian, Hui, Nvzhen and other ethnic groups, and promoted the multi-ethnic integration efficiently. In addition, the scale of official tributes reached an unprecedented high level during that time. the record of the Ming Dynasty mentions, there were about 800 teams sent to Beijing by Mongolian tribes in the 170 years, from the first year of Yongle to the fourth year of Longqing period. From Zhengtong to Jingtai period, the Wale tribe offered tribute for 43 times in total, of which 13 teams were made up of 24,114 members (Ma Ruijiang, 2008).

3.4 Analysis of the Cultural Dimensions in Modern Period

The Qing dynasty deployed a completely different ethnic policy form previous dynasties, conciliating the Mongolian tribes, and making them a stronger barrier than the Great Wall. Thus, the blending function of the Great Wall became more remarkable than that in the Ming dynasty. The grassland business road represented by Sheep's Road to Beijing was popular. It's a political commercial act that people transported sheep from Guihua City to the Desheng Gate of Beijing, with a scale of more than 30 million sheep per year(Ma Ruijiang, 2008).

After the foundation of P.R. China, the symbolic function of the Great Wall as the epitome of nation spirit was highlighted. Especially in the Beijing Urban Master Plan (2035), the government integrates the existing Great Wall with surrounding landscape into new cultural heritage patches, which are called groups. Each group includes different landscape elements such as the exhibition sections of the Great Wall, the Great Wall castles, historical relics, natural landscapes and regional folk culture, including intangible cultural heritage, traditional and folk villages(Beijing Committee of Education, Culture, Health and Sports of the CPPCC & International Institute for Urban Development, Beijing, 2018). On that basis, the groups can be divided into core protected areas, major exhibition areas and development-driven areas, which points out the new way of analyzing the connection elements.

(1) The core protected area mainly focuses on the Great Wall cultural heritage itself. Its purpose is undoubtedly to ensure the continuity of the symbolic and cultural function of the Great Wall. Its connection factors are closely related to policy formulation, finance and manpower investment and repair activities.

(2) The major exhibition area refers to the incorporation of the Great Wall itself and cultural nodes around it. They establish connections to carry the core value of the Great Wall Cultural Belt. It has great educational value, and is also an important window for cultural openness and exchange in China (Beijing Committee of Education, Culture, Health and Sports of the CPPCC & International Institute for Urban Development, Beijing, 2018).

(3) The development-driven area is the main expansions of the cultural heritage patch in modern times. It aims at becoming the support and service area of the cultural belt, and injecting vitality into the development of the belt. This will definitely have an impact on the development of itself and the urban. In this case, the functional connection factor, social connection factor and economical connection factor in the groups will largely determine the attributes and trends of development-driven area, and even the entire cultural heritage patch.

4 Development Law of the CHC of the "Great Wall Cultural Belt"

After analyzing the formation, the time dimension and the cultural dimension, we propose the

development law of the CHC of the Great Wall Cultural Belt (Table 1), which mainly including the following three aspects:

(1) In terms of functional connection factor, we can clearly see the changing law of the Great Wall from military to economic and trade, then to aesthetic, educational and symbolic functions. In the era of cold weapons, as long as nomads could not threaten the regimes in the Central Plains, the Great Wall itself and its surrounding components would play a role of connector in communication and cultural exchange, including mountains, vegetation, castles and farmlands. This interesting phenomenon is not only related to the special geographical location of the Great Wall, but also shows the national character of tolerance and openness.

Table 1 CHC of the Great Wall Cultural Belt

	the Northern Qi Period	the Liao, Jin and Yuan Period		the Ming Period		Modern Period
Functional Connection Elements	Military	Military Economy, trade and communication		Military Economy, trade and communication		Economy, trade and communication
						Cultural marks and symbols
				Aesthetic		Education
						Cultural cooperation and exchange
Social Connection Elements	The army carried out military tasks	The Liao and Jin Dynasty	The army carried out military tasks	Early stage	The army, labors and criminals built, renovated and maintained the Great Wall	Protection and Inheritance Policies
	Labors built the Great Wall	The Yuan dynasty	Economy and trade	Soldiers and civilians stored farm for military		The people and the government work together. Constructions of sub-patches of differentiated social orientations
	Soldiers and civilians stored farm for military		multi-ethnic integration	Later stage	Economy and trade	
					multi-ethnic integration	
Economic Connection Elements	Government investment	The pass of Trade Center		Empty national power and civil power caused by overuse of the national strength		Input for renovation and protection
	Storing farm for military helped to defend	The government invested appropriately to repair it		Storing farm for military helped to defend to relieve stress		Public welfare investment;
		multi-ethnic integration and communication		Official and civilian markets were prosperous		Promoting regional economic growth and Refeeding Protection Project

(2) Accordingly, human activities in the cultural heritage patch of the Great Wall change along with the functional connection factor–from army stationing and farm storing to the protection and maintenance. At the same time, when the military function of the Great Wall is lost, the human activities is influenced by its function as checkpoints, changing to economic, trade, ethnic communication, protection and maintenance. This law has been repeated for several times in the development of the cultural heritage patch, and fully discloses the main reason of the formation of "social connection factor"in the cultural heritage patch today.

(3) On the one hand, the economic connection factor of the Great Wall cultural heritage patch is partly manifested by the government investment and indirectly affected by different functions, such as military construction, maintenance and utilization. On the other hand, no matter it is to store farm, to relieve economic pressure, to maintain border peace by marriage and offering tribute, to trade between officials and people, or to embody the spiritual symbol of national character, its economic value changes greatly with social activities. And the balance of the three factors highlights the economic characteristics of the Great Wall: making full use of all components in patch as the internal and external communication nodes, giving them enough space to produce financial profits in different ecological background.

Therefore, the Great Wall Cultural Belt, which has lost all of its military value, should be given more communication and cultural exchange value to rebuild its cultural dimension. First, in terms of the functional connection factor, the link function is highlighted with different sub-patches driven cultural innovation. For example, to build a sub-patch of military and cultural intersection of the Ming Dynasty with the connection between the Hongshimen-Jiangjunguan section, Jiangjunguan Village, Guanyin Temple and Wudao Temple; a sub-patch of ancient commercial activity with the connection between the Badaling-Juyong Fortress section and Cuandixia Village; a sub-patch of the red tourism culture that the first fire of Anti-Japanese War in Beijing with the connection between the Gubeikou-Simatai section and Gubeikou Town. This not only maximizes the cultural potentiality of different sections of the Great Wall and highlights its educational and communication value, but also promotes the coordinated development between itself and the environment, endowing them with new cultural essence.

Secondly, various protection policies give the social connection factor of the patches an important task,

that is, to form the integrated power by people and government, and to protect the Great Wall cultural heritage resources together. And it will greatly encourage the local people to take part in, improving the international influence of the cultural belt, effectively assisting such a huge project. In addition, how to embody characteristics of differentiation under the unified the metakes the top priority place in the development of the Great Wall Culture Belt. The analysis of social connection factor for each component of "sub-patch" could provide a strong reference for the construction of the characteristics of differentiation.

Thirdly, the economic connection factor should be understood from two aspects:associated by the help of the social influence of sub-patches, we should expand the channels of funds for the Great Wall protection, then encourage and attract non-governmental organizations and international institutes to invest in the heritage and exhibition projects of the Great Wall, including establishing foundations and exploring new business models. While sub-patches play different cultural functions and realize the value of communication and cultural exchange, they will also bring considerable benefits by many channels, such as tourism, retail trade, literary and art business shows, conferences and exhibitions. We also should continue to carry out repairing and protecting projects to promote regional economic growth.

Therefore, the CHC based research model highlights the connection between cultural heritage itself and environmental background in practical applications. This principle was fully proved by the analysis of cultural heritage patch of the Great Wall, and provides a new direction for the protection and utilization of the Great Wall: coordinating with Beijing's urban development policy, sub-patches of the Great Wall cultural heritage will actively play their communication and cultural exchange function with distinct characteristics.

Reference

[1] ANTONSON H, M G, P A. Cultural Heritage Connectivity in the Landscape. A Tool for EIA in Infrastructure Planning[J]. Transportation Research Part D: Transport and Environment, 15, 10. doi:10.1016/j.trd.2010(05):003.

[2] GEERTZ C. The Interpretation of Cultures: Selected Essays[M]. New York: Basic Books Inc,1973.

[3] HERSKOVITS J M. Man and his works: the science of culutral anthropology (1 ed.)[M]. New York: Alfred A. Knopf,1948.

[4] JANSSENS P, GULINCK H. Connectivity, Proximity and Contiguity in the Landscape Interpretation of Remote Sensing Data[J]. Paper presented at the 2nd International Seminar of the "International Association for Landscape Ecology", Münstersche Geographische Arbeiten 29, Münster,1987.

[5] MCDONNELL M J, PICKETT S T A.Connectivity and the theory of landscape ecology[J].Paper presented at the 2nd International Seminar of the "International Association for Landscape Ecology", Münstersche Geographische Arbeiten 29, Münster,1987.

[6] YI F. Beijing Great Wall culture with cultural relic's resources and environment protection by using research [J]. Intelligent city, 2018, 4 (16): 2. Doi: 10.19301 / j.carolcarrollnki ZNCS. 2018.16.055.

[7] LIU S, CHEN X. Research on the historical evolution characteristics of JUYONG Pass [J]. Architectural Journal, 2012(S2):5.

[8] Beijing Municipal Committee of Education, Culture, Health and Sports of the CPPCC, Beijing Institute of International Urban Development. Comprehensive Volume of the Great Wall in the North (1ed.) [M]. Beijing: Beijing Publishing House, 2018, 2.

[9] SHANG H. Study on the Great Wall of Northern Qi Dynasty [J]. WENWU CHUNQIU,2012(1):46-53.

[10] LIANG Z, HUANG M, QU J. Discussion on the Dialectical Relationship between Urban Cultural Heritage Protection and Development: A Case study of the City Wall in ZHAOQING Song Dynasty [J]. 2019 (16): 160-161. The doi: 10.16871 / j.carolcarrollnkikiwha. 2019.06.072.

[11] WANG M. On the efforts of national economic Integration in Northern Qi and Northern Zhou [J]. Lanzhou Academic Journal (2), 2012(5).

[12] WANG C. Cultural Essence, Protection, inheritance and Innovation of Three Cultural Belts in Beijing [J]. People's Tribune, 2017(2):34.

[13] HU B, DU Y, XU N.The protection of historical and cultural heritage management on abroad [J]. Fujian Architecture& Construction, 2013, 175(1):4. doi:1004-6135(2013)01-0006-04.

[14] XU M. Research on XI JINPING's View of Cultural Heritage Protection [J]. Journal of North China Institute of Technology: Social Sciences, 2018, 34(6):5. doi:10.3969/j.

[15] Xie F, Sarula. The degree of cultural heritage connectivity: An important indicator of cultural heritage conservation [J]. Wuhan University of Technology: Social Science Edition, 2018, 31(5):5. doi:10.3963/j.

[16] GUO D, YANG S. Investigation of the Great Wall for ecology in Northern China [J]. Environmental Protection, 2005(1):4. doi:10.3969/j.issn.0253-9705.2005.01.011.

[17] CHEN L, FU B. The Ecological significance and application of landscape connectivity [J]. Chinese Journal of Ecology, 1996,15(4):6. doi:10.13292/ J.1000-4890.19960065.

[18] MA R. From diversity to integration: A historical study of the evolution of nomadic and agricultural groups inside and outside the Great Wall [D]. Tianjin: Tianjin Normal University, 2008.

The Application Study of Chinese Traditional Artistic Technique Blank Leaving in Product Design

Hao Ruimi[1], Song Jinlong[2]
[1]Academy of Arts & Design, Tsinghua University, Beijing, China
[2]School of Art & Design, University of New South Wales, Sydney, Australia

Abstract: To study the application of the Chinese traditional artistic technique Blank Leaving (留白) on product design. Firstly, the traditional artistic technique Blank Leaving has been interpreted in the aspects of Chinese painting, calligraphy, music, and literature. Secondly, technique of Blank Leaving, Japanese concise design and minimalism had been compared. Thirdly, the application of Blank Leaving in product design had been constructed from three aspects: visual level, functional level and behavioral level. Finally, the conclusion. The first one is the unity of presupposition and randomness in Blank itself. On the one hand, designers take control over material, function, scope and effects, the production process of Blank is not random, on the other hand, the interior of Blank is full of randomness and uncertainties, there is a function in the Blank similar to the response-inviting structure, users can fill in the Blank according to their own life experience and imagination. The second one is the unity of Blank and Solid, it corresponds to the concept of Yin and Yang in Chinese Taoism. The application could be interpreted in three aspects: in visual level, the contrast of material, color and functional zoning has been studied; in functional level, both the negative(Blank) shape and the positive(Solid) shape had been used to achieve function better; in the behavioral level, the space and products had been seen as the Blank background, and the behaviors made by users had been seen as the Solid part.

Keywords: blank Leaving; product design; methodology

China's manufacturing industry began to develop rapidly since 1980s, and now it has become the largest manufacturing base in the world. Despite the rapid improvement of manufacturing techniques, the local design capability is stagnating. One obvious phenomenon is that the original equipment manufacturers (OEM) outnumber original design manufacturers (ODM). Under the background of building an innovative country, it is of positive significance to study how to apply traditional Chinese culture to modern industrial design.

1 The interpretation of Blank Leaving

The concept of Blank Leaving originated from Chinese traditional paintings, especially in landscape paintings, which is the most widely used and the most representative artistic technique in Chinese painting art. Chinese painting is a kind of art with lines as its main expressive elements. Through lines that full of emotion and rhythm, it forms vivid visual images. Such artistic forms will inevitably lead to Blank areas beyond lines. From this point of view, Blank is inevitable, however, rather than passively accepting this inevitability, Chinese artists actively tried to transform it into a handful technique, thus creating a very cultural characteristics and Chinese aesthetic art form. Blank is not merely empty, but also the artist's pursuit of a high-level aesthetic realm,[1] that is to say, expressing "nonexistence" through "existence", expressing "infinite" through "finite", expressing "completeness" through "incompleteness". Ma Yuan, a famous painter in the Southern Song Dynasty, has a representative work called "Fishing in the Cold River Alone" (Figure 1). There is a boat floating on the surface of the water and a fisherman sitting alone fishing in the river. The whole picture is mostly Blank, but it shows the vast and far-reaching realm and cold images. When we talk about Blank Leaving, this masterpiece is the

most typical and well-known case.

Figure 1 Fishing in the Cold River Alone, by Ma Yuan, Song Dynasty
(source: http://www.chinadaily.com.cn/culture/2015-08/28/content_21736612_6.htm)

There are also "Blank Leaving" techniques in other forms of Chinese art, such as calligraphy, music, literature and etc. For example, the "Blank Layout" of calligraphy is the same. Calligraphers use Blank and ink to adjust the relationship between white and black, hollow and Solid, so as to create a rich and varied aesthetic image for the viewer. "Silence is better than sound in particular time", which can be called Blank in music, moving and varied works of music all consist of sounds and silent "Blanks"; in literature, undescribed content can be understood as Blank, which will leave the reader with full imagination space whether the Blank is in the details or in the results. There are inextricably ties between the artistic technique of Blank Leaving and the traditional dichotomy in China. The Blank in Blank Leaving corresponds to the "Solid", there are same binary relationships in Chinese traditional culture, for example, "nonexistence" and "existence" in Taoism, and "Yin" and "Yang" in the traditional divination. These relationships of the two elements have internal relevance of dialectical unity.

2 The comparison between Blank Leaving and other design thoughts

Modernism, minimalism and Japanese concise design are all shearing some common characteristics with Blank Leaving design.

The aesthetic image pursued by the design concept of "leaving Blank" is elegant, concise and lofty. It has rich associative space while it is concise in form. There are some differences and connections with modernism and minimalism. Firstly, Blank Leaving aesthetics originates from the class of Scholar-official, and therefore with some elitism. Modernist design advocates "design for the people" and has strong democratic or populist ideas,[2] although the two design styles are all simple, but the starting point are not the same. Secondly, minimalism began in the field of art in the 1960s,[3] in the field of design, it is the essence of minimalism to achieve maximum richness through very few elements,[4] from this point of view, the design concept of "Blank Leaving" and the minimalism are the same, they are all pursuing the form which is easy to understand, not the form that is simple. Thirdly, there are functions similar as response-inviting structure in both "Blank Leaving" design and minimalism design, and fewer visual elements enable the audience to integrate their subjective feelings while understanding the appearance of the product. [5]

When discussing modern design, Japanese concise design is a topic that could not be bypassed. Japan's modern concise design style was formed under the world outlook of Animism, and there is no inevitable connection with the prevalence of Zen in Japan [6]. In the narrow and disastrous geographical environment, Japan gradually formed a value of revering nature. The Japanese nation believes that all things in nature are alive,[7] Kenya Hara mentioned that the Japanese thought that Blank = God + man, and that Blank was a medium and possibility for people to communicate with god. [8] His concept proposals for MUJI could be summarized as "EMPINESS", there are no clear commodity labels in MUJI advertisements, instead, it presents a container that seems empty but can hold almost everything, [9] (Figure 2). In this context, the original culture of "Wabi-Sabi" has become an important idea to guide Japanese concise design. The concepts of "cherishing things", "creating things" and "mourning things" are concrete manifestations of Blessed Silence in product design practice.[10] Simple design style and concern for human are responses of Japanese design to its geographical environment, of outward, a world outlook of Animism, and inward, a Wabi-Sabi aesthetics of "cherishing things", "creating

things" and "mourning things".

Figure 2　The diagram of Blank (Source: Designing Design, by Kenya Hara)

3 The application of Blank Leaving in product design

The technique of "Blank Leaving" originated from the deep accumulation of Chinese traditional arts, culture and thoughts. Through the analysis of this technique and comparison with other design thoughts, we could say there are something in common between the Blank Leaving technique and modern design thinking, and it is necessary to sort out how the technique apply to the modern design. Its influence on product design is not at design procedure, but design techniques, when this technique of traditional art transfers into product design, the aesthetic feeling will extend to the functional judgement and also generate a series of changes in behavioral level. These can inspire designers with new thinking of the Blank in industrial design. Its application in product design is mainly embodied in three aspects: visual level, functional level and behavioral level.

3.1 The Blank Leaving in visual level

The Blank part, as an essential element, has the same value as the Solid parts in composing the artwork from East to West. Minimalist intend to use the coordination of the two parts to create new art works of purity, and in monochromatic painting, black and white manifest the artist's natural feeling toward the object. Cedric said "The author relies heavily on negative space and unbalanced composition with large unused areas to open the space." [11] Blank is not absolute emptiness and meaningless, on the contrary, it means any possible image which depends on audients'self-comprehension, such phenomenon could be observed in product design as well, the coordination of Blank and Solid generates different abundant visual sensation for users in product design. The color of the Blank part shows monochrome color or simple combination of colors, and the in terms of material, one kind of material or material combination of low contrast. In large-scale of Blank, it could produce the effects similar to that of Blank in Chinese paintings, making users self-interpret the areas that are not sufficiently defined.

For example, iPhone X's design could correspond to the Blank Leaving (Figure 3). It is a milestone in Apple's product line, by whose whole screen customers were astonished. Jonathan Ive, Apple's Chief Design Officer, introduced that developing the form and display together defines a whole new integration, making the boundary between the device and the screen hard to discern. (Apple, 2017) It is clear that iPhone is getting more and more visually clean and holistic, and the home button has even been removed this time. Instead of getting boring, the more Blank iPhone X has the more attractive it gets, just like Mies Van der Rohe said "Less is more".

Figure 3　iPhone X, 2017
(Source:https://www.youtube.com/watch?v=M9DL52zPYpw)

Another design case goes to MUJI, whose design originated from the Japanese traditional aesthetics culture Wabi-Sabi. By using the raw materials and simple manufacturing process, MUJI's products bring people with a simple lifestyle and engage people into the quietness of nature, see Figure 4. Because

a lot of Blank had been left, MUJI's products are not so overstate, as Naoto Fukasawa addressed that to define the products by returning products' original appearance.

Figure 4　MUJI's productions
(Source:https://www.businessfinland.fi/en/whats- new/news/2018/success-story-from-finland-mujis-flagship-store-to-open-in-helsinki/)

3.2　The Blank Leaving in function level

Functionality is the fundamental base of a product, however, the approaches to implement the function are different. As a technique, Blank Leaving may offer an enlightening method to make the function more easily to achieve for users. Any product should provide an explicit affordance to help users to understand how to use, such as a distinct button or a flashing pin (Figure 5). Those switches need outstand

Figure 5　Affordances, Donald Norman
(Source: http://www.jenniferblatzdesign.com/blog/tag/donald-norman/)

from the panel to attract users' attention, the less interference they have, the more efficient they are. Therefore, using a sizeable Blank is an effective way to highlight the functional area in design. This method is related with the theory of Gestalt Perception, which includes six organization rules: Similarity, Continuation, Closure, Enclosure, Proximity, Figure and Ground, see Figure 6. By applying the six rules and Blank Leaving technique, it is easy to design the functional set by ranging the negative space and positive space, and more importantly to avoid the misoperation by evading the ambiguous space.

In terms of function, Blank Leaving technique may be helpful to fulfil the demands of multifunction and personalization that designers often face in design process. The Blank part could be an ideal part for customization, such as the conceptual design of Google's modular phone (Figure 6), each standardized module with one function meet the user's specific need. A serial of personalized smart phones is created by attaching different modules on the Blank part, the whole process like drawing on the paper. Each functional part corresponds to the Solid part, meanwhile, the base is the Blank part. Therefore, the Blank part in this case provides a variety of possibilities to the users.

Figure 6　Google modular phone
(Source: https://www.wired.com/2016/05/project-ara-lives-googles-modular-phone-is-ready/)

Another example to explain the Blank Leaving from the functional aspect is the umbrella drainer designed by Naoto Fukasawa (Figure 7). Usually, people tend to use positive(Solid) shapes to express their thoughts, like drawing a line in Blank paper. In industrial design, the function parts are usually the positive shapes, such as handle, button or switch. However, Naoto Fukasawa think reversely to evoke the function of negative(Blank) shape. The umbrella drainer hides into the joint of tiles which is hard to observe, just like the Blank part in drawing, which is hard to catch audients' attention, but with a

considerable effect. Design in this way can not only meet the need to drain the umbrella but also reduce visual interference.

Figure 7 Umbrella drainer
(Source: https://www.muji.com/us/feature/objectivethinking/)

3.3 The Blank Leaving in behavioral level

The process of using a product could be seen as the way how people communicate with the product. According to Stanford Persuasive Tech Lab, the best design solutions today change human behavior*, with the development of the information technology, Blanking generally become some kind of action during the interaction with product. Designers need always deliberate on how to trigger people's behavior in the right way (Figure 8), since the meaning of behavior is starting to change with the fast development of science and technology.

Figure 8 Fogg Behavior Model by BJ Fogg
(Source: https://captology.stanford.edu/projects/behaviordesign.html)

We could consider the behavior of using the products in this way, the objective existence such as space and products have the same property of the Blank background, and all the behaviors made by users are the source to generate the Solid parts. In traditional process, people intent to perform some physical actions like press, push, pull, or wrench to achieve a certain goal, however, these apparent actions are starting to be replaced by some Blanks. At first, they will be replaced by some negligent behaviors such as saying, walking, waving, seeing, and so on. Furthermore, in some hi-tech operational environment, people can use micro expressions or unconscious action to interact with the equipment. Eventually, with AI technology people even do not need to do any movement to control. For example, in an IOT smart home (Figure 9), all the hardware and facilities are connected and become intelligent, in most cases, people don't need to do any obvious physical action to meet their needs, the IOT system will take care of everything. In the past, people will have to turn on the air conditioning when stepped into a room and felt hot or cold, however, people don't need to do anything if they are in an IOT smart home. This case suggests that some purposive behavior might vanish — the Solid part of users' action shifts to the Blankpart but the needs are still being met.

Figure 9 IOT of smart home
(Source: http://www.verifyrecruitment.com/blog/index.php/iot-rise-of-the-smart-home/)

To sum up, the notion of Blank Leaving, in industrial design, represent to the simplifying trend and changeable genes. Designers are trying to use the reduced way to approach the infinite possibility. Simple form and vanished behavior are not equal

*https://captology.stanford.edu/projects/behaviordesign.html

to the useless function. Conversely, "Less is More". The sharp contrast between these two opposites will bring marvelous excitement.

4 Conclusions

The artistic technique of "Blank Leaving" is projected to the level of manufacturing industry as the design method of "Blank Leaving". In the background of industrialization and informatization, the design method of "Blank Leaving" is the combination of traditional culture and modern science and technology. Through the description of different angles of "Blank Leaving" in design above, we can draw the following conclusions.

Firstly, the Blank in design has the unity of presupposition and randomness. On the one hand, when Blank is created, designers have a clear control over its material, function, scope and effects. It is carried out under the premise of controllability. From this point of view, the production process of Blank is not random; on the other hand, the interior of Blank is full of randomness and uncertainties. Just because of the existence of these randomness, users or viewers could experience infinite changes and rich details in the limited Blanks. There is a function in the Blanksimilar to the response-inviting structure. Users can fill in the Blank according to their own life experience and imagination.

Secondly, the unity of Blank and Solid corresponds to the concept of Yin and Yang in Chinese Taoism (Figure 10). The Blank and Solidunity can be seen as the embodiment of Yin & Yang in product design. Taoist thought shows that relative concepts need to be explained to each other. It is difficult to explain a concept separately, but it is much easier to explain it with the opposite concepts, explaining white with black or explaining upward with downward. Therefore, this paper mainly discusses the concept of Blank, which is explained by the opposite concept of Solid.The application could be interpreted in three aspects: in visual level, the contrast of material, color and functional zoning correspond to the contrast of Blank and Solid; infunctional level, together with six organization rules from Gestalt Perception, the relationship between positive(Solid) shapes and negative(Blank) shape had been analyzed to achieve the function better; in the behavioral level, the objective existence such as space and products have the same property of the Blank background, and all the behaviors made by users are the source to generate the Solid parts.

Figure 10　Yin and Yang
(Source: https://www.sketchbubble.com/en/powerpoint-yin-yang.html)

References

[1] WANG S, CHEN L. Physical Properties of White and Empty Design[J]. Packing Engineering, 2017, 38(16): 214-216.

[2] CHEN A. Machine vs. People: Tracking Down the Origin of the Modernist Design Ethics[J]. Zhuangshi, 2012(10):19.

[3] MEYER J, LI Y. The Rise of Minimalism Movement[J]. Zhuangshi, 2014(10):12-13.

[4] FANG X. The Possibility of Minimalism: Inspiration From Alvaro Siza[J]. Zhuangshi, 2014,10:24.

[5] WANG Z. Application of Minimalism in Product Design[J].Packing Engineering, 2016, 37(10): 167-169.

[6] LIU Y, YAO Q. Misreading and Generalization of Japanese Zen Design Concept[J]. Packing Engineering, 2018,39(14):232-238.

[7] WANG X. Japanese Naturalistic Design Thought and Its Contemporary Enlightenment[J]. Packing Engineering, 2017,38(14): 37-41.

[8] HUANG J. Comparative Study between China and Japan, in the ideology of "empty" of art and design[D]. Zhengzhou: Zhengzhou University of Light Industry,2015.

[9] HARA K. Designing Design[M].Jinan: Shandong People's Publishing House, 2006.

[10] LI Y. The beauty of Wabi-Sabi and Concise Design[J].New Arts, 2018,39(01):125-132.

[11] CRDRIC V E. Empty Space and Silence[J]. Art and Design Studies, 2013(15):1-5.

Healthcare Design and Innovation

Designing the Future of Healthcare: Prototyping an Interactive Hospital System for Promoting Healthcare Services

Hu Bin[1], Zhao Chao[2], Parisa Ziaesaeidi [3]
[1,2]Academy of Arts & Design, Tsinghua University, Beijing, China
[3]Creative Industries Faculty, Queensland University of Technology, Brisbane, Australia

Abstract: User experience (UX) design in healthcare is an increasingly crucial issue because it is of utmost importance due to its impact on patient care as well as clinician satisfaction. Moreover, UX design in healthcare is the process of creating products that explore the meaningful experience, function and usability to users or visitors in hospitals. This study briefly introduces how could prototype an interactive hospital system for empathy building in modern Chinese healthcare context.

Keywords: user experience design, way finding system, modern healthcare, empathic design

1 Introduction

Modern medicine is embracing the digital age and walking into a new era of information and technology. With the process of medical technology innovation becoming digitised and medical knowledge easily accessible, the growing and impact of Information technologies in healthcare have increasingly become part of debate globally. According to a new report by Global Market Insights (2018), a global market worth is approximately $135.9 billion and it will set to exceed $379 billion by 2024 (Underwood, 2018). Countless digital health projects are happening across the world and tremendous rises in the penetration of smartphones and other digital interactive apps among healthcare users and clinicians to track and access medical information that may further favour industry expansion. Many different professionals are needed to work on digital health projects such as healthcare IT solutions professionals and clinicians. However, this multi-disciplinary team also should involve members of the general public such as end-users and designers.

Manipulations of design elements such as signs, symbols in visual communication and interaction design can effectively promoting healthcare services. Signs with visual symbols fulfilled abilities for rapid communication to cross age and language boundaries (Foster, 2001). Signage is the design of signs and easily identifiable plaques to communicate a message to visitors in hospitals that attract eye-catching and conveniently gives directions for visitors to desired destinations (Harkness, 2008). "Healthcare facilities are increasingly utilizing pictograms rather than text signs to help direct people" (Rousek & Hallbeck, 2011, p.771). Visitors in hospitals or health facility rely on signs, symbols, signage to find the specific destinations such as outpatient department and inpatient department. In addition, studies have shown that high contract "signage with consistent pictograms involving human figures (not too detailed or too abstract)" plays a significant role in healthcare facilities that can effectively navigate visitors in an unfamiliar area of facilities due to its identifiable and comprehension (Rousek & Hallbeck, 2011, p.771). However, few studies can be traced about interactive wayfinding system in the modern Chinese healthcare or hospital context for empathic building. This study aims to blend the user experience design in modern Chinese healthcare context to identify the latent end-users' needs in order to prototype an interactive hospital wayfinding system for empathy building.

2 Brief Overview of Previous Relevant esearch

In China, the innovation of Chinese healthcare policies and medical technology has also led to the rapid development of the hospital industry. Public signage and specifically healthcare signage are benefited visitors with different languages, ages and disabilities, which commonly cause confusion and even anger (Cowgill, Bolek, & Design, 2003; Foster & Afzalnia, 2005). The ease of wayfinding to a specific location of a hospital or clinic is a quality issue to be safeguarded in the design of the healthcare system (MacKenzie & Krusberg, 1996). "Wayfinding is the process of determining and following a path or route between an origin and destination (Golledge, 1999, p. 6)." It is an essential behavioural feature during the process of medical treatment for visitors in hospitals. Peng (2019) indicates that visitors in Chinese hospitals and some healthcare facilities are causing confusions of navigation because of the complex directions and hard interpretable hospital spatial functions.

Many researchers have focused on improving, interpreting and analysing wayfinding healthcare symbols or signage within a healthcare setting (Hashim, Alkaabi, & Bharwani, 2014; Rousek & Hallbeck, 2011). However, due to the vary comprehensibility and interpretation of universal healthcare symbols in multicultural population (Hashim et al., 2014) and cross-country studies such as in the United States, South Korea, and Turkey (Lee, Dazkir, Paik, & Coskun, 2014), research founds that patients from developed countries and less developed countries have different comprehension for the same symbols. The signage and symbols have notable relationships with countries. Therefore, the globalisation in healthcare industries "may cause confusion and miscommunication as patients and their families may experience difficulties from cultural differences (Lee et al., 2014, p.878)."

3 User Experienced Design and Empathic Design

User experience (UX) has become a focal point and can be present in any setting in which a human is interacting with technology. It focuses "on how to create outstanding quality experiences rather than merely preventing usability problems (Hassenzahl & Tractinsky, 2006, p.95)." UX design in healthcare is an increasingly crucial issue because it is of utmost importance due to its impact on patient care as well as clinician satisfaction. Moreover, UX design in healthcare is the process of creating products that explore the meaningful experience, function and usability to users or visitors in hospitals. By now, few studies focus on the interactive wayfinding system based on user experience in the context of healthcare facilities. Li, Liu, and Zheng (2017, p.196) discuss the current research on experience design in Chinese healthcare is impeded by limit medical resources "with limitation in healthcare resource, experience design is unlikely to be practised."

Empathy is a crucial element in Human-Centred Design and Design Thinking. As Rikke Dam and Teo Siang point out "empathy is our ability to see the world through other people's eyes, to see what they see, feel what they feel, and experience things as they do" (Dam & Siang, 2018, p.168). Empathic design is a user-centred design approach that aims to build emotional understanding between design team and the users toward a product (Crossley, 2003). Tim Brown and Barry Katz describe empathic design is an approach in "design thinking to translate observations into insights, and insights into the products and services that will improve lives" (Brown & Katz, 2011, p.382). Furthermore, Mattelmäki, Vaajakallio, and Koskinen (2014) present "research on empathic design started with the need to have a strong connection with product design practice in contextual, experience-driven user studies. Explorations with methods and emotional topics sought to inspire design through contextual understanding and personal engagement"(Mattelmäki et al., 2014, p.76). In the Chinese design context, there is little knowledge of empathic design for the interactive hospital wayfinding system in modern healthcare.

4 Research Gap

There are numerous public healthcare facilities have been developed with little consideration of user experienced producing complicated and

unpleasant interaction users' experiences. Heuten, Henze, Boll, and Pielot (2008) identifies a non-visual support system for wayfinding with a tactile display. Similarly, Arditi, Holmes, Reedijk, and Whitehouse (2009) conclude that the interactive tactile navigator effectively improves intervention for blind patients in building interiors. Besides, Devlin (2014) presents a brief overview of the relationship between environmental psychology and healthcare facility design and considerations on emerging technologies such as virtual reality, mobile applications as a way to enhance theoretical knowledge of wayfinding for users. Nevertheless, Devlin's research summarises literature review on technological approaches for wayfinding and gives a theoretical contribution rather than practice-based research methods.

Additionally, not all healthy elements and technologies can be implemented in the context of Chinese healthcare facilities. As Mattelmäki et al. (2014) states "empathic designers studied how people make sense of emotions, talk about them, and share them…. empathic design was inspired by cultural probes, although empathic designers saw them in interpretive rather than in situationist terms. (p.68)" No known research has been conducted within the interactive healthcare system for promoting the usability in Chinese healthcare design based on end-users' experience model or adopting empathic design approach. This study was driven by dissatisfaction with prevailing cognitive Chinese healthcare system that were coming to the fore in design through interactive technology.

The purpose of this study is to bring end-users' experienced model in combination with an interaction design system for promoting healthcare services with empathic design and improving local facilities staffs, stakeholders and hospital visitors' experience in the Chinese context.

5 Research Context

The backdrop of this research is constituted by three contexts: visual and interaction design, user experience study and modern Chinese healthcare facilities. The primary focus of this study is to bring user experience approach into a modern Chinese hospital context—Shandong Provincial Hospital, which using practice-based research to prototype and design an interactive system for improving end-users' experience and promoting healthcare services. The relationship between healthcare, design and user experience is represented in Figure 1.

Figure 1 Research Context, 2019

6 Research Aims and Research Questions

Due to large visitors in major hospitals of China in Jinan, hospitals are always be considered as the most confusing buildings to navigate whatever for a local or foreign patient and their families. Visitors oftentimes anxious, trying to navigate in a large hospital facility has become a common characteristic of Chinese hospitals. As Cowgill et al. (2003, p.4) point out "the anger and frustration is understandable when a person faces labyrinth routes common to architecture for hospitals that have grown and expanded over time". The anxiety will be enlarged and even becomes anger when it is combined with the feeling of being disoriented.

In order to express the multi-functions of interactive hospital system, this system should include wayfinding system (route consideration and navigation), doctors booking system for patients and patient's journey for doctors. Visitors in hospitals depend on signs, symbols, signage to locate their specific destinations. Studies have shown that high contract signage with consistent pictograms involving human figures plays significant role in healthcare facilities. This signage can effectively

navigate visitors in an unfamiliar area of facilities due to its identifiable and comprehension. This study aims to design an interactive wayfinding (signages) system for local Chinese hospitals and healthcare facilities in order to facilitate visitors' experience, to build end-users' empathy and improve the healthcare service effectively.

To achieve the objective mentioned above, the following main research questions will be addressed:

How can interactive hospital system be designed to best facilitate end-users' experience with empathy?

The main research question could be divided into four sub-questions:

1. What are design features (representations) of current hospital digital interactive systems subject to user experience in Chinese hospitals?

2. What are end-users and stakeholders' needs for Shandong Provincial Hospital regarding interactive system that can effectively promote users' experience?

3. How can we understand stakeholders' social demands and satisfaction from the perspective of interaction of design and technology?

4. What specific design solutions and techniques can guide an evaluation of the participants' creative process and experience in the project?

5. Has this system resulted in a practical application? Are the end-users enjoy using this system?

7 Research Design

Phase I: Defining the Context & Initiating Participants into Research

At the first phase of this research, observation and contextual review will be conducted in the current wayfinding system to define problems. Then in order to meet the users and stakeholders' design requirements of Shandong Provincial Hospital, users' needs analysis with a semi-structured interview for gathering information will be opted. The purpose of employing this qualitative research technique is twofold: (1) to examine existing design problems for digital interactive systems and (2) to investigate the critical design elements and design features of current digital interactive systems subject to user experience in Chinese hospitals.

Phase II Conceptual Development & Design

Since the third research question is to examine the social demands and satisfaction of stakeholders, a focus group is an optimal way to find answers to this research question. Focus group technique is "a method of interviewing that involves more than one…typically emphasize a specific theme or topic that is explored in depth" (Bryman, 2016, p.501). Two groups of participants will be recruited. Then, in this phase, the next step is focused on the prototype. Two levels of prototype include paper prototype in low fidelity and Balsamiq Mockups in middle fidelity will be conducted. An evaluation blends qualitative surveys and semi-structured in-depth interview will investigate the user experience on the prototyping system.

Phase III Prototype, Programming & Development

As a continuum, research at the third phase focuses on the prototype, programming and development of this digital interactive system. In order to address the sub-question 4 to examine the specific design solutions and techniques that can guide an evaluation of the participants' creative process and experience, a high-fidelity prototype with programming for this system will be tested with another evaluation to evaluate its usability, and practical and social acceptability. Based on this feedback, the design will be finalised for Shandong Provincial Hospital.

Phase IV Documenting the Project & Reporting Research Findings and Outcomes

The last phase of this research is documenting the project and reporting research finding and publish

outcomes in global journals articles.

This research will take a mixed research approach with the following roadmap (Figure 2):

Figure 2　A Flow Diagram of the Research Design Process

8 Expected Contributions

This research aims to make the following contributions:

1. This study provides a deeper understanding of social demands and user experiences from the perspective of visitors and stakeholders in the context of Chinese healthcare and hospital.

2. This research provides appropriate research design methods and design techniques to prototype an interactive hospital wayfinding system for end-users in Chinese healthcare context, which can facilitate visitors' experience, to build end-users' empathy and improve the healthcare service effectively.

3. These contributions of knowledge can be used as a framework to inform the future design of interactive system to enhance design practice that associated with empathic design and user experience design.

References

[1] ARDITI A, HOLMES E, REEDIJK P, WHITEHOUSE R. Interactive tactile maps, visual disability, and accessibility of building interiors[J]. Visual Impairment Research, 2009, 1(1): 11-21.

[2] BROWN T, KATZ B. Change by design[J]. Journal of product innovation management, 2011, 28(3): 381-383.

[3] BRYMAN A. Social research methods[J]. Oxford University Press, 2016.

[4] COWGILL J, BOLEK J, DESIGN S J. Symbol usage in health care settings for people with limited English proficiency. Part Two: Implementaion Recommendations[M]. Scottsdale: JRC, 2003.

[5] CROSSLEY L. Building Emotions in Design[J]. The Design Journal, 2003, 6(3), 35-45. doi:10.2752/146069203789355264.

[6] DAM R, SIANG T. Design thinking: Getting started with empathy[J]. Interaction Design Foundation, 2018, 15(1).

[7] DEVLIN A S. Wayfinding in Healthcare Facilities: Contributions from Environmental Psychology[J]. Behavioral Sciences, 2014, 4(4): 423-436.

[8] FOSTERJ J. Graphical symbols: test methods for judged comprehensibility and for comprehension[J]. ISO Bulletin, 2001, 11-13.

[9] FOSTER J J, AFZALNIA M. International assessment of judged symbol comprehensibility[J]. International Journal of Psychology, 2005, 40(3): 169-175.

[10] GOLLEDGE R G. Wayfinding behavior: Cognitive mapping and other spatial processes[M].Washington, JHU Press, 1999.

[11] HARKNESS L. What Exactly Is 'Wayfinding?'[N]. Main Street News, 2008, 235.

[12] HASHIM M J, ALKAABI M S K M, BHARWANI S. Interpretation of way-finding healthcare symbols by a multicultural population: Navigation signage design for global health[J]. AppliedErgonomics,2014, 45(3),503-509.doi:https://doi.org/10.1016/j.apergo.2013.07.002.

[13] HASSENZAHL M, TRACTINSKY N. User experience: A research agenda[J]. Behaviour& information technology, 2006, 25(2): 91-97.

[14] HEUTEN W, HENZE N, BOLL S, PIELOT M. Tactile wayfinder: a non-visual support system for wayfinding[C]. Proceedings of the 5th Nordic conference on Human-computer interaction: building bridges, 2008.

[15] LEE S, DAZKIR S S, PAIK H S, COSKUN A. Comprehensibility of universal healthcare symbols for wayfinding in healthcare facilities[J]. Applied Ergonomics, 2014, 45(4), 878-885. doi:https://doi.org/10.1016/j.apergo.2013.11.003.

[16] LI J, LIU L, ZHENG Y. Application of user experience map and safety map to design healthcare service[J].In Advances in Human Factors and Ergonomics in Healthcare. Springer 2017, 195-204.

[17] MACKENZIE S, KRUSBERG J. Can I get there from here? Wayfinding systems for healthcare facilities[J]. Leadership in health services= Leadership dans les services de sante, 1996, 5(5): 42-46.

[18] PENG D. Sign System Design of Hospital Based on Wayfinding Research of User Cognition Experience: A Case Study of Shanghai Mengchao Oncology Hospital[D]. Beijing: Tsinghua University, 2019.

[19] ROUSEK J B, HALLBECK M S. Improving and analyzing signage within a healthcare setting[J]. Applied Ergonomics, 2011, 42(6), 771-784.doi:https://doi.org/10.1016/j.apergo.2010.12.004.

[20] UNDERWOOD G,. Digital health market to top $379bn by 2024. https://pharmaphorum.com/news/digital-health-market-to-top-379bn-by-2024/, 2018.

Social Innovation and Ecological Culture

New Media Art: Enrich Space Narrative with Genious Loci

Wang Zhigang[1]*, Chen Yansong[2], Sun Yu[3]
[1,2] Academy of Arts & Design, Tsinghua University, Beijing, China
[3] College of Arts and Design, Beijing Forestry University, Beijing, China

Abstract: In the context of the information age, communication, aestheticization, and narrative have become the main ways of space expression. New media art also gets involved in space and becomes the medium between people, society and the environment. Light show, which plays as the basic form of new media art, is the extension of architectural genius loci and the theatre of surrounding environment. From the point of the ECHO, this essay makes the production of space for Intercontinental Shanghai Wonderland Hotel and comes up with a juxtaposed narrative strategy to explore space transfer of new media art.

Keywords: new media art; genius loci; spatial narrative

1 Introduction

As two important topics in the art field, time and space rely on each other and promote the integrity of narration. From Scenography in the renaissance, which dreams of presenting real scene on two-dimension space, to Cubism, which uses extreme method to generalize space, art history never stops its steps to explore the imagination of space. However, new media art pays much more attention to time rather than space. Space was treated as the dead, the fixed, the undialectical and the immobile. Time, on the contrary, was richness, fecundity, life and dialectic. (Foucault, 1980)

As for space research, regardless of the theory of vanity from ancient Greek philosopher Democritus and the Space theory from Aristotle, both of them almost agree on such relationship between space and substance, which points that space means forms and substance means contents. It did not change until Einstein denied Newton's value of space and came up with the theory of relativity which supported that matter and event were determined by their shape, form, and arrangement relationship between them. (Einstein, 1905) The relationship between Space theories and Forms of art are shown in Figure 1. Modern space theory differentiates from traditional space philosophy and raises new spatial scientific imagination which offers scientific evidence for digital method intervening public space and brings more consideration for space transfer of new media art.

Figure 1 The relationship between Space theories and Forms of art

Accompanied by the development of new spatial philosophy and the media technology method, new media art started to appear space transfer as its ontological quality. From the substantial space perspective, many kinds of new media equipment such as an advertising board and media facade have occupied our living space and become an important part of our life. From the virtual space perspective, photography, video, television, personal computer, the internet and Wi-Fi also build cyberspace in the interior of the substance. From the psychological

space perspective, all types of new media, especially images, influence the atmosphere and sense of space by creating the contents. New media art also uses the new medium to create new space relationship and fresh experience which enriches the psychological space of human being. In recent year, the concept of "sound environment" was raised in non-spatial space and it indicates that there is a place for non-physical space medium in the spatial construction field. New media art in different spaces is shown in Figure 2.

Figure 2 a) the substantial space and new media art; b) the virtual space and new media art; c) the psychological space and new media art; d) the non-spatial space and new media art Architectural Landscape Shapes Public Space

The place is evidently an integral part of existence. We mean a totality made up of concrete things having material substance, shape, texture, and colour. Together these things determine an environmental character, which is the essence of place. (Schulz, 1979) Besides new media art added audience's initiatives in intervening space which creates a psychological connection between people, space and art. As the fundamental form of new media art, the multimedia light show regards spatial narration as the base and constructs multiple connections of the space, events, and memories above the architectural view of substantial space. Through the narrative method, it also offers fresh composite modes and observation styles, which act in cooperation with the spirit of the original place.

2 Architectural Landscape Shapes Public Space

Intercontinental Shanghai Wonderland Hotel costed 2 billion and 12 years to build, and it was awarded one of the "Top 10 Architectural Wonders of the World" by National Geographic Channel for its pioneering design concept. As a featured experimental lighting show of the hotel, the ECHO is regularly performed every day, which reshapes the public space in the architectural landscape. The landscape of Intercontinental Shanghai Wonderland Hotel during the day and the light show at night are shown in Figure 3.

Figure 3 a) landscape and architecture during the day; b) light show during the night

Since ancient times, the architectural landscape has been a meaningful integration of the natural environment and man-made environment, which reflects the way people live and the environmental characteristics of specific locations. The ECHO is performed in the Tianmashan Deep pit of the Sheshan mountain range. According to Shanghai local records, the deep pit was a hill called Lushan. There was a pool under the hill which was clear as spring. During the Wan Li Era of the Ming Dynasty, monks built the Ganlu pavilion near the pool and provided water or ginger soup to pedestrians. At stormy nights, they lighted up for pedestrians. Since then, the Tianmashan Deep pit has gradually become an important waterway in Songjiang prefecture. After the liberation of the China, the little hill of just 0.23 square kilometers began to be quarried. In the end, the entire hills no longer existed and a deep

crater was formed.

Architectural landscape is not only a stable natural role, but also a huge memory storing system. This image is the product both of immediate sensation and memory of past experience, and it is used to interpret information and to guide action. (Lynch, 1960) Every detail in architectural landscape implies related legends, and every natural scene also reminds people of the memory of their culture and value in common. Today, as the relics of artificial quarry and environmental scar from the past, the Deep pit has changed from mining space to hotel space, from industrial exploitation to commercial intercourse. But it still maintains a natural look of cliffs with luxuriant vegetation, in which waterfalls flow into pools, green hills stretched in the distance.

Throughout the spatial layout of the hotel, the central island has two openings from two different viewing orientation, one facing the cliff side to view the natural environment, and the other facing the dining area to observe the man-ma de landscape. Besides, from the perspective of the time axis of the environment, we can observe buildings, waterfalls, outdoor dining corridors, wooden steps, and water walkways during the day. On the other hand, we can turn to the cliff and pool to experience the "Reverberation" created by the sound and light elements. It can be said that landscape media shapes the public space, but only when a certain space is combined with specific characters, events and time, will it form a narrative space with diverse experience.

3 Space Narrative Endows Genius Loci

Narrative, first and foremost, is a prodigious variety of genres, which distributed amongst different substances. As though any material were fit to receive man's stories. Able to be carried by articulated language, spoken or written, fixed or moving images, gestures, and the ordered mixture of all these substances. (Barthes, 1975) Narrative is pervasive in mythology, fiction and other text content, but also in painting, painted glass windows and other image forms, more distributed in the film, drama and other media styles. As an art form related to (or produced by) technology, the narrative mode of new media art is form, the non-linear time narrative to the narrative of different persons, even completely break the narrative, expanding the new possibilities for the narrative function of images. Among them, ECHO breaks the linear narrative technique based on time and uses Space as the narrative element, which achieves the grown of aesthetics on new media art.

4 Theme

Theme is the soul and link of narrative works. The particularity of Deep pit space is just like the echo wall of the Temple of Heaven in Beijing, with curved and smooth wall and directional reflective sound waves. As long as two people stand behind the East and the West, one leans against the wall and speaks towards north, the sound will travel along the wall until it reaches the south wall. From the perspective of theme, ECHO is divided into three chapters, with the image of deer which represents the elements of life throughout.

The first chapter is entitled the origin of life(Figure 4a). With the music rhythm of beating heart, all things wake up from the chaotic world. The running deer, as an emissary of nature, breaks through barriers all the way, leading the audiences into traversing the four seasons, the space-time dimension and different worlds. From the fish to the bird, from running deer to human, it shows the magnificent course of life evolution. In the end, the fish dives and the bird flies. It is also a sign that life is changing at this moment.

The second chapter is entitled the cycle of time and space(Figure 4b). From the plane to the solid, left space and right space begin to respond to us. As we move forward in the order of time and space, the concrete things are reduced to abstract philosophical thinking and natural laws, and the image of deer breaks the boundary in the universe. The fractal geometry, formed by lasers, constitutes the expression of life in the overlapping space, which symbolizes the new order of the universe.

The third chapter is entitled the echo of all things(Figure 4c). In ancient times, there were fireflies and starry sky in the Deep pit. Today, like fire and starlight, there are 42 unmanned aerial vehicles shining and setting sail. Accompanied by the rhythm of music, they weave the dance of life in the sky. An eye from the deep space is facing the audience in the night, reminding us to listen to the echoes from the heart.

Figure 4　The animation rendering of ECHO; 4a. the origin of life; 4b. the cycle of time and space; 4c. the echo of all things

4.1 Spatial narrative

Long Diyong (2015) pointed out spatial narrative is a kind of classical narrative mode with a long history. Technology produces media, while media determines space. The space of art is closely related to the medium of expression. The space of new media art is a kind of mixed space, so the spatial narrative is a mode of juxtaposition. If the core of time narrative is linear, then the core of space narrative is juxtaposition. The so-called juxtaposition emphasizes breaking the narrative time flow and placing large or small spatial units side by side, so that the unity of the text does not exist in the time relationship, but in the spatial relationship. We can say that the formal structure of spatial narrative transcends the sequential nature of temporal narrative text, and the spatial narration of new media art is closer to the film editing mode, which is a montage aesthetics in the integration of spatial media. Through the juxtaposing of history and reality, real and virtual, visual and auditory, the narrative mode shows the characteristics of hypertext.

Firstly, the historical space and the realistic space hold the intercommunity in time. The original mineral space has become the current hotel space, and its spatial function has shifted from industrial reclamation to commercial communication. We can see that the juxtaposition of new media art strengthens the dialogue between history and reality, and Echo provides a historical spatial context, allowing visitors to immerse themselves in independent thinking, to perceive the environment, generate emotions, and then generate association and imagination in a personalized way of watching.

Secondly, the real space and the virtual space hold the juxtaposition on location. The juxtaposition between virtual space and real space is determined by computer characteristics, and media technology divides the nature of space. From the perspective of spatial distance, the real space (projected bearing surface), outside the water curtain, is 45 meters away from the viewing platform. On the other hand, the virtual space (the projection content surface), inside the water curtain, breaks the boundary of the real space and shows infinite depth. In addition, the distance between the Unmanned aerial vehicle and the Viewing platform is getting further and further under the dynamic change, which pulls people's spatial vision into the big background of the sky and creates virtual space of visual cognition such as eyes and squares, i.e., distance from space is often a subjective emotional factor rather than an objective reality. Virtual space in new media art not only provides users with simulation experience, but also has the possibility of replacing the real world with the increasing sense of user dependence.

Then, the visual space and the auditory space hold the combination in expression. In addition to the physical definition, it also has two dimensions of space and time, and ACTS on the visual and auditory senses respectively. In terms of time dimension, echo is based on the sense of natural reincarnation, just

like variations that show the tension of life, or energy that rises from the depths of the earth. In terms of spatial dimension, the beauty of mathematical classification and the freedom of animation show the collision between the wild natural and the modern civilization, making people feel the reincarnation of the universe.

4.2 Genius loci

Influenced by Heidegger's concept of Settlement, Norberg Schulz states further that the essence of place is to enable people to settle in the world and deeply experience the meaning of themselves and the world. Place, in a way, is the materialization and spatialization of a person's memory, as well as the sense of identity and belonging to a place. Place includes both physical and spiritual meanings. Among them, the physical level is occupied by specific substances or space surrounded by specific environment, and the spiritual level is the genius loci, which carries the history of people's cognitive space and the emotions and meanings that accompany it.

Landscape media shapes the physical level of the place, and the spatial narrative of new media art will highlight the spiritual level of the place to some extent. Different from the traditional architectural concept of skywards development, Intercontinental Shanghai Wonderland Hotel follows natural environment and explores the building space underground, trying to combine the original rugged rock with the elegant landscapes to form a post-industrial scene reconstructed by nature.

As a multimedia light show in the hotel, ECHO has a concrete connection with the Deep pit and combines the space with specific people, events and time. We can say that this show reproduces the Aura of Benjamin and completes the aesthetic growth of new media art.

5 Media Technology Facilitates Scene Construction

To light show of ECHO, the special location imposes certain restrictions. At present, the Deep pit is 88 meters below the surface, and it has a circumference of 1,000 meters, a length of 280 meters from east to west, a width of 220 meters from north to south. In the pit, the hill of the slope of 80 degrees makes the transportation of equipment and personnel difficult. Irregular rocks and unstable concrete material raise the difficulty of equipment installation and construction. Pit water and cliff rocks intensify the threat of rainstorm, earthquakes and other natural disasters. With the area of 36,800 square meters and the transmission distance of more than 200 meters increases the difficulty of power transmission.

Despite that, the special location also provides more possibilities for new creations. Relying on the physical space, ECHO completes a spatial narration of deep pit by making comprehensive use of visual elements such as water screen, projection, light, laser, unmanned aerial vehicle, and the auditory elements, such as electronic music, Audio, which achieves the ultimate aesthetic experience of art, technology and nature.

To be specific, the light show of ECHO is composed of three chapters: the origin of life, the cycle of time and space, and the echo of all things. Among them, the first chapter applies the media technology about music, water screen, projection; the second chapter applies music, water screen, laser and light; the third chapter applies music, light and unmanned aerial vehicle. From the implementing dimension of media technology perspective, it can be divided into Projection system, Lighting system, Unmanned aerial vehicle system, Sound system and so on. The design scheme of ECHO is shown in Table 1.

Table 1 The design scheme of ECHO

6 Projection system

In terms of projection system, heavy machinery on water needs safety technology. The projector base station, which weighs more than 2 tons, needs to be transported by crane and cement foundations. Cliffs needs to be covered by concrete foundation. Because long-term technical linkage debugging is need for projectors, laser machines and water screens, escalators should be set up based on the height difference between the water surface and the installation platform. Installers can arrive at the platform by overhauling the ship after flooding. In addition, in order to integrate with the natural environment, the base station of the projection system is covered up by a bunker of cement structure, and through the mixture of acrylic paint and water to form a garden-like external decoration.

7 Lighting system

To Light system, the arrangement of lamps directly determines the establishment mode of visual performance relations. Haoyang electronic waterproof computer lamp G20HYBRID is chosen for the use of beam light, whose IP65 waterproof grade ensures the safe use of the beam light in wet and rainy environment. Beam light is put on both the cliff mouth and the cliff bottom. Each horizontal installation points are at 15 meters intervals from each other. Each horizontal installation points are at 15 meters intervals from each other along the cliff top, while vertical installation points make use of the height of the beam light to equalize the height difference caused by craggy craters. The highest point is 3.5 meters and the lowest point is 0.8 meters. On the other hand, along the cliff bottom, horizontal installation points are also at 15 meters intervals from each other, and the lowest one was put 1 meter above water level.

8 Unmanned aerial vehicle system

To Unmanned aerial vehicle system, we have ensured the safety and stability of flight by minimizing the weight of the fuselage, testing flight, editing step and selecting position at the beginning of design. The airport apron of the UAV is set up on the secondary entrance terrace of the hotel, while the airport apron needs to build a base station to ensure the visibility of the whole flight area. In unmanned aerial vehicle system programming, two AP access points should be set up on the apron, and the Wi-Fi cable at the points should not exceed 100 meters. The super-six lines should be laid directly.

9 Sound system

To Sound system, we pre-selected and conducted sound field test. When the sound distance from the viewing platform was about 100 meters diagonally, the sound pressure level was set at 105 db. Likewise, during stereo testing, the pit space makes sound surrounded excessive, messy and delayed. Therefore, mono channel is designed to increase the impact of sound.

In the end, 53 beam lights, 6 projectors, 56 full-frequency stereos, 24 ultra-low sound stereos, 3 lasers, 1 water screen, 2 high-spray and 42 unmanned aerial vehicles completed the construction of media technology, providing a firm foundation for the theme content and spatial narrative.

10 Conclusion

Michael Rush (2009) once commented on Walter Benjamin's practical significance of The Work of Art in The Age of Mechanical Reproduction, and he says using digital technology artists are now able to introduce new forms of production, not reproduction. Reproduction period ignores the spread of communication and kills the aura of art. However, the narrative space of new media art breaks the limitation of technical reproduction aesthetics. It builds the relationship between new media art with the city, the environment and space, and it also finishes regeneration of genius loci.

It can be said that new media art endows space with new technologies, media and communication measures, and intervenes in public space through a more comprehensive and modern artistic way. As

a spiritual extension of Deep pit, the light show of ECHO brings the significance of new media art, and realizes the integration between the space of works, the space of artists and the space of audiences. Finally, it achieves aesthetic growth of new media art.

References

[1] BARTHES R. An introduction to the structural analysis of narratives[M]. Charlottesville: New literary history, 1975.

[2] LONG D. A study of spatial narrative[M]. Beijing: SDX Joint Publishing, 2015.

[3] EINSTEIN A. On the Electrodynamics of Moving Bodies[J]. Annalen der Physik, 1905(17): 891-921.

[4] FOUCAULT M. Power/Knowledge: Selected Interviews and Other Writings[M]. London: Vintage, 1980.

[5] LYNCH K. The Image of the City[M]. Cambridge: The MIT Press, 1960.

[6] RUSH M. New Media in Late 20th Century Art[M]. New York: Thames and Hudson, 1999.

[7] SCHULZ N. Genius Loci: Towards a Phenomenology of Architecture[M]. New York: Rizzoli, 1979.

A Study on the Chinese Cognition of the Tones

Song Wenwen, Zhu Shiyang, Qiu Lixin
Colour & Imaging Institute, Art & Science Research Centre, Tsinghua University, Beijing, China

Abstract: This study investigated the relationship between Chinese affective adjectives and tones. Defined specific tone with regard to different lightness and chroma as well as named the tones based on Chinese culture. The outcome of the present study are useful for understanding the Chinese fundamental colour notion "tone" which can serve as the base of colour design work.

Keywords: colour tones; chinese affective adjectives; colour design work

1 Introduction

Combined value and chroma into a new attribute called "tone"[1]. Colour evokes various emotional feelings such as excitement, energy, and calmness.[2] The Munsell Colour System is effective for physical and psychological colour notation, but inappropriate for direct application to colour design[3]. The ISCC-NBS method of designating colours[4,5] in 1930s gives systematic classifications of colour names by different adjectives at each of equal-hue planes of Munsell Colour System. The Hue-Tone System which developed by Shigenobu Kobayashi[6,7] divides individual hues into 12 tones (vivid, soft, pale, light, bright, strong, deep, light grayish, grayish, dull, dark, dark grayish.) based on the Munsell Colour System.[8] Setsuko Horiguchi[1] described the development impact of the Hue and Tone System. The study of Yoshinobu Nayatani [8] was useful for understanding fundamental colour notion "tone", which is important both in the fields of fundamental colour-perception study and practical application. Li-Chen Ou et al. [2] found that colour emotions are culture-independent. Kobayashi [3] believed that colour names mirror the culture, lifestyle, and experiences of the people who use those names, and assumed that colour names convey colour distinctions that are meaningful to people. However, it was lack of a research specifically for the relationship between Chinese and tones as well as the emotion evoked by colours.

A major goal of this study was to find out what are the equivalences between tones and affective adjective meanings of Chinese. Based on the Munsell Colour System, ISCC-NBS method and Hue and Tone System, the current research classified different tones as well as referring to Chinsese culture to name the tones which reasoningly represents the Chinese culture. Moreover, it is a systematic relationship between Chinese affective adjectives and tones, according to the visual perception of Chinese. On account of the research outcomes, the Chinese Tone System could serve as the tool for designers in design works with which to select colours easier.

2 Colour Notations

2.1 Munsell Colour System

Working in the first decades of the twentieth century, the American painter Albert Henry Munsell developed the first successful and widely accepted colour system. This system is an internationally recognized standard today and provided the theoretical basis for many modern-day colour systems[9].

In the Munsell System every possible colour percept can be described by three colour attributes: hue, value (lightness or darkness), and chroma (purity, or difference from neutral grey). Munsell established numerical scales with visually uniform steps for each

of these attributes. This leads to endless creative possibilities in colour choices, as well as the ability to precisely communicate these choices[9].

For the current research, it was adapted as the basic reference for the theoretical application as well as colour chips selection for experiment.

2.2 ISCC-NBS Method

In 1941 Nickerson and Newhall published a paper entitled Central Notations for ISCC-NBS Color Names based on the first description of the ISCC-NBS method of describing colors published in 1939[10]. Since then, the ISCC-NBS colour name charts have been revised to accord more closely with usage in the textile and other fields and have been published in 1955[4] under the title The ISCC-NBS Method of Designating Colors and a Dictionary of Color Names (Figure 1).

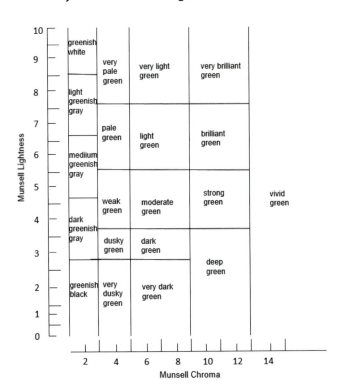

Figure 1 The ISCC-NBS method for the colour "5G"

2.3 Hue and Tone System

Shigenobu Kobayashi, who is the founder of Nippon Colour and Design Research Institute Inc. expanded a Hue and Tone System based on the Munsell Colour System and the ISCC-NBS method. Kobayashi used the Hue and Tone System clearly demonstrated the semantic space of colours.

3 Chinese Tone System

It is necessary to develop a Chinese Tone System in order to systematically investigate the relationship of emotional feeling and tones. Furthermore, to bridge the gap with reference to the ISCC-NBS method, Hue and Tone System, Chinese Tone System consists of 10 tones which also based on visual characteristic of Chinese. There are 12hues (5R, 10R, 5YR, 7.5YR, 5Y, 5GY, 5G, 5BG, 5B, 5PB, 5P, 5RP) in total of 120 colours ready for the current study to define the tone system. The following steps describes the details of the work:

1) Measuring the value of lightness (L) and Chroma (C) of each colour by using Datacolor 650, a flexible spectrophotometer in order to classify the tones by lightness and chroma. It can be seen in Figure 2 which an example of the colour "5G".

Figure 2 The value of L and C for the colour 5G

2) As shown in Figure 3, the selected colours highlighted by red circle uniformly distributed in each tone area. By parity of reasoning, all the 120 colours were confirmed for the follow up work which also can be found in Appendix 1.

Figure 3 Tone category diagram based on the value of L and C for colour of 5G

On the basis of Chinese culture, literature, charactery, implied meaning culture features as well as by colour appearance, the ten tones were named as "苍,烟,幽,乌, 浅, 混, 黯, 亮, 浓, 艳 "respectively (Table 1).

Table 1　Tones

Chinese system tone	ISCC-NBS
苍	Pale
烟	Week
幽	Dusky
乌	Very dusky
浅	Light
混	Moderate
黯	Dark
亮	Brilliant
浓	Deep
艳	Vivid

3) The whole tone system can be seen in Figure 4 and Figure 5 clearly. In addition, the relationship between Munsell colour notation and Chinese Tone System is described in Table 2.

Table 2　Munsell notation of the Chinese Tone System

Tone	Hue											
	5R	10R	5YR	7.5YR	5Y	5GY	5G	5BG	5B	5PB	5P	5RP
艳	4/14	6/12	7/12	7/12	8.5/12	8/10	6/10	5/8	4/8	4/12	4/10	4/12
亮	7/10	7/10	8/8	8/10	8.5/10	8.5/8	7/8	7/6	7/8	7/8	7/8	6/10
浓	4/8	4/8	5/8	5/8	6/8	5/8	4/8	4/8	3/6	3/8	3/8	4/8
浅	8/4	8/4	8/4	8/6	9/6	9/4	8/4	8/4	8/4	8/6	8/4	8/6
混	6/6	6/6	6/6	6/6	7/6	7/6	6/6	6/4	5/6	5/6	6/6	5/6
黯	3/4	3/4	4/4	4/6	5/6	4/4	3/4	3/4	3/4	3/4	3/4	2.5/4
苍	9/2	9/2	9/2	9/2	9/2	9/2	9/2	9/2	9/2	9/2	9/2	9/2
烟	7/2	7/2	7/2	7/2	7/2	7/2	7/2	7/2	7/2	7/2	7/2	7/2
幽	4/2	4/2	5/2	5/2	5/2	5/2	5/2	5/2	5/2	4/2	5/2	5/2
乌	2.5/2	2.5/2	3/2	3/2	3/2	3/2	2.5/2	2.5/2	2.5/2	2.5/2	2.5/2	2.5/2

4 Experiment

In order to validate the perception for Chinese Tone System (Figure 5) by observing the physical colour chips. The experiment was conducted followed by the research works as described above. Additionally, the experiment was set to define the adjectives corresponding to the tones.

4.1 Participants

Totally there were 20 Chinese people with both design and non-design background participated the experiment. All the participants have normal colour vision.

Figure 4　10-tone chart for the colour of 5G

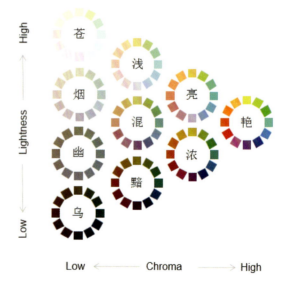

Figure 5　Chinese Tone System chart

4.2 Materials

The total of 139 affective words with positive meaning used for the current study were selected from the Chinese Affective Words System (CAWS)[12]. Parallelly the 120 colour chips were selected from Munsell Book of the edition Color-Matte Collection. As described above, the values of all these colours were measured by using Datacolor 650 in order to classify the tones by lightness and chroma.

4.3 Procedure

As demonstrated in Figure 6, the colour samples were settled carefully with grey background presented in DigiEye LAI (Large Area Imaging) viewing cabinet under illuminance of D65.

Figure 6　The colour samples in LAI

The participants were positioned 150 centimetres away from LAI. As shown in Figure 7, they were presented with 120 colours in 10 tones and were asked to correspond adjective into one or more out of 10 tones on first impression.

4.4 Results and Discussion

It can be seen in Figure 8 and Figure 9, the proportion of each affective word in each tone indicates the emotional expression of Chinese people for tones. In the current research, only the adjectives that appear more than 50% of one tone are listed. Due to the limitation of the adjectives, the corresponding between adjectives and tones are not uniform.

Figure 7　The experiment scene

Figure 8 and Figure 9 gives the results of the experiment. The vertical axis represents the percentage of an adjective corresponding to the specific tone while horizontal axis represents adjectives.

Figure 8 and Figure 9 shows that different tones could cause different emotional responses. And the larger the percentage of one adjective occupied, the more that people consider it related to the tone.

5 Summary

The current research systematically explored the relationship between affective words and tones specifically for Chinese people for the first time. As a result, the Chinese Tone System was determined that will be beneficial for not only design works but also market investigation for consumers. More adjectives need to be applied in the future study which can present different industrials design work. The design works are precepted physically with colour, material and finishing. Hence this study chose Munsell to be the basic standard of colour tool. It also will be the further research to convert colours into digital that allows designers to select colours from monitor.

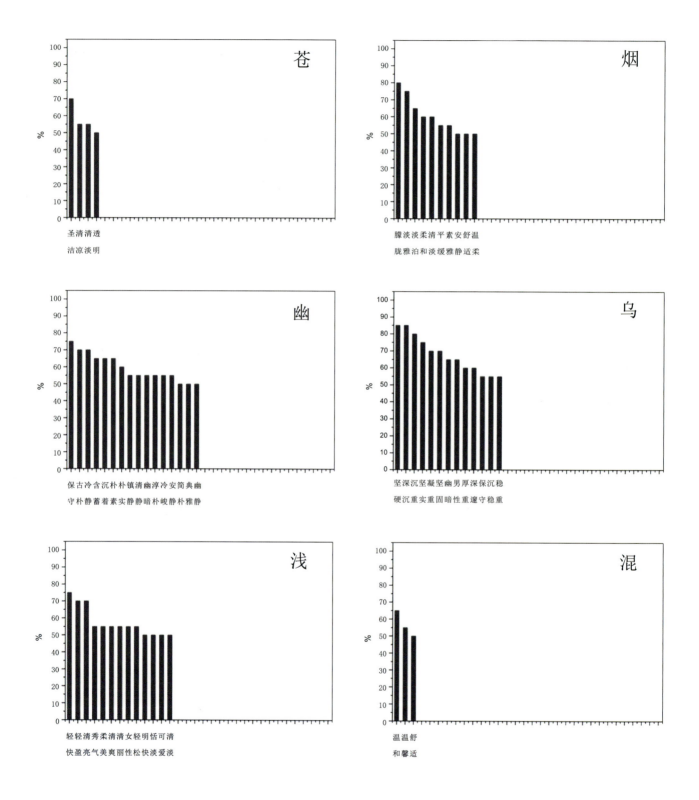

Figure 8　10 tones and adjectives-1

Figure 9　10 tones and adjectives-2

Appendix 1

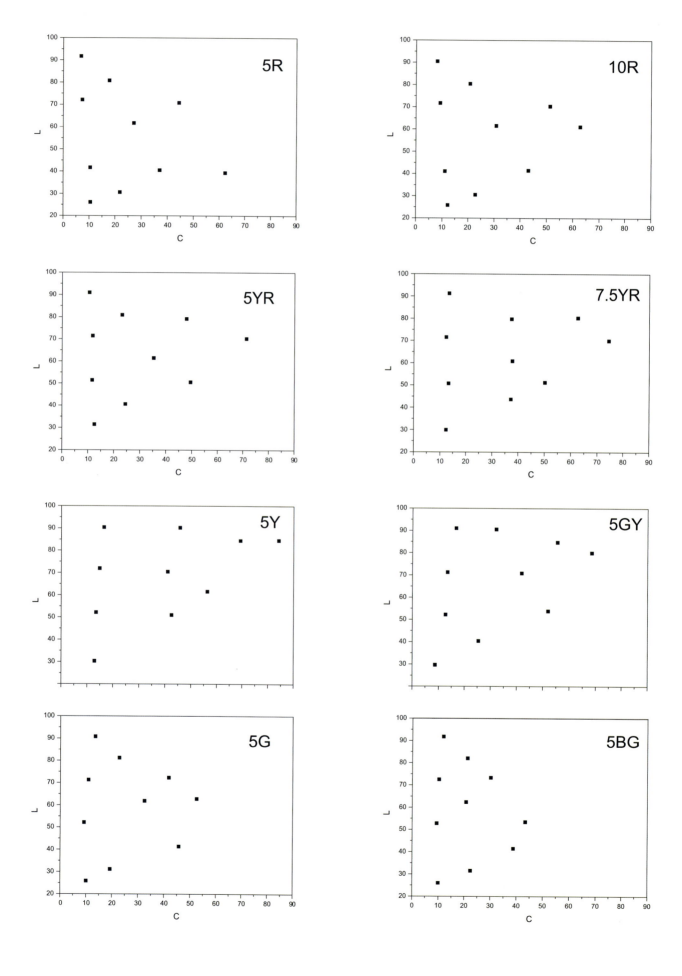

References

[1] HORIGUCHI S, IWAMATSU K. From Munsell Colour System to a new colour psychology system [J]. Colour Res Appl. 2018: 1-13.

[2] OU L C, LUO M R, WOODCOCK A, et al. A study of color emotion and color preference. Part I: Color emotions for single colors[J]. Color Research & Application, 2004, 29(3): 232-240.

[3] KOBAYASHI S. The aim and method of the colour image scale[J]. Colour Research & Application, 2009, 6(2): 93-107.

[4] KELLY K L. The ISCC-NBS method of designating colors and a dictionary of color names[M]. Washington D.C. : US Department of Commerce, National Bureau of Standards, 1955(553): 1-158.

[5] NICKERSON D, NEWHALL. Central notations for ISCC-NBS colour names[J]. J Opt Soc Am, 1941(31): 587-591. http://www.opticsinfobase.org/josa/abstract.cfm?URI=josa-31-9-587.

[6] KAWASAKI H, KODAMA A. Study of Practical Colour Coordinate system[J]. Colour Science Association, Japan, Tokyo. 1997(1): 467-470.

[7] KAWASAKI H, OHI Y.The transition of PCCS colour chart[J]. J Colour Sci Assn Jpn, 2000(24): 262-272. (in Japanese)

[8] NAYATANI Y, KOMATSUBARA H. Relationships among chromatic tone, perceived lightness, and degree of vividness[J]. Colour Research & Application, 2010, 30(3): 221-234.

[9] COCHRANE S. The Munsell Color System: A scientific compromise from the world of art[J]. Studies in History and Philosophy of Science Part A, 2014(47): 26-41.

[10] NICKERSON D, NEWHALL S M. Central notations for ISCC-NBS color names[J]. the Optical Society of America(JOSA), 1941, 31(9): 587-591.

A New Concept of Landscape: Landscape as a Design Methodology in the New Digital Ritual Society

Yao Yanhua, Song Limi
Academy of Art & Design, Tsinghua University, Beijing, China

Abstract: The concept of landscape developed more than a century, includes a rich range of definitions such as earth's surface, painting, natural environment, countryside and a political ideology. An unclear landscape concept directly influence landscape designing practise, and even the whole system of spatial design, including architecture, interior design, urban design and urban planning. Meanwhile, digital society brings the human world a whole new way of living, thinking and understanding, which is underpinned by the development of technology with an extreme speed. The space-time of city starts to be unstable due to a series of changing in human society, such as longer life expectancy, transportation system improvement and mixed cultur development. The existing urban space has already forced to transformed by insanely widespread digital technology, e.g., smart devices, shared economy and smart home. The imbalance between spatial design practice and social development could be solve by introducing a holistic design principle. Landscape plays a vital role in framing such design method.

Keywords: landscape; digital society; design methodology; landscape design

1 Introduction

The idea of landscape has been developed for over thousand years, according to Jackson, the very first landscape idea was established during early Middle age Europe. There are several aspects have been added to the landscape's definition in the past, that confused the understanding of landscape nowadays. The definitions are vary, such as landscape painting, countryside and a natural scene, it could produce many conflicts when the term need to be presented to public, to be researched in academic field or to be designed in the real world. Therefore, it is urgent to provide a framework for identifying the usage of landscape concept more precisely.

However, authors from different fields provide several concepts that could be employed to frame the structure of landscape concept, the practices of real world landscape policy play a vital role in examine these concepts. "A way of seeing" stated by Cosgrove in 1984, is often seeing in text, although the complete explanation is usually been ignored by some geography researchers. The single verb "seeing" is not only suggest a view, but also a way of thinking and understanding, which followed by a whole historical development of a culture or space. Nevertheless,human eyes are only receptor of landscape information. Tuan(1979) suggested that human imagination should be added to visual images, which allows people to explore the side view and vertical of a specific landscape. Morphology of landscape, suggested by Sauer(1925), tried to bridge vary attentions in geography field. It could be summarised as a holistic way of understanding between those actual landscape elements, such as vegetation, topography, temperature and water features, and those abstract landscape elements, such as culture, custom, languages. By early 20th century, there was no technique like Geography Information System (GIS), which could relate the numerical data, time data and geographical location information in either 2D or 3D representations.And there was no statistical analysis tool could produce a mathematic model which represents a morphology idea in a more general sense. The technical shortage stops the development to landscape concept as a quantitative entity, which encourage the landscape

concepts develop into architecture and natural protection realm.

Secondly, landscape assessment became to be essential topic during the period after industrialisation in western society, when the environmental concerns are brought front to city development. Therefore, a modern landscape concept started to deliver the high value of nature and importance of historical landscape, followed by discussion about natural aesthetics and moral issues. It was also a starting point, the idea of landscape tends to become a political mechanism, almost every post-industrial society realised the "true value" of landscape could be associated with tourism, second-home market and beauty of nature. Just like a nature renaissance, a series of landscape assessment related policies and documents launched, they began with evaluating existing parks and set up national parks schemes. Such movement brings more attention from wider context, such as those academic filed, e.g., social science, psychology, ecology and philosophical aesthetics, and institutional participation, e.g., school education, non-governmental organisation and tourism industry. Nature environment is not only treated as new type of resources in local, national and global levels.Therefore, the reason why landscape has been mentioned more frequent recently, is that the mixed impacts of economy, political movement and social change. The core of landscape value reflects on its uniqueness and characteristic, starts focusing on its natural beauty and the comfort that nature could bring to citizen. People who suffered from air pollution, crowed city life and massive "concrete forest", missed the living in countryside. After the European Landscape Convention (ELC, 2000), another major concept in what we see the landscape today, is so called culture landscape. The phrase "cultural landscape" had has becoming fashionable all over the world until now, which make the question "what is landscape?" trickier to answer.The term was originally introduced by Friedrich Ratzel and introduced in English by Carl O. Sauer, happened between late 19th century and early 20th century. (Jones, 2003) Cultural landscape according to Sauer's (1963) translation is "fashioned from a natural landscape by a culture group. Culture is the agent, the natural area is the medium, the cultural landscape the result". (Potthoff, 2013) In short, the ideology of cultural landscape is a result of evolving interaction of nature and human activities in a long period of history. The landscape of those World Heritage Sites would be the best examples of cultural landscape, and also an image of a country. Therefore, the idea of landscape after the politic adoption of cultural landscape terminology has been narrowed to those any natural environment with an important human footprint. However, there is always some interrelationship between nature environment and scared human-built sites, the landscape's own concept kept fuzzy.

The increasing complexity of landscape concept affects landscape architecture practise directly. However, landscape architecture has its own long history back to thousand years ago both in western and eastern world. The very first use of landscape architect was back to 1899, when Patrick Geddes's works on large amount of city development, such as city planning, museum education, building parks and gardens, have been noticed by the British public. Landscape gardener was instead of landscape architect before Geddes's works are established, it is caused by the original nature of work of the profession. The shared elements between a garden and a city, according to Geddes will be "place, work and folk" (Woudstra, 2018) On the other hand, Steinitz framework tend to focus on modelling and designing processes, especially at individual level decision making process(Hollstein, 2019). More importantly, Steinitz framework employed GIS as modelling tool which suggests landscape related design profession need to have a closer look to individual people, but not only the whole city. Moreover, there are Dutch landscape architects who also take part in regional designprocess. (Kempenaar and Brink, 2018) The scale of landscape architecture applyed could be from one single tree to a whole region of a country. Therefore, how architecture and designer would improve their design, but without knowing what actually a "landscape" means. The lack of common understanding of landscape rise series of problem for design efficiency, slowing down the design process, which eventuallyinfluencesevery

citizen who live in such designed space.

The problem for defending what is landscape summarised as following. Firstly, the scale of landscape varies according to the context, the topic and the knowledge, from a painting to a bird-view earth's surface. Secondly, the form of landscape varies according to how people process the information. Landscape could be a visual information, including the nature environment as foreground, interaction between human activities/practices and the nature environment, and nature as background of human activities. Landscape will be a physical representation of real world, but with a social or cultural rule due to the human involvement in identifying what could be called a landscape. Landscape could also be an ideology, which most likely used in policy related field, e.g. Landscape Character Assessment established by Nature England (2014) or World Heritage Site scheme. These documents employed and making landscape as a general understanding and knowledge to the public. Finally, a unclear understanding of scale and form of landscape causes chaos in design discipline, which potentially threaten the development of cities, as well as people who live in the cities. However, the contradictories confuse defending specific meaning of landscape, it still provides a way of seeing how human society evolving accompany with nature environment in many aspects, e.g., art, politics, culture and economy. It underpins a structure between human and nature enviroment in term of space and time. Technology has fully changed social life just at beginning of 21st century, whether the landscape also changed because it is part of social life, or technology becomes to be part of social landscape. This paper aims to explore whether the new mode society would develop a new way of understanding landscape, and how this new landscape concept interreacts with digital society. Finally, how urban life in digital and informational society could be improved through a well-defined landscape design.

2 Digital world and "everyday ritual"

Time and space are shrinking and exploding at the same time in current world, which makes the previous experience becomes to be less useful creating new knowledge, the law of how society work needs a new perspective to observe. The extreme speed of increasing in world's complexity creates huge difficulty to think like an ancient philosopher who have a very broad sense of the world. Average life expectancy increases from 30 years old to 70 to 80 years old in world wide, the transportation improvement shortens the time we need for traveling between countries, and internet flats the whole human social structure by breaking down previous barriers, such as languages, national boundary line, social classes, all of these movement shakes the structure of the world. Therefore, it could be an opportunity to build up a more appropriate frame work for understanding the changes, which also avoids potential risk coming from unknows.The paper suggests, the character of new society would support a new way of understanding the city need for landscape design. And, a new way the society could be illustrate and constructed centred the idea of ritual. "Rituals have inherently social functions." (Liberman et.al.,2018, p.42) In the past, It is not only show as how people organised their life base on ritual period, but also show on every detail of daily life and their tools, such as the design of bronze ding during Western Zhou Society strongly influence by the ritual(Cao and Chen, 2019) The origin of ritual process was based on the magic, religion and believes, and followed by a particular way of living, which was a common lifestyle for previous societies. One of the very obvious examples of how ritual structures our life could be the everyday pray in Christian societies, and the way Christian building system organised cities' physical form. Chinese Gods are more related to people's daily life, such as the god of hearth and the gods of door, potentially imply the relation between daily routine and the spatial function.Another type of ritual could be the event such as Chinese temple fair, it provides a spatial condition for everyone in the culture community to have social interaction each year. However, those rituals in history has no longer dominate the social activity. It provides a method to read the society in a structuralism manner. Firstly, each ritual suggested a strong cultural code, which at the same time, creates an invisible barrier different culture. Communities

are created base on believes and lifestyle, which also controlled by spatial laws in the past. The development of fundamental transportation which allowed wider spatial movement to make the barrier weaker, for example, the country-based religion ritual is physically opened to wider society. Such ritual integration is followed by the economy development and globalisation, which show in shared festival phenomena, e.g., Christmas celebration and western wedding ceremony. These movement shows ritual starts to be translated to many event in our life, such as celebrations and ceremony, but not only limited within those traditional religion activities. The influence of ritual life is limited by time, majority of these ritual influence cultural activities tend to happened once a year or even once a life. The coming digitalised society starts to increase this frequency of ritual, it driving cultural activities to once a day or even once an hour.

3 Ritual landscape and lifestyle in Digital Society

Ritual is not only suggesting a series of activities and event, but also potential create a structure for the societies, a structure of social activities and a structure of a day. It is not an abstract idea but also show in physical spaces, clothes people wearing, tools people used, and food people eat. In another word, ritual practices are just like landscape that could be both seeing and thinking, they are both dealing with the interrelation between place, people on that particular place and how people interacted with it. Therefore, the paper suggested a new landscape approach that based on the understanding how ritual structure the society and space. The reason for making the connection between two, is based on the actual changes in everyone's lifestyle with digitalised society.

Ancient ritual landscape was always in a natural scenery, where ancestor could possible find a trace of god. Therefore, those natural stone look like a human face, the mountain top where people think the nearest point to the sky, or all the mother river all over the world, would be the essential ritual landscape. Those scared landscape shared same physical form with landscape we understand today, the nature environment. Other ritual landscape was established during when religion claim the author of human settlement. They built churches, temples and other religion architectures, which later on becomes a node for these cultural communities. Therefore, the ritual landscape also includes those scenes happened in manmade scared places. Ritual landscape evolved from simple stone structure architecture form to magnificent gothic cathedrals, with a ritual process going on inside the space. And external ritual process is represented in the way how people gathering to the space in a very regulated time schedule, which also shapes the city's social life and interaction. However, there is much less new churches and temples are built in current time, the ritual process both internally and externally of this ritual landscape could never stop. So, where are the ritual landscapes now? They are hidden in everyday life, and parasitically grows with urban space, as well as abstract space created by digitalisation.

The formation of ritual landscape required space, tools and people according to the past exprience, which quite a like Geddes's "The roots of every man's life are the early formative influences of place people and work." (Woudstra, 2019). Ritual provide a way of how such landscape could be formatted, and also relationship between space and activity going-on in this specific space. Therefore, more attention need to be payed on such spatial-activity relations ina boarder context, our current daily life. Landscape design while be aengine for daily life formatting, which not only provide enough green parks but also knowing who and when need the park. The green space is only one of many new ritual spaces, and spring seasonal picnics and flying a kite will be examples of new ritual process. Such cultural activity is born from the previous mode of social production, other new ritual activities in relation with daily life would be go to a cinema, drinking a Starbucks coffee and even a weekend supermarket shopping. The capital market provides the ideology of banding, social classes and consumption habit, which furthermore influence where people live and which brand of supermarket they will go. The everyday social activity is followed by the way capital

structure the world. And the old ritual process becomes to be less obvious which tend to appear on the background of city, where commercials and shopping area becomes to be the foreground of city network connected all city centres. (Hillier, 2007) Essentially, the urban spaces become to be a stage where accommodate different drama, not one fixed stage but several stages located cross the city during one day. "One of the central functions of the spaces within and between buildings is to create and control the interfaces between different categories of people." (Penn, 2005) The urban life run through such spaces which consciously created what is in front of us, a landscape that not only a results of space-time production, but also reproducing everyday life scenes. The idea ritual process bring to landscape concept is built on existing statement that the interaction between human and nature, however the word nature could be having two distinctive meanings. Firstly, nature, the natural environment where contains lakes, trees, mountains. Therefore, those World Heritage Sites become to be the best representation of such landscape. Secondly, nature as the universal law of how things work which only can be experience by what Kent called transcendental knowledge. Thus, the landscape concept base on such nature required space-time understanding.

4 Digital landscape in current society

Those pastoral landscape back to Golden Age's Dutch painting and French garden (Andrews, 1999) has no longer satisfies cities nowadays. Industrialisation intensified the ideology of rural life's charm, which is no longer appropriate in the societies functionalised by information, digital technique and big-data. It is not saying, the quiet and fresh rural life is not what people would like to do, but the concept of such lifestyle has transformed. The development of second-home industry in rural England, would be a good example how capitalism make lifestyle a good for consumption, and landscape of rural beauty became part of the good's value. Thus, in order to understand what landscape means to digital society, the nature and the production mode of such society is vital. There are two issues for discussing digital society, firstly, urban space is the main field for digital society to be grown, followed by new ritual processes weaving into such space. The new social classes, or more fashionable term, a new cultural classis generated through the on-going daily ritual processes in urban space. Secondly, the widespread new technology influence people's life externally, such as smart home appliances, the predicable ability of smart phone applications, and card-free payment methods. Together, the internal cultural change and external technology widespread results a new structure of everyday life. Therefore, how such everyday activity influence the way people seeing the landscape of city, and how landscape as a whole, would change due to the chaotic space-time events. And more importantly, how such urban space could be designed, which could be the engine of the life for next generation.

Guy(2019) examples car ownership in transforming the ideology of society. It suggested the gap between actual technology itself cannot influence the social life, but only if by looking at how such technology changed people's life. The current society is kept the feature of political economy which relates the city development with people's needs and consumption. Digital society starts with the widespread of internet, and stimulated by the fast development of smart phone. All wireless devices play a role in making the society into a cultural divide society, but not a physical space divided society, sometimes, the devices itself could be a feature of a cultural community. The role a smart phone play could be compared with a mask in a carnival in Venice. However, the technology itself cannot produce a cultural society, it is part the making process. It is part of the new ritual process, and cooperate with space, creating a new urban landscape. Another example of how technology change the physical form of city, will be the represented by shared economy boosts by digitalisation. Shared bicycles and cars required parking space, which gradually become to be familiar with urban landscape. The cultural concept of sharing creates a social barrier, the daily life starts to be divided into points from lines. In the past, if a kid study in a primary school, he or she could be identified as a pupil. Schools are spatial entities able to provide a social identity to children,

currently, a smartphone or a piece of information from any digitalised devise could provide a new cultural identity to these school children. Moreover, such cultural impacts on urban habitant become much more frequent then previous societies. To compare with how Buddhism ideology preached by foot and taking years to passing only a few written knowledge, current cultural ideology will only need a second to be received by everyone in the community. High density and frequency of passing knowledge replaces the function of previous physical spatial entity, the landscape of urban areas. It is only a room or a street, but every scale of city space are included in the landscape movement intensified by development of digital technology.

Landscape become to be a way of seeing how people move in space-time with holding unlimited information. Space in new ritual landscape has focused information encourage space formation which created by movement of people. The movement could be walking, driving, taking a train, flying plant or even a space ship. The meaning of actual physical space is less required in producing everyday life but become to be the background of the process. Thus, designing such background required not only the aesthetic and experience of architecture, but also a rational analysis the movement trend. Architecture tend to pay more attention on the internal functions, the priority for urban design would be at street and neighbourhood scale, and the urban planning focus on large city scales. All of them could be understand through the new landscape concept, which base on cultural process at daily basis. A more holistic spatial design method is required to dealing with changing social conditions, that emerged with digital and big-data technology. The paper suggests, landscape could keep the original concept, which is the interaction between nature and human. However, the definition of nature needs to be reconsidered and treated differently. Firstly, nature as natural beauty and resource, such as mountain, forest and lake. Landscape in this scenario will keep researching on landscape assessment, public policies and national park development. Secondly, the nature as a mechanism of how world working. Landscape in this scenario, are looking at the cultural (new ritual) process of the society at a very fine scale. It suggested a frame that contains space-time, technologies and people, which could be employed by many spatial design fields, such as architecture, interior design, urban design and urban planning. Landscape as a design method and frame work would be able to integrate spatial design principle, which allow designer are ready for the developed digitalised society.

5 Conclusion

The paper started with explain the previous development and myth of landscape, to identify the general understanding of landscape in vary field. The variety of explanation from geography, politics and economy conduct an essential problem of landscape related design field. Due to the gap between-in defining what landscape is, landscape architecture (Britain), Landscape design and planning (U.S.) and garden design (China) shared the word "landscape", but with design practises are entirely different in term of spatial scales and nature. It is become to be a problem because the chaos created by the new coming digital society, due to the "jet-lag" between technology development and physical urban development. The urban space in metropolitans have finished construction, although the first technology widespread will also start from these cities. The urban space could only be forced to take the new cultural process which generated by new digital technology with a extreme speed. The paper suggests observing the social change through the concept of ritual landscape, which continuously develop from ancient time. And, it realized the element that formulated ritual process could be compared with the elements that formulated a landscape concept, according to Geddes. Meanwhile, the strong relation between ritual, religion and culture, provides an insight for bridging the past and today, in other words, to compare societies with different production mode. Those rural landscape could be seen as a production of industrialised society, which is not appropriate any more for current digital society. It is not only because of changing of culture preference, but also the external

impacts generated by digital and transportation technology development. The way space has been identified changes too, the urban physical space has no longer the space what landscape are facing, but the movement created space. And the movement change which is directly driving by big-data, AI and smart devices. However, the movement seems to be uncertain and unstable, the emended code in new ritual process (cultural process) framed the movement. Landscape in digitalised society, could be a way explains this relatively stable structure between time-space, activities and people. Furthermore, the new landscape concept benefits spatial design related field, by providing a holistic framework to all scale spatial design. A holistic design method reduces the difference and conflicts in urban space for designers and encourage a cross discipline design mechanism.

The core of new landscape concept suggests a mix design moral of rational thinking and artistic thinking, which also means the mix of science and art into spatial design practise. The concept has been suggested back to early 20th century, i.e., the morphology of landscape by Susan. However, the shortage of technology at both information gathering and analysing was under development has no longer happing in current world. The results of spatial design always response for long-term social life, which is difficult to be fully regenerated in short time. Although, current digital society represent a fast growing social, cultural and economic change, which have strong influence on the usage of urban space. It is vital for reducing the problem caused by lack of data analysis and academicals research, before the actual design process. It is required attention from both the designer education institutions and decision-making authorities. Meanwhile, the design that underpinned by landscape concept in digital society need to have longer strategy, which will not only be limited to the use phase, but also be designed for data collecting. The spatial design becomes to be a part of process of social production, which aims to control the on-going changed landscape. The idea of landscape is similar to the chaos theory from non-liner system, which appears as the results of iteration. The first generation of interaction between space-time and human activity will be part of second generation of the interaction, which finally results as the landscape we see at certain point of time.

Reference

[1] ANDREW M. Landscape and western art[M].Oxford:Oxford University Press, 1999.

[2] CAO B, CHEN B. Ritual Change and social transition in the Western Zhou Period(c.a. 1050-771 BCE)[J]. Archaeological Research in Asia, 2019(19): 100-107.

[3] COSGROVE D E.Social formation and symbolic landscape with a new introduction[M].London:The University of Wisconsin Press, 1984.

[4] GUY J. Digital technology, digital culture and the metric/nonmetric distinction[J]. Technological Forecasting & Social Change, 2019(145):55-61.

[5] HOLLSTEIN L M. Retrospective and reconsideration: The first 25 years of the Steinitz framework for landscape architecture education and environmental design[J]. Landscape and Urban Planning,2019(186):56-66.

[6] HILLIER B. Space is the machine: A configurational theory of architecture[M]. Cambridge:Press Syndicated of the University of Cambridge, 2007.

[7] JONES M. The concept of cultural landscape: Discourse and Narrative[J].Palang, H., Fry,G.Landscape Interfaces: Cultural Heritage in Changing Landscape[J]. Springer,2003:21-55.

[8] KEMPENAAR A, BRINK A V D.Regional designing: A strategic design approach in landscape architecture[J]. Design Studies, 2018(54):80-95.

[9] LIBERMAN Z, KINZLER KD,WOODWARDAL. The early social significance of shared ritual actions[J]. Cognition, 2018(171):42-51.

[10] PENN A. The complexity of the elementary interface: shopping space[C]. Delft: Proceedings 5th International Space Syntax Symposium, 2005:1-8.

[11] SAUER C. Chapter 17 The morphology of landscape[M].Berkeley: University of California Press, 1925:297-315.

[12] TUAN Y. Thought and landscape: The eye and the mind's eye, D.W.(ed), The interpretation of ordinary landscapes [M]. Oxford: Oxford University Press, 1979:89-102.

[13] UNESCO.Explanatory Report to the European Landscape Convention[R]. Strasbourg: Council of Strasbourg. 2000.

[14] WOUDSTRA J.Designing the garden of Geddes: The master gardener and the profession of landscape architecture[J]. Landscape and Urban Planning, 2018(178):198-207.

Exploration of Trailing Phenomenon in Lifestyle and Its Impact on Design

Lyu Shuai, Song Limin
Academy of Arts & Design, Tsinghua University, Beijing, China

Abstract: At present, "lifestyle" has become a significant research subject concerned by kinds of disciplines. Among the field, the trailing phenomenon has become an important reflection on the gradualness in development and evolution of lifestyle. Starting with the basic concepts of lifestyle and trailing phenomenon as well as based on different types of lifestyle and several factors impacting on the changes of lifestyle, the characteristics of the trailing phenomenon in lifestyle—timeliness trailing and spatial trailing—have been analyzed in this article. Meanwhile, combined with design, the possible effects of the trailing phenomena in lifestyle on design has also been analyzed in the article, involving the trend in space design, the application of design behavior psychology and so on, which are conductive to promote relevant researches in the field of lifestyle and design.

Keywords: lifestyle; trailing phenomenon; design

1 Explanation of Subject and Concept

1.1 Research Background

In recent years, the word "lifestyle", a specialized vocabulary in philosophy and sociology, has been widely referred in the field of architecture and design. As the scientific technology grows rapidly, people's lifestyles have been quickly and relatively changed . Serving as an applied discipline, design guides innovations of lifestyles and usage modes,meanwhile its development is related to lifestyles. Thus, there are good reasons to explore the theory of lifestyle , its characteristics in evolution and its relevant effects.

1.2 Lifestyle

The semantic of the word "lifestyle" could be divided into two categories. One belongs to the category of daily language which is widely used by the public to reflect the behavioral patterns and characteristics aimed to meet demands in individuals daily life. The other belongs to the category of social science and philosophy. It means the behavior patterns and features generated by individuals, groups or all of their members under the certain social objective conditions and the guidance of certain values or notions. In a broad sense, "lifestyle" answers the question of how people live, including both consumer behaviors mentioned above and productive behaviors. It is determined by social productive modes, containing the individuals'or groups'production and consumption as well as the whole country's or nation's production and consumption. In a narrow sense, "lifestyle" is embodied in the consumer behaviors of individuals or groups in the scope of clothing, food, housing, transportation and use as well as leisure and entertainment.

Undoubtedly, Lifestyle is not invariable, for its subject (people) , object (environment) and paradigm will vary with the development of society. It is the "trailing phenomenon" that has become an important feature during this process.

1.3 Tailing Phenomenon

The word so-called "trailing" or "trailing phenomenon" has been applied in the field of natural science,such as scientific researches on

optoelectronics and informatics. In the field of optics, it is characterized by a trailing generated by a moving light spot —the targeted light spot explored by detectors is no longer a clear circular spot but one with a "tail", as shown in Figure 1. The width of the trailing changes from wide to narrow and the intensity of it from strong to weak along the opposite direction of the spot move.[1] In the field of philosophy and sociology, some Chinese researchers and scholars , such as Wang Yubo, Wang Yalin and so on, have illustrated the evolution of life style in their book named *Life Style Theory*. The view— "the evolution of society is featured by gradualness."[2]— indicated in this book.

In the field of design, Song Limin, a professor in Academy of Art and Design of Tsinghua University, first called the gradualness in the evolution of lifestyle as the "trailing phenomenon" in his postgraduate course. His definition of the "trailing phenomenon" is that diverse lifestyles at different stages coexist in a certain period. Coexisting lifestyle not only reveal current characteristics but also retain partial features in the period of time. There is a long tail in the development of lifestyle , which is as if a squirrel. It is the tail that is the "trailing phenomenon".

The exploration of the characteristics of the "trailing phenomenon" in lifestyle may help to comprehend the diversity of life indifferent social groups and provide a broader vision of research for the relative disciplines related to lifestyle to make decisions, analyze problems and enforce decisions.

2 The Characteristics of "Trailing Phenomenon" of Lifestyle

The evolution of lifestyle is a gradual process. It is specifically embodied in hysteresis featured by lifestyles that some groups have chosen, while the majority of people have been responding to the rapid varies of social lifestyles. The phenomenon makes different paradigms of lifestyle able to coexist and causes the "trailing phenomenon". Therefore, the evolution of lifestyle is dynamic and diverse, and these characteristics could be summarized as temporal trailing and spatial trailing.

2.1 Temporal Trailing

Temporal trailing is one of characteristics of 'trailing phenomenon' in the evolution of lifestyle. It means that new lifestyles coexist with traditional ones during a certain period. In the present and future life, people would still retain and continue some previous ways of life, for instance, some features of traditional life styles are still preserved and extended in today's life.

In the field of production life, industrialization and informatization of society bring about the revolution of production and life. In the traditional farming society, owing to the restraints of relatively backward production tools and of relatively low production efficiency, life is so closely and inseparably related to production, even the place of life highly coincides with that of production. The emergence of industrial civilization and factory form promote the innovation of division of production and gradually bring about separation between production and life, especially temporal separation. It is definite for workers to distinguish between work time and spare time (also known as leisure time).However, many people in some particular filed in China at present still use traditional handicraft techniques and tools to engage in productive activities, which makes their life highly coincide with production in time even in space, such as Chinese handicraft technology of tie-dyeing, knitting, painting, ceramic making. Meanwhile, the continuity mentioned above also exists in the field of European traditional ways of production and life, such as hand-made sugaring, carpet weaving and leather manufacturing. This industry production mode with feature of temporal trailing not only meet the particular technical demands, but also inherits some historical and humanistic connotations.

For the family life-styles, the fireplace used to be one of the most important spatial structures in western traditionalarchitectures. It is a functional architectural facility with heating function as well as the core of space for family gatherings, even the structure featuring fairy-tale—it is said that

the Santa Claus gives gifts for children through chimneys and fireplaces on Christmas Eve. Nowadays, with the universalization of modern architectures and the new heating technology, although the fireplace is depended on by an extremely few families to warm houses as it once did, it still serves as a warm and fragrant symbol of the climate of family life. The ornamental fireplace decorations are still extensively used interior design for modern residence (as shown in Figure 2). The actual reason behind the phenomenon is the trailing memory to traditional ways of family life. The trailing phenomenon in resident functions decayed with time and partly continued are called "modern fireplace phenomenon".

2.2 Spatial Trailing

Spatial trailing is another characteristic of gradual evolution of lifestyle. It means the hysteresis probably featured by lifestyles of different groups in different areas or differences in life cognition, in the same dimension and on the premise of the reference to a certain life style. In the opinion of Marx's historical materialism, social lifestyle is determined by social productivity and production relations. Yet, the lifestyles of individuals or groups feature certain autonomy and diversity, owing to the influence of several factors determined by their long-lived environments, such as social ideologies, regional customs, family environments. These external factors are regarded as "constituent elements of objects of lifestyle".

In the process of rapid modern urbanization, it includes not only land urbanization but also population urbanization. On the one hand, a growing number of people have flooded into cities from rural areas. On the other hand, the renewals of urban regions has taken place inside cities. So, people in the updated cities is confronting the changes of life environments as well as the changes of lifestyle.

For the public lifestyle, migrants from rural areas need to adapt to the change from rural to urban public civilization and order, while local citizens also need to adapt to the changing from extensive to fine type in urban public civilization. When some of them fail to adapt to and abide by the new public civilization and order in time, there would be some so-called "uncivilized" behaviors, such as throwing litters everywhere, disposing of garbage without classification, smoking in the public districts, spitting and defecating everywhere. Besides the reason for intentionally break rules, the causes of these behaviors may be concluded in two aspects. On the one hand, the lack of public environmental facilities or the irrational distributions of public resources maybe contribute to inconvenience for people to use these facilities, so that people violate the civilized standards. On the other, those behaviors may be related to the continuity of public environments those people once lived and of behavior habits those people once had. In their old ways of life, there might be few public standards of behaviors which are required in the new environments as well as few relevant environmental facilities, so that they are not able to adapt to the new environments and their public behaviors feature hysteresis. These causes mentioned above might make these "uncivilized" behaviors become the spatial trailing phenomena during the process of evolution of public lifestyle.

3 Effects of Trailing Phenomenon on Design

3.1 Trailing Phenomenon and Space Design

Effects of trailing phenomenon in lifestyle on space design are embodied in partial functions of architectures which are weakened but retained as a symbol, such as the phenomenon of "fireplace" mentioned above. It may be possible for other types of space, like a study and so on, to be become the space of "fireplace". One of the reasons might be the effects of the development of digital reading mediums. The other may be related to the costly housing price. Especially in the apartment purchased by young and middle- aged families, the space would be compressed because of the housing area and the quantity of rooms in an apartment.

With the increases of digital books and Internet

information resources, the types of mediums for people to acquire knowledge have increasingly become diverse. Digital reading is changing the contact rate of people's reading style. The results of the sixteenth national reading survey was released by the Chinese Academy of Press and Publication in April ,2019, as shown in Figure 1. The survey's results indicated that the contact rate of digital reading style is 76.2%, including online reading, mobile reading, E-reader and so on, increased by3.2% compared with 73.0% in 2017.[3]The change of reading styles makes reading more convenient and varied. With the effects of the change, the dependence of a specialized reading space is to decline and many types of space, such as metros, bedrooms, cafes, even outdoor public spaces ,are able to become reading space.

Figure 2 A 10-year comparison of the proportion of under-90-square-metres apartments in the total investment of real estate development picture source, Prospective Industry Research Institute, Market Demand Forecast and Investment Strategic Planning Analysis Report of China Furniture Industry in 2018-2023

Figure 1 Comparisons of reading rates of media in 2018 and 2017, picture source, Research Group of National Reading Survey of China Academy of Press and Publication, Major Findings of the 16th National Reading Survey.

According to relevant researches of the Chinese Prospective Industry Research Institute, for urban residences in China, as the house price rise, their demand for under- 90-square-meter apartments have increased. The research indicated that the proportion of under-90-square-meter apartments in the investment completion of real estate development in 2017 has jumped to 30.99% and by 94.42% compared with 2007 (Figure 2) .Furthermore, the major layout of a small- sized apartment is one-bedroom or two-bedroom in general, so that the possibility to have a separated room as a study seems to be reducing with the restraints of space resources.

Therefore, with effects of the changes in reading styles and in the layout and area of an apartment, the trailing phenomenon is taking place in the function of reading space. It has indicated a trend of development of study from an indispensable functional space to a cultural and symbolical space in the future interior design, similar to the change in western fireplace.

3.2 Trailing Phenomenon and Design Behavior Psychology

Design Behavior Psychology is an internal logic when behavior patterns work in people's daily life. Generally, people would always choose beneficial or accustomed behavior patterns, no matter which environment they are in. For the destructive behaviors of spatial trailing in public environments, it is difficult to correct the destructive psychology through design in a short term. Meanwhile, it is also hard to change the behavior patterns and the civilized behavior standards formed in a long term. However, those behaviors are able to force designers in the field of public serve design to work out a more rational solution, which would make public facilities meet more people's behavior aims and using psychology.

It is necessary to lead the public lifestyle conducts through designs which meet the demand of Behavior Psychology, for instance, the "fly" in urinals

of men toilets at Amsterdam International Airport in Holland, as shown in Figure 3. Generally, there tend to be many excretory stains in the places below the urinals of men toilet. In China,men's toilets use slogans— such as "A small step forward, a big step forward in civilization." in order to persuade and guide behaviors of men. In fact, the method does not work well, and even brings about the reverse psychology of some people. Generally, the dirtier the environments are, the more rebellious the state of mind of next user will be. However, at the Amsterdam International Airport, there is an image of fly decorated near the outlet of a urinal in order to stimulate the innate "shooting psychology" of men to shorten the distances between a man and a urinal. As a result, men toilets there have been easy to be cleaned and it is said that the quantities of external splashes of excreta have reduced by 80% after using the above design. By contrast, if the design of public facilities violates the principle of environmental behavior psychology, it is much likely to reinforce the negative trailing behaviors in lifestyle, such as the irrational distribution spacing of refuse bins, the irrational height of flush button and so on. Thus, it can be seen that the guidance of design behavior psychology is conductive to promote the positive evolution of public lifestyle.

4 Conclusion

The researches about lifestyle used to be the hot spot in sociology and philosophy are interacting with many applied disciplines, in particular related closely with design. Aimed at the gradualness in the process of evolution of lifestyle the paper based on the concept of the "trailing phenomenon" and brought forward two specific characteristics—temporal trailing and spatial trailing. Through the methods of data researching, case evidencing, predicting and deducing, the paper has demonstrated that the "trailing phenomenon" in lifestyle exert significant influence on design. It involved the trend of development of functions in space design, such as the function of studies and fireplaces. In addition, the paper also includes the application of design behavior psychology which is conductive to promote the development of design of facilities in public spaces. Finally, it is also trying to provide a new vision for researchers, scholars, and designers, from the angle of lifestyle.

Figure 3 the "Fly" in the toilet urinal at Amsterdam International Airport in Holland. picture source, https:// huaban.com/

References

[1] HUANG Z, CHEN B, LIU K, etc. Elimination of trailing in long-wave infrared laser target simulation[J]. Cambridge Infrared and Laser Engineering, 2019(5).

[2] WANG Y, WANG Y, WANG R. Life Style Theory[M], Shanghai: Shanghai People's Publishing House, 1989:155.

[3] WEI Y, XU S. Major Findings of the 16th National Reading Survey[J]. Research Group of National Reading Survey of China Academy of Press and Publication, Publishing and Distribution Research, 2019, 06: 33-36+23.

The Effect of Landscape Art Work on the Landscape Architecture: Based on the Aesthetic Preference of Color and Composition of 100 Landscape Art Works during the 100 Years in Yanqing District, Beijing*

Zhang Yuanyuan, Song Limin, Chen Yuanyuan
Academy of Art & Design, Tsinghua University, Beijing, China

Abstract: Based on the consideration of landscape aesthetics and landscape architecture, and reviewed the previous research results of landscape assessment and construction in Yanqing District, the lack of artistic aesthetic is involved in both governmental and private projects. This paper aimed to discuss whether artistic preference was also vital to create a pleasant life atmosphere that appreciates landscape and cultivates temperament in suburb of Beijing. This research incorporated the aesthetic preference of art work into the landscape architecture. Firstly, the 100 landscape art works of Yanqing District were screened in the past 100 years. Secondly, analysis on the aesthetic preference of the 100 landscape art works, i.e., the era background and geography pattern, the composition preference and colour preference. Finally, through above analysis and based on the ecological requirement, this study presented the effect of landscape art work on exploration of landscape resource, the concept of landscape construction, the landscape design. Therefore, the landscape art work did not only exist as visual art work but also as an important reference role for landscape architecture. This analysis brought some critical consideration for local landscape architecture and natural preservation development, and there will be benefit for holistic landscape architecture in the future.

Keywords: yanqing District; art works of landscape; landscape architecture; aesthetic preference of landscape

* This paper was supported by Beijing Social Science fund projecttll "Study on landscape assessment and environmental holistic design of Yanqing district".

1 Background

1.1 Research scope

Yanqing District is located in the suburbs of Beijing, which is economically underdeveloped compare with other districts in Beijing. However, Yanqing District has the most abundant natural landscape resources and ecological preservation. Yanqing District is also one of the most important sites of the Beijing Winter Olympics 2022 (Beijing to Zhangjiakou).

Landscape art work is one visual communication language for landscape aesthetics. Because of there have unique geography and enough art culture, the number of landscape art works were gradually increased until modern in Yanqing. This study focused on 100 landscape art works that chosen the Yanqing landscape and environment as creative topic, and included paintings, photography, movie.

Landscape aesthetic preference, the researchers from different fields (such as aesthetics, psychology, ecology, art history and planning, studied photos, videos, cognitive maps, virtual reality technology and other media) since 1800s. In order to perfect the understanding of landscape aesthetic preference. It is vital for understanding aesthetic preference from a specific point of view. In the text of interdisciplinary, this study analyzed aesthetic preference of art works

and applied to landscape architecture.

1.2 Research origin

What is the beautiful landscape? Based on our previous research of Yanqing District's landscape assessment and consideration, especially thought about the issue of landscape aesthetic in the context of ecological construction. But the lack of artistic aesthetic is involved in both governmental and private projects. However, the public aesthetic preference has been prioritized in these local constructions, this paper aimed to discusses whether the preference of art work was also vital to create a pleasant life atmosphere that appreciates landscape and cultivates temperament in suburb of Beijing, especially during the Beijing Winter Olympic period when the area needs to host people from rest of the world. A more comprehensive understanding of local natural beauty requires not only local residents but also artistic view. By employing landscape paintings,photography and movie study will provide a more professional guidance. This research also will benefit both local tourism and natural preservation development.

Are the landscape artworks just the art form? The Art regards landscape art work as an art form, the planning regards art work as a media for spatial interpretation, the design regards art work as art foundation. In addition, the landscape has intimately related to map, poetry, calligraphy, garden. The landscape aesthetics was an important link in exploration of China Environment View. Many fields (e.g., philosophy, ecological, design, fine art, architecture, landscape) have actively explored the Chinese aesthetics, which research also more emphasis the inter-discipline method, but rarely multi-perspective and systematic research.

Whether landscape art work are benefit for landscape architecture? In Planning illustration of Yanqing New Town (2005—2020), especially emphasized that it is regards as key nourishing and cherish area of ecology. This planning mainly used the research method of ecology and architecture to confirm the urban spatial layout and design, and also highlight the planning aim to create a pleasant life atmosphere that appreciates landscape and cultivates temperament. This planning presented the ornament and control guideline of landscape construction, but the landscape aesthetic hadn't been paid enough attention. Because the landscape artist through the perspective of artistic aesthetic to catch, perceive, transform and present landscape, so the landscape art work as one artistic language which has different cognitive approach with the planning, ecology and the geography. The most importantly, the colour and composition are the most directive factors of landscape artistic aesthetic.

1.3 Literature review related with composition and colour

Research on the factors of visual communication. Dondis (1974) presented that the point, line, form, direction, hue, texture, proportion, size and change were the primary factors. Clements (1983) considered that the form, line, light and shade, texture, and stereoscopic sense were the visual factors in Photography Composition. Simon Bell (2004) divided the visual factors into 3 parts: the basic factors of point, line, plane and elevations, the variable factors of number, size, light, interval, form, time and others, the organization ways of space, structure and order. Mari Sundli Tveit (2006) and Åsa Ode (2008) concluded nine descriptive concepts of landscape, i.e., stewardship, coherence, disturbance, historicity, visual scale, imageability, complexity, naturalness, ephemera. Wu Jiahua (2006) regarded the form, colour, texture, proportion, layout, and artistic atmosphere as the basic elements of visual art in Landscape Morphology. Christine Tudor (2014) mentioned the vision of landscape included colour, texture, pattern and form.

Research on painting and photography are directly related to composition and colour. As shown in Table 1, the research results of composition could be summarized into fourth aspects which included linear, form, direction and relation. As shown in Table 2, the colour research involved the psychology, art and aesthetics, physics, history, culture and other interdisciplinary fields. The research on colour

configuration occupies a large proportion in artistic field, and in the study of colour aesthetics usually discussed the relationship between colour and psychology, and this paper referred the method of colour and psychology by KOBAYASHI Shigenobu.

Table 1　The research results of composition

Types	Research Results	Source
Linear	straight line, horizontal line, vertical line, diagonal oblique line, cross line, radial line, curve, polyline	CHANG ruilun (2008), LIN yuyuan (2006)
Form	triangle, frame, S/C, O, L, loop, lump cross, portrait	Roberts I (2017), LIN yuyuan(2006), KANG daquan(2005), Clements (1983)
Direction	center, inclined, punctate, fulcrum	Roberts I (2017), LIN yuyuan (2006)
Relation	contrast, rhythm, superiority, balance, unity, harmony, rhythm, wholeness, connection, implication, diversity, stability, harmony, repetition, golden section	Clements (1983), CHANG ruilun(2008), JIANG yue (2015), KANG daquan (2005)

Table 2　The research results of colour

Types	Research Results	Source
In Psychology	quadrant of cold/warm/soft/hard, stimulative effect	e.g. Goethe and Schiller (1798), TAKIMOTO TAKAO (1989), KOBAYASHI (2006). etc.
In Aesthetics	aesthetic configuration, aesthetic value	e.g. WEN jin-yang (1982), LI tian- xiang (1996)Kenneth R. Fehrman (2012). etc.
In Culture	traditional colour, culture factor, territory character	e.g. CHEN yan-qing (2013), SONG jianming (2006), WANG qi-jun (2009) Jean-Philippe Lenclos (1991). etc.

2 Analysis on Aesthetic Preference of Colour and Composition of 100 Landscape Art Works During the 100 Years in Yanqing District

2.1 Introduction of 100 landscape art works in Yanqing

Based on the principle of objectivity and inclusive. Firstly, the art work should be origin from the authority publish press or influential exhibition. Secondly, the art work should be indicate the specific place. Thirdly, the art works should be cover as many landscape types as possible. Finally, 100 landscape art works of Yanqing since 1900s were selected. These included Shanshui Painting, Watercolor Painting, Oil Painting, Photography and Movie, from Beijing Impression: Beauty Yanqing, the Story of Badaling Great Wall, Scenic Photographs in Yanqing, Guangming Daily. In addition, according to the personality and iniquity of the landscape art work, this study impotently focused on the holistic trend of landscape art works.

The Yanqing district annals (2006) introduced that the landscape appreciative actives been earliest recorded during the Yuan Dynasty in Yanqing, the Badaling Great Wall landscape gained more attention until at Qing Dynasty and the Republic of China, more visitors increased after the founding of People's Republic of China. Most importantly, this research samples represent the aesthetic preference of the 2000s, because the 97% art works were created during the 2000s. The tourism had the great development, and the humanity culture also development with it, e.g., the 5000 Years History of Yanqing, Yanqing Art, Yanqing's Mural, Yanqing's Museum, the Cultural Relic in Yanqing etc. The planning policy highlighted Yanqing district as the ecological conservation area of Beijing, and also requested landscape aesthetic, such as Yanqing New Town (2005—2020) presented constructive principle as the Shanshui garden, and to construct a pleasant atmosphere with beauty landscape, cultivate temperament and rural life. Yanqing planning (2017—2035) referred to the concept of the art construction, i.e., through design special landscape space to express the art character.

By the analysis on attention: firstly, there are 37 scenic spots after screened and classified in Yanqing district. Secondly, the frequency statistics of attention order as shown in Figure 1, i.e., the Guishui Park, Guyaju Settlements, Yongning Ancient City, Mount Haituo, Longqing Gorge, Badaling Great Wall, Mount Lotus, Qinglong Bridge Station, Mount Songshan, etc. The Xiadu Park Near, Guishui River,

Donghu Lake have high attention for 13% in 100 landscape art works, the Yongning Ancient City and Guyaju Settlement Lake the second place with 7%. Therefore, thirdly, compared the social attention between the ecological landscape and human-culture landscape, artist pay more attention for the human-culture landscape.

Figure 1 The attention order of 37 landscape spots (by author)

By the analysis on location: firstly, this study confirmed the location of 37 landscape spots in Yanqing Administrative Map, and the Qianjiadian town, Yanqing town, Zhangshanying town and Badaling town had more numbers of landscape spots. It noted that the landscape spots of Qianjiadian town were distributed near the Bahe River, the landscape spots of Yanqing Town were distributed near the Guishui River, the landscape spots of Zhangshanying Town and Badaling Town were distributed near the traffic lines. Secondly, this study compared the location between 37 landscape spots and the Cycling Tourism Map, Geopark Map. We founded that the park near the Guishui River with high attention was not included in the tourist route. In addition, the landscape spots located in the southeast of Yanqing District had not enough attention and exploitation.

2.2 Analysis on the composition of landscape art works

Based on the literature, this paper concluded six kinds commonly composition method, then used the reference line of image editing software to judge the composition preference of 100 art works, and statistic and tabulated the frequency of the composition. As shown in Figure 2 and Figure 3, it can be seen from the statistical results:

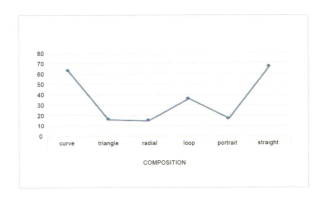

Figure 2 Statistic on the composition of 100 landscape art works (by author)

Firstly, the composition of linear and curved were stand lager proportion, most of these art works shown the middle and distant sight, which were related to the topography of the basin surrounded by mountains in Yanqing District. The composition of linear always adopted horizontal composition, e.g., Kangxi Grassland, Xiadu Park and Mount Haituo. The topic of art work with mountain and river preferred the curved composition to express the richness and beauty picturesque, e.g., Longqing Gorge, Mount Yudu, Mount Songshan, Baihe Reservoir. The Chinese traditional painting preferred used the curved composition.

Figure 3 The composition of the representative landscape art works (scanned by Beijing Impression: Beauty Yanqing, the Story of Badaling Great Wall, Scenic Photographs in Yanqing)

Secondly, the composition of radio and triangular were not commonly used. The composition of radio and triangular were mostly influenced by facilities, such as telegraph poles, roofs and sidewalks in

art works. In addition, the triangular composition mainly shown the close-range. Thirdly, the circular composition mainly shown the aggregate state by the mountains, lakes, trees and shrubs, people and buildings, such as Longqing Gorge, Mount Lotus, Tianchi and Pearl Spring.

2.3 Analysis on the colour of landscape art works

Firstly, this research extracted four primary colours and two adjunctive colours, and referred KOBAYASHI Shigenobu's method of colour research, i.e., based on the psychological effect of "cold, warm, soft, hard" from the colour matching, and put these colour groups on relevant coordinates. As shown in Figure 4 and Figure 5, the Xiadu park and Donghu park near the Guishui river had the mostly richness colours, and involved different seasons, lights, and colour matching. Secondly, according the holistic concept and psychological perspective to judge the aesthetic preference of landscape colour. This research concluded the landscape colour map of Yanqing District, and extracted 400 primary colours and 200 adjunctive colours, and put these colour groups on relevant coordinates.

Figure 5 The quadrant diagram of Park and Guishui River as example colour configuration of the Xiadu Park (by author) and Guishui River (by author)

Therefore, as shown in Figure 6, we concluded that these landscape art works mainly concentrated in the "cold and hard" area. Because of Yanqing District is known as Beijing's "summer city", there has the unique climate conditions of cold winter and cool summer. The holistic environment has cold hue. This blue-green system has more variety configuration ways, e.g., the similar hue with different brightness or purity, the similar brightness with different hue, the contrast hue with different grayscale. In addition, this paper concluded the colour emotion words of Yanqing District were natural, classical, elegant, gorgeous, modern and leisure.

Figure 4 Extractive colour: take the Xiadu

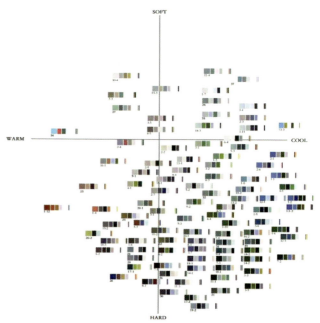

Figure 6 The quadrant diagram of colour configuration of 100 landscape art works (by author)

3 The Effect of Landscape Art Work on

3.1 From the background of 100 landscape art works

Analysis on the geography space influenced on the exploration of landscape resource. According the different location between 37 landscape spots and landscape tourism planning, we should pay attention to the aesthetic and art value of landscape spots near the Guishui river in Yanqing district, and further to establish its effective contact with surrounding landscape site. In addition, the artist payed more attention to the humanistic meaning of landscape, especially the Guishui River, Guyaju Settlements, Yongning Ancient City, Badaling Great Wall, and these landscape spots will be the important objects for further research. Compared with the protection and exploration of natural ecological resources, the humanistic and cultural landscape were not got enough attention.

Analysis on the geography space influenced on the concept of landscape construction. The ecological and aesthetic value of landscape are toward the integrative tendency, the humanistic meaning, the aesthetic factor and the ecological content have equally important level in landscape construction and policy. So, we should adhere to the construction concept of environmental holistic, attach importance to the collaborative role of ecology and aesthetics in landscape, and take the method of mutual verification into the landscape construction.

3.2 From the composition preference of 100 landscape art works

Analysis on the composition preference influenced on landscape design. The artist preferred to use the composition of linear and curve in Shanshui landscape and grassland landscape. The composition of linear and radial were used in artificial environment. Under the premise of protecting the ecological environment, we should pay more attention to the visual and aesthetic composition, such as the proportional relationship between mountains, farmland, rivers and plants, and then pay attention to the holistic composition of landscape, and extent of vision. In addition, we should not only pay attention to the form of ancient buildings, but also to the overall form on the visual.

3.3 From the colour preference of 100 landscape art works

Analysis on the colour preference influenced on landscape design. The 100 landscape art works preferred the colour of "cold and hard", and had the richness configuration of "blue-green", and expressed the emotional words of "natural, elegant, leisurely". There also shown that the sky, river, and plants with different seasons and lights occupied large proportion in art works. Therefore, we should not blindly emphasize the "unique design" to reflect the artistic characteristic, but pay attention to the coordinative colour configuration in landscape, such as make reasonable colour planning by building the database of landscape colour, and take advantage of the complex effects of different seasons and light on landscape.

4 Conclusion

Based on the consideration of landscape aesthetics and landscape architecture, the previous research results of landscape assessment and construction in Yanqing District, the lack of artistic aesthetic was involved in both governmental and private projects. Because of landscape art work was the visual communication language for landscape aesthetics. This paper through analyzed and discussed landscape art works, i.e. the era background and geography pattern, the composition preference and colour preference, and then presented the effect of landscape art work on exploration of landscape resource, the concept of landscape construction and the landscape design.

These landscape art works preferred the beautiful landscape in the environment of ecological combine with artistic, also explored the appropriate composition and rich colour configuration. This research considered landscape art work did not only exist as visual art work, but also vital to create a

pleasant life atmosphere that appreciates landscape and cultivates temperament in suburb of Beijing. This analysis brought some critical consideration for local landscape architecture and natural preservation development, and there will be benefit for holistic landscape architecture in the future.

Reference

[1] PETER HOWARD.The use of art works in landscape studies [J]. Landscape Research, 1979, (4)3:10-12.

[2] LITTON R B.Forest landscape description and inventories: a basis for land planning and design[J].USDA Forest Service Research Paper, PSW-49 Pacific Southwest Forest and Range Experiment Station, Berkeley, California, 1968.

[3] LITTON R B, TETLOW R J. A landscape inventory framework: scenic analyses of the Northern Great Plains[J].Pacific Southwest Forest and Range Experiment Station,Berkeley, California, 1978.

[4] National Forest Landscape Management, Vol. 2; Chapter 1, The Visual Management System. Forest Service, U.S. Department of Agriculture, [M]. 1974: 47. Journal of Travel Research, 1976, 15(1): 30-31.

[5] TWOMBLY, ASA D. National Forest Landscape Management: Volume 2, Chapter 5: Timber [M]. Dept. of Agriculture. Washington, D, C. : Forest Service, 1980.

[6] TERRY C DANIEL, RON S BOSTER, DANIEL T C, BOSTER R S.Measuring landscape esthetics: the scenic beauty estimation method[J]. Usda Forest Service Research Paper Rm, 1976.

[7] LITTON JR R B. Descriptive approaches to landscape analysis[C]// In: Elsner, Gary H., and Richard C. Smardon, technical coordinators. 1979. Proceedings of our national landscape: a conference on applied techniques for analysis and management of the visual resource [Incline Village, Nev., April 23-25, 1979]. Gen. Tech. Rep. PSW-GTR-35. Berkeley, CA. Pacific Southwest Forest and Range Exp. Stn. Washing, D. C. : Forest Service, US Department of Agriculture, 1979(35): 77-87.

[8] Department of the Interior Bureau of Land Management, Manual 8400: Visual Resource Management, 1984:4-5.

[9] GOBSTER P H, NASSAUER J I, DANIEL T C,et al. The shared landscape: what does aesthetics have to do with ecology? [J]. Landscape Ecology, 2007, 22(7):959-972.

[10] LEDER H, BELKE B, OEBERST A, et al. A Model of Aesthetic Appreciation and Aesthetic Judgments[J]. British Journal of Psychology, 2004, 95(Pt 4):489-508.

[11] U.S. Department of Agriculture, Forest Service. Landscape Aesthetics: A Handbook for Scenery Management, Agriculture Handbook No.701. [M] Washington D. C. :USDA Forest Service, 1995.

[12] CHRISTINE TUDOR. An Approach to Landscape Character Assessment[J]. Natural England, 2014(9):42.

[13] ANTHONY KEREBE L, NANCY GÉLINAS, etal. Landscape aesthetic modelling using Bayesian networks: Conceptual framework and participatory indicator weighting [J]. Landscape and Urban Planning, Volume 185, May 2019: 258-271.

[14] DONDIS D A. A primer of visual literacy[M]. Cambridge: The Mit Press,1974.

[15] BELL S. Elements of visual design in the landscape[M].Oxford: Taylor & Francis,2004.

[16] TVEIT M, ODE A FRY G. Key concepts in a framework for analysing visual landscape character[J]. Landscape Research, 2006, 31(3):229-255.

Production and Design Revolution

The Effect of OBA in Paper and Illumination Level on Perceptibility of Printed Colors

Yu Changlong, Robert Chung, Bruce Myers
RIT School of Media Sciences, Rochester, America

Abstract: A research was conducted to study the perceptibility of color difference of color pairs, caused by OBA differences in paper substrates, and its relationship with quantitative measurement metrics. Based on the psychometric experiments conducted, the results show the utilization of the visual difference index (VDI), from 0 (no difference) to 3 (noticeable difference), to rate 27 color pairs with each pair prepared by the same colorants but different OBA amount in the substrates. The findings indicate that (a) printed colors are affected by the presence of OBA from no difference to noticeable difference, (b) $\Delta E00$ has a stronger linear correlation with visual color difference than ΔE^*ab does, (c) there is no significant association between illumination levels and visual color difference. This research introduces the metric, OBA, per ISO 15397 (2013), as the CIE-b* difference in color pairs under M1 and M2 conditions. It also defines ΔOBA as the OBA difference between any color pairs, including substrates. The results show that there is linear correlation (1) between visual difference and $\Delta E00$ which describes the color difference, and (2) between visual difference and ΔOBA which describes the criticalness of M1 lighting to realize the color match.

Keywords: perceptibility; visual difference index; ΔE^*ab; $\Delta E00$; OBA; ΔOBA

1 Introduction

Color aims for commercial printing are traditionally based on paper substrates without optical brightening agents (OBAs). Today, OBAs are widely used in printing papers. Print buyers often prefer brighter papers and the use of OBAs provide brighter stocks at lower cost and with less environmental impact than bleaching methods which were traditionally utilized to provide sheets with increased brightness.

When OBA loaded papers are used in printing, Three primary issues arise: (1) color of the paper, namely CIE-b* value, is out of specifications, (2) printed colors and their conformance, e.g., solids and grays, are influenced by the paper color, and (3) there is a color mismatch between contract color proofs and the final prints.

2 Literature Review

This section discusses the fundamental of OBA, how we visualize color differences, and how we measure color differences through literature review.

3 OBA fundamental

Papers with OBA require ultraviolet radiation of illuminant wavelengths below 400 nm for their excitation; the energy then re-emits in the blue region. This brings the peak reflectance value at about 457 nm. The colorimetric effect is a shift of CIE-b* value, up to ten units. The visual effect is a shift from yellowish white to bluish white.

Chung and Tian(2011) show that the effects of OBA impact light ink-covered areas the most. Human eye senses the OBA-induced difference on light-covered ink areas easily. In other words, the use of OBA substratecan introduce a color shift both visually and colorimetrically. There is a need, therefore, to evaluate the visual difference of printed color that is induced by OBA.

4 Visualizing color difference

Habekost (2013) compared several color difference equations in corresponding with perceived color differences. Both groups of trained and untrained observers, in regard to judging color differences,

were asked to rank color differences of test colors. The observers viewed the color patches in a viewing booth with 5000K lighting. Visual differences between the standard and the sample patch were ranked as: match (5), slightly different (4), different (3), more different (2) and very different (1). The ranking scheme was then turned visual responses into a scale from 1 to 5.

To study the effect of differences in substrate white point on the acceptability of colour matches, London College of Communication conducted a psychometric experiment, utilizing a six-point scale to rate the size of color difference between reference and sample. The visual scaling is based on perceptibility and acceptability thresholds where 1~2 indicating not perceptible or only barely perceptible, 3~4 indicating acceptable and 5~6 indicating unacceptable (Green, Baah, Pointer & Sun, 2012).

5 Measuring color differences

CIELAB color difference is the Euclidean distance between the two different L × a × b × values representing the two different specimens in the CIELAB color space. $\Delta E \times ab$, developed in 1976, is a popular color difference formula. Because of the ease of computation, $\Delta E \times ab$ has been widely used in the graphic arts industry.

Presently, $\Delta E00$ is recommended by ISO 13655 (2009) for the calculation of small color differences. One primary goal of the $\Delta E00$ formula is to correct for the non-uniformity of the CIELAB color space for small color differences.

6 Objectives

The objectives of this research are three-fold: (1) to rank visual color difference between prints with and without the presence of OBA; (2) to study the relationship between visual color difference and color difference metrics, namely, $\Delta E \times ab$ and $\Delta E00$; and (3) to investigate whether visual color differences depend on illumination levels.

7 Methodology

The following procedures were used to carry out the psychometric experiment: (1) color samples were prepared and measured, (2) observers were screened, and (3) visual ranking experiments were conducted, and (4) data analyses and hypothesis testing were performed:

8 Preparing and measuring color samples

A total of 27 pairs of printed color patches, derived from the IT8.7/4 Target (1,617 color patches in all), were prepared to sample the color space in lightness, hue, and chroma, using the same colorants printed on the paper with OBA (Invercote G) and the same paper without OBA (Invercote T).

Each of the 27 sample pairs, in the dimension of 3.5" × 7", was prepared using Adobe InDesign. The digital file was exported in PDF/X-1a: 2001 standard and output to the Kodak Approval imaging system. The "donors" were then transferred through a laminator on the two paper substrates (Invercote T and Invercote G).

Each sample pair was placed in edge contact and mounted on a matte gray cardboard. As shown in Figure 1, the 50% cyan tint on Invercote T (non-OBA substrate) is mounted on the left side and the same 50% cyan tint on Invercote G (OBA substrate) is mounted on the right side.

CIELAB values of all samples were measured in M1 and M2 measurement modes using an X-Rite i1 Pro2 spectrophotometer. ΔE^*ab and $\Delta E00$ between color pairs were computed according to ISO 13655.

9 Screening observers

The Farnsworth-Munsell 100 Hue Test was utilized to screen observers. Recommended procedures from the manufacturer were adhered to, including conducting the study in a standardized viewing

condition.Caps were randomized using the cover of the case. Observers were asked to arrange the caps according to the two fixed colors at the end of a case by moving the caps by hand without touching the color. Although no time limit was given, a typical screening took 10~12 minutes to conduct in a quiet surrounding.

A total of 35 students and staff from the College of Imaging Arts and Sciences at RIT volunteered to participate in the study. Based on an unacceptable performance in the Farnsworth-Munsell 100 Hue Test, only one individual was eliminated from the observer panel.

Figure 1　An example of a sample pair

10　Conducting visual scaling experiments

The viewing condition was the GTI viewing cabinet capable of adjusting the illuminant intensity to ISO 3664 P1 and P2 conditions.

Two anchor pairs were present in the psychometric experiment. Anchor Pair A is the reference for "no difference" because it is the assembly of two identical dark color patches. Anchor Pair B is the reference for "noticeable difference" because it is the assembly of the two paper substrates, Invercote T and Invercote G (Figure 2).

Figure 2　Anchor pair A (no difference) and B (noticeable difference)

During the visual ranking experiment, a random sample pair was shown with the two anchor pairs presented under P1 and P2 illumination conditions. Each observer was asked to assign a visual difference index (VDI), to the sample pair. A 4-point scale was used: "0" indicating no difference; "1" indicating just noticeable difference (JND), "2" indicating more than JND, and "3" indicating noticeable difference.

11　Performing data analyses

Individual scores on visual ranking were tabulated and averaged in terms of VDI. The linear relationship between visual difference index (VDI) and color difference metrics was analyzed.Even though the VDI is an interval scale with a range from 0 to 3, the present study treats it as a continuous scale after all VDI responses were averaged.

To study whether visual color difference depends on illumination levels, sample pairs with high densities or high TAC were examined under P1 and P2 viewing conditions. Two-way tables and the Chi-square test were employed to test if there is association between illumination levels and visual color difference.

12　Results

The research findings can be grouped in the following sub-topics: (1) frequency distribution of sample pairs, (2) relationship between visual color difference (VDI) and measured color difference ($\Delta E \times ab$ and $\Delta E00$), (3) association between visual color difference and illumination intensity.

Frequency distribution of sample pairs

A total of 34 observers participated in the psychometric experiment. Out of 27 color pairs, 5 of the averages fell in the category of "no difference"; 4 of averages fell in the category of "JND"; 4 of averages fell in the category of "More than JND"; and the rest (14) fell in the category of "noticeable difference" (Figure 3).

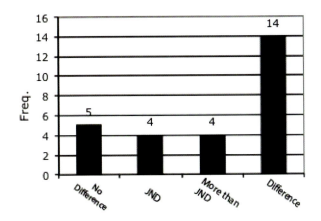

Figure 3 Histogram based on visual ranking experiment

Figure 4 (left) shows the ΔE*ab frequency distribution with four intervals, from 0-2, 2-4, 4-6, and 6-8. Figure 4 (right) shows the ΔE00 frequency distribution using the same intervals.

Figure 4 Histogram based on ΔE*ab (left) and ΔE00 (right)

Figure 4 indicates that (a) the range of measured color differences is the same (8) for ΔE*ab and ΔE00; (b) the distribution of these color differences are different between the two metrics.

Transforming visual ranking (from no difference to noticeable difference) into visual difference index (from 0 to 3) was instrumental in quantifying visual sensation of small color differences. In hindsight, it might have been better to further differentiate the "noticeable difference" category if we used a 5-point scale with "5" being "very different" or "not acceptable."

13 Relationship between measured and visual color difference

By replacing the visual ranking difference into numerical values (from 0 to 3), we can study the linear correlation between the VDI (or visual difference index) and measured color difference. Figure 5 shows the linear relationship between the ΔE*ab, ΔE00 metric (y-axis) and the visual difference index (x-axis).

The coefficient of determination, denoted R^2, indicates how well data points fit a straight line. In this experiment, ΔE00 color difference metric results in a higher correlation coefficient ($R^2 = 0.79$), than that of ΔE* ab metric ($R^2 = 0.46$). This indicates that that ΔE00 has a stronger linear correlation with visual color difference than ΔE* ab.

Figure 5 Correlation between ΔE*ab vs. VDI (left) and ΔE00 vs. VDI (right)

By examining the two graphs in Figure 5 visually, we can see that ΔE00 values are more clustered (less spread) in the "No Difference", "JND", and "More than JND" regions than ΔE* ab values. This visual examination supports the linear correlation analysis that ΔE00 metric correlates with small visual color differences better than ΔE*ab will.

Relationship between perceived color difference and illumination intensity

To investigate whether visual color difference of color pair depends on illumination levels, three dark-tone (or high TAC) pairs, Pairs 12, 23, and 27, were selected. Two-way tables and the Chi-square test were used to test if there is significant association between illumination levels and color difference indices.

Using Pair 12 (C0M0Y0K80), a 80% black tint, as an example, the Chi-square test statistics is 3.215, the p-value (Chi-square \geq 3.215, df=2) is $0.2 > 0.05$, indicating that there is no significant association between illumination levels and color difference indices.

The results of Chi-square test for Pair 23 (C100M100Y0K0), a cyan/magenta overprint solid, and

Pair 27 (C40M27Y27K100), a four-color overprint, were the same as Pair 12. This research concludes that there is no significant association between illumination levels and visual color difference.

Although there is no significant association between illumination levels and color difference indices, Figure 6 shows that observers tend to see more color differences for Pair 12 under P1 than under P2 conditions.

Figure 6 Bar chart under two illumination levels for Pair 12

16 Further Research

The paper industry has been working on quantifying the OBA effect in paper. ISO/FDIS 15397 (2013) describes two metrics, ΔB and OBA, to quantify OBA effect in paper.

1. ΔB metric

The first metric is based on the brightness value of the paper under D65 illumination (ΔB). The brightness method, as detailed in clause 5.12 of ISO/FDIS 15397, states that the OBA effect is the difference of D65/10-degree Brightness measurement performed with UV and with a UV-cut filter. Furthermore, fluorescence can be classified into four levels: faint (0-3), low (4-7), moderate (8-13), and high (>14).

There are two issues with the brightness method: (1) the graphic art industry uses D50/2-degree as the primary illuminant/observer combination, not D65/10-degree, to measure color, and (2) fluorescence of a single substrate, influenced by the OBA amount, should not be classified into visual terms because the visual sensation of paper "white" is relative.

2. OBA metric

The second metric (OBA), also described in clause 5.12 of ISO/FDIS 15397, is the difference of the CIE-b* values between M1 and M2 measurement conditions in D50 illumination (Eq. 1).

$$OBA = b^*_{M2} - b^*_{M1} \qquad Eq.\ (1)$$

The quantity, b^*_{M1}, is the b* value of the paper including pulp and OBA. The quantity, b^*_{M2}, is the b* value of the paper including pulp, but excluding OBA. Thus, OBA indicates the degree of fluorescence that can be expected in graphic arts viewing and measurements.

This research defines the metric, ΔOBA, as the OBA difference between any color pairs with and without OBA in substrates, S1 and S2 (Eq. 2).

$$\Delta OBA = OBA_{S1} - OBA_{S2} \qquad Eq.\ (2)$$

A key interest in this research is whether VDI (derived from the psychometric experiment) and ΔOBA (the difference between two OBA amounts of color pairs with and without OBA in their substrates) relates to each other. Figure 7 illustrates that there is a good linear correlation between VDI and ΔOBA with a R-square value of 0.62.

Figure 7 Linear correlation between VDI and ΔOBA

In color proofing, it is the OBA difference between the two substrates (ΔOBA), not the OBA amount of the substrate that influences their visual difference. We can categorize the degree of fluorescence into four levels:

no difference to JND (0-3 ΔOBA), more than JND (3-6 ΔOBA), noticeable difference (6-9 ΔOBA), and very different (>10 ΔOBA).

In color proofing, the larger the ΔOBA is, the more critical is the viewing illumination and the color management task in the M1 color-managed workflow.

17 Conclusions

This research only studied the color difference of color pairs with OBA and without OBA in their substrates. We conclude that (a) printed colors are affected by the presence of OBA from no difference to noticeable difference, (b) ΔE_{00} has a more linear correlation with visual color difference (VDI) than ΔE^*_{ab} does, (c) there is no significant association between illumination levels and visual color difference. In addition, there is a good correlation between VDI and ΔOBA.

While OBA amount, as defined in Eq. (1) is material dependent, both ΔE_{00} and ΔOBA are performance criteria in proof-to-print color match. While ΔE_{00} describes color matching, ΔOBA describes the criticalness of M1 lighting to realize the color match.

References

[1] CHUNG R, TIAN I. Effect of paper containing OBA on printed colors[M].Test Targets10.Rochester, NY: RIT Press, 2011.

[2] ISO 3664. Graphic technology and photography: viewing conditions, 2009. Retrieved from www.iso.org.

[3] ISO 13655. Graphic technology: Spectral measurement and colorimetric computation for graphic arts images, 2009. Retrieved from www.iso.org.

[4] ISO/DIS 15397. Graphic Technology: Communication of graphic paper properties, 2013.

[5] GREEN P, BAAH K, POINTER M, SUN P. Effect of differences in substrate white point on the acceptability of colour matches[J]. London College of Communication, UK, 2012.

[6] HABEKOST M.Which color differencing equation should be used?[J]. International Circular of Graphic Education and Research, 2013(6):20-33.

Inclusive Design and Sustainable Development

Sustainability Involves Emotion: An Interpretation on the Emotional Characteristics of Sustainable Architecture[*]

Gao Yunting
School of Art and Design, Guangdong Baiyun University, Guangzhou, China

Abstract: Based on the theoretical foundation of emotion research in architecture and design, this study starts with design experience and practical cases. Taking form, space and feeling as the analysis elements, this paper explores the emotional attributes of sustainable architectural design strategies and space ontology from the four dimensions of aesthetic appreciation, psychological satisfaction, emotional care and spatial experience. This study found that, in diversified buildings design and sustainable strategies, the expression of emotion can be immediate, continuous and diversified. In the future, as the maturity of sustainable architectural design methods and technologies, people's attention will turn to the emotional perspective full of humanistic care. Paying attention to the integration of ecology and human emotion in architectural design and exploring its possibility will be another key point for the popularization and development of sustainable architecture.

Keywords: sustainability; architecture; emotion

[*] **This research was supported by the Key Scientific Research Project of Guangdong Province Office of Education, China (No. 2016WQNCX153) and the Green Environment Art Design Research Center of Guangdong Baiyun University, China (No. 2440314).**

1 Introduction

Our reversion today to embark on the road of sustainability, which will inevitably bring about the new architecture movement and influence the development of architecture in the following century, including dramatically enriching the content of architectural science and technology and correspondingly developing and changing the artistic creation of architecture. (Wu, L. Y. 1998) There is a certain dependence of psychological function on utility function in the integrity of sustainable architecture technology and art, which indicate the development orientation of sustainable architecture in the humanistic layer from the material and spiritual angles, namely that the integration of constantly developing sustainability technology into architecture will cause the change of "artistic creation" to architectural environment in terms of aesthetics, psychic satisfaction, emotional caring and spatial experience. Therefore, ecological aesthetics that mutually integrates and harmonizes with ecological technology has naturally turned into a theoretical basis of the artistic creation for sustainable architecture at present. The integration of all kinds of ecological technologies and sustainable strategies into sustainable architecture design will generate many of new architectural and spatial forms and develop new spatial spirit and environmental image. In addition to maintaining the human caring of traditionally architectural environment, sustainable architecture also displays new attributes of emotional connotation and manifestation mode by sublating, restructuring and remodeling traditional architecture in the process of reflection on the nature.

2 Emotion of form: aesthetic form of visual pleasure

The sustainable function of six-sided shape can maintain the formal beauty in sustainable architecture just as the traditional one. The ecological metaphor and the deep-seated formal structure of

natural environment lead the spatial environment to be immersed in the breath of natural ecology. Zong Baihua wrote in his After Appreciating Rodin's Sculptures that "the nature has an inconceivable vitality, which is the source of all of "beautiful things". The nature is always beautiful anywhere." (Zong, 2011) The emergence of the emotional field interacted between human's instinctive pursuit of visual pleasure and the saying of "the false thing is inferior to the real appearance and the false scenery is inferior to the nature" will be the simple beauty, ecological beauty and natural beauty of spatial environment, an artistic work of the "humanized nature".

The number of ecological materials, as the main material carriers to transform emotion formally, is not much, compared to traditional materials. However, ecologic materials can endow the aesthetics of natural ecology with better appearance in terms of color, texture, quality and form superior to those endowed by modern industrial materials, because of its quality of "shaping up based on objects". For example, the form and quality of soil, bamboo, crop fiber and reed are featured by the natural and wild artistic images, such aesthetic attributes are way beyond those rational and indifferent materials, such as stainless steel, iron, cement and plastics. Even more, the vivid effect of processed ecological materials is not second to that of natural materials.

Sustainable technology displayed and hid in spatial entities plays as the driving force and a catalyst to promote the generation and evolution of new forms. The so-called beauty lies in natural objects themselves and beauty is the attribute of objective matter. The moment of technology maturity marks the starting point of free release of beauty-pursuing consciousness and the emergence of spatial form with visual aesthetics. Modest, gentle, low-key and simple feelings can usually be sensed in the forms with low technology, showing the traditional and ecological beauty with the rural taste, the time precipitation and the integration into the nature. The infinity of high technology can endow forms with degree of freedom and novel creativity; and the image of modernity can demonstrate the fashionable and trendy beauty. The complicated structure of high technology can also demonstrate the beauty of spatial environment. For example, the dynamic beauty of pretension in cable-membrane structure and the formal beauty in the stability and power of steel structure; and the visual image of strength, stability and orderliness reflects the pleasure of technological formal beauty.

Due to difference of climatic regions and conditions, many beautiful architectural forms are generated in the contradiction and harmonization of climate and architecture. There is transparent and crystal beauty and thick-wall beauty in the glass-made greenhouses in cold regions, the artistic beauty of ventilation structure in dry and hot regions, the light and pass-through beauty of architectural structures in wet and hot regions and the formal beauty integrating heat preservation, sun shading and ventilation in the temperate regions. Architectural pattern language of traditional and geographical culture, including spatial form, feature component, ornament and pattern, is not only featured by the inexpensive cost, but also endowing architecture with the great visual expressive force. The so-called beauty is sourced from culture praise; therefore, designers are usually used to find out the dependence of geographic tradition on modernity and to utilize modelling language as the ideographic system in the transmission media of traditional culture. The development of traditional low technology is usually controlled by geographically cultural genes; newborn technology is usually featured by the strong infiltration economically and socially; while low technology is a continuous expression of the uniformity of geographic tradition and modern culture. The application of low technology and construction materials of local tradition by designers can naturally demonstrate the beauty of traditional culture geographically.

3 Emotion of object: emotional sustenance of personal memory

Old buildings are the features of history visible to human, as an emotional place of "lasting spirit". Günter Nitschke believed that place is the product of life space-time. (Nitschke, 1993) Old houses are not only connected with us materially in the

biological sense, but also the emotional construction internalized in significance of life. Historical value (especially the geographic tradition) is the extending significance of trying to maintain the original architectural form and structure in the process of sustainable architectural reconstruction; the complicated and multiple emotional representation can waken up human's emotional memory subsided in the unrestrained old times. Witnessing a richer world also means to witness oneself more completely; such a spiritual caring can serve as a temporary harbor of refuge for human, for the sense of relaxation, comfort and warmth. For the purpose of ecologicalization and cultural spread, sustainable architectural design will also follow the forms and characteristics of traditional and geographic cultural architecture, in which the sense of recognition can directly or abstractly strengthen the emotional caring of spatial environment. Taking the so-called "family shrine" in front of the fireplace called by Bryan Lawson as the most central public space in the domestic realm as an instance, the warm and harmonious character of space is usually utilized at present.

What can generate richer emotion of personal exclusion than tradition and culture shall be self-built houses, which compose the important sustainable strategy with social ethical significance. According to Christian Norberg-Schulz, the most concrete explanation of environment shall be place, generally speaking, the occurrence of behaviors and events. (Norberg-Schulz, 1979) The behavior and event of building houses by oneself, as the process of creating the place of survival environment, can realize the emotional value expectation of "being" in the satisfaction of the objectively rational value of human survival. When someone makes great efforts to complete his/her own dwelling environment and integrates his/her own interests and habits into it, then this artificial environment can profoundly gather human's life, spirit and emotion and express the corresponding lifestyle authentically and concretely. The objectified self-realization of human's life value will give rise to the sense of satisfaction, achievement and pride; such a relationship is the foundation for human survival.

Small space, generated under the concept of resource conservation and efficiency, is another kind of place for exclusive emotional sustenance. As Rudolf Schwarz explained: a certain field can't be home unless it is on a smaller scale. Therefore, the size of the construction site must be restricted within the imaginable scope to become a home. (Norberg-Schulz, 1971) The charm of a small space lies in its spatial sheltering to the maximum extent for the sense of safe territory. The distinct envelope quality of a small space enables our personal space bubbles to touch each corner, to respond to our psychologically emotional diffraction, to isolate us from sight and noise outside, and to control and choose to exchange information with others. The separate dialog between human and indoor environment demonstrates certain absolute degree of freedom of emotional expression and the sense of center feeling of the place. The emotional connection between spatial environment and human can be built up rapidly in this everlasting experience; and the building up of this emotion will provide us with tranquility and the sense of belonging for being sheltered.

4 Emotion of meaning: psychological pleasure of friendly environment

David Hume indicated that the sight of "convenience" will give you the pleasant sensation, because convenience is a kind of beauty. (Zhu, 1979) "Convenience" can offer psychological comfort because of its ethical beauty of humanistic concern. Sustainable strategy has started resetting a potential mechanism of psychological pleasure on us under the premise of perceptive "precomposed sedimentation", when implementing the practical function. A comfortable state of good mood is the basic psychological feeling brought about by the naturalization of sustainable architecture. Similarly, comfortable sustainable architecture can also lead to the sense of novelty and freshness. Its totally natural interest and charm distinctively can create humorous, dramatic or surprising psychological experience elements in the environment; while interesting space of in-depth interesting connotation can make people unable to bear laughing or smiling inside.

The triggering center for psychologically emotion experience will take shape in exaggerated, twisted, illusory and compound form and environment; and experience effect with outstanding performance will leave a memorably emotional impression. As psychological experience gets richer and more impressively, impression and association can promote the development and deepening of psychological aesthetic emotion more actively.

The unreal effect and mystery generated in the specious information confirmation will lift up the internal pleasure and this is another reason for psychological pleasure generated in architecture sustainability. Visional and mysterious illusion is the same as a beautiful fairy tale essentially; the elusively unreal feeling is the matter understood by us flying in the mind, recreated from the objects perceived in the space. Such complicated and confusing image generated from the determinate and known space will give us a great pleasure; while illusion can create the sense of mystery in spatial environment, which can cause the associative effect greatly and drive us to explore the future, think about the past and upgrade from experiencing the world to transcend the world. Cognitive schema, which is unable to be generated from the rational sublimation of emotional aesthetics will call forth human's sense of pleasure about tasting the unknown. For instance, the slightly transparent chiffon weaved obliquely decorated on the reverse side of the stage applied in Casa da Música of Rem Koolhaas is the model of such pleasing effect. (Heybroek, 2014)

Compared to divertingness and mystery, the psychological pleasure in the deeper layer of sustainable architecture is usually originated from the synesthesia product of the dominant position of the object over the subject, namely a kind of seductively overwhelming beauty of shock hidden in the strength of sustainable high-tech. First, it is certain fear or pain under the convergence of natural force and manpower, which is transferred by the "pouring", "enriching" and "upgrading" value included in the non- existing confirmation of threats. This traction of sustainable architectural technology to human transforms the sense of terror and pain into the sense of pleasure, expressed in the turbulent, dynamic, rugged, vigorous and majestic form with the soul-stirring aesthetic feeling. Along with our more thorough understanding of the nature and human strength, we will have a stronger and deeper psychological and emotional pleasure.

5 Emotion of environment: life experience of natural integration

The traditional architecture, featured by multiple barriers linking to the nature, fails to lead human up to a higher level is the reason that life experience offered by sustainable architecture different from and transcending that offered by traditional architecture. The psychological explanation of space image full of vitality and significance has activated our natural attributes and built up a more extensive life and emotional realm. Sustainable architectural design, based on the natural community, puts human back to the larger integrity of earth, nature and universe to conceive and narrate the stories of human. Architecture concretely displays the orderly and harmonious interrelationship between human and surrounding environment; and the habitat for human and the nature home have become into one. For instance, Tadao Ando usually takes slate, cement, wood, steel and glass as the materials and applies fog, rain, wind, sunshine and other design elements ingeniously beyond description to express the integrity harmony between indoor environment and the nature. Based on our experience and connection with the nature, this integral feeling will enable us to profoundly realize the fact that we are surrounded by our life environment and we are unable to be out of the nature. Only incorporation into the nature can be the authentic attribute of real life. The uniform construction between human and nature at a higher level transcending subjectivity and space will help us acquire the sense of belonging and integrity of life feeling.

The moment of understanding one's survival basis shall be the moment to wake up the awareness that degree of freedom only exists in respecting and protecting the nature and that we can only release our natural instincts in harmony and orderliness.

Meanwhile, sustainable architecture has thoroughly demonstrated the free quality of the nature. Large glass, expanding surface and high parvis can express the natural conception of infinite space integrated into the nature, offering the free and unfettered roaming situation to shake off us from various ideological burden and concern first, to expand our conception of consciousness boundary by the free and liberal feeling and to maintain our freedom and infinity. "Facing upwards to the blue sky, we behold the vast immensity of the universe; when bowing our heads towards the ground, we again satisfy ourselves with the diversity of species. Thereby we can refresh our views and let free our souls, with luxuriant satisfaction done to both ears and eyes. How infinite the cheer is !" (Preface to the Poems Collected from the Orchid Pavilion) You will realize the simple existence; and your feeling and spirit will be integrated into the nature to fly around freely; all of objects in the world will be included in your mind, the authentic human instinct of freedom will rest in the nature, and human's life and life consciousness will be upgraded in the aesthetic sublimity of freedom.

What opened in the conception of psychological freedom is the internal clarity. Human longing for perfection starts to use the lofty divine scale to deny the worldly scale; to detach from the falling during doubting and examining "being" voluntarily to reappear beautiful things in human instincts, to transcend the limit of human, to reach a clear and bright world with the coexistence of "heaven, earth, human and divine", and to feel the bright, ordinary and calm existence status of the essence of human survival. In addition, sustainable architecture can also provide the sense of clarity and quietness. The parvis with glass ceiling, the sunshine full of vitality and holiness, the openness of space, and the infiltration of natural scenery and taste are generated in the authentic function and the virtuous technology, to express the clear, orderly, light and transparent space image. Space with purity can offer the disenchantment experience infinitely tending to the nature and divine loftiness, releasing human from internal pressure to openness with certain influences physically, emotionally and spiritually. Such a clarified openness can maintain each object in quietness and integrity, acting as the strength symbol to affect, cleanse, mobilize, excite and transform the spirit, revealing the truth of "being". As a result, human in the spatial environment can look up to the sky while being based on the land. This space of looking up penetrating the sky and the land is distributed to human, shaping up the clarified and roaming circumstance of human freedom. Consequently, human's inward world starts to be bright and clear; human reaches the realm of clarification in the light of automatic aletheia; and the natural glow of human survival starts to light up gradually.

6 The relationship of four emotion types

The use function of sustainability and the emotional expression of visualization are the mutual penetrating contents of sustainable architecture materially and spiritually. Spatial environment displays human's lifestyle, spiritual personality and aesthetic concept, which directly exist in the relation construction between spatial experience and environment feeling; and this is the special "agreement" between emotion and sustainable architecture. As the object of human experience in a special mood, it has a subtle and huge scale to have a closer or farther look; it can not only be touched, but also entered; and it can also put the heaven and earth as the background and incorporate them into one. The meaning form displayed in the brand-new place spirit provides us with a wide, profound and heart-warming experience of natural beauty and human beauty.

Sustainable architecture, based on its emotional characteristics of beautiful form, emotional sustenance, psychological pleasure and profound perception, displays the new connotation of its emotional quality, making people accept and realize its emotional care at the physical, emotional and psychological levels. (See Figure 1) First, sustainable architecture displays the beautiful form and pleasant spatial environment in terms of ecology, technology and geographic tradition, offering us the visual beauty and pleasant feeling;

meanwhile, the humorous, interesting, illusory, mysterious and shocking spatial environment of interest and charm endows us with the pleasant emotion and psychologically pleasant sensation, which are the emotional representation of physical and psychological pleasure. Second, sustainable architecture implies human emotion in various ways, offers the sense of "home returning", this sense of belonging enables us to experience the warmth, comfort and freedom. The introduction of nature into spatial environment helps human realize that aseity is a part of the wholeness of earth and nature; the sense of belonging to nature helps human experience the integrity and completeness of life, which is the emotional representation of the sense of belonging. Third, the natural taste and quality of sustainable architecture always cleanse our souls and provide us with the highest life experience in the free and clarified spatial environment. This is extremely different from the spiritual openness and temperamental liberation in the past. The new cognition of life and emotion enables our mind to perceive, understand and experience certain lofty and clarified realm with the sense of holiness, displaying and demonstrating the detached and big-hearted situation of human, which is the emotional representation of being open minded.

The emotional attribute offered by sustainable architecture covers from the "reality" of outside form to "illusion" of psychological emotion and to the "truth" of life experience, from the sensory representation outside to the spiritual comprehending inside and from the physical experience to the mind world evolutionarily, to lead human to the connotation of spatial language from the externalized image step by step, based on the emotional perception mechanism of instinct (desired and aesthetic), experience (behavioral and cognitive) and awareness (conscious and valuable), to access into a brand-new experience situation in the re-recognition of aseity. There are abundant and profound psychological situation and development of various experience and feelings in spatial environment, which enable us to experience the more complete life emotion, to reach the situation of integrating comfort, completeness and spiritual sublimation into one in ordinary life and to be much closer to the ideal of sustainable habitation of poetic dwelling.

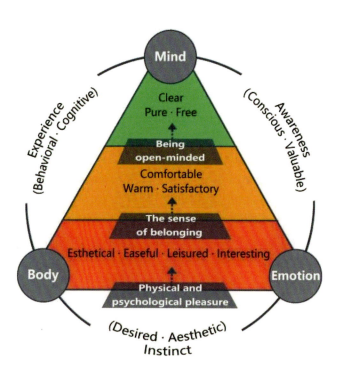

Figure 1　Emotional attribute of sustainable architecture

7 Conclusion

The seemingly beautiful life created by industrialization and technologies is lack of authentically humanistic care, but turning each of us into the so-called "one-dimensional man" proposed by philosopher Herbert Marcuse, who only pursues cake and ale but losing the spiritual and emotional pursuit. Gradually, human sinks into the "materialized" existence who yields to the reality instead of criticizing it, and will never go after (or be able to imagine) the scene of a better life. As the expansion of instrumental reason, we have hardly lost the sense of recognition and direction in the increasingly barren homeland. The lack and crisis of emotional significance suffered by human as well as the problems to be solved urgently are very obvious.

The discussion above has suggested that sustainable architecture enjoying the prosperous development at present can actively answer those questions. For architecture as an important carrier and major way of storytelling and emotional expression, its sustainable

development and emotional inclusion can't be isolated and separated. Sustainability is featured by some attributes of emotional expression, which can be added and integrated consciously. There can be a unitary interweaving relation; those externalized, ecological technological and index content and internalized, emotional, quality and feeling content can be found in the organic unity of use function and integral form. Designers shall pay attention to the practice of sustainable architecture design to strengthen the emotional relationship between human and spatial environment; and our sustainable schemes shall try to look for the greatest common divisor of nature and human, to realize the emotional spatial environment in the invitation from nature to habitat, and to create more integral poetic and emotional scenes based on the essential connotation of sustainable humanization.

References

[1] WU L Y. Expectations of 21 century architecture:source material of the "Beijing Charter" [J]. Architectural Journal, 1998 (12), 4-12+65.

[2] ZONG B H. Artistic conception[M]. Beijing: The Commercial Press,2011.

[3] NITSCHKE G.From Shinto to Ando: studies in architectural anthropology in Japan[M]. London: Academy Editions, 1993.

[4] NORBERG-SCHULZ C. Genius Loci: towards a phenomenology of architecture[M]. New York: Rizzoli, 1979.

[5] NORBERG-SCHULZ C. Existence, space and architecture[M]. New York: Praeger Publishers, 1971.

[6] ZHU G Q. A history of the western aesthetics (second edition)[M]. Beijing: People's Literature Publishing House, 1979.

[7] HEYBROEK V. Textile in architecture[M]. The Netherland: Delft University of Technology, 2014.

[8] MERLEAU-PONTY M. Phenomenology of perception[M]. London: Routledge, 2011.

[9] HAN B D.Lecture on Chinese architectural culture[M]. Beijing: SDX Joint Publishing Company, 2006.

[10] RASMUSSEN S E.Experiencing architecture[M]. Cambridge: MIT Press,1964.

[11] WANG Z Z.Architectural aesthetics (second edition)[M]. Nanjing: Southeast University Press, 2014.

[12] LIU X J.Theories of modern architecture (second edition)[M]. Beijing: China Architecture & Building Press, 2008.

Robotics and Design

Contemporary Material Art in the Perspective of New Materialism: Taking Fiber Art as An Example

Liang Kai
Academy of Arts & Design, Tsinghua University, Beijing, China

Abstract: New Materialism calls for a novel understanding of and a renewed emphasis on materiality. In the art world, material thinking as a new trend not only offers a new vision for artistic creation, but also gives voices to the so-called marginal groups such as female artists, crafts artists and the artists from the third world countries. Fiber Art as a kind of soft material art and a phenomenon in the contemporary art world, it not only provides the experimental field of contemporary soft material art, but also reflects the value and significance of material thinking. This paper will discuss three value orientations in the development of contemporary Fiber Art, such as from the concept to the material, from the appreciation of ugliness to the beauty, and from the elite to the general public, trying to explore the possibilities of new materialism in the future development of art.

Keywords: new materialism; fiber art; value orientations

1 Introduction

The concept of Fiber Art gradually gained recognition after the middle of the 20th century. The rise of contemporary Fiber Art is closely connected with several exhibitions, including Lausanne Biennale (1962—1992) Lodz Triennial (1975—now) From Lausanne to Beijing International Fiber Art Biennale (2000—now) among others. Since the 1950s, international exhibitions have played a significant role in the international Fiber Art Movement, promoting the formation and growth of Fiber Artist groups and enhancing the social influence and international recognition of Fiber Art. The Fiber Art Movement in China has been developed rapidly with more than one hundred art colleges and universities setting up Fiber Art majors or curriculum. This has resulted in a Fiber Art education system that spans from vocational education to general education. The development of contemporary Fiber Art not only provides the experimental field of contemporary art, but also reflects the value and significance of material thinking in the future development of art. The rapid development of Fiber Art has also greatly encouraged Fiber Artists around the world to see that Fiber Art may possibly become a different and influential artistic field. With the in-depth development of contemporary Fiber Art over half a century, it will be easier to understand this phenomenon and the future of the movement with a stronger theoretical construct. This dialogue would be accelerated, if artists who identify themselves as Fiber Artists could answer a series of questions such as: How does fiber become art? What's the value of Fiber Art? What's the future of Fiber Art? How do they see their identity within the field?

Although the Lodz Triennial still uses "Tapestry" in the title of the exhibition, it is hard to describe all kinds of fiber works, especially the works in new materials such as metal wires, papers, leaves, plastics, and new forms such as three-dimensional installations. Accordingly, the following phrase is written on the front page of the 15th Lodz Triennial catalogue: "the oldest and largest exhibition promoting contemporary Fiber Art". The same argument is made in the USA as well. Fiber Art is taken as a kind of contemporary art that is based on fiber materials. Elissa Auther took the works of Shelia Hicks and Magdalena Abakanowicz as examples in

her paper Classification and Its Consequences: The Case of "Fiber Art" to show that Fiber Artists tried to classify Fiber Art as "art" rather than "craft" (Auther, 2002, p. 2-9). Therefore, Fiber Art as a new concept offers a new vision and orientation for its future development.

In China, the development of Fiber Art was accompanied with From Lausanne to Beijing International Fiber Art Biennale (Hereinafter referred to as the "Biennale"). It was held in different cities all over China such as Beijing, Shanghai, Suzhou, Zhengzhou, Nantong, Wuzhen and Shenzhen since 2000. The 9th Biennale received about 2000 applications from 54 countries and districts, which made it the largest Fiber Art biennale in the world. Besides, some other kinds of Fiber Art exhibitions such as triennial or regional exhibitions increased the popularity of Fiber Art in China. Still, based on the long history of tapestry and textile, Fiber Art is still a new form of art facing the choices between concept and material, tradition and modern, art and craft, the elite and the public. How will it find and form its own way and value?

New Materialism calls for a novel understanding of and a renewed emphasis on materiality (Coole, Frost, 2010, p.5). In the art world, material thinking as a new trend not only offers a new vision for artistic creation, but also gives voices to the so-called marginal groups such as female artists, crafts artists and the artists from the third world countries. Fiber Art as a kind of soft material art and a phenomenon in the contemporary art world, it not only provides the experimental field of contemporary soft material art, but also reflects the value and significance of material thinking. This paper will discuss three value orientations in the development of contemporary Fiber Art, such as from the concept to the material, from the appreciation of ugliness to the beauty, and from the elite to the general public, trying to explore the possibilities of new materialism in the future development of art.

2 From the Concept to the Material

Chinese modern art was deeply influenced by Western art forms and conceptions since the People's Republic of China was found in 1949. Many Chinese artists adopted Western art forms to express their critical ideas about the social problems and political movements in China. This kind of political art reflected common experiences and memories of a certain generation from a particular era and played an important role in the political criticism and social reflection. But as time passed, The political emphasis on art gradually lost its significance and became a shortcut to enter into the Western art world, which results in the dissatisfaction and disappointment with the so-called conceptual art in China.

Nowadays, there is a new trend in classical fields of art such as painting and sculpture: the exploration of new materials. It is more difficult to make any changes when a field of art matures. Paintings and sculptures have been isolated in their respective circles, and China National Art Exhibition is also struggling in the competition in techniques and modeling standards. The appearance of sculptures made of cotton, linen, wool, paper, etc., and comprehensive paintings with new materials such as branches, petals, leaves, metal, plastics, etc., shows the potential in and popularity of comprehensive materials arts.

Besides the visual elements, the sense of touch, smell and taste also contribute to artistic feelings. Prof. Shao Dazhen, an influential art critic in China, in the Conference of China Contemporary Arts and Crafts, once said:

"The revolutions in the art forms are often preceded by the changes in materials. Artists are more sensitive to the materials than to the forms, especially about the spiritual and cultural background of the materials (Lin, 2014, p.28)."

Accordingly, Fiber Art constitutes an experimental field of contemporary material art. Fiber Art is often made of soft materials, not only including silk, wool, cotton, linen, rattan, willow, grass, etc., but also including artificial synthetic fibers, recycled materials and some unknown materials in the large fiber world. The materials of Fiber Art are known and unknown,

limited and unlimited, which widens possibilities in Fiber Art.

Chinese artist Liu Pengyu won the excellent award in the 9th Biennale with the work "Kun". The word "Kun" is usually accompanied by the word "Qian", and both of them are from the I-Ching (the Book of Changes) text. The term "Qian-Kun" refers to the whole universe. "Qian" symbolizes the heaven and the male, and "Kun" symbolizes the earth and the female. Her word "Kun" is made of fallen seeds from sycamore trees and formed into the diagrams from I-Ching that symbolizes the circle of change in human life and the patterns of the universe. The fallen seeds are taken as the return and rebirth of life, and deeply connected with the motherland, the earth, the female and the nature. The combination of the materials and the ancient Chinese conception expressed the care for nature and life. (figure 1)

The golden award of the 4th Biennale was won by Chinese artist Ren Guanghui. His work "the landscape of ink" was made of branches. The branches were wrapped by woolen yarns with the subtle color changing from black to grey and then to white. The piece looks like a burned forest which reminds us of destruction of the nature by human beings. The deep concerns for nature, the transformation of ordinary objects and the aesthetics of Chinese ink art were perfectly joined into one piece.(figure 2)

Figure 2 Ren Guanghui (China), *Landscape of Ink*, 66cm×66cm×180cm, branches and woolen yarn, 2006

These artworks turned common things into uncommon ones, creating new perspectives and concepts for the viewers.

Mankind created the cultural world, concrete cities, and the virtual space of the Internet, resulting in the separation from the nature. We are getting further and further away from the natural environment and human nature. How can we keep in touch with nature? Fiber Art offers possibilities to solve problems.

"This materiality determines the importance of craftsmanship in Fiber Art. Craft is the act of sanctity. Therefore, Fiber Art must be sustainable and environmentally friendly, reflecting the truth of life and the rhythm of nature." Prof. Liu Jude said (Lv, Liu, Li, Ni, Lin, 2012, p.71).

Fiber Art is a time-consuming handwork. Weaving or embroidery is a private, sensational and creative process that is different from the industry of mass production. The old proverb, "threads in mother's hands" describes that women poured their emotions for their loved ones using the threads in the process of sewing. When these works appear as gifts or decorations in life, people feel deeply touched and connected within the intimate relationships. The trends of manual culture, slow life, and return to nature are all repercussions of industrial society.

Figure 1 Liu Pengyu (China), *Kun*, 130cm×280cm, seeds, 2016

The exploration of materials and the protection of crafts open a communication path between

humans and nature. This is also true for Fiber Art. Fiber Art is often considered as an art of warmth and benevolence, for its connections with maternity, home, the earth, the nature, and tradition. Contemporary Fiber Art world is trying to build a poetic space and spiritual home for everyone.

3 From the Appreciation of Ugliness to the Beauty

Some contemporary artists in China often mock the "old" concept of "art should be beautiful", because they appreciate the value of ugliness and discomfort in art. They take art as a kind of weapon for political criticism or conceptual destruction. However, what should we do after the destruction? Maybe, constructive thinking is more important nowadays. To some extent, the appreciation of ugliness is full of anger, skepticism and negative emotions, but the appreciation of beauty asks for satisfaction, confidence and positive visions. The value of care in Fiber Art shows the appreciation of beauty. As Prof. Lv Pintian said in the opening of the first Biennale, Fiber Art should be a contemporary art which holds on the beauty" (Lin, Zhang, 2000, p.71).

Fiber Art pieces are generally made by using soft materials, which lends itself to the consideration of warmth and benevolence. As a kind of artistic practice of care, contemporary Fiber Art provides a constructive way of thinking and even a solution to the problems between humans and nature, humans and society, and humanity itself.

In the project called "Denial of Fear and Despair: Talismanic Shirts", two artists from Turkey, Jovita Sakalauskaite (originally Lithuanian) and Elvan Ozkavruk Adanır, worked on the idea of talismanic shirts that protected people from diseases, dangerous enemies, and healed them from illness. For this project, 65 women from different countries donated their own white shirts to show their support for the women who are subjected to physical or sexual violence or abuse. They cut the shirts into pieces, then the holy sayings, prayers, wishes and other embellishments were added before the pieces were assembled. The exhibition of this project entitled "Denial of Fear and Despair: Talismanic Shirts" to highlight the issue and increase the care for women who are subjected to violence.

Figure 3 Jovita Sakalauskaite & Elvan Ozkavruk Adanır (Turkey), Talismanic shirts, installation, recycled shirts, 2016

Many of Jovita Sakalauskaite's artworks (figure 3) are about the care for humanity, for the female, and for life. Another artist who works with similar concepts like Jovita Sakalauskaite is an American artist, Karen Hampton. Her work figure 4 "The Matriarchs" is about two women, the mistress and the washerwoman. They are different characters at the plantation. The washerwoman on the right is filled with the text: "With hands red and sore she stands wash rinse shake" and the mistress on the left is decorated with different words: "a flirtatious creole goddess of love and luxury". These women's hands are in everything and they both have silent power, one in the house and another at the outside world.

Figure 4 Karen Hampton (America), The Matriarchs, cotton, hand stitched thread, 335cm×137cm, 2000

"I'm giving them presents rather than disappearing in the structure of the civilization. They don't exist, but within their own room, they are very powerful." The artist explained (K. Hampton, interview, 2017).

This piece tries to express the strong ideas and feelings in a minimal number of stitches on the re-purposed hand-loomed cloth.Her perspective as an African American woman and a feminist mother shows her care about the history of her ancestors and the lives of women of color. She says:

"Fiber Art is a language for me. All my work is about healing. I believe that the telling the stories is healing for the individual, the community and the world (K. Hampton, interview, 2017)".

On the other hand, Fiber artworks are widely applied into the public space in architecture that eliminates the feeling of apathy and monotony brought by the heavy use of hard materials in modern life. Moreover, Fiber Art is highly recommended by architects as the warmest art in modern architectural space. Prof. Lin Lecheng, the leading Fiber Artist in China, has more than one hundred huge Fiber Art projects in different kinds of public spaces such as the government halls, hotels, office buildings, and private houses. His work "Landscape" was completed with the technique of natural wool plush to express the literati spirit in traditional Chinese landscape painting. This piece was chosen to hang in the grand hall of the Academy of Arts and Design, Tsinghua University in 2003.

Prof. Lin says: "The color of this piece is close to the color of the wall. Therefore, when you catch a sight on it, it is there, and when you do not pay attention to it, it merges with the color of the wall. It is not particularly noticeable and often invisible (L. Lecheng, interview, 2015)". (figure 5)

Maybe that is the truth of Fiber Art. The value of care is natural, subtle and silent, just like the philosophy in Daoism that could be expressed as follows: "the great sound seems soundless, the great image seems formless". It is the appreciation of beauty with confidence, care and love. Thus, Fiber Art in the open spaces realizes the aesthetic value of protection and care for the public physically and mentally.

Figure 5 Lin Lecheng(China), Landscape, wool, weaving, 400cm×2200cm, 2003

Fiber Artists are attempting to explore the relationships between humans and nature, humans and society, and humanity itself with Fiber Art creations in a care narrative. In the dialogue between time and the world, Fiber Art becomes an art of warmth and benevolence.

4 From the Elite to the General Public

There is a famous slogan in Chinese Fiber Art: Everyone is a Fiber Artist. It seems incredible how one could easily become an artist since art is often considered as a game for the elite with an academic background, professional training and high aesthetics. To some extent, the saying "everyone is an artist" challenges the traditional concept in classical art. Prof. Lin Lecheng, the chief curator of the Biennale, says, "Whether or not you have received professional education or training, or come from different fields or disciplines, you can enter the world of Fiber Art without barriers and express your own feelings and ideas with Fiber Artworks (Wang, 2011, p. 122)".

The value of "everyone is an artist" lies in the fact that it provides an open possibility and encourages the public to participate in artistic creation. In an era that places special emphasis on interaction and sharing, the promotion of aesthetics asks for an open field for the public to engage in and experience art.

The diversity of fibers and the familiar feeling about fiber materials makes it possible that everyone could be a Fiber Artist. Ruan Shaozhen, a craftsman with no professional training in art school, was inspired by the workshops in the Fiber Art Research Center of Tsinghua University. She created lots of "potatoes" with silk stockings and cotton. (figure 6)

Figure 7 Liu Quanhua(China), Motherland, 250cm×160cm, threads, plastic net, cross-stitch, 2008

Figure 6 Ruan Shaozhen (China), Potatoes, 250cm×250cm, silk stockings, cotton, 2012

Her works were so vivid and interesting that all viewers wanted to touch them and take part in the process of making art. And her work won the excellent award in the 7th Biennale. The craft of cross-stitch was so popular in China that almost every housewife took it as a hobby. Instead of creating the works themselves, they always copy famous paintings or designs. Liu Quanhua, the leading person of the Chinese cross-stitch movement, won awards in the biennial exhibitions for several times. Her work "landscape" series depicts the land into picturesque disordered squares in a bird's eye view. And some big lines like blood vessels or rivers emerge on and disappear into the land. The works express the deep connection with the motherland and the local culture. (figure 7)

Her works were highly valued, because she expressed her own feelings and ideas with common techniques and materials of cross-stitches. In the 7th Biennale, a work completed by a group of kindergarden children, drew a lot of attention in the exhibition. Many pieces of small quilts were sewed together and bordered with red scarfs. This childish work not only showed the creativity of children but also gave inspiration to the mature artists. (figure 8)

Figure 8 Kindergarden children guided by Zhou Bin (China), recycled cloth, 240cm×360cm, 2012

These works show new visions and more possibilities for China's folk arts such as cross-stitching, quilting, knitting, and baskets-weaving. They show that

people can express their own feelings and ideas with their original designs and creativities. In the daily art creation, individual wisdom and creativity are integrated into works. This kind of art will become a true art that reflects the spirit of the era and the essence of the time. The idea of "from the elite to the general public" is searching for the balance and connection between the high art and the public.

5 Conclusion

Material thinking is a constructive and holistic way of thinking, which will be valuable in the development of contemporary art in near future. The value orientations of contemporary Fiber Art have their own missions. These goals could be explained as follows: "from the concept to the material: open communication path between humans and nature", maintain the reasonable tension between man and nature; "From the appreciation of ugliness to the beauty: the value of care in Fiber Art creation" provides a constructive way to the problems between humans and nature, humans and society, and humanity itself; "From the elite to the general public": "everyone is a Fiber Artist" encourages the public to participate in artistic creation to bring beauty back to life. Fiber Art does not make uni-polar choices in these transitions and problems. Instead, it seeks the balance between concepts and materials, the elites and the public, the appreciation of ugliness and beauty, which leads to the wholeness of self-existence: beauty.

References

[1] AUTHER E. Classification and Its Consequences: The Case of "Fiber Art"[J]. Chicago American Art, Autumn, 2002, 16(3).

[2] LIN L, LIANG K. Re-cognition: 1895 China Contemporary Arts and Crafts Exhibition [J]. China Art, 2014(4).

[3] LIN L,ZHANG Y. International Tapestry Art Exhibition[M]. Beijing China City Press & Beijing Arts and Crafts Press, 2000.

[4] LIN L, KAI W. Fiber Art[M]. Shanghai: Shanghai Pictorial Magazine Press, 2006.

[5] LV P, LIU J, LI D, NI Y, LIN L. A dialogue about Fiber Art, No. 5, China, 2012.

[6] WANG K. Fiber Art New Landscape[M]. Beijing China Construction Press, 2011.

[7] COOLE D, SAMANTHA F.New Materialisms_Ontology, Agency, and Politics [M]. UK: Durham University Press, UK, 2010.Interviews/Personal Records.

[8] HAMPTON K. Interview with Fiber Artists Karen Hampton, artist's studio, USA, 2017.

[9] LIN L.Interview with Fiber Artists Prof. Lin Lecheng. Beijing: Tsinghua University, Art and Craft Department, personal studio, 2015.

Confessor Bot: Can Machine Learning Algorithms Identify, Understand and even Confess with Human Emotion?

Abdullah Zameek[1], Aven Le Zhou[2,3]
[1] New York University Abu Dhabi, Abu Dhabi, UAE
[2] New York University Shanghai, Shanghai, China
[3] artMachines, Shanghai, China

Abstract: How do machines perceive human emotion? Are they able to understand and even conjure up the notion of emotion? In this paper, we present an automated twitter bot and a machine learning algorithm that can replicate human emotion and generate novel content. The custom data set comprises of "confessions" from a university confessions page. And the machine learning model, a recurrent neural network, has learned from the data set and can create its own "confessions" with human emotion. We then analysed the overall sentiment and emotion displayed. In this project, we try to explore the ability of AI and machine learning algorithms to identify underlying and recreate those tones, and to analyze and present what's possible and its meaning in the grander scheme of human-AI interactions.

Keywords: artificial intelligence art; human-AI interaction; human-computer interaction; natural language processing; sentiment analysis

Figure 1 "Confessor Bot" exhibited at the IMA Spring Show, NYU Shanghai, 2019

1 Introduction

Techniques in artificial intelligence such as those in machine learning have seen rapid growth in complexity in terms of the tasks that they can accomplish. From being able to recognize images, to constructing sentences with near human-level grammar, techniques in deep-learning have come to penetrate many fields ranging from healthcare to the arts. The general impact of artificial intelligence in the arts has been put into much scrutiny lately. There have been multiple claims on both sides of the argument that some say that artificial intelligence can help artists further hone their craft, while others may claim that it will stifle creativity and human expression.(Nicholas, 2017)

I have the norms of play in with their lives.

The sentence above seems quite ominous yet intriguing. However, this sentence was not uttered by the human tongue. Instead, it was generated by an algorithm, trained on a data set comprised of confessions from a page of anonymous confessions made by university students. The sentence strikes as being one of a commanding, almost frightening tone. Machines and algorithms have no means of truly understanding human emotion, yet they seem to be able to express them to some extent. And, if so, where do these entities learn to convey such emotion? These questions and more are the ones that will be tackled across the course of this paper.

However, the use of artificial intelligence to explore human emotion is another field that has the potential to be explored artistically and poetically. The crux of this paper presents a sequence-based model, namely a Recurrent Neural Network (RNN) that has been trained on a custom data set comprising of posts from a public Facebook page comprising of "confessions" from students from a particular university. This model would then generate a series of its own "confessions" and these confessions were posted to a Twitter page run solely by a bot. The inspiration for the Twitter bot was drawn from several Twitter bot profiles, but have created a persona for themselves online. This makes the bot seem "human" and as such, we aimed to create a Twitter profile that would exhibit traits of some sort of human personality. Further analysis was done to determine how well the algorithm was able to capture the "essence" of the data set. We inspect the output from a more artistic perspective and look for results that are both amusing, and intriguing without too much attention drawn to the performance and optimization of actual underlying neural network architecture and generation algorithms.

Contribution: We believe that this project will help inspire people to think more about automated text generation from an artistic perspective. This may help produce more creative work that not only produces amusing results but also results that appear to be more "human" and emotion-driven. Additionally, we hope to re-ignite the conversation of how people interact with artificial intelligence in this day and age, especially given the fact that there is a very high probability that these algorithms are heavily influenced by our behaviour. Thus, we should rethink the way we go about with these interactions to truly move forward to more robust and human-like artificial intelligence.

Organization: The document is organized into five main sections. A brief outline of the project is given in the introduction, a brief summary of the state of the art is given in Section 2, the technical approach to this project is outlined in Section 3 and the said methodology is then evaluated and justified in Section 4. The artistic implications are explored further in Section 5 and our final thoughts, possible further enhancements, and conclusions are presented in Section 6.

2 State of the Art

You cant sleep we can all enough to leave or active lest at least pretend to believe.

It is indeed difficult to believe that artificial intelligence algorithms might possess the ability to recreate human emotion, let alone understand human thought processes. As established, emotions and intelligence are not disconnected other, and it

is harmony between these two factors that will lead to a truly autonomous, intelligent agent. (Arvind Kumar, Rajiv Singh, Ranjit Kumar Ch, & ra, 2018) While the intricacies of the relationship between emotional intelligence and artificial intelligence is a completely different topic altogether, it is important to understand the current landscape that involves the two, and why it is important in the current stage of the abundance of information. It has long been foreseen that artificial intelligence algorithms will revolutionize the current workforce and we redefine how we think about contemporary problems. For example, IBM's Watson was able to a proper, medically accurate diagnosis of a leukemia patient after doctors were baffled by the case for months. (Ng, 2016) With cases like these becoming more commonplace, another dilemma arises. How would artificial intelligence algorithms react to sensitive situations like these where some degree of human-level emotion and empathy are required? This is a question that this project aims to solve in some sense that how closely can these algorithms replicate human emotion to give their decisions a human feel to it. The major stride in this field relates to voice-based personal assistants such as Google's Assistant, Apple's Siri, Amazon's Alexa and Microsoft's Cortana. In a particular study, it was found that Amazon's Alexa was able to generate a great deal of emotional connection with participants compared to Siri and Cortana. This study also showed that there was great potential for such assistants to become more versatile once their human counterparts have built some level of connection with them. (Bl, 2018) This, in turn, implies that the development of artificial intelligence algorithms to grasp the various nuances of human emotion is critical to further development in the field of Human-AI interactions.

3 Technical Methodology

I am just afraid it hard to tell your head that

Like Confessor Bot stated above, it can be difficult to frame how exactly the entire generative process takes place, but in this section, we attempt to break down the technical foundations clearly and concisely. The project primarily involved picking a suitable model to be used for generating the confessions which would then be followed by a series of sentiment analysis tests. An overview of the technical procedure has been outlined below.

- Obtaining the data set.

- Picking and training a suitable model

- Setting up the bot

- Performing sentiment analysis and analyzing the results.

3.1 Obtaining the Data Set

This step involved gathering data from a public Facebook page where confessions by students from a particular university were anonymously posted. The administrators of the said page did not have a complete data set of all the posted confessions, so technical means had to be employed. Therefore, we opted to scrape the page (with consent from the admins of the page). To do this, we used a combination of two python based frameworks, namely Selenium Web-driver (a browser Automator) and Beautiful Soup (an HTML parser). Selenium Web-driver would be used to manually scroll down the page, while Beautiful Soup was able to grab specified segments of the HTML page that contained the confessions. However, due to certain limitations, this method could not recover the entire data set of around 3000 confessions. This may have been due to browser limitations related to the amount of memory available or some other constraint. After cleaning and processing the scraped data, we managed to recover around 1200 confessions which then made up the data set. Presented below is a small subset of the original data set:

I loved him but he chose Goldman Sachs over me.

Is there a place on campus where one can completely freak out about their class without anyone interrupting Sincerely, A Worried Student.

Man... Girls are temporary you know Only guys will stay

with you forever.

Who's the genius who thought having three screens is better than one.

You know you're in a study-away site when the professor describes the class as diverse because of a couple non-Americans.

3.2 Picking A Suitable Model

This step made up the bulk of the entire project. The project aimed to use an existing set of confessions to create new confessions. It quickly became evident that one of the best approaches to this sort of problem would be a Recurrent Neural Network (RNN). The distinguishing factor between RNNs and other forms of neural networks is that RNNs can take in an input of a certain dimension and the output can be of varying dimensions as opposed to other models that can only output vectors of a fixed dimension. (Andrej Karpathy, 2015) Additionally, RNNs rely on the sequence of the inputs, which makes it ideal for creating language-based models which have the structure in the form of grammatical syntax.

Described simply, an RNN takes in an output vector, x, and produces an output vector y. However, the output vector y is not only influenced by the input x, but the complete history of inputs that were fed to the network. It is this unique feature that gives the notion of the model being able to "remember" sequential details such as those in a sentence. A single unit is illustrated below. (Suvro Banerjee, 2018).

Figure 2 An RNN Unit

As can be seen, some form of a previous input is fed back into the unit on the next loop to the next input. This is where the "retention" ability of the RNN comes in. It can be observed more clearly in the following illustration. (Suvro Banerjee, 2018)

Figure 3 An "unrolled" RNN model

The unit "A" illustrated above will be explained in further detail. However, it is essential to understand some of the variables associated with the network.

- Input Vector – x

- Output Vector – y

- Size of A (Hidden State) – a

- Matrix related to Hidden State – Waa

- Matrix related to the input – Wax

- Matrix related to output – Way

The value of ht can then be computed as follows:

$$h_t = \tanh(W_{aa}h_{t-1} + W_{ax}x_t) \quad (1)$$

In the above formula, tanh is referred to as the "activation function" of the model. An activation function is the core of the unit, which performs some linear transformation of the input which then allows the neuron to be "activated" by some inputs, and remains "dormant" by some others.

3.3 Training the Model

The specific implementation of an RNN model used for this project was a TensorFlow with Keras based model tailored for text generation titled, "Text Generation using an RNN with eager execution". (Tensor Flow, 2019) The crux of this implementation is that, given a sequence of characters from a

particular dataset, train a model to predict the next character in the sequence. We trained the model on the Intel AI DevCloud platform with Intel(R) Xeon (R) Gold 6128 CPU @ 3.40GHz (12 cores with 2-way hyper-threading, 192 GB of on-platform DDR4 RAM). The way the training works is as follows:

Processing the Text: This step involves parsing the entire dataset and identifying features related to it. The text first needs to be broken down into individual symbols and each symbol needs to be assigned a numerical representation. Two lookup tables are created, one mapping characters to numbers, and other mapping numbers to characters. This step could also be considered as *vectorizing* the text.

Predicting the Next Character in a Sequence: In this step, the text is broken up into example sequences whereby the model attempts to predict the next character in a given sequence over several steps. Before this is done, the data is shuffled and packed into batches.

Defining the Model: The model itself is built up of three core layers:

 • Input Embedding Layer. This layer creates the lookup table of vectorized text which is of 256 dimensions in this case.

 • GRU Unit. A GRU or Gated Recurrent Unit is a modified version of a standard RNN unit, which has two notable features called the "update" and "reset" gates, which decide which information makes it to the output layer. These additional features help improve the performance of the RNN in the steps related to the loss function. (Simeon Kostadinov, 2017) The number of RNN units used in this case is 1024.

 • Dense Layer. This is the output layer that is of the same dimension of the vocabulary.

Setting Up the Loss Function and Optimizer: This is the step at the core of the actual "learning". A loss function, in this case, categorical Cross-Entropy, is applied across the last dimension of the predictions. What this function does it that it tells the algorithm how "wrong" its predictions are. The goal is to minimize the loss function as much as possible, i.e, tweak the hyper-parameters to make it as close to zero as possible. The optimizer, as the name suggests, guides the loss function towards reaching that minimum. In this case, Adam optimizer is used.

Training the Model: Now that the batches have been made, and the other parameters have been set, the model is ready to be trained. A different number of iterations, i.e, epochs were experimented with, and in this case, we found 275 epochs to produce the most satisfactory results. This training step took around one hour and forty-five minutes to reach completion. The other setups we tried were 50, 150, 200, 300, 350 and 400 epochs. On average, it took between 45 minutes (50 epochs) to 3 hours (400 epochs) to train a model completely. The training was done on Intel AI DevCloud.

Generating Confessions: This is the step where the algorithm uses the connections it established in the previous phase to generate confessions. The generation phase starts when the model is given a starting seed (in this project, we do not give any start seed to not influence the output). The model then tries to predict the next possible character in the sequence using this start state as well as the state of the RNN at that moment. It uses a multinomial distribution to predict the next possible character in the sequence and this value is used as part of the input to the next prediction. If the model has been trained under optimal hyper parameters, it will form reasonably cohesive sentences and know where to capitalize words, where to put periods and so on. The model is set to generate a certain number of confessions in a single batch, using an empty string as the starting seed each time. This sequence has been illustrated in the figure below:

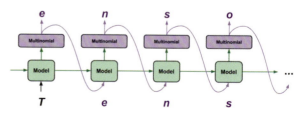

Figure 4 An Illustration of the Generating Sequence in an RNN

3.4 Creating the Twitter Bot

The next step is to take these generated confessions and process them through our Twitter Bot to betweeted out. This is fairly straightforward to do given the functionality of Twitter's public API. Once the API keys have been obtained, the bot was created as a simple *Node.js* application. The bot would take a text file containing the confessions and would tweet them out at specified time intervals. This was done with the help of a single function call to the Twitter API. The only functionality used from the Twitter API was the tweet function, no other capabilities such as user interactions (ability to interact with viewers, follow people back and so on) were implemented. A few more of the generated confessions have been presented below:

The greatest curse of being most in men stupiday. This is in contrations are blessed.

I feel like people here need to live no that I think Lets

I have 1400 Facebook friends, more than 500 Instagram students if they don't like de and stop talking to leave

Someone texting you at me at a disadvantage if I'm with people, I feel be ventifilable better but my pientor busy and hardly finded was the amount of rooticity to the simplest things.

Ive seen more of the world Conservative very express interest in andocial anxiety. People on this campus has perfect femiliating. I don't understand why people have to wait for an

Im a senior, my bigges fair that god it is not over other university we cannot impress pizza

I love a lot of people around me anymore, comfortable between

Why do this pleasure Is it prevent me of how you see From th

Every so weird of places, having a pretty day they ask for at least being so bitt

4 Analysis of Results

"Just sounds like a lot of people don't me"

We are at a state in which people are unsure as to what to feel about artificial intelligence, and the Confessor Bot quote above aptly encapsulates that feeling. We are unsure as to whether to love or hate these algorithms, but going forward we will have to make a stand. In this section, we will explore the sentiments and emotions expressed by the algorithm and what that means going forward.

To begin the analysis of the results, it is essential to first understand the nature of the data set. Since we are concerned about the emotional undertones that the algorithm exhibits in its outputs, we must first gain an understanding of the undertones in the original data set. To do this, we used a free version of IBM Watson's Natural Language Understanding unit. (IBM, 2019) In specific, we were concerned with the sentiment and emotion features of the corpus. The sentiment feature aims to quantify the holistic sentiment of the entire data set, or specific target phrases, while the emotion features aim to detect five main emotions: sadness, joy, disgust, fear, and anger. All of these are given some numeric score between -1 and $+1$. The implementation of this phase involved using the Watson API and a simple Python script which would give the results in JSON format. The results for the original corpus have been illustrated below.

Table 1 Sentiment Feature Result for the Original Data Set

Feature	Score
Sentiment	-0.537307

The results for the emotion features have been detailed below:

Table 2 Emotion Feature Results for the Original Data Set

Emotion	Score
Sadness	0.597875
Joy	0.55912
Fear	0.393366
Disgust	0.289797
Anger	0.426697

As can be seen from the tables above, the data set is primarily associated with negative connotations, with a negative score less than -0.5, and with sadness being the most strongly expressed emotion, reaching a score of nearly 0.6.

We generated 200 confessions, each of a maximum length of 250 characters (Twitter's character limit is 280). Each confession was generated without a start seed and was generated sequentially so that each confession would be independent of the generation of another. However, to make the results comparable and to minimize the chances of randomized errors in the feature results, we generated 6 sets of 200 confessions and took the average of each of those scores. The results following the analysis have been presented in the tables below:

Table 3 Sentiment Feature Result for the Generated Confessions

Set No.	Score
1	−0.53807
2	−0.56409
3	−0.516748
4	−0.455743
5	−0.5277
6	−0.53245

These results present some interesting insights. At first glance, it is clear that the algorithm was able to reproduce sentiments and overall sentiment similar to the original data set. With overall sentiment scores of -0.537307 and -0.522468 on the original and generated sets, respectively, it appears that the algorithm was able to follow the sentimental undertones quite closely. The same could be said about the emotional undertones as they closely follow those of the original data set.

5 Artistic Significance and Impact

I really don't know what to do.

The Confessor Bot has expressed a sentiment that many people in the sphere of artificial intelligence have expressed time and again. There is so much potential for AI in almost every sphere of life, but are we really harnessing its full capabilities at this moment? While this is a long-term goal, we hope to take it one step at a time, starting with the relationship between artificial intelligence and emotion. The results from this project made one thing clear that a machine learning algorithm can identify and reproduce emotional undertones in a data set.

Table 4 Emotion Feature Results for the Original Data Set

Emotion	Average	Set 1	Set 2	Set 3	Set 4	Set 5	Set 6
Sadness	**0.584671**	0.583859	0.620628	0.577265	0.574155	0.606708	0.545412
Joy	**0.543301**	0.554236	0.475552	0.514942	0.564048	0.539676	0.611354
Fear	**0.355896**	0.501001	0.109445	0.616564	0.629849	0.145495	0.133019
Disgust	**0.109582**	0.086484	0.104495	0.130503	0.120701	0.126882	0.088429
Anger	**0.476997**	0.155512	0.562567	0.525334	0.50043	0.572173	0.545965

But, what implications does that have? with the current methodology, the algorithm will never be able to deviate from the current architecture. Even though it possesses the vocabulary to express any sort of emotion, the only emotions that it has been exposed to are predominantly negative ones such as sadness and fear. The training process would have only built up links relating to the structure of sentences that express negativity, both in sentiment and emotion. With this current setup, there seems to be no way for the algorithm to diverge from that domain and create confessions with a drastically different sentiment and emotional features. However, at the same time, this creates a unique

circumstance whereby we could further investigate the undertones within the dataset. There may have been certain links that we, as human readers, might not have been able to build upon inspection of the dataset. However, this model may likely have picked up on those links and it had been reflected in its outputs. Perhaps there may have been suppressed emotions in the original set, but they may have only manifested through generation by the machine learning model. Thus, this could be a useful resource to further understand how we interact with language and artificial intelligence. This is particularly important for applications like personal assistants. Such applications cannot be biased towards a particular emotion or sentiment because that would result in biased outputs. Thus, particularly careful attention must be paid to the datasets that the model is trained with.

However, this sort of skewed models can also prove to be useful. If applied to a larger set of very narrowed down data such as a series of novels written by a single author, it would be able to provide insights to the author about the underlying tones in his work as well as recreate a piece of writing in the same style, but from a different perspective. This sort of application can prove to be very useful in the sphere of literature, where writers might be able to gain a deeper understanding of themselves from a seemingly non-human perspective. A recent project involved using machine learning to parse through 53,000 papers on lithium-ion batteries and produce a summary report of them. (Vincent, 2019) It is important to question whether we are going to restrict ourselves to using AI as a tool for extracting and summarising text, or whether we wish to push the boundaries further and give them more human-like thought processes that would make them feel and seem more relatable to. At the same time, another factor that would prove to be useful in this sphere would be the fact that artificial intelligence models do not consider the factor of self-censorship, or any form of censorship in general. This could allow for a great deal of exploration in the field of text-based generation in the fact that the products of these algorithms are completely unfiltered and uncensored which could prove to be interesting in framing the discussion of how people think about machine-generated content.

One of the most important questions that came out this project is that how do we frame our interactions with artificial intelligence, and technology in general? Consider the source of Confessor Bot—a page filled with anonymous confessions made by university students. People have different ways of expressing emotion when dealt with certain scenarios. The way people deal with each other face-to-face is different from the way they do so over text or email. (Seidman, 2014) People who write confessions to these pages are aware that it would be read by other people, but there is the added complexity of anonymity that enables them to say things that they might not otherwise say under their own names. Similarly, how would people interact with machines, given that machines cannot pass judgment on people or question them? Studies have shown that people are, in fact, more honest with robots and machines. (Borzykowski, 2016) Apart from the reason stated above, it seems that people are under the assumption that these systems are "all-knowing" and "unbiased". However, we know from this project as well as from past experiences that this is far from the case. These machines are only as good as the data that is fed to it, and so, they are as infallible as we are, if not even more. This further prompts the necessity to further understand how we can improve the current state of the art to be more accommodating to human behavior, especially in an emotional capacity. However, if people are aware that machines are capable of understanding their emotions to a greater extent than they perceive, how would they frame their interactions with such systems? And, what would it mean for those who design such systems? These considerations will have to be made moving forward in an age where man and machine are only becoming more and more intertwined.

6 Conclusion and Future Work

There is a long way to go in understanding how we can further frame the relationship between artificial intelligence and emotion. We believe that

our project was able to contribute to this particular sphere in a meaningful way in that we focused not only on the technical aspects but also the artistic and psychological aspects of that relationship. Moving forward, we would like to further enhance the model to generate more robust confessions, perhaps through a better model or more refined hyper parameters and eventually move onto a deeper analysis of the interactions between Confessor. Bot and human viewers.

I don't want to go back. I don't want to walk thou. My don't know what to do

Indeed, with the rate of progress, we have made with artificial intelligence, there is certainly no going back. And, while multiple different paths that could come out of this field, we must show ourselves the direction that is going to achieve harmony between man and machine. And, while we might be uncertain at this very moment, we are optimistic that there will come a day when such models are not restricted to the dominant emotions present in the trained data set but will break out of that "frame of thought" and generate results that deviate from those emotions. If this becomes reality, we would certainly have more fruitful and exciting human-computer interactions.

References

[1] ANDREJ KARPATHY.The Unreasonable Effectiveness of Recurrent Neural Networks, 2015.

[2] ARVIND KUMAR, RAJIV SINGH, RANJIT KUMAR CH, & RA.Emotional Intelligence for Artificial Intelligence: A Review, 2018.

[3] BI, B. Alexa, Hug Me: Exploring Human-Machine Emotional Relations, 2018.

[4] BORZYKOWSKI B.Truth be told, we're just more honest with machines. This is why, 2016.

[5] IBM.Natural Language Understanding: Natural language processing for advanced text analysis. Retrieved from https://www.ibm.com/watson/services/natural-language- understanding/, 2019.

[6] NG A.IBM's Watson gives proper diagnosis for Japanese leukemia patient after doctors were stumped for months, 2016.

[7] NICHOLAS G.These stunning A.I. Tools Are About to Change the Art World, Slate, 2017.

[8] SEIDMAN G.Do We Lie More in Texts or Face-to-Face? 2014.

[9] SIMEON KOSTADINOV.Understanding GRU Networks. 2017.

[10] SUVRO BANERJEE.An Introduction to Recurrent Neural Networks. https://blog. csdn. net/volvet/article/details/80031566, 2018.

[11] TensorFlow. Text generation using a RNN with eager execution[J]. Retrieved fromVINCENT J.The first AI-generated textbook shows what robot writers are actually good at. https://www.tensorflow.org/tutorials/sequences/text_generation. 2019.

AFTERWORD

The Art & Science International Exhibition and Symposium (TASIES) was initiated by Nobel-Prize-winning physicist Prof. Tsung-Dao Lee and esteemed artist Prof. Wu Guanzhong. Through demonstrations as well as academic discussions of China's and the world's frontier explorations in art and science, TASIES is aimed to reveal the inner relations between art and science, expand and deepen studies on art and science, stimulate innovations in art and science, and to facilitate the harmonious development of both fields. So far, four successful sessions of TASIES have been held. The 1st in 2001 dwelled upon material and life; the 2nd in 2006 focused on "Art and Science in Contemporary Culture". The 3rd in 2012 centered on "Information, Ecology, Wisdom", and the 4th in 2016 on "Dialogue with Leonardo da Vinci".

2019 witnesses the 5th Art & Science International Exhibition and Symposium (TASIES 2019). This session is held against a background where the development in AI has brought forward a new round of technological and industrial revolution and has accelerated further integration of art and science. And in the context of artificial intelligence, TASIES 2019 turns the spotlight on mankind's constantly renewing knowledge, the fundamental changes in the mode of production and way of life and the speedy evolution of artistic paradigm. AI has provided a wider stage for thorough integration of art and science and has generated huge potential for art, aesthetics and technological innovation. On the other hand, it has stirred concerns among us like never before. Is AI a threat ora blessing? Does AI mean opportunities or challenges? How should we redefine our future?

TASIES 2019 is co-hosted by Tsinghua University and the National Museum of China, and organized by Tsinghua University's Academy of Art & Design and Art & Science Research Center. "AS-Helix: The Integration of Art and Science in the Age of Artificial Intelligence" is the theme of this session. The AS-Helix is supposed to convey the idea of a thorough fusion of art and science and their innovative collaboration and co-development as they spiral upward together. TASIES 2019 invited contributors to submit papers concerning ten topics which included "art and science innovative practice", "artificial intelligence application", "multidisciplinary design innovation", "culture heritage and craft practice", "healthcare design innovation", "social innovation", "designing for production revolution", "learning and future education", "service design for inclusive and sustainable development", and "robotics for art and design" as a way to provoke diverse dialogues

and thoughts regarding human cognition, changes in the mode of production, future education, artistic paradigms, innovative designs, health and health care, sustainable development, etc. TASIES 2019 had received wide social attention and recognition since the submission process started. It received a total of 138 papers that conformed to the topic and standard requirements. 82 of them were finalized. Authors of those papers came from renowned design colleges in Mainland China, the United States, the UK, Italy, Australia, Hong Kong, China and Taiwan, China and other countries and areas across the world. The call for contributions also gained participation and support of numerous scholars and various government bodies, academies, museums, and design and creation associations, which helped enhance the impact of TASIES 2019 and make it the most successful session in history.

We also try to make TASIES 2019 a platform for interdisciplinary dialogues pertaining to the thorough fusion of art and science and a forward-looking and world-leading international exchange platform for artists, educationalists, scientists, designers and engineers, so that they can observe and discuss the new discoveries created by the fusion of art and science and relevant technologies and solutions. And together they can explore how art and science can engage with each other in the age of AI and collaborate with each other on innovation, and how they can be used to boost perpetual development based on consultation, contribution and shared benefits.

Zhao Chao

Vice-Dean of Academy of

Arts & Design, Tsinghua University,

Executive Director of Tsinghua Institute of

Arts and Science Innovation Center in Qingdao